臺灣建築史之研究

他者與臺灣

黃蘭翔 著

History of Taiwanese Architecture

Taiwan and Its Others

財團法人空間母語文化藝術基金會

目　　次

1 「他者與臺灣」的臺灣建築史研究

2 清末臺北城的興建與日治初期的臺北市之市區改正

3 日治初期的「圓山公園」意象之形塑、轉化與變遷

出版緣起

梁方齡｜財團法人空間母語文化藝術基金會執行長

　　你我身處的世代，正是整體社會快速西化的年代。文化容顏隨時代步調的加快，仿效外來強勢文化有形而無神的內涵，漸漸失去文化主體的認同。昔日美好的文化習俗不經意地被忽略，進而隱沒消逝。失了根、失了本體思考的我們，留給下一世代的歷史傳承僅是斷裂與迷惘？

　　帶著這份隱憂，基金會發起人、台灣比菲多食品董事長梁家銘先生與基金會首屆董事長劉育東先生自2006年走訪建築先進與社會賢達，也拜會時任世界宗教博物館館長的漢寶德教授，漢教授更期許基金會能肩負建築文化的傳承。2007年秋「空間母語文化藝術基金會」誕生，期許以「空間母語」為文化臺灣發聲。基金會取名自「德簡書院」王鎮華教授著作《空間母語》，透過王鎮華教授書中的啟示，由建築出發，從心開始。書中真切地表達「建築，是內心認知、思想、信念最具體、最整體的呈現；它像是一個國家拿出來的名片，它是最無言的雄辯。」認為國家社會在現代化過程中應展現獨立的認知、思想、文化信念與價值觀，淬煉昔日建築中的自有人文美感。

　　基金會試圖做為銜接傳統與現代的肚腹，2008年起汲取關於空間的思考案例與論述，2012年漢寶德教授因著基金會理念，有感於建築家的文化責任，著《建築母語》一書，由基金會策劃、天下文化出版。2014年基金會正式投入「空間母語建築書系」策劃出版，試圖從：

「空間足跡」探索當代建築承接傳統的變革，

「空間留聲機」梳理歷史長流的經典建築，以及

「空間寰宇」放眼世界建築的空間母語，

三個建築向度演繹臺灣建築的縱深。

　　本書《臺灣建築史之研究：他者與臺灣》為「空間留聲機」系列的第一本書。作者黃蘭翔教授從比較性觀點切入臺灣建築的脈絡表現，探討自日治至戰後時期，異文化匯集在這塊土地的多重交會與拉鋸，進而以具反省力的學術論述，鋪陳出有助於更深度認識臺灣建築身分的未來。

潮流四起，基金會期許漸進透視臺灣空間文化，以民間力量喚起根本的追尋與創新的共鳴，在探索先人智慧、與時俱進的同時，免於隨波逐流。根本既定，開枝散葉，期待未來無窮出清新，將是「空間母語文化藝術基金會」出版的最終理想。

最後，由衷感謝支持基金會一路走來的歷屆董事：

首　屆（2007–2010 年）
董事長：劉育東，董事：王志誠、王俠軍、王俊雄、王榮文、林盛豐、林奎佑、郝廣才、陳郁秀、陳剛信、梁家銘、黃永松、謝麗香、嚴長壽

第二屆（2010–2013 年）
董事長：林盛豐，董事：王志誠、王俠軍、王俊雄、王榮文、林奎佑、郝廣才、陳郁秀、梁家銘、劉育東、謝麗香

第三屆（2013–2016 年）
董事長：林盛豐，董事：王志誠、王俊雄、李乾朗、林奎佑、林芳怡、林志玲、林鎮業、陳郁秀、陳育平、梁家銘、黃俊銘、劉育東、蔡其昌

第四屆（2016–2018 年 1 月）
董事長：林盛豐，董事：王俊雄、李乾朗、林奎佑、林芳怡、林志玲、陳郁秀、陳育平、梁家銘、梁方齡、黃俊銘、黃聲遠、劉育東、蔡其昌、Lai Chee Kien

2018–2019 年
董事長：王俊雄，董事：李乾朗、林奎佑、林芳怡、林志玲、陳郁秀、陳育平、梁家銘、黃俊銘、黃聲遠、劉育東、蔡其昌、Lai Chee Kien

因為董事們的鼓勵與建議，推動基金會邁入第二個十年。

viii

著 者 序

　　在本書之前，我曾在2013年出版的《臺灣建築史之研究：原住民族與漢人民族》中，自負地認為要承襲臺灣建築史研究的前輩，如日本學者藤島亥治郎、田中大作，以及臺灣學者李乾朗等人的臺灣建築史寫作大綱。換言之，在論述臺灣建築史時，藉由臺灣原住民族的基層文化、閩粵移民的漢族文化、西方殖民文化與日本殖民文化的四重性，來思考並建構臺灣的建築文化。

　　導入臺灣的建築文化或許有先來後到的順序，但是以這樣並列四種異民族的建築特性，視其在臺灣留下相同或相異文化面向的基本研究作為解析臺灣建築史的觀點，可以說是再自然不過了。正因如此，不論主觀的喜惡，即使在殖民政府撤離臺灣五、六十年後，仍然無法超脫上述日人所建構的臺灣建築史異文化的四重性框架。這是緊緊依附在戰後臺灣建築史工作者身上，揮之不去且難以擺脫的宿命。

　　在本書計畫之初，原本亦是遵循上述並置文化四重性的觀點，企圖論述二次世界大戰前，日本殖民政府在臺灣所建構的建築文化。但在真正撰寫完成之後，卻形成了以清朝臺灣都市空間在日治時期的延續、在臺灣出現的帝國建築與帝國大學校園，與戰後「明清宮殿建築復興樣式」的討論等三個核心課題來鋪陳著書的內容。

　　其主要原因是在寫作的過程當中，發現要論述臺灣的建築史時，其旁側或是外在，總是存在一股巨大的、強勢的，或是被認為是先進的，甚至被視為是「祖國的」的他者文化。這個「他者」，其實就是戰前的殖民宗主國「日本」，以及戰後取得絕對正統支配權的「中國」。就以臺灣主體的立場而言，無論「日本」或是「中國」，雖然對於建構臺灣建築文化都深具影響力，但同時，亦如一道高牆聳立在面前，嚴重阻礙了尋找臺灣主體性的工作。因為這樣的相似性，所以本書將戰後臺灣建築界的主流課題，也就是中國建築的現代化問題，同時也是「明清宮殿建築復興樣式」在臺灣發展的歷史，一併放入面對與思考，並將書名的副標題定為統合兩者的「他者與臺灣」。

　　經過這樣的調整後，發現前書《臺灣建築史之研究：原住民族與漢人民族》其實是在找尋與確認臺灣建築史的根源，亦即古代中國南方與原住民族所分布的範圍，包括東南亞、南太平洋在內的南島語族。此本《臺灣建築史之研究：他者與臺灣》則是陳述臺

灣在找尋建築主體性的發展路程，宛如處在日本與中國的兩個大國所設定的迷宮之中，使得這個歷程，格外辛苦。

事實上，當《他者與臺灣》撰寫完稿之後，突然發現已經不再在意所謂的臺灣建築文化的並列四重性問題，內心湧現的強烈慾望，是企圖去尋找臺灣的主體性，或是強烈地祈望臺灣的主體性能夠毅然存在於這樣嚴苛的環境之中。或許接下來的臺灣建築史寫作目標，要定在找尋臺灣主體性之旅，將更有意義。

《他者與臺灣》的著書計畫之所以能夠完成，要感謝國立臺灣大學「邁向頂尖大學計畫」與財團法人空間母語文化藝術基金會的支持。特別是後者扮演著助產士的角色，因為有了具體的出版計畫，讓本書在編輯過程中的各個階段能夠順利進行。若不是空間母語文化藝術基金會提供了臨門一腳的協助，本書將會延宕時日，不知何時才能付梓問世。再者，幸賴藤森照信、岸田省吾、王大閎、傅朝卿、堀込憲二、黃俊銘、王俊雄、徐明松、黃士娟、郭文亮、凌宗魁、袁藝峰、王茂同等諸位先生，以及南天書局、東京大學博物館、東京大學圖書館與內田祥三家族等無償提供許多精采的圖片，讓本書內容更為完整，在此謹致上我最深刻的敬意與謝意。

在本書編校的過程，要特別感謝國立臺灣大學建築與城鄉研究所博士班吳瑞真女史，因為她付出極大的耐心，一而再、再而三地重複研讀書稿，也給予具體刪修意見，特別是進行實質的編校工作，這才讓本書能夠以一貫性清楚主題的面貌與讀者見面。在編校最後，也要感謝國立清華大學歷史學研究所博士班的楊偉婷女史，她在作者與編校用盡全力書寫龐大字數的文稿，已經覺得精疲力竭的時候，扮演及時救援的角色，協助校對，否則本書可能功虧一簣。最後要感謝我的家人及各方友人，因為他們無怨無悔的付出，讓我可以無後顧之憂投入喜愛的學術性著書工作，也讓我找到從事學術性工作的真正價值與意義。

<div align="right">

黃　蘭　翔

臺灣大學樂學館

2018 年 8 月　處暑

</div>

「他者與臺灣」的臺灣建築史研究

1.1　前言

　　日本近代建築史家藤森照信指出，日本建築近代化發展的最早期，在不熟悉西洋（歐美）建築的情況下，日人一心想模仿、學習西洋建築，但在當時卻還建造不了正規的西洋建築，他賦予了這個階段所興建，擬似的西洋建築一個專有名詞，稱之為「擬洋風建築」。在撰寫本書的過程中，曾一度想轉借其意，將這本討論日治時期與戰後建築的書，命名為「擬臺灣建築史之臺灣建築史」。然而，儘管這樣的目的是想要激起臺灣建築史學界焦點式討論的些許漣漪，但終究深怕負面作用力太大而作罷。

　　近二、三十年來，關於日治時期建築史的討論，或許受到歷史文獻收集的現實限制，往往只能蒐尋到殖民政府官方或是日本民間個人的資料，或是因為受到過去歷史學界論述，常以統治者為立場的舊慣限制所致之。此外，存在著借用西方殖民地統治理論或是脫殖民地研究的理論，對日本帝國過去在臺灣所作的建築興造與都市規劃進行批判，企圖建構臺灣主體性的歷史書寫。但是，這方面的研究似乎又省略了第一手資料的爬梳作業，讓研究成果有如建構在沙堆上的幻影一般。

　　本書也站在以臺灣主體的史觀，面對外來的建築文化，處理了幾個關於二次世界大戰後從中國引進的建築樣式之問題。雖然在1980年代以前，因應世界對於在地歷史古蹟文化資產保存的潮流，在這同時，住居於臺灣的建築史家興起了採用臺灣建築替代無法前往中國大陸現場進行田野調查的風氣，因而推動了臺灣的古蹟保存運動，但不能否認的是，在1990年代以前建築設計的主要課題，還是時常圍繞在中國建築如何現代化的議題上，儘管有臺灣在地文化的討論，但是仍僅止於附屬性的研究而已，終究沒有成為具有主體性的臺灣建築史論述。

　　本文將比較二戰後臺灣與日本，由兩地的建築史學者所撰寫的「臺灣建築史」與「日本建築史」，以及同是非西方國家的臺灣與日本，對於以西方建築近代化為主流的「臺灣近代建築史」與「日本近代建築史」的建構，討論兩者在建構其主體性建築史的異同。這樣，從實際案例對個別所建構的建築史內涵等進行比較，或許可以讓我們更容易知道為何臺灣無法擺脫在臺灣的建築史中「他者」的陰影。單獨一個國家的建築史不容易看清它的特質，但是若採用比較的觀點，會讓這樣的工作更容易處理。這一章節將嘗試用比較的觀點，論述臺灣建築史的他者性格。

1.2　日本建築史 v.s. 臺灣建築史

1.2.1　1970 年代撰寫臺灣建築史的國際局勢

　　關於臺灣建築史的論著，在二次戰前日本殖民統治臺灣期間，早有安江正直、田中大作與藤島亥治郎等人嘗試撰寫過「臺灣建築史」。這幾本論著皆以單冊成書出版，雖

然須等到戰後或是20世紀末才能付梓，[1] 不過在戰前都已有了大綱，在戰後二、三年內即已成書。[2] 因戰前的建築史觀與架構未必被戰後的學者所承襲，而在這裡所要比較的臺灣建築史，是1979年由林會承所撰著的《臺灣傳統建築手冊：形式與作法篇》與李乾朗撰著的《臺灣建築史》，[3] 與1947年由太田博太郎寫成，又在1962年將原於1954年獨立出版的《日本的建築》合併成為新的《日本建築史序說》[4] 間的比較。如此可以理解住居於不同地方的人，各自是如何看待屬於他們自己的建築與其所持有的建築史觀。

臺灣與日本都受中國影響甚深，只不過在討論日本的歷史或是建築史時，有長達近兩千年的歷史；而目前討論臺灣建築史時，通常是從17世紀荷鄭時期開始至今，僅有約四百年的歷史。日本建築史的分期是依據日本史，分為古代、中世、近世與近代四個時期，[5] 而李乾朗的《臺灣建築史》則沿用中國史，依據王朝興衰變遷來進行，可分為荷西、明鄭、清朝（初期、中期與末期）與日治時期。

日本史是依據文化的同質性，以文化變革的轉捩點作為歷史分期的界線；相對於臺灣歷史的發展來說，雖然政權朝代的更迭會是文化特質轉變的分水嶺，特別是臺灣史常是對應不同國家民族統治者，因此依據政權的轉移作為歷史分期也不無道理。在這樣的觀點下，臺灣建築史依據荷西、明鄭與清朝漢人文化以及日治時期進行論述，有其一定的背景。但是在《臺灣建築史》中，除了第1章〈緒論〉、第2章〈自然地理環境及歷史文化沿革〉，與第3章〈（閩粵漢人的）各種作法及構造材料〉外，敘述荷西時期的建築僅有十五頁，日治時期的部分僅有三十六頁，而漢人建築文化則占了一百八十六頁，如此可以理解《臺灣建築史》是以漢人建築作為中心撰寫的專著。

但是隨著時代巨輪往前驅動，戰前安江正直、田中大作與藤島亥治郎等戰前的學者對臺灣原住民族建築的關注面向，於2009年，李乾朗、閻亞寧、徐裕健共著，屬於中國民居建築系列叢書之一的《臺灣民居》，[6] 也將南島語族的住宅納入整體臺灣民居之一部分陳述。至於荷西時期，以及在今天臺灣文化古蹟主流占有重要地位的日治時期建築，李乾朗於1979年出版《臺灣建築史》後，在相距很短的時間內，於1980年又出版了《臺灣近代建築：起源與早期之發展1860-1945》，幾乎全部在陳述日治這個時期的建築，雖然沒有討論日本近代建築發展與臺灣的關係，但似乎應該將這前後兩本書合併一起看，才能理解當時李氏對整體臺灣建築史建構的想法與關懷。

至於林會承的《臺灣傳統建築手冊》則完全以漢人建築為敘述的對象。林會承與李乾朗的著書，可以代表臺灣人對於臺灣建築文化的評價與建築史內涵的看法。就如同《臺灣建築史》在前面兩章總論自然、地理環境及歷史文化沿革一樣，獨立第3章來敘述漢人建築之各種作法及構造材料，這也是《臺灣傳統建築手冊》用整本書的篇幅所關心的形式與作法，可以理解臺灣的建築史研究者關心漢人建築分項細部的種種作法與材料的課題。

相較於日本建築史的論述對象，除了從中國大陸傳來的佛教建築與受隋唐影響的古

代都城之外，更重視日本本土文化的神社建築與住宅、日本獨自發展的城下町等都市類型，還有日本城、茶室等建築文化。這種本土文化與外來文化之衝突、交融與轉化的歷史意識，不但呈現在大和民族為主體的日本建築史觀，即使是在明治初期才被正式編入日本，原來擁有琉球王國文化背景的沖繩，雖然在其文化之基底存在兩者的共通性，但其建築史觀也區分沖繩本土文化與外來文化之大和民族文化，以及對王國冊封之明清王朝文化。[7] 臺灣雖然隨著本土意識的抬頭，也開始注意到異文化「獨立並列共存」的多樣性，但也不能否認在前一個世紀裡，過分偏重以漢人觀點所建構的臺灣建築史之特質。

有志一同地，李乾朗、林會承與日治時期的藤島亥治郎等人，都為前人不重視臺灣漢人建築抱不平。藤島亥治郎在《臺湾の建築》裡指出：

> （臺灣）大陸系建築是福建、廣東建築的次等亞流的作品，無法自己敘述中國人的發展，在藝術上少有優秀的建築。

不過，他站在日本帝國建築發展的立場，對包括南洋系（原住民族）與西洋系建築（從荷西至近代建築）在內的臺灣建築提出：

> 可以讓建築的想像更為豐富。…… 可以從臺灣建築學習到的東西確實不少。南洋系的家屋就地取材興建，表現出雖然幼稚但素簡而合理組構的樣態。大陸系的建築泉湧躍動的熱情，表現色彩燦爛、意匠濃郁的南國氣息，這是一般的日本建築很難想像的意象。

另外，他也指出，可以透過臺灣建築，理解中國人及其他國家的人們。[8]

李乾朗在《臺灣建築史》裡指出：

> 有人認為臺灣的建築是中國建築的旁支末流，這是對臺灣先民莫大的侮辱，同時也是對中國建築完全不了解的論調。…… 中國南北各地之建築有其異同現象。自魏晉以後漸漸有南北兩系之分，…… 兩系在建築上的成就不分軒輊的。南系方面又大約可以有長江流域、粵江流域及閩浙沿海區域之分別。臺灣建築則以閩南建築為主體，粵東的客家建築為輔，清末且更有部分的官衙建築及公共建築採取浙江、安徽及福州之形式。…… 臺灣古建築莫不施工精良，細緻有序的。…… 清代中葉以後，臺灣之經濟力量發達，豪族興起，實有足夠的能力發展高水準的建築物。[9]

關於中國南北系的問題，發生得比魏晉南北朝還要早，這個討論可以參考拙著〈臺灣傳統建築的「內木構外土牆結構」〉。[10] 至於李氏所處的 1980 年代，是以活躍於 1930 年代「中國營造學社」的梁思成、劉敦楨、劉致平等中國建築史研究的第一代學者們的著作為中心，關注北京、長安、洛陽等古都，以及山西、陝西、河南、河北的北方各省

的古建築，採用中國北方古代建築史為骨幹來論述中國建築史的時代潮流。李氏關心身邊的建築，以中國南北文化的論述，強調臺灣建築屬於中國建築的南方系，過去中國建築史重北輕南，但其實南北建築的發展不分軒輊，而臺灣建築又是南方建築之中堪稱施工精良、細緻有序的。或許李乾朗知道建築史的論述還包括結構與空間等重要議題，但他沒有明言，只聚焦在建築工藝化的特質觀點，要能建構閩粵臺的建築史與闡明它的歷史意義還有一段距離。

漢寶德在林氏的《臺灣傳統建築手冊：形式與作法篇》序中提到：

> 民國50年代之前，建築界尚覺得臺灣的傳統建築屬於中原文化的邊緣，沒有研究的價值。即使有研究與保存的呼籲，也得不到任何回響。60年代之後，情形有了急劇的改變。鄉土意識覺醒，年輕一代很容易接受研究地方傳統建築的號召，所以風氣丕變，建築系的師生均以研究傳統建築為榮了。[11]

臺灣在1970年代之所以興起鄉土運動，與當時整個世界重新反省現代主義造成人們的疏離感，找回各地域歷史文化的風潮不無關係。[12] 在同一時代，「聯合國教育、科學與文化組織」（UNESCO）也於1972年巴黎的第十七屆會議，通過《世界文化遺產及自然遺產保護公約》（*Convention Concerning the Protection of the World Cultural and Natural Heritage*）。另外，由於1980年以前，對中國研究有興趣的臺灣或是西方學者無法進入中國從事田野調查，港、澳、臺及東南亞華人的生活空間與社會因此被當作中國研究的替代對象。[13] 臺灣的建築史學者在這樣的國際發展背景之下，自1970年代也開始從事臺灣的鄉土文化與傳統建築之研究，如蕭梅的《臺灣民居建築之傳統風格》（1968）；[14] 正式的實地田野調查測繪者，有狄瑞德與華昌琳的《臺灣傳統建築之勘察》（1971）；[15] 漢寶德的第一篇學術著作《明清建築二論》（1972），[16] 和自費編著的《板橋林宅調查研究及修復計畫》（1973），[17] 以及漢氏所主導的鹿港傳統古市街建築的調查，也是在1970年代進行的，[18] 因此促成《臺灣傳統建築手冊》與《臺灣建築史》的出版；漢寶德的《斗栱的起源與發展》（1982）[19] 也在這個時候出版。在這裡有幾項提問：若沒有那些國際背景大環境的發展，臺灣的鄉土運動會發生嗎？另一方面，在鄉土運動正興盛之時，為何對於原住民文化或是荷西時代所環繞的世界局勢沒有作更積極的調查與研究，而僅止於漢人的建築文化呢？

1.2.2　被視為臺灣在地文化的「閩粵漢人建築」

在討論日本建築史時，其中一個重要的課題是「日本的固有文化是什麼？」它面對外來文化時，又是經過何種方式與之融合，進一步的發展又是如何呢？日本史稱日本自古以來曾有幾次先進國家的文化傳入日本，對日本產生極大的衝擊，建築領域也不例外。飛鳥時期（592-710）、奈良時期（710-794）受到中國六朝及唐代建築的影響；鎌

倉時期（1185-1333）傳入宋代樣式的建築；明治維新（1868）以後也輸入了西歐的文明。[20]

　　然而，因為日本的國土與朝鮮半島、中國大陸並未連接，在政治上也未曾被其支配與統治，因此，日本民族熟悉以和平的形式接受外來文化，不致陷入民族性的偏狹態度，而能自由地接受他國的文化，沒有戰敗者接受勝利者文化的卑屈，也沒有必要對於伴隨外國勢力入侵的文化感到恐懼，面對外國文化能夠保有自主性尊嚴。但是，與其他先進國家相比，日本為封閉的島國且生產力較低，確實落後了相當的程度，一旦有新樣式傳來，其影響是顯著的，日本對外國文化的容受一直保持著相當熱切的心情。[21]

　　而日本傳統固有的建築文化，可以日本神社建築為代表。擁有日本傳統建築文化的民族，被稱為大和民族，對日本而言，儘管本州東北地區與北海道的愛奴人，與住在沖繩的沖繩人，具有與日本在西元4世紀所形成的大和民族不同的特質，但是日本學者一般認為於4世紀左右，已經出現全國統一的文化，幾乎不存在異文化民族，可見在移民居住之初，各民族已然混血融合，直到今日民族性都未曾發生重大變化。因此，日本在約兩千年間，發展為單一民族並形塑了單一的中央政府，文化的中心常與政權的中心一致，對地方的文化傳播如同水面波紋同心圓般地由中心擴散開來。[22]

　　而臺灣人的組成有南島語族原住民族群（簡稱為「原住民族」）、荷鄭時期或是更早從中國大陸東南沿海移民來臺定居的閩粵漢人（簡稱為「閩粵漢人」），以及1949年前後由蔣介石（1887-1975）所帶領的中國國民黨，包括黨政軍與其眷屬共約兩百萬人進駐臺灣。雖然日本在1895年至1945年在臺灣進行殖民統治，但是二次世界大戰戰敗之後，絕大部分的日人都離臺歸國，留下的日人極為少數，然而殖民統治期間，日人在臺灣推行的種種政策與興建的建築，對臺灣都扮演決定性的重要角色。從四百多年前開始，臺灣人的組成族群也有頻繁的混血融合，[23] 或許因為時間還太短，特別是1949年以後才定居臺灣的移民（為行文方便，暫簡稱為「戰後移民」，亦即後文指稱的「1950新住民」），儘管有不少人已經認同自己是臺灣人，但就整體而言，臺灣住民尚未形成一致的共識是不可否認的事實，對於文化與其代表的建築樣式在認同上出現落差，常常造成臺灣在政治、社會與文化認同上的混亂。

　　問題是，如同前述戰後臺灣建築史學界將閩粵移民所帶進的建築文化視為臺灣的主流建築傳統，將荷西、日本殖民與戰後移民所帶進來的文化視為外來文化，另外，處於弱勢的原住民族群，必須等到21世紀初期才被正視。換言之，不存在以原住民為在地傳統文化，以及視荷西、閩粵與戰後移民所帶進臺灣的文化為外來文化的觀點。不過有趣的是，即使以閩粵移民建築為在地文化，也不見類似日本建築史將大和民族的建築文化與審美價值作為主體，去論述面對隋唐、宋朝與明治維新時期，對外來文化的受容，以及文化主體的大和文化的轉化。或者如日本沖繩，將來自日本國內的大和民族之文化、中國明清王朝的中國文化、以及戰後以「美軍」為代表的西方近代文化視為外來文

化，討論今日沖繩的建築文化構成。換言之，因為我們不習慣以原有在地文化為主體，思考與外來文化互動問題、文化變遷之相關議題，因此不太意識閩粵文化與荷西融合轉化的文化特徵，或是其與日本殖民帶進來的文化內涵，也不突出閩粵文化與戰後以明清北京故宮建築文化間的融合與轉化之文化面貌。

相對於臺灣建築史學界不存在論述異文化間碰觸與融合的問題，日本建築史的建構可以伊勢神宮、出雲大社為大和民族建築的代表，以簡樸、追求自然材質的美學意識為主，最開始如法隆寺、唐招提寺、藥師寺等佛教建築，隨著佛教的傳入，將當時被視為先進的石柱礎、木構件的榫接斗栱、屋瓦的鋪設帶進日本，同時也根據日本建築的民族性與審美觀，對中國建築的造形、結構法與空間配置進行選擇，或是洗鍊其建築的意匠與結構。奈良時期經過這樣的日本化過程，當時在奈良所興建的佛寺建築樣式被稱為和樣，[24] 而宋代傳進來的大佛樣[25] 與禪宗樣[26] 建築，也經過日本化的過程，轉化發展成新和樣建築。

日本之所以導入大佛樣來重建被平重衡燒毀的奈良時期的東大寺，是因為平安時代的建築過分細膩，遠離了原始粗獷碩大的精神，於是引進可將建築之美還原於結構本身內涵之美的建築樣式。但是，這個採用大佛樣式興建的建築，卻在僧人重源死後急速解體，並被和樣建築作法所吸收。其快速解體的原因在於大佛樣本身，那種簡素而強勁的樣式，雖然回復到建築美的根本上，確實擁有新的魅力，但卻非屬於精巧的作品，其過分豪放的手法與喜好穩健的日本國民性格不合。大佛樣大力的敲醒了過分追求纖細而失去建築結構美的建築界，但完成其任務後，就把位置讓給重生後的「和樣」。[27] 這種從中國引進的大佛樣建築的興盛與消退，正可以說明日本引進中國建築後，其消化、吸收、解體與轉化的過程。

到底臺灣的閩粵建築被移民帶進臺灣，是否因臺灣原住民文化的存在，或因為臺灣的風土、自然與歷史文化的條件，而作調適與轉化的過程？因為過去無以此種觀點從事臺灣建築史的建構，實不知臺灣真實的發展狀況。而在面對日本帶進來的官署公廳建築與日式住宅，或是二次世界大戰後，由中國大陸戰後移民帶進來的中國北方官式建築，是否如日本的和樣建築吸收宋朝的大佛樣與禪宗樣建築，具有發揮閩粵建築的包容與吸收異文化的涵養力之特質？

1.3 日本近代建築 v.s. 臺灣近代建築

1.3.1 建築史課題的持續性與民間工匠的系譜論述

關於日本近代建築史的論著，分別有70年代的村松貞次郎的《日本近代建築の歷史》（1977）[28] 與稻垣榮三的《日本の近代建築：その成立過程》（1979），[29] 相隔十數年之後，又有藤森照信的《日本の近代建築》（1993）[30] 問世。以下將比較臺灣與日本近代

建築史的建構情況。前文曾經提及李乾朗在1979年提出《臺灣建築史》，又於1980年撰寫了《臺灣近代建築：起源與早期之發展 1860–1945》。[31] 日本建築史與臺灣建築史出版年度相差30年以上，但是李乾朗所撰寫的《臺灣近代建築》與日本相關論著的出版時間點卻極為相近。就這一點而言，確實讓人肯定李氏的才華與慧眼獨到。

《臺灣近代建築》所涵蓋的年限上溯1860年，論及在臺灣出現的「洋風建築」或是「擬洋風建築」，不過，其主要的內容仍以一般所認知的內涵，亦即以日本殖民統治時期所興建的建築為主要關注的焦點。關於日治時期建築的研究，在1990年後由黃俊銘扮演了中心性的角色，他於2004年出版的《總督府物語：臺灣總督府暨官邸的故事》，[32] 是他多年從事相關研究後，非常具有代表性的典範性論著。而出於黃氏門下，後來又到東京大學向藤森照信學習的黃士娟，於2012年出版《建築技術官僚與殖民地經營 1895–1922》，[33] 該書雖與《總督府物語》的性質不同，但仍可互為媲美。

回過頭來看看《臺灣近代建築》所列的參考書目，除了稻垣榮三之外，村松貞次郎、藤森照信、近江榮與鈴木博之等幾位日本近代建築主要研究者當時的著述，或是由日治時期臺灣建築會所編輯的專業性雜誌《臺灣建築會誌》都有在列，可以見得李乾朗充分知道若要討論日治時期臺灣的近代建築，必須理解日本近代建築史之發展，也使用了當時可以獲得的臺灣建築史研究的第一手文獻史料。如今重讀這本著作，即使在今天仍有不可忽視的重要訊息，可以說是現今臺灣建築史研究的先驅。

舉例來說，李氏雖然沒有藤森照信迴廊殖民建築樣式的論述概念，[34] 但仍將臺灣近代建築討論的開端，上推至1860年中國五口通商時期。當一般大眾的目光都被日本殖民地政府與官僚積極而有系統地興建因應統治與經營殖民地所需的各種建築與都市規劃吸引時，他卻慧眼獨到地注意日人所建的西方新歷史主義樣式建築，其與從19世紀後半開始，西方商行與傳教士在臺灣從事傳教活動而留下的洋式建築，二者之間所存在的類似性。即使在日治時期的1920年代，臺灣仍能持續保留如吳威廉牧師（William Gauld）、羅虔益牧師（Kenneth W. Dowie）等人在淡水所興建的建築創作，但也因為李氏沒有迴廊殖民建築論述，讓這兩部分的建築沒有關聯性地被並列於書中。

再者，又因為李氏忠實於歷史年代前後的發展，詳盡地蒐集建築物的歷史照片，不同於戰後許多學者將1895至1945年日本統治期間視為一個籠統的時期。李氏將臺灣近代建築的歷史發展分為五個時期：

1. 初期移植西洋及中西混合風格時期（1860–1895）。
2. 初期和洋風格時期（1895–1900）。
3. 樣式建築在臺灣的發展成熟期（1900–1919）。
4. 現代建築折衷主義時期（1919–1937）。
5. 表現主義、分離派等現代主義建築與帝冠式建築呈現時期（1937–1945）。

日本學者在從事歷史研究時，常用歷史分期的手法進行歷史研究。李氏能夠將日

本統治五十年的時間做這樣的歷史分期，當然能夠更仔細探討殖民地時期的建築在日本統治下的變化。曾受東大教育的黃士娟，在撰寫《建築技術官僚與殖民地經營 1895－1922》時，也是採取類似歷史前後分期之研究手法。李乾朗或許受到井手薰將日治時期的臺灣建築進行歷史分期，[35] 以及富田芳郎將臺灣傳統店屋做歷史分期的影響。[36]

李氏的《臺灣近代建築》還指出了臺灣街道建築的一個重要特徵，亦即日本人建築師不但設計官公廳署與官舍住宅等建築，對於臺北城牆內範圍的街道也進行規劃，如重慶南路、館前路、博愛路及衡陽路等道路的兩旁建築，曾由當時的總督府官僚野村一郎及濱野彌四郎技師設計興造。據李氏的描述：

> （1911 年）水災後的新式街屋仍是走樣式建築的路子，設計者係總督府營繕課的建築師，每一家都不同，然而卻是同時施工完成的。有二層樓及三層樓兩類，底層均設騎樓，立面之處理是其精華所在，二樓或三樓之立面由四柱分成三間，柱式多採用文藝復興式樣，窗口為半圓拱，並置 key stone 裝飾。屋頂再配上巨大繁飾的山頭（pediment）。轉角建築更得天獨厚，除了 mansard roof 外，尚有圓頂及三角頭。[37]

有趣的是，李氏將臺灣民間未受過正式建築專業教育的工匠所興造的店屋立面，與出身自東大造家學科的野村一郎等人所設計的店屋立面並置。他說：

> 本島人居住迪化街一帶的街屋雖也在這時完成立面改建，但與城內的日本商店建築卻呈現不同的風格。看起來比較接近清末五口通商之後的洋式風格，有時略帶一點拜占庭裝飾之意味。這是非常有趣味且值得深入研究的分野。除了臺北之外，在大溪及舊湖口目前尚可完整地看到這類街屋立面之裝飾。仔細分析起來，本島人所走的路子較沒有系統，沒有柱式（order）制式之約束，因此承繼了臺灣民間藝術之性格，山頭上常出現獅虎、麒麟、飛鳥等裝飾；而日人的街屋立面實際上是樣式建築之縮影，明顯地可以感覺到是出自學院建築師之手筆。[38]

關於這種學院系譜與民間系譜同時存在的現象，可以從村松貞次郎在《日本近代建築史の歷史》所提出的「官方系譜」與「民間系譜」兩個系譜做互相的對照。「官方系譜」是日本由國家機構所主導的西洋建築的學習與導入，是指著眼於西歐建築技術的學習，以進行建築近代化的官方立場。從江戶幕府末期興建軍事工廠，即已開始頻繁地招聘外國技術人員，致力於建築的近代化，也著手於對日人的建築教育，不久之後就由日本建築師接手對後人的教育與指導工作，也組織了日本建築學會，建構高等教育環境，因而創造了後來日本建築界的主流發展脈絡。[39]

另一方面，「民間系譜」指的是傳統工匠們透過模仿的學習方式，將相關知識應用

於民間建築的系譜。相對於官方系譜重視技術的態度，民間系譜最關心的是建築的形式與外觀，幾乎完全忽視技術的面向。工匠從傳統建築的尺寸、比例解放，對於在日本的西歐建築之興建無所限制，可以自由設計空間。他們不只模仿西歐建築風格，還大膽地應用傳統技藝從事設計，如在入口處放上唐破風，於陽臺處加上佛寺建築裡常見的雲形或龍形裝飾等，更直接的說，也就是不再存在典型的建築，可以完全自由的表現。[40]

關於民間系譜的建築技術，雖然村松貞次郎認為日本傳統土造倉庫工法，在現代的都市與連續店屋營造或是銀行建築裡還有用武之地，讓傳統設計在現代生活空間裡得到生命的延續。當然，若是社會文化對傳統工法仍存在需求，這種傳統與西方混合的工法自然會被延續，但是村松氏也承認在接續的時代裡，帶領新時代建築風騷者已不是不懂西洋建築的工匠們了。在藤森照信的《日本近代建築の歷史》裡提及，由傳統工匠活用自己所學到的傳統技術，進行模仿不曾親眼見過的正統西洋建築，而興建出來的「擬洋風建築」，這種建築位居建築舞臺的主角地位，僅在明治維新之後的十年間而已。接下來的時代，就由官方所設立的學校，設置有系統的建築課程所培養出來的學院專業學生或是建築師，承擔國家、社會設計規劃建築與都市的需要。

然而，臺灣還有殖民與被殖民、日本人與臺灣人的重疊關係，李氏在撰寫《臺灣近代建築》時，將野村一郎設計的店屋立面與臺灣工匠所興建的店屋立面併呈，也將由臺灣工匠興建的，類似由民間系譜工匠所興建的鹿港民俗文物館（辜宅）與完成於1913年的「故兒玉總督暨後藤民政長官紀念館」（後來的博物館）、完成於1919年的臺灣總督府（現今的總統府），放在同屬「樣式建築在臺灣的發展成熟期」（1900–1919）。若從日人觀點來看「官方系譜」、「民間系譜」的討論，其實尚有很多的議題必須釐清，才能理解這一層的意義。

1.3.2　主體性的建築史 v.s. 具主體意識的人

在著者還沒有接觸到日人所建構的日本近代建築史時，對於傳統工匠積極應用西洋建築元素或是裝飾語彙於漢人傳統建築裡，幾乎都採取正面的評價。今天仍然對這種並非按照建築理論原則，而是在時代過渡點上，因工匠個人的、突發性的表現而出現「漢人與西洋元素混合建築」，成為歷史發展過程中一時開出的花朵，給予肯定，但若思考下一步的建築發展力道時，這種花朵則難以有延續生命力的可能性。換言之，臺灣在陳述這些由工匠所創造出來的建築背後，並沒有存在以臺灣為主體去學習正式的西方建築的意圖。當發現藤森照信採用了歐美建築應有的基本作法與秩序，如以最基本的三種主要柱式（Architectural Orders）：多立克式（Doric Order）、愛奧尼亞式（Ionic Order）、科林斯式（Corinthian Order），檢視工匠所營塑的柱式時，[41] 對著者的衝擊是非常大的。在這之前，從未知曉需要對類似鹿港民俗文物館，或是民間所興建的「洋樓」、傳統老街店屋群立面，進行如此嚴格的專業性檢驗。

在《臺灣近代建築》裡介紹兩位臺灣工匠陳應彬與王益順，就如李乾朗過去長年的研究，[42] 這兩位匠師其實是不折不扣的傳統匠師。陳應彬之所以被提及，是因為要重建為興建總督府（現在的總統府）而遷建清代以來即已存在的陳氏宗祠。[43] 王益順被提及，則是因為於1931年1月，臺灣建築會曾集體前往王益順所設計的大龍峒孔廟，當場讚嘆七十歲的老匠師設計藻井圓頂技術、石柱所雕的歷史故事與工作現場的異國情調等等。[44] 換言之，李氏雖然在《臺灣近代建築》之中提及這兩位匠師，但都與近代建築的發展無關。李氏也提及在進入日治三十一個年頭之後，1926年開始至1937年，共十二年期間，於當時臺北州立工業學校專修科出現臺灣人的畢業生；於兩年後的1928年開始至1945年，共十八年期間，於該校的本科班生亦出現了臺灣人畢業生，但是臺灣人只占有四分之一的比例（以1942年為例，臺灣人畢業生只有九名）。另外，在工商學校（現在臺北私立開南高級商工職業學校）[45] 亦設有建築科，培養建築基層人才。李氏也強調雖然臺人與日人的教育機會並不平等，但臺籍畢業生的能力及表現卻不在日人之下。然而，工專畢竟不是培養建築師的教育體制，大多的臺籍畢業生都投身營造廠業務，部分建築師的作品，多年來一直是都市的「背景建築」。[46]

《臺灣近代建築》中所提的臺灣建築作品，除了提出上述不知作者的民間系譜「擬洋風建築」之外，幾乎全是日本國內帝國大學培養出來的日人建築師的設計作品。該書把宗主國日本國內所培養的建築專業者們，以及其在臺所從事的建築設計，直接視為臺灣的近代建築之內容作為介紹。相對地，日本近代建築史家們在論述江戶幕府末期到明治初期時，雖也介紹了不少自外國招聘的土木工程師、土地測量師或是建築師們，如英國人湯馬斯・沃特爾斯（Thomas Waters, 1842–1892）、約瑟夫康德爾（Josiah Conder, 1852–1920）、特孽昂維爾（Charles Alfred Chastel de Boinville, 1850–1897），德國人恩迪（Hermann Gustav Louis Ende, 1829–1907）與貝訶曼（Wilhelm Böckmann, 1832–1902），義大利人卡佩雷帝（Giovanni Vincenzo Cappelletti, 1843–1887），美國人布林兼斯（R. P. Bridgens, 1819–1891）等人，[47] 但是從日本人或是日本明治政府建構近代國家的立場，在怎樣的情況下聘請或解聘他們，以及日本人學習西洋建築或是培養近代建築人才的觀點，還有他們扮演的角色等等議題，皆被清楚地提及。

綜而言之，村松貞次郎、稻垣榮三與藤森照信等人的近代建築史寫作，雖然對於「建築實體」本身給予相當重要的關注，但更將焦點放在「日本人」身上，亦即日本人如何習得西洋的建築思想、設計與建造的能力。因為「近代」的到來，日本人與社會、國家及營造體系等等制度如何應對這樣的改變，「日本人」又是怎樣思考接下去的建築發展，而「日本建築師」又怎樣承擔國家、社會、一般的普羅大眾，甚至這個時代所賦予他們的任務。換言之，一切的起點與終點都在「日本人」身上。這種關注主體性的問題，著者常在建築史課堂上舉一個大眾可以理解的例子說明，亦即臺灣現在因為擁有高速鐵道作為交通運輸的方式，堪稱為交通便利的時代；但是相對於日本，他們還擁有建造新

幹線的技術，又可以繼續思考新幹線的未來發展。因此，兩個國家雖都擁有新幹線這種高速鐵道作為交通工具，但是各別的意義是完全不同的。

其實，目前對日治時期臺灣建築史的研究，李氏在1980年前後所碰到的問題，經過三十多年來的研究努力，現今有了些許的進步，包括本書所收錄的幾篇著者的文章，以及前述的《總督府物語：臺灣總督府暨官邸的故事》與《建築技術官僚與殖民地經營1895-1922》等作品，雖然所收集的資料或更為詳盡，但是絕大部分的資料都還是針對日本人所留下的史料，進行研究分析，也都是日人在臺灣所從事的建築活動所留下的遺跡，而不是臺灣人實踐其主觀意志的痕跡紀錄。或許，從戰前到戰後，再到21世紀的今天，經過十數年的時間，在臺灣建築學界以自身的立場與觀點整理這些建築，並賦予其在臺灣建築脈絡裡的意義與角色之前，日人所興建的那些建築，已無可避免地成為整體臺灣人生活與記憶裡的一部分，與臺灣文化一體不可分割。雖然有一點無奈，但是，站在現在21世紀初始的歷史時間點上，進一步思考臺灣建築史發展之前，先探究清楚這些建築的來歷，或許也算是積極的意義吧。

同樣的，臺灣建築界沒有積極面對外來具有支配性的強勢文化的情況，不只表現在清朝的閩粵漢人建築與二次世界大戰前的日本殖民文化，在戰後由蔣介石父子所帶領之國民政府，引進了所謂的「中國建築復興樣式」（以復興北京故宮建築樣式的新建築潮流）也是一樣，這也是著者收集戰後「中國建築論述」於本書的原因。

1.4 透過「中山陵」思考「中國建築復興樣式」的本質

所謂的「現代中國建築」指涉的內容，可以臺灣建築史學者傅朝卿的專著《中國古典式樣新建築：二十世紀中國新建築官制化的歷史研究》[48] 所討論的「中國古典式樣新建築」，以及徐明松專著《王大閎：永恆的建築詩人》[49] 討論的主人翁王大閎所設計之作品為代表，亦即經過19世紀以來現代建築理論所提升後的中國建築。前者也是村松伸整理從19世紀中葉以後，在中國所興建的教會學校之建築師們，深受北京紫禁城宮殿建築所震撼後，構想模仿歐美國家在當時復興希臘羅馬樣式之「新古典主義樣式建築」[50] 之作法，復興舊有的中國傳統建築的樣式。[51] 村松伸稱它們為「中國建築復興樣式」，但是明顯地這些建築是以明清宮殿建築為主要對象，所以在本書亦稱之為「明清宮殿復興樣式」，此外，為顧及行文上下脈絡的關係，文中也交錯使用「中國古典式樣新建築」等三個術詞。

1.4.1 臺灣受容「中國建築復興樣式」的積極性

一般認為，「現代中國建築」的議題之所以發生在臺灣，是因為在1949年之後，由蔣介石所統率的國民政府帶進來臺灣的發展所致。不過在更早之前的1930年代及其之

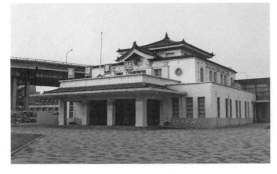
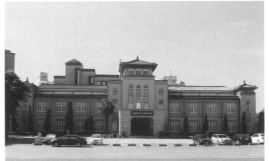
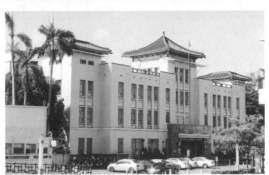

⬆ 圖1.1　1941年建造完成的舊高雄車站

↗ 圖1.2　1938年建造完成的高雄市役所
（高雄市立歷史博物館前身）

➡ 圖1.3　1949年建造完成的臺灣銀行高
雄分行

後，隨著殖民宗主國的日本國內，以及日人在中國東北的偽滿洲國所興建的「帝冠樣式建築」之興起，當時在臺灣也興建了類似舊高雄車站（1941）（圖1.1）與高雄市役所（高雄市立歷史博物館前身，1938）（圖1.2）等建築。有趣的是，在國民政府自中國敗退來臺之前的1948年，鄭定邦在設計臺灣銀行嘉義分行時，於大門附加上類似帝冠樣式的裝飾性屋簷，以及在1949年光華建築師事務所的陳聿波設計了帝冠樣式的臺灣銀行高雄分行（圖1.3）。[52]「帝冠樣式」與墨菲（Henry Killam Murphy, 1877-1954）[53] 在發展「明清宮殿復興樣式」的理論與思想上有類似之處，特別是在墨菲發展的第二階段，[54] 亦即於西歐的現代建築量體頂部，附加共通於中國、韓國與日本傳統建築造形的屋頂樣式，或可稱之為「興亞樣式」。因此，臺灣本土也存在有別於1949年以後才由國民政府從中國帶進來的興亞樣式建築發展的幼苗。

　　傅朝卿在前述的專著中，也整理了原創建於清代的民間廟宇，在1949年以後自行重建的建築案例，如在〈臺灣光復後宗教建築的琉璃瓦情結（1957-1992）〉章節內，[55] 指出1970年代受臺灣經濟繁榮發展等因素影響，於1980年代前後有相當數量的民間廟宇進行重建。其中，有些廟宇採用原有臺灣廟宇樣式，有的採用臺灣與北方宮殿復興樣式混合作法者，亦有直接改建為傾向北方宮殿樣式者。例如創建於明末清初的臺南彌陀寺（重建於1976年）（圖1.4）與竹溪寺（重建於1983年）（圖1.5），就是民間自行改建的佛教寺院。雖然廟宇寺院的改建多是由住持決定者多，但是可由改建竹溪寺工程，知道出身澎湖著名臺灣民間大木師傅謝自南，[56] 存在兼容北方宮殿樣式融會貯通的技術涵

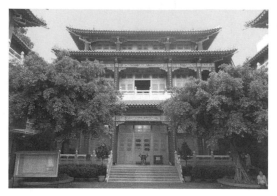

圖1.4　重建於1976年的臺南彌陀寺

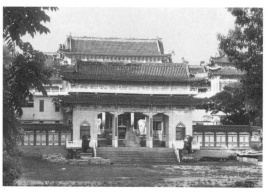

圖1.5　重建於1983年的臺南竹溪寺

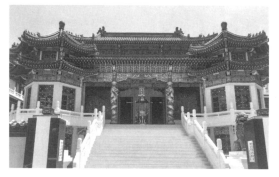

圖1.6　重建於1963年的臺南天宮三川門

圖1.7　重建於1967年的臺北市木柵指南宮
凌霄寶殿

養能力。謝自南的設計作品還有臺南天宮（重建於1963）（圖1.6）、高雄三鳳宮（重建於
1964）、新營太子宮（重建於1981）等。

　　另一案例為李重耀設計的木柵指南宮凌霄寶殿（重建於1967年）（圖1.7），主殿以道
教學院的建築作為臺基，屋身三層，面闊五開間，四面圍繞迴廊，屋頂用臺灣特有的屋
簷起翹的歇山屋頂，是以臺灣造形為基調的新建築。但是要特別指出的是，在屋簷的斗
栱採用了明清北方宮殿常有的柱頭，與補間斗栱同型，排列手法細密，是一棟將臺灣與
明清宮殿復興樣式折衷的案例。李重耀可以說是我們所知道，在臺灣唯一受過日治時代
職業基礎學校（私立開南工業學校）教育的「傳統匠師建築師」。他受日人建築教師新井
英次郎的影響，有點像日本明治維新後最早期，在西方建築技術工程建築師手下工作，
又能獨立設計所謂的擬洋風建築的工匠建築師，如清水喜助、林忠恕，[57] 不過還沒有日
人那麼具挑戰西方建築作法的性格。他亦有點像受過西方教育，創造出近代和風建築的
新建築師長野宇平治，[58] 但是缺乏日人那麼細緻且具有學術理論的性格。[59]

　　從臺灣匠師與非受過建築設計學院完整訓練的專業者所從事的建築設計工作，可以
感受到他們那股主動吸取中國建築復興樣式的熱烈情懷。不過，在此要將焦點放在原來

由歐美的基督教會在中國興辦學校與醫院，所創造發展出來的「明清宮殿復興樣式」，卻在1920年代後期，由國民黨所領導的國民政府，拿來作為建構「現代中國」的首都規劃[60]的理論基礎或是定調為現代中國的「國家樣式」（亦可稱為「民族樣式」或「國族建築」）。再者，在這個實踐過程中，利用這個「明清宮殿復興樣式」建築，可以透視由國民黨所賦予政黨的重要性高於國家組織的秩序。這個首都規劃的空間理念與作為國家樣式的「中國建築復興樣式」，隨著國共內戰失敗退守臺灣之際，被移植來臺灣，並且繼續發展至今。

1.4.2 「中國建築復興樣式」與「明清宮殿復興樣式」

關於國民黨將外國建築師所創造發展的「中國建築復興樣式」轉化為代表國家民族的建築樣式，傅朝卿在其著書中，將這種發生於1920年代前後的現象，以「民族意識型態及中國古典式樣新建築」為題，說明國民黨經由位在南京政權的國民政府對孫文中山陵與南京的首都計畫，來進行這項轉化工程。[61] 後來，中國學者賴德麟[62]與臺灣學者蔣雅君，繼續對此議題做更仔細的討論。[63] 不過，在延續討論中國建築復興樣式，或是中國建築現代化相關議題之前，可能必須先回顧1920年代當時關於「中國古代建築」的研究狀況，以避免用今日21世紀所擁有的中國建築史知識來評斷當時的設計作品。

我們知道「中國營造學社」的出現與開始活動是在1930年，而參與中山陵競圖獲選的呂彥直（1894–1929），他的設計是發生在1925年，[64] 據此可以推知營造學社所編集出版的《中國營造學社彙刊》所刊載知識內容，[65] 是來不及提供設計者作為參考之用，這是明確的歷史事實。而中國營造學社主要的活動成員梁思成，他所編寫的《中國建築史》（高等學校交流講義）是在1955年出版於上海；[66] 中國古代建築通史性專書的出現，還必須等到1960年黃寶瑜個人自行出版著述的《中國建築史》；[67] 而經過田野調查以清楚而明確的內容撰寫的專書，則還要等到1961年10月，傾全中國各省的中國古建築史專家、學者齊聚一堂，經過二、三年的研討會後，再分頭負責撰寫成題名為《中國建築簡史》[68]的專書問世。[69] 因此，到底在1925年前後有哪些建築專業性資訊可以獲得呢？

根據村田治郎在1969年，於日本的《建築雜誌》所寫的〈東洋建築史の展望と課題〉，知道在1925年以前的著作裡，除了日本人所作的調查成果出版之外，還有如由錢伯斯·威廉（William Chambers, 1723–1796）於1757年出版的 *Designs of Chinese Buildings, Furniture, Dresses, Machines, and Utensils*，它是屬於18世紀歐洲「中國風」（Chinoiserie）性質的著作，可能無法期待它提供設計者正確的知識性資訊，只期不致誤導呂彥直的觀念；而在弗格森·詹姆斯（Fergusson James）的 *History of Indian and Eastern Architecture* 書中關於中國建築的描述，內文只有十九頁，圖片僅有三十九張，因此弗格森著作的幫助並不大。唯一可能還有點幫助的是由喜仁龍（Osvald Sirén）根據伊東忠太實際測繪圖集《清國北京紫禁城殿門ノ建築》與伊東忠太解說、小川一真

攝影的《清國北京皇城寫眞帖》（1906）照片集，挑出關於宮殿建築集結成 *Les Palais Impériaux de Pékin: avec une Notice Historique Sommaire* 圖冊。[70]

　　若從村田治郎所指出的出版著作來看，知道伊東忠太的調查與研究成果，恐怕是1925年之前最直接且最重要的書面資訊，除此之外，便要仰賴建築師本身的田野經驗了。如受教會邀請來到中國的安東金森（Brennan Atkinson）、郝綏（Harry Hussey）以及墨菲等外國人建築師，有的已在上海開設建築師事務所，駐留中國都有一定時間，對於當地的建築也都熟悉。日本的中國近代建築研究學者村松伸，他曾經對墨菲在中國一邊協助基督教會在中國興建校園建築，另一方面發展其認為中國應該如同西方復興希臘羅馬建築一樣，復興其舊有的建築，特別是故宮樣式的建築，做過論文的寫作。[71] 我們可以理解在1920年代，中國古代建築史尚未被建構完備之前，為何墨菲企圖復興的中國古代建築，僅能將關心焦點置於北京紫禁城的建築上。

　　原來由墨菲所發展的中國建築復興樣式，只是歐美國家用來興建他們在中國所開辦的學校醫院等文教公益建築的建築樣式，但是透過傅朝卿、賴德麟與蔣雅君等幾位學者的研究，可知蔣介石所領導的國民黨利用中山陵的興建與祭中山陵的儀式，目的在昭告天下，南京政府繼承了中國政權的正統性。至於呂氏與墨菲的關係，透過劉凡、王俊雄、賴德麟等人對規劃設計中山陵的主要人物呂彥直生平的整理，[72] 讓我們理解以上的敘述頗為正確。

　　根據王俊雄的查證，可知呂彥直是清末翻譯，也是介紹西學最力者嚴復的外孫。他於1919年畢業於美國康乃爾大學建築系，當時的康大建築系是美國賓州大學建築系以外，另一個布雜建築教育的重鎮。呂彥直從1918年開始即進入墨菲在紐約的建築師事務所（Murphy and Dana Architects）工作，隨後轉調上海的墨菲建築師事務所（Murphy, McGill and Hamlin Architects）。在墨菲事務所工作期間，呂彥直曾親身參與燕京大學和金陵女子大學的校園規劃設計，這些學校建築正是採用所謂的「明清宮殿復興樣式」建築。1922年3月呂彥直離開墨菲事務所時，在給墨菲的辭職信中曾表示，今後將追隨墨菲的主張「與流行的『買辦式』（compradoric）建築對抗（它們之中，某些是由自稱為建築師的外國人所興建），而這些建築正讓我們的較大城市和鄉村失去特色」。從上述這些經歷，可以理解他的確深受墨菲的影響，他的「明清宮殿復興樣式」設計理論、知識與技術應該就是師承墨菲而來。

　　如上述，從呂氏所處的主客觀環境觀之，他對傳統中國建築的理解恐怕僅止於明清故宮紫禁城，在從事新的設計時，又受到墨菲應用古建築來復興的中國建築觀的影響。我們知道墨菲主張中國應該要使用傳統建築復興樣式，其實他本身也擁有一普遍的建築觀，即：

　　　　「無論在哪個國度裡，為了保存具有獨自特徵的建築，建築師——不僅它本國建築師，即使來自外國的建築師——必須要維護其樣式。」墨菲曾在觀看

紫禁城後抒發感動的嘆息：「對我而言，比對羅馬聖彼得教堂的神聖壓倒性的震撼經驗更感到新鮮，在十四年前第一次進入這個莊嚴的紫禁城宮殿建築群時，當時，即使是現在，都感覺它們是世界上最精彩的建築。在我的想法而言，這種莊嚴又華麗的特質，無論是哪個國家，或是哪個城市的建築都無法與之倫比。」[73]

他也批評現代建築師（builder）僅將那些精彩的建築視為考古學的對象，非常感慨當時的中國在公共建築上採用外國的方式（foreign lines）建造。當時的中國人或是外國人都稱中國建築無法具有生命力的復活，無法在滿足現代的機能與結構的要求下，又同時保有十足的美學特質。

另一方面，墨菲也將這個「中國的觀念」（Chinese conception）視為「中國的外觀」（Chinese exteriors）。雖然是抽出「中國建築的元素」予以再現，但是墨菲的「中國建築的復興」集約於精密地再現「中國的外觀」，這就是他的結論。墨菲使用這個「復興」術語，是在他確立了他的「中國建築復興樣式」（實際上可以視為「明清宮殿復興樣式」）作品後的理論性文章裡。因此，在墨菲1913年剛來中國時，確實還沒有意識到「中國建築的復興」的情況之下，進行建築的設計。之後，與他的設計工作平行，深化他的理論後，再反映到他的設計中，經過這樣的循環，最終昇華到可以談論的理論。

綜而言之，因為在20世紀前四分之一的時間點上，或許某種程度對紫禁城建築有一定的理解，但是中國建築歷史的建構與研究尚未全面性地的展開，基於對明清以前的建築不見得清楚的狀態下，又從墨菲的實際經驗來推論，可以將墨菲所創的中國建築復興樣式，直接視為明清宮殿復興樣式。

1.4.3 外觀中國與內在模仿西方古典復興

關於呂氏對中山陵設計新構想之詳細解析，請參考前述先行學者的研究。在這裡想要回顧的，是別人對他設計案中的中國特質的評判。民國24年（1935），中國本土的建築史大家梁思成，對中山陵有如下的評價：

> 我們對於已故設計人呂彥直先生當時的努力雖然十分敬佩，但是覺得他對中國建築實甚隔膜。享殿除去外表彷彿為中國的形式外，他對舊法，無論在布局、構架或詳部上實在缺乏了解，以致在權衡設計人對中國舊式建築見得太少，對於舊法未曾熟稔。猶如作文者讀書太少，寫字人未見過大家碑帖，所以縱使天韻高超，也未能成品。[74]

梁思成的批評固然有道理，但是如同上述，特別是在中國內，中國建築史的研究也尚未真正展開之際，對中國建築史認識不清，這當然不是呂氏個人不夠努力去研究學習中國傳統建築，而是時代背景使然。梁思成本身亦是在1927年9月才進入美國哈佛大

學正式開始學習研究中國古代建築。較為完整的中國建築史書籍，如日本伊東忠太所著的中國建築史之《支那建築史》，[75] 也是要到昭和6年（1931）才能成書；而正式由中國人所編著的第一本中國建築史之專書，亦即黃寶瑜的《中國建築史》，還要等到民國49年（1960）才問世。[76]

其實不只是梁思成對於中山陵設計作嚴厲的批評，在中山陵競圖階段中，雖然審查委員會裡不存在建築史專家，但競圖籌備委員會卻提出新設計必須表現中國建築特質這種近乎嚴苛的設計條件。其中，四位專家顧問之一的交通部南洋大學校長，也是土木工程師的淩鴻勛，期待新設計的孫文陵寢能夠具備如下的條件：

> 孫先生之陵墓，係吾中華民族文化之表現，世界觀瞻所繫，將來垂之永久，為遠代文化史上一大建築物，似宜採用純粹的中華美術，方足以發揚吾民族之精神。應採取國粹之美術，施以最新建築之原理，鞏固宏壯，兼而有之，一足以表現孫先生篤實純厚之國性，亦足以留東方建築史上一紀念也。[77]

其實這一段話存在著相互矛盾又不易實踐的部分。例如，要「宜採用純粹的中華美術，方足以發揚吾民族之精神」，但是又要「應採取國粹之美術，施以最新建築之原理，鞏固宏壯，兼而有之」。若是轉換成當時所擁有的中國與美國既有的建築知識，或許就是明清宮殿傳統建築與美國新古典文藝復興建築結合的問題。淩氏似乎清楚他自身所處的時代，對於明清以前的建築知識是不足的，所以他又接著作了如下的發言：

> 孫先生陵墓圖案之計畫，關於美術上之意見，本有應徵條例明示範圍，評判標準自可依條例為根據。查應徵條例所開 Chinese Classic 一語，因我國向無建築專史，Classic 一字，本無所專指，惟以我國立國之古，古代建築物發達之早，所謂 Classic Architecture 斷非天壇皇宮一流建築所能包括。[78]

這段話的意思，是指中山陵的設計不應該只停留在當時眼前可以看到的天壇與紫禁城的明清建築，應該在更古老的中國建築傳統裡找設計構思起源。不過，從呂彥直的設計圖，可以判斷其主要構思仍僅止於明清皇陵的構想，並沒有唐宋或是秦漢以前中國建築形態的影子。近代的學者把 Classic 翻譯成中文的「古典」時，指的就是明清宮殿建築。淩鴻勛所說的「我國向無建築專史」，當然不是指現代，而是指1920年代的中國。

不過，當時評審委員會之所以評定呂彥直設計為首獎的理由，其實也與中國建築領域的傳統無關。評審委員的評語是「圖案簡樸堅雅，且完全根據中國古代精神，故一致採用」[79] 與「融匯中國古代與西方建築之精神，莊嚴簡樸，別創新格，墓地全局適成一警鐘形，寓意深遠」。[80] 淩鴻勛指出此鐘形平面「尤有木鐸警世之想」，[81] 另一位專家顧問雕刻家李金發雖然是針對第二獎作評語，有趣的是第二獎也同樣採取平面形態的配置法，李氏說：「從上下望建築全部，適成一大鐘形，尤為有趣之結構」。[82] 又說：

一九二六年一月十二日,在國民黨第二次全國代表大會上,「國父」之子、喪事籌備處中的家屬代表孫科(1891-1973),向大會作喪事籌備報告,首次使用「木鐸」一詞來指稱中山陵的平面圖。一九三一年,總理陵園管理委員會出版了《陵墓設計報告》,其中提到「墓地全局適成一警鐘形,寓意深遠」。[83]

有趣的是,呂氏之所以可以獲得首獎的關鍵性原因,是「墓地全局適成一警鐘形,寓意深遠」的設計。這些評語,都不像是中國建築史專家之發言,讓人想進一步了解的,是當時評審委員會的成員及其參與競圖設計案的情況。其評審委員會成員包括全體葬事籌備委員、家屬代表,並聘請四名專家為顧問。四位專家顧問之中,有前述的凌鴻勛,以及德國建築師樸士(Emil Busch)、中國畫家王一亭、雕刻家李金發。於1925年9月20日,在上海四川路大洲公司三樓召開了葬事籌備委員及家屬聯席會議,同時也是審查會議。特聘的專家顧問也都在前一天寫了書面評判報告,由楊杏佛在會議中報告了顧問們的評判結果。大家對第一、二獎意見一致,但對第三獎有不同看法,最後表決通過了得獎名單:首獎呂彥直,二獎範文照,三獎楊錫宗;名譽獎名單:1. 孚開洋行乃君(Cyrill Nebuskad)、2. 趙深、3. 開爾思(Francis Kales)、4. 恩那與佛雷(C. Y. Anney and W. Frey)、5. 戈登士達(W. Livin Goldenstaedt)、6. 士達打洋建築公司(Zdanwitch and Goldenstaedt)等。[84]

在這樣時代的背景下,呂彥直對自己的作品如下列陳述:

此(中山陵)設計概念的目的,乃建築師以建築為媒介再創孫逸仙博士的性格,並將孫逸仙博士的精神與理念詮釋於建築之中,其(孫)追尋具體將遠古中國最高度的哲學思維,透過現在科學研究的方法發展,轉引為人類種族生計問題的實際解答。此陵墓設計的基礎概念與中國的規劃與形式傳統連結。在其建築品質上尋求如上所述之孫博士的性格與理念,陵墓堅採傳統寺院概念,但非僅是直接地盲從,而是精神的延續。其必須是非常清楚的中國起源,然卻也須清楚地視為現代中國紀念性構造的創造成就。…… 惟為永久計,一切構造均用堅固石料與鋼筋三合土,不可用磚木之類。……

陵墓規劃的建築問題在於結合祭壇與墳墓的組成。…… 墳墓,從外部看恰似在中國可見者,但室內如同紐約的大公爵墳(Grant's Tomb),或巴黎的拿破崙陵墓(Napoleon Tomb),一般可由外圍的扶手望向石棺。祭壇的設計則試圖轉譯或頗將中國建築從大木進展到石造與鋼筋混凝土;同時實現陵墓的特殊性格。這種轉譯同時適用於裝飾與構造的原則。祭壇不僅類同於中國的祭祀目的,同時也跟華盛頓的林肯紀念堂(Lincoln Memorial)一般,供奉孫逸仙博士座像。[85]

如此可以理解呂氏所說的「中國傳統」是模糊的精神概念，較為具體的形象是「傳統寺院概念」，但是從他的設計作品卻也看不到中國佛寺建築的影子。事實上，比較具體的形象是他舉出的「大公爵墳」、「拿破崙陵墓」與「林肯紀念堂」等具體形象，中國建築的轉化部分，在乎的是「一切構造均用堅固石料與鋼筋三合土，不可用磚木之類」、「從大木進展到石造與鋼筋混凝土」，僅止於建築材料不再用傳統的磚木，進而使用石造與鋼筋混凝土。傅朝卿在評價呂彥直的另一作品廣州中山堂時，認為：

> 正廳深寬各約50餘公尺，有樓梯六座可以達到二層，全部可容納六千人，
> 如此之大之室內集會空間，不僅在當時之中國所未見，在世界上也不多見。

綜上所述，呂彥直建築設計受肯定的部分，是他驅使現代科學技術與材料於建築的興建。

再回到競圖評審的結果來看，四名評審專家之中沒有具備建築史知識的人，又獲得名譽獎者多數是外國建築師，可以想見當時期待中山陵設計案引進外國經驗的急切企圖。這樣的建築作品被梁思成評為「未能成品」，但是為何會有這樣的結果呢？呂彥直對於中國建築史知識與形塑環境技術的不足，但是他重視並借用西方紀念堂作法的現象，其實是有當時的社會情境與政治發展動力在推動著的。這種現象，除了很多的文獻記載與相關研究外，從視覺圖像上還可從傅朝卿舉出的一張名為「建築師」的漫畫做充分說明 (**圖1.8**)。[86]

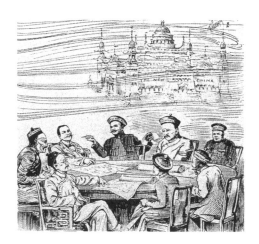

圖1.8 「建築師」

這張圖雖名為「建築師」，但圖中人物沒有一位是真正的建築師，而是規劃設計「中國」這個國家未來的政治人物。圖中有孫文、黎元洪、袁世凱、梁啟超、康有為、唐紹儀、伍廷芳等人，這些人都是當時握有主要政治影響力者。但是，他們討論的，是以美國國會議事堂為核心的圓頂建築，外圍則覆上中國建築樣式的斜屋頂的建築，四角有伊斯蘭建築宣拜塔（minaret）樣式的高塔，門樓是中國城牆樣式的門樓。整體來看，是以西方建築樣式為主體，外裝中國建築意象的建築造型。這張圖具體呈現作者所想像的中國未來。

這樣結合明清宮殿建築傳統與西方新古典主義的作法，其實也是危險的作法，容易畫虎不成反類犬。傅朝卿詮釋西方藝術史家魏禮澤（William Willetts）對中山陵提出的批判：

> 他認為中山陵的建築與附近基地環境根本像「門不當戶不對的婚姻」
> （mesalliance）。他指出中山陵雖然是依明陵輪廓布局所建，而且也使用了牌坊

和歇山頂等古典元素,但巨大量體的墓道和基座不具藝術感地和山丘湊合在一起。他更批判通往陵墓之道,「就像凱旋門大道的動線,完全是西方性格的設計,塑造了勉強的紀念性,完全沒有中國精神的存在」。[87]

就如同魏禮澤所言,中山陵是轉化自中國皇陵的配置,其作為重要的核心建築之祭堂與墓室,或許就是皇陵的明樓與墓塚的轉化,但是其建築基本構想完全不同。如圖所示(圖1.9-1.11),在祭堂的四角類似角樓的作法,儘管建築形態差很多,其實有點類似伊斯蘭教的墓室配置,不過伊斯蘭教墓室直接將棺木置於中央圓頂下,而呂彥直卻將祭堂與墓室做獨立的前後放置。而祭堂上的歇山屋頂,其屋頂下的內部結構與中國建築完全無關。

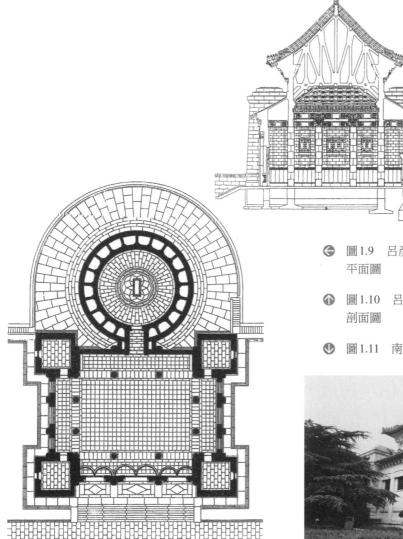

← 圖1.9　呂彥直設計之南京中山陵祭堂平面圖

↑ 圖1.10　呂彥直設計之南京中山陵祭堂剖面圖

↓ 圖1.11　南京中山陵祭堂

如同前文，關於國民黨將外國建築師所創造發展的「中國建築復興樣式」轉化為代表國家民族的建築樣式，已有傅朝卿、賴德麟與蔣雅君做過詳細的討論，請參讀他們的研究成果。然而，這樣的建築樣式的源頭，其實是墨菲仿照歐美復興古典建築，進行復興明清北京故宮建築樣式的新建築，而這個建築樣式因國民黨政府將中山陵的營造與奉安大典（1929）作為宣示政權正統性與國民黨創建的新國家時代到來，透過曾在墨菲建築師事務所工作的中國人建築師呂彥直，採用墨菲的明清宮殿復興樣式，結合西方的古典建築知識與新的工程材料及技術，創造出中山陵建築，而國民黨將中山陵的建築樣式作為國家樣式，普及於中國各地。有趣的是，這座中山陵就如呂彥直自己的如實表白，是「從外部看恰似在中國可見者，但室內如同紐約的大公爵墳（Grant's Tomb），或巴黎的拿破崙陵墓（Napoleon Tomb），一般可由外圍的扶手望向石棺」，這也呼應墨菲的「中國建築的復興」集約於精密地再現「中國的外觀」的理論與實踐作法。因此，若不畏懼被誤解，可以說中國建築復興樣式就是「外觀中國與內在模仿西方作法的古典復興樣式」。

1.5 國民政府的「新正統性」與「明清宮殿復興樣式」

1.5.1 蔣介石的「南京首都計畫」

關於國民黨的國民政府南京首都計畫，以王俊雄在 2002 年向成功大學提出的博士學位申請論文最為詳盡，[88] 本文基本上也引用王氏的研究成果。國民政府之所以要進行新國家的首都計畫，是因應中國當時的政治現實背景，即使我們從國民黨主導編纂的中國近代政治史中，得知蔣介石所領導的北伐戰役獲得成功，但現實是中國國內政治不穩，並且國民黨自身內部在北伐之前，也是各擁山頭，不是一個完整的政治團結體。國民政府於 1925 年 7 月 1 日，在廣州成立之後，容納共產黨的左派主席汪精衛，於 1926 年 7 月 1 日宣布開始北伐，並於 1926 年 12 月決定遷都至武漢。但是，主張清除共黨勢力的蔣介石與胡漢民等人，卻於 1927 年 4 月 18 日，宣布另立國民政府於南京，造成寧（南京）與漢（武漢）之間的分裂。

由蔣介石領導的國民政府軍於 1928 年 6 月 8 日進入北京城，結束了中國南北的內戰。蔣介石隨即在同年 7 月，赴北平西山碧雲寺孫文靈柩前致祭，宣示國民政府將持續定都於南京，以推動南京的首都建設作為奠立新國家的基礎。當時蔣介石在祭國民黨總理孫文的祭文中說：

> 溯自辛亥革命，我總理即主張以南京為國都，永絕封建勢力之根株，以立民國萬年之基礎。以袁逆為梗，未能實現。我同志永念遺志，爰於北伐戰爭戡定東南之日，即遷國民政府於南京，而建立中華民國之國都。今北平舊都，已更名號，舊時建置，悉予接收，新京確立，更無疑問。凡我同志，誓當擁護總

理夙昔之主張，努力於新都精神物質之建設。徹底掃除數千年傳統之惡習，以為更新國運之始基，庶異日遺櫬奉安，得藉靈爽監臨，而普耀主義之輝於全國。此中正所兢兢自勉，以勉同志，敢為我總理告者三也。[89]

從這段祭文可以清楚知道蔣介石想透過這個祭告文，向天下宣示自己是孫文的繼承者，並且預告將遷都於南京，成為孫文創立的中華民國之國都，也預告將奉安孫文遺體於南京的中山陵。因此，大力推動南京首都計畫的政治企圖，即是要宣告天下，蔣氏主導的南京國民政府，就是新時代中國的道統繼承者。蔣介石在 1928 年 10 月 10 日就任為國民政府主席，據此可知當時的蔣氏因為領導國民革命軍統一中國南北，其政治勢力如日中天。

至於規劃首都的組織系統，首先是在北伐期間的 1928 年 3 月 9 日，國民政府公布《建設委員會組織法》，成立了「建設委員會」從事全國建設計畫。非蔣介石派系之南京市長何民魂，於 1928 年 7 月 3 日組織「規劃首都圖案委員會」，並開始舉行南京城市規劃構想之競圖。但是對於南京首都計畫有特別政治企圖的蔣介石，在逐漸掌握中國統治實權之後，立即於 7 月中旬，安排了蔣系人馬劉紀文出任南京市長，讓最初的首都計畫胎死腹中。

1928 年 8 月 15 日，由「建設委員會」呈文向國民政府備案，在「建設委員會」下設置「建設首都委員會」（主席蔣介石），國民政府法制局卻認為「建設首都委員會」應只負責規劃、經費籌措和監督執行即可，執行方面則應另設專局負責。1928 年 9 月 1 日，在「暫准備案」之下，成立了「建設首都委員會」。1928 年 11 月 14 日，由胡漢民、戴季陶提案設置「國都設計技術委員會」，直屬國民政府，從事專門的「詳備精密之設計」，並作為專責機構協助墨菲與古力治二人工作，結果獲得支持，於 12 月 1 日正式成立，設立期間為六個月（但後來因為工作的時間不足，延長至 1929 年 12 月 31 日），後改名為「國都設計技術專員辦事處」（簡稱為「國都處」，負責人為孫科，處長為林逸民，顧問為墨菲與古力治）。

在國民政府內，主導首都計畫的孫科與蔣介石二人，對於南京首都計畫的規劃內容以及從事首都計畫的執行組織的意見傾軋，請參見王俊雄的《國民政府時期南京首都計畫之研究》中清楚的描述，這裡不再贅述。[90] 但是要特別指出的是，關於首都計畫中核心的「中央政治區」之空間規劃與建築樣式的選擇。關於「中央政治區」的位置，以孫科為代表的規劃隊伍屬意在「紫金山」南麓，而蔣系的劉紀文則堅持在明朝首都尚未北遷的舊宮殿位置上。背後原因將在後面再行討論，但這似乎可以推測蔣介石企圖藉國都的興建，說明自上古以來南京故都的繼承意義。

王俊雄的博士論文裡，把前者所作的規劃設計稱為「1928-1929 年的制訂時期」，當孫科所屬的規劃母體「國都設計技術專員辦事處」在 1929 年 12 月 31 日被裁撤後，蔣介石立即於 1930 年 1 月 17 日做了政治性決策，將其改在故宮遺址上，王氏稱這時候的

首都規劃期為「1930-1937年的修訂時期」。不過，有趣的是，兩者所規劃的「中央政治區」的空間配置構想與建築樣式的選擇上，並沒有太大的差異。再者，最早提出南京首都的中央政治核心區的規劃構想是在1929年6月29日，由墨菲所提出（A案；**圖**1.12, 1.13）。後來「國都處」重新於1929年7月公布「首都中央政治區懸獎徵求圖案條例」，舉辦公開競圖，評審委員有墨菲、慕羅（Colonel Irving C. Moller）、舒巴德（Johann Heinrich Friedrich Schubart）、陳和甫、林逸民、陳懋解6人，於1929年8月31日公布由黃玉瑜與朱神康的設計構想獲得第一名（B案；**圖**1.14, 1.15）。有趣的是，有別於此

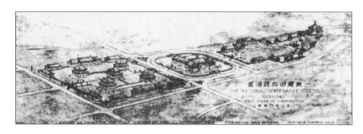

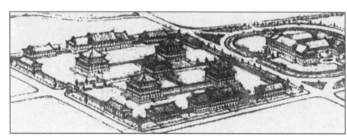

◔ 圖1.12　1929年墨菲南京首都的中央政治核心區的規劃構想圖

◕ 圖1.13　1929年墨菲南京首都的中央政治核心區國民黨中央黨部、五院及部會構想透視圖

➡ 圖1.14　1929年黃玉瑜、朱神康南京首都的中央政治核心區的規劃平面圖

⬇ 圖1.15　1929年黃玉瑜、朱神康南京首都的中央政治核心區之規劃鳥瞰圖

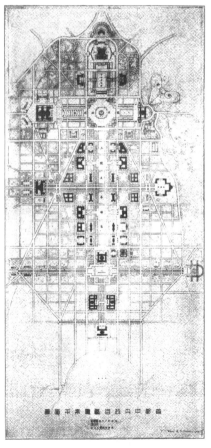

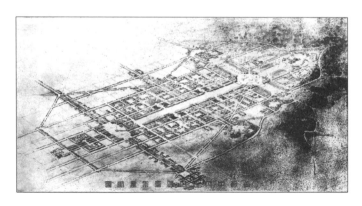

競圖，呂彥直似乎也在以蔣介石為首的「首都建設委員會」支持下，於1929年10月，以明故宮為中央政治區，提出了「規劃首都都市區圖案大綱草案」。蔣介石又在1930年1月中旬，逕行推翻「國都處」將中央政治區置於紫金山南麓的計畫，決定將其置於明故宮位置。

　　不可思議的是，孫科並沒有因此不再過問規劃案，他於1930年4月與舒巴德[91]各提出一份在明故宮位置的「中央政治區規劃圖」，經過「首都建設委員會」第一次全體會議，決議「因國民政府前令中央政治區在明故宮，為遵前令，應採舒巴德案所提原則辦理」。但於1930年6月10日，以孫科為主任委員之首都建設委員會工程建設組，卻否定了舒巴德的提案（C案；圖1.16），在1930年10月，再自行提出一份中央政治區建築布置計畫圖。後來經過幾次波折，終於在1935年6月29日由國民政府公布了所謂的「乙種總圖」，作為最後定案之「中央政治區各機關建築地盤分配圖」（D案；圖1.17）。

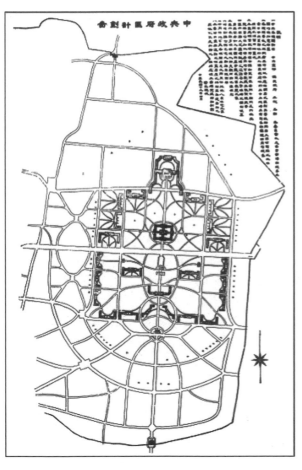

圖1.16　1930年舒巴德南京首都的中央政治核心區的規劃案

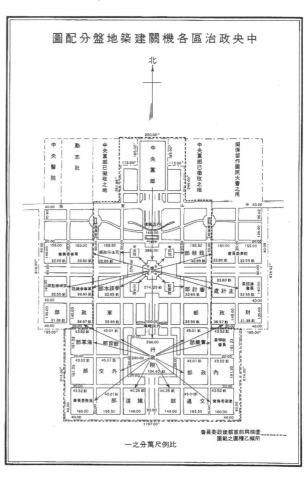

圖1.17　中央政治區各機關建築地盤分配圖

1.5.2　墨菲在「南京首都規劃」中扮演的角色

　　前文曾經提及，無論是紫金山南麓或是明故宮的中央政治區的規劃，基本上都是仿效西方古典復興主義，建築樣式也是採取「中國式」或是「中國固有之形式」來進行規劃與設計。無論前後二者，墨菲在中國所實踐的「中國建築復興樣式」都扮演核心的角色。在1929年由孫科主導的「國都處」，主辦以紫金山南麓為政治中心區的競圖，則聘墨菲為主要顧問；另外，即使蔣介石似乎有互別苗頭的心態，也幾乎在同一時間要求呂彥直提出規劃案，而呂與墨關係匪淺，是大家所知道的事情。在1930年以後，蔣介石完全推翻紫金山南麓的計畫案，孫科也在蔣所主導的明故宮遺址為中心的規劃案裡扮演主要角色。換言之，前後的規劃案，除了所在基地位置不同之外，其採用墨菲的基本思想並將之具象化是一樣的。

　　孫科為何會找上墨菲從事南京首都規劃工作？除了墨菲本身對中國建築復興樣式有強烈的興趣之外，孫科在初任廣州市長的1922年春天，即已企圖找墨菲擔任都市計畫顧問，後來在第三次再任市長時，亦即1926年6月，接受了墨菲的廣州都市規劃案，因此孫與墨有一定的默契。孫科在《首都計畫》的〈序〉裡，提及期待墨菲可以在首都計畫裡扮演重要角色：

> 　　吾黨遵總理遺教，定都於南京，既三年矣（1929）。…… 則經始之際，不能不先有一遠大而完善之建設計畫，以免錯誤，而資率循。此固科學、藝術專家之事，而今則猶不能不藉助於外國者也。國民政府以是特聘美人茂菲（墨菲）、古力治兩君為顧問，使主其事。兩君於城市設計、宮室建築之術，蓋均有聲於國際者。其所計畫，固能本諸歐美科學之原則，而於吾國美術之優點，亦多所保存焉。[92]

基本上還是企圖透過美國人建築師墨菲與古力治二人，一邊採用他們所發展出來的中國建築復興樣式與立於皇朝故宮之空間概念上，能夠將歐美當時流行的新古典主義中對空間、建築復興古代建築於現代的想法，應用於南京首都的都市空間規劃上。

　　前文曾經提及中山陵的競圖，雖然得獎的前三名似乎都是中國人建築師，暫且不談第一名的呂彥直與墨菲之間幾乎屬於師承關係，其競圖評選程序也設置了許多名譽獎，而獲獎者幾乎都是外國人建築師，似乎也透露出國家象徵性事業都必須依賴外國人的事實。不管如何，在此先討論墨菲在1929年6月所作的規劃設計構想圖。根據王俊雄翻譯墨菲在美國即將出發前往中國從事南京首都規劃時，接受記者訪問後的報導：

> 　　墨菲這位建築師和都市規劃師，對於他的工作是極興奮的。他將替中國的首都做的事，就如同百年前拉封少校（Major L'Enfant）對美國首都華盛頓做的一般。墨菲也認為他的夢想不會立即完全實現，直到他死後經過百年…… 雖

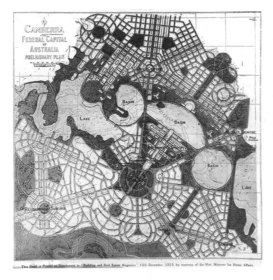

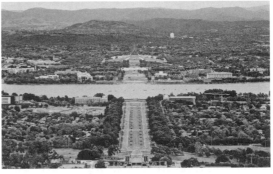

← 圖1.18　1913年格里芬所規劃之澳洲坎
　　　培拉（Canberra）都市計畫圖

↑ 圖1.19　從坎培拉的安斯利山岡（Mount
　　　Ainslie）眺望新舊國會大廈

然在地球遙遠角落的印度德里和澳洲坎培拉，某些建築師正在建造壯麗的歐洲
政府建築；但墨菲的工作是在古代的南京城上再造一座中國首都，他的夢想是
讓這個首都擁有中國風味。他的工作之一是說服中國的新領導人，這個中國首
都應該有中國味。關於這點他幾乎已做到了。[93]

關於印度的新德里（New Dehli, 1911）與澳洲的坎培拉（Canberra, 1913），根據
日本的亞洲都市與建築史大家布野修司所言，從19世紀開始至20世紀初，這是極為強
盛的大英帝國於20世紀初所興建的三個首都中的其中兩個，另一個是南非的普利托利
亞（Pretoria, 1910）。坎培拉位於雪梨（Sydney）與墨爾本（Melbourne）之間，在寬廣
的大草原上進行都市計畫，經由國際競圖，採用了美國建築師沃爾特・格里芬（Walter
Burley Griffin, 1876-1937）的計畫案。[94] 格里芬的都市計畫將圓形、六角形、三角形
等幾何形模樣應用於坎培拉市鎮裡，並於市街中心處，用都市計畫法形塑都市地標，作
為城市重要的景觀（圖1.18, 1.19）。[95]

至於新德里，布野修司認為這是逐漸衰敗的大英帝國在印度所築的最後堡壘。這
個新都建設的成功與否，關係著大英帝國的威信，因此導入了英國所有的都市計畫技
術。由斯溫頓（G. S. C. Swinton）都市計畫委員會委員長，加上建築師埃德溫・魯琴斯
（Edwin Lutyens, 1869-1944）、土木技師布羅迪（J. A. Brodie, 1858-1934），於1912
年在倫敦組成都市計畫委員會，也聘請都市計畫家蘭徹斯特（H. V. Lanchester, 1863-
1953）為顧問，魯琴斯也找來當時活躍於南非的建築師赫伯特・貝克（Herbert Baker,
1862-1946）協助設計。德里（Dehli）的城市設計將老市區與新市區用衛生隔離綠帶分
開，在新德里住宅區計畫將印度人與英國人區分開來，更細緻地根據社會與經濟的階級

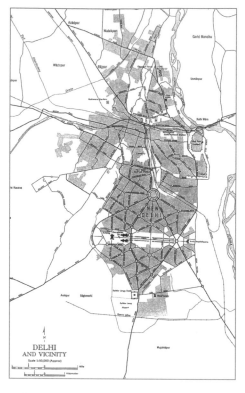

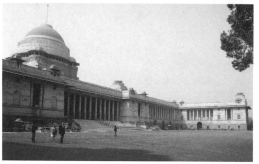

⬆ 圖1.20　1962年新德里古地圖

↗↗ 圖1.21　新德里國王大道

↗　圖1.22　印度總統官邸（舊副王宮殿）

➡　圖1.23　新德里內閣秘書處北館

設定住宅區的人口密度。英國高級官員的住宅類型採用有陽臺迴廊（verandah）圍繞的獨門獨院平房（bungalow）形式，亦即所謂的「分離區劃」（segregation），這是世界各地殖民地常用的都市規劃手法。[96]

　　新德里都市規劃強調軸線的設置，以及採用放射狀的街道，用以形塑幾何形的都市空間模式。以萊西納山岡（Raisina Hill）向東緩緩傾斜的國王大道為主軸，規劃出具有雄偉壯觀端景（vista）的巴洛克空間。從副王宮殿（現今的總統官邸，1929）出發，沿著國王大道，經過左右兩棟政府廳舍（1931）到印度門（戰爭犧牲慰靈碑，1931），抵達過去的王朝遺跡「古城」（Purana Qila，16世紀）的西北角（圖1.20-1.23）。副王宮或是政府廳舍所在的山岡，其實象徵雅典衛城（Acropolis），也是大英帝國威信具體化的表徵。[97]

⬆ 圖1.24　美國華盛頓特區空照相片

➡ 圖1.25　1886年日本東京官廳集中計畫
規劃圖

　　墨菲要規劃的是具有古老中國傳統文化，非西歐殖民地的新時代首都，不同於坎培拉在大草原上從事新首都的建設，以及新德里在印度王朝遺址旁的新殖民地建設首都，難怪墨菲有著與這兩個都市的規劃與設計不同的心胸與氣度。不過，暫時不管所謂「中國式」或是「中國固有之形式」的建築形式，若論其都市空間端景的景觀或是道路規劃模式，其實墨菲的想法與新德里、坎培拉或是拉封所規劃的華盛頓特區首都的手法，在基本思想上有所不同。

　　傅朝卿曾經比較過1929年由「國都處」所舉辦的「首都中央政治區懸獎徵求圖案」活動獲得第一名的黃玉瑜與朱神康的設計構想圖（B案）與拉封所設計的華盛頓首都計畫圖（W案；圖1.24），發現兩者有極為類似之處。只是，前者將國民黨中央黨部置於空間軸線的最北邊，具象徵性的首腦重要位置，其次是原本應該超越政黨黨派的國民政府，再次是中華民國獨有的行政、立法、司法、監察與考試五權分立的五院機構。而在1901年，由美國參院公園委員會（Senate Park Commission）所提案的華盛頓計畫圖中，相當於中央黨部的位置處卻是放著美國國會大廈。[98] 這種把國會放在新的國家首都空間裡最重要的位置，原本是近代國家的常態，即使如日本在明治19年（1886），在規劃日本帝國首都時，也是將國會置於集天皇大通與皇后大通之日本大通後方的國會大通的端景位置（圖1.25）。[99]

　　這種以黨為中心的意識型態來規劃首都空間的作法，完全反映了國民黨在訓政時期的政策。在訓政時期，國家的政權與治權完全屬於國民黨，在「以黨建國」、「以黨治國」的原則下，中國實行「一黨專政」，中國人民必須服從並擁護國民黨，始能享受權利。[100] 中國國民黨的革命建國程序，分為軍政、訓政與憲政三個階段，蔣介石所領導

的國民黨北伐成功以後，宣稱軍政時期結束，進入訓政時期。[101] 1928年10月3日，國民黨中央執行委員會通過《訓政綱領》六條，作為訓政時期約法未制訂前的施政準則。《訓政綱領》內容如下：

1. 中華民國於訓政期間，由中國國民黨全國代表大會，代表國民大會領導國民，行使政權。
2. 中國國民黨全國代表大會閉會時，以政權付託中國國民黨中央執行委員會執行之。
3. 依照總理建國大綱所定選舉、罷免、創制、複決四種政權，應訓練國民逐漸推行，以立憲政之基礎。
4. 治權之行政、立法、司法、考試、監察五項付託於國民政府，總攬而執行之，以立憲政時期民選政府之基礎。
5. 指導監督國民政府重大國務之施行，由中國國民黨中央執行委員會政治會議行之。
6. 中華民國國民政府組織法之修正及解釋，由中國國民黨中央執行委員會政治會議議決行之。[102]

國民黨宣稱「以黨領政」的訓政時期結束在中華民國憲法公告執行日，然後進入憲政時期。然而，國民黨主導的國民政府必須等到1946年12月25日，在中國共產黨與中國民主同盟等政黨反對之下，由國民黨與青年黨、民社黨等政黨參與的國民大會，通過「中華民國憲法」的制定，於1947年1月1日公布，同年12月25日開始實施。後來，又於1948年5月10日，以《中華民國憲法》附屬條文的方式，公布了《動員戡亂時期臨時條款》。[103] 換言之，《中華民國憲法》僅在中國極為短暫的實施，若稱國民黨在國民政府統治時期幾乎全屬訓政時期也不為過。而這個訓政時期的「以黨建國」、「以黨領政」、「一黨專政」的國家空間規劃，以及將墨菲的「中國建築復興樣式」視為「國族樣式」或稱為「國家樣式」，就僅能實施於1949年以後實質專政統治的臺灣。因此，在討論臺灣的「中國建築復興樣式」時，墨菲仍是一位不可或缺的重要靈魂人物。

1.5.3 實踐蔣介石繼承帝王思想的中央政治區的空間配置

前文已經說過南京首都計畫案，最早是墨菲在1929年6月29日所提出的中央政治區規劃構想圖，後來經過五、六次的修訂版本，最後於1935年6月29日由國民政府公布最後的規劃版本。針對墨菲在1929年6月的提案（A案），王俊雄引用當時《紐約時報》記者米賽維茲（Henry F. Misselwitz）的一篇發自南京的報導來說明：

　　就如拉封規劃華盛頓中央政府區時，以位居小山岡的國會建築中心，依次向下展開的空間一般，墨菲所作的中央政治區規劃，選擇以明孝陵、中山陵之間的高崗為最高點和中心，向南輻射出一塊約略呈三角形的中央政治區，其南北長度約達1.5英里（2.4公里），最南端面寬1英里（1.6公里）。……在這塊尺

度驚人、向南傾斜的山坡地上，墨菲計畫將所有建築物沿著中央軸線，依著當時在政治體制中的地位高低，由高而低、由北而南地配置。……區中之建築將分三期依次興建。在第一期興建計畫中，包括三群中央政治區最重要、也是最偏北的建築物：位置最北且最高的一群為國民黨中央黨部專用建築，稍往南為國民政府建築物，再往南為五院和各部會建築物群（圖1.12）。……

其中的中央黨部建築物群共包括六棟建築物，其中心也是建在整個中央政治區最高點的建築，為國民黨中央執行委員會的建築，內有一可容三千人之大會堂。國民政府建築為緊密的單棟建築，高度為三層。此建築被報導者比擬為「白宮」。因為它將是國民政府主席住所和辦公處所。……至於更南的五院和各部會建築群，配置上以十棟供部會使用之建築物和其間的廊道，圍繞成合院，合院中心再為呈正方形配置的五院建築（圖1.13）。……上述的這些建築物，墨菲說：「基本上都是中國式的，我堅持不但這些政府建築必須是中國式的（Chinese），整個南京都必須規劃成中國式才行。……這些政府建築將有中央暖氣系統，而且是全然現代的。」[104]

由這個報導可知，墨菲本身的提案（A案）與傅朝卿所比較的黃玉瑜與朱神康的設計構想圖（B案；圖1.14）與拉封所設計的華盛頓首都計畫圖（W案；圖1.24），除了A、B兩案所採用的建築形式屬「中國式」之外，儘管在整體的空間配置上有些許的變形，但是重視軸線、應用新古典主義，其所依據的基本空間概念都具有相當的一致性。

1930年以後，自從決定將中央政治區位放在明朝故都遺址後，就開始關注如何面對故宮遺址，南京首都計畫的另一位外國人顧問舒巴德，就提出保存明故宮遺址的計畫案（C案），他將所有的新建築置於故宮遺址外圍，但可惜的是，巴氏的構想完全不被考慮。至於其他的提案，基本上仍是模仿自美國布雜新古典主義的規劃理念，並採用「中國宮殿樣式」建築外觀等作法，不同點在於將建築配置於中山路的南北，或是考慮中山路分割性而將全區置於中山南路的南區。經過種種的討論，最後定案將中央黨部作為核心的建築群置於中山路北端，強調其首腦的位置，至於國民政府、五院建築及各部會建築則置於南側。

在這裡仍借用王俊雄整理的最後構想的內容，得知最終定案的行政負責單位為國民政府行政院，行政院副院長孔祥熙於1935年1月15日召集內政部、財政部、軍政部、南京市政府，組成所謂的「中央政治區土地規劃委員會」（簡稱為「政治區土規會」）進行最後的規劃設計與執行。王氏引「中央政治區各機關建築地盤分配圖」（D案；圖1.17）所載的「政治區土規會」，針對構想圖做說明：

政權南面而立，治權北面，而朝文東武西，與古制適合。[105]

王氏針對整體的「中央政治區各機關建築地盤分配圖」繼續引述說明如下：

　　其配置亦以原明宮城之中軸線為規線，由北至南分為三部分，其間均以寬
40公尺之大道來區界。最北部分為中央黨部區，除中央黨部建築居中外，兩側
為中央黨部已經徵收之地；再者，西為已建築完成之勵志社[106]和中央醫院，
東側才為日後憲政體制實施時，代表最高民意的國民大會建築之用。……

　　中央黨部建築之南，為一寬140公尺之大道，穿越中山路、內五龍橋和原
午門後，為中央部分的國民政府區。國民政府區採大街廓規劃，除國民政府
建築居中配置外，同一大型街廓中，還有西北之司法院、東北之考試院、西
南之立法院、東南之監察院，從四周環境拱衛國民政府建築。中央大街廓兩
側有寬90公尺之橫向大道，與中軸線一起標誌國民政府的中心位置。在此橫
向大道上，東西各劃出六塊街廓，每塊街廓面積均為32-33畝之間。按「朝文
東武西，與古制適合」的規劃論述，西面主要為參謀本部、軍事委員會等軍事
機關用地；東面則主要為直屬國民政府之主計處、經濟委員會、建設委員會
等。……

　　接著，當寬140公尺之中軸線大道穿越國民政府之後，寬度縮減為90公
尺，向南通向南端部分之行政院及其直屬各部會建築，居中行政院亦為大街廓
規劃，扣除四周所留空地，用地面積仍劃有104.4畝，似為配合當時行政重要
地位，而與之前諸種規劃較不強調行政院地位有異。其餘部會之街廓所占面
積，亦較國民政府區為大，多在45畝左右；其中軍政部、財政部各占有三塊
街廓，面積最大，內政、外交、交通、鐵路四部次之，似乎反映了當日部會間
權力大小關係。[107]

　　儘管蔣介石將中央政治區放在原明故都遺址上，或許表面上有種種的說法，但是
與紫金山南麓的區位相比，就可以馬上意識到中國古代封建帝王首都繼承的問題，亦
即「政權南面而立，治權北面，而朝文東武西，與古制適合」。在中國古籍中有「南面而
王」、「北面而臣」的稱法，如《史記・秦始皇本紀》裡記有「今秦南面而王天下，是上有
天子也」，[108] 或是「老夫身定百邑之地，東西南北數千萬里，帶甲百萬有餘，然北面而
臣事漢，何也？不敢背先人之故」。[109] 至於「文東武西」的典故，出自《史記・卷九九・
叔孫通傳》中「功臣、列侯、諸將軍、軍吏以次陳西方，東鄉；文官丞相以下陳東方，
西鄉」。[110]

　　換言之，「中央政治區各機關建築地盤分配圖」(D案) 幾乎是按照中國傳統帝王思想
所作的排列，更大的問題是其中心首腦所在位置，不是現代表達國民意見的最高權力機
關，相當於西方的「國民大會」，而是國民黨的中央黨部。儘管中國現代建築史的研究
學者們很努力地透過中山陵與南京首都計畫，企圖闡述傳統中國如何藉西方新文藝復興

思想與新技術來找出一個近代中國的出路，但是因為國民黨的南京首都計畫，讓人覺得領導的國民黨真正想要做的事情，其實是透過借用西方 19 世紀末、20 世紀初所流行的復古樣式與街道空間配置，於新的首都型態裡達到復辟中國古代帝王封建地位。

1.5.4　南京首都規劃的建築樣式

墨菲之所以認為他自身參與的南京首都建設要比澳洲坎培拉與印度新德里首都計畫更有意義，也更有歷史價值的原因，是他採用了中國建築復興樣式。而中國建築復興樣式的出現與他的關係密切，因此在王俊雄引用《紐約時報》記者米賽維茲對墨菲提出的首都計畫裡的建築的陳述：

> 上述的（南京首都）這些建築物，墨菲說：「基本上都是中國式的，我堅持不但這些政府建築必須是中國式的（Chinese），整個南京都必須規劃成中國式才行。…… 這些政府建築將有中央暖氣系統，而且是全然現代的。」

以墨菲為中心顧問並由孫科所主導的「國都設計技術專員辦事處」，其處長所編纂的《首都計畫》裡，編寫了〈建築形式之選擇〉一章，就都市的整體建築指出：

> 其最關鍵重要之部分，則有中央政治區、市行政區之公署，有新商業區之商店，新住宅區之住宅，其他公共場所，如圖書館、博物館、演講堂等等，將來亦須一一新建造。關於此項房屋樓宇之建造，經過長久之研究，要以採用中國固有之形式為宜。[111]

書中說明採用此種建築形式的理由，有以下四點：
1. 發揚光大本國（中國）固有之文化。
2. 顏色配用最為悅目。
3. 光線、空氣最為充足。
4. 具有伸縮之作用，利於分期建造。

其中，又特別針對「發揚光大本國（中國）固有之文化」作了如下的說明：

> 一國必有一國之文化。中國為世界最古國家之一，數千年來，皆以文化國家見稱於世界。文化之為物，大多隱具於思想藝術之中，原無跡象可見。惟為思想藝術所寄之具體物，亦未始無從表出之。而最足以表示之者，又無如建築物之顯著。故凡具有悠久歷史之國家，其中固有之建築方術，固當保存勿替，更當發揚光大。此觀於希臘、羅馬而可見也。中國既為文化古國，而其建築之藝術，且復著稱於世界，當 17 世紀時，中國之藝術，已由歐人之來華考察者傳播，而施用於歐洲。白蘭特（Edgar Brand）亦於來華研究之後，以中國之裝

飾方法，施之外國建築物之上，可知中國建築藝術之在世界，實占一重要之地位。國都為全國文化薈萃之區，不能不藉此表現。一方以觀外人之耳目，一方以策國民之奮興也。[112]

如同前述，這裡雖然提及17世紀以來歐洲人對中國藝術的好奇，不過當時似乎停留在對中國風（Chinoiserie）性質的好奇，可能無法期待它提供設計者正確的知識性資訊。不過這裡要提出的是，其實《首都計畫》所說明的內容與墨菲的建築藝術觀的陳述內容與用字，都非常相近。如同前文所述，墨菲曾提及自己初次參觀紫禁城時的感動，「比對羅馬聖彼得教堂的神聖壓倒性的震撼經驗更感到新鮮」、「感覺它們是世界上最精彩的建築」。因此，他主張中國的現代建築應該採用「中國建築復興樣式」

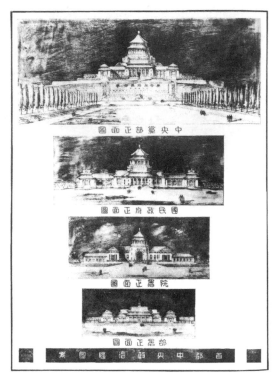

圖1.26　南京首都中央政治區建築物正面圖

樣式」，一如他本身擁有的「無論在哪個國度裡，為了保存具有獨自特徵的建築，建築師──不僅它本國建築師，即使來自外國的建築師──必須要維護其樣式」的普遍建築觀。[113]

不過要特別注意的是，這裡所說的「中國建築復興樣式」並非直接興建舊有的建築，就如《首都計畫》對於「中國固有之形式」亦有清楚的說明：

　　總之，國都建築，其應採用中國款式，可無疑義。惟所當知者，所謂採用中國款式，並非盡將舊法一概移用，應採用其中最優之點，而一一加以改良。外國建築之優點，亦應多所參入。大抵以中國式為主，而以外國式副之；中國式多用於外部，外國式多用於內部，斯為至當。[114]

這種以「中國式為主，外國式為輔」、「中國式多用於外部，外國式多用於內部」的想法與作法，其實就是19世紀至20世紀以來，賦予這種中國建築復興樣式的基本理論與作法的依據（圖1.26）。

1.5.5 「中國建築復興樣式」傳來臺灣

傅朝卿在他的著書中指出，「中國建築復興樣式」由國民政府帶進臺灣，起因於自1949年遷住臺灣的政治移民，基於撫慰民心鄉愁與維護道統的需要，而讓這樣的建築樣式於臺灣得到蓬勃發展的契機。蔣雅君在〈精神東方與物質西方交軌的現代地景演繹——中山陵之倫理政治實踐及意義化意識型態之探討〉[115] 中提及，國民黨企圖透過中山陵的興建，找到建構現代中國的現代理論與新的國家樣式。當國民黨的政權還在的時候，基本上應該會想盡各種辦法用國家樣式的建築來裝飾政權，或是作為國家的具體象徵才是。那麼，上述這三種理由何者為真？或是三者都是？

前文曾經提及國民黨在南京的首都計畫是實踐其訓政時期「以黨領政」、「一黨專政」的政治理念與政策，甚至蔣介石存在以復辟帝王封建城都的思想來建造南京的企圖。不過表面上，仍維持建國的三個階段，只要制定《中華民國憲法》之後，國民政府統治的國家就正式走進憲政統治時期。

即使沒有得到中國共產黨與中國民主同盟等政黨的支持，但也終於在1947年12月25日公布施行《憲法》。後來，國共內戰激烈，為了有效壓制共產黨的勢力，1948年5月10日，公布了《憲法》的增修條文《動員戡亂時期臨時條款》，這使得《憲法》實際施行的時間不到五個月。1948年5月20日，蔣介石被選為第一屆總統，但不久之後的1949年1月21日被迫辭職。1949年1月23日，北京落入共產黨手中之後，國民黨撤退來臺成為緊急事件。於是，1949年5月19日，宣布臺灣實施《戒嚴令》。蔣介石於1949年7月24日來臺，隨著國民黨政府進駐臺灣，同時也將中華民國的法制體系帶進臺灣。1949年12月7日，中華民國政府宣示將臺北定為臨時首都；1950年3月1日，蔣介石恢復為中華民國總統；在1950年3月14日，於立法院追認在臺灣實施《戒嚴令》。如此，蔣介石在臺灣施行的《動員戡亂時期臨時條款》與《戒嚴令》，成為鎖住臺灣的政治參與自由行動的雙重鎖鍊。[116]

換言之，直到1987年7月15日解除《戒嚴令》與《動員戡亂時期臨時條款》，臺灣由國民黨領導的中華民國統治時間長達三十八年之久。而這三十八年來，在臺灣仍施行屬於訓政時期以國民黨為尊的政治體制。自1987年起，施行所謂的《中華民國憲法》，但是這部憲法是國民黨還在中國時產生的，並非全體國民或是主要政黨全面參與下所制定的，此外，在中國，也只不過由國民黨政權施行不到五個月。

國民黨抱持這種「以黨領政」、「一黨專政」的想法，甚至當時權力核心的蔣介石個人還擁有帝王復辟的心態來到臺灣。但是，若墨菲所創的「中國建築復興樣式」，如同先行學者們所指出已被國民黨透過中山陵與南京首都計畫，將其轉化為象徵民族與國家的建築樣式的話，當來到臺灣之後，與中國共產黨所領導的中華人民共和國爭奪在國際上的「中國」政權正當性認同時，確實是需要被視為中國正統象徵的建築來裝飾國家，

也就是如改建近代和風樣式的「殖產局臺北商品陳列館」為國立歷史博物館，或是將臺北的建功神社改變其外觀面貌成中國建築復興樣式的「舊中央圖書館」（現今的「國立臺灣藝術教育館」）等等的作法，或是積極進行都市改造或是建築改建的工作，以去除日本在臺灣留下的「殖民性格」。不過很奇怪的是，殖民象徵最濃厚的原臺灣總督府、臺灣各州（臺北、新竹、臺中、臺南、高雄）的州廳、國民黨的中央黨部，以及興建在各地的神社建築，卻沒有積極地改變其外觀或是拆除重建，這讓人懷疑採用國家樣式作為裝飾中國國族的真實性。儘管圓山飯店、故宮博物院等新建的建築採用了表現國家風格意識的國家樣式，但是不免有屬於休閒娛樂異國情調的建築風味。

另一方面，也可以從另一觀點來觀察這種表面宣稱具有強烈的國家意識與主張國家樣式的復興建築樣式，卻沒有被積極應用於重建、改建或改裝最具政權象徵意義的核心建築的現象，亦即夏鑄九所提的，由日本人所興建之具有殖民現代性的臺灣建築與都市性格來解讀。夏鑄九說，日本殖民政府用徹底地「刮去重寫」（palimpsest）手法將臺北改造成殖民城市，並做了以下陳述：

> 為了抹除記憶而改變其空間。臺北城由一個坐北朝南的古老帝國邊陲的行政中心，被硬生生地扭轉為朝向日出之東。除了道路的取向切線被重新的調整之外，媽祖廟被民政長官紀念館置換，巡撫衙門則被肢解為兩部分，分別移置他處……坐鎮在片瓦不存的城市中心是威嚴肅殺的臺灣總督，它的前後則布滿了殖民者的軍事機關，其左右則是金融與司法機構。
>
> 在臺灣，殖民時期完全拆除巡撫衙門固然也是殖民者鎮壓的痛苦寫照，但是，當新建的總督府最後全然取代，而竟然變成社會記憶的一部分時，歷史的扭曲就更令人棘手了。臺灣總督府所透露的「刮去重寫」方式是用新的權力形式取代舊有。當刺目的鎮壓已經習慣為對權力的順從，馴服成為被殖民者本身記憶的一部分時，為了在民（國）族國家重建之民（國）族認同計畫中塑造「異己」，歷史經驗被扭曲，殖民者之現代化建設被用來對國民政府之失望。「總督府」轉化為「總統府」也表徵了權力如何自然化為國家支配臺灣社會的神話。總督府一直是真實權力發號施令的中心，也持續是政治權力的象徵，也因此，即使在政治民主化過程中，它仍舊是諸政客們角逐政治舞臺的最神聖光環。[117]

根據夏氏的分析，讓我們清楚地知道日本殖民統治者改造臺北成為殖民統治的工具，也於最重要的位置興建殖民統治發號施令中心，驅使真實權力象徵的總督府的歷史事實。問題是，蔣介石領導的國民政府，抱持著中國國民黨革命建國的訓政時期「以黨領政」、「一黨專政」的思想，雖然制訂了《中華民國憲法》，但是只施行了不到五個月的時間，隨後立即制訂《動員戡亂時期臨時條款》，並且實施《戒嚴令》，自始至終都未有施行憲政的經驗，而是抱持原來在中國南京首都規劃的構想來到臺北，直接將具有中國

傳統帝王封建思想的城市規劃配置投影在殖民威權統治的殖民城市臺北身上。結果非常清楚，夏鑄九所批判的日人殖民都市威權象徵，完全符合蔣家父子及國民黨政權的權力空間配置，甚至嚴重影響夏氏所言的「政治民主化」（或言「政治形式民主化」）後的臺灣。雖然，「中國建築復興樣式」（或稱為「明清宮殿復興樣式」）透過中山陵興造與南京首都規劃，轉化成所謂的「國族樣式」，但只用在權力外緣的文化設施，對於真正裝飾權力結構的建築樣式，即使是殖民政府所留下來可以表徵真實權力的新文藝復興樣式建築也無所謂。在今日的臺灣集思廣益面對建築現代化的時代裡，要如何重新檢視這個時代的建築樣式與都市空間結構，確實是從事建築與都市計畫的專業者必須反省的重要課題。

1.6　結語

　　與「日本建築史」的歷史觀及其所建構之的學術領域內涵相比，臺灣人建構的「臺灣建築史」，欠缺原住民建築文化、閩粵漢人建築文化、日本殖民建築文化與西洋建築文化等各文化，因時代的建築發展，以及在各異文化之間的互動、融合與後來發展的討論。這種臺灣建築史領域的顯學，亦即關於閩粵漢人建築與日本殖民建築研究，現今雖然已有相當的材料可以做進一步的分析與論述，但是兩者之間的相互辯證討論卻不多。相對於日本建築學者，他們雖然對於「建築實體」本身給予相當的關注，但其更將焦點放在「日本人」身上，亦即，自古以來日本人怎樣以本土文化為本，進一步習得魏晉南北朝、唐宋時代傳自中國的建築，到了近代以後又積極學習西洋的建築思想、設計與建造的能力，建築創造興建者承擔了日本歷史上不同時代的國家、社會、一般普羅大眾所賦予他們的任務。換言之，一切的起點與終點都在「日本人」身上。但是不論是從「臺灣建築史」或是「臺灣近代建築史」來看，臺灣大抵沒有以臺灣人為主體起源、發展、容納外來文化的建築學習與創作的論述。

　　同樣的，臺灣建築界沒有積極面對外來具有支配性的強勢文化的情況，不只表現在清朝的閩粵漢人建築與二次世界大戰前的日本殖民文化，甚至是由蔣介石父子所帶領的國民黨國民政府，於戰後積極導入所謂的「中國建築復興樣式」（以復興北京故宮建築樣式的新建築潮流），臺灣建築學界並沒有從原住民文化或是閩粵建築文化為本，討論戰後臺灣建築如何迎接這種新的局面與結果。

　　想當然爾，因為國民黨所創建的國民政府敗退來臺灣，也將作為國族樣式的中國建築復興樣式帶來臺灣，因此在興建故宮博物院、歷史博物館、中央圖書館、各地新建的孔廟或是忠烈祠，甚至接待國賓的圓山飯店等建築採用國族樣式來裝飾國家。但是，從本文的討論，將過去眾所皆知的現象做時間先後的排列比較，因而知道蔣介石真正在意的並非用國族樣式來裝飾臺灣的政權，即使是日本人所興建，作為殖民統治工具的臺灣

總督府，蔣家父子也毫不避諱地將它作為臺灣政權統治的象徵，並沒有改建成符合現代中國國家樣式的中國建築復興樣式。再者，蔣介石企圖假盛行於19世紀末的西方（特別是美國）新古典主義，復辟中國封建帝王思想，早在孫文中山陵與南京首都計畫裡就可以發現這件歷史事實。過去的建築學者，忽略了將蔣介石這一層核心的隱藏價值觀外顯，以為這二項關鍵性的國家事業是傳統中國蛻變為現代中國的理論根據與操作，讓蔣介石父子與國民黨擁有對臺灣長期以來的統治政權的正當性，而沒有認真批判的聲音出現。這也是臺灣建築界無法以臺灣為主體建構臺灣建築史的主因，使得臺灣建築史喪失歷史批判的力道。

註　釋

1　安江正直，〈臺灣建築史〉（一、二），《建築雜誌》265: 55–64; 266: 106–15, 1909，東京：日本建築學會。後來同文內容（一、二、三、四）收錄於1910年刊行的《臺灣時報》8: 28–32; 9: 30–34; 10: 13–18; 11: 14–17，東洋協會臺灣支部；在1939年又再度刊登於《臺灣建築會誌》11 (2): 95–118。田中大作，〈臺湾建築の史的研究〉，《臺湾建築会誌》9 (1): 17–46, 1937；田中大作，〈「臺湾建築の史的研究」について〉，《臺湾建築会誌》9 (2): 137–39, 1937；藤島亥治郎，《臺湾の建築》，東京：彰国社，1948；田中大作，《臺湾島建築之研究》，臺北：國立臺北科技大學，2005。

2　黃蘭翔，〈二次世界大戰前的臺灣建築史學界：以原住民族建築的調查研究為中心〉，《臺灣文獻季刊》62 (2), 2011.6，南投：國史館臺灣文獻館。收錄於黃蘭翔著，《臺灣建築史之研究：原住民族與漢人建築》，臺北：南天書局，2013.4，頁37–64。

3　林會承，《臺灣傳統建築手冊：形式與作法篇》，臺北：藝術家出版社，1979.2；李乾朗，《臺灣建築史》，臺北：北屋出版事業有限公司，1979.3。

4　太田博太郎，《日本建築史序說》，東京：彰国社，2007，增補第2版。本書在1947年著成後，雖經過多次的修改增補，於1962年將原書的21節擴充為29節，並將原來於1954年獨立出版的《日本的建築》合併，成為新版的《日本建築史序說》的第1章。之後本書又再歷經1969年增補新版、1989年增補第2版以及2009年增補第3版做三次較大幅度的增補，不過這三次主要是針對第3章的「日本建築史的文獻」增補，這是因為太田氏希望當文獻資料收集得夠完整時，能夠獨立以類似「日本建築史研究方法」為題目的專書出版。也就是說，本書核心部分的第1章「日本建築的特質」與第2章「日本建築史序說」的本文部分，自從1962年以來都沒有做過太大的變動。

5　日本史學界在明治時期後，模仿西洋史學界的分期，也將日本史區分為古代、中世與近代。日本的古代是指日本的古王朝時代，亦即從飛鳥時代（592–710）到平安時代（794–1185或1192年前後）中期為止，也是從聖德太子掌握政權的593年開始，到平清盛於1160年確立了平氏政權，或鎌倉幕府成立的1185年為止。若是以律令制國家的特質而言，也有學者指其為奈良時代與平安時代。而「中世」時期之歷史用詞，則是20世紀初的歷史學者原勝郎開始使用，他指出日本武士階級所建立的「武家政權」，也具有歐洲中世的騎士風格、封建制度（主從關係的制度）、莊園制度等類似性，因此從武士所建立的鎌倉幕府政權（1192）到室町幕府滅亡（1573）為止，亦即一般所指的鎌倉時代與室町時代（包括日本的戰國時代），此長達四個世紀的期間為中世，並以日本的南北朝時代（1336–1396）為界線，

將中世分爲前期與後期。而日本「近世」的用詞早已存在，不過今日日本史學界所使用的，則是京都帝國大學教授內藤湖南的定義。他認爲若用西洋傳統的歷史分期，即「古代→中世→近代」這三個歷史時期，則無法適切地掌握日本歷史的特質，因而提出日本史的「近世」時期的歷史概念，將日本史區分爲四時期。近世有以下三種說法：

⑴ 從豐臣秀吉政權滅亡的元和元年（1615）開始。

⑵ 包含織田信長政權的安土時期與豐臣秀吉的桃山政權在內的江戶時代。

⑶ 包含戰國時期（1467–1590）、安土桃山時期與江戶時期。

至於「近代」，就一般人所持的日本史的分期，第二次世界大戰前稱爲「近代」，第二次世界大戰後則爲「現代」。但是，關於「近代」的開端，有下列兩種說法：一爲從明治新政府的成立，亦即因明治維新（1868）的發動，結果造成政權歸還給皇室之「王政復古」爲開端之說法；另外，則是定於江戶時代末期，日本因與美國簽訂《日美和親條約》，施行開國政策（1854）的濫觴之說法。此外，另有一部分人採琉球史觀點，認爲終結美國軍方占領「沖繩」回歸日本（1972）才是「近代」的結束。

6　李乾朗、閻亞寧、徐裕健著，《臺灣民居》，北京：中國建築工業，2009。原書再於2017年，由臺灣新北市的楓書坊文化，將簡體漢字改成繁體，書名改爲《圖解臺灣民居》，重新印刷在臺灣發行。

7　日本即便是在進入明治時期近代國家形成之後，仍意識本州、九州與四國爲內地，沖繩、北海道爲外地。沖繩位在日本、中國、臺灣與東南亞自古以來貿易的重要位置，據此沖繩人也曾致力於王國的建構。日本東北與北海道的愛奴人，其居住地雖亦有日本、俄羅斯間貿易據點的優點，即使處於嚴寒氣候的限制，以及自古以來大和民族文化的強勢入侵，但如今確實存在被建構出的以愛奴爲主體的部落居住文化。既有的日本建築史，主要關心它本身在東亞文化圈內的位置，沖繩在東亞或是東南亞文化圈內的角色已有很好的研究成果與建構，雖然愛奴的居住部落被單獨論述，但是它在「日本建築史」內的位置卻不是日本學者關心的重心。

8　藤島亥治郎，《臺湾の建築》，1948，頁1–4。

9　李乾朗，《臺灣建築史》，臺北：北屋出版事業有限公司，1979.3，頁15。

10　黃蘭翔，〈臺灣傳統建築的「內木構外土牆結構」〉，《美術史研究集刊》23，國立臺灣大學美術史集刊編輯委員會，2007.9；收錄於黃蘭翔著，《臺灣建築史之研究：原住民族與漢人建築》，2013.4，頁351–438。

11　林會承，《臺灣傳統建築手冊：形式與作法篇》，臺北：藝術家出版社，1979.2。

12　笠原一人、田中禎彥，〈近代への懷疑：地域、環境、伝統〉，收錄於中川理、石田潤一郎編著，《近代建築》，京都：昭和堂，1998.5，頁182–93；葉乃齊，《臺灣傳統營造技術的變遷初探：清代至日本殖民時期》，臺北：國立臺灣大學建築與城鄉研究所博士論文，2002。

13　田中淡，《中国建築史の研究》，東京：弘文堂，1989，頁496–498。
田中淡教授於1970年代崛起成爲中國建築史學界的泰斗，他曾經回憶在1970年代幾乎不可能前往中國進行實地田野調查，文化大革命之後，約在1970年代末，終於有機會進入中國作短暫的群體文化交流活動。另外，石田浩所著的《臺湾漢人村落の社会経済構造》（大阪：関西大学出版部，1985.3）很好說明這種代替關係，石田氏的研究目的不在於臺灣，而是對於中國大陸農村社會的興趣。

14　蕭梅，《臺灣民居建築之傳統風格》，臺中：東海大學出版；臺北：中央書局總經銷，1968。

15　狄瑞德、華昌琳，《臺灣傳統建築之勘察》（*A survey of traditional architecture of Taiwan*），臺中：東海大學住宅及都市研究中心，1971。

16　漢寶德，《明清建築二論》，臺中：撰者，1972。

17　漢寶德等編著，《板橋林宅調查研究及修復計畫》，臺中：境與象，1973。

18　漢寶德計畫主持，《鹿港古風貌之研究》，彰化：鹿港文物維護及地方發展促進委員會，1978；漢寶德主編，《鹿港古風貌維護區之研究》，彰化：鹿港文物維護及地方發展促進會，1981。

19　漢寶德，《斗栱的起源與發展》，臺北：境與象，1982。

20　同註4。

21　同上註。

22　同註4，頁4-6。

23　陳叔倬、段洪坤，〈平埔血源與臺灣國族血統論〉，《臺灣社會研究季刊》72: 137-73, 2008；林媽利，〈再談85%帶原住民的基因：回應陳叔倬、段洪坤的「平埔血源與臺灣國族血統論」〉，《臺灣社會研究季刊》75: 341-46, 2009。

24　所謂的「和樣建築」是相對於日本鎌倉時代，自中國引進的建築樣式（大佛樣、禪宗樣），被應用於日本佛教寺院裡的建築樣式，有時單純用「和樣」一詞來指稱「和樣建築」。其實佛教建築樣式都是從中國傳進日本，但是在平安時代的國家風格文化，經過日本人以自己的特質來讓佛教建築得以洗鍊發展。儘管大規模的佛教寺院中存在大型的佛堂，但是，在具有住宅風格的佛堂裡，就將柱子直徑作細，屋頂天花板放低，表現出平穩的空間特質。在鎌倉時代導入中國的新樣式後，因而認識其與既存建築樣式的差異，慢慢地就出現了和樣的專詞。中世紀日本的禪宗寺院用禪宗樣，而密教寺院則用和樣（有一部分因引入了大佛樣建築的特質，這類建築被稱爲折衷樣式建築）。雖然中世時期有這種依宗派不同採用不同建築樣式的作法，但在進入近世之後，發生建築樣式的折衷化，即使是密教寺院也出現了某些禪宗樣式的元素。

25　「大佛樣」也是日本傳統寺院的建築樣式之一，過去曾被稱爲「天竺樣」；雖又稱「天竺樣」，但所指並非印度的天竺樣式。這個樣式之所以出現，是爲了要重建平重衡攻打奈良時燒毀的東大寺，而當時承擔重建工程的重責大任者，是曾經到訪宋朝的日本僧人重源，大佛樣建築樣式由他正式引進日本。這個術語是相對於當時已存在於日本佛寺建築樣式的「和樣」，與後來在「鎌倉時代」後期出現的「禪宗樣」。如前述的譯註所示，總稱統合「大佛樣」與「禪宗樣」，稱其爲「鎌倉新樣式」或是「宋樣式」。當時重源從中國所引進的大佛樣確實被用在大佛殿與南大門上，其新建築樣式卻顯得非常獨特，大佛樣建築工法與中國宋朝時期位於福建周邊的建築樣式相同。

26　「禪宗樣」是傳統日本佛教寺院建築樣式之一，因爲從中國傳來，所以曾被稱爲「唐樣」。在日本鎌倉時代（1185-1333）初期開始被應用於禪宗的寺院裡，在武士皈依禪宗佛教的背景之下，使禪宗樣盛行於13世紀的後半葉；其建築樣式則是以直接導入中國建築樣式爲理想。它是相對於過去佛教寺院之「和樣」建築，以及在鎌倉時代初期從中國所引進「大佛樣」，而出現的建築樣式術語。其與「大佛樣」寺院有很多相同的特質，因此可以合起來總稱爲「鎌倉新樣式」或是「宋朝樣式」的建築。

27　同註4，頁117-22。

28　村松貞次郎，《日本近代建築の歷史》，東京：日本放送出版協会，1977。

29　稻垣栄三，《日本の近代建築：その成立過程》（上、下），東京：鹿島出版会，1979。

30　藤森照信，《日本の近代建築》（上、下），東京：岩波書店，1993；黃俊銘譯、藤森照信著，《日本近代建築》，臺北：五南書局，2008。

31　李乾朗，《臺灣近代建築：起源與早期之發展1860-1945》，臺北：雄獅圖書股份有限公司，1980.12。

32　黃俊銘，《總督府物語：臺灣總督府暨官邸的故事》，臺北：向日葵文化出版，2004。

33　黃士娟，《建築技術官僚與殖民地經營1895-1922》，臺北：遠流，2012。

34 黃俊銘譯，藤森照信著，《日本近代建築》，頁1-12。

35 井手薰將日治時期五十年間內的臺灣建築，分為：日式建築試驗期（1895-1907）、紅磚造全盛期（1907-1917）、深色面磚時期（1917-1926）、淺色面磚鋼筋混凝土期（1926-1936）、前期之延續期（1936-1945）。

36 富田芳郎，〈臺灣街の研究〉，《東亞學》6: 33-72, 1942.8。富田氏隨著在臺實施的是去改正與沿街立面的變化，將臺灣的店屋分為明治期、大正期與昭和期。

37 同註31，頁92。

38 同註31，頁93。

39 同註28，頁22-23。

40 同註28，頁23-25。

41 同註30（上），頁139-57。

42 李乾朗主持，《傳統營造匠師派別之調查研究》，行政院文化建設委員會委託，1988.10。

43 同註31，頁51, 176。除了陳氏宗祠之外，當時林氏宗祠也因此遷建至重慶北路一段，但該址於1980年時，已被改建成大樓。

44 同註31，頁117, 178。安田生，〈見學印象一束〉，《臺灣建築會誌》2 (2): 49-52, 1930.3。

45 參閱臺北私立開南高級商工職業學校官網「開南商工到開南大學成立歷程」網頁：
http://web1.knvs.tp.edu.tw/school/html/KN_history/index.html（2016.6.22）
其前身「東洋協會臺灣支部暨附屬私立臺灣商工學校」，最早成立於1916年，後來經歷過「財團法人私立臺灣商工學校」，又於1939年「臺灣商工學校」升級為甲級實業學校，增設「開南工業學校」與「開南商業學校」，二次世界大戰結束後，於1946年將三所學校合併為「私立開南商工職業學校」。

46 同註31，頁118, 178。「背景建築」是作者自創的術詞，意指非焦點性、非中心性，不受矚目的建築。

47 同註28，頁63-93；同註29（上），頁159-205。

48 傅朝卿，《中國古典式樣新建築：二十世紀中國新建築官制化的歷史研究》，臺北：南天書局，1993。

49 徐明松，《王大閎：永恆的建築詩人》，臺北：木馬文化出版，2007。

50 末包伸吾，〈アメリカにおける近代建築の形成〉，中川理、石田潤一郎編著，《近代建築》，頁97-114。

51 村松伸，〈二十世紀初期中國における「中國建築の復興」と西洋人建築家〉，《建築史論叢：稻垣栄三先生還曆紀念論集》，1988。

52 同註48，頁228-29。

53 墨菲對於「中國建築復興樣式」的出現可說占有絕對性之角色，他是中國近代建築史研究領域幾乎必然提及的美國建築師，而關於他如何發展「中國建築復興樣式」的理論與過程，可參考：村松伸，〈二十世紀初期中國における「中國建築の復興」と西洋人建築家〉，收錄於《建築史論叢：稻垣栄三先生還曆紀念論集》（1988）。墨菲也實際採用「中國建築復興樣式」從事了雅禮大學、清華大學、福建協和大學、金陵女子大學和燕京大學等多所重要大學的校園規劃與建築設計，也主持了國民政府南京的「首都計畫」，南京中山陵設計者呂彥直也直接受到墨菲巨大而深刻的影響，可見他是當時中國建築古典復興思潮的代表性人物。

54 請參閱本書第9章，〈草創期東海大學校園建築樣式的決定因素〉，頁339-41。

55 同註48，頁249-72。

56 李乾朗,〈謝自南:澎湖大木匠師,承自潮州派作風,並獨樹一格〉,《臺灣傳統建築匠藝五輯:匠師訪談錄專輯》,臺北:燕樓古建築出版社,2002.1,頁75–82。

57 同註30(上),頁87–102。

58 同註30(下),頁15–18。

59 蕭瑞綺、蔡宜真編輯撰文,《桁間巧師:李重耀的建築人生 —— 李重耀建築生涯六十週年紀念文集》,臺北:重耀建築師事務所,2003。

60 通常現代國家的建構會包含新首都的規劃與興造,「現代中國」也不例外。但是將如後述,這裡所提出的新中國首都是以國民黨一個政黨為中心的首都興造,與一般的新國家首都以國家議會為中心的都市改造有很大的不同。

61 同註48,頁74–78, 113–39。

62 賴德麟,〈探尋一座現代中國式的紀念物:南京中山陵設計〉,收錄於《中國近代建築史研究》,北京:清華大學出版社,2007.1,頁241–88。

63 蔣雅君,〈精神東方與物質西方交軌的現代地景演繹 —— 中山陵之倫理政治實踐及意義化意識型態之探討〉,《城市與設計學報》6 (22): 119–56, 2015.3,中華民國都市設計學會。

64 楊秉德,〈中國近代中西建築文化交流〉,《中國建築文化研究文庫》,湖北:湖北教育出版社,2003,頁304–12。於1925年5月15日,「孫中山先生喪事籌備委員會」公布了「陵墓懸賞徵求圖案」說明書,其說明書除規定了各種空間形式、用途、材料。委員會進一步強調墓園祭堂設計「需採用中國古式而含有特殊與紀念性質者,或根據中國建築精神特創新格亦可。容放石槨大理石墓,即在祭堂之內」;對於墓室內的空間,則規定「在中國古式雖無前例,惟苟採用西式,不可與祭堂建築太相懸殊。門上並設機關鎖,俾祭堂中舉行祭禮」;對於建築材料,則規定「為永久計,一切建築均用堅固石材與鋼筋三合土,不可用磚木之類」。

65 中國營造學社編,《中國營造學社匯刊》1 (1), 1930.7; 1 (2), 1930.12; 2 (1), 1931.4; 2 (2), 1931.9; 2 (3), 1931.11; 3 (1), 1932.3; 3 (2), 1932.6; 3 (3), 1932.09; 3 (4), 1932.12; 4 (1), 1933.7; 4 (2), 1933.9; 4 (3, 4), 1934.6; 5 (1), 1934.9; 5 (2), 1934.12; 5 (3), 1935.5; 5 (4), 1935.6; 6 (1), 1935.9; 6 (2), 1935.12; 6 (3), 1936.9; 6 (4), 1937.6; 7 (1), 1944.10; 7 (2), 1945.10,北平。其中第7卷之第1、2期因中日戰爭而中斷,重新印刷則要到1953年5、6月。

66 田中淡,《中国建築の歴史》,東京:平凡社,1981.10,頁184。

67 黃寶瑜,《中國建築史》,臺北,1960。

68 建築工程部建築科研究室,中國建築史編集委員會編,《中國建築簡史》,北京:中國工業出版社,1962。

69 同註66,頁367–68。

70 村田治郎,〈東洋建築史の展望と課題〉,《建築雑誌》1969 (1): 3–7,東京:日本建築學會;伊東忠太,〈北清建築調查報告〉,《建築雑誌》1902 (9);〈清國北京紫禁城殿門ノ建築〉,《東京帝国大学工科大学学術報告》4, 1903,東京帝国大学工科大学;小川一真攝影,《清國北京皇城寫真帖》,東京:東京帝室博物館編纂、小川一真出版部,1906;〈満州の仏寺建築〉,《東洋協會調查部學術報告》1,東洋協會,1909;伊東忠太建築文獻編纂會編,《東洋建築の研究》(上)、《伊東忠太建築文獻:見學紀行》,東京:龍吟社,1936;大熊喜邦,〈満州の住宅〉,《建築雑誌》1906;Boerschmann, Ernst, *Chinesische Architektur*, 2Bd., Berlin, 1925;Fergusson, James, *History of Indian and Eastern Architecture*, New Delhi: Munshiram Manoharlal Publishers, 1998. This edition is reprinted from revised edition of 1910;

Osvald Sirén, *Les Palais Impériaux de Pékin: avec une Notice Historique Sommaire*, Librairie nationale d' art et d' histoire, 1926；Sir Chambers, William, *Designs of Chinese Buildings, Furniture, Dresses, Machines, and Utensils*, London: Published for the author, and sold by him next door to Tom's Coffee House, 1757等著作參酌。

71 同註51。

72 劉凡，〈呂彥直與南京中山陵：早期中國建築師系列介紹之二〉，《建築師》231: 114−25, 1994.3，臺中：中華民國建築師公會全國聯合會雜誌社；王俊雄，《國民政府時期南京首都計畫之研究》，臺南：成功大學建築研究所博士論文，2002.7，頁100；賴德麟，〈探尋一座現代中國式的紀念物：南京中山陵設計〉，收錄於《中國近代建築史研究》，北京：清華大學出版社，2007，頁241−88。

73 同註51，頁690−91。

74 同註48，頁119−20。原文出於〈序〉，《建築設計參考圖集》，1935，頁4。

75 伊東忠太，《支那建築史》，《東洋史講座》11，日本：雄山閣，昭和6年（1931）。

76 同註67。

77 南京市檔案局中山陵園管理處，〈淩鴻勛關於陵墓圖案評判報告〉（1925.9），《中山陵檔案史料選編》，南京：江蘇古籍出版社，1986，頁160。

78 同註77，〈淩鴻勛關於陵墓圖案評判報告〉（1925.9），頁160。

79 同註77，〈孫中山葬事籌備及陵墓圖案徵求過程〉（1925.10.10），頁16。

80 同註77，〈總理陵管會關於陵墓建築圖案說明〉（1931.10），頁154。

81 同註77，〈淩鴻勛關於陵墓圖案評判報告〉（1925.9），頁161。

82 李友春、吳志明主編，〈李金發關於孫中山陵墓圖案評判報告〉，收錄於《孫中山奉安大典》，北京：華文出版社，1998，頁103。

83 賴德霖，《中國建築革命》，臺北：博雅圖書，2011，頁162。

84 同註64，頁304。

85 同註63，頁127。原文出自 Lu, Y. C., 'Memorials to Dr. Sun Yat-sen in Nanking and Canton,' *The Far Eastern Review*, 25 (3): 98, 1929.3.

86 同註48，頁115。原圖文資料出自「建築師」漫畫，《中國公論西報》，1912.1.6。

87 同註48，頁120。原文出自 William Willetts, *Foundations of Chinese Art: from Neolithic Pottery to Modern Architecture*, London: Thames and Hudson, 1965, p. 47.

88 同註72，王俊雄，《國民政府時期南京首都計畫之研究》，2002.7。

89 蔣中正，〈克復北平祭告總理文〉，《維基文庫》，1928.7.6。https://zh.wikisource.org/zh-hant/克復北平祭告_總理文（2016.6.24）
同註72，王俊雄，《國民政府時期南京首都計畫之研究》，頁135−43。原文出自〈蔣中正祭孫文總理文〉，《天津大公報》，1928.7.7（民國17年），2版。

90 同註72，王俊雄，《國民政府時期南京首都計畫之研究》，頁135−277。

91 同註72，王俊雄，《國民政府時期南京首都計畫之研究》，頁204。王俊雄曾經追尋舒巴德的身世，但不甚清楚。據Jeffrey Cody所言，他是蔣介石聘請以Bauer將軍為團長的德國軍事顧問團成員之一。舒巴德大約是在1929年6、7月間，被聘為南京市政府顧問，他曾向南京市政府人員演講，其演講內容「建築取締之意義」，被刊登於1929年7月15日的《首都市政公報》。劉紀文提案，經1929年7月30日第一次常務會議，通過聘任舒巴德為「首建會」顧問。

92 同註72，王俊雄，《國民政府時期南京首都計畫之研究》，頁177。

93 同註72，王俊雄，《國民政府時期南京首都計畫之研究》，頁178。

94 布野修司編，アジア都市建築研究會執筆，《アジア都市建築史》，京都：昭和堂，2003.8，頁341。

95 格里芬的設計構想，來自1893年芝加哥博覽會等的立案者，也是都市美化運動的代表人物，芝加哥建築師丹尼爾·哈德森·伯納姆（Daniel Hudson Burnham, 1846-1912）的設計作品。獲獎的格里芬之設計，在澳洲的都市計畫界引起了激烈的論爭，特別是行政官僚發動策劃更換格里芬的設計案。請參閱https://ja.wikipedia.org/wiki/ ウォルター・バーリー・グリフィン（2016.6.28）

96 同註94，頁342-43。

97 同上註。

98 同註48，頁125。

99 同註29（上），頁195-205。

100 同註48，頁126。

101 張玉法，《中國現代史》，臺北：臺灣東華書局，1988.10，第9版，頁451-52。

102 蔣永敬，〈訓政綱領〉，《中華百科全書》西元1983年典藏版。http://ap6.pccu.edu.tw/Encyclopedia/data.asp?id=3392（2016.6.29）

103 後藤武秀，《臺湾法の歴史と思想》，京都：法律文化社，2009，頁89-94。

104 同註72，王俊雄，《國民政府時期南京首都計畫之研究》，頁179-81。原文為Henry F. Misselwitz, 'China Lays Out a Great Capital,' *New York Times*, 1929.9.15.

105 同註72，王俊雄，《國民政府時期南京首都計畫之研究》，2002.7，頁270：「中央政治區各機關建築地盤分配圖」。

106 勵志社創立於1929年1月1日的黃埔同學會，是蔣介石模仿日本軍隊中的「偕行社」而創辦的團體。

107 同註72，王俊雄，《國民政府時期南京首都計畫之研究》，2002.7，頁270-72。

108 （漢）司馬遷撰，《史記》本紀卷6·秦始皇本紀第6，金陵書局本，中華書局，2013，頁283。

109 （漢）班固撰，楊家駱主編，《漢書》列傳卷95·西南夷兩粵朝鮮傳第65，王先謙漢書補注本，史學，1974，頁3852。

110 （漢）司馬遷撰，《史記》列傳卷99·劉敬叔孫通列傳第39，金陵書局本，中華書局，2013，頁2723。

111 李海榮、金承平主編，國都設計技術專員辦事處編，《首都計畫》，南京：南京出版社，2006，復刻版，頁60-61。原書出版於1929年。

112 同上註。

113 參照本書第9章，〈草創期東海大學校園建築樣式的決定因素〉，頁338-39。

114 同註111，頁62。

115 同註63，頁119-56。

116 同註103。

117 夏鑄九，〈殖民的現代性營造：重寫日本殖民時期臺灣建築與城市的歷史〉，《臺灣社會研究季刊》40: 60, 2000.12。

清末臺北城的興建與
日治初期的臺北市之市區改正

2.1　前言

　　在1980年代以前，臺灣從事的建築與都市史的研究，幾乎都以中國建築與都市史為研究題目；臺灣在經過90年代政治民主化後，特別是在2000年以後，相關的研究題目驟然變成以日治時期的建築與都市史為主流。然而，就如同第1章所述，無論前者或是後者，離以臺灣為主體的歷史研究還有一段路要走。儘管已有優秀的研究論文發表，但都隱含著臺灣學者尚未意識到的問題，亦即題目的設定過於單一、片段與孤立化，失去對其前後歷史的關照，或作者被批評對課題背景的問題缺乏整體性的認識。基於歷史應該是過去、現在與未來連續性的故事，在這一章也如著者過去探討的〈臺南十字街空間結構與其在日治初期的轉化〉或是〈清代臺灣傳統佛教伽藍建築在日治時期的延續〉文章，[1] 繼續思考臺北城在清代的築城與日治時期的變遷問題。

　　臺北是臺灣的首府，從很早開始，就不斷地有各學門的學者或是在地居民耆老們重視其歷史文化的發展。日治初期有伊能嘉矩整理過以〈臺灣築城沿革考〉為題的文章。[2] 戰後不久的1952年，臺北文獻委員會成立，於其機關雜誌《臺北文物》第2卷第4期，以「城內及附郊特輯」為題，其中有「城內及附郊耆宿座談會」的會議整理，以及黃得時寫的一篇題名為〈城內的沿革和臺北城〉的文章，[3] 整理了臺北城興建的沿革史。針對黃氏的文章，尹章義糾正其築城年代的錯誤，提出論文〈臺北築城考〉（1983），主張「臺北府城自光緒7年（1881）籌劃，光緒8年（1882）元月興工，10年（1884）才完工」的說法。[4] 自此以後學術界都以尹章義的說法為定說。然而，尹氏在2004年的〈臺北簡史：臺北設府築城一百二十年祭〉[5] 中，重新將焦點集中在光緒5年（1879）臺北知府陳星聚（1817–1885；臺北知府在位1879–1885，曾於1880年有短暫中斷）在臺北府城規劃上扮演的重要角色。

　　關於臺北的興造史，可以陳朝興的《西元1945年以前臺北市城市形成轉化研究》（1984）為始，[6] 陳氏引用了德國人申茨（Alfred Schinz, 1991–1999）[7] 城牆向東旋13度的風水說，自此以後，這個風水說就被臺灣學界所接受，成為陳述臺北城不可或缺的觀點。師出同門的廖春生雖然作了部分的修正，但是基本上仍繼承前人的觀點。[8] 自此，後來的研究或是陳述臺北城史，在資料上或多或少有新舊的差異，但對清代臺北城的基本看法在1990年代沒有太大的改變，亦即接受了申茨的風水觀，以解釋臺北城牆雖約略為長方矩形，但其與城內街道東西南北走向不同的原因。但是，申茨的臺北風水假說是真的嗎？

　　另外，近二十多年來關於日治時期的文物與歷史文獻，在質與量都有爆發性的出土。莊永明身兼文物收藏家與地方史學者，以他豐富的文物收藏，於1991年出版了《臺北老街》，[9] 之後，隨著臺北建城百年紀念或是臺北市設市九十週年紀念活動，在市政府文化局或是文獻會所發行出版的紀念專刊中，[10] 也有補充資料。對於臺北街道空間的認

識，不能遺漏洪致文與馮維義撰寫的〈清末以來臺北盆地歷史地名的空間認知相對方位改變〉（2014）論文。[11]

　　至於日治時期的都市計畫史，因為上述臺北建城或是臺北設市週年紀念冊所涵蓋的時間，有近一半是日治時期，相對於清代，留下了龐大的圖文資料。再者，紀念冊除了扮演編整豐富史料功能之外，因應新材料的出土也作了一些新的論述。關於針對日治時期的都市計畫提出價值性批判的論述者，不能忽視臺灣大學建築與城鄉研究所的前身，即土木工程研究所都市計畫室，所產出的碩博士論文。此外，研究臺灣都市計畫史的前輩黃武達，除了由他主持的臺灣都市史研究室出版的個人論文集之外，[12] 應該特別給予很高評價的，是由黃氏收集成冊、南天書局出版的《日治時期臺灣都市發展地圖集》，這本圖集對日治時期的都市史研究是絕對必須參考的歷史資料。[13] 另外，夏鑄九批判臺灣在研究日治時期都市計畫史缺乏主體性觀點，所撰寫的〈殖民的現代性營造：重寫日本殖民時期臺灣建築與城市的歷史〉一文，[14] 是臺灣人研究日治史時重要的警戒。不過，夏氏的文章也被批評只停留在利用國外所發展的殖民理論，其引用的文獻幾乎全是二手資料，缺乏對原始史料的收集與分析，文章雖然主張主體性，但是卻又對主體性的歸屬曖昧不明。

2.2　清代臺北城的築城與城市空間之規劃

2.2.1　臺北城牆之興築與風水說

1. 成為定說的臺北府風水城

　　上述的研究可粗略地分為歷史學者與建築都市計畫學者所作的論文。歷史學者在乎的是歷史資料的正確性，最大的爭議在臺北城牆何時開始興工建造，又於何時竣工完成；對於建築與都市計畫學者而言，有興趣的則是城牆與城內街道不一致性的產生原因，並且將這個原因歸於申茨的風水說。不約而同地，無論歷史學者或是都市計畫學者，為證明申茨之說為真，都從歷史文獻裡找出劉璈（？－1889；臺灣道道員在職1881–1885）更改岑毓英（1829–1889；福建巡撫在職1881–1882）城址的定基，來合理化申茨的說法。

　　學術界接受申茨指稱臺北築城受風水影響的原因，在於同治13年（1874）發生在屏東縣牡丹鄉的牡丹社事件，當時被派來臺灣的船政大臣沈葆楨（1820–1879；臺灣海防欽差大臣在職1874–1875）向朝廷提出興築琅嶠城（恆春城）奏摺裡，提及：

　　　　劉璈素習堪輿家言，經畫審詳；現令專辦築城、建邑諸事。……　後定議。
　　　　臣葆楨遂同夏獻綸、劉璈等，於二十日坐輪船歸郡。辰下歲暮，暫且緩工；開
　　　　春劉璈當赴琅嶠督辦營建諸務，夏獻綸當赴中路主辦開山事宜。[15]

文中論及與臺北城興造有密切相關的臺灣總兵劉璈「素習堪輿家言」。[16] 除此之外，還有一條歷史文獻，讓原本與臺北府城毫不相關的陳述，被引用來解釋臺北城牆決定基址可能受風水之說影響。在上海發行的報紙《申報》，於光緒8年（1882）5月21日所收集之「臺事彙錄」資料裡記載：

> 臺北府城，前經岑宮保親臨履勘，劃定基址；周徑一千八百餘丈，環城以濠：均已興工從事於畚揭。劉道憲昨復到勘，又為更改規模；全城舊定基址均棄不用，故前功頓棄。估其經費，應多需銀二萬餘圓。在工人役擬稟撫轅，求為定奪。此事究不知若何辦理也。[17]

這裡稱原來福建巡撫岑毓英親自現場踏勘決定的臺北府城基址，被接任的臺灣道劉璈廢止，重新更定其基址與規模，兩年後（1884）完工的臺北城，就是今日我們所認知的臺北城牆。學者們據此斷定臺北城基址的最後定奪者是劉璈，也因此接受了築城後經過近九十年才出現的「臺北城牆申茨風水說」。

在此先回頭看申茨的臺北城風水說，在他的著書 The Magic Square: Cities in Ancient China[18] 中陳述：

> 當（中國）成百的城市因戰爭和叛亂而荒蕪之時，臺灣島1887年作為清朝的新省分建立之前，一座新的府級都城在島嶼的北部完成，這個城市叫臺北，即臺灣之北。這是中國歷史上最後一次，城市布局參照了「神奇方形」概念而規劃，並且以傳統中國古代的城市式樣：一塊擁有筆直城牆和街道的矩形圍合。在一塊相當小的，僅僅1.2平方公里的區域，一位不知名的建築師，以一種複雜方式運用中國城市規劃幾世紀之久的神聖法則，將中國文化和精神世界觀執行到底。

據此可知，申茨與臺灣學者間對劉璈的評價不同，甚至不知劉璈是誰。他主要是根據日治最早期的實測「臺北及大稻埕、艋舺略圖」（1895）（圖2.1），應用他所建構的「神奇方形」（the magic square）風水假說，進行對臺北城分析而得到的結果。意外的是，他沒有觸及任何清代臺灣的相關歷史文獻。不過，因為他的說法對解釋當今我們認識的臺北城有一定的效度，所以後來的學者們才會自行引用沈葆楨上奏文與《申報》資料來增加申茨說法的可信度。

關於申茨解釋臺北城牆的有效性，可從陳朝興對他的評論來理解：

> 臺北府城之規劃，基本上是按傳統郡縣制度以來，城廓城市之層級規模建設，並按所謂「履勘、卜地、定計」爾後築城完竣。其中有關府城之道路系統之組合結構、尺度、位向、城牆之設計、官署、東廟等之配置，在申茨之〈中

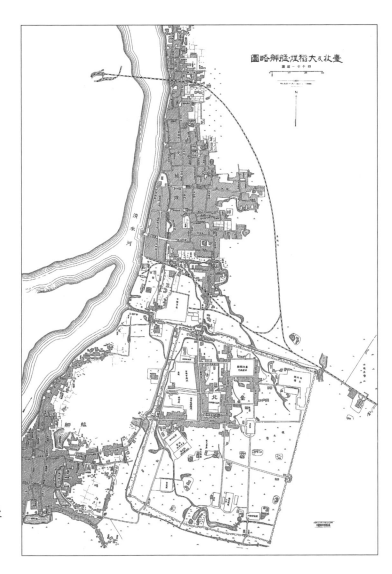

圖2.1　1895年臺北及
大稻埕、艋舺略圖

國的城市發展的測量系統〉（"Maß-Systeme im chinesischen Städtebau"）[19] 一文
中有頗詳盡之介紹，惟因其未註明出處；且當今有關臺北府城築城檔案已無可
查考，因此無法斷其可信之程度，但是其言之成理，且與地圖複查比對，竟
無多誤，因之仍以作為府城規劃與市街地計畫之重要材料。

陳朝興也在論文中引用了該文的圖說與他自己的比對圖（圖2.2, 2.3）。[20] 雖然申茨對清末
臺北城的看法並非經過對歷史文獻的爬梳、分析出來的結果，但是其對理解清末臺北城
的形貌有所助益，所以後人選擇了相信。不過要注意的是，陳朝興引用申茨之說時，並
沒有觸及他的完整說法。其實申茨是結合數理派與巒頭派的理論，成為他的「神奇方形」
理論，而陳朝興僅介紹巒頭派風水的部分。申茨對於臺北這種不規則的城內街道，確實

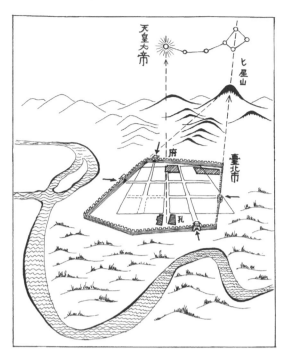

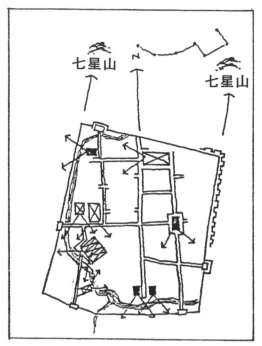

圖2.2　申茨詮釋臺北城街道與城牆指向天　　圖2.3　申茨風水說詮釋清末臺北城型態
（玉）皇大帝和七星山之風水圖　　　　　　之簡圖

　　花費了一番功夫去拼湊、附會與解釋，就我所理解的申茨之說如下：臺北雖是臺灣唯一
採取近似矩形城牆的形態，但是其東西寬幅較窄、南北較長，申茨巧妙地讓東西寬幅用
小里（1小里＝250弓；1弓＝5尺）為單位進行測度，因此可得2里的數字；南北縱長
則用大里（1大里＝300弓）為單位測量，因此同樣可得2里的數字。因此，雖稱臺北是
屬於2里×2里的城市，但是實際上的寬長比為5：6。申茨宣稱這是符合中國傳統的空
間形狀，但又為計算等於4里的空間形狀。針對城內東西南北的道路規劃，雖然與事實
不符，但是聲稱臺北城內東西與南北各有四條主要道路，並且都是通向城門，又為丁字
形交叉的道路。他將區劃都市空間的單位定為25弓，因此可得24個單位（一邊為600
弓；600／25＝24）；進一步將2單位×2單位視為一個街廓的大小，因此得到臺北城為
每邊共有12街廓（12×12）的城市。又稱12是由一種陰數（4）與陽數（3）的結合，這
種陰陽結合就是符合中國神聖不變的「神奇方形」原理（圖2.4）。[21]

　　申茨這一部分的說法顯然被臺灣的學者所忽略，而只取他接在數理計算之後的形家
巒頭風水說。他認為臺北的街道符合中國典型的世界概念，街道模式的方位嚴格地通向
北方，直指北極星、天（玉）皇大帝，在人間的對應物即是中國的皇帝，並且擴展到各
地行政單位的首長，這一概念決定了圍牆區域街道模式中辦公建築的位置。然而，圍
牆不是指向北方，而是指向城市區域的最高山峰，這座非常重要的山稱為七星山，與大

臺灣建築史之研究

他者與臺灣

熊（或小熊）座的北斗七星有關，北
極星是其中之一。兩道南北向牆體的
輕微偏離，可解釋為兩道都需要指向
這座山峰。根據風水理論，座落在城
之東北的山脈，可能是帶來邪惡影響
的根源。通過將牆體向東北偏轉，外
觀上，山脈就正好座落在北牆後面，
城市處於一種更加安全和防衛的位
置。[22]

　　莊永明在《臺北老街》裡更直接
引述了申茨對臺北風水的說法：

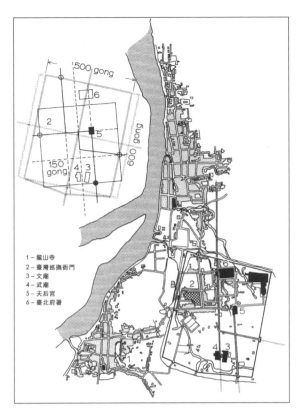

圖2.4　申茨「神奇方形」對清末臺北城的數理
分析簡圖

　　　　臺北城基本上係以大屯山為
　　　背，淡水河為水的風水觀設計
　　　的。因為城廓東北有高山主凶，
　　　整座城廓乃東旋13度，用以避
　　　凶。東、西牆延伸線相交於七星
　　　山，而城府的中軸線，仍不偏不
　　　倚對準玉皇大帝、北極星君（北
　　　極星）。

　　有趣的是，原來申茨僅應用他自己建構的「神奇方形」假設理論，來解讀臺北城牆
的既有形態，後來的臺灣學者們卻主動找出歷史文獻來增加申茨說法的可信度，這恐怕
不是申茨始料所及。再者，因為申茨的風水說缺乏歷史資料支持與討論，要用來解釋臺
北城原始規劃設計的企圖與想法會有很大的漏洞的。關於東北邊有高山的風水禁忌觀
點，對不同城市有不同的解釋，如8世紀末，日本的都城遷往京都的平安京，據說曾經
引用中國的風水之說，而日本的家屋、城市一般存在東北是為鬼門的想法。不過這個鬼
門，因時、因人等因素運轉，可帶來厄運也會帶來幸運。東北方位也與地形地勢沒有一
定的關係，如京都東北方位有著名的比叡山，山上有延曆寺，這是世人都知道的事實。[23]

　　在中國或是海外華人的風水說，大都是在規劃興建後的附會之說。此外，風水之說
通常在意的是城市、皇宮建築的中軸線走向，或用城門朝向界定方位，鮮少有與城牆朝
向關係的作法。關於東北位置有高山給城市帶來邪惡之氣的說法，可以南京城的反例說
明這種說法並非常態。從三國時代的吳國開始，經東晉及南朝的宋、齊、梁、陳各時
代，江南的政權中心在現在的南京，亦即三國南北朝時代稱為建業的城市，位近於淮河
中游一帶，又是可通往荊楚之地的長江沿岸要衝，東北背負鍾山，北邊擁抱玄武湖，秦

淮河迂迴流過城外南邊，被視為一良好的地理環境（圖2.5）。另外值得一提的是，建業城與當時北方一般的夯土城牆不同，三國吳與東晉時代的城垣只圍竹籬笆，南朝齊的時代以後才開始應用土城牆，但是外郭始終維持竹籬笆狀態，郭門也用籬門形式。[24] 這種竹籬笆與竹籬門，是包括臺灣在內的中國南方城市的特徵。

2. 後申茨風水觀與恆春縣城風水

　　申茨的臺北築城風水說，後來不僅用在城牆形態的解釋，還因此衍生出其他的風水敘述。如臺灣的古蹟修復學者，也是建築史研究者的徐裕健，他曾簡短而有力地說明申茨的巒頭派風水說之外，還補充了申茨與臺北築城歷史文獻無關的歷史事實，讓臺北築城風水之說更為完整。亦即：

圖2.5　南京歷代城址變遷圖

　　　　（臺北）築城風水觀念的推動，主要是當時任職臺灣道的劉璈所綜理，劉璈曾以極明顯的風水觀念構築城，其所以形家巒頭學派為主，著重山脈及水域的對位關係，劉璈認為岑毓英原先規劃的臺北城牆方位有誤，從風水上來看「後無祖山可憑，一路空虛，相書屬凶」，因而更改城牆方向使臺北盆地的最高山脈大屯山脈成為其背靠的「祖山」。事實上，劉璈在規劃恆春城之時，即以其後靠祖山──三臺嶼左青龍（龍鑾山）、右白虎（虎頭山）的觀念經營空間布局，其中心思想基本上強調後有高山（靠山），前有平緩丘陵，左右具有迤邐合圍之勢的護龍，證諸臺北城的形式，山脈形勢，北有大屯山脈，南有蟾蜍山，西有觀音山，東為拇指山脈，地勢平緩與恆春城的山脈格局極為相似，從水的走向及形式來看，臺北城北有基隆河，西有淡水河，南有新店溪，諸水匯合經西北方關渡水口及淡水流入臺灣海峽，基本上是一玉帶環腰的吉刑（形？）。據此可知，臺北府城的營建設計的確有風水吉凶觀念的本質。[25]

　　若不探查歷史文獻，而諳風水知識者，對於徐氏的說法必然點頭稱是。另一方面，接受申茨的臺北築城風水觀者，不只是非歷史專業的研究者，就連臺灣歷史學界佼佼者

的尹章義，也持相同看法。尹氏似乎無法接受臺北城牆與城內街道走向不一致的現象，把劉璈定為「敗臺北地理」的罪人，但他也提及前述關於恆春縣城風水的記載，來說明劉璈在臺北所施的風水術。[26] 可惜的是，尹氏或是徐氏並沒有深究劉璈在恆春縣城施行風水術的實際狀況。

　　最早提及恆春縣城的風水術者，應是堀込憲二於1983年，在日本建築學會大會上發表的〈風水思想からみた清朝時代臺湾「恒春県城」の形勢〉[27] 一文。堀込的論文引用上述沈葆楨向清廷提出的「請琅嶠築城設官摺（同治13年12月23日）」中記載：

　　（沈葆楨）接見夏獻綸、劉璈，知已勘定車城南十五里之猴洞，可為縣治。臣葆楨親往履勘，所見相同。蓋自枋蘩南至琅嶠，民居俱背山面海，外無屏障；至猴洞，忽山勢回環。其主山由左迤趨海岸，而右中廓平埔，周可二十餘里，似為全臺收局。從海上望之，一山橫隔，雖有巨砲，力無所施，建城無逾於此。劉璈素習堪輿家言，經畫審詳；現令專辦築城、建邑諸事。

　　文中陳述了劉璈所選定的恆春縣治所在的地形地勢，就如奏摺所指，自枋寮至琅嶠，不論民居或地形地勢都是背山面海（坐東向西），外無屏障，到了猴洞（恆春）之後，山勢回環，前面有一山橫隔，雖從海上發射巨砲，也不能及。沈葆楨同意了劉璈的觀點與意見，認為猴洞確實是建構縣治的好地點。

　　堀込氏也找到《恆春縣志》裡有關營建恆春城與契合風水術的地形地勢的記載與解讀：

　　三台山（舊名硬仔山），在縣城東北一里，為縣城主山，由羅佛山來。其山三襲並起，故名三台。……龍鑾山，在縣城南六里，堪輿為縣城青龍居左。自三台山蜿蜒而來，迭起石峯，形如龍脊，高二、三里。里上有番社，名龍鑾。……虎頭山（又名虎岫），在縣城北七里，堪輿為縣城白虎居右。自麻仔山來，中連數山，或高或低，最高者昂首若虎，故名。……西屏山，在縣城西南五里；正居縣前，如一字平案。自南之紅柴坑山起脈、西之龜山收局，數十山連綿不斷。[28]

　　這段記述就如上述徐裕健的陳述，據以主張恆春城採用自古以來的青龍、白虎、朱雀、玄武四神方位觀，決定恆春城選址時考量的因素。亦即，認為以位於縣城東北的三台山為主（祖）山，而龍鑾山與虎頭山就是位於左右邊的青龍白虎，前面的西屏山為南邊方位的朱雀。[29] 但是堀込氏卻在《恆春縣志》還找到下一段的記載：

　　三台山，豁然開朗，平疇彌體，莊嚴四如，以時靜樂。仁人工妙莫繪，即縣城之元武也。由三台北行六、七里、曰虎頭山，崒崔如踞，直對北門，為縣城白虎。三台大崎，自南門斷而復起，蜿蟺平秀者，曰龍鑾山；厥象惟肖，為

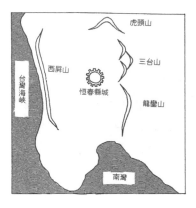

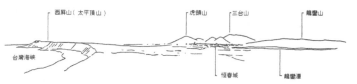

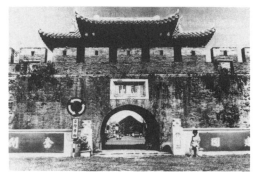

→ 圖2.6　恆春縣城與四山（四神）

↑ 圖2.7　從關山看恆春城與四山

↙ 圖2.8　虎頭山與恆春城北門

↘ 圖2.9　恆春城南門與虎頭山（1982年11月）

縣城青龍。西南行過峽，三峰矗立，曰馬鞍山。折而西，為紅柴坑；一帶平林，行二十里，龜山止，統名之曰西屏山，為縣城朱鳥。山之外，汪洋無垠，駭浪驚人。[30]

　　堀込氏對這段記載的解讀，認為三台山位於縣城的玄（元）武方位，一般認為位在北方；虎頭山為縣城的白虎方位，一般認為位於西方，但是虎頭山卻直對北門；一般認為應該在東方的龍鑾山，卻位在恆春城的南門方向；位於西方的西屏山卻是恆春城的朱鳥（雀）方位。如此一來，恆春城的玄武方位就坐在東方了，也就是說，恆春城的方位是以城門來定方位，北門正對虎頭山，西門對西屏山，南門對龍鑾山，東門對的是位於整個縣城東北方位的三台山（圖2.6-2.9）。而三台山為主山，那麼恆春城就是坐東向西的城市了。還有，劉璈所定的恆春縣城牆採不規則形狀（圖2.10），後世的我們也很難指出恆春縣城牆所界定的方向為何。

　　恆春用城門定方位，城牆為不規則形，這些與臺北城的風水說是完全異質性的說法。基於上述種種的現象，恆春縣城風水是劉璈所勘定，因此若臺北府城也是因風水而定，而決定基址的人是劉璈，為何恆春風水的特質完全沒有反應在臺北府城呢？據此，可以斷定申茨的臺北府城風水說，就只是附會之說而已。

臺灣建築史之研究

他者與臺灣

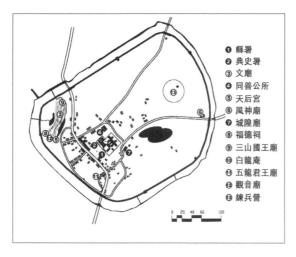

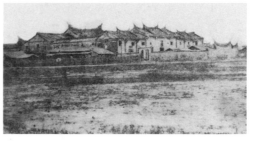

● 縣署
● 典史署
● 文廟
● 同善公所
● 天后宮
● 風神廟
● 城隍廟
● 福德祠
● 三山國王廟
⑩ 白龍庵
⑪ 五龍君王廟
⑫ 觀音廟
⑬ 練兵營

0 20 40 60 100

← 圖2.10　清代恆春城內公共建築分
　　　　　布以及城牆型態略圖

↑ 圖2.11　臺北府天后宮形貌照片

2.2.2　臺北府城內的空間規劃

1. 城牆興造之前的城內

　　如前述，申茨用他獨到的數理派風水觀，解釋臺北城內的街道規劃，他也用形家巒頭派的說法，說明指向北極星與天（玉）皇大帝的南北道路為軸線的空間安排，但是臺北城內的軸線是哪一條街道，則有點曖昧不明。若是府前街，其指向置於南側的文武廟，位置也約略置於府城的中央，但是沒有南北城門相通；若是通過南門樓的府後街，它正面向位於府後街與西門街大街道交點的天后宮（圖2.11），只是它不位在府城的中央位置。儘管這兩條街道存在一些曖昧不明的意義，但是仍被都市計畫史研究者陳朝興、廖春生，以及歷史學者尹章義完全接受。[31] 只是，申茨依數理學派風水揭露臺北府城隱藏數理計算所進行的街道規劃，卻完全不受臺灣學者的青睞。

　　申茨初看清末臺北府城的印象，「正如在地圖上所顯示的，第一眼看去似乎相當不規則，因為街道與城牆呈不同的走向，而測量者們構想的布局並沒有非常準確地執行」。[32] 申茨為了要讓他的「神奇方形」理論符合這個不規則的城市，的確設定了過多的前提條件，若拿掉這些前提即失去了解釋街道空間的有效性，因此沒有被都市計畫史學者引進臺灣。只是在此要強調的是，與其勉強接受申茨的數理派風水說解釋城內街道計畫，不如承認臺北城的自然成長性格。在此重新回過頭，從歷史文獻看看臺北城的規劃與發展歷程。

　　在伊能嘉矩的《臺灣文化志》[33] 中，收錄了光緒5年（1879）3月陳星聚所張貼的告示，內容如下：

　　　臺灣知府陳星聚張貼的告示：賞戴花翎署理臺北府正堂卓異侯陞陳，為出示招建事。照得，臺北艋舺地方，奉旨設府治。現在城基街道，均已分別勘定。

街路既定，民房為先，所有起蓋民房基地，若不酌議定章，民無適從，轉恐懷疑觀望。[34]

陳星聚在設置臺北府治之先，即已預先勘定城基與街道，讓人民起蓋房屋與界定房屋基址時有所適從。即使如此，在日治初期伊能嘉矩來到臺灣，站在臺北城的現場，以他豐厚的歷史學、人類學的學養，在〈臺灣築城沿革考〉文中，也描述了約略十數年前臺北當時的樣態：

> 進入日本統治初期，臺北城內的地方幾乎全還是水田，僅有幾處田寮竹圍分散位於其中。到了光緒4年（1878），艋舺居民洪雲祥、李清琳等人，首先在自地主吳源昌取得的府後街（今天的館前路）土地上，興築店屋，這就是城內店屋建築的起源，後來大稻埕居民張夢星、王慶壽等，來到府直街（今天的開封街）一帶，各處居民也陸續來到府前街（重慶南路）一帶，先後興建店屋建築，不久後就形成街衢。同一年（1878）興建了考棚，5年（1879）開始建造府廳，也建造了文武廟。這個時候的城內僅出現府後街與府前街，到了6年（1880），也開始出現西門街（今天的衡陽路），接著是北門街（今天的博愛路）。只是當時居住在城內的人都是官衙相關的人，純粹經商的市民非常稀少。到了光緒11年（1885），一旦巡撫衙門與布政司衙門開設之後，民房就開始繁榮發展，市街風貌為之一新。[35]

清末臺北城的狀況，也可以參見在1895年中日甲午戰爭期間來臺的美國從軍記者，後來成為美國駐臺領事，前後常駐臺灣八年的戴維森（James W. Davidson）於1903年的論述：[36]

> 同知於1879年5月，自竹塹移至艋舺暫居，而臺北之建設工作，即行開始。新城市區劃定後，官方立即布告禁止在城區內種植稻米；又除決定擬定由官方使用之土地外，其餘部分則劃分成區，以極低廉之價格，出售供建築用。新府城建設工作推行頗速，同年（1879）底以前，東、西、南、北四城門，已近竣工；能容納生員一萬名之試院，全部落成；又孔廟及府衙門亦在建造中。一、二年後，各種建築物實際上俱皆完工。……城牆的建造工事，數年之內並未著手；此因基地原為稻田，土地太鬆軟，經不起此種重結構的壓力。乃在城牆預定線栽植竹類，以為三、四年內，竹類成長後，地基就充分堅固，可以支住磚石砌成的巨大城牆。

其實讓臺北府城工程延遲的原因，除了必須改良城基址的承重結構之外，從《申報》刊載的另一份資料可知，關於光緒8年（1882）時，福建巡撫岑毓英因為臺灣沒有築城

熟練的工匠，雇自廣東一百多人來臺建造臺北府城，所以即使城基已勘定，也沒有立即
興工建造：

> 閩撫岑宮保於去年渡臺督理橋工、城工，至今尚未內渡，已列前報。茲聞
> 大甲溪之橋工，即用土民興築，亦可將就成事。惟臺北府、縣各城工，非熟手
> 工匠，勢難創建。緣城垣之高矮、城垛之大小，皆有度數；必須按地勢以繪圖，
> 方能照圖建築也。去臘已札知府卓維芳赴粵雇覓匠人百餘名，約定正月內到香
> 港候船來閩。現聞宮保借己船局之「永保」輪船，準於二月朔赴粵裝載匠人，
> 往臺趕緊興工；大約中和節（2月2日）後，即可築登登而削憑憑矣。[37]

尹氏在1983年的〈臺北築城考〉中，引用伊能嘉矩〈本島諸城之建築及其管理法〉
的調查報告，認為臺北府城牆開始興工於光緒8年（1882）1月24日，而在光緒10年
（1884）11月竣工。[38] 關於臺北府城工程完工的時間，可以證諸陳星聚籌建臺北府城完
成之後，又碰到中法戰爭，必須停留在臺北知府職位一年，後來過勞病死於臺北府署
內，這些記載間接證明伊能嘉矩的調查是正確的。[39]

根據上述的文獻爬梳，可以確認幾個歷史事實：臺北府之設立是在牡丹社事件之
後，於光緒元年（1875），清廷批准臺灣海防欽差大臣沈葆楨之議，增設臺北府而來，
但直到光緒4年（1878），方在臺北設府治。臺北府初以淡水廳署（新竹）為府署，至光
緒5年（1879）閏3月，淡水、新竹二縣分治，知府陳星聚方移府治於臺北，原淡水廳
署則改為新竹縣署。[40] 雖然臺北府設立在光緒元年，但規劃勘定臺北府的城址、街道是
在光緒5年，從當年起先行建造東、西、南、北四城門，並且近於完成的階段。另外為
了建造城牆開始進行植竹改良城基結構，於光緒8年開始營造城牆，至光緒10年城牆
竣工。

因此若伊能嘉矩所言為真，在清廷設置臺北府，決定將府治移至臺北之前，即陳星
聚勘定臺北城牆基址之前或者同時，似乎已經出現府後街、府前街與府直街（雖然當時
可能不是這些街名），在決定城牆址後，種植竹叢以堅地基，到興工造築之前，也陸續
出現西門街與北門街的街道，除此之外，同時也建造了考棚與府廳署、文武廟。這裡要
指出的是，申茨所謂的臺北府城南北軸線指向北極星的府後街、府前街，其最先的起源
並不是陳星聚的規劃，也不是岑毓英的想法，更不會是劉璈的風水觀影響下的產物，而
是艋舺、大稻埕居民前往該地所建造出來的結果。頂多是陳星聚定下基址時，按照他想
定的屋店單元與街道基準，亦即所謂「街路既定，民房為先，…… 凡起蓋民房地基，每
座廣闊一丈八尺，進深二十四丈」[41] 的民房基準進行街道的規劃，因而在城內出現府
前街、府後街、府直街、西門街與北門街的結果，這也讓這些街道更具人為規劃的特
性。

2. 臺北府城內最早期的官民建築

(1) 考棚 (圖2.12)

　　在繼續論述之前,在此先看看街廓內最早被興建出來的官方建築。有趣的是,儘管文武廟的興建年代還需要再考證,但是官署建築裡,似乎可以確定考棚是最早 (1878) 被興建完成,可容納一萬名考生的建築。最早,在光緒元年清廷決定設置臺北府的同時,沈葆楨即已經上奏建議由民眾捐款興建考棚,並且獲得准許辦理。[42] 另外,在《福建臺灣奏摺》中,亦載光緒元年臺灣道夏獻綸的上奏文:

　　　　據臺灣道夏獻綸詳稱:…… 至淡(今天的新竹)、蘭(今天的宜蘭)兩屬道阻且長,不特費鉅身勞,每遇淫潦為災,不免有望洋而返者;甚非所以體恤寒峻。可否請旨於艋舺地方,准其捐建考棚;巡撫於閱兵臺北時,順便按臨考試,益廣朝廷作育之意,以順輿情?應懇飭部一併議覆。謹合詞附片陳明,伏乞聖鑒訓示。謹奏。[43]

　　還有,《臺灣通紀》載有錄自《福建通紀錄》的閩浙總督何璟 (1817-1888;閩浙總督在職 1876-1884) 在光緒5年 (1879) 的上奏文:

　　　　五年四月,何璟等奏:…… 因淡水同知不能兼顧,故請區分改設一府三縣;旋議將新竹、淡水兩縣由府兼攝,係出一時權宜。察看情形,必須分設淡水、新竹兩縣,方足以資治理。刻下艋舺地方考棚民捐民辦,業經告成,學額已分一府三縣奏請添設,明春即應考試。臺北府衙署,年內計可完工,諸務均已次第興辦,設縣尤不可緩。[44]

　　從這些文獻可以知道,清廷對於科舉考試有特別的考量,兼顧朝廷作育人才的美意、應考生交通的方便性、民間的輿情反應,以及簡化行政官署繁忙的業務等等需要,對於考棚的設置興建絕對不敢遲慢與大意。

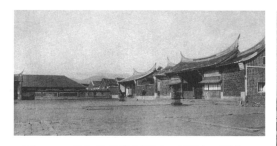

圖2.12　臺北府考棚頭門(三川殿)。據「1903年最近實測臺北全圖附圓山附近」圖確認「臺灣守備隊步兵第二大隊」建築原為「臺北府考棚」

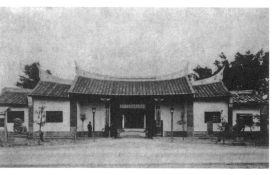

圖2.13　清代臺北府署正面照片

(2) 淡水縣署與臺北府署

　　至於臺北府署，儘管福建巡撫何璟、伊能嘉矩和戴維森使用了不同名稱來指稱，如「臺北府衙署」、「府廳」或「府衙門」，但都稱它是在1879年前後建造完成的建築（圖2.13）。但奇怪的是，劉銘傳（1836–1896；臺灣巡撫在職1885–1891）在光緒10年（1884）以福建巡撫身分來臺督辦臺灣軍務時，其駐在所是「淡水縣署」，而非臺北府署。劉銘傳自己書寫的奏摺「臺北建造衙署廟宇動用地價銀兩立案摺（15年（1889）7月初7日）」裡有如下陳述：

　　　　竊查臺北自光緒初年分設郡治，僅將城垣、文廟、試院、府署，陸續粗成，其餘地方工程，因民力難籌，多未興辦。臣於光緒十年奉命渡臺，當駐臺北府城淡水縣署。其時城內盡屬水田，不特屋宇無多，並無輿馬可通之路。所居縣署，半係草房，將佐幕僚，僅堪容膝。[45]

　　據劉銘傳的說法，在光緒初年（也就是在1876初），府署與城垣、文廟並稱，且皆為「粗成」，難道是因為府署簡陋，以至於劉銘傳初到臺灣之時才住在設備較為完整的淡水廳署嗎？假如這樣推想是對的，那麼淡水縣署又是何時何人所建呢？連橫的《臺灣通史》雖有「淡水縣署：在臺北府治，光緒四年建」，[46] 不過，縣署規模設備完善優於府署，應是非比尋常的事情。幸運的是，《臺灣日日新報》於明治32年（1899）6月14日第二版有這一條記載，可以解開這個奇怪的謎團：

　　　　明道書院就是現今（1899）被當作衛戍監獄建築裡的一棟，動工興建於光緒5年（1879），於次一年竣工。原來該棟建築是作為官員來往住宿旅館的行臺，但是於光緒13年（1887），曾經一段時間被用作淡水縣署（暫稱為舊淡水縣署；A）。於光緒19年（1893）時，淡水縣署被遷至北門街放生池位置（日治時期的補給廠），新建淡水縣署（B）。同時，於原有位在考棚旁的舊縣署，創設巡撫布政使直轄的明道書院。現今這棟建築與先前的臺北府署相同，都是由民間籌款建造的建築。但是事情不經過一年就因臺灣割讓與日本，充作衛戍監獄使用。[47]

顯然這是根據光緒15年9月8日，同樣是劉銘傳的奏摺「臺北地方建造衙署廟宇等項工程動用工料地價銀兩」中，記載：

　　　　至淡水改廳為縣，舊治現為新竹縣所駐。淡水縣暫駐城外民房，先未有署；因於城東勘建，並造監獄及典史官廨。其艋舺營參將有城守之責，舊署隔城，辦公不便；一併移駐城中。

　　以上述為根據，認為草創淡水縣署於城東，並與監獄及典史官廨同時創建於光緒

5年（1879）。同時，它也可與《臺灣通史》所載「明道書院，在臺北府治，光緒十九年（1893），臺灣布政使司沈應奎建。」相互印證（圖2.14）。清末設置的淡水縣雖然為時不長，但因作為淡水縣署的建築及其所在的位置都曾經過幾次的改變，造成當今學者在解讀上的混亂與誤認，在此嘗試對其做一些討論。

圖2.14　1918年臺灣總督府新廳舍北望照片，其中的舊清代淡水縣署、臺灣布政使衙門與欽差行臺剪影

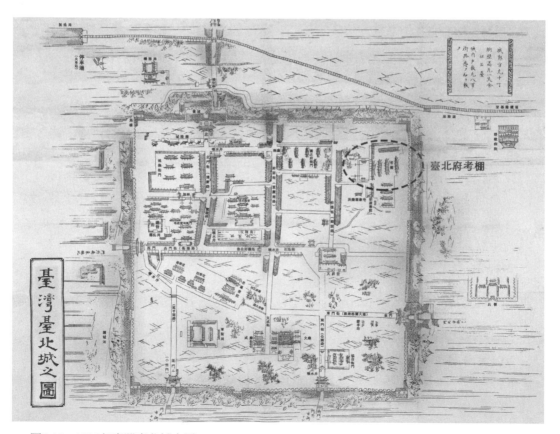

圖2.15　1896年臺灣臺北城之圖

首先，可以在圖2.15、2.16中確認明道書院的位置，於明治2年（1896）清日交接之際，它位在城內東北角落，亦即考棚的東邊；衛戍監獄的位置也在原明道書院之位置。也就是說，光緒5年（1879）被興建出來的建築，最初被作為行臺（A）使用，直到光緒13年（1887）以後，才轉變其機能為淡水縣署（這棟建築就是舊淡水縣署；A）。劉銘傳在光緒15年（1889）上疏的奏摺中，所提及的雖是光緒10年（1884）住在行臺的往事，但那時行臺已被轉用為淡水縣署，劉氏因此不稱其為行臺，而稱淡水縣署，造成後人誤認劉所住的是北門街的新淡水縣署（B）。而《臺灣通史》是在明治41年（1908）至大正7年（1918）成書，也將草創的行臺稱為淡水縣署，才有「淡水縣署（A）：在臺北府治，光緒四年（1878）建」的記述。

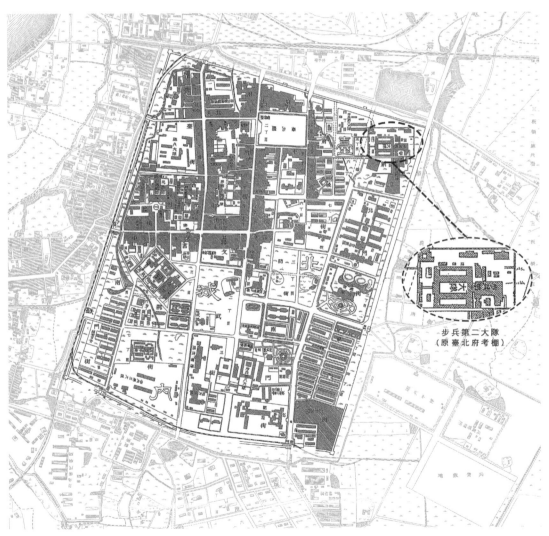

步兵第二大隊
（原臺北府考棚）

圖2.16 「1903年最近實測臺北全圖附圓山附近」地圖

問題是光緒14年（1888）3月22日的《申報》記載：

> 臺灣巡撫署，前在城內西門大街，係淡水縣署舊址。雖經兩次改造，終嫌地勢褊窄，不足壯觀。客秋就署另造行臺，前後百餘，橡烏革翬飛，極形巍煥，臘初始告成，劉省帥擇吉正月十五日遷移，印委各員齊至申賀。

若這條記載為真，則光緒13年（1887）12月初「重建」前的臺灣巡撫署，是位在城內西門大街的舊淡水縣署（C）基址上。那麼它與《臺灣通史》記載的「臺灣巡撫衙門：在臺北府治撫臺街，光緒十三年，巡撫劉銘傳建」，指稱臺灣巡撫衙門「創建」於1887年矛盾，也與淡水縣署（A）創建於「城東」的記載不相符合。證諸淡水廳署與上述日治初期明道書院、衛戍監獄的相關位置，可以判斷雖然《臺灣日日新報》的記載要比《申報》晚了十一年，但是在地的新聞記載還是較接近歷史的事實。

如此一來，可知淡水縣治與臺北府治移到臺北後，確定臺北築城的時候，陳星聚向民間募款興建的臺北府署、淡水縣署及考棚等這些官署建築，它們幾乎都位於城的東北角落，而這些建築都是坐東向西。這些現象似乎與艋舺、大稻埕的店屋群裡，由民間自籌創建的清水祖師廟、慈聖宮媽祖廟、霞海城隍廟等坐東向西的建築，有異曲同工之妙。這一部分將在下面的章節再作討論。

⑶ 文廟與天后宮位置之選擇

後世對於臺北縣署的興建年代與座落位置有所混亂之外，對孔廟的興建年代也有不同的看法。伊能嘉矩與戴維森均認為「臺北府署」與「文武廟」同是興建於光緒5年（1879）左右的建築。然而，在日本撤臺後不久的1953年，榮峰的〈臺北孔子廟事略〉一文，卻有如下的陳述：

> 到了滿清治臺末葉，始行創建文廟，這是與武廟同建於臺北城內文武街的。…… 在光緒初年，這時候改臺北為首府，建造臺北城，於是才由臺灣兵備道夏獻綸，知臺北府事陳星聚督治，將餘材剩款順建聖廟。這是在乙卯年（己卯之誤）（1879）興工，而於辛巳年（巳之誤）（1881）儀門、大成殿、崇聖祠等三殿竣工的，是年秋於此舉行釋奠典禮，禮樂雖然未周，然而規模卻已粗備了。壬午年（1882），再由住北鄉紳提議募款，招工建造義路、孔門、黌門、泮宮、泮池、萬仞宮牆等部分。這於甲申年（1884）完成，於是臺北聖廟始告完成（圖2.17）。[48]

根據榮峰的說法，若忽視「在光緒初年，這時候改臺北為首府，建造臺北城，於是才由臺灣兵備道夏獻綸，知臺北府事陳星聚督治，將餘材剩款順建聖廟」這段敘述，基本上與前兩人的說法大致可以勉強吻合。然而，連橫的《臺灣通史》載有「文廟：在府治

⬆ 圖2.17 清末臺北府文廟（儒學）

⬀ 圖2.18 清代臺北府南門麗正門

➡ 圖2.19 清代臺北府西門寶成門

文武街，光緒十四年（1888）建。武廟：在文廟之左，光緒十四年建。…… 天后宮：在府治府後街，光緒十四年建」，[49] 若連橫所說為真，那麼文武廟確實是在築城之後，應用建城剩餘的經費與建材興建，這與榮峰之說相符。榮峰顯然受到伊能嘉矩與連橫兩人說法的影響，但兩位的說法卻又不同。或許因為孔廟建設工程分成好幾期完工，這讓關於孔廟興建與完工的年代說法紛紜。在此，基於劉銘傳在光緒 10 年（1884）時，曾經提到在光緒初年「文廟粗成」，因此採用伊能之說，認為至少在 1879 年的時候，儀門、大成殿與崇聖祠三殿已經大致完成。但可以確定的是，不論文武廟是何時所建，那種「文東武西」方位價值，能從《史記》中找到類似的用例「功臣、列侯、諸將軍、軍吏以次陳西方，東鄉；文官丞相以下陳東方，西鄉」，[50] 呈現的正是中國自古以來的傳統方位觀。

　　綜而言之，從圖2.1中，亦即日人來到臺灣之後的實測圖，幫我們留下了科學實證，印證了伊能嘉矩、戴維森或是劉銘傳等人所說，於臺北府城之初，城內是一片田園的景觀。不過，圖中標示著城北官署、店屋街鎮，中央府前街往南直行至接近南城牆處的文武廟；府後街往南正對南城門的麗正門（圖2.18），於南北直行的府後街與正對西門寶成門（圖2.19）往東直行的西門街交叉點處，在光緒 14 年興建有官民都重視的天后宮。

這種城市景觀的特質，於前述的劉銘傳「臺北建造衙署廟宇動用地價銀兩立案摺」（15年（1889）7月初7日）裡，亦有如下的描述：

> 臣於光緒十年（1884）奉命渡臺，當駐臺北府城淡水縣署。其時城內盡屬水田，不特屋宇無多，並無輿馬可通之路。所居縣署，半係草房，將佐幕僚，僅堪容膝。戰事既定，逼處殊難，乃令淡水縣勘購民田，按方給價，砌築橫直官道，一面招商造鋪，閭閻漸興。[51]

於臺灣最高行政官巡撫劉銘傳的奏摺中，出現「砌築橫直官道」，這表示當時的臺北城內，存在垂直水平街道的構成。其實這是存在官方規劃與實踐城市興造的主觀意識結果；亦即，文武廟與天后宮雖然都是民間自籌自建，屬民間信仰的廟宇，但是在臺北知府陳星聚規劃臺北城之最初，即已為具有中國傳統城市方位觀念的文武廟設定好位置，置於城市擬中央軸線的南側。而民間性格強烈的天后宮位置選取，亦隱含劉銘傳所表達的，在偏於城市中央西北，正對南門的南北道路與正對西門的東西道路丁字形交叉點。

3. 臺灣建省後臺北府城內建築興造的延續

在前面曾經提及的劉銘傳「臺北建造衙署廟宇動用地價銀兩立案摺」中，還有如下的陳述：

> 嗣議籌辦分省，中路省會，一時驟難猝辦，撫藩大吏，各局員紳，不能不先造辦公之地。且臺北地踞上游，海口形勢極重，將來或須添設道員，或巡撫隨時分駐，亦不能無公廨以便居留。乃擇城西北隅勘建巡撫行署，並親兵營房，附近造藩司行署及銀庫局所。淡水改廳為縣，舊治現為新竹縣所居，因復造淡水縣並艋舺營參將各官衙署。海外商民，頗重神廟，如關帝、天后、風神、龍神各廟，敬祀尤多，均經造修告竣。[52]

可知當時已決定設置省會於臺灣中部，雖然興造官署建築舉步維艱，但仍要優先處理辦公的廳舍。再者，基於臺北位置掌握的海口形勢的重要性，因此就臺北府城的西北地方，興建巡撫衙署等設施。

因此，在《臺灣通史》載有「臺灣巡撫衙門：在臺北府治撫臺街，光緒十三年（1887），巡撫劉銘傳建。臺灣布政使衙門：在臺北府治，舊為巡撫行臺，光緒十三年，布政使沈應奎建」[53] 的記述，說明臺灣巡撫衙門（圖2.20）與布政使司衙門（圖2.21）都在劉銘傳臺灣巡撫任內興建於臺北府城內。另外應該注意的是，劉銘傳對於民間自行籌辦的各種神廟在築城裡扮演的角色，他認為因為臺灣的商民重視神廟，因此也於臺北城內興建了關帝、天后、風神與龍神等廟宇建築。

➡ 圖2.20　臺灣巡撫衙門

⬇ 圖2.21　日治前布政使司衙門及其
　　　　附屬官廳一覽圖

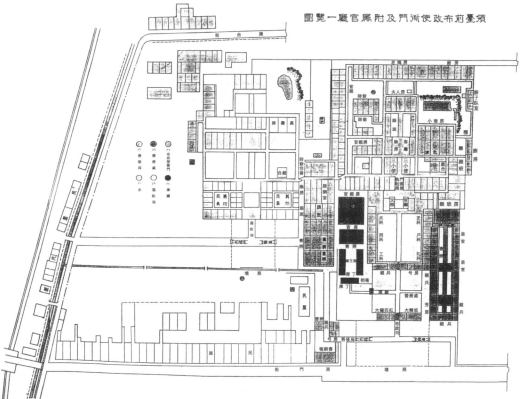

　　「臺北建造衙署廟宇動用地價銀兩立案摺」（臺北地方建造衙署、廟宇等項工程動用
工料地價銀兩）所陳述的是臺北築城。劉銘傳還有另一份奏摺，即「新設郡縣興造城署
工程立案摺（光緒16年（1890）2月16日）」，儘管官方提出的公文書大都關乎經費籌措
與分配問題，但是我們也可以看到他針對新修各級郡縣城署工程的看法：

　　　　全臺歲入及閩省關年撥餉需，均經支款抵用，應辦分治、建城一切，目前

本無力舉行，惟郡縣既設，各工可緩，而城垣保障攸關，衙署、監獄為辦公羈禁之所，未可緩圖。……中路港汊不通輪船，且風浪無常，即商船亦惟夏秋往來，不能長年運載。原勘省城基址，周圍十一里有奇，若遽起造磚城、石城，經費浩繁，一時萬難籌集。……此外廟祠、試院，由府縣邀商紳富先儘民捐，如果捐款難籌，再行籌助辦理。似此因陋就簡，草創開基，縱使撙節萬分，經始安能無備？……惟臺灣中路，不通水道，非俟料件運到，覈價通籌，無從預決。……臣查臺灣建立省城，添設郡縣，一應城垣衙署，工程重大，需費浩繁。前於鐵路改歸官辦案內，曾請俟鐵路工竣，再行辦理省城工役，現經該處官紳籌議，先築土城，就地運用卵石為基，外栽刺竹，僅用磚石建築城門、砲臺、水關、閘壩，較之全城純用磚石，所省實多，自應及時興辦。[54]

　　這份奏摺提出城牆興造攸關國防軍事的保障，而衙署、監獄關乎辦公羈禁之所的有無，都是必須立即興辦的事務，甚至比近代工程象徵的鐵路鋪設都還重要。在這則奏摺裡，我們再度看到了城市內「廟祠、試院」等設施的興造，首先「由府縣邀商紳富先儘民捐」，如果捐款難籌，再由官方來「籌助辦理」。這讓我們看到臺灣民間在築城裡扮演之角色，亦即，城市除了官方興辦的城牆、城門、官署廳舍建築，還反應了民間自籌自辦，展示民間信仰的城市風格。

　　由於劉銘傳擁有上述的築城觀，若我們證諸《臺灣通史》中，如同前述的文武廟與天后宮，還有如下的各種祀典廟宇建築，在臺灣巡撫劉銘傳任內興造完成：

　　　社稷壇：在府治東南，光緒十四年（1888）建。飛雲雷雨山川壇：在府治東南，光緒十四年建。先農壇：在府治東門外，光緒十四年建。……府城隍廟：在府治撫臺衙後，光緒十四年建。縣城隍廟：附於府城隍廟之內。厲壇：在府治北門外，光緒十四年建。名宦祠：在文廟欞星門之左。鄉賢祠：在文廟欞星門之右。忠義孝悌祠。烈女節婦祠。[55]

4. 自然發展的官民交雜的城內市街空間

(1) 重視「三市街」道路聯繫與規劃店屋單元的街廓

　　經過上述不厭其煩地對歷史文獻的爬梳，我們可以知道清代地方官員對於治理廳縣並非自始即抱著積極態度，這也造成各府縣廳治民自籌自建自然發展的性格。例如，於光緒元年（1875）增設臺北府之後，要到光緒4年（1978）方在臺北設府治。起初以淡水廳署（新竹）為府署，至光緒5年（1879），知府陳星聚方移府治於臺北。其實，這種現象普遍發生在臺灣歷史上各地行政治署的設置。又如，諸羅縣（今天的雲林縣、嘉義市、嘉義縣、臺南市北部、南投縣西南部）的設治，是在清廷統領臺灣的康熙23年（1684）

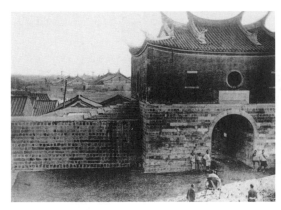

圖2.22　清代臺北府承恩門　　　　　　　　　圖2.23　清代臺北府景福門

開始，但是當時的縣署卻被放置於佳里興（臺南府城北邊，今天臺南市佳里區），康熙45年（1706）同知孫元衡興建縣署才歸治諸羅縣（今日的嘉義市）內。[56] 另外，在雍正元年（1723）設置淡水廳治，舊廳治被放置於彰化縣治內，直到乾隆21年（1756）才將廳治歸回淡水廳內（今日的新竹市）。[57]

　　在歸治縣廳署之前，縣廳治所在地已逐漸發展成相當規模的市鎮，而官方進行城牆興造時，在既有的舊市鎮外圍勘定其牆址位置是再自然不過的事實。[58] 不過在光緒4年（1878）臺灣南、北分治，南部有臺南府，北部將臺北府置於「淡水廳轄艋舺、大稻埕居中之地」[59] 的時候，當時這塊土地還是一片水田。在次一年臺北知府陳星聚要開始規劃興建城牆之前，即已有艋舺、大稻程等各方居民前往府後街、府前街及北門街、西門街興建店屋。若從1895年日人統治臺灣之最先進行的測量圖（圖2.1），可以知道歷經約莫十五年後的城內，西門街以南雖有文武廟、協臺衙門與軍裝局等官方建築，但仍是漢人林氏家祠、陳氏家祠與散村分布的田園風景地帶。而西門街以北，由幾條主要街道編織出街廓。這些街廓的形成，可以看出位於東北的北門承恩門（圖2.22），及位於西邊的西門寶成門，占有聯絡大稻埕與艋舺的重要位置。相對的，位於東南角的東門景福門（圖2.23）則聯繫三板橋庄、錫口基隆河上游，而南門麗正門的設置則是考慮到了往東南邊聯繫景美、新店等地的新店溪上游區域，可以窺知陳星聚設置城門時，考量了相關地理位置的實際發展與聯絡需要。

　　就如前述劉銘傳奏摺所言，即「**乃令淡水縣勘購民田，按方給價，砌築橫直官道，一面招商造鋪，闤闠漸興**」的臺北築城構想，初有北門街、府前街、府後街及以西門街為主的東西橫向聯絡街道，其區劃出來的是沒有突出行政權威的棋盤格子狀街廓，但亦不是完全沒有官僚意識呈顯，自然發展出如迷宮般街道小徑的市鎮。在此不可忘記的是，能夠規劃出如此均等的北部街廓的背後，其實存在一店屋標準尺度的基本單元（1.8丈×24丈），就是以此單元進行規劃，並按規劃單位所需，實際推進街廓的成形。

這個按店屋單元規劃城鎮的機制，就是上述陳星聚在光緒5年（1879）所張貼的告示內容：

> 因飭公正紳董，酌中公議：凡起蓋民房地基，每座廣闊一丈八尺，進深二十四丈，先給地基現銷銀一十五圓，仍年議納地租銀二圓。據各紳會議稟覆，經本府詳奉臬道憲批准，飭遵在案。除諭飭各紳董，廣為招建外，合行出示曉諭，為此示仰，紳董郊舖農佃軍民人等知悉：爾等須知，新設府城街道，現辦招建民屋，務宜即日來城，遵照公議定章，就地起蓋，每座應深二十四丈，寬一丈八尺，先備現銷地基銀一十五圓，每年仍交地租二圓，各向田主交銀立字，赴局報明，勘給地基，聽其立時起蓋，至於造屋多寡，或一人而獨造數座，或數人而合造一座，各隨力之所能，聽爾紳民之便，總期多多益善，尤望速速前來，自示之後，無論近處遠來，既有定章可遵，給價交租，決無額外多索，務望踴躍爭先，切勿遲望觀望，切切特示（光緒五年三月□日給）。[60]

陳朝興曾經約略設定北門街、府前街與府後街的寬幅都是約3.4丈（約10.096公尺），以及北門街與府前街（即面對北門街店屋進深24丈＋面對府前街店屋進深24丈）、府前街與府後街（即面對府前街店屋進深24丈＋面對府後街店屋進深24丈）的情況下，得出102.8丈（1.7丈＋48丈＋3.4丈＋24丈＋1.7丈），亦即約略等於334.38公尺。實際測量從北門街（今天的博愛路）至府後街（今天的館前路）的距離，結果發現兩者的距離約略相同。[61] 因此，可以承認店屋的基本單元，在陳星聚規劃臺北城內街廓時，扮演著有效的規劃機制。

在進一步討論臺北府署與淡水縣署的位置與方位之前，先來看看城內南北街道之走向。根據洪致文〈清末以來臺北盆地歷史地名的空間認知相對方位改變〉文中，企圖從臺北盆地的都市地域發展，找到臺灣人如何認識作為具有河港都市特質的臺北都市之方位空間感，他發現：

> 從尚未建有城牆時代的未來臺北城內最早官署建築走向來看，其方位的配置與艋舺及大稻埕的空間認知體系是相當一致。坐東向西的臺北府署，前面是南北（橫）向的府前街接未來的文武廟街，後面則為同樣是南北向的府後街，而其再東則為同為坐東向西的考棚；甚至，文廟也位於府前街直通而來之街道的東側（雖然1884年全部完工時的座向是坐北朝南）。[62] 在這個最初的臺北官署建築及街道配置中，可以看出主要的南北橫向街道，或者艋舺及大稻埕主要街道與淡水河平行的空間向位是一致的。而由於庶民的街道發展由河岸邊一層一層從西（河邊）向東（盆地內）拓展，故由此空間觀可以造成東為前西為後的空間感，故臺北府署坐東向西，正好提供庶民以坐西向東，視東為上位，視東

圖2.24　越南會安（Hoi An）市街地圖

為「頂」向的空間觀。因此，在臺北城牆尚未興建前，城內的先建官署，實際
上是與艋舺及大稻埕的河港型市街發展空間認知一致。[63]

　　關於河港都市街道的發展常與河道走向平行的情形，也可在越南中部的會安，從
17世紀開始發展的華人市鎮為案例說明。東西向的秋盆河隨著年代的發展，河岸逐漸向
南淤積，因此發展出18世紀的陳富街（Tran Phu Street）、19世紀的阮泰學街（Nguyen
Thai Hoc Street），以及20世紀後面臨河岸的白藤街（Bach Dang Street）。值得注意的
是，會安的幾個華人會館與重要寺廟，甚至包括已經從華人歸化為越南人的明鄉人的亭
廟家祠，特別是位於陳富街北側的潮州會館、海南會館、明香亭、關帝廟、觀音寺、福
建會館、中華會館、陰陽廟、象神社、廣肇會館、錦霞宮等，或是位於北側的潘周楨街
（Phan Chu Trinh Street）的文聖孔廟，都是面向河川的坐北向南（坐山面水）的配置方
式（圖2.24）。[64]

　　這種位於類似臺灣店屋群裡的寺廟建築，甚至是店屋建築本身的方位，在1983年
由黃羅財為主導，對臺灣全島的店屋進行調查，後來整理成《臺灣傳統長形連棟式店鋪
住宅之研究》報告書，其中對於店屋建築與街道的方位關係作過整理。黃氏將一般的店
屋空間機能，分為商業性空間、儀典性空間（奉祀祖先與神明牌位）、家庭世俗生活空
間三種，他認為：

> 　　傳統中國地景觀念中，背山面水，在價值規範上是一基本的吉形，並不受
> 卦位影響。而「道路」，通常屬水（所謂局）。因此長形連棟式店鋪住宅的儀典
> 性空間是深受此種「山水」方位影響。

清末臺北城的興建與日治初期的臺北市之市區改正

圖2.25　臺灣傳統店屋空間配置方位秩序
概念簡圖之一

圖2.26　臺灣傳統店屋空間配置方位秩序概
念簡圖之二

　　黃羅財把店屋與街道的關係分為兩類（圖2.25, 2.26），其一即圖2.25所示的概念，若店屋附近沒有山岡，所望之地為平原地帶，則不論街道的那一邊，其店屋都視街道為水，其背後都視為有靠山，即使兩者的坐向是相反的，也都以「坐山面水」為原則配置。另一方面，若店屋的前後附近有真實的山岡存在，那麼就以背靠真實的山岡為先，此時即使店屋的後街也被視為風水裡的「水」，如此就會有圖2.26的配置。[65]

　　若黃羅財所建構的臺灣店屋風水前後觀有真實的效力，那麼我們可重新檢視臺北府署與考棚的方位問題。就如洪致文所說，大稻埕的慈聖宮、霞海城隍廟、艋舺清水祖師廟、艋舺地藏王等幾處重要漢人聚落的中心宗教建築，都採坐東向西的朝向，符合所謂以東為上位的想法，但是也如越南會安，符合河港城鎮坐山面水的概念。特別是臺北府署，正是按照陳星聚的規劃，位於依店屋單位進行土地分割之區域，因此連同考棚、來訪官吏住宿的行臺（舊淡水縣署）以坐東向西的配置興建建築，是再自然不過的發展形態（圖2.15）。令人好奇的是，臺北府城在中國一般性的地方府縣城裡，所具有的特色為何？下文是以清朝地方行政中樞的府署（或是縣署）及文廟（學宮）、考棚（試院）與街道丁字形交叉作法為比較元素，看看中國其他同級行政城市的樣態。

(2) 中國地方城市裡的臺北府署與文廟之區位意義

　　在此要事先說明的是，中國地方城市數量龐大，無法一一歸類，本文僅藉助董鑑泓的研究，以收錄於董氏所編輯的《中國城市建設發展史》中的州府以下的地方城市，其行政中心的府衙或是縣衙門位於城市中軸頂點者，或與位於城市的一邊或一角者來觀察比較。

　　例如明清時期府州縣城市的江蘇省南通城，位於長江口逐年淤積的陸地附近，自古以來依靠農業、鹽業與棉花紡織手工業而發達：

　　　　南通城是典型的一般府州城的平面，城為長方形，城周6里70步，原為土
　　城，明代加砌磚石。城之東、南、西各開一門。…… 城內幹道與三個城門直
　　通呈丁字形。明中葉後，由於日本海盜曾屢次侵擾，又在城南加築城牆一圈，

圖2.27　中國江蘇省南通城平面圖　　　　　　　圖2.28　中國河南省安陽城平面圖

稱新城，使中軸線延長。南門樓稱海山樓，明代正位於長江邊上。城內街道分
大街、街、巷道三種：大街即丁字形幹道；街較巷略寬，有些商店；巷一般只
有1–3米。…… 城內有明顯的分區，丁字街口的北面為府州衙門，係政治中
心。城東北，沿東大街為文廟、學宮、試院等，為文教中心。軍事機關及倉庫
區，也在北半部。東西大街以南為居住區，商店沿街分布。也有較集中的市，
如平政橋的魚市，東門的街市，北河稍米市，西門果市、菜市、木市、磚瓦
市，南港布市、花市。由於西門商品經濟的發展，近通揚運河，在清代已形成
商業中心，有「窮東門，富西門，叫化子住南門」之說（圖2.27）。[66]

董鑑泓在書中也舉了明清時代河南省北部的中心城市安陽城為例：

　　　東西各有二門。南北門正對，形成南北向主要街道，略偏於西。東西門均
不正對，通城門的主要街道與南北大街丁字相交。縣志上載：在南北大街上跨
街有鐘樓（北）鼓樓（南），現已無。縣署在東北隅，建於洪武二年（1369）；其
西北尚有縣丞署、主庫署、主簿署、典史署、儒學署、訓導署等，有的在縣署
內，有的在附近。崇寧倉及常平倉在縣署北。學宮原在縣署西北十里，建於元
至元元年（1264），明洪武三年移至縣署西。…… 城內祠廟很多，約有十七處。
宗教建築的寺宮廟多達三十八處。清代城內尚有書院一處，義學七處。市集在
城內，不同地點按不同的定期集市（圖2.28）。[67]

　　還有，明清時代的商業中心城市山西省平遙城、太谷城。從平遙城的平面配置，可
知其於東、西、南、北各開一門，通於東、西城門的東、西大街，位於偏北位置；面對
北門的北大街雖然北向，但通於位在西大街南側縣衙門東側，與縣衙南側大街成丁字路

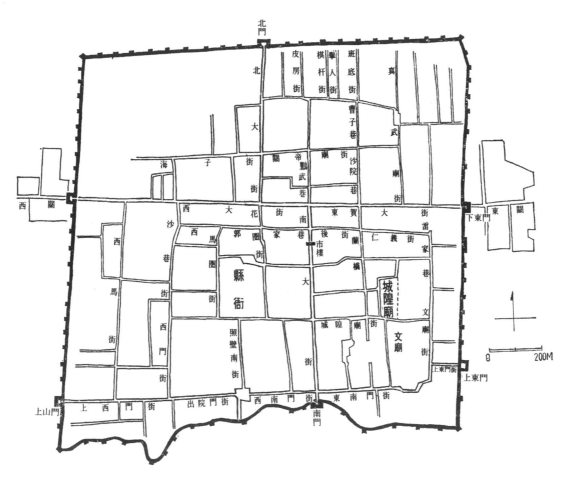

圖2.29　中國山西省平遙城平面圖

街道；衙門位於城市的西南側；通過南門的南大街向北去，約在與東西大街交叉的路口
前有市樓橫跨南大街上，但是也未達北城牆處，形成丁字路道路收尾；城隍廟與文廟位
於城市的東南角落（圖2.29）。至於明景泰元年（1450）重修的太谷城：

> （太谷城）成正方形，每邊一門，東、西大街與南大街交於城市正中，在
> 交叉口上跨街建有鼓樓，鼓樓以北即為衙門，北大街偏西，商業店舖集中在
> 東、西大街及南大街，文廟在城市西（東？）南角，東西建城門有廟宇，完全保
> 持明代或明前格局⋯⋯ 太谷城的布局也是傳統城市中縣城的典型代表。城市
> 正方形規則，衙門位於丁字形幹道的交叉點正北，位於全城中心，以達到突出
> 傳統政權機構的目的（圖2.30）。[68]

將這些案例互相比較，南通城與太谷城有通向東西城門的東西大街，以及位於北邊

臺灣建築史之研究

他者與臺灣

圖2.30　中國山西省太谷城平面圖

的縣衙署，衙署正對南門大街，突顯政治權力的權威性。南通城內的都市機能區劃清楚，東西大街以南為居民居住空間，文廟、學宮、試院都置於東大街以北區域。然而太谷城的文廟被置於城市東南角，其都市機能區劃就沒有那麼清楚。商業店鋪集中在東、西大街與南大街周邊，亦即城市各個區位都有商業性活動。相對於南通與太谷，安陽與平遙兩城其縣衙門在城內仍占有一定的重要位置，但不是位在最為顯赫的位置。還有，通向東西兩門或通向南北兩門的大街不見得筆直相通，常見分別與南北大街或東西大街作丁字形相交的街道。縣衙門與文廟並沒有一定的區位關係，如平遙城分別在城的東南與西南的區塊；安陽城的學宮原在縣署西北10里，後來卻被移至縣署西方。

　　若簡單就上述這四個中國境內明清地方城市的情況來看，臺北府署不置正對南門街的端點以突顯行政權的權威性，但是其面對的府前街仍是具有些許中心意義的重要軸線（或許我們可稱之為「擬中軸線」）。此外，就如同江蘇南通城，臺北府署、考棚、臺灣

巡撫衙門、臺灣布政使司衙門等官署建築，都位於西門街以北的區域。或許因為臺北城還來不及發展成熟就割讓予日人統治，否則恐怕西門街以南將會發展出以庶民生活為中心的區域。

另一方面，河南安陽城內有多達十七處的宗祠家廟，宗教寺廟多至三十八處。這種具有官民設施混雜的城市特色，似乎在臺北府亦有同樣情況。正如光緒 15 年，劉銘傳所提的「臺北建造衙署廟宇動用地價銀兩立案摺」、「新設郡縣興造城署工程立案摺」中提到：「**海外商民，頗重神廟，如關帝、天后、風神、龍神各廟，敬祀尤多，均經造修告蔵。**」只不過，臺北府城的天后宮、文武廟的位置，顯然是陳星聚及劉銘傳表現傳統中國城市意識的結果。文武廟與天后宮分別置於擬似臺北府南北軸線的府前街與府後街之南側，這樣更顯現臺北城「官民一體」的特殊性。而陳星聚所策劃的 1.8 丈 ×24 丈的店屋單元，用以勸導居民進駐臺北城內的街道規劃與發展機制，在自然發展的情況下，形成一定範圍的街廓與興建城牆的發展模式，確實可以視為臺北城所具有的官民一體特殊性。

2.2.3　小結

若回顧清代臺北城牆興建與城內市街規劃的歷史，原本臺北府城是清廷在海外島嶼的府縣層級地方城市，但是因為申茨在 1976 年寫了一篇題為〈中國的城市發展的測量系統〉文章，讓臺北城史的研究走向岔路。

儘管申茨沒有認真閱讀過臺北城牆興築的相關史料，但憑著他本身對中國風水的認識，提出臺北城存在「中軸線指向北極星與天（玉）皇大帝」的理論，並且為了符合他獨特的風水觀點，亦即所謂城市東北山岡會給城市帶來凶惡命運，因此將東西城牆向東旋 13 度，讓城牆可以對準七星山，建構以七星山為臺北府城祖山之論述，深深影響了後來的臺北城史之研究。

這種以都城東北方有高山會對城市帶來厄運的說法，證諸有名的南京建業城或是日本京都城的情況，可知申茨的說法並非具有普遍性的風水說法。還有，臺灣學者受到申茨之說影響，附會性地進行歷史文獻的爬梳，確實也找到了參與臺北城興造及基址勘定的臺灣道劉璈作為證據。劉璈的風水思想與運作層面受到臺灣學者的關注，因為他於恆春縣城的興築施用了風水術，讓這個附會之說更有似是而非的說服力。但若比對學者們主張的申茨臺北府城風水與劉璈施於恆春縣城的風水術，卻表現出南轅北轍的差異。因此，可以據以說明那被奉為定說的申茨臺北府城風水說，僅是附會之說，沒有別的意義。

至於城內道路街廓的出現與規劃，經過歷史文獻的爬梳，我們確認了臺北府城的規劃機制與城市發展的秩序。其基址被選定在已經發展成熟的漢人市鎮艋舺與大稻埕鄰近的水田農地的位置。興建城牆之初，為改良基址荷重結構與向中國內地招聘熟悉築城工程的工匠，以致城牆未能立即動工興建，但是於聯絡大稻埕、艋舺、錫口與景美各方

位，已先行決定了出入口的城門樓位置，並動工建造。同一時間，以長寬24丈×1.8丈為規模大小的店屋單元，進行城內的街廓道路之劃定。另一方面，從河港市鎮街道發展的觀點，指出形塑了城內街道的紋理，與河港城鎮艋舺、大稻埕平行於新店溪方向樣態具有相當的一致性，亦即城內府前街與府後街南北走向的性格，其實意味著它平行於大稻埕街道方向，以及容易與兩個既成街區聯絡的自然發展特質。

經過第一任臺北知府陳星聚與後來的臺灣巡撫劉銘傳建造城內官署與民間神廟，讓我們了解臺北城官民合作的特質。官方建築之中，首先被考慮的是科舉考試的考棚，它是由民間自籌經費建造的建築。有趣的是，臺北府署等可以誇示官方權威的官方建築，被放在權威收斂的府前街與府後街所夾的店屋土地分割的區域裡，並沒有像江蘇省南通城與山西省太谷城，為突顯官方政權的權威，將縣衙門置於中軸線端點。臺北也進一步透過民間力量來興建店屋建築與神廟建築，但是將民間重視的天后宮置於擬軸線（府後街）與西門街交點的核心位置，也將文武廟置於擬軸線（府前街）的南端，這也反應出官民合作的氣息。

陳星聚與沈葆楨似乎朝著南通城發展模式，將布政使司衙門或是撫臺衙門等官署建築都置於西門街以北的區域，西門街以南的部分在日治初期還停留在散村分布的農田用地，劉銘傳是否有意保留為民間用地則不得而知。不過，從官方鼓吹民間捐募興建城牆、城門、官署與民間神廟建築的情況來看，城內確實充滿了官民設施混融的狀況，仍然可以察覺官方有意地將官與民的發展區域分開的意識。

綜而言之，臺北城是自然發展與人為計畫下，官方與民間共同合作發展的城市。可惜的是，過去太過相信毫無根據的風水說，也太過強調清廷皇權思想在臺北城的貫徹，迷失了以固著於土地人民的觀點，去察覺體會臺北府城的發展歷程。這種觀點的研究同樣發生在日治時期城市史的研究，經過上述對臺北城的理解後，我們再來看看臺北城在日治時期的變化。包括過去輕忽了在地的清代城市史的建構，以及日本殖民政府初入北臺灣時期，讓日人予取予求地轉化臺北城為殖民統治臺灣的中樞都市此一歷史事實。

2.3　日治最初期臺灣市區改正的概觀

首先要說明的是，此節是以1993年向京都大學提出的申請學位論文的一個章節為基礎所撰寫的，並進行了部分的修正。儘管時間已經過二十多年，臺灣的都市計畫研究成果日新月異，也有大量的文獻史料被發掘出來，但是就整體性的關注面向，或是今日臺灣都市計畫史研究上應該注意的事項而言，當時的文章仍有一些值得回味的意涵。因此將之放在清末臺北府城興造之後，作為理解清末至日治初期臺灣都市變遷的一個案例。

退一步想日治初期的都市規劃，從1895年清朝政府將臺灣割讓給日本開始，到象徵統治臺灣已達「穩定局勢」的臺灣總督府建築興建完成的1905年左右為止，大約有十

年的期間。相對於日本開始統治韓國的1910年，在臺灣的十年，是日本第一次取得殖民地，開始摸索殖民統治方法的十年。其政治、經濟、社會等等策略仍處於嘗試錯誤的階段，更遑論尚未成形的都市政策。據筆者淺見，基於上述事實，在日治初期無法找到有關都市經營政策的明確文獻記載。因此，要使用什麼史料來建構這一段都市史，是研究上立即碰觸的現實問題。筆者以關切建築、都市的實質環境為一切論述之主題，並且僅以實證的觀點，嘗試到底可以找到哪些史料與資料，而這些史料與資料又可推論與涉及到多廣、多深的程度，試對此加以分析檢討。

在此，首先整理日治初期十年間，在日本國內所發行，專門記載有關實質環境課題的《建築雜誌》中有關臺灣的記述。此外，除了《建築雜誌》中所述及的課題及相關的解釋之外，為了更深一層了解其內涵，也同時追查了大正年間由臺灣總督府所發行的《臺灣時報》、自昭和4年（1929）開始發行的《臺灣建築會誌》及其他相關的資料、史料，期望經由如此的整理分析，能掌握日治初期臺灣都市經營背後所隱藏的價值觀。

另一方面，將這些隱藏的價值觀實踐在都市實質空間上的方法道具則是法令。因此，本文也找尋並分析日治初期到底有哪些法律條文，以及相關條文內容又如何對實質的臺灣都市空間產生改造？本文將對該時代的《排水道管理規則》（日文原名為《下水規則》）、《公共使用或官用之目的，市區計畫之預定，公告地域內，土地建造物管理規則》（日文原名為《市區計畫上公用又ハ官用ノ目的ニ供ムル地域ニ於ケル土地建物ニ關スル件》）、《土地徵收使用規則》（日文原名為《土地收用法》）與《臺灣住宅‧一般建築管理規則》（日文原名為《臺灣家屋建築規則》）等條文加以分析，藉以窺探市區改正與都市實質空間的形塑、改造方法與規則。

更進一步地，為了檢視這些價值觀與法令是如何在臺灣的都市空間中實踐，以及是否有與前半段所陳述的隱藏價值觀產生矛盾，本文將以臺北市為例來檢討。首先，使用《日本下水道史》和《日本水道史》此類水道史的通史資料，來與臺北的排水道計畫互相參照。其次，就《臺灣日日新報》與當時從事市區改正的日本官僚的回憶記述，重塑明治33年（1900）臺北城內與明治38年（1905）的臺北全區域的市區改正具體內容。最後，再從日人的回憶記述文中，整理臺北的近代建築，看是否能呈現與隱藏於本文前段鋪陳中一致的價值觀。

2.3.1　日本殖民地官僚對臺灣都市經營的看法

日治時期的臺灣都市建設，主要由日本殖民地官僚所決定，因此，理解日本人的都市經營理念當為主要課題。日治初期，殖民官僚的看法尚未定型化，也沒有明確的記載，為解決這個問題，於是整理日本國內的《建築雜誌》、昭和4年開始發行的《臺灣建築會誌》以及大正年間臺灣總督府發行的《臺灣時報》等雜誌所載的資料，便成為不得不然的間接途徑。之所以如此，是由於這些文章的撰述者，絕大多數也擔任了當時臺灣

總督府業務的主要負責人。因此，上述資料確實是了解當時都市經營概念的重要文獻。
表2.1為《建築雜誌》所集錄的論文題目，以年代的順序而言有：(1) 有關臺灣傳統建築
特色者；(2) 有關日本神社建築者；(3) 有關兵營設施建築者；(4) 有關官僚的廳舍或官舍者；
(5) 有關監獄建築者；(6) 其他如建築材料、地震及颱風等自然災害、臺灣建築史、博覽
會……等。以下就依據上述各項目的類別，詳細地探討其背後所隱藏的價值觀。

表2.1　日本國內《建築雜誌》中有關臺灣建築之文章題目

作者‧原出處	文章題目	年代‧號數‧頁數
報知新聞	基隆的住宅建築	M28‧105‧P.225
大阪朝日新聞	日臺組 (營造廠)	M28‧106‧P.269
朝野新聞	臺灣之建築方法	M28‧106‧P.270
八島震	臺北臺灣之建材價額	M29‧114‧P.151 ～ P.153
中外商業新報	臺灣之建築材料	M29‧116‧P.218 ～ P.221
	北白川神社之建設 (臺灣神社)	M30‧130‧P.324
時事時報	臺灣的兵營建築	M30‧132‧P.379 ～ P.380
	臺灣可取用適合於建築的樹木	M31‧135‧P.109 ～ P.110
淵榮岩助	臺北的暴風雨	M31‧141‧P.298 ～ P.299
日日新聞	臺灣住宅建築之方法	M31‧142‧P.299 ～ P.301
	臺灣神社之經營	M31‧142‧P.325
大阪每日新聞	臺灣的住宅一般建築之結構法	M32‧145‧P.19 ～ P.20
	臺灣之兵營建築工程	M32‧146‧P.62 ～ P.63
時事新報	臺灣之官廳及官舍建築	M32‧146‧P.62 ～ P.63
	臺灣兵營建築法調查委員	M32‧146‧P.65
讀賣新聞	臺灣神社之建築設計	M32‧148‧P.105
時事新報	臺灣兵營增建之設計	M32‧148‧P.105 ～ P.106
	臺灣兵營建築	M32‧149‧P.137 ～ P.138
	臺灣的建築石材	M33‧160‧P.125
	臺灣神社之營造	M33‧161‧P.145 ～ P.146
	臺灣之兵營建築	M33‧168‧P.401
	臺中監獄之新建	M33‧168‧P.400
	臺灣協會學院之完工	M34‧179‧P.177
	臺灣神社之完工	M34‧180‧P.400 ～ P.401

作者・原出處	文章題目	年代・號數・頁數
	臺灣守備隊兵舍建築之調查	M35・181・P.43
	臺灣之兵舍建築	M35・184・P.128
	臺灣之兵營建築	M35・186・P.196～P.198
	臺灣地方建築工程之施工	M36・193・P.20
讀賣新聞	臺灣島住宅一般建築之建造法	M37・194・P.306
	內國勸業博覽會（臺灣館）	M37・197・P.185～P.186
	內國勸業博覽會（臺灣館）	M37・198・P.206～P.217
詩愛生	臺灣總督府廳舍建築設計懸賞競圖	M39・245・P.276～P.278
	內國勸業博覽會（臺灣館）	M39・248・P.404～P.405
入江善太	臺北保安宮	M41・261・P.371～P.372
安江正直	臺灣建築史（一）	M42・265・P.55～P.64
安江正直	臺灣建築史（二）	M42・266・P.106～P.115
	看臺灣總督府廳舍新建懸賞競圖圖面成列有感	M42・268・P.268～P.269
	臺灣總督府廳舍新建設計懸賞競圖優勝者之發表	M42・269・P.206
	臺北廟會（廳舍）之新建	T1・301・P.37
	臺灣建築界之近況	T1・306・P.290
	臺灣銀行東京支店（卷末附圖）	T5・350・P.57
	舉行臺灣勸業共進會	T5・352・P.202～P.203
野村一郎	關於臺北之市區改正	T7・378・P.29～P.32
	臺灣住宅・一般建築管理規則施行細則之修正	S4・517・P.114
	臺灣建築會之創立	S4・519・P.295
谷口忠	臺灣之地震與建築	S5・537・P.1～P.46
臺灣總督府	新建設計懸賞競圖當選者	S5・537・P.207
	臺灣之診療所取締規則（撥）	S9・584・P.903～P.904
	臺灣之大地震再侵襲	S10・596・P.76
佐野利器	臺灣之地震與建築	S10・599・P.1～P.8

*這些題目原都為日文，為了配合中文的論文發表，所以全部翻譯成中文。

*表內未載作者與原出處者，即為《建築雜誌》整理的資訊。

*M：明治；T：大正；S：昭和。

1. 對「不健康」、「不衛生」的臺灣環境進行改善

在日治初期，日本人經常提出李鴻章與伊藤博文的談話內容，[69] 指責臺灣居住環境的「不衛生」。《建築雜誌》或是《臺灣建築會誌》等建築專門雜誌中有相當客觀性的文章，[70] 但也有不少人懷抱著先入為主的偏見來介紹臺灣住宅建築。[71] 其中，名古屋都市計畫地方委員會幹事長黑谷了太郎的文章，可說是這類文章的「代表」：

> 於衛生、修養上，幾乎完全沒有預留住宅基地內所需的空地，或是根本就不存在有可被稱為空地的空地。非但其構造上，缺乏通風、採光等的建築作法，地板也都是泥土地，黴菌因此很容易繁殖。以住宅形式而論，有些不但沒有浴室，也有相當的戶數根本沒設廁所，有些完全不能稱為住宅的也不少。（臺灣人）即使是極為簡單的清掃或是不在屋內吐痰，也都不能辦到。這也增加肺結核病傳染的機會。在同一屋簷下，只用隔板間隔之，如此的住宅非但不衛生，也不能期待給予人們生活上的安慰與修養的需要。在如此高密度的居住環境之下，唯一的樂趣卻只有賭博一事而已，隨著賭博，有時還發展到竊盜、強盜等等的犯罪行為。[72]

因此，抱有上述看法的日本人，急於改造臺灣的建築與都市，於明治33年（1900）制定了《臺灣住宅・一般建築管理規則》，又在明治40年（1907）制定了《臺灣住宅・一般建築管埋規則施行細則》（日文原名為《臺灣家屋建築規則施行細則》）。然而事實並非如此，容後再述。

2. 建設象徵日本國民精神的神社

日本殖民地的經營，主要多借用西方政策，然而，神社的經營可說是少數日本的獨特政策之一，其基本概念可以透過以下敘述來了解：

> 當時我們不時地在臺灣的報紙上發表文章探討神社經營之論點，若要移植內地的日本人到臺灣全島上去，神社的設立是不可或缺的。最少一個鄉鎮要有一神社，而且非要臺灣神社的分火不可。[73]

日治時期，設立於現在臺北圓山飯店位置上的臺灣神社，主要祭祀明治28年（1895）來臺征服武力反抗勢力而病死的北白川親王，在《臺灣神社誌》的序文中，留有下列的記述：

> 官幣大社的臺灣神社，經營上世國土，其足跡垂及海表諸國。尊奉大國魂命、大己貴命、少彥名命和勳光顯赫的能久親王殿下四神，為鎮守全島的大神，明治三十四年（1901）十月二十七日舉行莊嚴肅穆的「鎮座」儀式。[74]

從上述的序文可以得知，日本的殖民地官僚在統治臺灣的初期，即對臺灣的神社建築非常地重視。雖然神社的興建是日本本土文化強勢侵入臺灣的象徵，但在日治初期仍不明顯，到了昭和初期以後，神社的空間配置才徹底改造了臺灣都市的神聖象徵空間及軸線。

3. 設置同化臺灣人的教育據點

另外一項日本獨特的殖民政策就是對「新附民」的同化。日本的殖民地官僚非常重視民族精神的培養與教育之間的關係，因此發展出所謂的「同化理論」與「日本殖民學」。[75] 在教育政策之中，他們將日本語的普及率，當作是臺灣文化進化程度與對臺灣統治業績的衡量尺度，因此也就更加重視日本語教育。[76] 大正8年（1919）臺灣總督之下最高行政官僚的總務長官下村宏，對臺灣人的日本語教育提出了他個人的看法，他認為緩慢地用一點時間和方法，逐漸地教養訓練，非得讓他們從熟悉日本風俗習慣，以至體會日本國民精神不可。[77] 因此，在日治初期，日本人迅速地建設國語（日本語）教育設施的據點，即國語傳習所或公學校。

4. 防備「土匪」（抗日臺胞）所需的兵營建築

當臺灣被割讓給日本時，臺灣本地人創設「臺灣民主國」以武裝對抗日本的情形，一直要到明治28年（1895）11月18日在日本的軍事強權鎮壓之下才平息。話雖如此，發生在明治28年12月臺灣北部的反抗事件、臺北城奪回事件等，仍造成了臺日雙方數千人的死傷。[78] 雖然當時的臺灣已成為日本領土的一部分，但是對於「土匪」遍布臺灣的當下，甚至有日本殖民地官僚提出要放棄臺灣的論點。[79] 為了臺灣社會的安定，駐留大批鎮壓軍隊是必要的，而建設足夠的兵營建築也是必然之事。

5. 相對於同化或教育的監獄建設

如上所述，在日治初期的臺灣社會秩序「並不安定」，而管理臺灣社會秩序的手段之一，就是進行監獄的建設。明治28年《臺灣監獄令》、《監獄之暫時規則》的公布，促使臺灣的監獄制度趨於「完整」，以臺北為首的十三市鎮，都興建了監獄。[80] 明治30年（1897）更公布了《鴉片令》（日文原名為《阿片令》），結果囚犯人數因而大量增加。[81] 因此，在短期之內，非擴充監獄的設施不可。

6. 確立行政官廳及官舍的建設

日本殖民地官僚初到臺灣時，幾乎所有的官廳與官舍都是借用清代的廟宇衙門當作暫時性的統治設施（**圖2.31**）。當時社會的輿論，提出了興建新官廳與官舍的必要性，[82]亦即：

　(1)裝飾統治者的新官廳或新官舍，對於統治「土人」（臺灣人）並使其服從是必
　　　要的。

圖2.31　明治33年（1900）臺北市城內市區計畫平面圖

(2)來臺以後以臺灣的廟堂社宇作為統治的根據點，這對於受儒教浸濡的「無知頑民」（臺灣人）會造成情感上的傷害，所以興建新官廳與官舍是刻不容緩的事。

(3)當時日本人對臺灣深具「不健康」、「不衛生」的印象，因此要吸收優秀的人才來臺灣建設華麗的官舍是必要的。

由此可知，當時的日本殖民地官僚們迫不及待地想要興建新廳舍。

7. 對產業資本化據點的整備

　　日治初期，為了維持軍政體制，每年不得不從日本撥出七百萬圓日幣的預算到臺灣。因此，臺灣的財政如何才能獨立，便成為當時的重大課題之一。以結果論，從明治38年（1905）起，經由政府公賣事業的創設與產業資源的開發，達到了財政獨立的目標。臺灣的公賣事業是從明治30年（1897）4月1日的鴉片公賣開始，加上明治32年（1899）的食鹽和樟腦、明治38年的煙草，以及大正11年（1922）的酒，依序逐漸開發，而其經營的中央機構就是總督府專賣局。[83] 明治33年（1900）設立了著名的臺灣製

糖株式會社，同年，作為中央金融機關的臺灣銀行開業，明治37年（1904）進行幣制改革。明治38年（1905）完成了土地調查，明治41年（1908）縱貫鐵路開通，同時整修了基隆、高雄的港灣設施。[84]

8. 其他

(1) 颱風和地震

《建築雜誌》上刊載的〈臺北的暴風雨〉（日本原名為〈臺北の暴風雨〉）及〈臺灣住宅建築之方法〉（日本原名為〈臺灣家屋建築法〉）兩篇文章，揭示了日本人很早就注意到臺灣兩大自然災害。但是，具體的法案必須等到明治40年（1907）《臺灣住宅・一般建築管理規則施行細則》公布後才可見到。[85]

(2) 亭仔腳

近來已有許多研究者對亭仔腳表現出很大的興趣，大致可以作如下的簡潔說明：在臺灣普遍存在的遮陽、遮雨屋簷下的通路亭仔腳，因《臺灣住宅・一般建築管理規則》的施行，而得到法令的保障及普遍化。[86]

2.3.2　執行市區改正所需法令的整備

1.《臺灣建築部暫時規則》和《排水道管理規則》

筆者於《臺灣大年表》中發現了《臺灣建築部暫時規則》（日本原名為《臺灣建築部假規則》）的法令，但本文暫時不對全部的條文進行討論，而是就與本文直接相關的部分進行說明。日本人將臺灣視為「不健康」、「不衛生」的地方，反映在都市建設時，將排水道設施的敷設擺在優先順位。臺灣總督府於明治29年（1896）延聘鑽研衛生事業的蘇格蘭籍技師巴爾登（William Kinnimond Burton，バルトン，1856-1899），不但委託他從事全島衛生工程的調查，也委託他進行了臺北、基隆、淡水的上水道，以及臺中新市街的街道設計工作。[87] 明治32年（1899）的《排水道管理規則》（日文原名為《下水規則》），可以推測與巴爾登有很密切的關係。其中，《排水道管理規則》與市區改正有直接關係的部分條列如下（原為日文）：

第5條　非經由地方官廳所指定具有排水設施的建築物不得新建、改建或使用之。

第6條　公共排水道兩側三尺之內的建物不得改建。但是，得到地方官廳的認可後，則不受此限。

第7條　地方官廳若認為因排水道工程有必要的話，可以收買土地建築物或變更其使用，其土地、建築物的所有者不得拒絕反抗。但是，為此而特別發生的損失，則必須加以補償。

所有有關的都市計畫法令尚未制定之前，應該就是根據上述的條文，隨著排水道工程的施工，進行臺灣建築與都市的改造。

2.《公共使用或官用之目的‧市區計畫域內‧市區計畫之預定‧公告地域內‧土地建造物管理規則》和《土地徵收使用規則》

　　《公共使用或官用之目的‧市區計畫域內‧市區計畫之預定‧公告地域內‧土地建造物管理規則》（日文原名為《市區計畫卜公用又八官用ノ目的二供スル為豫定告示シタル土地建物二關スル件》，簡稱為《公官用地件》）可以被視為目前臺灣最早的都市計畫相關法令，其公布的日期是明治32年（1899）11月，詳細的內容如下所示（原為日文）：

　　　於市區計畫上，公園、道路、排水道用地，及其他為了公共使用、官用等
目的，由地方官廳所公告預定的地域範圍內，非經過地方長官的許可，不許新
建建築或改建其住宅建築，以及變更其土地的地形。

　　將《公官用地件》與明治21年（1888）於日本國內的《東京市區改正條例》作比較的話，可以指出下列幾點的特徵：
　　(1) 以目的而言：前者只提及公共使用或官廳使用的目的而已；後者則明確指出為了便於市區的營業、衛生、防火、運輸等目的。前者模糊，後者明確。
　　(2) 以權限而言：前者完全交由地方官所掌握；後者則明文規定由內務大臣監督，東京市長執行，並且設置了「東京市區改正委員會」擔當協議，決定其設計和各事業的內容。
　　(3) 有關民間所有地的取得問題：前者完全沒有規定；後者則是經由協議後收買之，若是協議失敗的話，就各別推薦一個人進行評價工作，再加上市長的意見，提交內務大臣裁斷。
　　有關土地收買的問題，日本國內於明治33年（1900）制定了《土地徵收使用法》（日文原名為《土地取用法》），在臺灣也於明治34年（1901）制定了《土地徵收使用規則》（日文原名為《土地收用規則》）。前者土地徵收的目的事業甚為明確；相對地，後者只說「為公共利益所施行的事業」或「土地的徵收及使用內容由臺灣總督指定之」，目的相當模糊，只規定臺灣總督握有絕對的指定權限。為什麼在臺灣沒有直接引用《東京市區改正條例》和《土地徵收使用法》呢？到目前為止原因並不明確，但是對日本而言，在他們的新領土臺灣執行各項事務，強制性的權限應該是必要的。

3.《臺灣住宅‧一般建築管理規則》

　　明治33年8月在臺灣公布了《臺灣住宅‧一般建築管理規則》，進行臺灣的市區改正。同時，日本國內也正積極地進行市區改正的工作。若將兩者簡單的加以比較，可以

得到以下結果：《東京市區改正條例》中，規定了《東京市區改正委員會》作為市區設定或是事業內容的協議決定機構；但是，《臺灣住宅‧一般建築管理規則》中，完全看不到相等的規定，完全由地方長官所握有的強制性權限來決定。在此將相關條文條列如下：

第3條　地方長官得在下列的情況，指定期限，命令住宅、一般建築的改建、修建、拆毀等相關事宜。

一、被認為是為了公益上的需要者。

二、被認為有危害危險之虞者。

三、被認為有危害健康者。

四、被認為有違背此規則或根據此規則所發布的命令者；或是依第1條規定，與所得到許可的事項相違者。

第4條　沿著道路兩旁興建的住宅、一般建築，一律必須加建屋簷下的步道（亦即亭仔腳）；但是有地方長官許可的部分，不在此限。必須加設步道的道路、步道的幅度、屋簷的結構等等都由地方長官規定之。

　　按照日本人當初對於臺灣住宅環境「不衛生」的批評，這個《臺灣住宅‧一般建築管理規則》應該對此點提出相對應的規則才對。但是，令人意外的，具體上並沒有任何的規定，只是完完全全地委任給當時的地方長官而已。

2.3.3　臺北的市區改正

　　到此為止，對於日本殖民地官僚到底抱持怎樣的觀念來到臺灣，又整備了哪些法令等的課題，已經進行了一些探討。然而，具體而言，臺灣都市的變革又經歷了怎樣的過程？下文就以臺北市為例追尋之。

　　如上文所述，臺北自清代以來發展成為移民都市，最初移民從艋舺地區開始聚居，然後向大稻埕擴展。光緒元年（1875）臺北府設立之後，加速了臺北地區的發展。光緒8年（1882）臺北城牆開始興築，光緒10年（1884）竣工，從明治28年（1895）的地圖中所示，當時的臺北可區分為艋舺、大稻埕、城內等三個部分（**圖2.1**）。根據早川透的敘述，日治初期臺北都市計畫的流程始於明治30年（1897）4月臺北市區計畫委員會的設立，明治33年（1900）8月23日臺北城內市區改正開始進行，[88] 明治38年（1905）10月7日擴展至臺北全區域的市區改正，昭和7年（1932）3月7日決定了臺北市區擴展計畫。[89] 近來，明治33年以前所施行的排水道工程，引起部分學者的注意。下文則聚焦於明治年間的臺北市區改正，並按時間發生順序加以討論。

1. 排水道的計畫

　　根據《日本下水道史》[90] 所述，由巴爾登主導了臺北的自來水水源地調查，以及臺

北的排水道計畫。另外，據《日本水道史》[91] 所載，明治29年（1896）時為了應急，於城牆的外側開設了暫時的溝渠，將城牆內的雨水導向北門外的舊有水道，放流進入淡水河。除此之外，巴爾登以清掃方便、節省經費、交通量少等理由，設計了開渠式的排水道系統。由於臺北地勢地形的條件，巴爾登設計排水由東南向北方集中，流入淡水河。雨水氾濫的時節，將設置於城牆上的水門關閉，裝置蒸氣吸水機，將城內的水抽出城外。臺北於明治30年（1897）在表町（府後街）、大和町通（清代沒有，今天的延平南路）與城牆相交的部分設置水門，並且在沿著表町（府後街）、本町（府前街）、京町（北門街）等道路上敷設排水道。換言之，在都市計畫法令尚未存在的情況下，臺北的市區已然隨著排水道的建設而不斷地發生變化。

2. 臺北城內市區改正

　　明治33年（1900）8月《臺灣住宅‧一般建築管理規則》公布的十二天之後，臺北城內的市區改正開始執行（圖2.32）。從時間上考量，兩者應有相當密切的關係。至於有關這個市區改正，可以根據當時的報紙《臺灣日日新報》，[92] 窺知如下情況。

　　市區改正的方針是以盡可能不改變臺北市內的現況為原則，只有在計畫上萬不得已的部分加以修改。換言之，這個計畫並不像世人所預想的規模浩大。如此儘量縮小市區改正的規模，恐怕與當時的經費的拮据，以及將重點聚焦於日人居住區域與官方設施所在地有關。相關內容簡單整理為以下三點：

(1) 新設城門：臺北的東邊新開兩門，(a) 其一為北邊的東北門；(b) 另一從臺北醫院北側直通的新東門。西邊有自台北監獄北側通向西城牆門者，(c) 貫通府直街的西門，以及 (d) 自覆審法院東邊貫穿城牆之南側的西南門。另外，南邊有 (e) 從府前街來經過文武廟的南中門；(f) 自北門街來通向南方的南東門；北邊有 (g) 貫通北城牆通向府前街，靠東的北東門；(h) 通向府後街的北中門；(i) 位於第三大隊兵舍西側的新北門。

(2) 形成街區：原來以道路為中心的街區，改成以街道與鄰接街道所夾的土地為一個街區。

(3) 劃分道路等級：將街道分成六個等級，一級道路寬度定為10間（約18米）；二級道路寬度定為8間（約14.40米）；三級道路定為寬度6間（約10.80米）；四級道路寬度定為5間（約9米）；五級道路寬度定為4間（約7.2米）；六級道路寬度定為3間（約5.4米）。

　　《臺灣日日新報》的記載中還引用了《公官用地件》，限制其在已公布的公園、道路、官衙、拓寬道路的用地上，進行新建、改建建築，或是土地的變更。[93] 這說明了日本殖民地官僚，在臺灣執行市區改正的強制性。從圖2.31可以看出，當時城內除了占用清代以來的官署建築之外，幾乎全是軍事用地與殖民地官僚的宿舍用地。

編號說明：
1. 補給廠出張所
2. 土地測量局
3. 臺灣總督府
4. 民政部
5. 赤十字社臺北支部
6. 臺灣銀行臺北本金庫
7. 陸軍獸醫部
8. 陸軍軍醫院
9. 臺灣日日新報社
10. 陸軍幕僚
11. 北門亭
12. 三十四銀行
13. 東本願寺
14. 第十三憲兵隊
15. 憲兵屯所
16. 大倉組
17. 步兵第八大隊
18. 步兵第二大隊
19. 臺北衛戍監獄
20. 旅團司令部
21. 旅團長官邸
22. 陸軍參謀長官邸
23. 偕行社
24. 淡水館
25. 曹洞宗
26. 谷口病院
27. 臺灣總督銀行
28. 臺灣銀行宿舍
29. 總督府官舍
30. 武術會
31. 民政長官邸
32. 度量衡檢查所
33. 覆審法院
34. 海軍幕僚
35. 物產陳列所
36. 步兵第八大隊
37. 測候所
38. 臺北第二尋常小學校

圖2.32　1903年臺北城內土地建築使用狀況，以「1930年最近實測臺北全圖附圓山附近」地圖加註

　　另外，從野村一郎[94] 與早川透[95] 敘述，還可以得知這次的市區改正是以臺北城內為中心，城外的部分只包括了南側地區及艋舺、大稻埕的一小部分而已。若是市區改正的目的是為了改善臺灣都市生活空間衛生的話，為什麼沒有包括人口密度高的艋舺、大稻埕呢？這種現象可以說明，日治初期日本殖民地官僚所注重的，只限於改善整備日本人自己的活動區域而已。

3. 臺北全區域的市區改正

　　明治38年（1905）臺北全區域市區改正的公布，早於《臺灣住宅‧一般建築管理施行細則》制定之前，因此，此時市區改正所能引用的法令，與明治33年（1900）的城內

市區改正是相同的。日治初期臺北的人口有54,028人。到了明治37年（1904）左右，人口增加到81,040人。換言之，人口的急驟增加，對於促使臺北進行全區域的市區改正，有一定程度的影響。

　　藉由野村一郎的敘述，可以得知這個時期市區改正的施行手法，類似後來在都市計畫手法上所重視的區劃整理：

　(1) 當時一個人平均的土地使用面積，以城內20坪、艋舺12坪、大稻埕10坪為計畫標準。城內與城外東南區的個人計畫面積較大的理由，是因為以總督府為首的官衙、學校、官邸、醫院、公園等機構設立於此區。

　(2) 受限於經費，艋舺、大稻埕等既成街區，只在程度上修正舊有道路繼續使用。普通道路的寬度定為4間（約7.2米）到10間（約18米）；重要道路的寬度定為10間。在清代的城牆拆除後，將其遺跡開拓為寬度25間（約45米）到40間（約72米），改為栽植樹木、人車分離的道路。

　(3) 臺北盆地的地面標高與淡水河水面標高的高度差不多，因此，排水道採用開渠式系統。

　　經由此次市區改正之後，臺北市區改正的範圍才擴及艋舺與大稻埕全區域。但是，原來在日本國內為了阻止都市無秩序向外蔓延發展所施行的都市計畫手法「區劃整理」（當時稱為「耕地整理」），在導入臺灣之後，卻用在既成市街地的改善上，對臺灣都市造成了空前的變化，原本可能形成臺灣都市特質的都市元素，也遭遇到不可彌補的破壞。[96]

4. 建築的變遷

　　本節將針對前文2.3.2所敘述的內容，合併圖2.33、2.34與表2.2、2.3加以分析，具體地檢討清代建築物的暫用情形與新建築的種類。

　　表2.2為日治初期明治33年（1900）臺北城內的市區改正尚未實施之前，清代官僚設施、官廟、民廟等建築物當作暫時性設施的借用情形。表2.3為日本在統治臺灣數年之後，所興建的建築物。這兩張表顯示了與前文2.3中敘述的日本人在臺灣建築、都市經營層面相互一致的隱藏價值觀。換言之，當時新建建築的種類有：(a) 為了軍事鎮壓抵抗勢力而興築的軍備設施；(b) 為了推行同化政策而急於興建的國語（日本語）學校和小學校；(c) 為了管理違反「殖民地社會秩序」的「頑民」而建築的監獄；(d) 資本化殖民地的產業設施與金融設施；(e) 為了招攬日本國內的優秀人才來臺，也為了要讓殖民地的人民服從，所積極興築的官廳與官舍等建築物。

表2.2　日治初期借用清朝舊有建築物之暫用設施表

圖2.33 標號	清代 建物名	日據時期
		暫用之使用目的與借用順序（括弧內的數字表年代）
官府衙門設施		
1	籌防局	總督府（M28～T8）
2	布政使衙門	(1)近衛師團之司令部（M28～）　(2)陸軍幕僚設施
3	東瀛書院西學堂	(1)總督官邸；民政局長以下官僚之宿舍（M28～）　(2)乃木（總督）館；書院部分作為淡水館（M34以後）
4	陳氏家廟、林氏家廟	棒球與網球場；汽車競技場
5	文廟	(1)陸軍的衛戍病院（M28～）　(2)新衛戍病院完成之後作為中學校之教場
6	淡水廳署	陸軍憲兵隊役所（M28～）
7	臺北府	(1)臺北縣廳（M28）　(2)臺北廳
8	考棚	陸軍砲兵隊（M28～）
9	協臺衙門	(1)監獄（M28～）　(2)刑務所完成後作為附屬小學校
10	機器局	鐵道部
官廟		
11	城隍廟	陸軍經營部（M28～）
12	天后宮	(1)兵營（M28～M31）　(2)臺北辦務署（M31～M34）　(3)總督府醫學宿舍與講堂（M34～醫學校完成為止）　(4)博物館（M28頃～）
13	天后宮周邊	(1)練兵場與牧場（牛乳）　(2)臺北醫院、總督府學校和相關之官邸與官舍（M31～）　(3)慢慢地成為公園
	五穀帝廟	臺北縣農業實驗場（M28～）（位置在東門外）
	魯班廟	(1)本願寺別院（M28～）　(2)經理部之宿舍
	民廟	
14	祖師廟	國語學校第一附屬學校（位置在艋舺）
街路		
15	北門街	京町通
16	西門街	榮町通
17	府前街	本町通
18	府後街	表町通

資料來源：尾崎秀真〈臺灣四十年史話〉，《臺灣時報》昭和10年8月號，頁157-62；同年9月號，頁155-60；臺北廳總務課《臺北廳志》，明治36年4月30日。

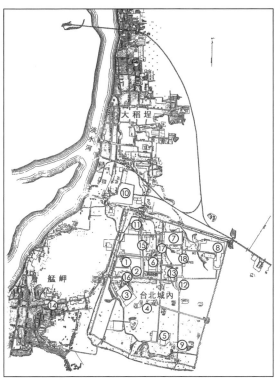

圖 2.33 以「臺北及大稻埕、艋舺略圖」
（1895）加註清代建築暫時性設施借用情形

圖 2.34 以「1903年最近實測臺北全圖附圓山
附近」地圖加註日本殖民政府新建築種類

表2.3 日據明治30年代所新建的建築種類表

圖2.34 標號	建築名	年代	圖2.34 標號	建築名	年代
1	臺北刑務所	M34（1901）左右		臺灣神社	M33（1900）左右
2	永久兵營	M34（1901）左右	11	臺北車站	M33（1900）左右
3	臺灣銀行	M36（1903）	12	總督官邸	M33（1900）左右
4	國語學校		13	長官官邸	
5	測候所			參事官官舍	
6	臺北醫院	M31（1898）		覆審法院長官舍	M35（1902）
7	臺北郵局	M31（1898）		警視總長官舍	
8	醫學校	M32（1899）		通信局長官舍	
9	覆審法院	M32,33（1899, 1900）		貿易商館	
10	地方法院（訴庭）			臺北俱樂部	M35（1902）
	專賣局廳舍			榮座、臺北座	
	製藥所（鴉片）		14	日本赤十字社	M38（1905）
	警官練習所			臺北支部醫院	

資料來源：尾辻國吉〈明治時代の思ひ出 其の一〉，《臺灣建築會誌》第13輯2號。

2.3.4　小結

　　日治初期，日本的殖民地官僚到底抱持著怎樣的都市經營觀點對臺灣進行改造，因為缺乏明文記載可循，結果會根據所分析的資料不同而有所差異。本文藉由建築、都市計畫直接相關的專業建築雜誌為主要材料，可以得到以下八個面向：

　(1) 對「不健康」、「不衛生」的臺灣環境進行改善。

　(2) 建設象徵日本國民精神的神社。

　(3) 設置同化臺灣人的教育據點。

　(4) 建設防備「土匪」（抗日臺胞）所需的兵營建築。

　(5) 建設相對於同化或教育之監獄。

　(6) 建設行政官廳及官舍。

　(7) 整備產業資本化據點。

　(8) 其他。

　　至於實行上述都市經營看法的手段，也就是法令，經過對於法律條文的全面性閱讀分析，發現在一般經常提及的《臺灣住宅‧一般建築管理規則》（1900）之前，已然存有《臺灣建築部暫時規則》、《排水道管理規則》、《公官用地件》和《土地徵收使用規則》。包括《臺灣住宅‧一般建築管理規則》在內，若與當時日本的《東京市區改正條例》和《土地徵收使用法》等條文相比較，可以發現在都市計畫相關法令上，規定了臺灣總督府及地方官員握有完全強制性的權限，來進行市區改正或公官建築的興建。再者，對臺灣環境改造的起頭，雖曾開宗明義的說要對「不健康」、「不衛生」的臺灣環境加以改善，但在法令條文上並沒有任何具體的明文規定，而是粗糙地將所有權限委任給臺灣總督府及地方官員。

　　透過檢討實際在臺北進行的市區改正進程，揭示了明治29、30年（1896、1897）所推行的排水道計畫，只著重於城牆內日人聚居的地方。在雨水氾濫之時，竟關上設於城牆位置上的水閘，用蒸氣吸水機將城內的水抽出，放流於城外。再者，在排水道敷設的同時，使用了《排水道管理規則》將原有的府後街、府前街、北門街，分別拓寬改造成表町、本町、京町等街道。

　　這種以日人居住區為優先的排水道計畫所呈現的價值觀，即使在後來的臺北城內市區改正，或是臺北全區域的市區改正計畫中也表露無遺。據《臺灣日日新報》所載，可知臺北城內市區改正應用了《公官用地件》的規定。據當時負責從事市區改正的官員所指，市區改正僅止於臺北城內，完全沒有考慮到所謂「不健康」、「不衛生」的漢人密集居住區，如艋舺、大稻埕一帶。在施行臺北全區域的市區改正時，對日人和漢人每個人平均使用土地面積的計畫上，前者為20坪，後者為12坪或10坪，顯示了對日人、臺人的不平等價值觀。

　　最後，經過對建築變遷的檢驗，基本上顯示出與本文所提及的日治初期日人對臺都

市經營頗為一致的看法。原先的臺北由艋舺、大稻埕及城內三個區塊組成，經過排水道計畫及市區改正計畫，使得臺北街道形式趨向均質化的同時，日人又形塑了統治區的城內和東南區塊一帶，使得殖民都市的臺北在區塊分配上有統治區和被統治區的分別，這與清末都市沒有明顯區分的狀態有所不同。

這裡提供了對日治初期臺灣都市市區改正的理解向度，整理了日人對臺灣都市經營之看法。文中分析解讀了日人制定強制性的市區改正法令，以進行臺灣都市的市區改正。文末則就臺北市區改正的過程，檢驗了都市經營的看法與市區改正的法令，也發現日人的市區改正，以改善自身居住區為優先，並且以實際的例證說明了日人對臺灣都市經營看法的真實性。

2.4 結語

臺北府城是清廷地方州府縣行政中心的首府，但是在中國建築史與城市史缺乏地方城鎮史觀的研究時代裡，臺灣的建築史與城市史研究就常被賦予對中國皇城空間意義解釋的任務，特別是在冷戰時期，無法自由穿越臺灣海峽，直接前往中國進行古代都城現場調查的時候，又限於臺灣僅有清代的地方行政城市，雖有少數研究者從事類似文化人類學般以現場調查方式進行街鎮之研究，[97] 但是一般的建築史與都市史學者通常直接以中國都城為論述對象，小有學者採取借用臺灣的個案，來理解中國都城築城法，這確實是前一世紀的時代現象。

當申茨看到臺北府城內的府後街、府前街及北門街為南北向的筆直道路，就聯想：

> 中國典型的世界概念，街道模式的方位嚴格地通向北方，直指北極星、天（玉）皇大帝，在人間的對應物即是中國的皇帝，並且擴展到各地行政單位的首長，這一概念決定了圍牆區域街道模式中辦公建築的位置。

不過如同本文所述，街道的走向其實與旁臨的河港市鎮大稻埕、艋舺的街道結構走向存在一致性。再者，其城門的開設也與城內聯繫這兩個市鎮，或是與位在基隆河、新店溪上游的錫口（松山）、景美、新店等市鎮的方位有密切的關係。然而，儘管臺北府城僅是清廷在外海島嶼的地方城市，但在申茨的帝王皇城軸線觀被引進臺灣後，臺灣學者的回應並非追溯歷史的真實性，而是選擇接受這種軸線直指北極星的說法，將其視為決定臺北府城內街道走向的理由。

申茨發現矩形的臺北城牆與南北垂直的街道不一致，筆直的城牆指向位於城東北方位的七星山，因而提出城市東北高山會帶來厄運的風水說法來解釋，即使不知當初的城牆規劃者是誰，但也斷定他築城時即已有意識地將城牆向東旋13度，藉以取得主山（祖山）為七星山，結果造成城牆與街道不一致現象。

臺灣的學者一旦接受用風水解釋臺北府城內街道南北向與軸線指向北極星，以及將七星山視為祖山的說法之後，即開始爬梳臺灣的相關歷史文獻，企圖找到支持這種風水說的證據。結果找到「素習堪輿家言」的劉璈，他曾實際施行風水術於恆春城，又與臺北城牆基址決定有所關連。歷史文獻也支持劉璈曾經更改前人陳星聚築城計畫的說法，因此認為陳星聚築城計畫的街道與城牆都採垂直水平的規劃，但後來城牆遭到劉璈向東旋轉，才會造成兩者不一致的現象。

　　然而，歷史文獻與前人的研究也告訴我們，劉璈在恆春城所施行的是重視城門朝向的風水術，這與上述的重視城牆朝向的風水術不同，恆春城未表現星象的重要性，採坐東朝西的方位，而臺北卻重視指向北極星方位，採坐北朝南的規劃。若臺北的興築確實採用了風水術，但與劉璈的風水術幾乎無關是事實。再者，就臺北城的規劃與建造過程來看，城門與城牆雖是同時勘定，但城門的興工砌築先於城牆，城牆部分為了改善牆基承重結構，先行花了三、四年的時間種植竹類，劉璈不可能更動城牆基址後立即施工興造。若臺北城牆曾被劉璈更改過，即使復原原本採用垂直水平一致的城牆與街道規劃，則很難解釋軸線不正對城門，讓城門偏於西北與東南位置的現象。

　　因此，申茨的臺北城風水說，除了是後世的附會之說以外，沒有其他意義。不過讓人不解的是，為何臺灣的城市史研究沒有接續伊能嘉矩以來的實證主義路線，卻走入抽象的中國帝王皇城史觀，以及接受抽象的玄學風水之說，來從事臺灣城市史之研究。而日治時期的臺灣都市受到以東京為中心的殖民政府的改造，已有非常多的研究成果可以說明。今日我們應該思考如何建構以臺灣在地觀點從事建築史與都市史研究，亦似乎應該重新思考臺北城史與其後續日治時期的市區改正史才是。

　　在下一章〈日治初期的「圓山公園」意象之形塑、轉化與變遷〉裡，將回應前言所說的，要思考臺北城在清代的築城與日治時期的變遷問題，並與本章所附會的北斗七星與七星山成為對比，以日治初期臺北城市近郊的「劍潭幻影」處為故事的背景，述說圓山、劍潭山如何從全淡八景之一的劍潭幻影的轉化過程。亦即，它原是人文薈萃景觀名勝之地，透過臺灣神社與臨濟宗護國禪寺的選地與興造，讓這從清代即有文人墨客吟詩作畫、臨淵賞月、結茅隱居，亦有神話傳說，堪輿風水師視之為集天地精華之氣的龍脈龍首寶地，轉換成日本殖民政府皇民鍊成的廣大聖域過程，模仿日本國內的明治神宮外苑與橿原神宮外苑，進行臺灣神宮外苑的營造工作。

註　釋

1　參見拙著《臺灣建築史之研究：原住民族與漢人建築》，臺北：南天書局，2013。

2　連載於臺灣慣習研究會，《臺灣慣習記事》2 (3): 22−32; 2 (4): 19−25; 2 (6): 15−20; 3 (5): 15−24; 3 (6): 13−22，臺北：臺灣總督府臺灣慣習研究會。伊能嘉矩後來將這些文章重新整理在昭和4年（1929）8月10日出版的《臺灣文化志》上〈城垣の沿革〉，東京：刀江書院，頁587−646。

3 黃得時，〈城內的沿革和臺北城：古往今來話臺北之五〉，《臺北文物》2 (4): 17–34, 1954.1。

4 尹章義，〈臺北築城考〉，《臺北文獻》66: 1–21, 1983.12。

5 尹章義，〈臺北簡史：臺北設府築城一百二十年祭〉，《歷史月刊》195: 31–42, 2004.4。

6 陳朝興，《西元1945年以前臺北市城市形成轉化研究》，國立臺灣大學土木工程學研究所碩士論文，1984.6。

7 關於 "Alfred Schinz" 的中文譯名，在臺灣有如「辛慈」的幾種譯名，在此借用梅青的翻譯，用「阿爾弗雷德‧申茨」。

8 廖春生，《臺北之都市轉化：以清代三市街（艋舺、大稻埕、城內）為例》，國立臺灣大學土木工程學研究所碩士論文，1988。

9 莊永明，《臺北老街》，臺北：時報出版社，2012。

10 黃富三編著，《臺北建城百年史》，臺北：臺北市文獻委員會，1995；魏德文主編、高傳棋編著，《穿越時空看臺北：臺北建城120週年 —— 古地圖、舊影像、文獻、文物展》，臺北：臺北市文化局，2004；莊永明策劃指導，《臺北市設市90週年專刊》，臺北：臺北市文獻委員會，2010.12；莊永明，《城內故事：臺北建城130週年》，臺北：臺北市文獻委員會，2014.8。

11 洪致文、馮維義，〈清末以來臺北盆地歷史地名的空間認知相對方位改變〉，《環境與世界》28, 29: 75–96, 2014.6。

12 顏忠賢，《日據時期大稻埕店屋空間的文化形式分析》，國立臺灣大學土木工程學研究所碩士論文，1990；徐裕健，《都市空間文化形式之變遷：以日據時期臺北為個案》，國立臺灣大學土木工程學研究所博士論文，1993；黃武達，《日治時代（1895–1945）臺灣近代都市計畫之研究論文集》(1)，臺北：臺灣都市史研究室，1996.12；《日治時代（1895–1945）臺灣近代都市計畫之研究論文集》(3)，1997.8。

13 黃武達，《日治時期臺灣都市發展地圖集（1895–1945）》，臺北：南天書局，2006。

14 夏鑄九，〈殖民的現代性營造：重寫日本殖民時期臺灣建築與城市的歷史〉，《臺灣社會研究季刊》40: 47–82, 2000.12。

15 （清）陳文緯，《恒春縣志》卷2，建署：「請琅𤩝築城設官摺（同治13年12月23日）」，臺北：成文，1983。

16 根據伊能嘉矩的著作（《臺灣文化志》，頁635–36），知道當時的夏獻綸（?–1879；按察使銜分巡臺灣兵備道在職1872–1879）為臺灣道，而劉璈是臺灣總兵。但是許雪姬的《清代臺灣的綠營》（臺北：中央研究院近代史研究所，頁434–61）「臺灣總兵表」中，卻不見劉璈，根據許氏的整理，知道當時臺灣總兵應為張其光。作者從踏勘恆春城址時不見張其光的文獻記錄，認為當時的總兵是劉璈。

17 臺灣銀行經濟研究室，《清季申報臺灣紀事輯錄》(11)，《臺灣文獻叢刊》第247種，光緒八年五月二十一日，臺事彙錄，臺北：臺灣銀行經濟研究室，1968。

18 Schinz, Alfred, *The Magic Square: Cities in Ancient China*, Stuttgart: Axel Menges, 1996. 阿爾弗雷德‧申茨著，梅青譯，《幻方：中國古代的城市》，北京：中國建築工業，2009，頁410。

19 Schinz, Alfred, "Maß-Systeme im chinesischen Städtebau," *Architectura* 6 (2): 136, 1976.

20 同註6，頁33–34。

21 同註18，頁410–16。

22 同註18，頁416。

23 黃永融，《風水都市：歷史都市の空間構成》，京都：學藝出版社，1999，頁114–22。

24 田中淡，〈魏・晉・南北朝時代の建築〉，收錄於岡田健，曾布川寬編集，《世界美術大全集》東洋篇第3卷「三國・南北朝」，東京：小學館，2000，頁347-48。

25 徐裕健，〈臺北築城風水觀〉，收錄於臺灣大學建築與城鄉研究所退休教授黃世孟先生所建構的「臺灣建築醫院網站：Logo啄木鳥之音」。
 http://118.163.18.222/index.asp（2016.8.25）

26 同註5，頁35-37。

27 堀込憲二，〈風水思想からみた清朝時代臺湾「恒春県城」の形勢〉，《日本建築学会大会学術講演梗概集》，東京：日本建築學會，1983.9，頁2305-06。後來，他以〈清朝時代臺灣恆春縣的風水：以方志及實地勘測爲中心〉爲題，在臺灣的《建築學刊》第8期（1986）重新用中文發表。

28 同註15，卷15山川，〈山〉。

29 同註8，頁115；楊怡瑩，《清代至日治時期恆春城內空間變遷研究（1875-1945）》，國立臺北藝術大學建築與古蹟保存研究所，2008.1，頁29-30。

30 同註15，卷15山川，〈恆春山川總說〉。

31 同註5，頁36；同註6，頁45；同註8，頁111。

32 同註18，頁416。

33 同註2，《臺灣文化志》，頁637-38。

34 臺灣總督府臨時臺灣土地調查局，《臺灣舊慣制度調查一斑》，臺北：臺灣總督府臨時臺灣土地調查局，1901。

35 原文爲日文，作者譯自伊能嘉矩〈臺灣築城沿革考〉，《臺灣慣習記事》3 (6): 13-22, 1903.6.23。

36 戴維森著，蔡啓恆譯，《臺灣之過去與現在》(*The Island of Formosa: Past and Present*【Taipei:1903】)，《臺灣研究叢刊》第107種，臺北：臺灣銀行經濟研究室，1972，頁150-51。

37 同註17，〈光緒8年／2月初7日／雇匠□城〉。

38 同註4，頁12-13, 15。

39 （清）鄭鵬雲、曾逢辰纂輯，《新竹縣志初稿》，《臺灣文獻叢刊》第61種，卷4，列傳・名宦，臺北：臺灣銀行經濟研究室，1959。

40 同註10，《臺北建城百年史》，頁25。

41 同註34。

42 「光緒元年（1875），沈幼丹（葆楨）星使奏請以巡撫來臺，應歸巡撫主政，並於臺北府地方捐建考棚；奉旨：交部議准」，參看臺灣銀行經濟研究室編，〈臺陽雜詠〉，《臺灣雜詠合刻》，《臺灣文獻叢刊》第28種，臺北：臺灣銀行經濟研究室，1958.10。

43 （清）沈葆楨，《福建臺灣奏摺》，《臺灣文獻叢刊》第29種，歲科兩試請歸巡撫片（光緒元年7月初8日），臺北：臺灣銀行經濟研究室，1959。

44 （清）陳衍，《臺灣通紀》，《臺灣文獻叢刊》第120種，卷19，錄自福建通紀。德宗光緒（元年至11年）五年，臺北：臺灣銀行經濟研究室，1961。

45 （清）劉銘傳，《劉壯肅公奏議》，《臺灣文獻叢刊》第27種，卷6，建省略・臺北建造衙署廟宇動用地價銀兩立案摺，臺北：臺灣銀行經濟研究室，1958。

46 連橫，《臺灣通史》，《臺灣文獻叢刊》第128種，卷16，城池志・衙署，臺北：臺灣銀行經濟研究室，1962。

47 〈明道書院〉，《臺灣日日新報》，明治32年（1899）6月14日，第2版。

48　榮峰，〈臺北孔子廟事略〉，《臺北文物》，「大龍峒特輯號」，2 (2): 84–86, 1953.8.15。

49　同註46，卷10，典禮志‧祀典。

50　（漢）司馬遷，《史記》，卷99‧劉敬叔孫通列傳第39‧叔孫通本傳，金陵書局本，頁2723。

51　同註45。

52　同上註。

53　同註46。

54　同註45，卷6，新設郡縣興造城署工程立案摺（光緒16年〔1890〕2月16日）。

55　同註46，卷10，典禮志‧祀典‧臺北府（附郭淡水）。

56　（清）周鐘瑄主修，《諸羅縣志》，《臺灣文獻叢刊》第141種，卷2，規制志‧衙署（公館附），臺北：臺灣銀行經濟研究室，1962。

57　（清）余文儀，《續修臺灣府志》，《臺灣文獻叢刊》第121種，卷2，規制‧公署，臺北：臺灣銀行經濟研究室，1962。

58　同註1，頁517–607。

59　臺灣銀行經濟研究室，《臺灣地輿全圖》，《臺灣文獻叢刊》第185種，全臺前後山總圖‧臺灣前後山總圖說略，臺北：臺灣銀行經濟研究室，1963。

60　同註34。

61　同註6，頁45–46。

62　如同前文，我認爲文廟的儀門、大成殿與崇聖祠三殿，在1879年陳星聚規劃臺北城之初已經決定位置與坐北朝南的方位。

63　同註11，頁84。

64　黃蘭翔，《越南傳統聚落、宗教建築與宮殿》，臺北：中研院亞太區域研究專題中心，2008，頁41–120。

65　國立臺灣大學土木工程學研究所都市計畫研究室，《臺灣傳統長形連棟式店鋪住宅之研究》，臺北：國立臺灣大學土木工程學研究所都市計畫研究室，1983，頁49–50。

66　董鑑泓，《中國城市建設發展史》，臺北：明文書局，1984，頁115。

67　同上註，頁115–16。

68　同註66，頁121–22。

69　李鴻章是清王朝對日簽約割讓臺灣的全權代表，他和伊藤博文之間的談話內容摘要如下所示：「第一點：即使日本據領臺灣，其統治也必將極爲困難。臺灣是一個極爲『不健康』之地方，要如何進行改善是課題之一。第二點：臺灣島上的居民吸食鴉片，他們吸食鴉片是自古以來的舊習，並且吸食鴉片之島民非常普遍，這個吸食鴉片的惡習要如何收拾是課題之二。第三點：臺灣的土匪非常跋扈，中國也費盡了心血，日本要如何加以治理是課題之三。」

70　報知新聞，〈基隆家屋〉，《建築雜誌》105: 225, 1885；日日新聞，〈臺灣家屋建築法に就き〉，《建築雜誌》141: 229–301, 1888；讀賣新聞，〈臺灣島家屋營造法〉，《建築雜誌》194: 306, 1904。

71　朝野新聞，〈臺灣の建築法〉，《建築雜誌》106: 270, 1885；大阪每日新聞，〈臺灣に於ける室屋の構造法〉，《建築雜誌》145: 19–20, 1899。

72　黑谷了太郎，〈臺灣建築會の社會的貢獻を望む〉，《臺灣建築會誌》7 (1): 3–13, 1935。

73　尾崎秀眞，〈臺灣四十年史話〉，《臺灣時報》，昭和12年（1937）7月號，頁130–37。

74　「大國魂命」和「大己貴命」是同一神明的不同名稱，典出於日本神話之中，也是出雲國的主神，與少

彦名命合作經營天下，教人巫術、醫藥等道理。少彦名命則是身體短小、富有忍耐力的神明。參見臺灣神社社務所編纂，《臺灣神社誌》，1934，頁1。

75　柴田廉，《臺灣同化策論》，東京：晃文館，1923。

76　佐佐木龜雄，〈臺灣に於ける國語運動〉，《臺灣時報》，昭和8年（1933）4月號，頁31-34。

77　下村宏，〈臺灣の教育に就て〉，《臺灣時報》，大正8年（1919）9月號，頁1-8。

78　黃昭堂，《臺灣總督府》，東京：教育社，1981，頁66-68。

79　同註6。

80　和田一郎，〈本島の監獄制度に就て〉，《臺灣時報》，大正11年（1922）4月號，頁41-47。

81　長尾景德，〈臺灣の監獄制度に就て〉，《臺灣時報》，大正9年（1920）7月，頁1-8。

82　時事新報，〈臺灣の廳舍建築〉，《建築雜誌》146: 62-63, 1899。

83　臺灣總督府專賣局編，《臺灣の專賣事業》，臺灣總督府專賣局，1934，頁1-8。

84　矢內原忠雄，《帝國主義下の臺灣》（1929），東京：岩波書店（1988年版），頁8-10。

85　臨時臺灣舊慣調查會，《臨時臺灣舊慣調查會第一部調查第三回報告書臺灣私法》第1卷下，臨時臺灣舊慣調查會，1910，頁189-91。

86　臺灣經世新報社，《臺灣大年表》，東京：綠蔭書房，1922，頁15。

87　《臺北水道》（出版社及出版年限不明，由藉載可推知屬於明治末期出版的著書）；尾崎秀真〈臺灣四十年史話〉，《臺灣時報》，昭和10年（1935）8月號，頁157-62；同年9月號，頁155-60。

88　日治時期所發行之要覽簡介等等的出版物，全都使用了「市區改正」一詞，但此處在原來的文章中使用了「市區計畫」一詞，爲了避免混亂，本論文改用「市區改正」這個詞論述之。

89　早川透（1937）〈臺灣に於ける都市計畫の過去及將來〉，《區畫整理》臺灣特輯號，昭和12年（1937）4月，頁27-48。

90　日本下水道協會下水道史編さん委員會（1988）《日本下水道史》，東京：社團法人日本下水道協會，頁47-48。

91　茂庭忠次郎等人合編，《中島工學博士記念日本水道史》，東京：中島博士記念事業會，1927，頁838。

92　〈設計の告示と人民の注意〉，《臺灣日日新報》，1900年8月23日，第694號（2）。

93　同上註。

94　野村一郎，〈臺北の市區改正に就いて〉，《建築雜誌》378: 29-32, 1918。明治35年3月時，野村一郎爲營繕課之技師。

95　同註89。

96　黃蘭翔，〈1936年の「臺灣都市計畫令」の特徵について──臺灣における日本植民都市に關する研究　その2〉，《日本建築学会関東支部研究報告集》，1992，頁333-36。

97　林會承，《清末鹿港街鎮結構》，臺北：境與象，1979。

日治初期的「圓山公園」意象之形塑、轉化與變遷

3.1　前言

　　今日提起圓山，若非當地居民，甚至是臺北都會區的居民，在直覺上都會誤以為是1973年由楊卓成建築師所設計興建，採用明清宮殿復興樣式，有十四層樓高的圓山飯店所在的小山岡，但這恰恰與歷史地理名稱不符。根據杉山靖憲在大正5年（1916）出版的《臺灣名勝舊蹟誌》記述，圓山公園包括太古巢、龍峒山、圓山仔與鎮南山護國禪寺等處，也就是大加蚋堡山仔腳庄，基隆河畔的丘陵地。因為其山岡呈圓形，所以稱之為圓山仔，[1] 日治時期稱之為圓山，又因鄰近大龍峒，所以也稱龍峒山。[2] 換言之，圓山指的是位於基隆河南岸的小山丘。

　　然而，本文所稱的「圓山公園」，[3] 除了上述的圓山公園之外，也包括今日圓山飯店所在的劍潭山（大直山）及鄰近的劍潭一帶，[4] 主要原因就如《淡水廳志》的陳述：「**龍峒山：即大隆同，平地突起如龍。北臨大溪，溪底石磴與劍潭山後石壁相接。**」自古以來，圓山與基隆河對岸的劍潭山被視為相接的整體。再者，日治初期臺灣神社基址的選定，以及日本佛教臨濟宗在臺北的傳教活動，兩地也被視為一體作考量與應用。順便一提，被視為日治時期名勝的「劍潭」，意指劍潭寺（觀音寺）、劍潭夜光、乳井的範圍。

　　「圓山公園」一帶，對臺北盆地而言，不論是清代的風水地理，或是日治時期設置鎮守日本殖民統治得以安全與成功的臺灣神社，或是戰後拆除臺灣神社，改建為接待外國貴賓的臺灣大飯店，或是由蔣宋美齡所領導的「財團法人臺灣敦睦聯誼會」於1952年接管其經營權並更名為圓山大飯店，用以招待訪臺的外國元首或蔣介石與宋美齡夫婦訪客的場所，[5] 都反應出清代、日治與戰後的民國時期它在臺北這個首都城市的重要性。因此，對於「圓山公園」的形成過程有必要作一歷史性的爬梳，特別是日治時期臺灣神社定址於此地的原因為何？劍潭寺為何必須拆除遷移至臺北市北安路805巷？又臨濟宗護

圖3.1　日治初期在臺北的日本佛教各宗派別院分布位置

國禪寺為何遠離當時日本國內佛教各宗派集中的臺北艋舺、大稻埕與城內三市街，而被設置於圓山仔西邊山腳下（圖3.1）。

3.2 充滿傳說遐想的清代「圓山公園」地景

關於臺北城的都市結構，在前述第2章討論臺北城牆興造時，曾經提及臺灣學者們重視德國學者申茨所指出的依據北臺灣的地形地勢，附會與虛構以七星山為祖山，並觀天上星象指向北斗七星的中國風水觀，作為臺北府城興造的根據，或是解讀臺北府城的空間結構。但是令人納悶的是，他們對於位在臺北近郊的劍潭山、圓山的龍脈風水之說，卻視若無睹。

在伊能嘉矩的《臺灣文化志》中，留有對當時臺灣漢人的墳墓地龍脈保護的記載，該內容也觸及了劍潭古寺背後劍潭山的龍脈龍身，由於挖鑿石材而遭受破壞，經淡水同知公告禁令而實施保護的事情。其禁令的相關內容節錄，如下所示：

> 本年十一月初八日，據艋舺街總理張錦回稟稱：緣淡水劍潭古寺崇奉觀音大士，聲靈顯赫，護國佑民，數孚萬邦，於今百餘載，無一不欽仰悅服虔心誠敬，前因該地奸民希圖獲利，擅將寺後龍身，行節處所，剖取石片，殘害龍骨，以致該廟風蟻損蛀倒壞，諸神無處供奉，回等爰是邀同紳衿郊鋪人等，共相集議重興廟宇，旋即告成。茲因日久弊生，…… 再行剖石戕傷廟宇，計及該寺前後坟墓，亦被放觸羊牛殘踏損壞，屍骸暴露，…… 合亟瀝情叩乞恩准迅飭差諭外，止一面出示嚴禁剖石，無計放畜牛羊以損坟墓。…… 據此除飭差諭外，合行出示嚴禁為此示仰劍潭山前後左右居民及牌甲長人等，知悉。爾等須知虔誠奉佛，自有庇佑，且鑿龍身有礙廟宇，自示之後，勿許匠工人等，在劍潭剖鑿石條，毀傷陰樹，至若牛羊，原有牧場山場，亦不許在該處畜養野放，致坟墓踐壞於心安忍……（咸豐二年（1852）十一月□日給）[6]

戰後，黃得時在〈大龍峒之沿革：古往今來話臺北之三〉[7] 也據此指出，劍潭山保有漢人特殊的「風水」社會文化觀的特質。此外，也有堪輿家以劍潭山為龍首，大直、搭搭攸、內湖等山為龍身，南港之大崙為龍尾，由東而西蜿蜒，而以隔岸之圓山為龍珠，形成「龍搶珠」的地形局勢。[8]

這個被比擬成龍身龍首的地形地勢，就是〈淡水廳輿圖纂要〉裡所作的敘述，如下所示：

> 獅球嶺：由三貂向西分下者。在暖暖、雞籠街交接之處，由艋舺至雞籠必由之路。由西分下為峰仔峙山，山近水返腳（潮水由此而止，故名）；復西為

內湖山，曲而轉者為劍潭山、芝蘭山、奇里岸山、北投山；復曲而轉為關渡山、為大墩山。凡自獅球嶺分下者，均係小山、或係高阜。[9]

又據今人臺北耆老張國棟的回憶指出：「五指山系可比擬為一條龍，劍潭所在位置就是龍頭；河川在此迴轉北折流入淡水河；於1717年蓋的劍潭寺就在聚滿精華之氣的龍穴之地。」（圖3.2）[10]

以上記述都說明了劍潭／圓山地區的不凡風景，自古以來便有許多傳說，例如《淡水廳志》中的敘述：

圖3.2　圓山五彩物語圖

> 劍潭：在廳治北一百三十里，深數十丈，澄澈可鑑。潮長則南畔東流，而北畔西；退則南畔西流而北畔東。每黑夜或風雨時，輒有紅光燭天。相傳底有荷蘭古劍，故氣上騰也。或云樹名茄冬，高聳障天，大可數抱，峙於潭岸，荷蘭人插劍於樹，生皮合劍在其內，因名。[11]

這述說劍潭每逢黑夜或是風雨時節，就會露出紅光照亮大地；還有，荷蘭人不曾來過此地，竟然有荷蘭人插劍於茄苳樹的傳說，並稱有上騰的氣流等等的神話。

眾所周知，清代的劍潭是文人們公認為詩詞吟唱、臨摹作畫的風雅空間。《淡水廳志》中將劍潭一帶的風光列入全淡八景之一，這八景是：指峰凌霄、香山觀海、雞嶼晴雪、鳳崎晚霞、滬口飛輪、隙溪吐墨、劍潭幻影、關渡劃流。楊雪滄在修竣《淡水廳志》的同時，也為這名列全淡八景之一的「劍潭幻影」作如下的詩句：「劍氣宵騰匹練明，荷蘭舊樹尚留名？重參色相誰非幻，莫說人情汝亦鳴。天上神光看北斗，塵中凡物笑豐城。化龍一夕春雷起，大海何愁浪不平」；[12] 丘逢甲也題北淡八景之一的「劍潭夜光」：「一劍霜寒二十秋，大王風急送歸舟。雄心尚有潭邊樹，夜夜龍光射斗牛」。[13] 從這些詩句，可見知識分子對劍潭一帶不凡環境特質的認識與讚賞（圖3.3）。

上述與劍潭山龍脈及劍潭幻影融為一體的劍潭寺，它是創建於乾隆38年（1773），位在劍潭畔與劍潭山麓的古寺。在《淡水廳志》中記載：「劍潭寺：即『府志』云觀音亭。在劍潭山麓。乾隆三十八年吳廷詰等捐建。寺有碑記述：僧華榮至此，有紅蛇當路，以笅卜之，得建塔地。大士復示夢有八舟，自滬之籠可募金，果驗。寺遂成。道光二十四年（1844）泉郊紳商重修。」[14] 在清代官方的資料裡都記載了劍潭寺的創建有許多神蹟傳說，例如創建的僧人華榮經過劍潭山麓時，有紅蛇擋路，擲笅以定寺址，又有觀音大

圖3.3　劍潭幻影

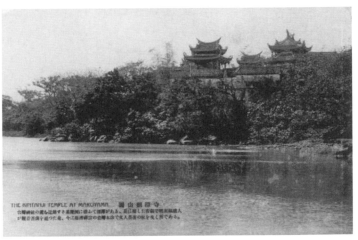

圖3.4　劍潭與劍潭寺

士托夢指示募集建寺經費的辦法等等，都說明劍潭寺的創建與劍潭山的特異，有非比尋常的關係（**圖3.4**）。

　　田中一二在昭和6年（1931）所著的《臺北市史》中，對臺北名勝之一的劍潭寺，有如下的描述：

> 　　（劍潭寺）是鄭氏時代開基興建，位於臺灣神社附近的場所。目前的建築是重建後的樣態，其色彩莊麗，絢爛之美，投影於流過附近之基隆河的劍潭水光之中，猶如浮城，臺灣人敬信甚篤，參詣者絡繹不絕。[15]

由此可知，其創建可能在清朝統治之前的明鄭時期，並且為在地臺灣人所篤信，廟宇與地形地勢輝映成天水一體的自然人文景觀。在前述咸豐年間的禁令之中，艋舺街總理也稱「緣淡水劍潭古寺崇奉觀音大士，聲靈顯赫，護國佑民，數孚萬邦，於今百餘載，無一不欽仰悅服虔心誠敬」，可見清代的人們視劍潭山、劍潭、劍潭寺為一超過理性邏想的風景名勝區。

　　至於「溪底石磴與劍潭山後石壁相接」的圓山，則有「北臨大溪，……　有洞，側身入，以火燭之，僅通人，行約數百武」[16] 之語，其實圓山是大龍峒地區的一部分，於基隆河面有自河底延伸上來的石階梯，通道寬度僅能容人，長為數百武（1武＝3尺＝90.9公分）。另一方面，《淡水廳志》亦有「太古巢：在劍潭前圓山仔頂，陳維英建」[17] 的記載。雖然現在離太古巢興建的清同治9年（1870）並非太過久遠，但它的建築環境與情景已被現代人所遺忘，如今，只能從陳維英[18] 所題的「山中甲子不知年，夢入華胥一枕邊。壞土原無盤古墓，枯枝獨鬧有巢天。兩儀石上搜遺跡，八卦潭前隱散仙。自笑草廬開混沌，結繩坐對屋三椽」來追憶了。詩文中的「兩儀石上搜遺跡」，提供了這一帶

過去存在原住民居住遺跡
的想像，這其實也就是日
治時期以來所被挖掘的圓
山文化遺址。[19] 關於「兩儀
石」、「八卦潭」的記載，在
臺灣省文獻委員會於民國
54年（1965）所發行的《臺
灣省名勝古蹟集》中的〈兒
童樂園〉章節裡有如下的記
載：

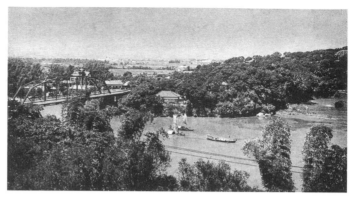

圖3.5　日治時期的圓山公園

　　兒童樂園即昔年太古巢舊址，其地原以八卦潭著稱，八卦潭與劍潭相接，
同在基隆河間，中山橋為界，橋之上游為劍潭，下游為八卦潭，八卦潭畔有巨
石，名兩儀石，或稱雞鳴石，傳石旁有洞，側身可入，行數十武，黑暗陰森，人
不敢進，今兒童樂園之大門，即兩儀石與石洞處所闢，石洞不復見矣（圖3.5）。[20]

　　從《淡水廳志》中的「八卦潭：與劍潭相接，亦名石壁潭。側有巨石，將旱、將雨，
石罅俱格格作聲。或名為雞鳴石；又曰兩儀石」[21] 等紀錄推演後，可以得知當時的情景。
至於「太古巢」中所蓋的建築物，從詩句「自笑草廬開混沌，結繩坐對屋三椽」，可知其
為三開間的茅草房子。可惜的是，「太古巢」的資訊就只有這麼多了。

3.3　圓山公園的出現與臺灣各地公園的設置

　　進入日治以後，有幾件重大的工程建設改變了清代以來的「圓山公園」地景，即陸
軍墓地的設置、臨濟宗護國禪寺的創立、臺灣神社的建立，還有劍潭寺的移建與臺灣護
國神社的建立，特別是設置於劍潭山上的臺灣神社，以及聯繫臺灣神社與臺北城內跨基
隆河的明治橋等。而其中最早與最不可思議的是陸軍墓地與圓山公園的設置，但為何會
選擇此地？又為何是墓地與公園呢？

3.3.1　改「古巢寒月」為圓山公園

　　在明治36年（1903）的《臺北廳誌》中，對於位在基隆河南岸的圓山公園有如下的
描述：

　　圓山公園位於大加蚋堡山仔腳，距臺北城約30丁（約為3,273公尺；1丁
≒109.1公尺），日治之後為陸軍墓地。從明治29年（1896）起，臺北縣將其設

計成公園，山中樹木鬱蔥、岩石突起。面臨基隆河，與劍潭山的臺灣神社對望，與龍峒稻埕的水田相隔，與臺北城相望。山明水秀風景極佳。臺北知事村上氏選有圓山八景：神苑朝曦、龍峒暮靄、稻埕春耕、芝山驟雨、星峰霽雪、古巢寒月、石壁彩虹、劍潭龍氣。近來將設鐵道停車站，遊覽觀光客絡繹不絕。[22]

根據這一段記載，除了可以知道日人對「古巢寒月」所代表的圓山仔環境知之甚詳以外，其他如「神苑朝曦」的臺灣神社、「龍峒暮靄」的大龍峒庄、「稻埕春耕」的大稻埕、「芝山驟雨」的芝山岩、「星峰霽雪」的七星山、「石壁彩虹、劍潭龍氣」的劍潭等等，在臺北空間結構中所給予的位置，和實質環境的景致特質等，都有非常深刻的理解。至於「古巢寒月」的圓山仔，為什麼會成為陸軍墓地？在橋本白水的《島の都》中說：「匆匆忙忙領臺之後，在此地（圓山公園）設置陸軍墓地。」[23] 確實如橋本所說，在日本匆忙領有臺灣的明治28年（1895），以日本帝國的立場，要為當時來臺「為國捐軀」的陸軍死靈，有如忠烈祠祭祀一般，找一處安身之地是可以理解的。[24]

雖然官方正式出版的《臺北廳誌》中僅提及陸軍墓地，但是根據明治28年7月14日，由臺灣總督樺山資紀對民政局、陸軍局、海軍局、中央會計部、近衛師團、臺北縣所發出的通知以及附圖（圖3.6），其所稱圓山仔陸軍墓地（7,800坪）旁側，還有屬於日

圖3.6　臺北共同墓地略圖（明治28年：1895）

本內國人民的民政墓地（3,900坪）與海軍墓地（1,300坪），共13,000坪的共同墓地。[25] 由此可以理解，在明治29年（1896），臺北縣欲進行設置圓山公園時，臺北縣知事橋口文藏向臺灣總督樺山資紀申請，將墓地遷往三板橋大竹圍。橋口的公文「臺北公園設置及共同墓地變更ノ儀稟請」，內容如下所示：

> （前略）圓山共同墓地是屬於丘陵起伏之地，擁有傾斜度大的地勢，並不適合作為墳墓地使用，不過其地面臨淡水河，山水優美，風景佳好，倒是適合作為公園考慮的條件。而公園的設置，這是臺北市一般新舊居民所期望，甚至投入私人經費來設置公園的人也不少。然而暫時保存原本在這地方現有的墳墓，在決定臺北公園[26]的時候，距離臺北城北門東北約20丁（約2,182公尺），如所附乙號圖所示的大竹圍，也是舊政府兵營所在地，土地遼闊有整潔，應該最適為墓地之用。將其定為共同墳墓地，爾後當內地人死亡之際，可以埋葬於此地。如右所示，獎勵市民著手經營公園，為求有所準備，尚望能夠快速認可所稟為荷。明治29年6月5日……[27]

據上所述，可知在日人來臺的最早期，早將圓山仔作為陸軍墓地使用，當時的臺北縣知事橋口文藏，欲將其設置圓山公園，打算將墓地遷往三板橋大竹圍，即原清朝政府時期作為兵營用地處（圖3.7）。這塊位於三板橋的墓地，在整個日本統治時期，也作為日人的共同墓地使用。

再者，田中一二於昭和6年（1931）所編的《臺北市史》中所記載的圓山公園，仍有陸軍墓地、淨土宗布教所忠魂堂等設施，[28] 於圖3.8、圖3.9也可以看到陸軍墓地的存在，由此可知當時的民政墓地已經遷離，儘管陸軍墓地最初放置於此地是匆忙的決定，但於圓山仔設置墓地一直維持到日本統治結束，後來又成為臨濟宗護國禪寺的墓地，以至今日也仍是臺北市民的共同墓地。從圖3.10「大正5年（1916）11月臺灣總督府土木部繪製發行臺北市街平面圖」，可以看到圓山一帶的共同墓地變遷狀況，與當年橋口所申請的，位於大竹圍的共同墓地。

圖3.7　共同墓地見測圖（三板橋庄大竹圍營敷地）

圖3.8　明治37年（1904）「圓山公園」
一帶

圖3.9　昭和2年（1927）「圓山公園」一帶

圖3.10　大正5年（1916）11月臺灣總督府土
木部繪製發行臺北市街平面圖

3.3.2　臺灣各地公園之設置

　　從圓山公園的相關歷史資料來看，似乎隱約可以感覺到在明治中後期，就日人在臺灣的地方行政而言，設置公園已經是既定現代都市建設的一環。在繼續檢視「圓山公園」的形塑與變遷之前，可暫先瀏覽當時位在臺灣其他幾個行政區的公園設置情形。

　　首先是位在基隆車站南方約200公尺的新店街西端的基隆高砂公園，其設置是為了紀念日本大正天皇為東宮太子時的結婚典禮，也是臺灣最早的紀念公園。這個公園位在砂岩組成的山岡上，綠樹繁衍，登上山頂可盡收基隆港景色於眼底，園內有網球場、棒球場等設施（圖3.11, 3.12）。[29]

　　其次是臺北公園（新公園），[30] 如將在後文討論的，臺北公園雖然早在明治32年（1899）的「城內市區計畫」中就已經著手規劃，但是相對於圓山公園，臺北公園還是被

日治初期的「圓山公園」意象之形塑、轉化與變遷

圖3.11　基隆高砂公園

圖3.12　基隆高砂公園內的日本軍戰死招
魂碑

圖3.13　臺北新公園。此照片視角從臺灣
博物館往南望，有噴水、音樂堂（右側圓頂
亭子）、後藤新平塑像

圖3.14　臺北新公園。從襄陽路與公園路交
口望臺北公園，有臺灣總督府博物館與田
徑競賽場之一隅

俗稱為「新公園」。當時因為開設時日不久，缺乏蒼古之氣，但是凝聚林泉之奇，聚集花卉之妍，也有噴水景觀，此外還有臺灣總督兒玉源太郎的石膏像、民政長官後藤新平及臺灣銀行總裁柳生一義的銅像（**圖3.13**）。

　　後來，紀念兒玉與後藤的博物館也設立在臺北公園內，建築壯麗恢弘，建築工程費高達二十七萬元，被當時的日人視為全臺首府的公園。臺北公園中還有一片廣大的草地，可作為體育場，經常舉行棒球、排球或其他田徑競賽，附近還有網球場。此外，貫穿公園東西的坦道南邊，有音樂廳、綠蔭室、臺北廣播電臺；公園西南隅尚有臺北俱樂部與西餐廳（**圖3.14**）。[31]

　　再往西南方，位於新竹車站東邊0.8公里處的新竹公園，面積約50,000坪，鄰近山巒的樹木蒼鬱，綠蔭清涼，池畔有一建築物，倒映在水池中，儼然一幅畫。公園內有運動場、網球場、游泳池，還有設備堪稱全臺第一的兒童遊園地，是新竹市民休憩散步最好的地方（**圖3.15, 3.16**）。[32]

　　再來就是位於原來北門舊墩臺附近的臺中公園，明治30年（1897）2月，臺中的官

臺灣建築史之研究
他者與臺灣

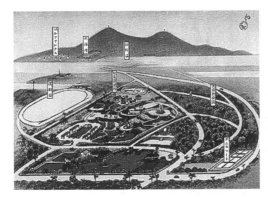

圖3.15 日治時期新竹公園鳥瞰圖　　　圖3.16 新竹公園內游泳池

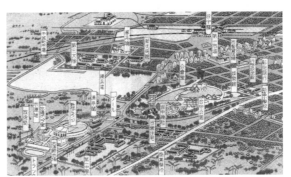

圖3.17 臺中公園：大臺灣省全路告成　　圖3.18 日治時期臺中公園鳥瞰圖
誌慶

民捐獻五千圓而動土興建，同年的10月28日竣工，舉行開園儀式。明治41年（1908）4月，為了在臺中公園舉辦西部縱貫鐵道開通儀式，於是規模更為擴大，設備更為充足（圖3.17, 3.18）。臺中公園地處高燥，面積廣闊，有假山泉水，園中禽聲上下，竹影參差，墩臺訴說著舊時府城的遺跡，池中亭榭是先前日本皇族閑院宮曾經駐足休憩的場所。另外，還有兒玉源太郎的石膏像以及後藤新平的銅像，以紀念稱頌其治理政績。又有臺中縣神社位於園中，莊嚴肅穆，是當時日人尊崇的信仰中心（圖3.19）。[33]

　　嘉義公園創設於明治43年（1910）8月26日，原來屬於嘉義廳農會的農場，於同年12月27日，在此處的東南基地上，擴大成約1萬6千多坪，進行整地、植樹，興建亭榭，構築泉石，整修道路，架設橋樑，明治44年（1911）11月3日舉行開園儀式。嘉義公園土地高燥，東南高起成丘陵，溪流穿過中央區域，實屬自然風景的名勝。公園內還有福康安生祠碑，底座的石頭刻成龜形，並有乾隆皇帝御筆文書。此外，大正4年（1915）5月動工，同年10月完工的嘉義神社，也設在嘉義公園的山丘上（圖3.20, 3.21）。[34]

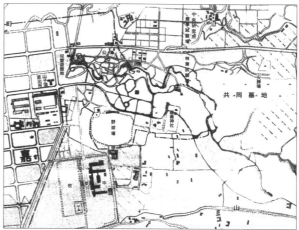

↑ 圖3.19　臺中公園內的臺中商品
　　　　陳列所及後藤新平銅像

↗ 圖3.20　嘉義公園與嘉義神社一
　　　　帶配置圖

→ 圖3.21　日治時期嘉義市鳥瞰圖

　　臺南公園位於距臺南車站5町餘（545公尺）的北門町，從大正元年（1912）到6年
（1917），興築面積45,000餘坪，工程費十七萬元，規模雄大。公園中，林泉園池的結
構與花木竹石的排列得宜，設有高燥而廣闊的大運動場，中央也有大榕樹，四季綠草青
茵鋪滿整個公園。園內立有招魂碑，設有花園、中之島、小動物園等設施，堪稱全臺公
園的典範。[35]

　　高雄鼓山公園，基地原為蕃薯寮街人民的共同墓地，稱為鼓山塚。因屬於全臺少見
的風景勝地，為了提供一般大眾休閒之用，明治39年（1906）舊蕃薯廳大興土木，搬遷
墓地，開拓荒野，建造鼓山公園。園內存有清道光21年（1841）按察使姚瑩所立的「同
心赴義」碑，這是調停自古以來閩粵兩族激烈械鬥的紀念碑。其他還有文人墨客的題詞
與各種紀念碑數十座。公園頂上的相思林中，立有三十三士碑，這是為了祭祀因當地衝
突而殉職的日人亡魂，每年11月舉行的招魂祭，為地方上的年度大事。從鼓山公園眺
望，視野最為空曠，高屏平原一覽無遺。[36]

← 圖 3.22　金子常光繪製彰化鳥瞰圖

↑ 圖 3.23　彰化公園

　　屏東公園位於屏東郡屏東街的東北端，公園內有很多大樹，基地不令人感到狹隘。園內立有忠魂碑，祭祀當地一百三十名殉職的日人死靈，屬於南部重要公園之一。[37]

　　綜而言之，臺灣各地公園的興建，從其沿革即可窺知日治時期對設立都市公園的基本看法。它往往結合統治者為祭祀因公殉職的日人靈魂，與美化政治人物統治政績的儀典性紀念空間，作為政治美化與歌功頌德之用。[38] 其中，值得注意的是公園與日本神社的結合（圖 3.22, 3.23），這種公園雖不是單純由殖民者有意形塑成的，但也絕不能將臺灣的公園看成日本模仿西方現代都市規劃下的產物。日人在臺灣設立的公園摻雜著政治及一般公共空間等等的複雜意義，那麼，日本國內設置公園的情形又是如何？

3.3.3　日本的近代公園[39]

　　一般而言，歐美各先進國家經歷了產業革命的資產階級革命，資本主義雖然得到發展，但反而暴露出 19 世紀前半的都市環境惡化的矛盾，最終導致資產階級社會因特權而保有的庭園，被解放出來；另一方面，在法制上也確保了都市中的開放空間，公園由於能使都市機能「健康化」而被認識，並引入都市空間之內。但是，日本公園的起源卻與產業化所引發的都市問題有所不同，原因在於日本的工業化是在明治中期以後，而公園的法制化早在明治 6 年（1873）1 月 15 日布告大政官時，就已經出現了。

　　日本「公園」一詞的出現，源於近代土地制度改革，當時為了徵收地租，必須設定地目名稱，因而在修訂地租制度之時，創設了「公園」這個項目，成為公園設定的開端。這時的公園被歸編於官有地的項目下，當初公園的管理單位為「大藏省租稅寮」的租稅機關，待設置內務省之後才移至內務省地理局。明治 20 年代因為地租改正業務的結束，公園行政就轉到衛生行政項目下。需要說明的是，明治時期的社會主義者在啟蒙運動時，將歐美的公園視為都市中不可或缺的衛生設施與都市設施而加以介紹，然而，日本國內

因尚未有嚴重的都市問題,對於一般社會大眾而言,公園只是社會主義象徵意義的具體化存在而已。

大正8年(1919)4月,日本制訂了「都市計畫法」,不過該法中並沒有公園這一項目。公園行政要有實質上的進展,要等到大正12年(1923)9月1日關東大地震發生之後,為了復興被燒成焦土的東京,都市計畫法以「特別都市計畫法」,且不是沒有期限的永久法令,而是在有一定期限內的立法,討論公園的設置問題。特別是復興計畫的主要手段「土地區劃整理」與「土地收用法」,可作為取得公園用地的依據,也確實發揮了很大的效果。

都市公園的設定,原則上是由都市計畫的執行而取得,但是現實上卻大多是「登基大典」、「行幸紀念」等偶發性紀念事業而設置,這也是不爭的事實。地方公園的設置,幾乎都是這種「紀念事業」的產物。公園的設置或是中日戰爭、日俄戰爭的紀念,或是戰爭犧牲者的招魂碑、忠魂碑的建設地,或是以紀念登基大典作為興建契機,設定為表現公共紀念性的場所,前述因區劃整理所設的公園,也有不少是以紀念性為契機而推展的事業。

另外,到了大正時期,公園不只是日常生活休閒的場所,也是政治性的場所。這可以東京日比谷公園為代表,在大正民主潮流中,屬於官廳街的「公共性」公園,經常是發動群眾運動與舉行政治性儀式的場所,這裡可從群眾角度看到公園的公共性。日本在資本主義化的過程中所發生的勞動運動、普選運動、稻米事件等矛盾,都在公園裡表露了出來。

在第一次世界大戰之後,有別於都市計畫,公園從衛生行政的角度再度被提起。當時人們認識到「當發生戰事時,國民體力的提昇才能與國力直接的結合在一起」之後,公園轉而成為衛生行政的一環。在當時,公園內積極地導入運動設施,被定位為健民運動的場所。昭和13年(1938)1月厚生省誕生,置有體力局,以管理國民體力為目的,使公園作為健民之設施,而將公園行政列入管轄範圍。

從丸山宏對日本近代公園設置的演變過程之追蹤,我們發現日本國內公園的設立也並不必然如同歐美國家的都市發展過程,因為都市生活空間惡化,需要公共綠地空間作為調節而產生的。甚至過去常令人懷疑的是,因為殖民統治才有的現象,如為了「登基大典」、「行幸紀念」所設立的紀念公園,但這其實在日本國內也是普遍的現象,甚至公園與運動場結合,以管理國民體能的政策,也是日本與殖民地共通的現象。即使是政治人物的紀念銅像,或是為祭祀為國犧牲者而設置之忠魂碑,日本國內也有類似的現象。因此,嚴格來說,日本統治臺灣時,因為種族不同與日本人的優越感,對臺灣人採取不平等、高壓軍事力量等等殖民地政策外,有不少措施是日本國內與殖民地採相同的理念去執行的。只不過,在日本社會暴露的勞動運動、稻米事件等矛盾,而導致群眾運動出現在公共性的公園時,臺灣的公園是否允許這種群眾運動,是今後必須注意的重要指標。

3.4 日治時期「圓山公園」地景的轉化

在二次世界大戰前，日本國內或是殖民地臺灣各地近代公園，都是為了紀念天皇的「登基大典」、「行幸紀念」而設立的，甚至公園與運動場結合，以管理國民體能的政策，也是日本與殖民地共通的現象。即使是政治人物的紀念銅像，或是為祭祀為國犧牲者而設置之忠魂碑，日本國內也有類似的現象。理解了這樣的背景知識之後，以下就來看看「圓山公園」在日本時代的轉化與變遷。至於能夠影響「圓山公園」地景與環境意義的，當然就是臺灣神社的設置，所以首先從臺灣神社的設置與選址看起。

3.4.1 臺灣神社的選址

關於臺灣神社具體的建築樣式討論，請參考本書第8章「臺灣神社」的章節，在此著重於日治時期「圓山公園」的整體景觀，甚至在當時的臺北都市結構中，所扮演的角色。當中日甲午戰爭後，臺灣被割讓給日本，清代臺灣的官民曾經發動自救的武裝反抗。當時帶領日本軍隊征戰臺灣的日本皇族北白川親王，在征戰過程中去世，此後就一直有提倡興建臺灣神社的聲音出現。當時的臺灣總督乃木希典曾於明治30年（1897）9月設置「故北白川宮殿下宮祠建設委員會」，任命海軍少將角田秀松為委員長，以及海軍大佐中山長明、陸軍步兵少佐菊池主殿、總督秘書官木村匡、民政局事務官高津慎與橫澤次郎為委員。委員會就神社的位置選定、營造設計、經費等進行慎重審議之後，於同年10月11日由角田秀松向乃木希典提出報告。該報告就臺南、基隆、臺北的城內與城外等地作全面性的檢討，結論以臺北城外的圓山為建議地點，委員會對於將神社置於圓山公園內，有如下的分析：

> 委員會竭盡各種研究，選定公園地的圓山。為什麼圓山適合呢？乃因公園地常是公眾觀遊之所，就如同即使只投宿一夜的他鄉遊客，都要一覽東京上野公園與淺草公園的風景，或是於浪花中的南都春日野，總是天下大眾注目集中的焦點。所以於公園內建設宮祠，一則方便公眾的參拜，因而神德自然受到景仰；一則因為公園保有神聖宮祠，庭園自然更為讓人親近，其實是一舉兩得的方法。況且自古以來將社祠置於公園內者不在少數，也是這個原因。這是委員會選定圓山公園作為神社基址的原因。
>
> 於是，角田秀松率領各委員全面進行圓山基地的勘察、審議後，有兩個方案：其一是置於圓山東邊，另一則置於西邊的中央部。委員會進一步選定西邊部分為臺灣神社基址，此乃因圓山東邊雖然可將臺北市街一覽無遺，風景可掬，但是基地面積狹小，不夠作為建設宮祠之用。若將眼光轉向西邊的中央部，則土地廣闊、風光清新、林木森然，實是莊嚴的風光明媚之地，作為宮祠的興建最為恰當。這是委員會選定此處的原因。[40]

這一段話在理論上將臺灣神社所需要的環境特質與圓山公園作了完美的結合。北白川親王是陸軍軍官,而圓山已是陸軍墓地,將北白川葬於圓山本是合情合理的事。明治31年(1898)兒玉源太郎就任臺灣總督之後,變更當初的設計,擴充其規模,使得臺灣神社的最後基址落於基隆河對岸的劍潭山上,[41] 特別是位於與中央山脈一氣呵成的龍脈之龍首的劍潭山位置上,更強化了居高臨下、展望臺北盆地平原的氣勢(圖3.24)。在《臺灣名勝舊蹟誌》中,杉山靖憲對劍潭山上的臺灣神社,有如下的描述:

> 此地高燥,環境清幽。後有可以仰望山貌靈秀的大直山青巒,前有可以俯瞰水波蕩漾、風光明媚的基隆碧潭。臺北市昇起熊熊的炊煙,圓山公園予以相互呼應。唯有於此靈地,神靈才得以安息。石蹬數十級,立以雄壯的神宮大柱,莊嚴的宮殿。鳥居是大正3年(1914)10月,由古賀三千人所捐立,採用花崗岩石材,其雄壯之貌,海內無雙,與技師十川嘉太郎所設計的明治橋相互

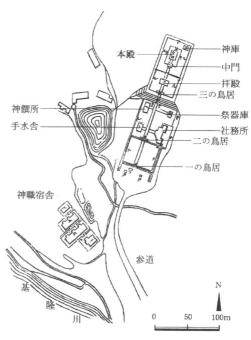

圖3.24 臺灣神社遠景

圖3.25 剛完工的臺灣神社的社域

圖3.26 臺灣神社平面配置圖

圖3.27 臺灣神社「圓山公園」一帶

輝映，增加了神社前頭的壯觀。在神社裡，無論其為陶製、銅製、石製，奉獻設立了有甚多獅子、燈籠雕塑等。…… 這些雕像反應了臺灣神社為所有社會階級所尊崇，可以想像其又增加了神社景觀的雄偉。在神社區域內還有設置於明治37、8年（1904、1905）日俄戰役的戰利砲，或是警察官的招魂碑，或是今上大正天皇登基紀念神苑。更增加神社參拜起點的壯觀（圖3.25－3.27）。[42]

昭和11年（1936）5月，笹慶一曾於朝鮮總督府第二會議室，以〈神社の敷地・樣式その他の考察〉為題演講，內容後來被整理在《朝鮮と建築》裡。[43] 雖然他具體提及的案例是位於朝鮮半島上的神社，但是他以當時日本國內與殖民地的朝鮮及臺灣為論述範圍，指出相較於日本國內的神社，殖民地的神社「大概都被置於山麓或是山腰，可能因為朝鮮半島樹木較少，有損神社應有的風景，所以新設神社時，不得已必須在後面背負山景，以形造幾分神祕感，增加其威嚴的風貌」。青井哲人接受笹慶一的看法，進一步延伸認為：

> （日本）的殖民都市所興造的神社，不但擁有森林，也喜歡放置在「山」上。包括日本都市在內，臺灣與朝鮮的都市幾乎沒有例外，都被配置在離市中心有一段距離的山上。所謂的神社位於山腰，是指位於市街地周邊的山邊。確實幾乎不存殖民地神社位於市街地中心的案例。[44]

我們並不清楚兒玉源太郎對於清代漢人賦予劍潭山的風水意義了解多少，但是將臺灣神社置於圓山公園或是劍潭山上，確實可以增加神祕感與統治者威嚴性。在徐裕健的《都市空間文化形式之變遷：以日據時期臺北為個案》中，清楚的提出被殖民者對於日本殖民政府興建臺灣神社以替代清代地景的看法：

> 臺灣神社的興建，表面上是一個空間地景形式的改造，和式神社取代了傳統本地寺院（劍潭寺），現代工法的明治橋取代了渡口；但其也意味著一個區域活動形式的更迭：集體式的強制性神社參拜取代了地方信仰的祭典及進香，圓山運動場中，近代學制下的體育馴訓取代了本地封建社會的文人雅士書齋吟唱酬答。在空間意義上，日本皇權的空間表徵替換了中國封建社會士紳文化差異地點的空間象徵，大和民族的國家神權「神域」替換了漢人移民社會所建構的風水「龍穴」（圖3.28）。[45]

3.4.2 臨濟宗護國禪寺的創立

過去討論日本殖民臺灣時的宗教政策或是廟宇興建等議題，雖然有江燦騰等人對臺灣佛教的研究，但這並非屬於殖民研究所關注的焦點。因此，討論日治時期的宗教政策

臺灣神社

臺灣神社御鎮座式唱歌

殖民支配者意象中的臺
灣神社與圓山鐵橋

臺灣神社與昭和8年改成RC結構的
明治橋

圓山鐵橋
1933改成RC橋
（明治橋）

因應裕仁太子來臺而整建的圓山運動
場，場中可見「新式文明運動場」的看
臺與跑道

圖3.28　臺灣神社神聖圈域與敕使街道共構的臺北城市神聖主軸

時，通常都將主要的重點置於神社的興建，例如蔡錦堂的《日本帝國主義下臺灣の宗教政策》，[46] 以及黃士娟的《日治時期臺灣宗教政策下之神社建築》。[47] 佛教的存在是超越地理範圍，共通於亞洲各國家的社會、文化與歷史之中，在討論「日本」的殖民宗教信仰時，表面上很難顯現出殖民者與被殖民者之間的差異性，但若進一步從日治時期地方志的簡單介紹來看，也可以發現日治時期的佛教傳布中，存在著一定程度「殖民地的特殊性」，例如大正 8 年（1919）所編的《臺北廳誌》中，便有著對於臺灣當時由日本傳來的佛教的相關描述。[48]

從《臺北廳誌》的記載可知，明治 28 年（1895）開始到大正 8 年已在臺灣布教（弘法）的教派有曹洞宗、日蓮宗、真宗本派、淨土宗、真言宗、真宗大谷派、臨濟宗、天臺宗。有趣的是，該書對於臺灣日治以前的佛教宗派，只認定齋教屬於佛教體系，才加以討論。筆者寡聞，不知臺灣在清代以前是否存在這許許多多的教派？不過當日本佛教各個宗派來臺布教弘法之際，將臺灣各地的寺廟當作活動的據點卻是事實。在日本統治臺灣的最初時期，就各宗派來臺的目的而言，《臺北廳誌》中有以下的描述：

> 布教師都是本山特選派遣，勤於熱心教化、保護本山、援助母國的信徒，所以教勢慢慢地成長，逐漸地也有有力者的皈依。各宗都能依靠信徒的樂捐興建廟宇，努力於弘法、勸化、風教。每當有天災事變之時，立即致力於救助工作。其他還有救濟貧困與孤兒者，為了公益進行周旋處理的工作。[49]

從這段話可以知道日治時期佛教傳播來臺的目的。陳玲蓉在《日據時期神道統治下的臺灣宗教政策》中，整理出最初日本佛教傳入臺灣的目的，肇始於當時的從軍布道。不過綜而言之，日治時期的布教大約可區分為：(1) 據臺以前即從事布教者；(2) 從軍布教；(3) 據臺後由日本派遣來臺布教者。[50] 我們從《臺北廳誌》的描述也可以窺知一二。基本上，戰前日本各宗派在臺灣的布教活動，皆是伴隨日本軍事行動而起，因軍人需要心靈撫慰而促使各宗派派員隨軍來到臺灣，從而順道進行對臺灣人的布教工作。當時臺灣人的日本佛教信仰並不興盛，各宗派的布教對象均以日人為主。但是，也可以看到一般宗教為了傳教而做的慈善事業，或是類似移民會館有收容、救濟、住宿設施的功能，如施療院、葬儀堂或是少年感化院。此外，也有因為殖民統治政策的執行，進行日語教學的活動。這些宗派到臺灣初期都是借用臺灣廟宇或是齋堂從事布教活動，這一點確實與西方傳教士在東方的傳教不同，這反映出東方國家在殖民與被殖民關係的特殊性；另一方面，與西方殖民國家不同點，還有西方的傳教士是商人與殖民軍隊的先鋒部隊，但是日本卻是以政治軍事的強權先行，經濟利益與宗教傳布則是依附在國家軍事強權之後，布教活動雖然期望普及於臺灣人，但基本上是為了本國國民而隨軍布教的。下文就以與圓山公園息息相關的臨濟宗傳入臺灣的過程先作說明。

前文曾提及兒玉源太郎創設臺灣神社時，將基址移至劍潭山麓，其實兒玉在創立

臨濟宗護國禪寺時也扮演了中心性的角色。其積極推動臨濟宗在臺灣的弘法活動之目的，在《鎮南記念帖》中的〈鎮南山緣起〉有清楚的描述：「協助皇民化，善導新附的赤子。同時作為日本與中國的橋樑，以彼此流通同宗的佛乘，希望能神聖地結合兩國的民心。」[51] 兒玉之所以積極地將臨濟宗引進臺灣，是因為他在明治31年（1898）就任臺灣總督時，臺灣社會正處於極度不安的狀況，「完全無法用文治來治臺，當務之急只剩武力一途。然而，若偏用威武會造成玉石俱焚，怨聲載道，官民相殘，終極造成人種之間的仇恨」。[52] 非但如此，日本國內來的日本移民也都有一蹴即成、不切實際的淘金夢，兒玉就在臺灣最動亂明治28年（1895）至32年（1899）之間的時期，來到臺灣履職。因此，在這種社會國家的大環境之下，導入宗教的力量是可以想像的事。

兒玉源太郎與後藤新平在社會政治極為不安定的背景下，「體察民情的歸趣，洞悉民心迷惑的根源，一面參酌舊慣，思考排練民政；另外一方面必實之以軍威，致力於兇兇的征服，極度妙用恩威並施的方法」。[53] 據此，導入亞洲國家共同的宗教力量，變成一項可以嘗試的操作。當時日本將臺灣與南方中國視為一體，在松本無住職的〈鎮南山緣起〉文中，一再提起臺灣與華南地區的布教事宜，又於明治32年兒玉源太郎提供松本無住職與天應禪師經費，作為前往中國華南參觀旅行的費用，要他們前往華南地區從事佛教的調查。為了助於理解兒玉對臨濟宗支持的理由，在此將兒玉對他們兩人出發前的激勵話語作一仔細介紹，這一段話可算是兒玉的基本理念：

> 長久以來，華南地區是日本名僧傳法之地，代代有禪宗諸祖的出現，以興隆正法。然而近世以來這個地區道法的式微，反過來比日本還要嚴重。若以世俗的觀點來看，表面的現象雖確實如此，但是張開法眼來洞察佛教的真相時，果真如此嗎？因為世態人情的低落，引起國民種種的迷信，造成正法信仰的衰頹，佛閣堂塔也逐漸慘澹凋零。

> 但是古德累劫的行願並非是一、二世紀就可以毀滅殆盡的。世運不興時，有道之士沒有出世的理由，必然遊於孤峰之間，或隱於市井之列，真修密行，堅持清節，等待時節因緣。廢寺古塔的背後，真正名眼佛子必不會斷絕，而且若非真正名眼之人不能視察這些真意。現今的世人對日本國家政策，日中的精神界的邦交，有密切關係的宗教聯繫都非常冷淡。之所以如此，是因為過去沒有可以洞察者，沒有對彼岸宗教界的真相有所探究，我感到深深的遺憾。天應禪師此次華南之行，真可謂是適當的洞察人，也得以補償我長久以來的缺憾。[54]

松本無住職在〈鎮南山緣起〉中，述說了與天應禪師一同前往華南旅行的目的，雖然是在祖塔的禮拜，以及表面上的法事，但其內容則是借天應禪師的法眼，實際調查當時華南的傳法真諦，以及下列的五項調查大綱：(1) 各山的住持與僧侶的首領們，對於日中兩國佛教寺院共通讓其學徒互換行腳掛錫之事的意見；(2) 各山的來歷及歷代的法

系:(3) 各山住持的立場與觀點,以及其徒眾修行的現況;(4) 一般官民對佛教寺院的觀念,以及僧侶對社會的影響力量;(5) 寺院堂塔的維持方法,檀越皈依的實際狀況。[55]

據上所述,我們可以了解日本殖民統治者本身篤信臨濟宗信仰的情形,以及寄望佛教對臺灣統治上的幫助,如此才能有助於了解兒玉為什麼不僅給予臨濟宗無後顧之憂的經費支援,也特別重視臨濟宗精舍的興建,將其配置在對全臺而言是重要位置的圓山。

在臨濟宗的臺灣開宗祖師梅山玄秀來臺之前,雖有南岳禪師、天應禪師來臺做過短暫的布教活動,但真正的開始,是松本無住職在華南旅行之後,回到日本遍尋開基祖師,法號得庵禪師的梅山玄秀禪師,並獲得其應允來臺。梅山師徒一行在明治32年(1899)12月14日從神戶出發,19日到達基隆,20日進入劍潭寺開始布教工作。然而,初來乍到即水土不服,陸續有僧侶病倒,甚至危及生命。明治33年(1900)5月,兒玉考量劍潭寺中濕熱不潔,不適合日人生活,主動提議提供經費興建精舍。同年的6月15日動工,8月完工,精舍總面積約為33坪,耗資1,449.82元,完全由兒玉支付(圖3.29)。精舍的命名是7月21日梅山以蔬菜招待兒玉及數位居士時,兒玉於酒間揮筆作了一首詩:「不是人間百尺臺,禪關僅旁碧山開;一聲優磬何清絕,萬里鎮南呼快哉。」兒玉源太郎親筆命名圓山精舍為「鎮南護國臨濟寺」。

不過,究竟圓山精舍的選址是由誰決定的?在〈鎮南山緣起〉文中,只說是兒玉問松本無住職,無住職答稱:「當前沒有特別恰當的地點,不過,在預定為圓山公園用地的西麓有一塊屬於林本源的荒地,但是現在官方也沒有收購的計畫,要與林家交涉也來不及。若是開闢劍潭寺西鄰的傾斜地,或可充作建築基地。」然而,兒玉卻說:「如今要蓋的並非暫時性的精舍而已,基地在哪裡都可以,要選擇合適可作為將來神佛的聖地之處。若圓山西麓是恰當地點,也可以向林家交涉。」

圖3.29 明治33年(1900)鎮南
山臨濟護國禪寺境內建築略圖

後來，無住職向臺北縣庶務課長金子源治商談要林家捐獻之事，金子則一度以工務繁忙為理由加以拒絕，但是無住職以這並非是私事，就某種意義而言，這與臺灣島統治的得失都有關係，特別是這件事有總督的私下命令，故再三要求金子應該在工務繁忙之時，代以協調捐地之事。金子最後接受請託，前往林家勸說捐獻基地的事，而林家認為若是專門作為造營佛閣的目的，則願意捐獻。

如此可見，臨濟寺的選址實是經過一番考量後，得到兒玉的大力支持，才得以實現，這原是必然之事，從後來無住職的記載也可以窺其一二。當時兒玉、無住職、梅山玄秀都不只把圓山精舍當作臺灣布教的基礎，更是華南布教的重要據點。明治34年（1901）春天，宗般與天應禪師要前往華南佛教據點的福州布教，南岳與宗現兩位師父為了準備工作，就由臺北出發經廈門到福州，先行整修烏石山麓的古寺以待兩位大師。宗般禪師於7月29日到達基隆之後，當天立即被迎入圓山精舍，同天舉行普山式，數日後提唱祖錄，並於8月5日出發前往福州。引用無住職的記載如下：

> 我在前一年（明治34年）奔走斡旋的南清布教與臺灣開宗的事情，終於有了頭緒，得以創造臺灣的根本道場鎮南選佛場，法門得以流通，大道得以廣布，得以實現這迴天之運，實是歡天喜地的事。[56]

明治37年（1904）日俄戰爭爆發，兒玉任總參謀長出征，梅山玄秀受兒玉和本山的特別命令，以從軍布教師的身分，從屬第二軍團，但於明治38年（1905）10月因病返臺。兒玉源太郎戰勝俄國之後，於明治38年12月30日凱旋回臺。當天，臺灣的官民為兒玉準備了宴會樂舞，第二天兒玉安靜的在家待了一天，於元旦輕車簡從參拜臺灣神社之後，立即前往鎮南精舍，得庵禪師親至山門迎接，兒玉一見便直呼：「和尚還健在，那我當然死不了啦！」隨後就相攜進入方丈了。[57]

兒玉源太郎於明治39年（1906）2月回到東京，7月24日去世。據〈鎮南山緣起〉記載，7月28日全市官民齊集於圓山鎮南精舍舉行追悼大會，9月10日又於精舍舉行滿中會，與會者有六百餘人，參加這幾次莊嚴肅穆的大佛事的有當時的總督佐久間與民政長官後藤新平以下的文武百官。梅山玄秀因而開始倡導建設寺院伽藍，於秋天回到日本國內訪有緣僧俗，以募集創設鎮南道場的資金。明治40年（1907）春天歸山後，組織「福田會」以收集會員的零碎淨財積蓄；又於夏天蓮花盛開的7月5日，利用地方官會議在臺北舉行的機會，在圓山精舍開辦「開蓮會」，以尋求全臺各廳事的支援。

最後，於明治43年（1910）5月開始著手興建，明治44年（1911）本堂興建完成，並立了門樓，8月鎮南山鎮守豐川閣落成。如此，在佐久間總督的支持下，結合各方官民護法等力量，這個算是兒玉源太郎的菩提寺，也是鎮南第一道場的新寺院建築，才得以面世（圖3.30–3.36）。

就結論而言，還有日本佛教的其他宗派比臨濟宗更早來臺布教，何以兒玉會獨獨挑

圖3.30　明治44年（1911）鎮南山臨濟護
國禪寺全境平面配置

圖3.31　大正元年（1912）落成的鎮南山
臨濟護國禪寺外觀

圖3.32　大正元年落成的鎮南山臨濟護國禪
寺本堂

圖3.33　大正元年落成的鎮南山臨濟護國
禪寺庫裡

圖3.34　大正元年落成的鎮南山臨濟護國
禪寺庫裡立面圖

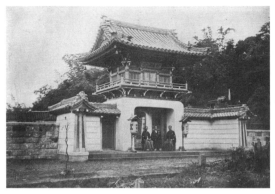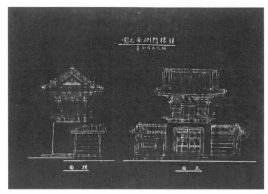

圖3.35　大正元年（1912）落成的鎮南山臨　　　圖3.36　大正元年落成的鎮南山臨濟護國
濟護國禪寺鐘樓　　　　　　　　　　　　　　禪寺鐘樓立面圖

選臨濟宗，這在《鎮南記念帖》中並沒有交代，推測或許是私人個性、人際關係與因緣
關係造成的。但是，由於有臺灣總督的支持，臨濟宗顯然在布教的目的上，以及整個格
局上也有所不同。兒玉在當時臺灣的政治、社會動盪不安之時，寄望臨濟宗的宗教力量
能對統治產生幫助。再者，由於日本當局把臺灣當成入侵中國的跳板，以及作為學習殖
民地統治的教材，因此，日人將臺灣的布教視為華南布教的一環。「鎮南護國禪寺」的
「鎮南」二字，其實是涵蓋了華南地區在內而命名的。

　　從兒玉源太郎將臺灣神社的計畫基地移至劍潭山，將臨濟精舍的經營置於圓山西
麓，以及對於華南社會文化宗教信仰的看法，雖然表露了作為殖民地經營者的野心，卻
也說明了他之所以能夠奠定日本在殖民地臺灣的統治基礎，並為日本帝國踏出殖民地經
營成功的一步的原因。他將臺灣神社置於劍潭山時，靠著莫大的總督權力，要臺灣人捐
地當然不是問題，但是，他必須透過外交手段解決法國領事館已先在此租地的問題。[58]
另一方面，由於基地位於基隆河的北岸，因此工程費必須再加上明治橋的建築費用，還
必須向中央爭取這一筆預算。[59] 兒玉願意與中央及臺灣各界交涉爭取臺灣神社置於劍潭
山的任職態度，與經營殖民地的心胸氣度，不言而喻。我們在此除了批評他的殖民霸權
之外，若要記起這段歷史的教訓，實有必要對日治初期這些殖民地官僚所處的真實歷史
情境與下決策時的考量做探討，才能在思考未來的臺灣出路時有所啟發。

3.4.3　劍潭寺的拆除與臺灣護國神社

　　臺灣護國神社的興建是在日治後期，雖然與本章節的主題有一點距離，但是它的創
建涉及臺灣的歷史古寺院劍潭寺之拆除，也等於自明鄭、清代以來漢人本土文化被完全
清除，轉變成日本的神社聖域的建構，到了戰後護國神社又被拆除改建成忠烈祠，因此
有必要觸及這個神社的興造過程。

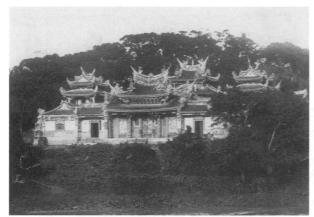

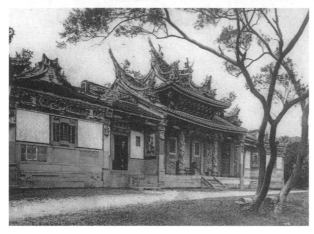

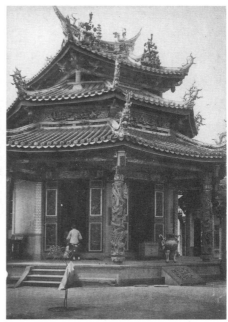

⬉ 圖3.37 面臨基隆河畔的劍潭寺外觀。陳應彬作品

⬈ 圖3.38 擁有八角平面之劍潭寺中殿。陳應彬作品

⬅ 圖3.39 劍潭寺三川殿。陳應彬作品

　　針對市政府指定當今位於大直北安路現址的劍潭寺為古蹟，就如臺北市文化局的官網所記載的歷史沿革：

　　　　劍潭寺原址位於臺北圓山基隆河北岸，坐西北朝東南，背山面水，風景秀麗。它是最早出現於清代方志中之臺北盆地古剎，相傳創建於明鄭時期，且有關於鄭成功與劍潭之傳說，香火鼎盛。歷經清初乾隆38年（1773）及道光24年（1844）重修，規模漸趨宏偉，至日治大正12年（1923），由名匠陳應彬主持大修，格局擴為三殿式，中殿為八角形，左右設置鐘鼓樓，廟貌極為華麗（圖3.37–3.39）。但至1940年，因其址靠近日人所建之臺灣神社，乃被勒令拆遷至大直今址。現存之劍潭寺係將原舊廟之木、石建材混合而成，雖只剩一殿，但其龍柱及藻井仍極精美，且廟方陳列保存許多原有石雕與木雕，頗富歷史文物之價值。[60]

　　不過，找遍日人留下的日治時期歷史文獻，卻沒有拆除劍潭寺的記述。例如，在昭

和19年（1944），由臺灣護國神社御造營奉贊會所編纂的《鎮座紀念臺灣護國神社》，[61] 可知其興建完成日為昭和17年（1942）5月22日。對於其鎮座地，雖有如下詳細的記載：「（護國神社）的鎮座地在臺北州臺北市大直的地方，臺北盆地的北邊。從明治橋沿著基隆河上溯數町（1町≒109.1公尺），背負蒼翠的劍潭山，風光明媚之處，確實適合護國英靈永久安息風景優美的淨土（圖3.40）。」[62] 但這段文字也完全沒有涉及劍潭寺相關的記載。

圖3.40　臺灣神社神宮與臺灣護國神社境域

　　臺灣人對於日人拆除劍潭寺，並在其原址上建造護國神社一事知之甚詳，但是在《鎮座紀念臺灣護國神社》以及戰前日人的出版物中，卻完全沒有這樣的記載。例如從大正13年（1924）開始至昭和19年（1944），每年由臺灣通信社所編纂的《臺灣年鑑》，在「名勝舊蹟」項目，從最開始即以「劍潭寺」為條目記述，是以昭和14年（1939）底排定昭和15年（1940）年版為最後，並且大幅減少其記述內容。但是在同一年份的《臺灣年鑑》，卻對尚未進行施工的護國神社的預算編列，已作了詳盡的陳述，[63] 而這個詳細的內容是轉載自昭和14年3月19日《臺灣日日新報》如下的報導：[64]

　　　　新年度預算的公布，臺灣也即將進行招魂社的營造，費用中有二十萬是建築費用，創立準備費為一萬，共為二十一萬圓，其中十一萬圓為14年度（1939）預算，15年度（1940）預算有十萬圓。預計兩年內完成興建。近來內務省發出全國性的訓令，將招魂社這個名字更改為護國神社，臺灣則改為「臺灣護國神社」。已經內定其位置在臺北市郊的平地，其社域約有3萬坪大小，建築則為木造流造樣式。其奉祀的祭神為「臺灣的殉國者（為日本國犧牲者）」，所以原來祭祀於東京九段的靖國神社，從明治時期以來到今天為止，與臺灣統治有關的神靈一萬體，分靈移祀於此之外，還有這次因與中國戰爭而殉國者，亦有從臺北建功神社移祀而來者。其社格與日本國內同樣，屬於縣格，其神職人員亦屬於日本文教局直轄命令者。新年度（1940）一開始的祭神，即與陸海軍聯繫，進行嚴密細緻的調查，一方面增加文教局的人員，另一方面，一旦決定神社的位置後，開始進行土木工程，預期明年度著手神殿的興建工程。大祭祀日尚未決定是否與日本國內相同，也定在4月30日與10月23日。還有，既存的建功神社祭神的關係等因素，當然新神社完成之後也保持原有的狀態。

從這段記載，可以知道至少在發布消息的昭和14年（1939）3月19日時，已經內定護國神社的基址與神社的建築樣式為木造流式。自此以後，臺灣內部陸續成立了臺灣護國神社的奉贊會，首先是臺南州於昭和14年4月22日、[65] 臺北總督府內於同年7月15日、[66] 基隆市於同年9月7日、[67] 臺北市則於同年9月15日，[68] 這些地方紛紛成立神社興建的奉贊會。

另外，在《鎮座紀念臺灣護國神社》中，對於「神社的創建緣由」，有如下的記載：

> 自從日本統治臺灣之後，在國家公共事務上，獻身的貢獻者不少，因此招回軍職、軍人眷屬、公職人員的英靈，以奉上感謝之意。於明治35年（1902）在臺南，明治41年（1908）在臺北，個別舉行慰靈祭。自此以後，濁水溪以北在臺北，以南則在臺南，作為祭祀英靈之場所。於昭和11年（1936），被視為靖國神社祭神的臺灣英靈，重新舉行招魂禮。自此以後招魂禮，每年都由軍部或是地方廳主持例行的儀式。但是從昭和14年3月起，廢除過去的招魂社，制定護國神社制度，所有的招魂社都改稱護國神社，讓國民崇敬的對象能夠名符其實，具備神社的位格。因此，臺灣也對於因參與戰爭而犧牲生命，使其成為靖國神社祭神，而且為了回應臺灣官民六百六十萬人熱切的期待，使臺灣的神靈得以安息，所以在昭和15年（1940）7月18日，於臺北市大直創設了神社。[69]

由這段臺灣護國神社創建緣由，可以知道其創設的目的在表揚軍人、軍眷、公職人員為國犧牲的功績而存在，其本身就是東京靖國神社在地方的支部。另外，在《臺灣建築會誌》中記載臺灣護國神社舉行地鎮祭是在昭和16年（1941）1月15日，[70] 立柱上棟祭是在昭和16年11月9日，鎮座祭是在昭和17年（1942）5月22日。[71] 由此可知臺灣護國神社動工是在昭和16年1月，竣工是在昭和17年5月。在昭和17年版的《臺灣年鑑》中，「名勝古蹟」項目中已不再有劍潭寺的記載，可以推想劍潭寺此時已經遭到拆除，同時，也開始出現「臺灣護國神社」項目的記述。於昭和17年版《臺灣年鑑》的「社會」條目裡，載有「護国神社上棟祭の儀」，記述了上樑儀式的時日與所在地：

> 全島居民赤誠一致捐獻經費，為了祭祀這次中日戰爭殉國的英靈，以及先前置於靖國神社與臺灣有關連的神靈，移祀於臺灣護國神社使其安息。神社於11月9日上午10點開始，在劍潭山守護的山麓下莊重地依古老傳統舉行了立柱上樑儀式。[72]

這可與上述《臺灣建築會誌》相互為證，可見所載為真（圖3.41－3.44）。據此推知，劍潭寺的拆除應該是在昭和15年，該舊址就是護國神社所在地。黃得時在1953年所撰寫的〈大龍峒之沿革：古往今來話臺北之三〉中，指出：

圖3.41 臺灣護國神社圖

圖3.42 臺灣護國神社鳥居

圖3.43 臺灣護國神社拜殿

圖3.44 臺灣護國神社本殿

> 民國15年（大正15年，1926）日本政府因要擴大臺灣神社之社域，並鋪設
> 至護國神社（現今的忠烈祠即其舊址）之道路，遂被迫遷建大直之北勢湖山麓。
> 但廟貌狹小，香火之盛，已不及昔日矣。[73]

奇怪的是，黃得時撰文的時間距離拆除劍潭寺的時間並不遠，為何會記成大正15年？
顯然他是誤植，才能符合其他歷史文獻的記載。[74]

　　日本於1930年代起，逐漸地走向軍國主義，進行對外擴張的侵略路線；昭和6年
（1931）9月18日的九一八事變，以及昭和12年（1937）7月7日的蘆溝橋事變後，中
國與日本持續八年戰爭，到了昭和16年（1941）12月7日偷襲珍珠港，正式進入太平
洋戰爭，軍國主義無限抬頭。這樣的背景之下，有趣的是在昭和12年12月28日的《臺
灣日日新報》揭露一個消息，說到有一個AK計畫打算將日本傳統過年在寺院裡敲鐘的
習俗，用在日本國內與殖民地、傀儡政權滿州國以及其用軍事力量在中國所占領的土地
上，以彰顯日本在亞洲發動軍事侵略勝利的氣氛。亦即，從東京寬永寺開始敲鐘，經由
京都東山區域鹿谷的各寺院、廣島嚴島真言宗大聖院、九州久留米筑後川畔梅林寺、東

北岩手縣平泉中尊寺、北海道本院寺後，轉到朝鮮半島上的首爾南大門，再傳至臺北臺灣神社旁的劍潭寺，至哈爾濱的中央寺，最後至蘇州的寒山寺，藉由鐘聲的接力，以誇耀其在亞洲擴張的勝利氣氛。[75] 在《臺灣日日新報》於昭和12年（1937）12月31日的報導中，也記載這個計畫已實際執行完畢。[76]

雖然劍潭古寺有非常重要的歷史淵源，但是要舉出清代或是日治時期臺灣的代表佛教寺院，除了劍潭寺之外，還有不少。如拙著〈清代臺灣傳統佛教伽藍建築在日治時期的延續〉[77] 所舉，還有臺南的開元寺、法華寺、竹溪寺、彌陀寺等，基隆的靈泉寺、苗栗的法雲寺，或是高雄超峰寺及臺北的觀音凌雲寺等都是。但是，之所以選擇劍潭寺的理由無他，應該就是因為它位在臺灣神社的旁側。有趣的是，它之所以被拆除，也是因為臺灣神社在昭和12年決定擴大臺灣神社的社域範圍，以及需要興建護國神社有所關連。

關於臺灣神社的遷建過程，近人津田良樹於2012年撰寫的〈臺湾神社から臺湾神宮へ：臺湾神社昭和造替の経過とその結果の検討〉[78] 論文相當詳細，讀者可以參考。文中引用了《大阪朝日新聞 外地（臺湾）》的報導，記載當時臺灣總督府文教局長島田昌勢，談及他前往東京內務省神社局與兒玉局長討論臺灣神社遷建計畫案。其中討論到島田氏準備好的兩個具體遷建替選方案，兩案差別在於參拜道路的設置，涉及劍潭寺是否也必須遷建的問題上。不過似乎已經有了結論，就等島田回到臺灣，由總督小林躋造做最後定奪。[79] 從結果來看，即使已經不留任何文字記錄，但是我們知道小林氏當然是選取了拆除劍潭寺的臺灣神社遷建方案。

作為殖民地的臺灣，關於上述島田與兒玉的討論，以及小林總督的決策涉及拆除劍潭寺一事，臺灣總督府的御用報紙《臺灣日日新報》報導僅有敘述通過的遷建案，完全沒有觸及劍潭寺的問題，[80] 甚至，對於最先要遷址擴建臺灣神社這個原始方案，都沒有報導。津田良樹指出，雖然總督府內部在昭和10年（1935）7月即已經內定，但是公布社會周知則是稍晚刊載在日本國內發行的《大阪時事新報》昭和10年10月10日的報導。[81]「劍潭寺拆除事件」[82] 可以視為日人改變「圓山公園」的殖民統治的基本特質，因此，即使劍潭寺對臺北而言是不可或缺的古寺，當要展現日本在亞洲的抬頭，可以作為古寺歲末新年撞鐘的臺灣代表，但為了讓臺灣神社與臺灣護國神社的「神域」之完整性，背地裡竟然拆除了劍潭古寺。

3.5 圓山公園的變遷與神宮外苑計畫

3.5.1 圓山公園的變遷

已如上述，圓山與劍潭山是一體性的環境，也如同堪輿家將劍潭視為龍首，認為隔岸的圓山為龍珠，形成風水語言的「龍搶珠」地形地勢。日人在治臺之初即已置陸軍、

海軍及民政局管轄下的共同墓地於圓山仔，從明治29年（1896）9月起，又把此地設計成公園。在得知前述日本近代公園（包括日本國內與殖民地）的設置與發展背景之後，自然能理解將忠烈祠或是忠魂碑置於公園之內不僅互不衝突，反而讓設計理念更有相得益彰的效果。就如《臺北市史》對建功神社的描述：

> 建功神社雖可稱為「無格社」，[83] 但它是祭祀臺灣改制以來為公務殉職戰死有功的英靈之神社。自明治35年（1902）開始，以濁水溪為界，分出身的南北以祭祀其尊靈，每年分別在臺北、臺南及其他地方舉行招魂祭。大正14年（1925），作為始政三十週年紀念事業，決定創設招魂神社，置於植物園內，建築折衷（日本）神社與（臺灣）廟宇的稀有形式建築物，稱其為建功神社。昭和3年（1928）7月舉行鎮座祭，從那以後，每年4月舉行祭典儀式。所祭祀的英靈約有一萬五千餘柱。[84]

就如同植物園與建功神社結合一樣，這種公園或是植物園與國家政治象徵的紀念物結合，對日本人而言是一般性的作法。因此可以理解，日人除了設置墓地並將鎮守臺灣的臺灣神社設置於「圓山公園」，讓日人可以安身立命定居臺灣進行開疆拓土的工作，兒玉源太郎又於明治33年（1900）[85] 在西邊山麓位置建造「圓山精舍」，這也就是鎮南山護國禪寺，寺前有蓮花池沼地。

然而，對於出生於1980年以前的臺灣人而言，若提起圓山，在腦海裡必然浮現圓山動物園與兒童樂園，在此有必要對這些設施作交代。圓山動物園位於圓山之上，出入正門置於東邊中山北路（敕使街道）旁。圓山動物園於大正3年（1914）時，為大江氏私人經營；[86] 於大正4年（1915）11月，以大正皇太子登基儀式的紀念事業，加以擴張與改善；於大正9年（1920），隨著市制之實施，轉為臺北市役所管理。這個大江氏經營的雜技團，藉動物園之名，進行商業行為，後來官方收購其所飼養之動物，並將曾經飼養於植物園內之動物，一併遷移至此地，使其設備更為齊全，更名符其實，並且逐步增加動物的種類與數量，漸漸達成動物園的規模（圖3.45）。[87]

動物園於大正9年移轉由臺北市役所管理之後，更加擴張改善，珍禽異獸種類達到三百六十餘種，在當時，非但只是臺灣唯一的動物園，也是當時日本五大動物園之一。此後，觀賞者逐年增加，同時也成為廣受兒童歡迎，經常前往參觀的場所。從昭

圖3.45　圓山臺北動物園正門

和5年（1930）開始，動物園在夏天
的夜間也開門營業，並舉辦各種表
演活動，市民們帶孩子前往納涼者
大有人在，據說熱鬧非凡。圓山公
園除了上述的設施之外，在公園中
還立有水野遵民政長官的銅像與筆
塚等紀念物。至於兒童樂園，其所
在位置正是過去的太古巢舊址，在
戰後的《臺灣省名勝古蹟集》有記載
兒童樂園的位置：

圖3.46　圓山大運動場

> 位於圓山北面基隆河南岸，與動物園接壤。為昭和9年（1934）動物園購
> 地興建的遊園地。原有涼亭蓮塘等項點綴與兒童遊戲器具，因戰時失修，器具
> 損壞不堪用，園景亦非。[88]

　　通過圓山公園的個案分析，可以了解日治時期的公園設置，並不單純如西歐國家在
都市中的開放空間，用以舒緩都市擁擠的惡質生活環境，機能上以導入戶外空間的陽
光、空氣、綠地為最主要目的。日治時期的公園空間是用在政治、道德、自然景觀上，
尤其隨著時間與戰爭的推移，除了更加強政治性的目的，如皇族的紀念事業之外，有時
反而利用這些紀念事業的性質，追加設置了動物園、兒童樂園等等多功能的公園性格，
圓山運動場也是其中一項。日治時期的圓山運動場是大正12年（1923）4月攝政宮來臺
一遊時的紀念事業之一，為當時臺灣唯一的運動場。[89] 當全臺運動爭霸賽或是臺北市內
各級學校的聯合運動會在此地舉行時，淡水線鐵道都會加開臨時加班車到圓山，當時常
常被人們誇稱為臺北的驕傲（圖3.46）。[90]

3.5.2　臺灣神宮外苑計畫案

　　所謂的外苑是相對於宮城、神社內苑的稱法，內苑通常是指宮廷建築群或是神社的
本殿、祝詞殿、內拜殿、外拜殿、迴廊以及神庫、羽車舍（神轎倉庫）等建築設施，甚
至包括周邊的鎮守森林與參道等設施；至於外苑是附屬於宮殿、神社（神宮）內苑的庭
園。通常就如東京的明治神宮外苑，鼓勵一般國民捐款，或是捐獻樹木，並由青年團志
工進行勞動服務，設置懷念天皇、皇后、昭憲皇太后遺德的「聖德記念繪畫館」，或是
鍛鍊國民身心與體力的運動與研修場所，或是作為普及文化藝術的據點，建造憲法紀念
館（現今的「明治記念館」）等紀念建造物，或是設置陸上競技場、棒球場及日本傳統運
動的相撲場地等等運動設施（圖3.47）。

　　臺灣的神宮外苑是隨著創設於明治34年（1901）的臺灣神社，在昭和10年（1935）

決定進行改建、擴建,所延伸出來
的附屬工程。至於臺灣神社本身的擴
建、改建,則可以根據津田良樹的研
究知其大概。津田氏引日本國內的《大
阪時事新報》於昭和10年10月10日
的報導,指出臺灣神社建築因為年久
失修以及腹地太過狹小等因素,以日
本天皇記年二千六百週年的紀念活動
為理由,投入總工程費兩百萬圓,從
昭和12年(1937)開始連續四個年
度,進行神社建築的大型改造,並以
此改造工程為契機,改稱臺灣神社為
臺灣神宮,並增祀皇室的祖神,即日
本國民總體氏神之天照大神與明治天
皇。[91] 根據當時總督府營繕課長大倉
三郎的說法,這個擴建計畫在昭和10
年7月就已經決定,[92] 但是因為神社
位置的選取有爭議,讓改建工程延遲
了四年,在昭和19年(1944)才真正
的完成興造(圖3.48, 3.49)。[93]

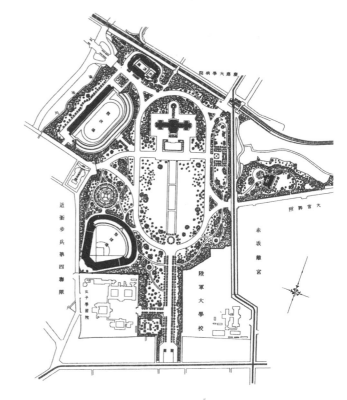

圖3.47 完成於昭和1年(1926)的東京明
治神宮外苑平面配置圖

關於外苑的計畫案,在昭和15年(1940)11月19日的《臺灣日日新報》報導了臺
灣神社/臺灣護國神社奉贊會會長,也是臺灣總督府總務長官森岡二朗,報告關於臺灣
神社/臺灣護國神社的規劃建造情形。其中談到:

> 臺灣神宮外苑之形塑,模仿東京明治神宮與奈良橿原神宮的案例,由學校
> 青年團、保甲民與其他一般臺灣居民做志工性的勞動服務,又獎勵獻木運動,
> 用島上居民的雙手進行營造守護全島的神社,及奉祀全島為國犧牲的英靈之護
> 國神社,並且建設可令全島居民引以為傲的運動場(圖3.50)。[94]

此外,昭和16年(1941)10月5日的《臺灣日日新報》中,還有如下詳細的描述:

> 當在進行臺灣神社遷建的同時所提出的外苑,位於大直一帶,北有碧綠的
> 大直山,南邊隔著基隆河,眺望大臺北的景觀,預定地大小有384,997平方米。
> 各行政機關、學校,或是社會青年團等團體,犧牲奉獻自己的勞力,完成了基
> 礎整地工作,即將進行本殿營造工作。關於外苑環境的規劃,自昭和15年3月

臺灣建築史之研究

他者與臺灣

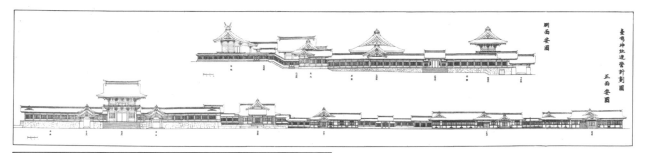

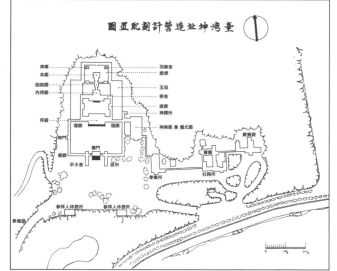

圖 3.48　臺灣神社側立面與正立面圖

圖 3.49　臺灣神社配置圖

圖 3.50　臺灣神社外苑計畫案配置平面圖（基隆河南岸）

以來，不斷地進行現場基地之調查，並與各方面相關單位進行共同的檢討後所呈現的結果。

　　實施計畫的第一期五年計畫，乃是已經充分考量籌集建築資材與人力的困難，所定下的計畫案。第一期的外苑計畫內容有如下的各種設施，首先是因應基隆河增高水位的時候，也能保護外苑各種設施免於遭到水淹，從外苑的東邊到南邊興築堤防。當時的臺北都市計畫第34號道路，變更規劃為沿著堤防內側，齊備堤防內部的排水與給水系統後，再行考量大廣場、陸上競技場、網球場等苑地。

⑴ 中央大廣場：本期計畫第一優先順位是約略位於中央位置，以從遷神宮後山向東延伸稜線為背所作的規劃設施，面積有5萬平方米，可容納十三萬人的寬廣草坪地，可以在此地舉辦全臺灣性的大型集會，平常又可以作為壯丁訓練的場所，以及曲棍球（Hockey）與蹴球競技場。

⑵ 棒球場：設在中央大廣場的西南，設置可容納六千八百人的木造觀眾席，在東西兩側與南側有可容納三千八百人的外野傾斜草坪的觀眾席。

⑶ 陸上競技場：設在中央大廣場的東南方，有標準一圈400公尺的橢圓形跑
　道以及中央為草坪的田徑競技場地。場地兩邊為可容納七千九百人的木造
　觀眾席，東側為傾斜草坪觀眾席，可容納五千三百人。

⑷ 網球場地：位在大廣場的正面入口與陸上競技場之間，有比賽用的一個場
　地與練習用的四個場地。都鋪上稱為安資卡（En-Tout-Cas）素材，是為理想
　的比賽用網球場，周圍觀眾席可容納二千四百人。

　　還有其他的設施，如位於大廣場正面入口西側有二百七十個停車位的停車
場，堪稱交通設施完備的計畫，外苑的入口正門設置於中央大廣場南邊，棒球
場與陸上競技場也設置有入口，在西南端與東北端亦有入口的門。以上各種設
施都位於外苑地內，會有聯絡通道聯繫，苑地的植栽都用臺灣獨有的鄉土植
物，或可以歸化為臺灣此地的植物為基調，創造綠蔭，設計泉水池塘，配以草
坪綠地，使成為可以逍遙悠遊的外苑環境。至於第二期以後的設施，保留空地
供將來興建體育館、游泳池、相撲場地以及武道館使用。

　　綜而言之，外苑計畫是形塑遷建後的臺灣神宮在整體環境上不可或缺的重
要元素，並且必定要能與後山保持連續，形成一體的丘陵地，或是保持逐漸變
化的景觀，作為涵養臺灣島民的敬神思想，也是讓身體健康能改善的實質環境
設施，進行總體的配置，作為永遠欣仰神德的場所。[95]

　　對於日本神宮外苑所設置的設施類別，在今和俊的〈国立霞ケ丘陸上競技場に関す
る研究　その2：明治神宮外苑競技場の成立経緯〉論文中指出，為了決定明治神宮外
苑要設置的設施類型，由三上參次、荻野仲三郎、本多静六、伊東忠太、塚本靖、佐野
利器等人組成檢討委員會。委員會一直討論至大正3年（1914）11月30日才得出結論，
但是也經過了「神社奉祀調查會」的審議通過，指出外苑計畫案應該具備：①紀念館、
②歷史繪畫館、③美術館、④圖書館、⑤體育館、⑥公會堂、⑦植物園、⑧音樂演奏
堂、⑨賽馬場、⑩恩賜館（伊藤博文公爵所賜的憲法館）、⑪立像館、⑫噴泉水池、⑬
樹林及草坪／花壇、⑭紀念門、⑮正門及各門／圍柵等、⑯休憩場所等設施。[96]

　　儘管如上所述，在昭和15年（1940）、16年（1941）有臺灣總督府總務長官森岡二
朗與《臺灣日日新報》，對神宮外苑的計畫內容、興工進度等等情況做詳細的說明，但
是津田良樹引用昭和13年（1938）1月18日的《大阪朝日新聞　外地（臺灣）》中，以〈臺
湾神社御造営最後ようやく成る〉為標題的報導，指出神宮外苑的計畫範圍僅有基隆河
北岸（圖3.51），不包括南岸的敕使道路、大廣場、陸上競技場、棒球場與網球場等種種
設施。該報導的主要內容，大概是神殿遷往東邊2町（約200公尺）的山谷，神苑的大小
增設100甲步（約30萬坪），內外苑合併估計有150餘甲步，外苑隔著基隆河，往南部
擴展，在這裡建造體育設施以及其他的文化性設施，預計在昭和15年8月中建造完成。

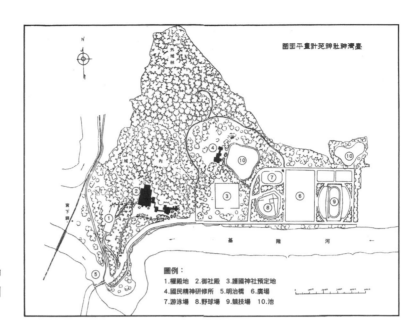

圖3.51　臺灣神社神
苑計畫案配置平面圖
（基隆河北岸）

據此，似乎已經確定改建、遷建的基本方針，就其計畫大要來看，包括了臺北市強烈爭取的基隆河南岸的外苑，並且也預計興建體育設施與文化設施。為了實現神域擴張，土地收購於昭和12年（1937）開始，到了同年9月16日土地徵收大致完成，當時基隆河南岸地區的土地還不是收購的對象，同年12年2月開始動工興建，自此，一個位於基隆河北岸的文化設施與國民教化道場應運而生。從這點來判斷，因為這次決定臺灣神社社殿營造計畫等工作已經是最後的討論，南岸地域的神域擴張應該是終止了。[97]

　　不過，也如津田引昭和12年6月25日《大阪朝日新聞　外地（臺灣）》的報導，東京內務省神社局要縮小外苑在基隆河北岸擴張的範圍，但是臺北市當局出現非常大的反彈聲音；還有，津田所稱的土地徵收完成是在9月16日左右，但是離《大阪朝日新聞　外地（臺灣）》的報導有近三年的時間，又是臺灣總督府的御用報紙《臺灣日日新報》所刊出的總督府高層森岡二朗的公開說明與詳細計畫內容，似乎不應該有消息錯誤的問題發生才是。因此，在此採取相信《臺灣日日新報》的報導是歷史的事實。

3.6　臺北城內總督府與「圓山公園」的聯繫

　　終日本統治臺灣的期間，臺北與圓山之間本來就有極為重要的聯繫關係。除了臺灣神社的重要性之外，為了要聯繫臨濟護國禪寺、圓山公園、圓山動物園與兒童樂園等等設施與臺北的關係，並且又位處於通往士林、淡水與大直等地的交通要道，臺北與圓山之間的聯繫更顯重要。

據老臺北居民的記憶，臺北圓山與劍潭的交通聯繫，靠的是劍潭渡口，也是歷史文獻《淡水廳志》所載：「劍潭渡，廳北百二十五里。芝蘭堡金包裏往來要路，上通峰仔峙，下達淡水港」。[98] 日治之後所規劃的淡水支線鐵道，就是經過此地。日治時期淡水支線的規劃，可從《臺灣鐵道史》中的記載略知一二。淡水支線與臺北本線的聯繫，一是為了方便與華南各港之間的交通貿易；另一方面則為了方便搬運從淡水港出入的鐵道建設用材，以及士林附近產出的建築用石材。[99]

這條南北交通要道，經過圓山仔、劍潭山的風景名勝，日人則用最具殖民支配象徵的臺灣神社駕馭此處的風景名勝，也是臺灣人的風水地理的寶地。非但如此，日人利用佛教寺院講求心靈撫慰之共同點，重新建造圓山精舍（鎮南護國禪寺）來取代屬臺灣佛教的劍潭古寺，甚至將圓山精舍視為華南地區推廣臨濟宗佛教信仰的據點。如此一來，作為聯繫臺北城內屬於世俗殖民政權象徵的臺灣總督府，與精神聖域象徵的臺灣神社、臺灣護國神社與臨濟宗護國禪寺等宗教設施所在「圓山公園」的敕使道路，其規劃設計就成為格外重要的課題。

關於這條敕使街道，青井哲人引用明治34年（1901）的《臺灣總督府民政事務成績提要》，與明治34年7月25日、9月5日的《臺灣日日新報》第2版的新聞記載，說明這條道路是臺北縣的國庫補助事業，於明治34年7月開始施工，10月竣工並舉行神社的鎮座祭。區間為舊臺北城東門至劍潭鐵橋（明治橋）約4公里，以及士林街道至劍潭鐵橋約0.5公里，寬度8間（約14.5公尺），沒有特別鋪設路面，兩旁種有相思樹為行道樹。

這個聯繫就如青井哲人在〈臺湾神社の造営と日本統治初期における臺北の都市改編〉[100] 一文中，引用《臺灣日日新報》對於明治34年10月27日臺灣神社鎮座祭敕使宮地嚴夫的參拜行進路線的記載：「當天早上7點，從當時的臺灣總督府（在新總督府未興建完成之前，暫時以清代的臺灣布政使司衙門為當時的總督府）內所設的齋館（住宿所）出發，於總督府門前文武街轉折，經添田氏宅邸向左轉，經過民政長官宅邸旁側，出總督府官邸正門到東門，『新道』一直線到達臺灣神社的第一鳥居。」[101]

這裡所說的新道就是敕使街道，如同青井氏所指，雖然當時新臺灣總督府尚未興建，但是仍然必須經過東門街，由東門、敕使街道向臺灣神社前進，這是相當儀典性的表現。第二天28日大祭時，敕使也採用相同的參拜路徑，以後每一年10月28日的大祭（年祭）時，總督以幣帛供進使參拜的路徑也是如此。極端而言，從祭祀的儀式來看，敕使街道就是總督府與臺灣神社的連結道路，總督府到東門之間，有總督官邸、民政長官官邸或是公園作為裝飾之設施（**圖3.52**）。[102]

青井氏研究日本殖民地的神社營造與殖民都市的規劃，指出日人的殖民都市企圖興造世俗性權力空間與宗教性權力空間並存共立的都市空間。[103] 這種都市空間讓人聯想到古代中國的都市空間是位於都城中央位置，代表世俗政權的宮殿建築，可以《周禮》

〈考工記〉所記的「明堂」為其典型的代表。「明堂」是周代天子要作為明政教、朝見諸侯、明示秩序的大堂。[104]

　　除了施行世俗政治權力儀式的明堂之外，中國的禮制建築裡還有壇廟與陵墓。所謂的壇，原來是指古代天子為了舉行祭祀或是朝會、盟誓、封禪等的大典儀式，在平坦地面築起土造露臺，是作為「天子」的皇帝舉行祭祀上天的儀禮場所。這種壇通常設於都城的郊外，歷代王朝在那裡舉行國家重要的祭祀儀式。所謂的「壇廟」，實際上是露臺的壇與擁有建築空間的廟祠兩種形態同時存在的設施，有祭祀天、地、日、月、社、稷、水、火、山、川等為對象的壇，以及祭祀城隍、土地、四瀆（長江、黃河、淮河、濟水）、五岳（泰山、華山、衡山、恒山、嵩山）、風雲雷雨等的廟建築，其特徵幾乎都是與自然信仰結合。今天北京現存的天壇正是這種傳統的建築，天壇通常位於都城的南郊，北京就是遵循這個傳統置於南郊位

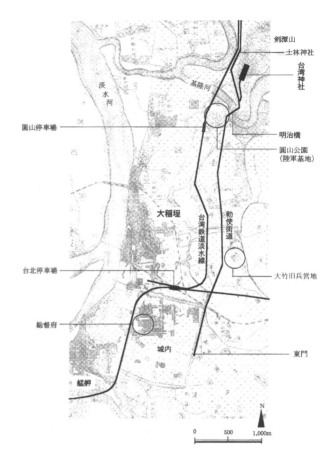

圖3.52　臺灣總督府至臺灣神社的敕使街道

置；而地壇則置於北郊，日壇則在東郊，月壇則在西郊，形成相對的配置關係。[105]

　　這種並存於都市裡的宗教空間與世俗權力空間，透過儀禮祭祀將兩者連結，在前近代的社會裡，世俗的政權必須要有宗教信仰力量的加持，亦即日本殖民統治需要神道力量，而中國正統的皇權則需要日月山川自然信仰的力量賦予權力。而這樣的想法，在進行都市空間營塑時，則如實地表現於現實的都市空間裡。

3.7　戰後臺灣神社的變遷與結語

　　昭和10年（1935）決定進行遷建、改建的臺灣神社，最終在昭和19年（1944）建造完成，於同年的6月17日，也順利將神社改名為臺灣神宮（圖3.53），但在尚未從舊神社移祀神靈北白川宮能久親王以及開疆拓土的三位神祇（大國魂命、大己貴命、少彥名命）至新的臺灣神宮之前，卻被10月23日發生的客機墜毀神宮事件所波及，其遭受破壞的

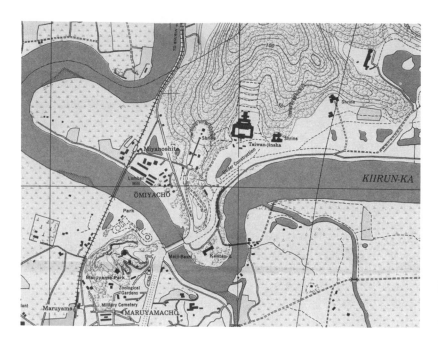

圖3.53　1945年「圓山公園」臺灣神社一帶平面配置圖

程度，根據當時的新聞報導僅透露是「一部燒失」，[106] 因此影響了原來的增祀計畫。雖然，舊臺灣神社在10月25日仍然舉行增祀天照大神的儀式，但是增祀明治天皇的計畫卻遭放棄。[107]

由於新臺灣神宮的興建正值戰爭時期，其受到的破壞不僅是客機墜毀的意外，無獨有偶的，在昭和20年（1945）5月6日遭到美軍的轟炸，據記載：「**6日清晨之前，美軍的敵機向臺灣神社投下炸彈，一部分的拜殿被燒毀，但是本殿安然無恙**」。[108] 其受損的詳細狀況，可在後來的臺灣總督府警務局防空課所整理的臺灣空襲狀況統計資料，知道「**神樂殿、社務所、神饌所各建築受到小規模的損壞，拜殿屋頂也同遭受小規模之破壞，四座時燈籠倒壞**」。[109] 此外，從1945年美軍所拍攝的空中照片，可知儘管本殿的部分還保留其形態，但是外部右側的拜殿、迴廊似乎遭受燒毀。[110]

過去臺灣人對於舊臺灣神社與臺灣神宮的區別並不熟悉，一向把文獻上出現的臺灣神社都視為舊臺灣神社，還好，近年來有津田良樹的研究，讓我們稍微知道兩者的差異。但是戰後，因為1952年由蔣介石夫人宋美齡籌組的「財團法人臺灣敦睦聯誼會」（簡稱為「敦睦聯誼會」），接管了由臺灣省交通處轄下「臺灣旅行社」於1948年興建的臺灣大飯店，並於1952年5月更名為「圓山大飯店」之後，圓山大飯店就成為接待蔣介石夫婦私人友人或是其政權的國際友人之處（**圖3.54**），[111] 因為特權的政商關係，即使到了今日其詳細的情形也不為外人知曉，也無法得知拆除舊臺灣神社與臺灣神宮的詳細情形。宋美齡接管圓山大飯店之後，於1953年籌建了游泳池和網球場，並興建會員廳，以擴

圖3.54　圓山大飯店。蔣宋美齡領導的「財團法人臺灣敦睦聯誼會」，於1952年接管臺灣旅行社經營的臺灣大飯店，更名爲圓山大飯店

圖3.55　楊卓成建築師所設計興建之十四層樓高的明清宮殿復興樣式之圓山飯店

充圓山俱樂部的活動場所與設施。1956年6月完成了金龍廳與附屬餐廳，1957年完成翠鳳廳，1963年4月建成了更大的麒麟廳，[112] 1973年改建為明清宮殿復興樣式的十四層樓高的圓山飯店（圖3.55）。

　　回顧日本的殖民統治，配合強化國家意識的宗教來操作，神社隨著對外擴張而建立，以神祇來懾服被統治者。圓山的臺灣神社是日本在臺灣最高的神道信仰中心，神社奉祀日本開疆神祇及侵臺戰役過程中犧牲的北白川宮能久親王，原計畫興建於基隆河南岸，日治初期即已設立在環境優雅的圓山仔之圓山公園內。明治31年（1898）新任的臺灣總督兒玉源太郎，認為計畫規模過於狹小，不足以彰顯親王的高操威德及影響統治威力，因此變更計畫位置，置於基隆河北岸，地勢較高的劍潭山腹，以臺灣神社為中心，讓「圓山公園」成為日本在臺灣強化國家意識的中心。

　　殖民政府選擇「圓山公園」作為神社基址的另一原因，是企圖將神社的神聖空間與漢人既有風水勝地價值觀結合，整合劍潭山腹「前有劍潭之淵」，後有「常磐」的地形地勢，以及原有圓山仔太古巢文人墨客吟詩作對的風雅空間，以成為完整的聖域空間。不過這樣的聖域規劃，與臺灣漢人用古寺廟來呈現風水吉地的空間形塑是有所衝突的，這也是為什麼在昭和12年（1937）擴建臺灣神社成為臺灣神宮，企圖將日本神道的祖神天照大神及日本政權最高象徵的明治天皇靈位並祀於臺灣神宮內的時候，即進行拆遷漢人精神象徵的劍潭寺，改建成臺灣的靖國神社（護國神社）。

　　臺灣神社的興建，表面上是一個空間地景形式的改造，即神社取代寺廟，明治橋取代渡口，還有改變一些區域活動的空間形式、意義與社會國家的關係，正如實地印證了夏鑄九在論述殖民空間的規劃時，指稱殖民統治常用「在空間的象徵上大規模刮去重寫（palimpsest）與抹去重拼」手法，[113] 去改造「圓山公園」的地景。

圖3.56　1990年代「圓山公園」一帶

　　到了戰後的 1950 年，因為韓戰的爆發與美援的引入，美軍顧問團進駐圓山附近，美國駐臺大使館官邸在中山北路二段，美軍眷區設在原二號公園預定地（戰前規劃為臺灣神宮外苑的中央大廣場），將位於臺灣神社原址（舊臺灣神社與臺灣神宮）的臺灣大飯店，交由宋美齡為首的「敦睦聯誼會」接管，並改組成為接待蔣氏私人友人與蔣氏政權外國貴賓住宿的圓山大飯店。戰後，國民黨所領導的專制政權，基本上與日本殖民統治時期將臺灣神社駕馭於劍潭圓山之上相近，同樣使用「刮去重寫」、「抹去重拼」的手法，將臺灣神社改建成只有統治階層可以使用的圓山飯店，設立代表國民黨政權之國家正統性的太原五百完人塚。前文曾經提及，蔣介石曾因為麥克阿瑟下榻的草山行館是日人興建的建築而感到不以為然，但奇怪的是，臺北城內的各項建築與設施，卻繼續沿用日人作為殖民統治手段的種種設施，借用日治時期的高壓統治象徵建築物長達五十年之久而不以為意。日本帝國只花了十到二十年的時間就幾乎用「西洋近代建築」取代了原來舊有的傳統建築，蔣氏其領導的政權也用明清宮殿復古樣式覆蓋了部分舊有建築，反映其在臺灣的治理，也與殖民統治性質相離不遠。

　　另一階段是 70、80 年代之後，經濟發展掛帥，工程技術駕馭人類價值的時代，從中山橋的路面拓寬工程、新生北路高架橋、中山高速公路、中山二橋等等的工程計畫與施工，可以說是完全漠視圓山原有的意義與結構，不僅超越了臺灣神社所代表的神權思想，也超越了政治威權象徵的圓山飯店（圖3.56）。現在看來，動物園、兒童樂園等等市民生活的設施，在工程掛帥的價值觀之下更是不值得一顧，當年「劍潭幻影」、「劍潭夜光」等的環境品質，也早已為人所遺忘了。

註 釋

1 (清) 陳培桂，《淡水廳志》，《臺灣文獻叢刊》第172種，卷13，考三 古蹟考・園亭 (附)，1963。「太古巢：在劍潭前圓山仔頂，陳維英建」。

2 同上註。「龍峒山：即大隆同，平地突起如龍。北臨大溪，溪底石磴與劍潭山後石壁相接。有洞，側身入，以火爉之，僅通人，行約數百武」。

3 本文用「圓山公園」(A)指涉包括日治時期的圓山公園(1)、劍潭(2)與臺灣神社(3)遺址的範圍。請注意，若不作特別說明，則(A) ≠ (1)，即有引號的「圓山公園」不等於沒有引號的圓山公園。

4 同註1，古蹟考・寺觀 (附)。「劍潭寺：即『府志』云觀音亭。在劍潭山麓，乾隆三十八年吳廷詰等捐建。寺有碑記述：僧華榮至此，有紅蛇當路，以筊卜之，得建塔地。大士復示夢有八舟，自滬之籠可募金，果驗。寺遂成。道光二十四年泉郊紳商重修。」

5 維基百科，「圓山飯店」。https://zh.wikipedia.org/wiki/%E5%9C%93%E5%B1%B1%E5%A4%A7%E9%A3%AF%E5%BA%97 (2016.09.14)

6 伊能嘉矩，《臺灣文化志》，中卷，東京：刀江書院，1928，頁368–69。

7 黃得時，〈大龍峒之沿革：古往今來話臺北之三〉，收錄於《臺北文物》2 (2): 41–42, 1953.8.15。

8 黃蘭翔，〈從歷史文化觀點探討中山舊橋處理方式〉，收錄於臺灣大學編，《基隆河中山舊橋處理方式之研究》，臺北：臺北市政府養工處委託計畫，頁a–5–6。

9 編著者不詳，《臺灣府輿圖纂要》，《臺灣文獻叢刊》第181種，〈淡水廳輿圖纂要〉，淡水廳輿圖冊・山・北路山，臺北：臺灣銀行經濟研究室，1963。

10 張國棟，〈圓山五彩物語的回憶〉，《新臺灣》153: 84–85, 1999。

11 同註1。引自乾隆12年 (1747) 范咸《重修臺灣府志》，卷1，封域・山川・附考。「劍潭，在北淡水大浪泵社二里許。番刈艋舺以入水，甚闊。有樹名茄冬，高聳障天，大可數抱；峙於潭岸。相傳荷蘭人插劍於樹，生皮合，劍在其內；因以為名。」

12 連橫編，《臺灣詩乘》，《臺灣文獻叢刊》第64種，卷4，1960。

13 同上註，卷5。

14 同註4，頁345。

15 田中一二編，《臺北市史》，臺北：成文出版社，1985，頁564。

16 同註1，古蹟考。

17 同註1。

18 連橫，《臺灣通史》，卷34，列傳六・文苑列傳・陳維英：「陳維英，字迂谷，淡水大隆同莊人。少入泮，博覽群書，與伯兄維藻有名庠序間。性友愛，敦內行。咸豐初年 (1851)，舉孝廉方正。九年 (1859)，復舉於鄉。嗣任閩縣教諭，多所振剔。閩縣有節孝祠，久圯，捐俸重建。已而工部尚書廖鴻荃告歸，聞之造謁，維英辭。鴻荃請入見，長揖欲跪。維英矍眙不知所措。鴻荃曰：『公新節孝祠，惠及閭里，吾當為親謝』。蓋其母亦祀祠中也。秩滿，捐內閣中書，分部學習。歸籍後，掌教仰山、學海兩書院。同治元年 (1862)，戴潮春之役，淡北震動。與紳士合辦團練，以功賞戴花翎。晚年築室於劍潭之畔，曰『太古巢』。著鄉黨質疑、偷閒集，未刊。」

19 連照美，〈臺北圓山遺址現況調查研究報告〉，《臺北文獻》83: 6–46, 1988.3。

20 駱香林、苗元豐、黃瑞祥等編，《臺灣省名勝古蹟集》，臺北：臺灣省文獻委員會，1965，頁8–9。

21 同註1，古蹟考・古蹟。

22 黃士娟，《日治時期臺灣宗教政策下之神社建築》，中原大學建築系碩士論文，1998.7，頁34-40；臺北廳總務課，《臺北廳誌》，1903；《臺灣省臺北廳誌》，《中國方志叢書》臺灣地區第202號，臺北：成文出版社，1985，頁94。

23 橋本白水，《島の都》，臺北：南國出版協會，1926，頁25-33。

24 中日馬關條約簽訂之後，日軍征臺，起初戰死或病死者均埋於基隆的千人塚，但是後來也收集遺骨移葬至臺北圓山。在原千人塚位置立忠靈殿，每年4月舉行大祭儀式，以慰死靈。加藤守道編，《基隆市》，基隆：基隆市役所，1929，頁22-23。

25 「內國人共同墓地區畫」（1895年12月04日），〈明治二十八年乙種永久保存第十九卷〉，《臺灣總督府檔案》，國史館臺灣文獻館，典藏號00000030017。

26 同註15，頁170-72。「圓山公園最為古老，位於臺北市北邊的圓山町，…… 新公園是相對於圓山公園的稱法，俗稱新公園為臺北公園，一般而言以俗稱的臺北公園稱之較為普遍」。這裡的「臺北公園」當然不是指稱新公園，而是「臺北的公園」的意思。

27 「臺北公園設置及共同墓地變更ノ儀稟請」，參照「臺北公園設置及共同墓地變更方伺指令」（1896年07月14日），〈明治二十九年乙種永久保存第二十二卷之一〉，《臺灣總督府檔案》，國史館臺灣文獻館，典藏號00000091001。

28 田中一二著，李朝熙譯，《臺北市史》，臺北：臺北市文獻委員會，1998，頁171。本書出版於昭和6年（1931），翻譯於1998年6月30日。當時的陸軍墓地還在，也有淨土宗布教所忠魂堂。

29 加藤守道編，《基隆市》，基隆：基隆市役所，1929，頁22。

30 杉山靖憲著，《臺灣名勝舊蹟誌》，臺北：臺灣總督府，1916，頁523-24。

31 同註28。

32 新竹州役所編，《新竹州要覽》，新竹：新竹州，1940；《臺灣省新竹州要覽》，《中國方志叢書》臺灣地區第229號，臺北：成文出版社，1985，頁226。

33 同註30，頁410-11。

34 同註30，頁305-06。

35 臺南州役所編，《臺南州要覽》，臺南：臺灣日日新報社臺南支局，1929-39；《臺灣省臺南州要覽》，《中國方志叢書》臺灣地區第265號，臺北：成文出版社，1985，頁95。

36 同註30，頁282-83。

37 高雄州役所編，《高雄州大觀》，臺北：臺灣日日新報社印刷，1923；《臺灣省高雄州大觀》，《中國方志叢書》臺灣地區第285號，臺北：成文出版社，1985，頁246。

38 其實這種現象與閩粵移民到臺灣之後，在各個城市創設忠賢祠、節孝祠等等強勢文化下的紀念祠，又有何不同呢？

39 丸山宏，《近代日本公園史の研究》，京都：思文閣，1994，頁1-12。

40 同註30，頁496-500。

41 同註30，頁501。

42 同註30，頁501-03。

43 笹慶一，〈神社の敷地・樣式その他の考察〉，《朝鮮と建築》15 (7): 4-17，漢城（首爾）：朝鮮建築會，1936。

44 青井哲人，〈臺湾神社の造営と日本統治初期における臺北の都市改編〉，收錄於《日本建築学会計画系論文報告集（518）》，東京：一般社團法人日本建築學會，1999，頁10-11。

45 徐裕健，《都市空間文化形式之變遷：以日據時期臺北為個案》，臺灣大學建築與城鄉研究所博士論文，1993.8，頁163。

46 蔡錦堂，《日本帝國主義下臺灣の宗教政策》，東京：同成社，1994。

47 同註22，《日治時期臺灣宗教政策下之神社建築》，頁34-40。

48 臺北廳編，《臺北廳誌》，臺北：臺灣日日新報社，1919，頁200-09。

49 同上註，頁200。

50 陳玲蓉，《日據時期神道統治下的臺灣宗教政策》，臺北：自立晚報社文化出版社，1992。

51 松本無住職，〈鎮南山緣起〉，收錄於黃葉秋造編纂，《鎮南記念帖》，臺北：鎮南山臨濟護國禪寺，1913，頁2。

52 同上註，頁2-3。

53 同註51，頁3。

54 同註51，頁12-13。

55 同註51，頁14。

56 同註44；同註51，頁53。

57 同註44；同註51，頁54-55。

58 同註22，《日治時期臺灣宗教政策下之神社建築》，頁36-39。

59 同註44，頁237-44。

60 臺北市文化局官網：http://nchdb.boch.gov.tw/county/cultureassets/Building/info_upt.aspx?p0=893&cityId=02（2016.9.24）

61 臺灣護國神社御造營奉贊會，《鎮座紀念臺灣護國神社》，臺北：臺灣護國神社御造營奉贊會，1944。

62 同上註，頁29。

63 田中一二編，《臺灣年鑑》，《中國方志叢書》臺灣地區第194號，冊33，〈都市及名勝〉，臺北：成文出版社，1985，頁42-43。「劍潭寺：位於市內大宮町臺灣神社山麓，基隆河迴繞有深淵處附近，一座古剎。這就是劍潭寺，祭祀觀音，開基於明末鄭氏。」

64 〈"臺灣護國神社" 愈よ新年度から創立二ケ年繼續で完成の豫定〉，《臺灣日日新報》，昭和14年（1939）3月19日，第7版。

65 〈護國神社造營の奉贊會を設置〉，《臺灣日日新報》，昭和14年（1939）4月22日，第5版。

66 〈臺灣神社並に臺灣護國神社御造營奉贊會發起人會催さるけふ府正廳に於て〉，《臺灣日日新報》，昭和14年（1939）7月16日，第1版。

67 〈臺灣護國兩神社御造營奉贊會　七日基隆市分會の發會式〉，《臺灣日日新報》，昭和14年（1939）9月04日，第3版。

68 〈臺灣護國兩神社御造營奉贊會　臺北市では十五日に創立〉，《臺灣日日新報》，昭和14年（1939）9月13日，第2版。

69 同註61，頁28-29。

70 〈臺灣神社の御造營　全工事順調に進捗　臺灣護國神社は一月地鎮祭〉，《臺灣日日新報》，昭和15年（1940）11月19日，第1版。

71 臺灣建築會，〈附圖說明：臺灣護國神社御造營工事概要〉，《臺灣建築學會》14 (4): 54-55，臺灣：財團法人臺灣建築會，1942。

72　日本通信社編，《臺灣年鑑》，《中國方志叢書》臺灣地區第194號，冊38，臺北：成文出版社，1985，頁355。

73　同註7，頁42。

74　這裡所說的歷史文獻，除了前述在昭和15年（1940）版的《臺灣年鑑》載有劍潭寺之外，於昭和13年（1938）4月1日發行的《臺湾の風光》（山崎鋆一郎著作兼發行）也存在劍潭寺名勝的介紹。

75　〈東京十七日發本社特電〉、〈これぞ躍進　日本の響ぎ　東亞の名鐘をリレー　告春の澄音を全國へ AK 劃期的の除夜放送　圓山劍潭寺も參加〉，《臺灣日日新報》，昭和12年（1937）12月28日，日刊第7版。

76　〈告春の澄音　除夜の鐘（全國一一・五八）全國十寺より聽く　臺北劍潭寺も參加して　本刊〉，《臺灣日日新報》，昭和12年（1937）12月31日，第4版。

77　黃蘭翔，《臺灣建築史之研究：原住民族與漢人建築》，〈清代臺灣傳統佛教伽藍建築在日治時期的延續〉，臺北：南天書局，2013。

78　津田良樹，〈臺湾神社から臺湾神宮へ：臺湾神社昭和造替の経過とその結果の檢討〉，《年報非文字資料研究》8，神奈川大學日本常民文化研究所非文字資料研究センター，2012，頁1-29。

79　同上註，頁7-8。以及津田文章（頁25）的註釋15，引《大阪朝日新聞　外地（臺湾）》，昭和12年6月25日，題爲〈臺湾神社の御造營に関して島田局長来月上京、諸計画の内容を内務省と打ち合わす〉的報導文。

80　〈東寄約二丁の淨地に臺灣神社御遷座內苑は約二萬五千坪、原案を提げ局長東上〉，《臺灣日日新報》，昭和12年（1937）6月30日，第11版。

81　津田良樹，〈臺湾神宮の消長と地下神殿の諸相〉，神奈川大學日本常民文化研究所非文字資料研究センター，2014，頁23。

82　雖然劍潭寺遭到拆除以至21世紀的今日，臺灣各界卻能逆來順受，並把遷建至安和路的建築指定成市定古蹟，還未把日治時期拆除劍潭寺這件事當作事件來處理。不過在日本殖民臺灣的歷史裡，如同林安泰拆遷事件一樣，在建築史界裡稱它爲「劍潭寺拆遷事件」也並不爲過。

83　日本按照行政官僚系統將神社分爲官幣大、中、小社，以及縣社、鄉社、無格社、護國神社等級，蔡錦堂則將建功神社另立一類。

84　同註15，頁557。

85　同註30，頁511。杉山靖憲認爲兒玉源太郎興建「圓山精舍」是在明治32年。但是松本無住職〈鎮南山緣起〉的記載甚爲詳細，事情的來龍去脈都有交代，後者似乎較爲可信。

86　同註20。

87　同註15，頁170-71。

88　同註20，頁8-9。

89　〈圓山運動場御座所近く愈々完成〉，《臺灣日日新報》，1923年03月31日，第9版。

90　同註23，頁30-31。

91　臺灣神社在明治34年（1901）創設之初，以祭祀征臺死亡的北白川宮能久親王以及開疆拓土的三位神祇（大國魂命／大己貴命／少彥名命）。

92　大倉三郎，〈臺灣神宮御造營〉，《臺灣時報》，昭和19年（1944）10月號，頁15-23。

93　同註80。

94　〈臺灣神社臺灣護國神社の御造營について　奉贊會長森岡長官談〉，《臺灣日日新報》，昭和15年（1940）11月19日，第1版。

95　〈皇民錬成の廣大聖域　外苑　造營工事計畫内容〉,《臺灣日日新報》,昭和16年(1941)10月5日,第2版。

96　今和俊,〈国立霞ケ丘陸上競技場に関する研究　その2：明治神宮外苑競技場の成立経緯〉,日本建築学会大会学術講演梗概,2015.9,頁795-96。

97　同註78,頁8-9。

98　同註1,頁70。

99　臺灣總督府鐵道部,《臺灣鐵道史》,中卷,1911,頁60。

100　青井哲人,〈臺湾神社の造営と日本統治初期における臺北の都市改編〉,《日本建築学会計画系論文集》,518,東京一般社団法人日本建築学会,1999.4.30。

101　《臺灣日日新報》,明治34年(1901)10月28日,第1版。

102　同註100。

103　青井哲人,《植民地神社と帝国日本》,東京：吉川弘文館,2005。

104　田中淡,〈天壇與明堂：古代中國王朝的宇宙空間〉,收錄於陳舜臣、尾崎秀樹監修,《世界の歴史と文化：中国》,東京：新潮社,1993,頁208。

105　同上註,頁209。

106　〈臺湾神宮の一部焼失〉,《讀賣新聞(アジア)》,1944年10月24日,第2版。另外,根據津田良樹引尾崎秀樹的陳述,知道墜毀的並非一般客機,而是軍用運輸機。

107　同註80。

108　《朝日新聞》,昭和20年(1945)5月8日。

109　臺灣總督府警務局防空課,《昭和20年5月中　臺湾空襲状況集計》,国立公文書館アジア歴史資料センター,2016.10.03。

110　同註81,頁24、29。

111　汪士淳,〈圓山大飯店的前世今生：臺灣省敦睦聯誼會發起人周宏濤訪談錄〉,《歷史月刊》,12：24-33,2002.12。「民國39年6月25日,韓戰爆發。麥帥隨即以實際行動來支援他的遠東戰略構想——訪問在臺灣的中華民國。7月31日,他率領盟軍總部所有高階幕僚抵臺灣,做兩天一夜的旋風式訪問。麥帥在臺灣度過的那一夜,蔣介石安排他在草山(後來改名為陽明山)維護得很好的第二賓館；這是日本昭和太子所建的草山御貴賓館,…… 周宏濤說,第二賓館是當時所能想到,唯一能夠接待這位貴賓的住所,但蔣介石夫婦還是覺得陳舊了些；…… 麥帥離華後,國外媒體評論,臺灣一切設施,連接待國賓的處所都是日本人的遺產,沒有新的建設。老總統看了如此的報導,心裡未免難過,國家要自建一個可以接待元首級貴賓處所的想法,就在他的腦海裡浮現。…… 民國41年起,由於各國駐華使節雲集臺北,盟邦軍政人士頻頻訪華,但臺北市仍缺乏合乎國際水準的社交場所接待外賓,在蔣介石指示下,蔣夫人負起籌劃創辦的責任,於是於41年5月,將原來臺灣旅行社經營的臺灣大飯店改組為圓山俱樂部,提供國際人士活動之用,隨後幾年再繼續擴充,正式成立圓山大飯店。」

112　同上註,頁25。

113　夏鑄九,〈都市象徵之理論摘要：殖民城市的論述空間〉,香港中文大學主辦「都市中國之建築發展,1898-1937」國際研討會,1994年1月4-6日。

第 **4** 章

他者國家在臺灣的臨現
解讀日人統治臺灣最早期的建築特徵與意義

4.1 前言

明治28年（1895）中日戰爭之後，中國戰敗割讓臺灣予日本，日本開始對臺灣進行殖民統治。當殖民官僚進駐臺灣之初，在必然借用清朝時期的官民建築以外，也開始積極興建新的設施。我們可以嘗試從日治最早期，即清日政權交接之際，所興建的各種建築類型與樣式，解讀日人對臺的基本政策與基本企圖。但是，殖民的最早期到底有哪些建築？又採用了何種建築樣式？囿限於史料的不完整，無法直接地認識以外，甚至現存的早期建築，除了類似原臺南測候所為明治時期的建築外，大都是明治後期（1905-1911），或是大正時期（1912-1926）以後才被興建出來的作品。因此，要從現存建物去理解日治初期的建築特徵已是不可能。那麼，到底要如何來面對這樣的學術命題呢？

在近二十年臺灣對於這些建築的研究當中，可以模糊地捕捉到當時的建築面貌。首先，我們可重新審閱尾辻國吉在《臺灣建築會誌》裡，接續寫了三篇回顧明治時期所興建的建築，[1] 近人黃士娟細心地整理出當今可以找到的建築圖、老照片與相關的歷史文獻。[2] 除此之外，在原為臺灣總督府圖書館（現今的國立臺灣圖書館）所藏有的大量寫真帖，可以看到早期的建築樣貌，儘管絕大部分僅有少數幾張外觀照片，無法知道細節，令人頗覺遺憾，但是仍可以體察到當年的建築外觀樣態。再者，日治時期《臺灣總督府公文類纂》與《臺灣日日新報》數位資料庫的開放，讓一般的研究者也能方便查閱，某種程度解決了實體建築已不存在的問題。

過去我們在思考日本統治臺灣時，常將這五十年的殖民時期當作單一統治特性的歷史時期，建築界也只用「殖民統治工具」的抽象概念，為這段歷史定位。如此一來，造成我們無法敏銳地分析日治時期建築的重要盲點。其實，翻閱上述這些史料，事實並非如此。基於這樣的問題意識，本文將對日治時期進行歷史分期，首先聚焦於日本治臺初期的十年。不過，下限的時間並沒有嚴格劃在明治38年（1905），大致上是臺灣鐵道尚未完成，但統治已逐漸步上軌道的時期。當時臺灣最大的土木工程臺灣縱貫鐵道竣工，在臺中公園舉行開通典禮（明治41年（1908）10月），代表著日人對臺灣的統治系統已經確立，在建築發展上雖不能說已完成一個確切的建築樣式，但是，因總督府營繕課技師森山松之助的加入，讓日人在臺灣興建的建築，表現出一定的樣式。雖然，臺灣總督府廳舍的興建到大正8年（1919）才完成，但舉行競圖之時，由日本國內建築界領導者所組成的審查委員會，[3] 評審決議第一名從缺，第二名由日本銀行大阪支店臨時建築部技師的長野宇平治獲得，說明了第一名從缺的意義，就是尚在摸索臺灣建築樣式，即使如此，從幾個領先的應徵案例，亦可窺知日本建築界潛在的臺灣建築圖像，直到後來經由森山氏的修改，才讓具備臺灣風土而更為成熟的「臺灣歷史主義樣式」[4] 出現。

進一步推想，若我們想要探究日治時期的建築，就必須知道當時日本國內建築的發展情形。按照一般常識的看法，殖民地的建築特質當然是宗主國內建築狀況的延伸。然

而，日本與其他西方殖民國家不同，與其說是興建本國的傳統建築於殖民地，不如說絕大部分是將西方建築樣式引進臺灣。換言之，日治時期建築並非是具有日本傳統特色的建築。日本建築界將明治／大正／昭和的建築，視為近代建築之一部分；[5] 但亦有將明治時期的建築獨立出來的看法，如藤森照信將明治與江戶幕府末期視為一個歷史時期。[6] 1960年代前後的日本建築學界，通常把明治建築視為一體。[7] 稻垣榮三藉助伊東忠太稱明治時期為移植西方建築的時代說法，[8] 也特別在著書的最前面，獨立出一章來論述明治時期文化形成的性格。[9] 若我們認為當時的臺灣建築是日本國內建築狀況的延伸，則必須對日本國內明治建築有所理解。

基於此，本文的論述脈絡，首先回顧日本國內明治時期的建築特性，再將這些特性拿來檢驗同一時代的日人在臺灣興建的建築，看看是否對臺灣建築研究能再往前推進一步。處在當時的日本，就如同確立日本耐震結構學，以及在日本住宅改良上有很大成果的佐野利器，他在明治33年（1900）進入東京帝國大學時，曾經喊出時代年輕人的抱負：「要為國家公共奉獻工作，實在沒有興趣在個人的住宅或是色彩、形式等問題上。」佐野氏將「個人住宅」與「國家公共」事業相比，指出日本菁英應視「國家」重於「個人」。這反映出當時的風雲人物把對國家的奉獻視為最重要的工作。[10] 藤森照信也指出，環繞當時日本的國際局勢，讓日本必須急迫地處理本國與西方各國間的不平等條約；政治菁英的山縣有朋外務大臣也因應局勢推舉建築師從事裝飾近代國家的紀念碑性建築。[11] 其實，這種明治時期展示國家「威風」的建築潮流，也被直接引進臺灣，本文便是在檢視日本國內表現國家威風的建築，以及在進入臺灣之後，宗主國日本如何在臺灣人民的眼前展示其國家威風。

4.2　日本明治時期國家建築的特徵

4.2.1　日本的明治時期（1868–1911）

在臺灣，若提及近現代史，一般而言，都認為因為西方文明的東漸，自己國家的近代化進程遲緩，以致於在國際上無法受到平等的待遇，或因外國殖民統治，以致於無法正常發展。但是，同樣受到西方列強威脅，日本以一個非西方國家，卻能夠在近現代的發展過程表現成功，或許因為日本不以中國、臺灣那種悲情史觀面對自己的歷史，以展望未來的態度，面對過去和現在，因此正面積極地解讀明治維新，以日本各地的「文明開化」運動，讓日本步上了成功的軌道。[12]

然而，稻垣榮三在他的著書《日本の近代建築・その成立過程》[13] 中，卻有著與一般建築史觀不同的看法。他引英國美術史家尼古拉斯・佩夫斯納（N. Pevsner）的觀點，認為西方在18世紀發生產業革命，開啟了建築近代化的運動，在西方悠久的歷史發展

背景上，讓近代化的發展不僅止於建築，也包括了美術工藝、文學、政治、經濟、社會等，讓近代化運動成為一個整體的力量，共同面對封建的傳統，對抗舊有的保守勢力，解放自由的力量，創造出新的藝術與建築。

相反地，日本沒有那樣的歷史傳統，建築與其他藝術領域不存在任何內在的聯繫關係，各個領域都是孤立的、沒有秩序的存在。整個明治時期裡，雖然在表面上各個領域似乎已經迎頭趕上了西方，但那僅是代表日本吸收西方社會裡已經發展成形或是已有定型的物質文明，有意地去忽視精神文明的重要性，以此進入日本的文化並具有繼續發展的力量。之所以如此，一方面是日本本身的文化特質，另一方面則是因為日本必須在短短數十年時間裡，學習、消化經由數百年才發展成熟的異文化之西方文明，並使其在日本生根。據此，政治、經濟、社會的領袖們都有意地區分或排斥西方文明中的精神文明，不讓它以整體的形貌進入日本。

正因為如此，日本的傳統社會結構並沒有因之瓦解。雖然，經過明治維新運動，讓日本在表象上迎頭趕上了西方文明，但既得利益者仍保有其既有的利益。就建築層面而言，19世紀中葉以後，西方社會已然要拋棄的歷史主義樣式，讓近代化得以獲取往前的力量，反觀日本，卻是在明治時期去學習歷史主義樣式的建築；至明治末期，終於掌握了歷史建築的語彙與建築建造的技術，並且能夠以自己的知識與技術，建構日本的歷史主義建築。到了大正時期，西方近代的前衛文明，也終於同步在日本開始萌芽發展。[14]

因此，明治時期的日本，在接收、學習西方文明時，偏向將西方文明分解為單純的技術性文明來學習，對於技術背後所附帶的精神文明，或是其歷史背景下的文化意義則缺乏理解與接受。當日本人將西方建築文明引進國內，只重視成熟形式的技術性學習之時，在明治28年（1895）開始統治殖民地臺灣時所興建的建築，當然也反映了這樣的特質。甚至，在臺灣還出現了時間上的遲緩（time lag），將已經退潮的歷史主義建築導入臺灣，這不僅發生在明治時期，甚至整個大正時期都是這樣的時代氛圍，直到昭和以後的臺灣，才終於出現了與日本帝國領域同步發展的建築。這篇文章將採取這樣的觀點，重新檢視日治初期日人在臺灣所興造的建築特徵。

4.2.2 日本國內之明治建築的特質

關於明治時期的建築研究史，可以參考青井哲人整理的〈明治建築〉。[15] 該文雖然不長，卻整理了明治15年（1882）至明治維新後的一百年左右，期間日本建築學會對明治建築的回顧，也觸及了圖書出版業對明治建築的資料蒐集與出版狀況，以及建築史家個人的學術研究，做了整體性、概論性的介紹。

至於建築本身的特質，在日本明治時期居於建築界的領導者地位，名符其實是當時主要設計者之一的辰野金吾（1854-1919），他在明治39年（1906）以〈東京に於ける

洋風建築の變遷〉為題，投稿於《建築雜誌》，[16] 該文將明治初期的洋風建築分為「美國時代」、「英國時代」、「法國時代」、「義大利時代」與「德國時代」，述說當時洋風建築的發展。他特別指出當時日本雖然深受西方各國的影響，建築樣式顯得錯綜複雜，但也提出他獨特的觀點，認為那樣的建築狀態並非表示日本整體建築史發展的退步，只要包括他自己在內的「工學」技術者們努力，假以時日必如西洋各國那樣，達到一定的進化程度。

在日本建築學會成立二十五週年時，學會出版了《建築雜誌》紀念專號，其中有中村達太郎的〈東京市に於ける西洋建築の沿革〉論文。[17] 中村氏將明治建築分為「土木技師時代」（明治初期至明治6、7年）、「外國建築師時代」（明治7、8年至明治12、13年）以及「邦人（日本人）建築師時代」（明治14、15年以後）來敘述當時的建築開展。該文雖屬初步的論述，內容也很簡單，但是中村氏的文章已經顯露出整理日本國人在那個時代的建築成果之企圖心。

藤森照信在《日本の近代建築（上）》的〈幕末・明治編〉最後，以「國家與建築」為標題作為結尾。[18] 藤森氏指出，日本第一世代建築師的任務重在學習而不在創作，但仍強調他們並非不作判斷地直接模仿，亦即他們的學習不失其自身的主體性。舉例而言，宮廷建築師片山東熊在設計赤坂離宮時，有意地與當時在法國流行的新巴洛克樣式保持距離，採用了古典樣式的建築風格；辰野金吾根據自己的判斷，選取了新古典主義樣式來設計日本銀行本店，後來從事的民間建築設計則有意地採用了安妮女皇樣式（Queen Anne Style）。

在各種建築樣式中選擇一或兩種，再加上自己的喜好，進行樣式組構達到和諧關係的設計法，稱為折衷主義（eclecticism）。它出現於19世紀的歐洲，當時社會裡也形塑出一種具特徵的傾向。這種傾向隨著時間來到世紀末，變得更為強烈，在20世紀的歷史主義中曇花一現，復又消失。關於19世紀的歐洲，其建築師的選擇與折衷樣式隨著時間的進展也發生了些許變化。但被稱為日本近代建築之父的康德爾（Josiah Conder；1852-1920）與日本的建築師們，常將歌德（Gothic）樣式與古典（Classic）樣式同時放在製圖板上，他們在進行建築設計時，手中是握有許多樣式類型可供選擇的。

辰野金吾則只有在初期，不同時採用複數樣式來作設計，亦即在設計日本銀行本店時用古典系，晚期變成安妮女皇樣式，保有一個時期一種樣式的習慣。只是，各個時期之間的樣式變化，無法看出其內發性的連續性，與其說作品是發展而來，不如說是時常變身而作的變化。在這樣的潮流之中，片山東熊與妻木賴黃則屬例外，前者幾乎都傾向法國古典主義，後者則集中在德國19世紀後半古典系的建築樣式。

伊東忠太曾經回憶發生在明治20年代建築界，在會議上討論過「日本建築未來何去何從」的議題，「有人……發言指出非得用歌德不可，亦有人認為文藝復興較合適，兩

造爭論互不退讓，最後……議長用投票方式，稱贊成的人請舉手。……比歌德式樣贊成票數多。因此決議日本未來的建築採用文藝復興樣式。」相對的，在歐洲是不會有這種輕率的議決方式決定建築樣式的舉動。

在歐洲，樣式體現了其在過去成立當時的時代精神。如同歌德樣式表現基督宗教特質，希臘復興樣式（Greek Revival Style）表現希臘特質，德國或英國的紅磚牆表現非義大利的本土文化。因此，在英國維多利亞王朝時，發生基督宗教精神復興運動，連帶產生了歌德復興樣式（Gothic Revival Style）；在美國建國時期，喜歡採用希臘復興樣式來表現民主主義的特質；在德國國家統一時期的國粹文化運動期間，則應用紅磚表現，以求獲得民族文化推動的力量。

於日本開國之時，英國發生了「樣式爭鬥事件」，亦即針對英國外交部的建築風格，議會裡的自由派想要推舉義大利的文藝復興，保守派卻認為應該主張延續中世紀的歌德，議會內衝突的結果，卻讓以歌德建築聞名的建築師約翰・吉爾伯特斯科特（John Gilbert Scott）變節，主張必須採用文藝復興樣式。波昂維爾（C. de Boinville）與康德爾就是出現在這樣的英國古典派與歌德派爭鬥環境中的末席建築師。

雖然越接近世紀的尾聲，樣式建築的影響力就越小，但19世紀歐洲各國的建築師也確實背負著個別的歷史與文化。相對的，在日本學習過四書五經長大的第一代建築師，要徹底理解樣式背後所背負的時代精神、宗教感情或是文化上的微妙意涵是不可能的。建築師們不了解樣式的文化意義，在選擇樣式時，到底要怎樣來進行判斷呢？

日本建築師透過教育，學習到以下兩件事：其一是用途與樣式的關係，例如大學起源於中世紀的修道院，所以設計大學校園時適當應用了歌德樣式；若要蓋宮廷，法國是宮廷大本營，所以採用法國樣式。有幾種用途對應著固定的樣式，建築師要記住這些約定的樣式作法是可能的。其二是視覺所帶來的印象，例如採用希臘神殿柱式（Order）的古典系樣式，適合表現「威風」、「永遠」、「秩序」、「知性」等特質，進一步在古典系裡的巴洛克樣式要比文藝復興樣式來得更「威風」的特性；而從中世紀開始以來的紅磚或是石材的歌德系樣式，則非常適合表現「輕快」、「自由」、「耽美」、「官能性」等特質。這些特質是可用眼睛看出來的。第一代建築師便是著眼於用途與樣式的關係，以及樣式所賦予觀者視覺官能的兩個印象來選擇樣式。

日本建築師選擇樣式時，與其背後所代表的微妙文化特性以及精神性的傳統無關，而是依靠用途與視覺來決定。如此一來，明治時期的大型代表作應該大致上具有共通的樣式。明治時期的大型代表作集中用在作為國家紀念碑的宮廷、官公廳舍，它們被要求表現「威風」、「秩序」與「永遠」的特質。換言之，其樣式聚焦在古典系，特別是收斂至巴洛克樣式。辰野金吾從多樣的初期轉變至日本銀行本店採用的石材之古典系樣式，在下野之後，則轉用紅磚的安妮女皇樣式，東京車站的整體組構是在巴洛克化的牆面，強調附壁柱來強化巴洛克特質。妻木賴黃、山口半六、河合浩藏等人也回應具國家性、紀

念碑性樣式的要求而使用古典樣式，或更加強其巴洛克色彩。片山東熊的赤坂離宮就是表現這種特質達純粹的發展境界之代表作。第一代的建築家們在明治時期與大正時期的建築不同，也與同時期的歐美有些許差異，在他們的作品風格裡表現出對國家的紀念碑性濃厚的色彩。

從以上藤森照信的論述以及稻垣榮三的批判，[19] 可以知道日本明治時期的建築師模仿學習歐洲建築時，非但時代整體的建築品質良莠不齊，甚至建築師個人設計的品質好壞也不一定有前後關係，沒有內發性的秩序。另一方面，在歐美列強威脅之下，應用歷史主義的古典系之新文藝復興與新巴洛克樣式裝飾國家的威風，也是這時期建築的傾向與時代任務。這種明治時期的建築缺乏連續性與裝飾帝國的特色，也直接反映在臺灣這塊殖民地的建築上。

4.2.3　新巴洛克（Neo-Baroque）樣式的導入日本

明治政府裝飾日本國家的建築，特別表現在與外國接觸或是象徵國家的宮廷建築上。當時的宮廷建築，是以法國第二帝政時期新巴洛克樣式為典範目標。小野木重勝從1970年已開始對日本宮廷建築做長期的關注與研究，他於昭和58年（1983）整理過去的研究成果，出版了圖文並茂的《明治洋風宮廷建築》[20] 專書，書中亦對日人導入新巴洛克樣式的背景與發展有所論述，在此藉助他的研究成果分列於下。

據小野木氏的研究，日本最早的宮廷建築之構想，是由英國人的沃特斯（T. J. Waters）帶進的古典樣式，接著是由法國人波昂維爾設計的赤坂謁見所／會食堂，這已顯示出日本開始脫離文藝復興樣式，邁向新巴洛克樣式發展的趨勢（圖4.1）。這棟正式的西方建築，甚至比人們耳熟能詳的德國建築師恩迪（Hermann Gustav Louis Ende）和貝訶曼（Wilhelm Böckmann），在明治20年代所設計的議事堂、司法省、裁判所的原始計畫案，要早十年之久。雖然赤坂謁見所／會食堂因為技術性上的缺點而停建，最終也沒有再復工續建，但這確實是最早被引進的新巴洛克樣式構想圖。

波昂維爾的赤坂謁見所／會食堂的樣式意匠，後來改由康德爾所設計的山里謁見所繼承（圖4.2, 4.3）。當時英國維多利亞王朝時期從重視古典樣式，逐漸轉變為重視歌德樣式，康德爾在這樣的環境下接受教育，造成他在設計山里謁見所建築時，強調古典或是文藝復興樣式特質。但是，透過教學與實地監工的學習，這種新樣式紮紮實實地影響了康德爾的學生渡邊讓，他在明治23年（1890）設計的帝國飯店，就是日本出現的第一棟新巴洛克樣式建築。接著，在明治27年（1894），康德爾也應日本政府的要求，在渡邊讓協助下設計了採用這種樣式的海軍省（圖4.4）。就這樣，一棟接著一棟將新巴洛克建築樣式引進到日本的宮廷建築上。

另一方面，除了上述這種新樣式導入日本，以及逐漸在日本生根的發展路徑之外，對於裝飾明治國家有實質效果，並對後來日本新巴洛克建築的發展深具影響力

圖4.1 波昂維爾設計的赤坂謁見所

圖4.2 康德爾設計的山里謁見所正面圖

圖4.3 康德爾設計的山里謁見所背面圖

圖4.4 康德爾設計的海軍省建築

圖4.5 國會議事堂建築

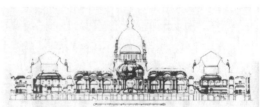

圖4.6 國會議事堂剖面圖

圖4.7 國會議事堂平面圖

者，必須提及明治19年（1886）的官廳集中計畫。這項計畫是以奧斯曼的巴黎大改造（Haussmann's renovation of Paris）為範本，改造東京街道為巴洛克樣式的空間結構，位於街道上的紀念性建築物也由計畫者，亦即前述的恩迪與貝訶曼建築師負責設計。其中有國會議事堂、司法省（完成於明治28年（1895））與東京裁判所（完成於明治29年（1896））。

最後，國會議事堂計畫案雖沒有被建造出來（圖4.5–4.7），但是它的設計具有雄偉莊重的風格，整體的組成屬於19世紀初，常用於北歐的官廳、大學、博物館等正式的新巴洛克樣式。中央的圓頂、兩翼四角的塔形、簷口（cornice）上的雕像，以及貫穿一、二樓的大柱式（Great Order）等，都屬於新巴洛克建築特色，整體建築顯現出德國硬直而嚴峻的特質。東京裁判所的設計也同樣具有德國人設計的義大利風格之新巴洛克特性，以開放的廊道（arcade）為中心主題表現，再加上部分的其他形式，整體表現出德國的厚重感。至於司法省的設計，從主題元素的比重而言，屬於以新文藝復興為基調的設計，但仍然可以認出巴洛克的元素。國會議事堂的設計組成，整體具有極為均衡的特性，建築意匠被新文藝復興所組構的平衡感所支配，但是，若將焦點放在局部作法，如中央正面屋頂下的大柱式，兩翼有傾斜度大的屋頂，則確實屬於巴洛克特性。[21] 東京裁判所與司法省並沒有按原案興建，而是後來由日本建築師進行修改後付諸建造，雖然後來的建築意匠與原有的設計樣態有了大大的差異，但是這些建築對於日本建築界的影響是深遠的。

在明治42年（1909）完成的赤坂離宮，不但是日人導入新巴洛克樣式的完成型，也是日人模仿學習西方歷史主義建築的終點。建築師片山東熊對各國宮廷建築進行完整而細膩的調查後，選擇了新巴洛克風格為離宮的外觀樣式，它主要模仿了羅浮宮（Louvre Palace）東面的法國巴洛克樣式。這棟建築可說實現了從波昂維爾的赤坂謁見所／會食堂以來的深切願望，被延續繼承的結果。從初始導入新巴洛克樣式於宮廷建築以來，歷經二十多年後，終由日本建築師完成這棟明治時期最大規模的宮廷建築。期間經由康德爾、渡邊讓所繼承的巴洛克手法，也受到德國建築師所設計的新穎設計刺激，進一步經過二十多年來建築技術的發展，才讓這個裝飾國家威風的建築樣式，得以在日本的土地上完成。[22]

4.3　日本統治初期在臺灣興建的建築

臺灣總督府於明治40年（1907）開始設置總督府廳舍的建築設計審查委員會，啟動募集建築構想，進行廳舍的建造，結果在大正8年（1919）3月興建完成。日人在建造總督府廳舍時，必然形塑其意匠作為殖民政府統治臺灣的符號特徵。在黃俊銘所著述的《總督府物語：臺灣總督府暨官邸的故事》中，不僅載有獲得最高獎賞的長野宇平

治的設計圖（圖4.8, 4.9），也附上了幾位其他落選者的優秀作品設計圖樣，即酒井祐之助與鈴木吉兵衛的立面設計圖（圖4.10, 4.11）。[23] 從這幾張圖來看，雖然各個設計案外觀造型有所不同，但都表現出強烈的新巴洛克樣式特質，同樣強調了曼薩德屋頂（mansard roof）元素，作為總督府廳舍的權威象徵。

　　令人好奇的是，日本殖民政府在臺興建的官方建築，在選取建築外觀造型時，對於曼薩德屋頂的應用情形，或是外觀造型的背後，是否隱藏了新巴洛克建築樣式的喜好？但是若將問題意識放在檢討現存的日治建築時，又發現另外一個問題，亦即現存的建築並不一定是原始興建的建築，大多是重建或是後來改建的建築。其原因則是在《臺灣建築會誌》裡常常提及的地震、颱風、白蟻等嚴重侵害木造建築安全的因素所造成。但是，第一代的建築又是我們認為日本在臺建築打下基礎的重要時期，要論述現存的建築特徵之前，必須檢視已消失的最早的多數建築。問題是，要如何理解這時候的建築特徵呢？

　　近二十年來，臺灣對這些建築的研究，大致可以模糊地捕捉到當時建築的面貌。在前文裡，曾提及尾辻國吉寫了三篇回顧明治時期所興建的建築，[24] 黃士娟也整理這時的建築史料於《建築技術官僚與殖民地經營1895–1922》書中，[25] 加上《臺灣總督府公文

圖4.8　長野宇平治設計的臺灣總督府廳舍透視圖

圖4.9　長野宇平治設計的臺灣總督府廳舍東面與西面立面圖

圖4.10　酒井祐之助設計的臺灣總督府廳舍正立面設計圖

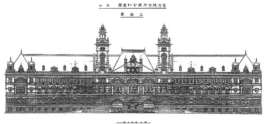

圖4.11　鈴木吉兵衛設計的臺灣總督府廳舍立面設計圖

類纂》與《臺灣日日新報》等官方或新聞報導資料，成為我們解析臺灣轉變成日本殖民地的最早十年建築特徵的重要依據。

4.3.1　為展示日本國威的建築群

首先，把問題焦點放在幾棟指標性的建築上來討論，如臺灣總督官邸、臺灣銀行、臺北郵便局、臺灣總督府博物館與臺北帝大醫學部的個案分析，探究早期的建築樣式特徵與意義。

關於總督官邸，日本總督初到臺灣，尚未建成總督宿舍前，先行利用清朝時期的西學堂（光緒17年；1891）作為總督官邸。明治29年（1896）乃木希典就任總督時，於西學堂旁側另建日式二樓木造建築（圖4.12）。當兒玉源太郎就任總督時，在明治34年（1901）建造了磚石混用的二樓建築，採文藝復興樣式建築作為總督官邸（圖4.13, 4.14）。[26] 又於明治44年（1911）至大正2年（1913），由森山松之助將文藝復興樣式的官邸改造為巴洛克樣式的建築（圖4.15, 4.16）。[27] 由於前後兩棟建築都屬於西洋歷史主義建築，若不仔細分析前後的差異與日本統治臺灣前後時代的差異，很難理解統治者態度的改變。

又如臺灣銀行的建築，根據尾辻國吉的回憶，知道最早的臺灣銀行是由當時的臺灣總督府營繕課技師野村一郎所設計，亦有木村國太郎、安田儀之助、藤井渫氏等人共同參與設計營造，於明治36年（1903）秋天完工，為木造一層樓建築，屋頂為曼薩德屋頂（Mansard Roof）形式，敷設黏板岩薄板與銅板。牆體敷設屋瓦，上塗漆喰（消石灰加

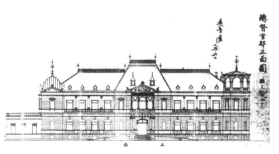

◀ 圖4.12　乃木希典總督興建的日式二樓木造總督官邸

◣ 圖4.13　福田東吾設計的臺灣總督官邸

◣ 圖4.14　福田東吾設計的臺灣總督官邸立面圖

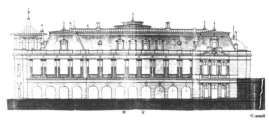

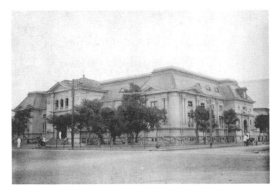

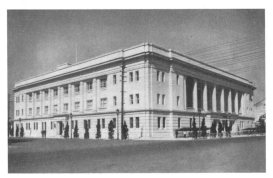

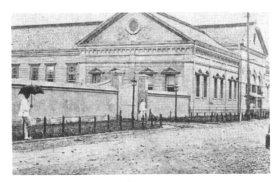

↖ 圖4.15　1911年森山松之助改修的臺
灣總督官邸東、西、南向立面圖

↑ 圖4.16　1911年森山松之助改修的臺
灣總督官邸北向立面圖

← 圖4.17　明治36年（1903）秋天完工的
臺灣銀行建築

↙ 圖4.18　昭和14年（1939）落成的臺灣
銀行建築外觀

↓ 圖4.19　昭和14年（1939）落成的臺灣
銀行建築內部空間

圖4.20　明治31年（1898）完成的臺北郵便
電信局

圖4.21　昭和4年（1929）落成的臺北郵便
局

麻絲纖維），並且再塗上防水油漆，顯得非常穩重，非常符合銀行建築的樣態（圖4.17）。新的銀行建築於昭和14年（1939）興建完成以後（圖4.18, 4.19），拆除了舊行舍。雖然第一代銀行為木造建築，也經歷了三十七年的歷史，但仍保存的近於完整，僅有一小部分受到白蟻的損壞。[28] 這兩棟各別反映不同時代的要求與風格，前者為包含有曼薩德屋頂意匠的文藝復興樣式，後者則為古典與現代主義融合之裝飾藝術（art deco），雖是銀行建築，但前後的建築樣式完全不同。

臺北郵便局（郵局），根據昭和5年（1930）現存郵局廳舍的設計者，亦即栗山俊一在〈臺北郵便局の落成に当たりその過去を省みて〉[29] 的回顧，知道日本殖民政府在臺灣最早的郵局是在明治28年（1895）6月，也是日軍進入臺北城時，借用臺灣人的民宅，開始從事郵局的事務。該建築的正面為平房，後側為二樓木造建築。另外的電信事務則直接利用清朝位於大稻埕的電報局，該建築為二樓的臺灣漢人傳統磚砌建築。後來在明治31年（1898）將郵局與電信事業合併，並興建了新的郵便電信局。

明治31年完成的郵便電信局是一樓的建築，屋簷離地面高19尺（575.7公分），外觀為洋風，上塗漆喰（消石灰加麻絲纖維），屋頂鋪日本瓦，面積約150餘坪。其結構為臺灣傳統紅磚和土墼砌的牆壁，只是其腰部高用石材砌築作法（圖4.20）。其他附屬設施經過十五年的增建，規模逐漸完整，但大部分為木造建築，於大正2年（1913）發生一場大火，都付諸烏有。後來在昭和初期才新蓋現存的郵便局（圖4.21）。

另外，還有「臺灣總督府民政部殖產局附屬博物館」（簡稱為「臺灣總督府博物館」）。根據漢光建築師事務所撰述的《臺灣省立博物館之研究與修護計畫》，知道其起源於明治33年（1900），是由當時的臺灣總督府殖產局所設立的「物產陳列館」（原文為「商品陳列館」）（圖4.22, 4.23），地點在今中央氣象局及北一女轉角處。後於明治42年（1909），

↑ 圖4.22　明治33年（1900）由臺灣總督府殖產局所設立的「物產陳列館」

➡ 圖4.23　標示處為明治36年（1903）「臺北全圖」中「物產陳列館」所在位置

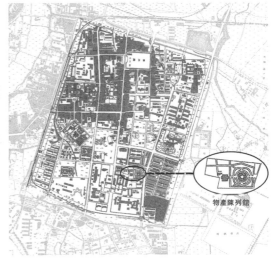

物產陳列館

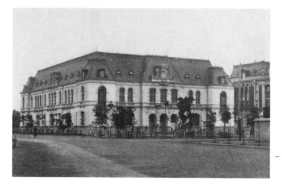

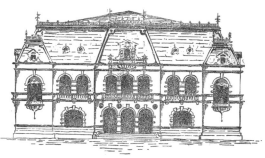

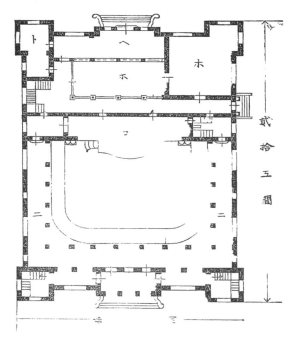

🡔 圖4.24　原「彩票局」建築，後作為「臺
灣總督府民政部殖產局附屬博物館」
（1908-1918）使用

🡑 圖4.25　「彩票局」建築正立面圖

🡐 圖4.26　「彩票局」建築平面圖

　　正式成立所謂的「臺灣總督府民政部殖產局附屬博物館」，將「彩票局」建築（現今博愛
路與衡陽路交口的西南邊）作為博物館（1908-1918）使用（圖4.24-4.26）。[30]
　　根據尾辻國吉的回憶，彩票局的設置是在明治39年（1906），總督府發布了彩票局
的規程，以「慈善、衛生、廟社保存」為目的，販賣臺灣彩票。在日清戰爭之後，景氣
轉為熱絡，彩票也甚為受歡迎，並擴展至日本國內販賣，但這卻與日本國內之大政官所
公告發生抵觸，造成依法取締上的混亂，隔年（1907）只好停止販售。在彩票局建築尚
未建成就被擱置，後來建築就被作為博物館使用，直到野村一郎所設計的新臺灣博物館
在大正4年（1915）落成為止（圖4.27），彩票局建築就被作為臺灣總督府的圖書館使用（圖
4.28-4.30）。這棟彩票局是近藤十郎的設計，有後藤氏、依田氏、荒木氏等人協助製圖，
現場的監督由山名氏負責，建築完成於明治41年（1908）。[31] 明治39年，為紀念兒玉源

圖4.27　大正4年（1915）落成的野村一郎　　　圖4.28　「原彩票局」被轉用爲總督府圖書
所設計的新臺灣博物館　　　　　　　　　　　館的入口

⬆　圖4.29　「原彩票局」被轉用爲總督府
　　　圖書館內部

↗　圖4.30　「原彩票局」被轉用爲總督府
　　　圖書館內部

➡　圖4.31　日本赤十字社臺灣支部與總
　　　督府醫學專門學校

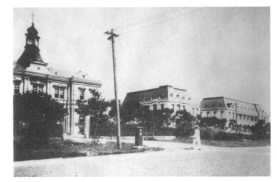

太郎與後藤新平，在臺北新公園內，已拆除的臺北天后宮舊址上籌建紀念館，於大正4年
（1915）8月，以「臺灣總督府民政部殖產局附屬紀念博物館」之名開館。原有舊館（彩票
局）保留為博物館之分館，設立「南洋陳列室」。於大正6年（1917），合併新舊兩館。[32]

　　至於臺北帝大醫學部則必須檢討日本赤十字社臺灣支部的醫院建造。日本赤十字社
於明治32年（1899）11月26日，正式於臺北市設立臺灣支部。日本赤十字社臺灣支部
與臺灣總督府合作興建醫院（圖4.31），醫院建築由日本赤十字社負責興建，營運委任臺
灣總督府辦理。日本赤十字社臺灣支部醫院（簡稱為「日赤醫院」）與總督府醫學專門學

校併建，在明治38年（1905）2月於東門外竣工。日赤醫院除了是慈善醫療事業外，最重要的是提供醫學校學生臨床實習和臨床教學之用。昭和11年（1936）「日赤醫院」建築物也被臺北帝國大學醫學部收購，醫院則從東門町（現今中山南路與仁愛路交叉處）遷移「泉町」（今鄭州路）。[33]

　　從上述最早期興建的臺灣總督官邸、臺灣銀行、臺北郵便局、臺灣總督府博物館與臺北帝大醫學部的建築樣式，即使僅能從現存照片來判斷，亦能窺知當時剛到臺灣的日本殖民統治的官僚們，企圖延續日本國內採用的古典樣式、新文藝復興或是新巴洛克樣式到臺灣來，以裝飾其殖民宗主國之國家威風。在這些表現國威的建築裡，特別要另外提出的是臺北火車站（亦即日文的「臺北停車場」，為行文方便，以下用臺北停車場這個詞）。在初期官員的送迎，以及統治者與被支配者都可以使用的設施，就是車站、碼頭港口等等設施，這些建築是表現殖民的先進性與現代性的最佳場所。

4.3.2　臺北停車場（臺北火車站）

　　如眾所周知，臺灣鐵道的敷設始自清朝臺灣巡撫劉銘傳的時代，亦即於光緒13年（1887）4月28日，奏准開始興建臺灣西部從北至南的縱貫鐵道。於光緒17年（1891）10月完成基隆與臺北間的路線，並且繼續往南興建。當興建到新竹時，因繼任的邵友濂顧忌工程的困難，奏請停建。[34] 當時基隆到臺北之間，還有錫口、南港、水返腳、八堵等四處停車場；臺北至新竹之間，除臺北之外，還有大橋頭、海山口、打類坑、龜崙嶺、桃仔園、中壢、頭重溪、太湖口、鳳山崎與新竹等十處停車場。[35] 這裡的臺北停車場應該是清代位於大稻埕河溝頭的「大稻埕車票房」，[36] 在明治41年（1908）臺灣總督府官房文書課所出版的《臺灣寫真帖》中，記述劉銘傳所興建的停車場是在大稻埕。[37] 又在明治38年，由臺灣總督府民政部土木局所繪製的「臺北市區改正圖」，說明其大約是今日市民大道、忠孝西路、西寧北路與延平北路所圈圍出的範圍（圖4.32）。現今似乎僅留下一張外觀與一張內部的照片（圖4.33, 4.34），有趣的是，其包被機關車的停車場，採用了西洋的桁架結構（truss structure）。

　　過去常認為上述的照片，指的是明治34年（1901）日人新建的臺北停車場所在地前身之臺北停車場。但是《臺灣日日新報》對於從大稻埕河溝頭移至今日臺北車站現址，留下了一些文字敘述，值得拿出來玩味。[38] 明治34年6月的時候，建築物內外體工程已經完成，僅剩下內部的裝飾，然正式移轉營運則配合臺北淡水間的支線及臺北至桃仔園間的線路改良工程完工，進行移轉工作。到了8月之後，因為改良的線路受到颱風的破壞必須修復，另一方面亦想要盛大舉行始營運儀式，所以配合10月28日的臺灣神社祭典，決定延至10月底一併舉行停車場的開業啟用儀式。[39] 雖然在《臺灣日日新報》裡沒有清楚報導最後移轉的日期，但是到了明治37年（1904）11月2日，一般乘客已經親臨體驗新舊停車場的不同，也能夠購買車票，必然可以想像當時已經遷移完成了。[40] 由

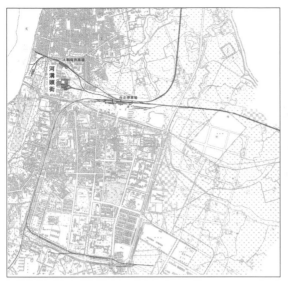

↑　圖4.32　明治38年（1905）「臺北市區改正圖」中「河溝頭街」所在位置

↗　圖4.33　清朝劉銘傳所興建的臺北停車場外觀

→　圖4.34　清朝劉銘傳所興建的臺北停車場內部

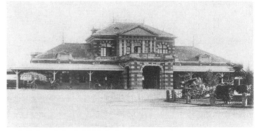

←　圖4.35　臺北停車場正立面與背立面透視圖

↑　圖4.36　落成於明治34年（1901）的臺北停車場

這些報導裡，可知當時存在新舊兩處的停車場，否則不會有新舊停車場移轉的事情發生。

　　問題是，當時停車場的樣態如何？在明治34年（1901）10月25日《臺灣日日新報》的第1版，看到當時建築的正立面與背立面透視圖（**圖4.35**），至於當時的照片則不難在當時所編輯的寫真帖裡找到（**圖4.36**）。難得的是，《臺灣日日新報》對於該建築有一些描述，[41] 說明了臺北停車場為兩層樓磚造建築，一樓為一般的候車室，特別興建有女性用

圖4.37　落成於明治38年（1905）的基隆停車場

的廁所，二樓為西洋樣式的貴賓候車室。它的設施還有停車場正前面建有噴水池的廣場，以及行李托運領取的空間，甚至火車頭、貨車廂與客運車廂的停放空間都有設置，的確是一處完善的停車場。

非但如此，它還是臺北的一大雄偉景觀處。臺北是日本統治臺灣對外交通聯繫的玄關，迎送的重要場所，在《臺灣日日新報》記載很多這方面的時事，[42] 如：(1) 於明治34年（1901）6月13日3版，報導佐佐木新旅團長到任時，司令部指揮騎兵半個小隊，暫為儀伏隊，駐紮臺北停車場內，迎接新團長到任；(2) 明治34年10月23日2版，報導為奉置臺灣神社之神祇，除了總督之外，民政長官以下大肆奉迎神祇與皇族妃殿的儀式在臺北停車場舉行，以及妃殿在停車場內的貴賓室休息等等的情景；(3) 明治34年10月23日2版，報導德川公一行抵達臺灣，後藤新平民政長官與中村參謀長以下一百數十名的官員，在臺北停車場的月臺列隊歡迎的情景；(4) 於明治36年（1903）4月7日2版，報導後藤新平民政長官回臺北總督府，有石塚參事官長、大嶋總長、鈴木覆審法院長、財務局長，以及其他高等官、判任官和眾多民間人士前來臺北停車場迎接等等。

上述僅僅略舉當時在臺北停車場舉行官場送迎儀式案例，即可窺知臺北停車場作為官方政治展演舞臺的重要性，其內部空間二樓還採用了最先進的西洋樣式作裝飾。《臺灣日日新報》還有更多的送迎活動，在此不再一一列舉。因此，建造擁有紀念特性的臺北停車場建築樣式是必然的需要，從當時的照片，可以確認該建築屬於文藝復興後期的矯飾主義樣式，其在建築周邊外加迴廊，屬於典型的迴廊式殖民建築。將它與在臺北停車場興建完成之後第四年（1905），採用了法式巴洛克建築的基隆停車場，兩者相比就可以知道臺北停車場表現出一定的嚴謹性（圖4.37），似乎意味著在殖民統治之初日本經營臺灣戰戰兢兢的心境。

4.3.3　日治初期為確立統治基礎的建築類型

日本統治臺灣之初，為表現殖民宗主國威風、先進、現代性建築，匆忙建造了上述設施，但是因為對臺灣風土的不了解，大都使用日本擬洋風的木石結合之造建築結構，後來這些建築都無法長存於臺灣，而面臨改建或重建的命運。在尚未興建這些倉促建造的統治性建築之初始時期，更是借用了臺灣清代的廟宇、衙門作為暫時性的統治設施。若回歸時代的政權交接轉換的現實面，在日人應用西方歷史主義建築作為裝飾統治者的

工具之前，其實在統治的最早期，他們所思考的是如何打下統治臺灣的成功基礎，為殖民地官僚最重要的任務。

　　日人初到臺灣借用臺灣傳統建築作為統治據點，其中最具代表性的案例是臺灣總督府廳舍。它是位於現在臺北公會堂的清朝布政使司衙門，衙門內配置了殖民政府的官房、總務、殖產、財務各局。而警察本署、通信土木、臨時糖務局及土地調查局的各局，則暫時性興建了木造獨立的單棟建築在旁。後來這棟布政使司衙門舊廳舍的主要建築（欽差行臺），一部分被移至現在的植物園內，一部分移至圓山動物園與樺山町的淨土宗別院內。[43] 日人非但為紀念日人統治臺灣的初始歷史，[44] 也肯定其建築本身在時代歷史與建築史上的意義，[45] 因此，在昭和 5 年（1930）欽差行臺被拆除後，重構於現在植物園內。

　　這種借用清朝舊有廳舍的現象，被當時有識之日人視為問題，並歸納為下列三點亟須改善的統治環境，亦即認為：(1) 來臺以後，使用臺灣廟堂社宇作為統治的根據點，對於受儒教馴染的「無知頑民」（臺灣人）的感情造成傷害，興建新官廳與官舍是刻不容緩的事情；(2) 裝飾統治者之新官廳或是新官舍，對於統治「土人」（臺灣人）並使其服從是必要的措施；(3) 當時日本人對臺灣有「不健康」、「不衛生」的印象，若要吸收優秀的人才來臺，必須建設華麗的官舍以為誘因。[46] 其實，不只是興建華麗的官廳官舍是必須改善的當務之急，為了確立統治的體制，[47] 還有下列幾種事業必須立刻進行，例如：(1) 對「不健康」、「不衛生」的臺灣環境進行改善；(2) 建設象徵日本國民精神的神社；(3) 設置同化臺灣人的教育據點；(4) 防備「土匪」（抗日臺胞）所需的兵營建築；(5) 相對於同化或教育的監獄建設；(6) 確立行政官廳及官舍的建築；(7) 對產業資本化據點的整備；(8) 其他。[48]

　　據尾辻國吉的回憶，在統治臺灣的明治初期（到明治 37 年（1904）為止），興建的建築有臺北醫院、臺北郵便局、醫學校、覆審法院、地方法院、專賣局廳舍、製藥所、警察練習所、臺灣神社、臺北停車場、總督官邸、長官官邸、參事官官邸、法院長官邸、臺北俱樂部、覆審法院長官官舍、警視總長官舍、通信局長官舍、永久兵營、臺灣銀行、書院町與文武町官舍、國語學校與第一小學校、測候所、榮座、臺北座等。[49]

　　從這些初始興建的建築，可據以窺知當時的日本統治設施，重在興建整頓政權統治障礙的基礎設施。例如進行軍事鎮壓掃除武力抗爭而需要的兵營設施、建構法治秩序的法院，以及急於確保日本國內與臺灣的交通及通信設施，解決日本統治官僚的居住問題，都是必須立即著手的事業。另外，作為日本海外殖民官民的精神根據中心，建造他們可以依附的信仰設施，即臺灣神社，亦不可缺。在綜觀《臺灣寫真帖》與《臺灣日日新報》之資料後，發現監獄與物產陳列館也是統治初期秩序的建構，以及為確立殖民統治之財政獨立及經濟政策上重要的設施。另外，日人為讓短期統治與長期殖民經營順利，對於臺灣人及在臺日本人的教育設施也必須兼顧。

4.4　日治初期為打下統治基礎的建築類型舉例

如同上述，日治初期日人為了裝飾殖民者，除了採用結合日本的學習成果之後的西方古典、新文藝復興、新巴洛克建築樣式之外，也為了現實統治上的需要，致力於各種建築之興建，如臺灣神社、測候所、臺北醫院、監獄、永久兵營、公／小學校、物產陳列館以及最大宗的官舍等設施。在此將依序來探討這些建築興建的歷史沿革，以及採用的建築形貌式樣。其中，由於官舍的數量龐大，且已累積了相當程度與數量的基本研究成果，在此暫不重複贅述。

4.4.1　臺灣神社

臺灣神社之選址，本書第3章曾討論過在興造之初選定於基隆河南岸的圓山，後來兒玉源太郎認為與陸軍墓地共處過於狹窄，細緻考量後，改設在基隆河對岸。[50] 關於臺灣神社的整體配置，在明治34年度（1901）的《臺灣總督府民政事務成績提要》中提及，神社各部設施分布在劍潭山半山腰上，整出三層的土方臺，本殿位於最上層，拜殿位於中層，下層配置神饌所、祭器庫、手水屋、御滯在所等建築（圖3.26）。各殿的建築採用神明造樣式（圖4.38），為防強風破壞，屋頂內部用鐵件補強，柱子用埋地式立於鑿穿的岩盤上，在柱子周圍填充混凝土。[51]

至於臺灣神社的設計者，於明治34年的《臺灣日日新報》中載有〈臺灣神社造營誌〉，其中有一段關於神社造營的設計記載，記述臺灣總督府將設計工作委託給當時日本內務省社寺局長，再委請提出東洋（亞洲）建築史的先驅者伊東忠太進行設計。[52] 但是，就昭和19年（1944）出版的《臺灣建築會誌》，刊載當時臺灣總督府營繕課長井手薰所撰的〈改隸以後に於ける建築変遷（一）〉中所提，實際上的圖面是在伊東指導之下，由武田五一進行設計。雖然武田五一企圖放入新的設計構想，終因內務省的保守作風未能實踐，仍採用舊有神社樣式。[53] 這個神社的建築樣式就是傳統的神明造樣式。

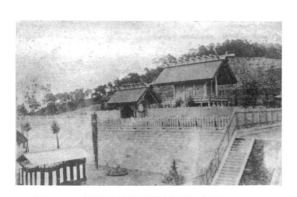

圖4.38　臺灣神社神明造樣式的本殿

我們知道神明造是最能呈現神社本殿原有的形式，正面為三間或是一間，中間附設木板門，其他兩間為橫列的木板牆，柱子全用埋地立柱，特別是有兩根支撐中脊的「棟持柱」。屋頂用茅草或是檜木皮鋪設，為兩坡頂（切妻造），兩屋面交接中脊處有「泥障板」，用「樋貫」貫穿中脊固定之。在「泥障板」上，再用「甍覆」覆於中脊頂上，於其上再放置「堅魚木」。於山牆面，有貫穿屋

面的「千木」。在建築平面四周有附上「高欄」的「側緣」，樓梯設於建築的正面。這種形式最具代表的案例是伊勢神宮。[54]

為何臺灣神社要採用日本神社中最傳統的神明造樣式呢？可從推動建造臺灣神社最力的兒玉源太郎總督向當時內務大臣西鄉從道提出的「臺湾神社及び社號之儀に付稟申」中得知，日本統治臺灣時，為守護新統治版圖，祭祀在征服臺灣時犧牲生命之北白川親王，盼望臺灣神社可以扮演民心歸一的象徵。統治者認為興建臺灣神社是最重要的工作，[55] 也就是說，臺灣神社是日本殖民最為重要的精神象徵。在這樣的思維之下，興建一座最為傳統、最具象徵的神明造樣式之神社是非常重要的事情。

不過，最初採用神明造樣式的臺灣神社，在經過了四十年之後的昭和10年（1935）7月，決定改造修建為流造樣式。八坂志賀助於昭和18年（1943），以〈臺湾神社御造営に就いて〉為題，投稿《臺灣建築會誌》，指出要將正殿的神明造改為流造的建築樣式，原因是神明造是日本伊勢神宮唯一的樣式，地方神社要盡可能地迴避；考慮臺灣風土，流造有迴廊聯繫，有利於在位處熱帶地區的臺灣舉行祭祀活動；神明造適合常綠針葉林的神苑，臺灣的闊葉林適合曲線特質的流造建築樣式。[56] 這種論述正好說明在統治臺灣之初，為何要轉用日本最神聖的神社建築樣式來裝飾殖民母國的威風，後來隨著對臺灣風土的理解及殖民統治政策的熟悉，提出更改的聲音。

4.4.2 測候所

經過1894年的甲午戰爭，臺灣割讓予日本後，殖民政府於明治28年（1895）6月18日舉行始政儀式，[57] 在進入民政事務的施政不久，分布在各地的測候所被視為是通信部事務的一部分，立即展開清朝的測候儀器與相關設施的調查，並進行新的測候所之興建。明治29年（1896）3月公布敕令第97號「臺灣總督府測候所官制」後，開始設置臺北測候所（8月11日）、臺中測候所（12月20日）、臺南測候所（1897年1月1日）、澎湖島測候所（11月21日）與恆春測候所（11月20日）單位。但是，各測候所並非全是日治以後才有的新設施，而是修繕各地房屋以作為暫時性的設施使用，其中，另外新建的測候所僅臺北（1897.12.19）、臺南（1894.03）與澎湖島（1894.03）三處。[58] 有趣的是，這種測量天氣變化之測候所，分別被設置於臺灣北、中、南的三大都市裡，以及澎湖與恆春這種船行航路必經之處，同時也是燈塔設置的適當位置。

在《臺灣總督府民政事務成績提要》中，陳述當時臺灣與清國的香港、上海徐家匯測候所之間資訊互通有無的頻繁現象，再者，測候所所測得的資訊與各地方廳署、稅關、郵便電信局、燈塔所都保持密切的聯繫。[59]

其實臺灣與香港測候所的密切關係始自於光緒9年（1883），由香港氣象臺長杜貝克（W. Doberck）透過清國海關總稅務司赫德（Robert Hart），提供觀測儀器與技術，在清國沿岸各海關與燈塔進行氣象觀測，並要求逐月向香港臺發送氣象月表。因此，光

圖4.39　落成於明治31年（1898）3月的原臺南測候所

緒11年（1885）左右，基隆、淡水、安平、打狗等四處海關，及漁翁島、南岬（鵝鑾鼻）兩燈塔開始進行氣象觀測。臺灣在成為日本的殖民地之後，香港氣象臺透過英駐日公使仍然要求日本恢復提供臺灣的氣象資料，於是發布上述敕令第97號設置測候所。之後，由於測候所的觀測網仍過於稀疏，進一步結合燈塔、各官廳、派出所、郵局等單位的協助，逐漸擴張觀測網。各燈塔奉「總督府訓令」，必須兼任氣象觀測的工作。[60]

　　日治時期三處臺灣最早期的測候所，亦即臺北、臺南與澎湖島的測候所，都採用被暱稱為「墨水壺」之建築形式。成功大學建築系曾經搜尋包括日本在內之臺灣以外地區的測候所，並沒有發現類似的建築樣式。臺灣的測候所在日本測候所建築中，屬於最早期的建物。這種建築樣式，就如同當時文獻指稱臺南測候所為「**新建之廳舍為磚造，十八邊形平房，西式建築，中央設置風力塔，上設避雷針，鋪設臺灣瓦。測候所大門為木造雙開式；圍牆為竹籬**」，[61] 即後來被暱稱為「墨水瓶」形態的測候所（**圖4.39**）。

　　之後，臺灣後來的測候所並不再沿用此種建築形式。那麼，為何將風力塔與其他的行政辦公空間配置成同心圓的平面，卻不見於其他地方的測候所？這仍是一個未解的謎。不過從臺灣測候所的興建歷史來看，其與各處的通訊、氣候與航路有密切相關性，特別是位於臺灣海峽中的澎湖島及臺灣的最南端之鵝鑾鼻燈塔有密切相關性，因此可以推測其與燈塔造型有密切關係，以致模仿了燈塔之建築樣式。

4.4.3　臺北醫院與日本赤十字社臺灣支部

　　根據王崇禮刊登在「臺大醫學人文博物館」網站的〈日本殖民統治下的臺灣醫學〉，[62] 日本殖民政府以軍事武力接收臺灣作為殖民地的過程，近衛師團曾為瘧疾等熱帶傳染病付出慘痛代價，因而在對其舉行始政儀式之後，立即改善醫療衛生設施，以遏止疫病的流行。明治28年（1895）6月19日宣布組織「衛生委員會」，6月20日在臺北城外大稻埕千秋街設立「大日本臺灣病院」；29年（1896）「臺灣病院」移屬「臺北縣」管轄，改名為「臺北病院」（也稱為臺北醫院）；31年（1898）臺北病院遷至「城內」，選擇在臺北城內天后宮（現今的國立臺灣博物館）東側清領時期練兵場的荒埔，營建新醫院建築。同年8月，木造「和洋混合風格」的臺北醫院落成，醫療工作隨即在明治32年（1899）6月1日正式展開。木造的臺北醫院為寬約60公尺，深為20公尺的大型建築物。之後木造的臺北醫院因潮濕氣候與白蟻的蛀蝕，加上年年遭受颱風的侵襲，於是逐漸拆

除改建。大正元年（1912）初，開始動工興建紅磚鋼筋水泥混合的臺北醫院，亦即由近藤十郎所設計之現今臺灣大學附屬醫院的建築。

明治30年（1897）4月，臺北病院院長山口秀高，在院內創辦醫學講習所（又稱土人醫師養成所，土人意指臺灣人），以培養臺灣本地醫師為目的。明治32年（1899）3月創立臺灣總督府醫學校，4月1日，臺灣總督府醫學校舉行「開校式」（開學典禮），首任校長為山口秀高。之後，臺灣總督府醫學校歷經臺灣總督府醫學專門學校（1919）、臺灣總督府臺北醫學專門學校（臺北醫專，1922）等階段。昭和11年（1936），臺北帝國大學正式成立醫學部，臺北醫專併入臺北帝大改為臺北帝國大學附屬醫學專門部。[63]

另外，日本赤十字社（紅十字會）於明治32年11月26日正式在臺北市設立臺灣支部（臺灣分會）。日本赤十字社臺灣支部與臺灣總督府合作興建醫院，醫院建築由日本赤十字社負責興建，營運委任臺灣總督府辦理。「日本赤十字社臺灣支部醫院」（簡稱為「日赤醫院」）與總督府醫學專門學校併建，在明治38年（1905）2月於東門外竣工。日赤醫院除了是慈善醫療事業外，最重要的是提供醫學校學生臨床實習和臨床教學之用。昭和11年「日赤醫院」建築物也被臺北帝國大學醫學部收購，醫院則從東門町（現今中山南路與仁愛路交叉處）遷移「泉町」（現今鄭州路）。[64]

本文要注意的是明治31年（1898）興建完成之臺北醫院，黃士娟將《臺灣日日新報》中關於該院的相關文獻作了相當完整的蒐集與整理，得知該醫院是由小原益知所設計。[65] 小原氏是日本工部大學造家學科第三期畢業生，滋賀縣政府的委託建築師，曾參與設計滋賀縣與京都府之間的琵琶湖疏水土木工程的各種設施。[66] 在同年7月24日《臺灣日日新報》上載有臺北醫院的配置圖（圖4.40），說明它是將本館與藥局置於建築群的最前端，再用廊道連通上等病房（上等病室）、下等病房（下等病室）、食堂、廚房（炊事場）、洗滌室（洗場）。隔離病房置於後端，太平間（屍室）與傳染病房（傳染病室）則置於與醫院有一段距離的最後方。無論上等病房或是下等病房，在長條型病房的端點位置設置浴室與廁所，以方便病人住院與其家屬看護時的需要使用。

圖4.40　落成於明治31年（1898）的臺北醫院平面配置圖

這種醫院機能的空間規劃，即使是在日本也是非常先進的想法。在日本國內，明治27年（1894），櫻井小太郎於《建築雜誌》裡有一份演講稿，介紹了日本當時的日本醫院現況，以及從管理、治療與衛生的角度觀察醫院應有的形態。更細分管理部、病房、外來就診部、看護人員的住所、太平間及解剖室、醫學部等六種空間的機能與要求。演講的最後提出創建於1889年，位於美國馬里蘭州（Maryland）巴爾的摩市（Baltimore）的約翰‧霍普金斯醫院（The Johns Hopkins Hospital）為結尾（圖4.41）。[67]

圖4.41　約翰‧霍普金斯醫院（The Johns Hopkins Hospital）

從這張圖可以知道霍普金斯醫院的中央前方是管理部與藥局，兩側後方是用通道聯繫的一般病房，通道的最後面是隔離病房，與建築群保持距離放在最尾端的是解剖室與洗滌場所。這些配置構想與臺北醫院相當類似，值得注意的是在建築群的前半部，還將上等病房、廚房、家屬看護室、浴室與管理部、藥局等設施放在同一區位，與後面的病房做前後的區分，顯然臺北醫院沒有如霍普金斯醫院在院區機能上做清楚的區分。再者，臺北醫院雖然設置有可稱為類似醫學校，為臺灣人的醫學講習所，但是沒有如霍普金斯醫院有清楚的醫學校配置及外來就診場所的標記。

至於明治38年（1905）興建完成的「日赤醫院」，其與總督府醫學校一起興建，是否有如霍普金斯醫院與其醫學校之間的配置關係呢？明治44年（1911）的《臺灣總督府醫學校一覽》最後附有一張「臺灣總督府醫學校階下平面圖附日本赤十字社臺灣支部醫院階下平面圖」（圖4.42），[68] 圖中可以分為三部分，即位於西側與西南的醫學校與「日赤醫院」，以及位於北側的醫學校學生的住宿區。若與美國的霍普金斯醫院相比，可以發現以管理棟為中心的區域如同醫學校區域，兩者病房都置於後半部，不同的是前者為左右兩廊道所聯繫，後者則是用中央獨立通道聯繫。「日赤醫院」本館就如同霍普金斯醫院的外來就診部的位置。雖然「日赤醫院」的整體配置與臺北醫院、霍普金斯醫院有所不同，但已然可以知道它是按照當時的醫院配置原理來興造的。

礙於文章的篇幅，在此雖不做介紹，但若檢視當時日本國內幾所帝國大學的附屬醫院，如東京帝國大學、京都帝國大學、九州帝國大學與北海道帝國大學之附屬醫院的配

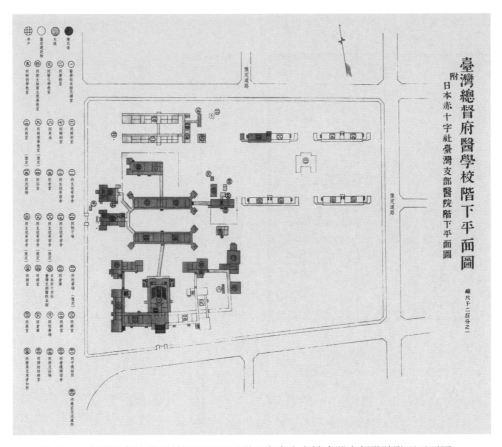

圖4.42　臺灣總督府醫學校階下平面圖附日本赤十字社臺灣支部醫院階下平面圖

置，皆是按照櫻井小太郎所論述的配置原理進行規劃設計。如此可以理解在日本殖民統治臺灣之初，其醫院的規劃與設計是與日本國內、美國的醫院，甚至英國維多利亞時期的醫院配置構想同步而先進的。這種先進性也從外國人參觀臺北醫院之觀後感，認為它的組織管理與一般裝置與歐洲的各醫院不相上下，唯一的遺憾是木造一樓建築，希望以後能夠改造成層樓建築。[69]

4.4.4　臺北、臺中、臺南三大監獄

從既有的日治時期平面圖來看（圖4.43–4.45），被稱為臺灣三大監獄的臺北、臺中與臺南監獄或有疏密之分，但其基本的配置與構想實具有一致性。換言之，平面分為上下兩部分，上半部為已經判決確定的受刑人之監房與日常從事勞動的工廠，下半部的中央為監獄之事務所辦公室、公眾等待空間，左右兩側分別是尚未經過判決定讞的居留監房。另一側為女監、女監工廠與炊事場。臺北監獄配置圖繪出監房為受刑人獨處個人房的細部平面，並且不論既決監、未決監或是女性監房／看守所／拘置室都是用輻射狀監

圖4.43　落成於明治37年
（1904）的臺北監獄配置圖

圖4.44　落成於明治34年
（1901）的臺中監獄平面配
置圖

圖4.45　落成於明治37年
的臺南監獄配置圖

房構成。但是，臺南與臺中的情形，卻沒有沿用輻射狀配置，改採一般長條型式的建築
配置。不過，即使這些小地方相異，但是仍然可以推測這三處監獄是同出一位設計者之
手。

　　果不其然，在《臺灣日日新報》上就記述了這段意思的內容。在明治32年（1899）
8月29日下午7點，臺灣總督設宴歡送內務省山下啟次郎技師回國。山下受總督府的委
託設計臺北、臺南與臺中，亦即所謂臺灣三大監獄後，準備返回日本。[70] 山下的設計構
想，可從《臺灣日日新報》中另一則報導了解其大致的內容，即使用適合於警戒監視的

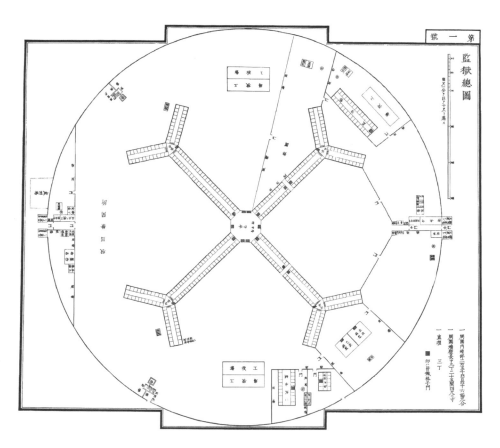

圖4.46 明治5年（1872）制定的「監獄則並圖式」

制式「太陽光線式」的設計，以看守監控室為中心，向外排列長方形監房的配置，在監房的尾端又設計看守監控室，再從這個中心向外排列分支排列監房，將男囚、女囚分開，同時也按刑罪的不同加以區分的組構。[71]

　　這種「太陽光線式」就是一般所稱的輻射式監獄設計。佐藤彩夏在〈戰前期の日本における刑務所建築の形式に関する一考察〉文中，將日本監獄的平面配置形式，從明治5年（1872）公布「監獄則並圖式」開始至二次世界大戰結束為止，共分為三期，亦即以「監獄則」為開端進行制度性的監獄建築形式探索期、放射型之發展期、以合理性為主進行建築配置之檢討期（**圖4.46**）。第一期雖有「監獄則」所示之圓形基地裡配置十字型監房的圖式，但也仍有前橋監獄（1887）的方形基地或是神戶監獄（1892）完全長方形平列排列型的多樣形式。第二期如靜岡監獄（1893）、巢鴨監獄（1894）、高松監獄（1898）、千葉監獄（1907）、長崎監獄（1907）、奈良監獄（1908）、鹿兒島監獄（1908）、秋田監獄（1912）、甲府監獄（1912）與札幌監獄（1914）等，放射狀有所謂的十字型、扇狀型之別，輻射軸雖大部分為五支長方形監房，亦有少數為三支或四支的類型，[72] 臺

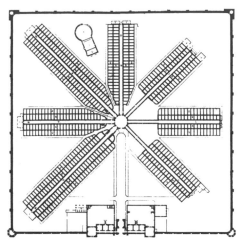

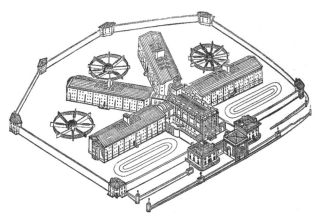

圖4.47　費城東部刑務所　　　　　　　　圖4.48　1840－1842年，由約書亞‧喬布設計的本頓維爾監獄

灣三大監獄就是屬於這種形式。第三期的監獄也不在少數，可以豐多摩監獄的配置為代表。這種形式出現的契機是因為戰爭時期，增加監獄內的工廠生產，以及有效利用都市裡地價高昂之土地，讓十字型與平行並列，或是放射狀與平行並列結合的形式出現。

　　山下啟次郎在《建築雜誌》上的投稿，[73] 說明他對監獄的建築形式之多樣性、衛生、以及顧慮受刑人的心理狀況等等有整體性的理解，實際的監獄形式也表現出多樣性，但是，輻射狀的平面排列一直都被視為監獄的原型。[74] 其實這是 19 世紀中葉，於英國監獄所作的必然轉變而發展出來的建築形式。雖然監獄的興建最重要的考量因素是警備與監視，但是也必須注意受刑人的精神狀態。早在 18 世紀，功利主義者及人道主義者約翰‧霍華德（John Howard, 1726－1790）推動對受刑人以矯正方式取代特殊刑罰的獄政。19 世紀之後，有幾種制度受到注意並加以討論，其中的一種，亦即受刑人在獨房裡對自己進行深思的制度普及於大不列顛的英國。[75]

　　在這種考量之下如何提供大量的獨立房間，又要顧及監視上的方便性，使得焦點逐漸被放在起源於 18 世紀後半的俄羅斯之「圓型建築」上，亦即中央核心周邊配置監房的作法。從這樣的構想，發展出於走廊上方裝設頂部燈光，並以中央集中點設置管理棟，整體形成放射狀的平面。最早出現的是在賓夕法尼亞州（Commonwealth of Pennsylvania）的費城東部刑務所（Eastern State Penitentiary）（圖4.47），此種監獄系統被引回英國。於 1840 至 1842 年，由約書亞‧喬布（Joshua Jebb, 1793－1863）設計了位於倫敦的本頓維爾監獄（Prison Pentonville）（圖4.48）。這個監獄配置了四支輻射軸之監房，成為半圓型的建築形式，中心收斂部分為出入的玄關。喬布重視換氣與暖氣的輸送，用屋頂天花板上的輸送管送暖空氣至獨立的監房，也將汙穢的空氣排出，被視為健康建築物，因此，他設計的監獄在之後成為英國監獄的範型，普及於英國與其殖民地。[76]

這種分布於英國本土、曾是英國殖民地的美國及亞洲殖民地上的監獄建築，也成為日本明治政府初期視察的對象。在細野耕司於〈明治初期司法施設の形成における海外視察の影響について〉[77] 中，論述了在明治4年（1871）2月28日至8月18日，由刑務省囚獄權正之小原重哉等三人，視察了英國殖民地的香港與新加坡之監獄設施。又於明治4年11月至6月3日為止，由岩倉具視帶領的岩倉使節團，其中包括司法省佐佐木高行之司法大輔等多人參與，他們到了美國、法國、英國、德國等國家之裁判所與監獄進行視察，其中包括了美國費城東部刑務所，以及英國的倫敦、曼徹斯特、愛丁堡等地的監獄、裁判所、大審院等司法設施。還有明治5年（1872）9月14日到6年（1873）9月6日為止，由江藤新平司法卿率領的「司法省視察團」，到法國視察法律與司法制度，也延聘了海外學者回日本。

從上述的描述，可以確認臺灣的明治30年（1897）初期，在臺灣興建的監獄與英國殖民地的香港、新加坡，甚至宗主國的日本，以及世界主流國家美國、英國、法國、德國與比利時國內的監獄建築相比也毫不遜色。

4.4.5 永久兵營

日治時期陸軍建築技師淺井新一在昭和7年（1932）《臺灣建築會誌》上的投稿〈臺灣陸軍建築の沿革概要〉，他將日本統治臺灣之始到昭和初期為止的陸軍建築分為四期，回顧日治之初，臺灣的兵營廳舍全部利用清代的政治廳舍、廟宇以及土人（臺灣人）土埆造的建築，或是採應急的木造家屋等暫時性措施。但是現實上，各地臺灣人的蜂起反抗，日軍處於疲於奔命狀態，甚至未能有固定的駐營地（衛戍地）長達三、五年的時間。加上對臺灣風土氣候的不適應，特別是嚴重的瘴癘之氣與衛生問題，讓日軍人馬心寒。如此一來，是否能興建容納軍隊的完備設施，成為非常重要的工作。明治34年（1901）臺灣永久兵營廳舍的新建計畫確立，從明治35年（1902）起共分為四個時期，進行連續了十七個年度的工程建設。[78]

這個永久兵營的興造工程，以中央部的計畫為骨幹，調整使其適於臺灣風土氣候的永久兵營，設置了從參謀長以下的十一名軍官組成的建築委員會，首先顧慮人馬的衛生需要，依必要的程序決定其興建的優先次序，將兵營與醫院建築視為第一要務，其次是官衙建築。當上述兩種建築達一定的完備狀態後，再興建宿舍等其他的建築設施。將明治33年（1900）為止所建造的木造軍隊廳舍與醫院等，逐漸改建為永久性的軍營設施。

在第一工程期裡，以帝國殖民地兵營建築為始，但由於氣溫與日本國內差異極大，並且大多為應急的半永久性木造軍舍等建築，結構材亦使用日本的松木，沒幾年就遭受白蟻侵蝕，鑑於衛生考量與使用上的實際經驗，認為有必要建立適合熱帶建築的計畫，再派遣專家至英屬印度，考察該地的兵營與其他著名建築，進行種種研究與兵營的興造。這期的建築結構用紅磚造，內外塗粉白灰，屋頂用屋架結構，地面與屋頂用鋼筋混

凝土結構（一樓建築則用紅磚造作法），採用單邊走廊，兵舍用一樓造建築（一個中隊一棟），有本部、集會所、士官共同宿舍、倉庫等設施，大致為兩層樓的建築。

　　第二期延續前一期兵營建築，開始注意非常酷似臺灣氣候的法屬印度支那，以此地為中心，派遣專家前往實地研究當地的建築，進行實際的兵營建設。本期工程的建築結構為紅磚造，外顯紅磚造，內部塗抹灰泥，屋架結構外顯，地面與屋頂用鋼筋混凝土結構，於屋頂上再鋪設日本瓦，地面用鋼筋混凝土後研磨人造石，周圍設置遮陽的走道，兵舍及其他主要建築都為兩層建築。

　　關於「派遣專家至英屬印度，考察該地的兵營與其他著名建築」部分，於明治35年（1902）5月1日載有〈永久兵営構造の確定〉[79]記述中，對於專家前往東南亞各地考察有一簡單的回顧。文中記述建築的規劃設計由石本築城少將所執行，他也帶領其他的人一起進行南洋兵營考察，而當地的兵營基址選定則由臺灣當局自己調查。相關的記述在日本國內的《建築雜誌》亦有幾篇文章述及，有趣的是，文中分析了視察的主要成果與帶給臺灣的優缺點。他認為熱帶地區的兵營為防止陽光直接照射，於建築的周邊設置走廊廣椽，又因為熱帶地區的白蟻侵蝕，所以建議使用紅磚或是石材，但是石材與磚材必須從日本國內運來，其成本並非臺灣可以負擔的經費，只能在臺灣就地取材云云。[80]

　　經過上述先進國家在殖民地施做的兵營案例的視察，以及對臺灣當地風土氣候之實際調查，其成果可在明治32年（1899）載於《建築雜誌》之〈臺湾兵営増築の設計〉中看到。軍營的基地選擇高燥、通風良好處。建築使用紅磚建造，一棟建築容納一個中隊，室內空間以每位士兵1.5坪為單位，一室容納三十四人。側緣走道寬10尺，窗戶面積為樓地板面積之十分之一，地板離地面約有4尺之高。[81] 明治35年4月17日的《臺灣日日新報》中，對於當時兵營工程的大概情形亦有所描述。[82] 前文曾提及的明治35年5月1日《臺灣日日新報》中有如同總結似的說明，指出臺灣兵營總合南洋各個殖民地兵營的結構，擷取各方的長處設計，若拿來與南洋各國的兵營相比，也是屬於最先進的建築樣式。亦即使用鐵骨紅磚結構（加強磚造），屋頂裝置由倉庫般的換氣設置，在走廊的入口與室內出入口處裝置防蚊蟲的鐵網紗窗，以及使用暗管衛生廁所等最新獨步世界的兵營作法。[83]

　　對於本文所關注的明治時期之建築，就明治末期臺灣的永久兵營之建築樣式，值得一提的是取消立面女兒牆（parapet）與採用灰泥塗抹紅磚外觀的兩種作法。通常女兒牆之設置是為了不要讓雨水從立面流下，滲入立面的牆體，造成建築滲水現象，但是在淺井新一的〈臺湾陸軍建築の沿革概要〉裡提到，明治末期因為臺灣多雨，女兒牆的設置反而更容易造成屋頂漏水，所以，除了屋頂有特別的功能之外，皆取消一般西洋建築都有的女兒牆。另外，因為建築立面的磚體容易吸水而造成滲水，所以用灰泥塗抹，以達容易洩水的目的。[84] 這兩種決定是影響後來臺灣兵營外觀非常重要的兩項作法（**圖4.49, 4.50**）。

圖4.49　臺中永久兵營

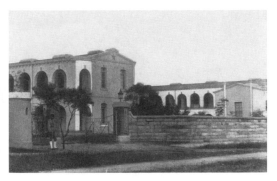

圖4.50　臺灣山砲兵第一中隊

4.4.6　公、小學校

在日本統治臺灣第二年（明治29年（1896）），由臺灣總督府編印《臺灣總督府民政事務成績提要》（簡稱為《成績提要》）所列的營繕工事表中，有國語學校第一附屬學校（芝山岩學堂；現今的士林國民小學）之校舍增築費、國語學校敷地測量費、直轄國語學校工程費、內地（日本）人子弟小學校新設工程費、直轄國語學校建築監督小屋工程費、艋舺國語學校附屬學校（一、二、三號、井戶、便廁）工程費、大龍峒國語學校（一、二、三、四、五號）工程費。在日人統治臺灣之初必須進行的種種事業中，赫然見到編列國語學校校舍興建的經費，可見日人對於國語學校校舍興建的重視。從這些工程的營繕工程費之編列與執行，亦可知道其積極的態度。[85]

根據吉野秀公《臺灣教育史》所述，國語學校創設於明治29年4月1日，實際上的位址在芝山岩學堂，此時，芝山岩學堂改稱為「臺灣總督府國語學校芝山岩學堂」。在同年的5月21日府令第5號，告示臺灣總督府直轄國語學校、附屬學校及國語傳習所的位置名稱，國語學校的本校置於臺北，第一附屬學校置於士林，第二附屬學校置於艋舺，第三附屬學校置於大稻埕。6月1日，芝山岩學堂改稱為臺灣總督國語學校第一附屬學校。7月11日，本校事務所置於艋舺舊學海書院，又於同年12月25日改置於臺北城南門街，開始進行校舍的興建，明治30年（1897）9月11日新建校舍完成，10月20日舉行開校儀式，這處校舍就是昭和2年（1927）的第一師範學校。[86] 根據尾辻國吉的回憶，他所知的國語學校校舍建於明治36年（1903），他也附上了當時的照片（圖4.51, 4.52）。[87] 於明治41年（1908）由臺灣總督府官房文書課所發行之《臺灣寫真帖》中，亦可以看到當時建築的剪影（圖4.53）。

關於這段校舍興建的歷史回顧，可以參考由臺北市B・N生所撰的〈臺北市に於ける小公學校々舍建築に就て〉。[88] 文中記述臺灣總督最早在芝山岩設置學堂，後來在明治28年（1895）7月，於臺北城內府後街，設置日本語學校，聘請兩名縣吏為師，進行對臺灣人子弟的教育。明治29年7月1日廢止日本語學校，同時設置總督府直轄國語傳

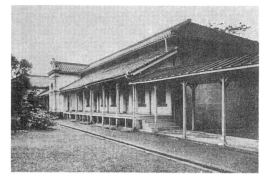

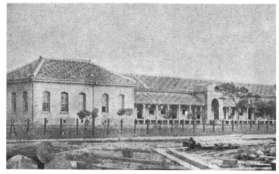

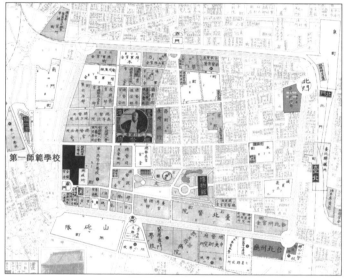

◨ 圖4.51　第一師範學校校
舍

◧ 圖4.52　昭和3年（1928）
「臺北市大日本職業別明
細圖」中第一師範學校校
舍位置

◨ 圖4.53　明治41年（1908）
當時的國語學校

習所，以接續教授日本語的工作。明治30年（1897）11月1日，於大稻埕中北街53號
設置分教場，作為教授大稻埕一帶子弟的日本語。明治31年（1898）10月1日，廢止
臺北國語傳習所，同時又開設了大稻埕公學校繼承傳習所的工作。明治32年（1899）5
月，舉行新建校舍的落成典禮，當時為土埆造的校舍後，於明治44年（1911）新建為現
在的紅磚建築的校舍（圖4.54）。[89]大正11年（1922）4月1日，改稱為臺北市太平公學校。
　　臺北的小、公學校之校舍建築於明治40年（1907）前後創設者居多。例如旭小學
校、南門小學校、老松公學校的舊校舍等（圖4.55, 4.56），為總督府直轄的師範學校附屬
小學校或是公學校，後來這些學校改由臺北廳管轄，後又改為臺北市管轄。當時的校
舍，特別是位於都市的校舍，越趨於複雜也相對地更為重要，也就是必須兼顧衛生、安
全、經濟上的要求，又要與社會局勢及教育思潮的變遷帶來的學校組成變化有所對應。
當時校舍的建築結構，可以分為下列幾種類型：第一種為木造；第二種為紅磚造，地板
及屋頂為木造；第三種為紅磚造，地板為鋼筋混凝土造，屋頂為鋪瓦作法；第四種為紅
磚造，地板與屋頂均為鋼筋混凝土造；第五種為鋼筋混凝土造。

圖4.54　大正4年（1915）當時的大稻埕公
學校

圖4.55　明治38年（1905）當時的旭小學校

圖4.56　明治41年（1908）當時的老松公學校

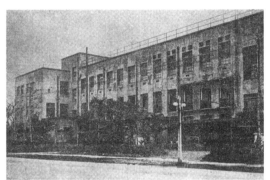

圖4.57　昭和8年（1933）當時的旭小學校

　　若以興建年代來分類，則可以分為下面三期：第一期為明治時期（木造建築）、第
二期大正時期（紅磚建築）、第三期為昭和時期（鋼筋混凝土建築）。在第一期的明治末
期以第一種的木造建築為主，但是第二種的紅磚一層樓建築也已經出現。第二期的大正
時期則以第二種紅磚二層樓建築為主，也出現第三種建築。第三期的昭和時期校舍有很
大的改變，亦即盡量避免使用木材，主要為混用鋼筋混凝土的第三與第四種建築結構，
如樺山小學校與宮前公學校等就是這種校舍，而第五種建築結構者，僅有旭小學一校而
已（1933年）（**圖4.57**）。若從校園空間配置來看，明治時期的第一期校舍之一樓建築，
以分散配置形式為主。就小、公學校而言，必須以這種校舍較為理想，但是社會發展、
都市人口集中，以致學校收容的學生數增加，再考量校舍亦需要運動場空間，所以在第
一期結束的時候，不得不逐漸採取口字形或是ㄇ字形之排列。

　　從明治36年（1903）的國語學校（地板與屋頂為木造之一樓紅磚校舍）、明治38年
（1905）的臺北旭小學校（木造一樓建築）、明治41年（1908）的臺北老松公學校（木造
一樓建築）、明治44年（1911）的大稻埕公學校（地板與屋頂為木造之二樓紅磚校舍）、
昭和6年（1931）改建完成的臺北老松公學校（鋼筋混凝土補強之紅磚二樓建築）及昭和

8年（1933）改建完成之臺北旭小學校（鋼筋混凝土造二、三樓建築）。在這些建築之中，大稻埕公學校在明治44年（1911）重建的校舍，在當時具有全臺最好的設備，以及國語學校應用了日本國內之干闌建築較為特殊。[90] 大稻埕公學校有如臺灣總督府廳舍，可以視為進入大正時期的建築之外，明治時期的臺灣校舍並不如官廳建築須表現威風特質，也沒有學習模仿西洋先進的建築樣式之企圖，換言之，是直接應用日本國內之基礎教育校舍之木造建築。

4.4.7　物產陳列館

過去在研究日治時期的建築時，很少注意到物產陳列館。然而在明治30年（1897）《臺灣總督府民政事務成績提要》[91] 記載新建的廳舍建築，竟然是列表第一號建築。其中包括木造建築本館一棟（169坪）、事務所一棟（45坪）與廁所一棟（15坪），工程費用為當時的8,450圓。非但在官方所編輯之出版物被列為優先興建的建築，在今天留下的官方編輯之寫真帖中，物產陳列館建築也是最為醒目的代表性建築（圖4.22, 4.58）。令人好奇的是物產陳列館到底是具備怎樣的功能的建築？

明治31年（1898）7月21日的《臺灣日日新報》摘錄了部分的「臺灣總督府民政部物產陳列館規則」（簡稱為「陳列規則」）條文，知道陳列館之設置是為了促進臺灣、日本及外國之間的商品流通、產業發展，以及提供相關事務的圖書資訊。[92] 根據明治35年（1902）6月10日，由臺灣總督府所刊行的《府報》第1068號的公告內容，「陳列規則」之設置應在同年的3月。[93] 因日本殖民統治臺灣的名人後藤新平，其到任總督府民政局長是明治31年3月2日至明治39年（1906）11月13日，可以想像「陳列規則」應含有後藤統治臺灣的企圖。

除了臺北的物產陳列館之外，若搜尋《臺灣日日新報》，可以知道在臺中公園裡亦新建有物產陳列館（1900年12月），[94] 南投廳有稱為「聚芳館」的物產陳列館（1918年5月）、[95] 臺南（1924年5月）、[96] 高雄（1926年1月）、[97] 新竹（1929年6月）、[98] 花蓮（1935年1月）、[99] 基隆（1935年5月）等地，[100] 也都有物產陳列館。這應該是廢除原來直屬總督府的物產陳列館，轉變為地方行政的物產陳列館使然。[101]

就本文所指的日治初期，我們至少必須提及臺北物產陳列館與臺中的第一代物產陳列館。首先是臺北物產陳列館，它是一棟龐大的木造建築（169坪），雖然以類似博物館樣式興建，但是並沒有意識廣大牆面的需求，倒是為了因應臺灣的炎熱氣候，所以於建築之中脊處，做出可以通氣的氣窗，並在建築的四周加上迴廊道，呈現如殖民地建築樣式的建築習慣，在建築的長邊處，則加設日本建築山牆為門廳的延伸。

相較之下，臺中的第一代物產陳列館，則是盡可能追求西洋建築樣式，雖然無法確認它是否為石磚砌造，或是內為木板、外為石造的擬洋風建築。有趣的是，它已經意識到作為展示館所需的高牆面。第一代的臺中物產陳列館位於舊臺中公園，因為興建臺中

臺灣建築史之研究

他者與臺灣

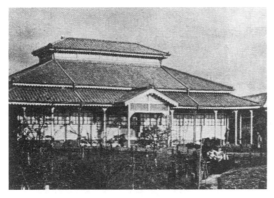
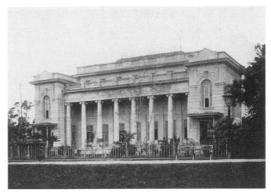

圖4.58　明治32年（1899）當時的臺北物產　　　圖4.59　大正4年（1915）臺中商品陳列館
陳列館

車站的需要，在明治35年（1902）連同被遷移至砲臺山，[102] 在新臺中公園址上的第二代臺中物產陳列館，仍然採取西洋式的建築樣式。雖然這棟建築的興建與拆除仍有許多的疑點，但因為不在本文的論述範圍內，留待以後再做探討。

明治37年（1904）時，當時關閉的臺北廳物產陳列館的建築，轉為臺灣總督府國語學校以及第一小學校的校舍之用。[103] 而物產陳列館的功能透過明治41年（1908）的臺北共進會，被新起街的新築市場所取代，後來又在大正5年（1916）舉辦臺灣勸業共進會，讓常設的商品陳列館強化了原有的物產陳列館功能 (**圖4.59**)。至於新起街市場與商品陳列館的代表性建築，亦即現今的西門八角紅樓與國立歷史博物館的前身建築，也留待以後再作討論。

4.5　結語

關於日治時期臺灣的都市計畫史及歷史主義的建築史研究，由臺灣大學建築與城鄉研究所於1980年代後半才啟動。[104] 儘管臺灣在日本統治之下長達半世紀之久，也認知到日本建築對臺灣具有非常重要的影響，但即使經過了近三十年的研究，其成果仍然不能稱為豐富。從結果論，這些研究成果還未能就日治時期的建築對我們到底有何意義的基本命題進行完整的回答。

再者，直到目前為止，我們仍然期待若能充分解讀日治時期的史料，那麼我們就可完全理解當時的建築特質與意義，當前最重要的成果也偏重於此部分。就現狀而言，臺灣的學界存在兩種期待，其一是證明這些建築是殖民統治的象徵與手段，其二是期待這些建築能說明日本當時興建的建築物之先進性。不可否認的是，前者欠缺嚴謹史料支持論述，而後者雖詳盡翻閱、認真分析日治時期的官方資料，但只能證明殖民地官僚的先進性，與臺灣人或是後來臺灣建築之發展並無太大關聯。

此外，過去雖然有著要討論日人在臺灣建造的建築，理所當然要以對日本國內建築潮流有所認識作為知識背景的理解，以及藤森照信《日本の近代建築》的中文翻譯本的出版所帶給臺灣知識界的幫助。[105] 即使如此，我們並沒有改變過去的研究態度，仍然在找尋日本與臺灣的建築設計、樣式、裝飾的相似性。儘管現在的日本近代建築史家已經指出明治時期建築的特質與侷限性，其所學習的是西方已經發展成熟的建築樣式，對於與日本傳統文化相異的背景，亦即對建築樣式背後所附著的時代精神與文化意義並沒有關注的意願。日本可以純熟地再現樣式，或是選擇西方歷史樣式的語彙重新組構，表現出一定的成就。問題在於，樣式被引進日本，在日本並不存在內在關係的發展之先後秩序，個人建築師也沒有自己發展的先後脈絡，不同的人亦從英國、法國、德國等不同的國家引進建築樣式進入日本，所以明治時期的日本國內存在不同來源的樣式，國家全體亦沒有一定的建築樣式。簡單來說是建築樣式的百家爭鳴，樣式的成熟度也呈現良莠不齊之混亂狀態。進一步來看，如同藤森照信所言，當時的日本建築師雖然缺乏內在關係與良莠不齊的混亂狀態，但都有一個強烈的共識，就是要讓建築成為展現國家威風的紀念碑。

明治時期的臺灣在這樣的時代背景下，我們又怎能期待在臺灣出現的建築存在內部的聯繫關係呢？甚至，過去的研究中忽略了明治建築裝飾國家威風的紀念碑性格，而這樣的建築自然影響到臺灣的日人建築，更進一步以殖民宗主國的身分將其對西方學習的成果引進臺灣來。值得一提的是，殖民地官僚亦注意到臺灣的風土氣候，使用當地的材料來興建建築。在法國拿破崙三世（Napoléon III）從事的巴黎改造之後，象徵國家權威最具代表性建築外觀的符號曼薩德屋頂，建築立面對稱的古典系文藝復興樣式或是巴洛克樣式，以這種建築樣式風靡世界各國。經過本文對文獻的爬梳，不論其建築品質的高明與否，這時候的臺灣建築確實也受到那樣的風潮所影響。在明治41年（1908）的競圖設計案，由當時日本國內建築界的主流人物作為審查委員所選出來的優秀作品，也都屬於深受法國新巴洛克樣式影響的設計案。經過森山松之助就長野宇平治的作品進行修改之後，使這座總督府的建築樣式成為更符合臺灣風土與臺灣美學觀之建築，同時，也呈現出更接近法國第二帝政建築樣式的躍動感。

以森山松之助改造明治34年（1901）由福田東吾所設計的總督官邸，以及修改長野宇平治的競圖案，成為在大正8年（1919）竣工的總督府廳舍為分界點，可以作為明治時期臺灣建築進入大正時期建築的代表作品。日本國內明治建築的發展至1909年，有一個被視為重要里程碑的建築——赤坂離宮被興建出來。這棟建築是正式的新巴洛克樣式建築，又是由日本人所設計的建築。雖然這棟建築有一點橫長，並不緊湊，但是在處理巴洛克的豪華構件上，如豐富浮雕、圓柱、手欄杆、階梯等都非常成熟，沒有露出任何破綻。室內空間也一樣，不論是天花、柱子、牆面、拱肩三角牆（spamdrel）等，都用繪畫、雕刻、七寶[106] 與其他的工藝品填滿。也就是說，19世紀中葉左右出現的豪華

建築世界，也在日本出現。實現新巴洛克最重要的豪奢裝飾性，必須動用雕刻、繪畫、工藝與建築技術來創造，並具有組構建築之經驗與才華才得以實踐。除了有高山幸次郎、足立鳩吉、石井敬吉、田中林太郎等建築技師的參與，其他還有今泉雄作（模樣圖案）、淺井忠、黑田清輝、岡田三郎助（壁畫／裝飾）、荒木寬敏（七寶的底圖）以及其他專家，對其內外各部分的裝飾給予協助。[107]

　　福田東吾所設計的第一代總督官邸，可以說是臺灣明治時期法國古典系文藝復興建築樣式的代表，若將它與森山松之助的第二代總督官邸相比，就能夠一目了然。森山當然知道法國第二帝政古典系巴洛克動態的華麗性，也同樣理解新巴洛克樣式裡的樓梯間所扮演的主要性角色，所以如總督府廳舍、專賣局廳舍、臺北州廳、臺中州廳與臺南州廳等建築之樓梯間，都是放在中央大廳位置，這是第二帝政新巴洛克樣式很重要的作法。但是，總督官邸受限於福田的設計，無法將樓梯間放在大廳正中央，僅能放在接近入口一進門之後的左側。至於臺灣總督府的設計，不論是長野宇平治或是其他人的設計，樓梯間都放在第一層的大廳位置，只不過是大廳的規模不同，樓梯往左右分開的提案則放在大廳的兩側，若是中央大樓梯則放在大廳的後側。總督府最後的設計圖（森山修改長野設計案者）則屬於後者。經過森山的修改，最明顯的是中央塔的增高，建築立面更為清楚地區分出西方建築的基礎、屋身、屋頂的三部分，建築凹凸較為明顯，形成的陰影也較為清楚。

　　簡而言之，儘管日本國內與臺灣的建築品質高低有所區別，但是臺灣以總督官邸及臺灣總督府廳舍為分界點，而日本國則以赤坂離宮為分界點，前者正式臺灣進入歷史主義建築時代，而日本則經由建築分離派的出現，正式進入與歐美同步的現代主義建築之時代。

　　在這裡願意再回過頭來檢視臺灣的明治時期建築，亦即當時臺灣雖然以曼薩德屋頂之法國建築樣式為主，但是建築構造大多採用木結構或是直接採用臺灣的磚土砌牆結構，在臺灣濕熱氣候與颱風地震的破壞下，能夠保留至大正、昭和時期的建築不多。值得注意的是日本殖民地臺灣神社的興建，日本在殖民統治臺灣之後的第二年（1896），日本帝國會議通過創設神社的計畫案。經過青井哲人的研究，作為日本統治臺灣據點的臺北城，也因為總督府與臺灣神社的創建，把清代的臺北都市空間重新組構。[108]

　　由於臺灣神社興建於日本欣欣向榮、有無限發展可能性的時刻，此時於臺灣興建的重要精神支柱——臺灣神社，使用了日本極為神聖的伊勢神宮才有的神明造。到了日治中後期的昭和10年（1935），開始反省殖民地的神明造建築樣式，修改為日本地方性神社的流造樣式。初始採用神明造與後來更改神社樣式的事件，更反映出統治臺灣的殖民性格與裝飾宗主國國家的權威特性。

　　再者，臺灣當時興建平行排列以確保陽光充足與空氣流通的醫院，和輻射軸線配置以達到健康且能兼顧監視管理需求的監獄，這些都是來自英國維多利亞建築的配置構

想。[109] 換言之，臺灣明治時期的建築公廳官署建築，雖然延續了日本國內裝飾國家威風的法國曼薩德屋頂樣式，但這是以殖民宗主國的立場，在殖民地興建具有殖民特性的建築。相對之下，對於永久兵營、醫院、監獄等設施，卻是直接引進英國最先進的規劃設計構想。值得注意的是，日本作為一個新興的殖民宗主國，在計畫建造永久兵營與監獄之際，派遣專家前往東南亞各地考察，以興建兼顧適當機能與臺灣風土氣候的建築。

　　總之，日本統治臺灣，在殖民地的臺灣出現了採用新巴洛克樣式裝飾的公官廳建築，也用明治維新之後最為神聖的神社建築樣式神明造，來表達象徵宗主國再現臺灣的神聖性。另一方面，殖民統治需要強權鎮壓，除了建造適合臺灣風土氣候的兵營與監獄，也興建為長期統治所需要的醫學校與國語學校，和為經濟發展所需的產物陳列館，又為確保交通通訊的安全與暢通，一開始即興建測量氣候的測候所，這就是統治之初臨現臺灣的新興日本宗主國的姿態。

註　釋

1　尾辻国吉，〈明治時代の思い出その一〉，《臺湾建築会誌》13 (2)，臺北：財團法人臺灣建築會，昭和16年（1941）8月，頁11–18；〈明治時代の思い出その二〉，《臺湾建築会誌》13 (5): 41–49；〈明治時代の思い出その三〉，《臺湾建築会誌》14 (2): 1–20。

2　黃士娟，《建築技術官僚與殖民地經營1895–1922》，臺北：遠流出版事業，2012.10，頁17。

3　審查委員長爲當時的總督府民政部土木局長長尾半平，委員有野村一郎（總督府營繕課長技師）、辰野金吾博士（東京帝國大學名譽教授）、中村達太郎博士（東京帝國大學工科大學教授）、塚本靖博士（東京帝國大學工科大學教授）、伊東忠太博士（東京帝國大學工科大學教授）、妻木賴黃（大藏省臨時建築部技師）。（黃俊銘，《總督府物語：臺灣總督府暨官邸的故事》，臺北：向日葵文化出版，2004.6，頁85。）

4　「臺灣歷史主義樣式」是作者創造的新名詞，非常粗糙的說就是在日本國內的古典系、新文藝復興樣式及新巴洛克樣式，顧及臺灣屬於熱帶地區的漢人社會，後來經過嘗試與修正的過程而發展出來的建築樣式。作者將另文再作論述，在此不做深入的探討。

5　一般日本歷史學界，將近、現代史的歷史分期爲江戶幕府末期、明治時期、大正時期、戰前昭和時期、戰後昭和時期、乃至現代等幾個階段。

6　藤森照信，《日本の近代建築》（上、下），東京：岩波新書，1993.10（上）與1993.11（下）。上冊討論江戶幕府末期與明治時期建築，下冊則論述大正與昭和時期的建築。

7　青井哲人，〈明治建築〉，《建築雜誌》118 (1503): 100–01, 2003.3。

8　稻垣栄三，《日本の近代建築・その成立過程》（上），東京：鹿兒出版会，1989.1，頁71；伊東忠太，〈明治以降の建築史〉，《新日本史》，東京：萬朝報社，1926。亦收錄於《伊東忠太建築文獻》、《日本建築の研究》（上），東京：龍吟社，1937。

9　同上註，《日本の近代建築・その成立過程》（上），頁15–25。

10　內田青藏，《日本の近代住宅》，東京：鹿島出版会，1992，頁27–28。

11　同註6，《日本の近代建築》（上），頁207–67。

12　同註6；黃蘭翔，〈二十世紀前後日本住宅形態之蛻變〉，《師大藝術史研究論叢》1: 105-44, 2011。

13　同註8，《日本の近代建築・その成立過程》（上、下），1989.1（上）與1991.2（下）。

14　同註8，《日本の近代建築・その成立過程》（上），頁15-25。

15　同註7，頁100-01。

16　辰野金吾，〈東京に於ける洋風建築の變遷〉，《建築雜誌》20 (229): 15-20, 1906.1。

17　中村達太郎，〈東京市に於ける西洋建築の沿革〉，《建築雜誌》25 (292): 96-102, 1911。

18　同註6，《日本の近代建築》（上），〈幕末・明治編〉，頁261-67。

19　同註8，《日本の近代建築・その成立過程》（上），頁101-18。

20　小野木重勝，《明治洋風宮廷建築》，東京：相模書房，1983.12。

21　同註8，《日本の近代建築・その成立過程》（上），頁94-95。

22　同註20，頁285。

23　同註3，《總督府物語：臺灣總督府暨官邸的故事》，頁93-102。

24　同註1，〈明治時代の思い出その一〉，頁11-18；〈明治時代の思い出その二〉，頁41-49；〈明治時代の思い出その三〉，頁1-20。

25　同註2，頁17。

26　同註2，頁17；同註3，頁44-49。

27　同註2，頁82-85；同註3，頁62-65。

28　同註1，〈明治時代の思い出その一〉，頁12。

29　栗山俊一，〈臺北郵便局の落成に当たりその過去を省みて〉，《臺湾建築会誌》2 (4): 21-25, 1930.5。

30　漢光建築師事務所，《臺灣省立博物館之研究與修護計畫》，臺北：臺灣省立博物館，1991.6，頁8-13。

31　同註1，〈明治時代の思い出 その一〉，頁95。

32　同註30。

33　王崇禮，〈日本殖民統治下的臺灣醫學〉，「臺大醫學人文博物館」網站：http://mmh.mc.ntu.edu.tw/document5_3_1.html（2015.04.02）

34　臺灣總督府鐵道部，《臺灣鐵道史》（上），《大正期鐵道史資料第2集》，明治43年（1910）9月30日，頁29。

35　同上註，頁70。

36　謝森展編著，《臺灣回想》（《思い出の臺湾写眞集》），臺北：創意力文化事業有限公司，1994.1，頁115。根據臺灣鐵路局官方網站，知道大稻埕河溝頭就是今日中興醫院與塔城街附近。http://www.railway.gov.tw/Taipei/CP.aspx?SN=11263

37　臺灣総督府官房文書課，〈臺灣停車場の今昔〉，《臺灣寫眞帖》，明治41年（1908），頁7。

38　〈雜報／北部鐵道彙報〉，《臺灣日日新報》，臺北：臺灣日日新報社，明治34年（1901）6月14日，第2版。

39　〈內外實業──臺北停車場の移轉と開業式〉，《臺灣日日新報》，明治34年8月16日，第2版。

40　〈雜報／二十八日の日記──臺北停車場〉，《臺灣日日新報》，明治37年（1904）11月2日，第5版。

41　〈新設臺北停車場の規模〉，《臺灣日日新報》，明治34年3月6日，第2版。

42　(1)〈雜報／後藤民政長官〉，《臺灣日日新報》，明治36年（1903）4月7日，第2版。
　　(2)〈島政／儀伏迎送〉，《臺灣日日新報》，明治34年6月13日，第3版。
　　(3)〈奉迎次第〉，《臺灣日日新報》，明治34年10月23日，第2版。

⑷〈德川公一行の着臺〉,《臺灣日日新報》,明治34年10月23日,第2版。

43　同註1,〈明治時代の思い出その一〉,頁11−18。

44　栗山俊一,〈臺湾総督府旧庁舍の保存〉,《臺湾建築会誌》2 (5): 1−3, 1930。

45　大槻才吉,〈総督府旧庁舍に就いて〉,《臺湾建築会誌》2 (5): 45−50, 1930。

46　時事新報,〈臺灣の廳舍建築〉,《建築雜誌》146: 62−63, 1899。

47　若將殖民時期臺灣的建築興建都市計畫做歷史分期,可有:⑴ 統治確立期(明治28年(1895)—明治33年(1900))、⑵ 鐵道建設期(明治33年—明治38年(1905))、⑶ 市區改正與衛生秩序創立期(明治38年—昭和12年(1937))、⑷ 大東亞共榮圈建設期(昭和12年—昭和20年(1945))等四個時期。本文的討論的範圍大概落在前兩期的時間內。(黃蘭翔,〈日本植民時期における臺湾都市計画の時期区分についての試み:臺湾における日本植民都市に関する研究その3〉,《日本建築学会東北支部研究報告集・計画系》63: 337−40, 1993.2。)

48　請參閱本書第2章〈清末臺北城的興建與日治初期的臺北市之市區改正〉。

49　同註1,〈明治時代の思い出その一〉,頁11−18。

50　請參閱本書第3章〈日治初期的「圓山公園」意象之形塑、轉化與變遷〉。

51　臺灣總督府總督官房文書課,《明治34年度臺灣總督府民政事務成績提要第七編》,明治37年8月,頁225−26。

52　〈臺灣神社造營誌附本誌附錄略解——神社造營の設計〉,《臺灣日日新報》,明治34年10月28日,第2版。

53　井手薰,〈改隷以後に於ける建築変遷(一)〉,《臺湾建築会誌》16 (1): 28, 1944。

54　彰國社,《建築大辭典》,東京:彰國社,1988.11.20,頁758。

55　臺湾神社社務所編纂,《臺湾神社誌》,昭和9年(1934),頁52−53。

56　八坂志賀助,〈臺灣神社御造営に就いて〉,《臺湾建築会誌》15 (4): 12−19。

57　井出季和太,〈臺灣治績志〉,《臺灣日日新報》,昭和12年(1937)2月,頁7。

58　臺灣總督府民政部文書課,《臺灣總督府民政事務成績提要・第二編》,臺灣日日新報社,明治31年(1898)11月,頁185−87。

59　同上註。

60　周明德,《臺灣風雨歲月——臺灣的天氣諺語與氣象史》,臺北:聯明出版社,1992.9,頁134−38。

61　國立成功大學建築學系,《臺南市市定古蹟原臺南測候所調查與修復計畫》,交通部中央氣象局委託,1999.11,頁49−52。

62　同註33。

63　維基百科,「臺灣總督府醫學校」。http://zh.wikipedia.org/zhtw/%E8%87%BA%E7%81%A3%E7%B8%BD%E7%9D%A3%E5%BA%9C%E9%86%AB%E5%AD%B8%E6%A0%A1(2015.04.02)

64　同註33。

65　同註2,頁12−14。

66　維基百科,「工部大学校」。http://ja.wikipedia.org/wiki/%E5%B7%A5%E9%83%A8%E5%A4%A7%E5%AD%A6%E6%A0%A1(2015.04.02)

67　櫻井小太郎,〈病院建築法〉,《建築雜誌》10 (113): 114−31, 1896.5。

68　臺灣總督府醫學校,《臺灣總督府醫學校一覽》,臺北廳:臺灣總督府醫學校,1911。

69　〈臺北医院の構造〉,《臺灣日日新報》,明治32年(1899)3月17日,第2版。

70　〈総督の饗宴〉,《臺灣日日新報》,明治32年8月29日,第2版。

71　〈雑報／本年度の臺北監獄工事〉,《臺灣日日新報》,明治33年4月6日,第2版。

72　佐藤彩夏等,〈戦前期の日本における刑務所建築の形式に関する一考察〉,《日本建築学会東北支部研究報告集・計画系》73: 213−14, 2010.6.19。

73　山下啓次郎、川崎行藏,〈獄舎改良の策如何〉,《建築雑誌》8 (91): 203−19, 1894.7.28；山下啓次郎,〈歐米監獄建築視察談〉,《建築雑誌》16 (187): 210−23, 1902.7.25。

74　山口広,〈刑務所建築の原型〉,《建築雑誌》80 (955): 389−90, 1965.6.20。

75　ロジャー・ディクソン／ステファン・マテシアス(Roger Dixon/Stefan Muthesius)著,栗野修司譯,《ヴィクトリア朝の建築》,東京:英報社,頁169−70。

76　同上註,頁170。

77　細野耕司,〈明治初期司法施設の形成における海外視察の影響について〉,《日本建築学会計画系論文集》585: 161−68, 2004.11。

78　第一期爲明治35年(1902)度開始的五個年度的工程施作；第二期爲明治40年(1907)度計畫與明治43年(1910)度開始的三個年度計畫；第三期則爲大正2年(1913)至大正10年(1921)爲止的工程計畫；第四期經過大正12年(1923)的關東大地震,直到昭和5年(1930)爲止的兵營工程。(浅井新一,〈臺灣陸軍建築の沿革概要〉,《臺灣建築会誌》4 (4): 6−7, 1932。)

79　〈雑報／永久兵營構造の確定〉,《臺灣日日新報》,明治35年5月1日,第2版。

80　日本建築学会,〈熱帯地の兵營〉,收錄於《建築雑誌》「雑報」,明治30年(1897)9月25日,頁292；日本建築学会,〈臺灣の兵營建築〉,收錄於《建築雑誌》「雑報」,明治30年12月25日,頁379−80。

81　日本建築学会,〈臺灣兵營増築の設計〉,收錄於《建築雑誌》「雑報」,明治32年4月25日,頁105−06。

82　〈兵營建築期日と工事の大体〉,《臺灣日日新報》,明治35年4月17日,第2版。

83　〈永久兵營構造の確定〉,《臺灣日日新報》,明治35年5月1日,第2版。

84　同註78,頁8。

85　臺灣總督府明治31年編印的《臺灣總督府民政事務成績提要》中,列了國語學校宿舍(木造一樓)及國語學校附屬倉庫其他新營及炊事場等工程費。明治32年則列有國語學校教室、倉庫、外部走廊、寄宿宿舍等工程費,以及第二附屬學校復原工程費、國語學校教員宿舍復原工程費。明治33年,列有國語學校學生寄宿宿舍新建、國語學校第二附屬學校教場新建、國語學校增建、國語學校官舍新建。小學校方面則有臺北小學教職員官舍新建、臺南縣小學校官舍新建、臺中小學校新建、臺南小學校新建的工程費用。明治34年,列有國語學校實業部新建、國語學校附屬工程、國語學校官舍新建、國語學校石圍牆新設工程。

86　吉野秀公,〈臺灣教育史〉,《臺灣日日新報》,昭和2年(1927)10月22日,頁62−63。

87　同註1,〈明治時代の思い出その一〉,頁14。

88　B・N生,〈臺北市に於ける小公学校々舎建築に就て〉,《臺湾建築会誌》12 (1): 31−34, 1940.6。

89　臺灣寫眞會編纂,《臺灣寫眞帖第一集》,大正4年(1915)1月。

90　〈大稻埕公學校の改築〉,《臺灣日日新報》,明治44(1911)年8月6日,第1版。

91　臺灣總督府民政部文書課,《臺灣總督府民政事務成績提要・第三編》,臺北:臺灣總督府民政局,明治33年11月21日。

92　〈物産陳列館の出品及び寄贈品に就いて〉,《臺灣日日新報》,明治31年7月21日,第2版。

93　從明治35年6月10日，由臺灣總督府所刊行的《府報》（第1068號）中，刊載了第74號的告示：「明治31年3月告示第19號民政部物產陳列館規則廢止す，臺湾総督男爵児玉源太郎，明治35年6月10日」。

94　〈臺中県の物產陳列館〉，《臺灣日日新報》，明治33年12月20日，第1版。

95　〈聚芳館の建築南投の物產陳列館〉，《臺灣日日新報》，大正7年（1918）4月18日，第7版。

96　〈臺南陳列館敷地〉，《臺灣日日新報》，大正13年（1924）5月9日，第6版。

97　〈高雄物產陳列館開催十月末〉，《臺灣日日新報》，昭和1年（1926）9月23日，第2版。

98　〈新竹物館工事〉，《臺灣日日新報》，昭和4年（1929）6月5日，第4版。

99　〈花蓮港紹介の名物を陳列〉，《臺灣日日新報》，昭和10年（1935）1月25日，第3版。

100　〈基隆市物產陳列館借用舊植物檢查所設毫博案內所食堂等〉，《臺灣日日新報》，昭和10年5月11日，第12版。

101　〈物產陳列館の所管変更〉，《臺灣日日新報》，明治35年4月26日，第2版。

102　氏平要等編，《臺中市史》，臺灣新聞社發行，昭和9年，頁44。

103　〈物產陳列館の校舎流用〉，《臺灣日日新報》，明治37年2月3日，第2版。

104　國立臺灣大學土木工程學研究所都市計畫室編，《日據時期灣都市計畫範型之研究 = A study on the paradigm of city planning theory under the Japanese rule in Taiwan, 1895–1945》，臺北：國立臺灣大學土木工程學研究所都市計畫研究室，1987。

105　藤森照信著，黃俊銘譯，《日本近代建築》，臺北：五南，2008。

106　《無量壽經》裡的「金、銀、瑠璃、玻璃、硨磲、珊瑚、瑪瑙」，《法華經》裡的「金、銀、瑪瑙、瑠璃、硨磲、眞珠、玫瑰」。

107　同註8，《日本の近代建築・その成立過程》（上），頁117。

108　青井哲人，《植民地神社と帝国日本》，東京：吉川弘文館，2005.2，頁83–89。

109　同註75，頁163–72。

第 **5** 章

戰前日本帝國大學之組構與校園空間的「巴洛克」化

以東京帝國大學與臺北帝國大學為例

5.1　前言

　　二戰前的臺北帝國大學（簡稱為「臺北帝大」）與東京帝國大學（簡稱為「東京帝大」）皆擁有分散於各地的校園土地與建築，在進入主題討論之前，必須先行界定本文所討論的範圍。關於臺北帝大的部分，僅限於現今臺北市大安區校園，不涉及此區域之外的醫學部、醫學專門學校，或是安康農場、實驗林管理處與山地實驗農場；而東京帝大則以現今東京都本鄉校區作為討論範圍。

　　關於臺北帝大校園建築，有丁亮教授於2005年所撰之《國立臺灣大學校史稿（1928-2004）‧空間篇》，[1] 以及夏鑄九教授於2010年所著之《夏鑄九的臺大校園時空漫步》，將校園建築視為臺灣大學校園發展史重要的一部分（**圖5.1**），並從歷史文獻及空間建築特質兩方面作了整體的論述。特別是夏氏以其建築專業背景敏銳而犀利地指出「**我們不能停留在形式主義的審美層次，更重要的是能夠進一步看見殖民大學校園歷史象徵意義的建構與競爭。**」[2] 這段話清楚地對國內過去在討論近代建築時，特別是日治時期的建築研究提出嚴厲的批判，警告研究者不可掉入單純的形式分析之陷阱。

　　兩位學者都明確地指出日本殖民地政府，亦即臺灣總督府，採用「巴洛克」[3] 模式的空間以展現其殖民統治的象徵，然而，這種空間特質同樣也被應用於宗主國內的帝國大學，特別是大正12年（1923）關東大地震後重建的東京帝大校園。換言之，在同一個時代裡，宗主國與殖民地的帝國大學都重視「巴洛克」模式的形塑，戰後的臺灣也未更易此種空間特質，甚至增強其空間模式，並在20世紀末用總圖書館來完成其創校以來遲遲未完成的空間組織。由此，這種空間象徵與秩序，不能單用「殖民主義」一詞來道盡。

　　除此之外，回顧戰前以東京帝大為首的日本各地帝國大學創設過程，可以發現到它們均是在先行設置的各類高等專門學校或是專門分科大學的基礎之上，再行整併為一所

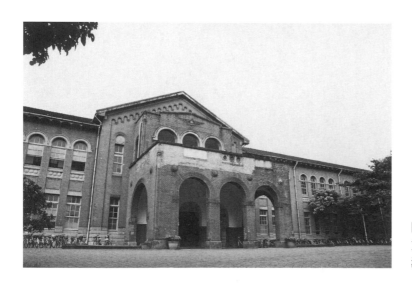

圖5.1　昭和4年（1929）文政學部本部（現今臺灣大學文學院）

綜合性的帝國大學。在綜合性大學的框架中，這些既有的專門學校與分科大學（不論被稱為分科大學或是學部）在成為帝國大學一部分的同時，仍保有相當的獨立性，例如各個分科大學的校長稱作學長，帝國大學的校長則稱為總長。戰前的帝國大學在這種架構下，其校園環境也清楚地表現出一種特質，亦即帝國大學本部（行政中心）並不如各個學部之本部建築來得重要。本文也將以這樣的觀點，重新解讀臺北帝大校園的意義與特質。

再者，戰前臺北帝大是日本為建構近代國家而設置的帝國大學之一，在帝國大學草創時期的建構乃至校園規劃，其制度、技術、知識均是宗主國內發展成型過程中的延伸。[4] 本文將以帝國大學的校園規劃為例，討論在日本殖民統治臺灣之下，其學校制度、校園規劃的技術與知識之形成，並且觀察其傳播來臺的情形，作為討論「藝術範型的形成、傳播與轉化」之命題的一個面向。

5.2 「組併分科大學式」的帝國大學之建構

對臺北帝大發展史有興趣的人都會注意到，設置之初是以舊有的「臺灣總督府臺北高等農林學校」為基礎，加上理學科成為理農學部，再新設文政學部，稍後又合併了臺北醫學專門學校而成的綜合性大學。其實這種合併既有高等專門學校作為新設帝國大學的作法，並非臺北帝大獨有的現象，而是當時日本籌設帝國大學常有的模式。

5.2.1 臺北帝大的籌組過程

松本巍在《臺北帝國大學沿革史》中，對於國立臺灣大學的前身，亦即日本統治下的臺北帝國大學之籌備、成立以及組併高等專門學校和種種新設部門的基本想法、創校經過與設定時間等，皆有詳細的敘述。大體而言，臺北帝大是在昭和3年（1928）3月27日，根據日本天皇敕令第30號《帝國大學令》所設立的綜合大學。敕令第32號規定臺北帝大設置文政、理農兩學部。同年3月31日，又以敕令第50號廢止了當時的「臺灣總督府臺北高等農林學校」（簡稱為「臺北高等農林學校」），將其併入「臺北帝國大學附屬農林專門部」（簡稱為「帝大農林專門部」）（圖5.2）。[5]

換言之，臺北帝大成立之初，以文政及理農兩學部為始。當時，臺灣總督府以改善熱帶衛生環境、振興產業為目的，已經設有專屬的研究機構，如中央研究所、府立的醫學專門學校、臺北高等商業學校與臺北高等農林學校等。仔細觀察臺北帝大的組織，可知其除了整合這些高等學校，重視產業技術與知識外，也新設文政學部，又附加理科於農科，成為理農學部。[6] 臺北帝大的草創時期，這種由文政與理農學部兩強並立的大學組織，如實地反映在兩學部本部「對峙」於椰林大道「傅鐘廣場」的南北關係上，這也長期影響了後來的校園性格（圖5.3）。

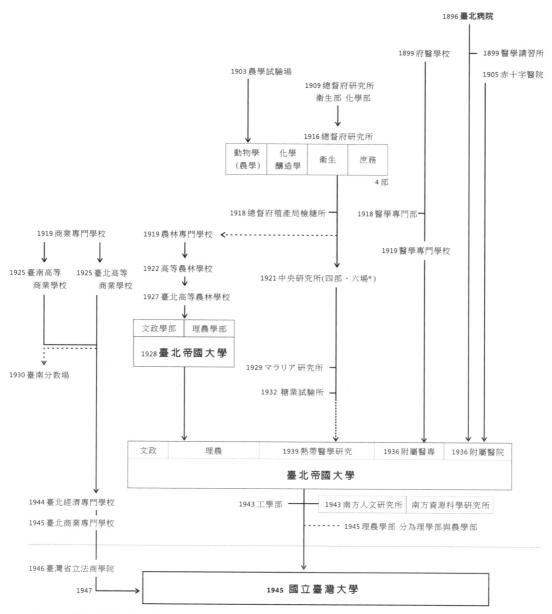

圖5.2　臺北帝國大學歷史脈絡發展圖

　　臺北帝大先是以此種手法組併高等專門學校，後來進一步將醫學專門學校整併為帝大的一部分，為開設醫學部做準備。昭和9年（1934）6月1日發布敕令第151號，於臺北帝國大學官制內增設兩名書記員額。[7] 又於昭和10年（1935）12月27日以敕令第319號公布設置醫學部七個講座。昭和11年（1936）3月28日，臺北帝大收購「日本赤十字會臺灣支部醫院」建築（該醫院原本就為臺灣總督府臺北醫學專門學校教官使用）；

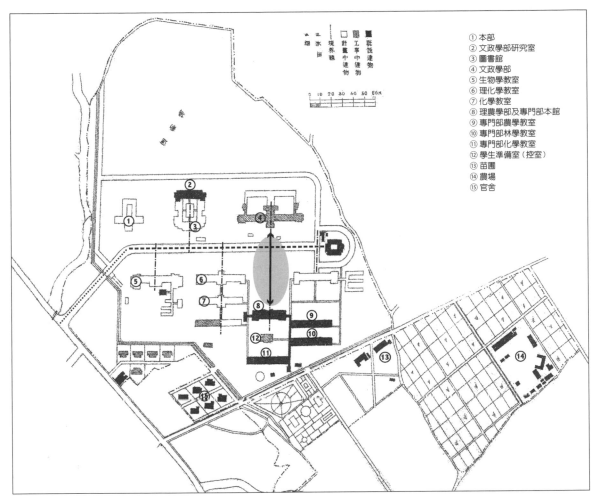

圖5.3　昭和3年（1928）臺北帝國大學核心區之配置構想解析圖

①本部
②文政學部研究室
③圖書館
④文政學部
⑤生物學教室
⑥理化學教室
⑦化學教室
⑧理農學部及專門部本館
⑨專門部農學教室
⑩專門部林學教室
⑪專門部化學教室
⑫學生準備室（控室）
⑬苗圃
⑭農場
⑮官舍

同年4月1日，將「臺灣總督府臺北醫學專門學校」改為「臺北帝大附屬醫學專門部」；[8]
又在5月5日，將原由醫學專門學校管理之校舍及基地轉移至醫學部及附屬醫學專門
部。昭和13年（1938）4月1日，臺北帝國大學向臺灣總督府商洽接管「臺北醫院」，成
為大學之附屬醫院。[9]

　　已近殖民統治末期的昭和14年（1939）4月28日，以敕令第278號令宣布將由
臺灣總督府中央研究所獨立出的「熱帶醫學研究所」附屬於臺北帝國大學。昭和16年
（1941）4月5日，以敕令第388號之發布，制定臺北帝大附設預科，該敕令亦指示增加
書記兩名，並於兩年後開設工業部課程，將當時的一所高等學校、三所中等教育機關之
工業學校（其中之一為乙種工業學校）加以擴充。昭和18年（1943）3月15日，敕令第
124號公布臺北帝國大學內開設「南方人文研究所」，[10] 同時以敕令第125號揭示臺北帝

國大學內設置「南方資源科學研究所」。[11] 同年3月31日公布敕令第298號，將理農學部劃分成理學部與農學部。[12] 因應理農學部的分割，臺北帝國大學附屬農林專門部於昭和18年（1943）4月1日獨立成為「臺中高等農林學校」。[13]

　　從以上記述可知，臺北帝大不論是組織或是校舍的使用，皆是在臺北高等農林學校的基礎上，新設文政學部與理科部門，再整合醫學專門學校與中央研究所的部分機構而成的綜合大學。再加上戰後的1947年，將「臺灣省立法商學院」（前身為「總督府高等商業學校」）併入而增設臺灣大學法商學院，似乎已囊括了二戰前日本在臺所設的高等教育機構。其實這種以合併專門學校方式設置大學的作法，並非臺北帝大特有的現象，而是當年日本國內籌設帝國大學的常態。

5.2.2　東京帝大的組構脈絡

　　過去我們常以「臺北帝國大學」是二戰後「國立臺灣大學」的前身這種思考模式，理所當然地認為「東京帝國大學」就是二戰後「國立東京大學」的前身，並且以為「帝國大學」是日本在各地所設立的帝國大學之簡略性的總稱。其實，如圖5.4所示，明治9年（1876）所設立的「東京大學」，雖與戰後1947年轉型的「東京大學」同名，但其組織、內容則擁有全然不同的特性。而明治19年（1886）的「帝國大學」，則是特定的指稱，亦即是明治30年（1897）改稱為「東京帝國大學」之前身。

　　從圖5.4可以了解，過去常在文獻裡看到的「蕃書調所」、「開成學校」，或「種痘所」、「醫學校」，或是「工部省工學寮」、「工部大學校」，雖都可稱為戰後「東京大學」的前身，但是在設置時間與內容上皆屬不同的實體。此圖也說明了戰後的「東京大學」，其實合併了不少由各政府機構所設置的專門學校。一般所稱的「東京帝國大學」是以明治10年（1877）合併「東京醫學校」與「東京開成學校」後的「東京大學」為出發點，於明治18年（1885）合併文部省管轄的「東京法學校」、「工部大學校」，又於明治19年轉為天皇直轄下的「帝國大學」，且進一步於明治23年（1890）合併了「東京農林學校」。

　　後來日本基於國家政策需要，在關西地區設置一所相對於東京的帝國大學，「京都帝國大學」在明治30年於焉誕生。為求區別，位在東京的「帝國大學」就改稱為「東京帝國大學」。後來「東北帝國大學」、「九州帝國大學」、「北海道帝國大學」，以及位於殖民地的「京城帝國大學」與「臺北帝國大學」也依序設置。換言之，「帝國大學」這個名稱在明治19年至明治30年之間所專指的名詞，與明治30年以後的「東京帝國大學」是不同性質的實體。

　　由此可知，「東京帝國大學」是集合19世紀中葉以後成立的各種專門學校的大學。這些「官立」[14] 的專門學校，對於近代日本在進行西化與近代化過程中，都扮演了重要的角色。關於此點，在吉見俊哉所著的《大学とは何か》裡有清楚的陳述。[15] 簡言之，日本在1870年代正式進入移植西洋知識與技術的階段，然而當時領導時代邁進的，並

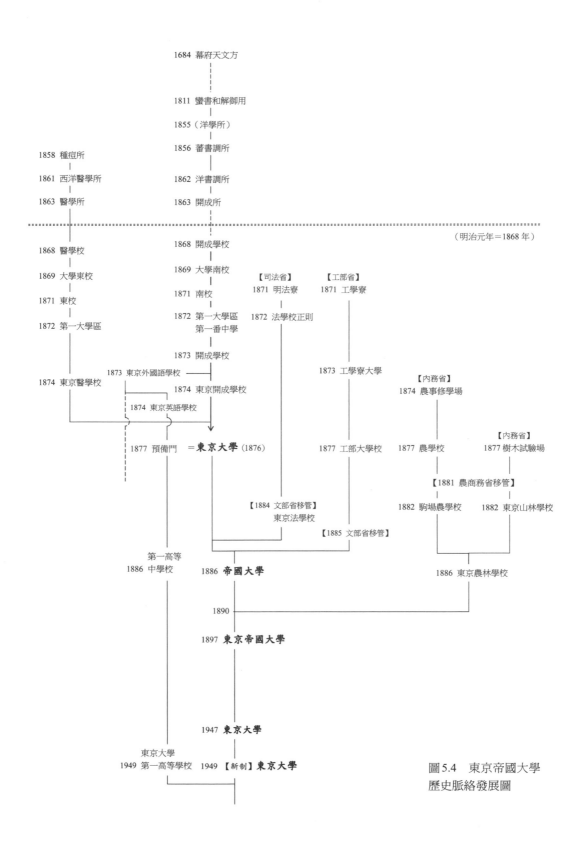

1684　幕府天文方

1811　蠻書和解御用

1855　（洋學所）

1858　種痘所　　　　　　1856　蕃書調所

1861　西洋醫學所　　　　1862　洋書調所

1863　醫學所　　　　　　1863　開成所

（明治元年＝1868 年）

1868　醫學校　　　　　　1868　開成學校

1869　大學東校　　　　　1869　大學南校

1871　東校　　　　　　　1871　南校　　　【司法省】　　【工部省】
　　　　　　　　　　　　　　　　　　　　1871　明法寮　　1871　工學寮

1872　第一大學區　　　　1872　第一大學區　1872　法學校正則
　　　　　　　　　　　　　　　　第一番中學

　　　　　　　　　　　　1873　開成學校

1873　東京外國語學校　　　　　　　　　　　　　　1873　工學寮大學
1874　東京醫學校　　　　1874　東京開成學校　　　　　　　　　　　　　　【內務省】
　　　　　　　　　　　　　　　　　　　　　　　　　　　　　　　　　　1874　農事修學場
　　　　1874　東京英語學校

　　　【內務省】
1877　預備門　＝**東京大學**(1876)　1877　工部大學校　1877　農學校　1877　樹木試驗場

　　　　　　　　　　　　　　　　　　　　　　　　　　　　　　　　　【1881　農商務省移管】
　　　　　　　　　　　　【1884　文部省移管】　　　　　　　1882　駒場農學校　1882　東京山林學校
　　　　　　　　　　　　東京法學校

　　　　　　　　　　　　　　　　　　　　　　【1885　文部省移管】

第一高等
1886　中學校　　　1886　**帝國大學**　　　　　　　　　　　　1886　東京農林學校

　　　　　　　　1890

　　　　　　　　1897　**東京帝國大學**

　　　　　　　　1947　**東京大學**

東京大學
1949　第一高等學校　1949　【新制】**東京大學**

圖5.4　東京帝國大學
歷史脈絡發展圖

非新成立的「東京大學」，而是那些位居日本高等教育中心的官立專門學校。特別是於明治4年（1871）以「工部省工學寮」為名出發的「工部大學校」；同一年設置於司法省，承襲「明法寮」系譜的「東京法學校」；明治7年（1874）由內務省「農事修學場」轉化而來的「駒場農學校」；同年成立於市谷的「陸軍士官校」；明治9年（1876）成立於築地的「海軍兵學校」等專門學校。

　　在明治維新之後，日本政府面對必須快速學習西方技術與知識的壓力，開始積極設置官立專門學校，從基礎教育開始取代，以顧及通識全面的知識體系，作為培育人才的方式。在近代國家發展至一定程度後，為建構近代的國民國家及近代帝國，因應國家需要，於是合併專門學校而創設綜合性大學。其中最早設立的綜合性大學就是「帝國大學」，後來這個任務被以「東京帝國大學」為首的幾個帝國大學所繼承，並且各自扮演國家所指派的角色。雖然說是合併，但就如圖5.5所示，各分科大學仍擁有獨立的建築，

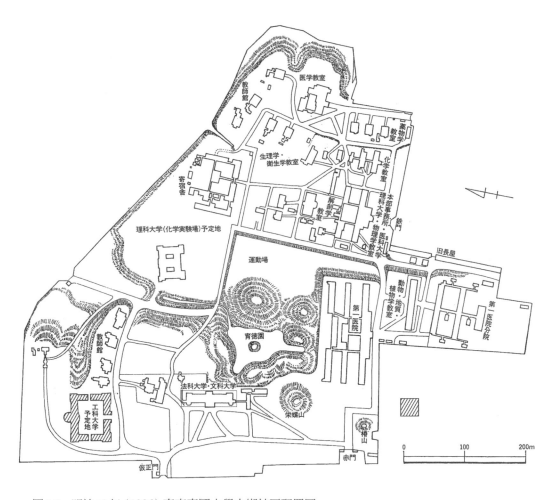

圖5.5　明治19年（1886）東京帝國大學本鄉校區配置圖

風格亦大不相同，表現出在綜合大學內的獨立個性，這種現象亦影響後來東京大學校園的性格。

　　「臺北帝國大學」的籌劃與設置過程中，合併農林高等學校、醫學專門學校等專門學校的現象，其實就是日本國內「帝國大學」籌劃機制的延伸。但是，這種將完整的西方文明，以分科技術性知識，作狼吞虎嚥式地吸收與學習，也被日本知識菁英察覺而進行批判。如同日本近代建築史家稻垣榮三在他的著書《日本の近代建築》[16] 裡，提及日本在明治時期有意否定西方的精神文明，以求方便專注而快速地學習「物質文明」的成果，不論在社會制度、技術、知識甚至美學藝術，都以學習已定型的西方知識體系為目標，這也讓日本在明治時期短短數十年間，迎頭趕上西歐數百年的近代文明。不管贊成與否，這種想法與作法也透過殖民地統治傳來臺灣，進行臺灣經濟產業的開發，並賦予臺北帝大相同的性格。

5.3　臺北帝國大學在日本國內的知識生產分工

5.3.1　日本各地帝國大學的發展重點

　　如前所述，日本國內近代化政策的推動，以設置專門學校培養實用技術人才為始，後來合併專門學校設立近代的帝國大學。日人設置臺北帝大也以先行設置的農林高等學校為起點。而「東京帝國大學」在設立之初，統合了舊有的分科大學，於1870年代的「東京大學」繼承了京都王政復古的國學派，以及東京湯島聖院孔子儒學的漢學傳統，在東京大學裡設立了所謂的「教科」領域，加上洋學派整編南校與東校之法、文、理、醫等四個領域，而成為具備五個學術領域的綜合性大學。後來，日本再往西洋學派發展，於明治19年（1886）改「東京大學」為「帝國大學」，除了文、理、法、醫四科之外，又加上了工科大學與農科大學。[17]

　　至於京都、東北、九州、北海道等四所帝國大學之分科大學，根據天野郁夫在《大学の誕生》裡所作的整理，[18] 可知大正4年（1915）時，京都有法、文、理、醫、工五所分科大學；東北大學（位於仙台）有理、醫、農三所分科大學；九州大學（位於福岡）僅有醫與工兩所分科大學。

　　關於京都帝國大學（京都帝大）的設置歷史，首先是文部省於明治12年（1879），以原有的「大阪英語學校」為基礎，增設了理學與醫學（實際上僅有醫學）的專門科與預科，後改組為「大阪專門學校」，又經「第三高等中學校」與「第三高等學校」階段，於明治30年（1897）6月，合併法、醫、文、理工的四分科大學，成立了「京都帝國大學」，並於同年9月設立了理工科的分科大學。京都帝大設置分科大學的順序，以入學志願者多的理工科為首，其次是法科、醫科，最後是文科。[19]

根據天野郁夫引用載於《教育時論》中，首任京都帝大校長對理工科大學入學生的
文告如下敘述：

> 本大學不是東京帝國大學的分校，也不是小一號的模型，而是完全獨立的
> 大學。既然已經是一所大學，就必須存在固有的生存空間。為了追求固有的生
> 存空間，就必須具備獨特的資質。然而要讓本大學具備固有的特性，則是我們
> 大家應負的責任。

天野指出，不同於東京的文明開化中心地，京都本身擁有千年的歷史，是日本傳
統文化的中心。他亦引用《東西両京の大学》，說明東京具有動態與世俗的特性，而京
都則擁有靜止與出世的個性，這兩種性格反映在東西兩京的大學上，東京大學長於培養
實務取向的人物，而西京大學則傾向培養具學者性情的人物。當時京都帝大以文科大學
大放異彩，而東京帝大則以法學聲名大噪。京都大學文科大學的設置雖在較晚的明治
39年（1906），但是後來在東洋文史學、東洋哲學方面的發展，皆稱得上是執日本之牛
耳。[20]

至於九州帝國大學的設置，以明治36年（1903）設置隸屬於京都帝國大學的福岡醫
科大學為始，再由古河財閥[21]捐贈資金設置工科大學，於明治44年（1911）成立了「九
州帝國大學」。根據天野郁夫的說法，九州在明治38年（1905）日俄戰爭時，在石炭產
業、官營八幡製鐵廠及三菱長崎造船廠等方面扮演主要角色。可以說福岡工科大學的設
置，一方面是地方上的願望，另一方面也是基於「國家的需要」的結果，因此，九州帝
國大學的工科大學一向都是日本國家發展的重點。

東北帝國大學於明治40年（1907）才設置，參加開校儀式的文部大臣牧野伸顯在演
講時，提及：

> （本校將在）他日成為設置「北海道帝國大學」的基礎，還有樺太島有一半
> 的土地是因為日俄戰爭的結果，成為帝國的領土，將來對於該島的經營，主要
> 非依賴北海道人士不可，……，相信這些地方的調查研究將會是本校可以承擔
> 的最適任務，因此期待本校所屬諸君們能夠深切留意這一層意義。

這同樣是站在「國家的需要」的角度，同時也是帝國所賦予的使命。因此設立伊始，即
以位於札幌的「札幌農學校」為基礎，將其升格為農科大學，後於明治44年加上理科大
學，次年合併仙台專門醫學校及仙台高等工業學校，成立醫學專門部與工學專門部之綜
合性帝國大學。[22]

在東北帝大設置之初，以理科分科大學最具意義。當時分布在日本各地的帝國大
學，都存在原來學問知識發展的因緣，或是當時帝國賦予其區位上分工之角色。當時僅
有東京帝大基於國家需要而設置理科分科大學，而京都帝大雖有理工分科大學，但較傾

向於工科，因此東北帝大的理科分科大
學是日本國內的第二所理科學校。文部
省大臣牧野針對當時帝國大學的設置曾
做出評論：「既要為綜合大學，必然從已
存在的農科、醫科大學開始，若是重新
設置，則理應從理科的基礎學，亦即從
理科大學之設置為起點」。[23] 在東北帝大
設置理科大學，並沒有當時國家發展或
是地緣上的特殊因素，僅反映了大學應
有的理想色彩。

　　根據《北海道大學一覽》，可知東北
帝大的農科大學於大正7年（1918）3月
獨立成為北海道帝國大學；接著於大正
8年（1919）2月設置醫學部，成為擁有
農學與醫學兩部的大學；再於大正13年
（1924）設置工學部，於昭和5年（1930）
設置理學部，戰後的昭和22年（1947）
設置法文學部。在昭和18年（1943）的
校園配置圖中，可發現同樣以各學部為
區塊中心的校園組構情形（圖5.6）。

　　若從稻垣榮三的角度出發，更能理
解二戰前的日本，不論是在國內或是殖
民地，其帝國大學之設置，總是結合原
有的官立專門學校，成為大學內部的分
科大學，再發展成為各個學部，這些專
門學校與分科大學獨立吸收西方相關領

圖5.6　昭和18年（1943）北海道帝國大學
配置圖

域的技術與知識。回顧前述各帝國大學設置的背景，如東京帝國大學這種綜合性的大
學，擁有法、文、理、醫、工、農六分科大學；京都帝大則少了農科，擁有其他五科；
東北帝大有理、醫、農三科，沒有文、法、工的領域；九州帝大僅有醫、工兩科。雖然
京都大學沒有農學的分科大學，但就當時的日本而言，較完整的綜合大學也僅有東西兩
京大學。包括臺北帝大在內，所有帝國大學的共通點都設置醫科分科大學。而東北帝大
為儲備開發北海道與庫頁（樺太）島地區的農業技術，因此重視農科人才的培養；九州
帝大則在明治時期開始重視製船、製鐵等重工業基礎，以工科技術人才的培養為學校教
學研究的重心。

5.3.2 臺北帝大所扮演的知識任務

1. 理農學部的學科與講座

　　如上所述，日本國內的帝國大學都在國家發展的需要上，各自在不同的地理位置扮演一定的知識生產分工的角色，臺北帝大自然也不例外。臺灣位於日本帝國南方熱帶與亞熱帶地區，並且是以漢人為主體的島嶼，正是研究中國南方及南洋人文自然科學的絕好區位。在臺北帝大設置包括文政學部與理農學部的綜合性大學，這就如二輪車的兩輪。

　　在帝大校園用地與作為設置理農學部基礎的中央研究所，根據臺灣總督府中央研究所編纂的《臺灣總督府中央研究所概要》，[24] 可知該機構是源於日本殖民統治臺灣之初，由兒玉源太郎總督及後藤新平行政長官所定下之方針：「**首先應該將重點放在殖產與衛生方面的調查實驗研究上，為此需要設立獨立的官方機構以推行之**」，[25] 於明治40年（1907）開始從事興建新廳舍，明治42年（1909）4月1日設立了獨立機關研究所。當時僅有化學與衛生兩部，此外尚負責合併專賣局下之檢定課一部分的業務。後來逐漸擴大其編制與業務，在大正5年（1916）12月，擴充為包括化學部、衛生學部、釀造學部、動物學部及庶務部等五個部門在內的研究機構。到了大正7年（1918），附屬於殖產局的檢糖所也被編整進來。同時，總督府又先後設置了農事試驗場、糖業試驗場、茶樹栽培試驗場、園藝試驗場、種畜場、林業試驗場，作為臺灣島產業研究調查的機構，從事各種專門的實驗與研究。[26] 其中位於臺北市富田町的農事試驗場，其相關設施與專業人才也支持了後來總督府設置高等農林學校與臺北帝大的教學研究工作。

　　經過改組的中央研究所有農業部、林業部、工業部、衛生部與庶務部等五部，農業部下又分為種藝科、農藝化學科、植物病理科、應用動物科。在臺北帝大設置之初，理農學部下設有生物學科、化學科、農學科與農藝學科四科，教授講座則有植物學、動物學、地質學、化學、生物學與植物病理學，[27] 可以理解在臺北帝大設置之前，或說從統治臺灣之初，即已極為重視農業技術與臺灣熱帶地區的自然科學研究與資源開發。這樣的歷史事實也足以讓我們理解到，理農學部在臺北帝大草創時期具有非比尋常的地位。直到二戰結束前，帝大校舍的大部分建築也都歸理農學部所有，甚至其學部本部的紅磚建築，也於日本統治期間借予大學作為校本部辦公室（**圖5.7**）。

圖5.7　現今臺灣大學行政大樓本館
正面照片

2. 文政學部的學科與講座

　　另一方面的文政學部，松本巍引用籌畫臺北帝大的第一任校長幣原坦的報告書，得知當時設置法科並非要訓練法律匠，而是培養以儒學道義為根幹思想之法律人。[28] 因此，文科學生不僅須修習東洋道德學，亦列為法科學生的必修科目，使臺北帝大與其他學校有所不同，讓法科學生兼修文科的各種科目。後來文法學部改稱為文政學部，雖然刪除了法學科，但是仍然維持其原先的設置政策與精神。幣原氏做如下的陳述：

> 　　臺北帝國大學之特色在文政學部設有南洋史學、土俗人種學；心理學設有民族心理學；語言學教材取東洋及南洋語言；倫理學破除從來偏於西洋倫理學，配以東洋倫理學。又其他大學有稱「中國哲學」及「中國文學」者，改稱為「東洋哲學」與「東洋文學」，希望能將觀點置於東洋上。至於政治學、經濟學、法學等亦如此，教材取自西洋，毋寧著眼於東洋之事例，東洋倫理學成為政治科之一學科。至於理農學部方面，則悉以臺灣為中心，以研究熱帶、亞熱帶為對象，其內容與其他大學不同，自無待言。[29]

　　這之中應該注意的是，相對於日本國內的帝國大學設置的「西洋倫理學」或是「中國文學」、「中國哲學」課程，臺北帝大因學生以漢人為主的特殊性，設置了「東洋哲學」與「東洋文學」課程。根據昭和3年（1928）3月16日公布並即日實施的敕令第33號《臺北帝國大學講座令》，可知文政學部下包括國語（日語）學、國文學（日本文學）、東洋史學、哲學與哲學史、心理學、土俗學與人種學、憲法、行政法等講座。[30]

　　這裡所稱的「東洋」，並非是我們現在用來指稱「日本」的用語，而是起於19世紀後半，成立於20世紀前半葉的概念用詞，特別是在1970年代以前，狹義上用以指稱中國與印度，或是廣義的泛指整個亞洲（**圖5.8**）。[31] 雖然，日本的中國哲學、中國文學與東洋文學、東洋哲學的研究發展主力還是在東京帝大與京都帝大，但可以窺知創立者臺灣總督伊澤多喜男與帝大校長幣原坦對臺北帝大的期待與想法，及其後來實踐於講座課程裡的情形。

　　若進一步比較臺北帝大與東京帝大的課程，可以發現有些設置在臺北帝大的課程，並不見於東京帝大，如土俗學與人種學、民族心理學等科目。日本統治臺灣，對於日本學界影響最鉅者，莫過於人類學者與史前學者。在最初的階段，有歷史學者伊能嘉矩、

圖5.8　伊東忠太繪製的「東洋藝術系統圖」

人類學者鳥居龍藏以及史前學者鹿野忠雄等人，特別是鳥居龍藏因在臺灣進行田野調查，使他得以提出「日本文化形成論」。他的說法雖經後世研究者修正，但其貢獻在於擴大了研究的視野，從東亞或世界的角度來檢視日本文化的形成。具體而言，有北中國與東亞以及南中國與東南亞的兩個文化脈絡，這樣的想法仍為現今的日本學界所繼承，且深具影響力。關於鳥居氏對日本文化源流論的詳細論述，請讀者參考〈古代の日本民族移住発展の経路〉一文。[32]

　　日本人類學者帶著這樣的問題意識來到臺灣，自然對臺灣原住民的研究特別感到興趣。伊能嘉矩把對臺灣原住民的研究成果整理成《臺灣蕃人事情》，[33] 書中將臺灣原住民族群分為八個種族，這是運用科學性手法掌握原住民全體性分類的濫觴。[34] 後來關於臺灣原住民的研究，持續由臺北帝國大學土俗・人種學研究室所進行，昭和10年（1935）所出版的《臺湾高砂族系統所属の研究》[35] 顯示出高度的研究水準。在昭和7年（1932）的帝大校園配置中，可以看到文政學部標本室，日本皇族賀陽宮恒憲王曾經前來觀賞古圖、古文書及原住民（蕃人）的土器及其他的陳列品（**表**5.1）。在二戰後受到現代化時代潮流影響，完整的原住民部落今日早已不存，造成當代對原住民研究的阻礙，戰前的研究所關於原住民的調查與研究成果，更成為現今相關領域的重要資產。

表5.1　二戰前臺北帝國大學建築興建與竣工一覽表

年	月／日	事　件
昭和3年	03月25日	遷原暫置於臺灣總督府內的大學事務室至臺北高等農林學校內。
	10月02日	文政學部研究室竣工，遷文政學部事務室與教室至文政學部研究室。
	10月10日	遷理農學部地質學教室及氣象學教室至原文政學部暫時教室。
昭和4年	03月31日	學生控室、化學物品倉庫、化學工場竣工。
	04月14日	文政學部本館竣工，文政學部事務室及教室移入文政學部本館。
	04月19日	附屬圖書館移入文政學部本館。
	04月25日	理農學部動物學教室移入文政學部本館。
	12月19日	動物飼育室竣工。
昭和5年	01月19日	附屬圖書館竣工，圖書館事務室及閱覽室移入附屬圖書館。
	03月11日	運動競技場竣工。
	09月27日	理農學部農學教室竣工。
	12月18日	理農學部生物學教室竣工。
昭和6年	01月21日	銃器倉庫竣工。
	03月17日	理農學部動物試驗室竣工。

年	月／日	事　件
	03月21日	理農學部冷藏室竣工。
	03月22日	理農學部農產製造工場竣工。
	03月31日	正門及守衛所竣工。
	05月03日	理農學部化學教室竣工。
	05月03日	理農學部理化學教室竣工。
	06月06日	賀陽宮恒憲王殿下蒞臨本校，到文政學部觀賞古圖、古文書及原住民（蕃人）的土器及其他的陳列品；並於理農學部腊葉館（植物標本館）參觀臺灣珍貴植物的陳列品。
	09月10日	圖書館書庫與閱覽室竣工。
	11月10日	附屬於理農學部生物學教室之硝子室、網室竣工。
	11月11日	理農學部配電室及抽水唧筒（pump）室竣工。
	11月26日	運動場看臺（stand）竣工。
昭和7年	03月31日	附屬於理農學部農學教室、硝子室、網室竣工。
	10月10日	理農學部昆蟲飼育室竣工。
	12月11日	理農學部肥料試驗室竣工。
昭和8年	03月31日	理農學部第二農場作業室竣工。
	04月15日	文政學部心理學及土俗學、人種學教室竣工。
昭和9年	03月31日	理農學部水利實驗室竣工。
	04月25日	文政學部本館增築（會議室及學生控室）竣工。
	04月25日	文政學部心理學及土俗學、人種學教室增築案竣工。
	04月25日	理農學部氣象學教室竣工。
	10月02日	梨本宮守正王殿下蒞臨本校，參觀有關心理學及南洋史的研究資料以及土俗、動物、植物、木材等各種陳列品。
昭和10年	01月19日	昌德宮李王垠殿下蒞臨本校，參觀土俗及臺灣熱帶特殊作物、植物等之標本，以及關於林業、農業經濟研究資料的各種陳列品。
	02月25日	理農學部第一農場作物整理室及更衣室竣工。
	03月07日	附屬於理農學部畜產學教室畜舍竣工。
	04月10日	理農學部農業工學及數學教室及附屬農業工學教室之工作室竣工。
昭和11年	02月01日	遷移本校內之醫學部事務室至總督府臺北醫學專門學校。
	03月28日	收買日本赤十字社臺灣支部醫院建築物。
	04月15日	理農學部昆蟲學教室竣工。
	05月05日	將原來臺北醫學專門學校之校舍與土地，轉為醫學部及附屬醫學專門部使用。

年	月／日	事　件
	05月17日	文政學部、理農學部的設備已大致完備，在本年度完成醫學部之設置，舉行開學典禮。
	12月08日	附屬農林專門部林學實驗室竣工。
昭和12年	03月03日	醫學部細菌學寄生蟲學教室竣工。
	05月20日	醫學部細菌學寄生蟲學教室附屬培養室及動物飼育室竣工。
	06月30日	醫學部藥理學學生實習室竣工。
	07月13日	理農學部畜產學教室及理農學部附屬家畜衛生試驗室竣工。
	11月20日	前總長弊原坦捐贈位於臺北州七星郡北投庄紗帽山所在之建築物32坪及土地面積538坪。
	11月25日	附屬於醫學部生理學教室之動物飼育室竣工。
昭和13年	02月22日	醫學部生理學藥理學教室共同講義室竣工。
	03月10日	醫學部法醫學教室及附屬動物飼育室竣工。
	03月31日	理農學部畜產學教室及附屬農作物之倉庫、草糧貯藏庫以及圖書館倉庫竣工。
	06月01日	醫學部附屬醫院產婦人科手術室竣工。
	08月20日	醫學部正門及守衛居留處竣工。
	10月10日	醫學部附屬醫院外科臨床講義室及手術室竣工。
昭和14年	11月14日	理農學部硝子工作室竣工。
昭和15年	02月22日	竹田宮恒德王殿下蒞臨本校，參觀文政學部土俗學、人種學標本。
	04月15日	理農學部化學實驗室竣工。
	04月23日	舉行文政、理農、醫學部的入學式。
昭和16年	09年29日	閑院宮春仁王殿下蒞臨本校，參觀文政、理農、醫各學部陳列有關南洋之標本、文書、照片等。
昭和17年	03月05日	位於泉町之醫學專門部臨床講義室、解剖室、講義室竣工。
	05月21日	位於士林街豫科之暫時教室竣工、移轉。
	06月20日	醫化學、生理學及其他實驗室竣工。
	07月31日	附屬畜產學教室之中小動物試驗室竣工。
	08月13日	附屬醫院各科研究室及病房竣工。
昭和18年	03月30日	工學部暫時事務室及其他倉庫竣工。
	08月31日	工學部暫時校舍竣工。
	10月10日	水道町單身官舍竣工。
	10月10日	工學部共通講座北棟竣工。
	10月20日	於暫時性的教室（原來農林專門部教室）開始工學部的課程。

5.4　東京帝大校園規劃的摸索與成形

5.4.1　分科大學逐漸集結於本鄉校總區

　　東京帝大的校園總部之所以位於本鄉校區，並非是經過事前嚴密規劃後的結果。如前所述，帝國大學是統合各個專門大學的產物，於明治10年（1877）結合醫學為主的東校與洋學、語學為主的南校，創設了「東京大學」，在創校階段，突然發生了無法使用計畫用地（上野）的情事，於是明治6年（1873）改稱為開成學校的南校，繼續使用神田町校地，而於明治7年（1874）改制的東京醫學校，則以舊加賀藩上屋敷跡[36] 作為替代校地，[37] 後者就是「帝國大學」、東京帝國大學，以及二戰後位於本鄉校區的東京大學校舍的起源。

　　現在校園內仍留有當時加賀藩宅院的育德園，它也是誇耀江戶諸侯宅邸庭園的第一名園。育德園創建於江戶前期的寬文年間（1661–1672），後來因為建築物群遭火災燒毀，僅餘水池與樹叢，因此被選為東京醫學校暫時的校地。於明治19年（1886）創設「帝國大學」之初，法、醫、文、理等四分科大學漸次遷移至此地（**圖5.5**）。

　　而「帝國大學」另一重要的分科大學，亦即明治政府最為重視的工科大學，於明治4年（1871）8月設立，當時稱為工部省工學寮，明治10年改稱工部大學校，其所在地為舊延岡藩宅邸，也就是現今東京的虎之門。帝國大學成立後，工部大學與東京大學的工藝學部合併組成工科大學，文部省大臣森有禮則在明治19年6月16日，將工科大學遷移至本鄉校區內。[38] 工科大學的校舍由工科大學教授辰野金吾所設計，自明治19年8月動工，至21年（1888）7月12日完竣，31日完成工科大學的校舍遷移作業。該校舍位於本鄉文部省用地之西北部。明治21年7月，將最初的五分科大學集結於本鄉校區後，從明治時期到大正時期，很快地，校園建設就逐次興建完備。

5.4.2　東京帝大校園空間雛形的出現

　　「帝國大學」創立之初，直接利用舊加賀藩宅邸而逐次發展興建校舍，當時並未一次整平原有迴遊式庭園宅邸的地形地勢，因此，隨著遷移分科大學的先後，亦即按照醫科、醫院、法科、文科、理科、工科的順序，大致分布在以育德園為中心的周邊地區。《東京大學百年史・通史一》[39] 對於帝國大學設置之初的土地使用有所敘述。校園為舊有的育德園水池（即「心字池」，或通稱為「三四郎池」）、東邊的馬場（現在的運動場），與沿著馬場東邊的道路（**圖5.5**），[40] 以及育德園的北邊為界，各分科大學的校舍也依此為據，決定其建築的配置分布。

　　最先遷移到此地的是醫科大學與醫院，第一醫院被設在育德園的正南邊，醫學校（或稱為醫科大學）的校舍則置於大聖寺藩與富山藩上屋敷的土地，即運動場東邊道路

以東的地方。在明治19至20年（1887）間，在這裡興建了解剖學、製藥學、生理學、病理學等個別的小型木造教室。在原有的加賀藩御守殿與本宅處，興建南向三棟並列的木造病房建築。然而，在明治26年（1893）醫科大學與醫院似乎兩地互換，因此在明治30年（1897）的「東京帝國大學配置圖」（圖5.9）可看到互換後的配置結果，在昭和10（1935）年的「東京帝國大學構內建築配置圖」（圖5.10）中有更清楚的呈現。[41]

　　配合上述這三張圖，可追蹤到當時興建的建築物的配置關係。明治17年（1884），於心字池的西側，完成了法科與文科大學的建築，面朝向西。位在法、文科大學南側的圖書館，於明治23年（1890）開始興建，完工於明治25年（1892）8月。從圖5.9可以看出，西北側的校園配合著原加賀藩宅邸的大門（即御成門，在明治45年（1912）6月時略往北移，成為本鄉校區的臨時正門）、法文教室、圖書館、最初的工科大學，以及道路的規劃，相較於東南區的醫科大學、醫院等建築配置，顯然出現了些許的計畫性。[42]

圖5.9　明治30年（1897）東京帝大本鄉校區配置圖（東京帝國大學配置圖）

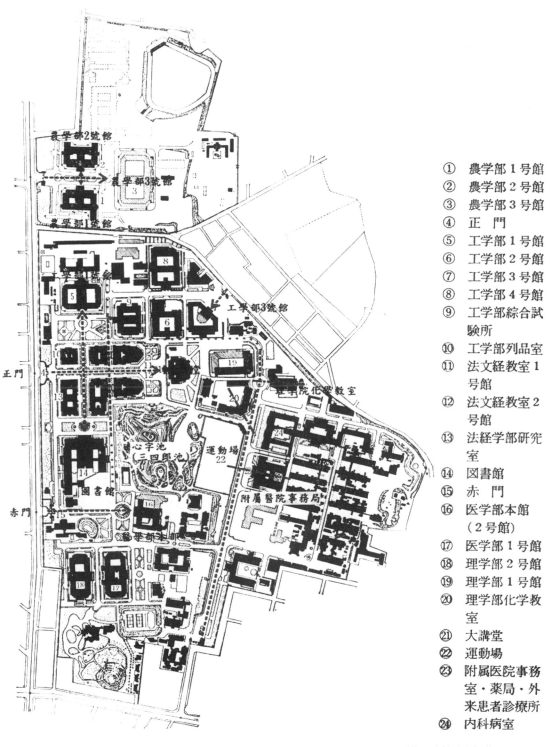

農学部2號館

農學部3號館

農學部1號館

工學部3號館

理學院化學教室

心字池
(三四郎池)

運動場
22

圖書館

醫學部本館

正門

赤門

附屬醫院事務局

① 農学部 1 号館
② 農学部 2 号館
③ 農学部 3 号館
④ 正　門
⑤ 工学部 1 号館
⑥ 工学部 2 号館
⑦ 工学部 3 号館
⑧ 工学部 4 号館
⑨ 工学部綜合試
　 験所
⑩ 工学部列品室
⑪ 法文経教室 1
　 号館
⑫ 法文経教室 2
　 号館
⑬ 法経学部研究
　 室
⑭ 図書館
⑮ 赤　門
⑯ 医学部本館
　 （2号館）
⑰ 医学部 1 号館
⑱ 理学部 2 号館
⑲ 理学部 1 号館
⑳ 理学部化学教
　 室
㉑ 大講堂
㉒ 運動場
㉓ 附属医院事務
　 室・薬局・外
　 来患者診療所
㉔ 内科病室

圖5.10　地震後內田祥三之東京帝國大學校園規劃配置圖（東京帝國大學構內建築配置圖）

明治26年（1893）3月，在法文教室與工科大學之間，理科大學的博物學、動物學、地質學教室興建完成。如此一來，西北區的校園建築物群漸趨密集，似乎可以感受到對校園進行規劃的壓力，因此在明治28年（1895）將大門稍往北移，成為今天的東大校門，且有意識地進行大門東西軸線的規劃。在心字池的北邊、西北邊開始規劃興建理科大學本館，又於明治29年（1896）在工科大學本館北邊，建造了與本館規模大致相當的應用化學、採礦冶金教室。在明治30年（1897）的配置圖中，約略可以看到於明治40年（1907）在本館前面東邊完成的土木學教室，以及完成於明治43年（1910）的博物學、動物學、地質學與礦物學教室。[43]

特別值得注意的是，在明治20年代後半，出現了從正門往東的道路，其端點位置雖為空地，但在大正時期興建了東大最具象徵性的建築——大講堂。從大門往工科大學、圖書館的放射線道路，和連接工科大學與圖書館的南北向道路，這些道路模式或可被稱為「巴洛克」模式道路。從道路與建築先後出現的順序，似乎傾向於先有道路的規劃，接著才決定興建何種建築物於道路的端點。換言之，當時東京帝大校園仍處於一種尚未完成的「巴洛克」模式，其空間形式並不完整（圖5.9）。

這種現象也表現在當時多樣的建築風格上。例如，完成於明治9年（1876）的醫學校校舍，屬於日本木構造擬洋風建築，這也是與日本各級學校誕生擬洋風建築重疊的時代。當時的病理學教室或外來病患診療所等建築，都有中央塔的學校建築風格（圖5.11）。其次，是由日本近代建築之父康德爾（Josiah Conder）所設計，採維多利亞歌德樣式（Victorian Gothic Style）的法、文兩科大學之總部建築，有尖頭拱窗，於正面入口上有薔薇玫瑰窗，建築兩端作多角的突出，表現出具有維多利亞歌德式建築的特徵（圖5.12）。還有，曾到法國學習的山口半六所設計的理科大學本部，展現古典主義樣式的特徵，屋頂作緩和的傾斜，中央部分與兩端僅有些微的突出，建築的角落有半壁柱（pilaster），有平頂長方形的窗戶，整體的構成與細部作一貫的風格設計（圖5.13）。工科大學本部則由康德爾的第一代弟子辰野金吾所設計，雖與其師同採用歌德樣式的建築，但是窗戶採平頂而不用尖頂拱形，這種形狀有可多採入光線又容易施工等多方面的優點（圖5.14）。[44] 這時的東京帝大校園空間秩序不但不完整，建築形態也處於不一致且凌亂的狀態。

5.4.3 東京帝大校園環境的成形

大正12年（1923）9月1日發生的關東大地震，使東京帝大校園遭受極大的破壞與損失。最大的打擊是圖書館的七十五萬冊藏書被燒毀殆盡，其中甚至有不少孤本。建築同樣也遭到相當程度的破壞，特別是心字池西邊與西北邊一帶，這些地方後來成為校園建築的核心區域。

由於校園遭到此等嚴重損害，當時雖有遷校的構想，但限於經費與土地取得問題而

⬆ 圖5.11　東京帝國大學醫學校本部

⬈⬈圖5.12　東京帝國大學法、文兩分科大
　　　　　學本部（康德爾設計）

⬈　圖5.13　東京帝國大學理科大學本部（山
　　　　　口半六設計）

➡　圖5.14　東京帝國大學工科大學本部（辰
　　　　　野金吾設計）

無法實現，最後還是回歸以原有的本鄉校區作為永久校園發展的計畫。這也是從明治7
年（1874）東京醫學校設置於舊加賀藩上屋敷宅院以來，將無計畫性擴張成的不規則且
無秩序的校園環境，於災後重新作有秩序的整體規劃。災後重建主要是由東京帝大營繕
課長，也是工學部教授內田祥三所負責。重建工作從大正13年（1924）開始，於昭和
10年（1935）大致完成。

　　內田復興計畫的核心在於以大講堂為中心，將圖書館與博物館對稱地配置於前方的
左右兩側，作為象徵校園的建築物群，可惜的是，因為博物館無法得到學校的認同而縮
小其規模成為陳列館。雖然原來的構想無法貫徹實踐，但是大講堂與圖書館仍是校園復
興計畫的中心性存在，亦是今日東京大學的核心（圖5.10, 5.15）。

圖5.15　岸田日出刀根據內田祥三校園規劃構想所繪之東京帝國大學校園圖

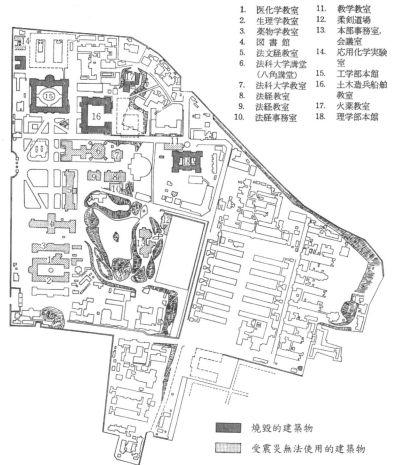

1. 医化学教室	11. 教学教室
2. 生理学教室	12. 柔剣道場
3. 薬物学教室	13. 本部事務室, 会議室
4. 図書館	
5. 法文経教室	14. 応用化学実験室
6. 法科大学講堂 (八角講堂)	
7. 法科大学教室	15. 工学部本館
8. 法経教室	16. 土木造兵船舶教室
9. 法経教室	17. 火薬教室
10. 法経事務室	18. 理学部本館

▨ 燒毀的建築物

▦ 受震災無法使用的建築物

圖5.16　大正12年（1923）關東大地震對東京帝國大學校舍的破壞狀況圖

1. 遭受關東大地震後的東京帝大本鄉校區

在大正12年（1923）9月關東大地震後，同年11月，《東京帝国大学構内及ビ附属航空研究所火災報告》很快地整理完成，對於當時校園的破壞情形有非常仔細的描述。若將圖5.16中所示建築受震災燒毀破壞的情形與明治30年（1897）的《東京帝國大學配置》（圖5.9）相對比，可以發現大正12年時的建築與明治時期的建築配置與形態已有很

大的差異。這種因應地形配置逐漸摸索發展的校園,與後述的臺北帝大一次性規劃、按圖施工興建完成的校園,表現出截然不同的特性。

從災害報告可知,發生火災的地點在工學部應用化學實驗室(木造二層建築)、醫學部藥物學教室(紅磚造二樓),及醫學部醫化學教室(紅磚造二樓)三處,其中應用化學實驗室全棟燒毀,藥物學教室的火勢雖然立即被撲滅,但由於醫化學教室的火勢十分猛烈,延燒至北邊的藥物學教室(紅磚造二樓)與南邊生理學教室(紅磚造二樓)。又因為南風將藥物學教室的火焰吹至北側的圖書館(紅磚造二樓;一部分為四樓),而將內部的藏書燒成灰燼。[45]

圖書館的火勢延燒至北鄰的法文經教室(紅磚造二樓)、法學部研究室(紅磚造二樓)、法學部講堂(紅磚造二樓的八角講堂)、法經教室(紅磚造一樓),及理學部數學教室(木造一樓),當八角講堂被燒完後,火焰又延燒其南側兩棟法經教室(木骨紅磚造二樓),其次是法學部列品館(木造一樓)、度量衡器室(鋼筋混凝土造一樓)的木造屋頂、擊劍柔道場(木造二樓)、本部事務室(木造二樓)與會議所(山上會議所;木造二樓),火勢還蔓延到第一學生準備室(木造二樓)。[46]

除了上述遭受火災波及的範圍,地震也震毀了一些建築而必須拆除重建。如工學部本館、工學部船舶/土木/造兵學教室、理學部本館、理學部動物/地質/礦物學教室等紅磚造二樓建築。遭受到地震與火災損壞的建築之範圍,可以從圖5.16看到其分布包括心字池周邊、水池的西邊、北邊與西北邊處,約占當時全體建築總面積的三分之一。[47]

從上述敘述可推知,在大正年間,除了醫學部與附屬醫院多屬木造擬洋風建築結構之外,法經學部、理學部、工學部以及圖書館等校舍建築大都屬於紅磚木造屋頂,或是木造的建築。這些紅磚建築的分布區域也正是西臨本鄉通道路的建築,後來經過內田祥三規劃設計重建,成為屬於東京帝大具有象徵性的建築分布地。

2. 大正、昭和初期的東京帝大校園之重建

如前所述,關東大地震對東京帝大本鄉校園建築造成巨大的破壞與損失,但立即以內田祥三為中心展開重建工作。前文已經指出內田在揭櫫復興整體計畫時,企圖形塑出校園的中心性建築物群,亦即欲以大講堂、圖書館、博物館作為東京帝大的象徵性設施,但是僅實踐了大講堂與圖書館,博物館則縮小為陳列館。其初始的復興計畫舉出了三個基本方針,亦即:

(1) 為防止未來災難發生時受災範圍擴大,建築物周邊應盡量保留足夠的開放空間。

(2) 為改善過去各棟建築自成一格的作法,盡量集合性質相似、相近的建築空間,使其成為擁有共同地下層的高層建築,且總面積為3千坪為單位的建築體。

(3) 為貫徹上述原則,過去各學部雖然分別擁有獨棟建築,但從大學全體的利益觀之,將不再認可此種情況。[48]

表5.2　内田祥三營繕課長時代本鄉校區主要建物一覽表

（竣工年月序）

建物名	動工	竣工	總面積(m²)	總面積（坪）	結構・地上階數
工學部2號館	1922.06	1924.03	8632.74	2585.68	SRC・4
工學部列品館	1923.06	1925.03	2162.77	655.39	RC・3
藥學教室西館	1924.08	1925.03	1306.8	396	RC・2
大講堂	1922.12	1925.06	6978.67	2114.75	RC・4
理學部1號館	1924.06	1926.03	10078.2	3054	SRC・3
法文經研究室・書庫	1924.02	1927.03			SRC・3
附屬醫院內科病室	1926.12	1928.03	2217.6	672	SRC・3
地震研究所	1927.03	1928.03	1452	440	SRC・2
圖書館	1925.07	1928.11	17143.5	5195	SRC・5
農學部1號館		1930.02	8745	2650	SRC・3
工學部4號館	1924.04	1930.06	9786.48	2965.6	SRC・3
工學部實驗室	1929.12	1930.06	1344.58	407.45	SRC・2
醫學部1號館	1928.03	1931.02	9138.05	2769.1	SRC・3
附屬醫院放射療法病室		1932.04	2032.8	616	SRC・3
運動施設附屬建物	1932.07	1933.03	627	190	
理學部2號館	1929.03	1934.09	8708.82	2639.04	SRC・3
法文經1號館	1927.05	1935.02	9109.14	2760.34	SRC・3
工學部1號館	1929.05	1935.02	9221.74	2794.46	SRC・3
醫學部腦研究室	1935.11	1936.01	1306.8	396	RC・2
農學部2號館	1932.08	1936.02	9131.82	2767.22	SRC・3
法文經2號館	1927.07	1936.12	13226.27	4007.96	SRC・3
附屬醫院東病室	1936.03	1937.03	2119.79	642.36	RC・3
醫學部2號館（本館）	1934.03	1937.12	5125.66	1553.23	SRC・3
附屬醫院外來患者診療棟	1931.03	1938.03	11018.7	3339	SRC
學生會館	1935.03	1938.03	3655.89	1107.84	RC・3
柔劍道場	1936.12	1938.06	676.5	205	RC
工學部3號館	1936.11	1939.09	8129.12	2463.37	RC・4
工學部6號館	1937.08	1940.09	6938.28	2102.51	RC・3
農學部3號館	1937.09	1941.07	11730.27	3554.63	RC・4
附屬醫院外科病室	1938.12	1941.07	2372.7	719	SRC・4

《東京大學百年史‧通史二》書中整理了內田祥三所參與設計興建的建築，以大正13年（1924）3月完工的工學部2號館為始，至昭和16年（1941）7月完工的附屬醫院外科病房為止，總數多達三十棟（表5.2，圖5.10）。從這些資料亦可以判斷，前述的各學部共同興建聯合大樓的方針並未被採納，農學部、工學部、醫學部、理學部、法文經教室與研究室等建築仍各自獨立。換言之，這也反映了包括臺北帝大文政與理農相「對峙」的情況在內，各帝國大學在創設之初乃合併複數獨立分科大學而成的性格使然。而從防災觀點來看，內田所重建的校園建築大都占滿整個街廓，結構上採用鋼筋混凝土或是鋼骨鋼筋混凝土，且皆為地下一樓、地上三樓的標準建築。多數的單一棟建築總面積有達2千坪的規模，建築周圍留有空地，內部也設置採光的庭院。在防災與採光層面，與大正、明治時期的建築相比，確實多有改善。

　　針對內田的整體計畫與實踐的結果，在《東京大學百年史‧通史二》中亦有評論。其稱當時計畫建築物都設計成高度一致，整體校園採用明快的軸線排列的組構，沒有採用風靡日本年輕建築師的歐洲近代性設計，而是堅持保守的態度，大部分建築應用淡褐色溝槽面磚（scratch tile）裝飾外表，有歌德風的細部與作有連續拱卷的入口。藉由這樣的手法來提高各棟建築之獨特性，同時又讓整體的校園環境具有視覺的統一性與連續性。每一棟建築的設計構想都與整體的配置計畫有密切的關聯（圖5.17－5.19）。[49]

　　地震之後的重建工作，將過去以各分科大學（學部）為主的本鄉校區，轉化為具有學校整體意象的校園環境，但是校園內主要中心建築，其「巴洛克」模式的端景（vista）

🡖 圖5.17　內田祥三設計的東京帝國大學圖書館之正面

🡐 圖5.18　內田祥三設計的東京帝國大學圖書館正立面圖

🡑 圖5.19　內田祥三設計的醫學部本部大樓

圖5.20　內田祥三設計的大講堂　　　　圖5.21　內田祥三設計的東京帝國大學附
　　　　　　　　　　　　　　　　　　　屬醫院病房大樓

軸線「對峙」的空間，也在幾處的局部地方清楚浮現。大正、昭和時期的道路計畫構想，
大致繼承了震災前的作法，延長主要建築的中心軸線，或是使其交叉，讓所有的建築發
生相互的關係。如與正門相對的大講堂，紅門（赤門）與醫學部的本館，農學部的門與
農學部3號館，圖書館與工學部1號館等皆屬明確的案例。還有，面對運動場的醫院病
房大樓，設計出沿著道路的建築大立面（圖5.20, 5.21）。[50]

5.4.4　日本國內「巴洛克」空間規劃的前例

　　從上述的東京帝大校園的形成過程，可知在明治時期於校園局部出現了軸線端景相
對的「巴洛克」空間模式。但這種空間秩序並非日本傳統空間特質，那麼日本是如何習
得這種規劃的手法？

1. 何謂巴洛克空間規劃手法

　　一般所稱的巴洛克空間模式，起源於16世紀的歐洲，亦即天主教皇為因應宗教革
命進行了羅馬改造後的都市空間。到了19世紀中葉，這種經由都市改造出現的巴洛克
空間模式被拿破崙三世應用於巴黎的大改造，此後也被頻繁地應用在傳統都市的空間改
造或是新都市的計畫上。

　　巴洛克式建築與都市，是宗教權力與世俗的絕對王權所支持的綜合藝術。教皇為求
與16世紀的宗教革命抗衡，乃藉由建築形態與都市空間的改造，來提高宗教的神聖性，
使之成為信徒們崇拜的對象。具體的成果可以羅馬為代表，它成為巡禮朝聖的「永恆之
都」。其手法乃應用噴水池、方尖柱作為象徵性標的物，並以紀念性的聖堂作為舞臺裝
置，創造出聳立而壯觀的建築，並圍繞開放性空間的廣場，以達到不斷震撼從各地前來
巡禮的朝聖者之目的。這種將中世以來逐次興建而顯得漫無章法的既有教堂，用能見度
高的直線道路加以連結，於都市廣場設置可以聯繫古代記憶的方尖柱，在都市建構出保
有明快空間秩序的巡禮朝聖道路網絡。[51]

星之廣場　協和廣場　巴黎歌劇院　杜樂麗宮　羅浮宮　盧森堡宮

布洛涅森林　　　　　　　　　　　　　　　　　　樊尚森林

圖5.22　奧斯曼的
巴黎大改造計畫圖　　　　　　　　　特洛卡狄羅廣場

　　　如此採用直線道路網絡與廣場進行空間的規劃與重整，形成了所謂巴洛克模式的空間。但必須注意的是，這種空間模式不但應用於都市空間，也因為世俗王權的支持而普遍應用於皇宮及貴族的宅邸園林。19世紀以後，歐洲的其他地區在進行都市改造時也對此加以模仿和學習，其中最具代表性的是由奧斯曼（Georges-Eugène Haussmann）所進行的巴黎大改造計畫（Haussmann's renovation of Paris）。這個事業被視為改造近代都市的先聲，拿破崙三世為改善都市的衛生環境與政治統治的需要，以強制性手段拆除了七分之三的巴黎家屋，在舊有且迷宮似的街區裡，導入直線貫穿的道路、設置公園及整理上下水道，因而出現了世上最具有代表性的巴洛克空間模式的首都（圖5.22）。[52]後來這種具有權威象徵性的空間模式，也被應用於工業革命之後的都市、學校、公園、住宅區等其他類型的環境規劃裡。

2. 日本引進的「巴洛克」模式之空間計畫

　　　其後，上述這種表現古典樣式美學觀的奧斯曼型都市改造手法，也普及於德國、西班牙等歐洲其他各地。日本在明治之初追求近代國家、近代都市與近代大學的建構，致力於對西方相關制度、技術與知識的學習。在都市空間改造上，企圖改造舊有都市「東京」，以符合近代都市應有的形態，招徠外國建築設計與都市規劃專家，模仿奧斯曼巴黎大改造，施行所謂的「東京銀座紅磚街」與「東京官廳集中計畫」。

　　　明治19年（1886）的「東京官廳集中計畫」，由德國建築師恩迪（Hermann Gustav Louis Ende）與貝訶曼（Wilhelm Böckmann）負責設計規劃。該計畫的內容，從築地本願寺向霞關之丘方向，規劃「中央通」大道為中軸線，中軸線的右邊是「天皇大通」大道，左邊為「皇后大通」大道，通向「內幸町」的紀念建築，兩大道合流成為「日本大通」大道後，邁向霞關之丘，在山丘口位置再一分為二，右邊通向「新宮殿」，左邊爬上山

丘到達國會議事堂。從國會議事堂往「濱離宮」去，則為「歐洲大通」大道。天皇大通、皇后大通與「中央驛」車站圍出三角地，設置「日本廣場」，日本大通兩旁則作為萬國博覽會的展示會場。再於縱橫交錯的一些要所，配置新的國會議事堂、裁判所，以及各種官廳、旅館等建築（圖1.25）。

天皇大通與皇后大通合流的「日本大通」穿過萬國博覽會會場，這條日本大通與被冠上歐洲與國會之名等的大道，確實是模仿巴黎市內的縱、橫、斜向的大道，並在某種程度上承襲古老街道的道路設計。規劃設計師貝訶曼甚至模仿巴黎市長奧斯曼獻給拿破崙三世的巴黎改造計畫，在外務大臣井上馨陪同出席的皇宮會面儀式裡，將這個被視為明治政府之意志具體化的「東京改造計畫」獻給了明治天皇，並稱其是「為陛下所設計的首都計畫圖」。[53]

此處並不深入討論「東京宮廳集中計畫」的成敗問題，而是將焦點集中在日本東京模仿巴黎改造，企圖導入巴洛克式空間的時間點，恰好是上述明治20年代「帝國大學」校園雛形出現的時期。心字池西側的空間規劃，儘管各棟校園建築採用的西方歷史主義建築樣式不盡相同，但是已經開始意識到大門東西軸線，或往工科大學、圖書館的放射線狀道路之規劃，或南北相對的工科大學與圖書館的配置關係，都顯示出這時逐漸出現「巴洛克」模式校園空間的意圖。

5.5　臺北帝國大學的校園規劃

從明治時期日本對巴洛克空間規劃的學習，以及大正年間東京帝大出現的「巴洛克」空間特質之校園，可作為理解二戰前日人規劃臺北帝大校園環境的背景。[54] 然而，位於椰林大道東端，能夠擺設臺大最具象徵意義的端景建築的位置，卻從帝大創立之初到日本殖民政府離開臺灣的前夕，始終僅作為臨時性教室與停車場之用。日人為何不完結這個椰林大道（「巴洛克」軸線）端景裝設，興建足以代表臺北帝大的重要建築？在此追溯臺北帝大校園環境的形塑過程，以求理解這個問題的意義。

在昭和19年（1944）發行的昭和18年度《臺北帝國大學一覽》之「沿革」中，按照時間的先後順序，大致列記從昭和3年（1928）至昭和17年（1942）之間，關於臺北帝大的大事記，其中亦記有重要建築物之竣工日（表5.1）。[55] 將表5.1與《臺北帝國大學一覽》所載的各年度校園配置圖相比對，可以知道臺北帝大校園建築興建的前後順序。而在討論臺北帝大校園時，首先當然會注意到臺北帝大直接併用臺北高等農林學校之校舍，特別引人注目的是目前仍被使用為臺灣大學本部的紅磚建築。它採用的磚材與樣式，不同於其他帝大成立後，以貼土黃顏色溝面磚於建築表面的作法。在此按歷史分期的先後順序，檢視臺北帝大校園的成長與其所展現出的歷史意義。

5.5.1 臺北帝大校園所在的富田町位置

關於臺北帝大的校舍用地,在松本巍的《臺北帝國大學沿革史》中,亦有簡單的敘述。敕令第50號公布,從昭和3年(1928)3月31日起廢止原「臺北高等農林學校」,將其改為「帝大農林專門部」。經過帝國大學選址的檢討,除了深怕帶動周邊土地價格飛漲之外,最後以大島金太郎[56] 所主導的前「臺北高等農林學校」之舊校區為中心,收購與其相臨的民有地,並借用一部分,也是大島氏所主管的「臺灣總督府中央研究所」農業用地。換言之,在大學開學時即利用原有高等農林學校之本部,解決最迫切的教室問題。初時理農學部暫與附屬農林專門部共同使用舊高等農林學校的木造教室(北講堂與南講堂),文政學部則在校內新建臨時校舍。大學設置之初借用「臺北高等農林學校」的紅磚建築,後來一直沿用到第二次世界大戰結束時為止。[57]

「臺北高等農林學校」校園位於中央研究所農業試驗場所在地。該試驗場的創設時間早在明治36年(1903)11月,[58] 原與動物學部同屬一部,由種藝科、農藝化學科、植物病理科、應用動物科、畜產科五科構成。其所在位置可在「臺灣總督府臨時臺灣土地調查局」調查,後由臺灣日日新報社出版之《臺灣堡圖》的「臺北地圖」(圖5.23),[59] 以及大日本帝國陸地測量部調查出版之《日治時代二萬五千分之一·臺灣地形圖》的「臺北東部圖」(圖5.24)[60] 中確認其位置,也就是當時的臺北市富田町。只不過前者標為「農事試驗場」,而後者標為「農事研究所」。這也是總督府農業專門學校,起初借用中央研究所農業部建築充當校舍與宿舍後,連帶使昭和3年設立的臺北帝國大學位於富田町所在地的緣由。

圖5.23　大正4年(1915)
《臺灣堡圖》繪製的富田
町「農業試驗場」

圖5.24　《臺灣地形圖》「臺北東部圖」中的「臺灣總督府高等農林學校」（1927）

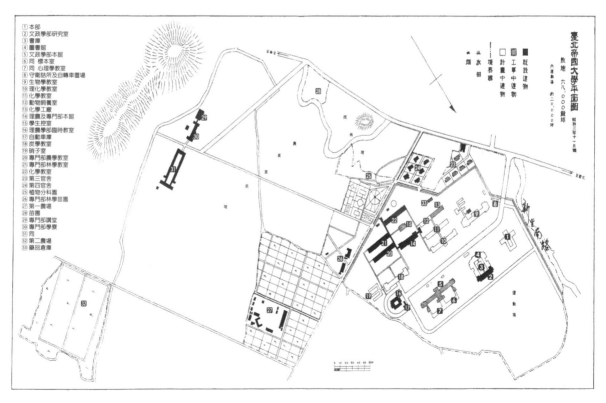

圖5.25　昭和3年（1928）《臺北帝國大學平面圖》

5.5.2 臺北帝大的前身 —— 南向的「臺北高等農林學校」

關於「臺北高等農林學校」，根據昭和11（1936）至12年（1937）的《臺北帝國大學附屬農林專門部一覽》（又稱為《帝大農林專門部一覽》），可知其前身為在大正8年（1919）4月18日依據敕令第127號所設立的「臺灣總督府農林專門學校」；在大正11年（1922）3月31日，以敕令廢除「臺灣總督府農林專門學校」，改為「臺灣總督府高等農林學校」；昭和2年（1927）5月，又改為「臺北高等農林學校」；此後又於昭和3年4月1日，以敕令第48號將其改制為「帝大農林專門部」，同時廢除「臺北高等農林學校」。[61] 關於該校在昭和4年（1929）以後的校舍，必須在臺北帝國大學校園架構下檢討較有意義，在此暫不論述。至於昭和3年（1928）以前「臺北高等農林學校」之校園，根據《帝大農林專門部一覽》的記述，對於當時的建築有一定的掌握。為避免行文的繁瑣，在此將「帝大農林專門部一覽」中記載有關建築的部分，整理成表5.3。而若將表5.3與昭和2年5月25日測量繪製的「臺北東部圖」（圖5.24）[62] 及昭和3年的《臺北帝國大學平面圖》（圖5.25）[63] 相互比對，即可大致窺知「臺北高等農林學校」之校園配置情形。

表5.3　二戰前臺北高等農林學校建築興建與竣工一覽表

年	月／日	事　件
大正8年	05月09日	於「臺灣總督府臺北師範學校」內，設置「臺灣總督府農林專門學校」，開始其事務性工作。
	06月08日	以告示第74號，規定將學校置於臺北廳大加蚋堡，臺北城內西門街的舊總督府廳舍（原來清朝臺灣巡撫衙署的布政使司衙門）。
	06月19日	開始授課，共有豫科入學生三十名。
大正11年	03月25日	在臺北市大和町之成淵學校內的暫時性校舍，舉行第一屆豫科修了證書授與儀式。4月1日，改為「臺灣總督府高等農林學校」。
	05月08日	開始的農學科入學考試仍在成淵學校舉行，但是借用中央研究所農業部一部分的建築，充當暫時的校舍與學寮。
	05月16日	開始教授農學科的課程。
	05月25日	以告示第91號，規定「高等農林學校」的校地在臺北市富田町。
	08月14日	接受臺北市富田町土地面積21餘甲地，作為校舍農場用地，並開始著手興建校舍，連續共花了三年的時間建設。
大正12年	03月24日	藉中央研究所農業部暫時講堂，舉行第二屆豫科生修了證書授與典禮。
	12月20日	駐進富田町新蓋的南講堂校舍。
大正13年	03月17日	在暫時講堂舉行第三屆豫科生修了證書授與典禮。

年	月／日	事件
	03月18日	化學講堂落成。
大正14年	03月23日	在新校舍南講堂製圖室，舉行農學科第一屆以及舊制本科第一屆畢業證書授與典禮。
	06月23日	富田町新蓋的北講堂落成，駐進附設教室與教務室。
大正15年	03月24日	於北講堂，舉行農學科第二屆與舊制本科第二屆畢業生證書授與儀式。
	04月19日	將事務所搬入臺北市富田町47番地新廳舍（本館）。
昭和2年	03月24日	於本館講堂舉行農學科第三屆與舊制本科第三屆畢業生證書授與儀式。
	05月12日	改為「臺北高等農林學校」。
昭和3年	03月20日	於學生控室，舉行農學科第四屆與林學科第一屆畢業生證書授與典禮。
	03月31日	以敕令第48號，設置「帝大農林專門部」，並且將「臺北高等農林學校」廢除。
昭和4-7年		畢業生證書授與典禮，都在學生控室內舉行。
昭和8-11年		學生的畢業證書授與儀式，臺灣總督親自蒞臨之外，地點也改在臺北帝大之圖書館閱覽室舉行。

　　較令人在意的是，原來的「臺北東部圖」中，可以看到三棟建築，根據表5.3及昭和3年（1928）所發行的《臺北帝國大學一覽》中所描述的建築，[64] 應該就是二樓木造的南講堂（大正12年，1923）與北講堂（大正14年，1925），以及大正13年（1924）3月18日落成之化學講堂（圖5.26-5.28）。前兩棟建築在戰後被命名為7號館與6號館，後一棟建築現在稱為農化系實驗室。又根據《農林專門部一覽》的記載，農林專門學校的事務所於大正15年（1926）4月19日搬入本部建築（紅磚造建築）（圖5.29），足資判斷當今臺大行政大樓應該完成於大正15年之前或是同一年，但在「臺北東部圖」中卻並未見到這棟建築。之所以發生文字登記資料與地圖繪製內容不同的現象，或可歸因於地圖的製作與其出版年限未必相同而產生的誤差，本文採大正15年之說。

　　如此一來，反而出現了一個更令人費解的問題。若本部紅磚建築是大正15年4月興建完成，而臺北帝大是昭和3年4月才成立，為何紅磚建築的正面向北，而南、北講堂與化學講堂卻朝向南側舟山路？若仔細考察本部紅磚建築的變遷，可以確定南面中央位置的樓梯與廁所是戰後所改建，原有出入口直通南側的廣場。然而，在「臺北東部圖」可以看到建築的北側亦繪有尚未成形的聯絡道路（椰林大道的前身）。這條聯絡臺北市中心的道路（今天的羅斯福路），必須要等到昭和3年以後，在其成為臺北帝大校園的軸

圖5.26　臺北高等農林學校北講堂（戰後的6號館）南側校庭

圖5.27　臺北高等農林學校北講堂二樓走廊

圖5.28　臺北高等農林學校化學講堂（今臺灣大學農化系實驗室）

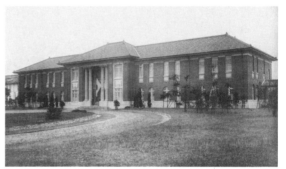

圖5.29　臺北高等農林學校本部（今臺灣大學行政大樓）正面

線性格才得以顯現。據此亦可推測，「臺北高等農林學校」已有向北發展的趨勢。另外，臺灣總督伊澤多喜男於大正14年（1925）開始編列籌設大學的費用，又於大正15年（1926）編列經營預算，作為派遣教授出國留學、收買校地以及興建校舍所需的經費，可以推測在大正15年興建「臺北高等農林學校」校舍時，或許在某種程度已知其將併入臺北帝大校舍之一部分的可能性。

　　關於本部紅磚建築，即使在它面向北邊校園軸線尚未成形時，建築的內部走道卻設置在南邊（圖5.30）。如圖5.31所示，在本部建築的後側，亦即學生準備室（控室）尚未興建之前為一處寬廣的戶外空間。照片中也可以看到東側的南、北講堂，這兩棟建築之西側的南邊開窗，據此可判斷內部走廊亦置於南側。當時建築以東西方向為長邊，設單邊走道於南邊的長條建築形態，後來成為臺北帝大建築的主要特徵之一。這兩張圖片也更加說明了當時「臺北高等農林學校」校園的南向性格。

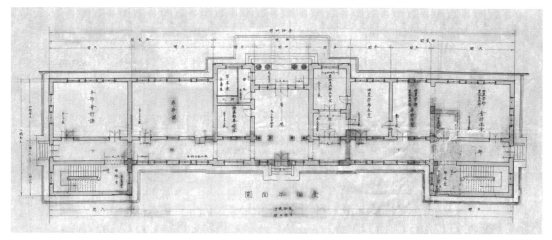

↑ 圖5.30 臺北高等農林學校本部
（今臺灣大學行政大樓）平面圖

➡ 圖5.31 臺北高等農林學校本部
後側、北講堂、南講堂

5.5.3 草創時期的臺北帝大校園

　　草創時期的臺北帝大校園在「臺北高等農林學校」校園基礎上繼續發展。於昭和3
年（1928）與昭和7年（1932）版《臺北帝國大學平面圖》中（圖5.32），可清楚地了解當
時校園規劃的想法。圖中不但表示既有的建築，也繪出計畫建築的形狀與位置，若將其
拿來與後來實際興建出的建築相比，可知除了帝大本部建築之外，大部分的計畫都相當
準確地實現了。

　　當時已興建完成的建築，位於軸線大道（或仍應稱為「聯絡道路」）南側屬於理農學
部，有「臺北高等農林學校」本部紅磚建築的理農及專門部本館（現今的行政大樓）、化
學教室（舊化學講堂）、專門部農學教室（舊北講堂）、專門部林學教室（舊南講堂），位
於軸線大道北側的有文政學部研究室（圖5.1, 5.33），及位於軸線東邊端點的臨時理農學
部教室、臨時汽車庫。當時屬於帝大校園建築者，還有蟾蜍山下的專門部講堂、數棟專
門部學寮、專門部林學苗圃、第一農場以及第四部分的第三官舍等建築。

　　當時正在興建的建築有軸線北側的文政學部本部，軸線南側的化學工場（現今農化
新館的一部分）、學生控室（現今的第一會議室）、藥品倉庫以及部分的第三官舍。計畫

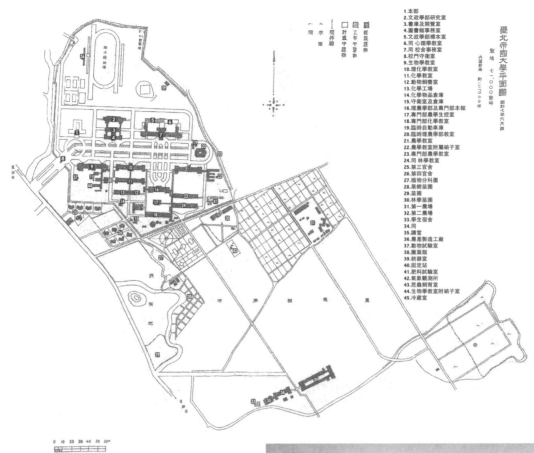

臺北帝國大學平面圖

昭和七年六月調

敷地　七二,〇〇〇餘坪

內建築物　約三,八〇〇坪

1. 本部
2. 文政學部研究室
3. 書庫及閱覽室
4. 圖書館幹事務室
5. 文政學部標本室
6. 同心理學教室
7. 同校舍事務室
8. 校門守衛室
9. 生物學教室
10. 理化學教室
11. 化學教室
12. 動物飼養室
13. 化學工場
14. 化學物品倉庫
15. 守衛室及倉庫
16. 理農學部及專門部本館
17. 專門部農學生控室
18. 專門部化學教室
19. 臨時自動車庫
20. 臨時理農學部教室
21. 農學教室
22. 農學教室附屬硝子室
23. 專門部農學教室
24. 同 林學教室
25. 第三官舍
26. 第四官舍
27. 植物分科園
28. 果樹苗圃
29. 苗圃
30. 林學苗圃
31. 第一農場
32. 第二農場
33. 學生宿舍
34. 同
35. 講堂
36. 農產製造工廠
37. 動物試驗室
38. 標本館
39. 銃器室
40. 固定站
41. 肥料試驗室
42. 氣象觀測所
43. 昆蟲飼育室
44. 生物學教室附硝子室
45. 冷藏室

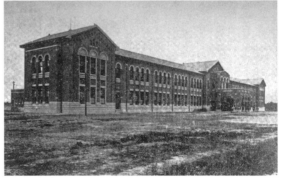

⬆ 圖5.32　昭和7年版《臺北帝國大學平面圖》

➡ 圖5.33　草創時期文政學部本部（研究室）

興建的有位於軸線北邊的大學書庫與圖書館、文政學部標本室、文政學部心理學教室，以及後來並未實踐的帝大本部。在大門附近則有守衛駐留所及汽車停車場、生物學教室（後來的理學院1號館）、理化學教室（後來的理學院2號館）、化學教室（後來的理農學院3號館）、動物飼養室（現今的農化新館的一部分）、農學教室（後來的農學院4號館）

與硝子室（玻璃房溫室）以及苗圃與第二農場。附帶一提，位於北側的運動場在帝大設置之初即已建造完成。

　　作為軸線大道的椰林大道之雛形也已在圖5.24呈現，很快地，在昭和7年（1932）的校園配置圖（**圖5.32**）已出現當今椰林大道上的道路安全島設計。在戰後的1950年代，臺灣大學將這條軸線延長了將近三分之二的長度，[65] 不過從臺北帝大設置初期開始，軸線大道與軸線南北的理農與文政學院「對峙」關係的校園特性即已經界定。

　　其南北的建築，除了理農及專門部本部與文政學部本部建築之間，特別規劃出南北向的「傅鐘廣場」，兩棟建築位於南北正中央的「對峙」關係上，其餘的建築則有意地錯開，使各自的建築正面對著對面的道路，成為各條道路的端景。校園中心東西向的軸線大道的東邊盡頭，出現極具象徵意義的端景建築則是顯而易見的預測，但奇怪的是，為何整個日本殖民臺灣統治期，僅僅在軸線端點處設置臨時理農學部教室。若按照宗主國內帝國大學的配置習慣，應該興建大講堂一類的建築才是。

　　至於建築形態與方向的配置，如前所述，是「臺北高等農林學校」時代的建築物，如本部紅磚建築、化學講堂、南講堂與北講堂，都以東西方向長，置單邊走廊於南側的長條形單邊走道的建築。帝大成立之後，文政學部本部、生物學教室、理化學教室、農學教室等建築也都遵照這樣的規則。但是，這種習慣對於軸線大道意匠的形塑有一些必須特別處理的問題。位於軸線北邊的建築，文政學院本館，其南側走道面對大道，建築正面意匠（入口大廳「車寄」）與空間使用的秩序相互吻合，加上北半球太陽南射，使建築的意象特質更為突出。雖然圖書館的事務室不遵守南側為走廊的單邊走道設計原則，[66] 但是整體圖書館的入口，皆設計成表情豐富的正立面，面對南側的軸線大道。

　　問題是，配置於南側，包括理農及專門部本館的紅磚建築在內，生物學教室、理化學教室、農學教室等建築，必須驅使建築設計，讓面對軸線大道的面向具有建築正立面的意象（入口山牆立面與入口大廳），但終究無法避免其建築正面與背面的矛盾性。原本應具有超人性尺度的軸線大道的空間特性，因為無法免除南側理農學部的建築群背向軸線的性格，降低了其空間所具有之儀典性特質。

　　不過，在軸線大道南北的建築排列，雖然具有這種面對軸線大道「正／背面」的矛盾性，但是各建築在軸線南北兩邊的擺設，則有將南北建築做互相面對或是交錯的擺置。具體而言，從校門口開始，按先後次序有左側的校本部、右側的生物學教室、左側的圖書館、右側的理化學教室，然後是理農學部及專門部本部與文政學部本部建築正面的「對峙」關係，靠著每一棟建築之南北向出入口的張力，一方面減弱南側建築「正／背面」的矛盾性，也減緩了超人性尺度的東西軸向的象徵性。在這樣的東西向具有支配性，南北向既有「對峙」與交錯性的關係，特別是到了文政學部大樓與理農學部大樓的「對峙」廣場，讓軸線大道在此地形塑一個校園環境的最高潮（**圖5.34**）。

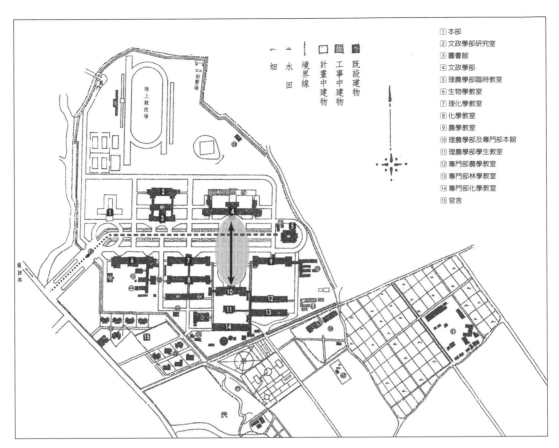

圖例（右上）：

既設建物
工事中建物
計畫中建物
境界線
水田
畑

① 本部
② 文政學部研究室
③ 圖書館
④ 文政學部
⑤ 理農學部臨時教室
⑥ 生物學教室
⑦ 理化學教室
⑧ 化學教室
⑨ 農學教室
⑩ 理農學部及專門部本館
⑪ 理農學部學生教室
⑫ 專門部農學教室
⑬ 專門部林學教室
⑭ 專門部化學教室
⑮ 官舍

圖5.34　昭和7年（1932）臺北帝國大學配置構想解析圖

5.5.4　日治末期的臺北帝大校園

　　若比較昭和3年（1928）、昭和7年（1932）版之《臺北帝國大學平面圖》（**圖**5.25, 5.32）與《二戰前臺北帝國大學建築興建與竣工一覽表》（**表**5.1），可以追溯其草創時期的計畫內容與各建築的興建年代，還原出校園環境形塑與各種設施漸趨完備的過程。將這兩張圖與二戰甫結束的民國36年（1947）的《國立臺灣大學平面圖》相較（**圖**5.35），其實僅是擴大了校園北側的基地面積範圍，校園空間結構並無太大的差異。

　　從表5.1可以推知，從昭和11、12年（1936、1937）開始，雖然位於富田町的校園仍有零星的理農學部設施繼續興築，但很明顯地其校園環境發展重點從理農學部轉移到醫學部，並且開始出現工學部校舍。

　　有趣的是，當時的工學院土木及電機工程系、工業化學所使用的建築空間是6號館與7號館，也是臺北帝大時期的農林專門農學教室與農林專門部林學教室。這兩棟建築可以算是臺灣大學校內最早的建築物，從「高等農林學校」時期的北講堂與南講堂開始，

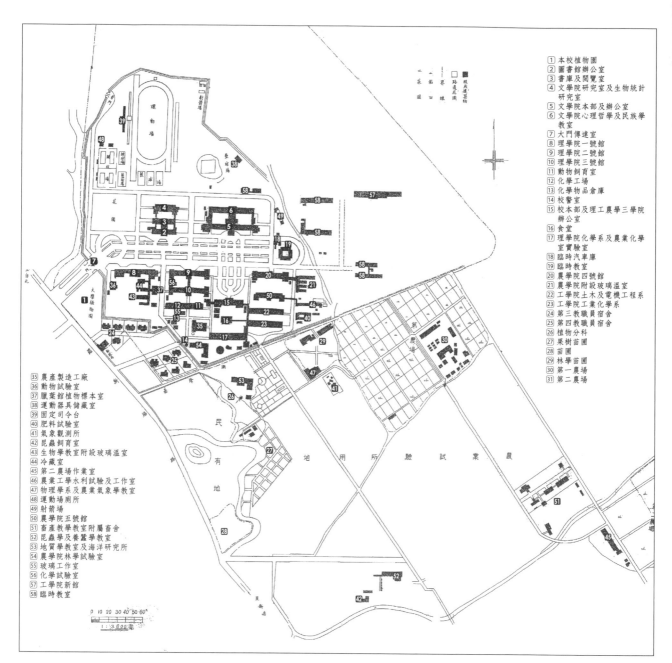

① 本校植物圓
② 圖書館辦公室
③ 書庫及閱覽室
④ 文學院研究室及生物統計
　研究室
⑤ 文學院本部及辦公室
⑥ 文學院心理哲學及民族學
　教室
⑦ 大門傳達室
⑧ 理學院一號館
⑨ 理學院二號館
⑩ 理學院三號館
⑪ 動物飼育室
⑫ 化學工場
⑬ 化學物品倉庫
⑭ 校警室
⑮ 校本部及理工農學三學院
　辦公室
⑯ 食堂
⑰ 理學院化學系及農業化學
　室實驗室
⑱ 臨時汽車庫
⑲ 臨時教室
⑳ 農學院四號館
㉑ 農學院附設玻璃溫室
㉒ 工學院土木及電機工程系
㉓ 工學院工業化學系
㉔ 第三教職員宿舍
㉕ 第四教職員宿舍
㉖ 植物分科
㉗ 果樹苗圃
㉘ 苗圃
㉙ 林學苗圃
㉚ 第一農場
㉛ 第二農場

㉟ 農產製造工廠
㊱ 動物試驗室
㊲ 腊葉館植物標本室
㊳ 運動器具儲藏室
㊴ 固定司令台
㊵ 肥料試驗室
㊶ 氣象觀測所
㊷ 昆蟲飼育室
㊸ 生物學教室附設玻璃溫室
㊹ 冷藏室
㊺ 第二農場作業室
㊻ 農業工學水利試驗及工作室
㊼ 物理學系及農業氣象學教室
㊽ 運動場廁所
㊾ 射箭場
㊿ 農學院五號館
51 畜產教學教室附屬畜舍
52 昆蟲學及養蜂學教室
53 地質學教室及海洋研究所
54 農學院林學試驗室
55 玻璃工作室
56 化學試驗室
57 工學院新館
58 臨時教室

圖5.35　民國36年（1947）臺灣大學校園平面空間結構分析圖

每當帝大或臺大有新的機構設立時，兩棟建築常被作為臨時的落腳處。很可惜現今已經
拆除，新建成農業綜合大樓（1987）與共同教學大樓（1984）。在圖5.35中，還可以看
到工學院新館與多棟的臨時教室。前者就是據傳興建於昭和19年（1944），現今的機械
系舊館建築，而位於附近的臨時教室或許就是表5.1所示的工學院臨時教室。

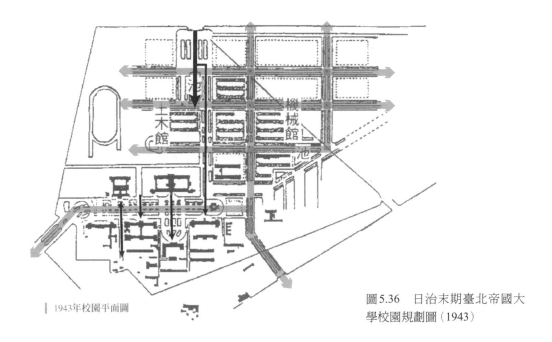

| 1943年校園平面圖

圖5.36　日治末期臺北帝國大學校園規劃圖（1943）

　　在1940年代初期的臺北帝國大學校園，彷彿是以新設的工學部作為象徵，開始進入帝大全新的發展階段。如同圖5.35所示，於舟山路以北的校園基地大幅增加，關於帝國大學在這個時候的校園規劃，可從《國立臺灣大學校史稿（1928-2004）》中標示為「1943年校園平面圖」的圖片窺知一二（圖5.36）。在這張圖中，首先可以察覺在校園新發展區，不再運用軸線大道兩側交錯配置的模式，而以棋盤狀區塊來規劃新校區，並且將校園的正式大門放在北側，亦即從農學教室（農學院4號館）的正門往北，穿過今文學院大樓與土木舊館間的道路，經過醉月湖到現在的物理學系、全球變遷中心、海洋研究所，在面臨辛亥路處設計全校最大的校門。還有，圖中特別標出土木館與機械館的預定位置，可見新校園的計畫重視兩館的興建。雖然這時期的計畫大部分未被實踐，但是可以知道今天的小椰林道與香楓道的道路規劃源於此時。

　　還有，值得注意的是，戰後臺灣大學雖然延續了昭和3年（1928）的「巴洛克」軸線視覺焦點模式的規劃，但令人好奇的是位於東西軸線大道的東端，日治末期1943年的校園規劃圖中（圖5.36），為何仍然放置著臨時教室與停車場，而遲遲未見紀念性建築的興建？到了戰後的1950、60年代，工學院（舊土木館）、森林系館（森林環境暨資源學系）、臺大活動中心陸續完成，有意無意地延長了原有的軸線大道，終在20世紀末完成了臺灣大學新總圖的興建。除此之外，香楓道兩旁也沿用日治時期中央軸線的椰林大道兩側交互錯置的配置模式，最後，集椰林大道、香楓道與傾斜東西向道路之舟山路於同一終點（新總圖）（圖5.37）上，若把小椰林道也視為放射狀道路網絡之一部分，那麼新

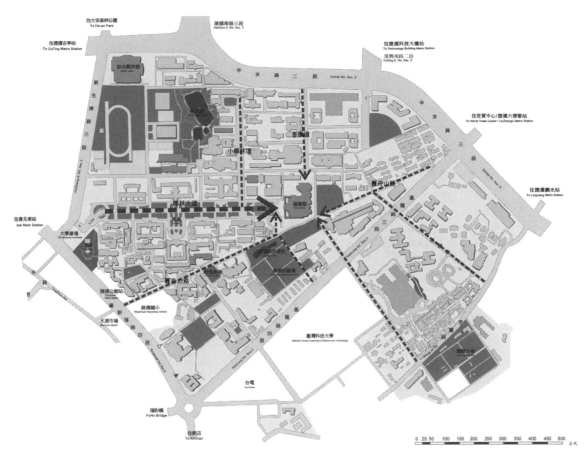

圖5.37 今日臺灣大學校園空間結構分析圖

總圖的興建轉化了日治末期的棋盤狀規劃，應用帝大創建初期的「巴洛克」模式道路系統，將臺大校園再度重新整合起來。[67]

5.6 結語

　　二戰前的臺北帝大是日本在臺灣所興建的殖民地大學，不僅承擔了日本國內知識生產累積上被指派的角色，同時也分享了日本在建構近代國家過程中，創設帝國大學的價值觀與發展過程的經驗。具體而言，日本在19世紀中葉以來，為了快速而有效率地引進西方文明，有意地忽視其原有的精神層面，特別重視其文明的技術面向，因此，除了國民的基礎教育之外，還設置許多分科的高等專門學校，以培養專門技術人才為國家所用，不僅是日本國內的各帝國大學，臺北帝大亦復如此。

　　在這樣的背景下，加之臺灣所處的人文地理位置的特殊性，臺北帝大被賦予了研究

東南亞（南洋）與中國南方（南支）人文與自然科學的任務。這其實是在日本殖民統治臺灣之初，由兒玉源太郎總督及後藤新平行政長官所定下的方針，後來的「臺灣總督府農林專門學校」、「臺灣總督府醫學專門學校」與「臺灣總督府高等商業學校」等專門高等學校之設置，也都是延續著這樣的理念而設置。這些專門學校同時成為後來設立「臺北帝國大學」的基石，而被組併進入臺北帝大或是戰後的臺灣大學裡。

對於校園環境的規劃與形塑，可知當時日本規劃臺北帝大校園，除了在前身「農林專門學校」時期尚處於摸索階段以外，到了「高等農林專門學校」時期，即已相當明確地採用尺度龐大的「巴洛克」空間模式進行校園的規劃，但是若將其與 16 世紀在羅馬出現的，不規則但有清楚端景的巴洛克空間結構相比，則臺大雖然出現椰林大道中心軸線，卻遲遲未能決定端景建築的機能與性格，其南北軸線「對峙」則有相當清楚的張力存在。雖然帝國大學本部也置於紅磚建築內，但是原本的計畫或稱長期構想則是置於校門口的位置，倒是從「臺北高等農林專門學校」時期以來，與作為帝大理農學部的本部，卻長久放置於紅磚建築內，不動如山。其正對面就是帝大成立之後，立即興建擁有可代表帝大顏臉建築的文政學部本部，可以顯示出帝大南北軸線緊繃的張力與東西向軸線鬆弛的性格。

回過頭來看日本對「巴洛克」空間模式的學習過程，不論是東京帝國大學校園規劃或是東京都的改造，皆是始於 19 世紀後半。東京都的「官廳集中計畫」雖然規劃得十分完整，但是卻遇到實踐上的困難；東京帝大經過緩慢的調整過程，雖然沒有超人性尺度的龐大雄偉性，卻仍然在校門口區域或局部的校園，採用「巴洛克」模式相對端景的原理規劃校園。這種環境規劃的知識與技術，終在大正 12 年（1923）的關東大地震後，於重建東京帝大校園建築時有較為清楚的呈現。這個時候離臺北帝大校園規劃僅有三、四年時間的間隔，因此可以理解為殖民地官僚直接將「巴洛克」空間規劃手法應用於臺北帝大的設計。

雖然形塑的空間在尺度上有所不同，東京帝大應用「巴洛克」空間手法於校園局部，例如與正門相對的安田大講堂、圖書館與工學部 1 號館等，但臺北帝大的椰林大道的軸線力量幾乎涵蓋了整體校園，從草創到戰後的 1980 年代，特別是在 20 世紀末新建的總圖書館，位於軸線的端點位置，更讓絕對性的支配力量持續至今日而不退。或許這種特性可以用支配進步性、學術權威性等的殖民地大學性格來解釋，但是到了戰後，在無整體規劃下，延長椰林大道軸線約有三分之二的長度，最後以總圖書館來強化自始以來長期存在，支配整體校園象徵的性格。

從殖民母國的代表學校「東京帝大」，以及光復後的臺灣大學喜愛「巴洛克」軸線更甚於戰前，這些都是無法單純用殖民地大學校園性格來解釋的現象，或許一般人對所謂的「大學校園」偏好使其具有古典「巴洛克」空間性格，特別是非西方國家應用西方歷史建築元素之特殊情懷所致。

本章解析二戰前的日本，合併吸收學習西方文明之高等專門學校，作為建構屬於近代國家大學之設立方式，以至學習採用「巴洛克」空間模式對大學校園的規劃與形塑。有趣的是，日本透過殖民統治臺灣的政治手段，將日本式的「近代國家性格的大學」建構方式與「巴洛克」校園環境的模式帶來臺灣，因為政治立場的優越性，使其更容易在臺灣實現。在傳播來臺的同時，將原來僅屬局部性的環境秩序，改用超人性尺度的巨大權威性模式實踐於臺灣。然而，二戰後的國立臺灣大學卻在沒有整體規劃下延長椰林大道，或為重整無秩序的校園空間再度強化其中心軸線的特性，這可以顯示戰後的臺灣雖然批判政治上的殖民統治，但並不排斥大學校園具有古典「巴洛克」模式的空間性格。

註　釋

1　丁亮，〈空間篇〉，收錄於項潔主編，《國立臺灣大學校史稿1928–2004》，臺北：臺灣大學出版中心，2005，頁338–406。

2　夏鑄九，《夏鑄九的臺大校園時空漫步》，臺北：臺灣大學出版中心，2010。

3　關於世界建築史學界對於「巴洛克」術語的用詞，當然清楚它是始自16、17世紀，因教權與君權高漲後所發展出來的一種建築形式與都市空間模式，也早有清楚的定義與固定的內容。即使被轉借於後世的建築討論時，也不會忘記這種建築形態背後所代表的意義。但是在臺灣使用「巴洛克」用詞，重點在於辨識建築樣式與元素是否符合或具有巴洛克樣式技法，對於樣式背後的意義通常沒有太大的興趣，甚至新的建築設計應用「巴洛克」建築樣式，也與其所象徵的背後意義未必有關。就是因為臺灣過度偏重將既存建築與既有術詞樣式間的「解密」與比對，以致沒有意識到將建築意義放在設計與興建過程之背景上去解讀意義的重要性。

例如前人在論述臺北帝大校園時，直接使用「巴洛克」空間樣式來表達整體校園的空間模式，這顯然是將「巴洛克」樣式意義限縮在「具有軸線、端景、廣場與圍繞廣場的對稱儀典性建築等元素的空間模式」的形式技法。但是對於「帝大的個別建築樣式不屬於巴洛克樣式」這個空間模式與建築樣式的差異卻無法提出有效的解釋，其最後的結果又是經歷怎樣的歷史脈絡形塑的？甚或根本沒有察覺這樣的差異存在。這不是只思考表面的形式技法可以解釋的現象。其實，如在後述第6章討論臺北帝大建築樣式時，將會發現包括宗主國日本國內的帝國大學在內，臺北帝大的空間模式非常有可能是受到1920、30年代，流行於世界各地的「美國布雜古典空間模式」之影響甚鉅。

儘管作者察覺可能應該用「美國布雜古典空間樣式」來指稱臺北帝大的校園空間，不過即使在今日的日本建築史學界，對於其近代建築受到美國布雜古典空間樣式影響的議題，仍屬於未拓的蠻荒之地。本文的論述範圍仍限在藉用日本國內既有的文獻資料，討論臺北帝國大學的校園空間配置模式在日本國內的起源與發展，以及如何被帶到臺灣來的過程與考量。所以在此仍沿用前人討論臺北帝大校園的術詞「巴洛克」。但是必須提醒的是，日本國內不用這個簡化的術詞來指稱臺灣所用的「巴洛克」樣式。本文的意圖也不在比較戰前日本的帝國大學校園空間與「巴洛克」空間模式的異同。在尚未能確認可用新術詞取代之前，也有許多問題必須澄清，但是就目前為止，本文仍然沿用臺灣學術界使用的「巴洛克」這個術詞。在此先行對文內的「巴洛克」，用加引號的「巴洛克」，並作前述最低限度的定義；若文中沒有加引號（「」）的巴洛克用詞，則指通用於一般建築史裡的概念用詞。

4　日本對臺灣的殖民統治，目前雖然無法作完整的論述，但已有不少的研究指出於統治的中後期，出現將殖民統治經驗帶回宗主國內的現象。過去關於臺灣行政長官後藤新平的研究是最好的例子。

　　他卸任後到中國東北擔任滿州鐵道株式會社社長，後來回到日本擔任東京都知事，在關東大地震後，發揮了他在臺灣、中國東北所累積的經驗、智慧與技術，從事震災後的重建及都市計畫工作。還有如京都工藝纖維大學的中川理教授指出西鄉隆盛的長男西鄉菊次郎曾擔任過臺灣宜蘭廳長，從事宜蘭廳的各種建築工程，特別是河川堤防等土木建築，後來因爲表現優異而被聘回日本國內擔任京都市市長。中川也指出日治時期在臺灣赫赫有名的建築師森山松之助，因爲在臺灣從事鋼筋混凝土的開發與建造，其名聲亦傳回日本，因而受到當時京都市政府的委託，進行最新的京都四條橋與七條橋等的設計。

5　松本巍著，蒯通林譯，《臺北帝國大學沿革史》，臺北，1960，頁16–17。關於敕令第30號與第32號公布的日期，應爲昭和3年3月16日。參考阿部洋編，《日本植民地教育政策史料集成・臺灣篇》101: 412–15, 424–27, 2011，東京：龍溪書舍。

6　關於文政學部何以在日本國內反對於臺北帝大設置文學部的聲浪下成立，松本巍對於第十任總督伊澤多喜男（1924年9月1日至1926年7月1日在任）的個人意志有諸多的肯定。當時有不少人認爲在臺灣設置大學爲時尚早，即使要設置大學亦應以實業大學爲主，即設置醫學部與農學部爲重心。但是伊澤「力主在實業大學之外，應以眞正地成爲發展臺灣文化中心爲創設目標，故須包括人文科學部門，設法學部、文學部與理農學部」（同註5，《臺北帝國大學沿革史》，頁2），且「伊澤的臺灣統治精神，即是『臺灣的政治並非爲了日本內地人的政治，而是爲了臺灣人的政治』」（同註5，《臺北帝國大學沿革史》，頁1）。

　　然而日本國內特別反對設置文學部，認爲「該大學之規模與內容對於統治臺灣之根本方針有牴觸」，主張還不到在臺灣設置大學的時期。經過種種折衝與檢討，最後得到在「文科以外加法科，理科以外另加農科」的結論。關於這一點的討論，可以參考註5，《日本植民地教育政策史料集成・臺灣篇》101: 63–64。其中記載有「閣議決定關係（續）」，〈說明書〉。

7　敕令第151號，〈臺北帝国大学官制中改正ノ件〉，《日本植民地教育政策史料集成・臺灣篇》102: 281–83，昭和9年6月1日。

8　敕令第391號，〈臺北帝国大学学部ニ関スル件中改正ノ件〉，《日本植民地教育政策史料集成・臺灣篇》102: 292–95，昭和10年12月24日。

9　同註5，《臺北帝國大學沿革史》，頁25–27。

10　敕令第124號，〈南方人文研究所官制〉，《日本植民地教育政策史料集成・臺灣篇》103: 419–23，昭和18年3月13日。

11　敕令第125號，〈南方資源科學研究所官制〉，《日本植民地教育政策史料集成・臺灣篇》103: 451–55，昭和18年3月13日。

12　敕令第125號，〈臺北帝国大学部ニ関スル件中改正〉，《日本植民地教育政策史料集成・臺灣篇》103: 242–45，昭和18年3月30日。

13　同註5，《臺北帝國大學沿革史》，頁31–49。

14　官立即國立。

15　吉見俊哉，《大学とは何か》，東京：岩波書店，2011，頁121。

16　稻垣栄三，《日本の近代建築》，東京：鹿島出版，1979，頁15–25。

17　同註15，頁114–40。

18 天野郁夫,《大学の誕生》(上),東京:中央公論新社,2009,頁18-24, 234-41。

19 同上註,頁18-24。

20 同註18,頁27-28。

21 古河財閥是日本明治時期成立的財閥,以礦山開採事業爲創業基礎,後來擴及近代多方面的產業。二戰後曾受「聯合國軍最高司令官總司令部」(CHQ) 之命解散,戰後以「古河集團」之名,從事金屬、電機、化學工業等爲主的事業,發展爲現代的企業集團,以至今日。

22 同註18,頁238-39。

23 同註18,頁240。

24 臺灣總督府中央研究所編,《臺灣總督府中央研究所概要》,臺北:臺灣總督府中央研究所,1935。

25 同上註,頁1。

26 同註24。

27 同註5,《日本植民地教育政策史料集成・臺灣篇》101: 64-67, 113-25。

28 幣原坦所提出的報告內容,可以在當時附在內閣總理田中義一向內閣提出審議「臺湾帝国大学官制制定ノ件」(昭和3年2月27日) 及「臺湾帝国大学各学部ニ於ケル講座ノ種類及其ノ数ニ関スル件」(昭和3年2月25日),兩件案件所附的參考用之理由書與說明書,以及在天皇諮詢機構樞密院審議「臺北帝国大学ニ関スル件外一件審查委員会」(昭和3年3月5日) 等資料,都可以確定幣原坦的報告內容就是這些資料的主要內容。請參考註5,《日本植民地教育政策史料集成・臺灣篇》101: 45-67, 101-10, 209-17。

29 同註5,《臺北帝國大學沿革史》,頁3。

30 同註5,《日本植民地教育政策史料集成・臺灣篇》101: 113-25。

31 關於「東洋」的用詞,可從美術史、建築藝術史或是印度思想史學者們的著書或其思想本身,窺知其在日本學術界裡的意義與範圍。如日本美術思想者岡倉天心,早在1903年的英文著作 *The Ideals of the East with Special Reference to the Art of Japan* 裡,將日本美術史放在日本原始藝術、中國的儒教、老莊思想與道教、佛教與印度藝術的體系中論述。本書後來被翻譯成日文,以《東洋の理想》(東京:講談社,1986) 之名在日本發行。
 另外,日本建築史與中國建築史研究的先驅伊東忠太,他在1942年以《東洋建築史の研究》(東京:龍吟社,1942) 爲題,論述中國與印度的建築史,並建構了東洋建築史體系。他也簡明扼要地描繪了「東洋藝術系統圖」、「東洋建築系統圖」來呈顯他的東洋建築史觀 (圖5.8)。在已故的佛教史大家中村元之著書《東洋のこころ》(東京:講談社,2005) 中,談論具有東洋特徵之思想動向。他以印度思想爲中心,也涉及中國、日本、朝鮮、越南與尼泊爾等國家的思想內容,可見中村氏所思考的東洋是以印度爲中心的東洋思想觀。這些都說明近代日本所用的「東洋」,大致是泛指後來的「亞洲」的範圍。

32 鳥居龍藏,〈古代の日本民族移住發展の經路〉,《鳥居龍藏全集》(1),東京:朝日新聞社,1975,頁504-06。原出:《歷史地理》28 (5), 1916。

33 伊能嘉矩,粟野伝之丞,《臺灣蕃人事情》,東京:草風館,2000,復刻版。

34 馬淵東一,〈高砂族の分類——學史的回顧〉,《馬淵東一著作集》(2),東京:社會思想社,1974,頁249-73。原出:《民族學研究》18 (1, 2), 1954。

35 臺北帝国大学土俗・人種学研究室編,《臺湾高砂族系統所属の研究》,東京:刀江書院,1935。

36 加賀藩上屋敷跡是指江戶幕府時期的加賀藩,該藩領有加賀、能登、越中三國之土地,明治維新以後,因爲城主所統治的土地與人民被收歸爲天皇所有,藩名也被改爲金澤藩。

37 寺崎昌男，《東京大學の歷史》，東京：講談社，2007，頁29。

38 日本的官僚制度的興革，於明治18年12月廢除工部省，同時將其管轄下的工部大學校移轉至文部省
 轄下。

39 東京大學百年史編輯委員會，《東京大學百年史・通史一》，東京：東京大學，1984，頁876–78。

40 沿著馬場東邊的道路，也就是舊有的加賀藩與其支藩大聖寺藩、富山藩間的交界道路。

41 同註39，頁879–80。

42 同註39，頁880。

43 同註39，頁880–84。

44 鈴木博之，〈スクラッチ・タイル・ゴチックの系譜〉，收錄於東京大学総合研究資料館特別展示実
 行委員会編，《東京大学本郷キャンパス百年》，東京：東京大學総合研究資料館，1988，頁16–22。

45 東京大學百年史編輯委員會，《東京大學百年史・通史二》，東京：東京大學，1985，頁389–90。

46 同上註，頁390–92。

47 同註45，頁392。

48 同註45，頁407。

49 同註45，頁409。

50 同註45，頁409–13。

51 陣內秀信等，《圖說西洋建築史》，東京：彰國社，2005，頁110–11, 114。

52 中川理，〈都市的近代性之重編：都市改造與都市計畫〉，中川理、石田潤一郎編，《近代建築史》，京
 都：昭和堂，1998，頁27–41。

53 藤森照信，《日本の近代建築》（上），〈幕末・明治編〉，東京：岩波新書，1993，頁195–200。

54 關於精確的東京帝大與臺北帝大校園空間之關連性分析，似乎應該針對規劃者或是建築師作更細緻的
 研究，但是這樣的文獻不是那麼容易蒐集。若查閱設立臺北帝大的昭和3年（1928）時期的《臺灣建築
 會誌》記載，知道帝大是由總督府營繕課所規劃與設計，若進一步查閱昭和4年的《臺灣總督府及所
 屬官署職員錄》，知道其營繕課編制下記述有井手薰技師課長及栗山俊一、坂本登、吉良宗一、白倉
 好夫、八坂志賀助等五人的技師名，可以推測最具影響臺北帝大校園建築之有力人士應是井手薰。
 井手薰於1906年畢業於東京帝大建築學科，畢業後進入辰野・葛西建築事務所工作，在辰野金吾手
 下從事建築設計；於明治42年（1909），進入陸軍擔任工兵少尉；於明治44年（1911），被辰野金吾推
 薦來到臺灣。當井手薰在東京帝大唸書時，雖然最具象徵的安田講堂尚未興建（完成於1925），但是
 「巴洛克」空間模式儼然已經形成。在井手薰規劃臺北帝大時，安田講堂已經興建完成，亦即這時的
 東京帝大已浮現清晰的「巴洛克」空間模式，對於東京帝大出身的井手薰應有相當的影響。
 另外，一方面臺灣總督府營繕課進行臺北帝大的規劃與設計時，東京帝大則正由內田祥三大規模進行
 大正12年（1923）年關東大地震後的災後復建、重建、新建工作。內田於1904年進入東大建築學科唸
 書，於1907年畢業。井手與內田都是辰野金吾在1902年辭去東京帝大工科大學教授後，才進入東京
 帝大建築學科前後期的學長學弟關係，今後兩人在建築設計理念與作品風格上的關係也必須得到解析
 才是。今後必須搜尋《臺灣總府公文類纂》裡的公文書內容，並找尋那些在臺技師們的出身鄉里，看
 看其家人後代是否保留進一步的資訊，以及他們所記憶的先人遺訓傳說，作為下一步研究重要根據。

55 臺北帝國大學，《臺北帝國大學一覽》，「昭和18年度」，臺北：臺北帝國大學，1943。

56 劉彥書，《臺湾総督府における農業研究体制の「適地化」展開過程——臺北帝国大学理農学部を中
 心》，お茶の水女子大学院博士論文，2005。

劉氏指出日治時期臺灣的農業殖產事業與北海道之札幌農學校的畢業生有很密切的關係,而大島金太郎更是打下臺灣農業研究與產業發展重要的人物。包括臺北帝大在內,日治時期來臺的農業相關人事,都以札幌農學校系統的畢業生爲主,幾乎占了百分之八十以上,後來繼任大島的涉谷紀三郎、磯永吉也都是擁有札幌農學校人脈關係的人才。可見臺北帝大在草創及後來的發展,都與北海道帝國大學有密切的關係。

57 同註5,《臺北帝國大學沿革史》,頁17。

58 同註24,頁4。

59 臺灣總督府臨時臺灣土地調查局調查,《臺灣堡圖》,「臺北地圖」,大正4年7月20日三版,明治37年調製,臺北:臺灣日日新報社。

60 大日本帝國陸地測量部,《日治時代二萬五千分之一・臺灣地形圖》,1921–1928年調製,臺北:遠流出版公司,1999。

61 臺北帝國大學附屬農林專門部,《臺北帝國大學附屬農林專門部一覽》,臺北:臺北帝國大學附屬農林專門部,1936–1937,頁1。

62 同註60。

63 臺北帝國大學,《臺北帝國大學一覽》,臺北:臺北帝國大學,1928。

64 同上註,頁166。

65 現今的土木系舊館(以前是工學院大樓)及現今的森林環境暨資源學系(森林系館),分別完成於民國44年(1955)與48年(1959),所以可以判斷椰林大道的延長落在1950年代。

66 若比較昭和3年與昭和7年的《臺北帝國大學平面圖》(圖5.25, 5.32),可理解其起初的構想並未完全實踐於後來的建築裡。原先是想以圖書館與文政學部研究室置於前後棟,形成面對內部走廊圍繞的中庭,再將書庫擺置在中庭的中央位置。但是昭和7年的平面圖顯示,雖然其圖書館的書庫與閱覽室仍位於中央,但是圖書館事務室、書庫、閱覽室與研究室形成排列成三列建築的配置。

67 夏鑄九主持,《國立臺灣大學土木工程學研究所都市計畫室規劃》,臺北:國立臺灣大學土木工程學研究所都市計畫室,1983。

戰前日本建構帝國知識的容器

解讀臺北帝大校園建築樣式背後的意義

6.1 前言

本文以筆者在第5章整理臺灣大學校園空間，特別是臺北帝大軸線[1] 的出現與其後來的發展等問題為基礎，[2] 進行更進一步的思考。臺北帝大是昭和3年（1928）3月27日，根據日本天皇敕令第30號《帝國大學令》所設立的綜合大學。接著，據敕令第32號，臺北帝大設置文政、理農兩學部。同年3月31日，又以敕令第50號廢止了「臺灣總督府臺北高等農林學校」（簡稱為「臺北高等農林學校」），將其併入「臺北帝國大學附屬農林專門部」（圖5.2）。[3]

臺北帝大成立之初，以文政及理農兩學部為始。設立帝大之前，臺灣總督府以改善熱帶衛生環境、振興產業為目的，已經設有專屬的研究機構中央研究所，以及府立的醫學專門學校、臺北高等商業學校與臺北高等農林學校等專門學校。臺北帝大除了整合這些高等學校，在重視產業技術與知識外，也新設文政學部，又附加理科於農科，成為理農學部。儘管設置人文科學部門的過程有些曲折，[4] 但是清楚的是帝大草創之際，文政與理農學部是帝大的兩個重要核心，而這種兩核心的關係也如實反映在兩棟本館位於帝大軸線的東邊「傅鐘廣場」[5] 的南北兩端對峙關係上，[6] 並且長期影響了後來的校園性格（圖5.3）。

不但「臺北高等農林學校」被併入臺北帝大，其校舍也一併編整入帝大的校園內，這也是以帝大為前身的臺灣大學位在今日所在地的原因。初期的校舍興建與發展，可以從《臺北帝國大學附屬農林專門部一覽》[7] 與《臺北帝國大學一覽》[8] 中整理出有關建築興建與竣工的相關資料，其結果亦可以簡化綜合為昭和3年與昭和7年（1932）的《臺北帝國大學平面圖》所標示的建築情形。按照時間的先後順序，大致可以知道在昭和3年時，位於帝大軸線南側屬於理農學部者，有「臺北高等農林學校」本部紅磚建築之理農及專門部本館（現今的行政大樓）、化學教室（舊化學講堂）、專門部農學教室（舊北講堂）、專門部林學教室（舊南講堂）；位於帝大軸線北側則有文政學部研究室，以及位於軸線東邊端點的臨時理農學部教室、臨時汽車庫（圖5.34）。

經過四年的興造之後，於昭和7年，校園又實現了軸線北側的文政學部本部、學生控室（現今的第一會議室）與椰林大道南側幾棟重要的建築，如生物學教室（後來的理學院1號館）、理化學教室（後來的理學院2號館）、化學教室（後來的理農學院3號館）、動物飼養室（現今農化新館的一部分）、農學教室（後來的農學院4號館）、其他理農學部的各種研究室與實驗室，還包括運動場與守衛駐留室等各種附屬設施。

換句話說，臺北帝大校園核心區在創校之初已經成形，甚至從二次世界大戰甫結束後的民國36年（1947）的「國立臺灣大學平面圖」，亦可以看出經過近二十年的發展，仍然以帝大軸線及其周邊建築為校園的中心校區。在後人撰述臺大校園發展史時，亦將此區的空間配置視為當今校園發展史上重要的一部分，[9] 甚至在1998年完成座落於戰後

延長的椰林大道端景位置，興建了具有重要象徵性、儀典性的總圖書館。其建築樣式的取捨，亦「沿用舊校園的建築模式，因應新需求而創造新的語彙，以求彼此融合而給予臺大校園建築意象新的傳統」，[10] 可見在 1920 年代前後所興建的校舍，不論在校園院系所的發展上，或在作為學術知識鑽研活動場所的舞臺，其校園建築都扮演了重要的角色。

問題是，椰林大道及其兩旁的建築被視為臺大校園「人文精神」的象徵，但是這些建築樣式與建築配置模式的原始起源如何？或是它的建築樣式在建築歷史上所占的位置如何？這些基本問題在臺灣建築史學界或是臺大的師生們也未必認真面對過。本文並無意一次討論所有問題，但是就位處臺灣大學中心位置之文政學部本館（以下暫稱為「文館」）與原「臺北高等農林學校」的本部（以下暫稱為「農館」），以及由這兩棟建築分踞南北兩端，形成垂直於東西軸線的「傅鐘廣場」，把它放在日本近代建築史的脈絡或是世界主流大學的空間配置模式裡，試圖提供觀點來理解臺大校園的環境與建築。

6.2 椰林大道的空間配置之特質

6.2.1 既有研究對臺北帝國大學中心軸線的界定

關於日治時期臺北帝大校園空間的規劃史，並沒有太多歷史文獻留下，僅有大學一覽之類的制式公文資料，以及編輯於一覽書後的平面配置圖與少許舊照片，從這些資料可以知道昭和 3 年（1928）創校當時的整體規劃。而二次世界大戰即將結束的 1943 年，也留有一張沒有文字說明的規劃圖。較為全面的校園整體規劃，是在 1982 年虞兆中任臺大校長時，委託當時臺灣大學土木工程學系交通乙組都市計畫室的夏鑄九教授所進行的規劃。[11] 過去，在臺灣很少有對校園環境清楚詮釋的論述，夏鑄九在《夏鑄九的臺大校園時空散步》中，關於日本在臺灣設置殖民大學，提出下列論述：

> 移植了美國湯瑪斯‧傑弗遜（Thomas Jerfferson）設計的維吉尼亞大學的校園布局。這裡是知識貴族的理性展現，也是年輕一代的殖民者們知識生產的地方，象徵性地表現了作為殖民大學的臺北帝國大學的歷史任務──軍國主義南侵的知識基地。殖民大學中央支配性軸線大道，原先採用碎石路面，而後鋪設柏油路面，均為價廉粗糙的面材，而非綠草地，可以說是殖民軍國主義權力展現的歷史遺留，不是大學所需的人文氛圍。[12]

在臺灣，將大學校園與維吉尼亞大學放在一起討論，起源於貝聿銘、陳其寬與張肇康三人合作規劃臺中東海校園時。這個議題被提出的時間，是在東海大學文理大道的西端興建新總圖書館的 1982 年前後，而這也與臺大進行總體校園規劃的時期重疊，也就是說，這是臺大討論椰林大道端景規劃時被引起的討論議題。東海大學校內，將總圖書

館置於文理大道西側端景的位置，被視為理所當然，[13] 其背後原因，可從東海校園的規劃構想者與實踐者——陳其寬，於 1995 年 8 月 10 日接受訪談所留下的記錄知其一二：

> 1954 年，我在紐約畫了一幅東海校園未來發展全景圖，…… 水墨畫中間有個草坪，是受了美國傑弗遜總統的影響，他是一位建築師，西元 1818 年他設計了一所大學——維吉尼亞大學，就有一個很大的 mall，在（它）的兩旁有兩排大樹，最後面是一座圖書館，那張水墨畫的校園全景草圖，事實上是受了他的影響。中間有一個大草坪，旁邊則是學院、教室。維吉尼亞大學的那個 mall 兩邊就是學院，還有老師宿舍，老師跟學生住在一起的，維吉尼亞大學可以說是美國的最早一個大學模式，後來很多大學都是受這個模式的影響。……由於東海是一個教會學校，有兩個中心：一個是圖書館，一個是教堂。圖書館位於教學區中心，師生宿舍則是圍繞在教學區的四周。所以最初的設計是男生宿舍在北，女生宿舍在南，教職員宿舍在西，這樣的安排使每一宿舍區與教學區的距離不會太遠，後來由於水壓及供水問題，教職員宿舍被移往東面山下，即目前所在的地方，產生很多問題。[14]

若翻開「東海大學初期規劃配置圖」（**圖 9.20**），可知創校之初構想的圖書館位置，大約在今日人文暨科技館前。但是，1985 年落成的圖書館，則位在延長大道約三分之一，再往西去約 150 公尺位置。圖書館置於西端的想法與初期在 1957 年落成的圖書館，亦即位於文理大道起點的東端，鄰近路思義教堂的旁側，其與行政大樓形成對峙關係不同。東海校園環境從 1955 年創校至 1967 年興建工學院完成，以及後來的發展被視為兩個不同時期。到了 1985 年新圖書館與中正紀念堂的興建，可以被視為後期發展的代表地標性建築。於黃文興、張志遠投稿於《東海風——東海創校四十週年特刊》的〈人文、天成、大度景：東海大學校園巡禮〉文中，亦可見到他們對這個變化的捕捉：

> 本校創校之初，即揭櫫「生活即教育」。因此將校園規劃成質樸、親切、人本的小型大學。創校初期因有聯董會[15] 的財務支持，故能維持這份教育理想。之後因這項財源改為相對基金乃至完全中止，東海不得不擴充學生與設施，致使校園環境日趨多樣與飽和。[16]

不過諷刺弔詭的是，在日趨偏離校園理想的同時，卻因圖書館的興建，讓東海校園更符合維吉尼亞大學校園的空間模式。亦即在大草坪（the Lawn）的兩端，分別有圓形建築圖書館（Rotunda）與作為音樂學系和音樂圖書館用的卡貝爾大廳（Cabell Hall），東海大學的路思義教堂雖然偏離軸線位置，但終究位於東端的起點，[17] 而西端就是這座新建的圖書館。我們到底要如何解讀這種矛盾現象，待後文再作探析。不過維吉尼亞大學大草坪模式或是東海校園文理大道的空間模式，也被引用來解讀臺北帝大的校園空

間，甚至更進一步作為再造臺大椰林大道空間性格與新建總圖書館於椰林大道東端點的重要原型根據。[18]

這種重視軸線大道意義的解讀，見於1980年代臺大進行校園規劃時，提出日治時期於軸線東端配置「南方研究中心」之說，強化了戰後臺灣解讀臺北帝大校園政治支配的殖民性論述。這種「南方研究中心」說法並沒有被寫入正式的《臺灣大學校園規劃》報告書中，而是1993年黃世孟教授撰寫〈臺灣大學校園規劃及發展歷程之課題及對策〉文中有如下的一段補充說明：

> 有一項是非常值得提出來討論的規劃課題，依據當年興建的照片圖所示，主幹道的端點原先已經配置一棟校舍，據聞為「南方研究中心」，今天校舍已經不見，同時也延長臺大椰林大道軸線。1930年代國際間對於城市規劃的空間結構，流行一股城市景觀美學的「端景（Vista）」處理手法。[19]

也因為如此，正式讓「南方研究中心」位於東端的說法，開始成為學院裡，甚至擴及臺灣的普遍認識。2005年，由臺大文學院編寫的《國立臺灣大學校史稿（1928-2004）》中，接受了這樣的說法，正式將它寫入正史：

> （今行政大樓與文學院前）廣場東面，也就是整個椰林大道集中視線的端景，按日本本土帝國大學校園配置慣例應配置講堂，但此則計畫建造南方研究中心（參校園透視鳥瞰圖），此棟合院建築再次說明了臺北帝大的建校目的與校園機能；學校對知識的追求、對現代科學的研究成果，都是為了入侵南洋而準備，至於當時的圖書館，則側置於大道邊上。[20]

接著，2010年4月，夏鑄九亦有如下相同的敘述：

> 其軸線象徵性地朝向日出之東，在集中視線的端景處，則配置著南方研究中心的合院建築物。若按日本本土的帝國大學校園配置的慣例，應配置講堂才是。但從一九三一年臺北帝大的空照圖，這座位處軸線底端、具有重要視覺與建築物意義的建築物清晰可見；不過，關於這座一九三一年興建的建築物由誰設計、如何建成、拆除，至今卻仍未發現進一步的文獻資料紀錄，推測應該是在戰後遭拆除。[21]

文中指出椰林大道軸線象徵性朝向日出之東的說法，指的當然就是象徵日本殖民帝國權威的象徵，這在《國立臺灣大學校史稿（1928-2004）》中，亦有相同的說法，也被應用在日治時期的臺灣總督府（今日之總統府）面向東方的詮釋。[22] 然而，證諸韓國首爾朝鮮總督府或是戰前日本傀儡政府的首都新京，都沒有強調日出之東的配置關係，也沒有歷史文獻加以支持。此種說法，僅是後人對當時環境形式的解讀罷了。

至於椰林大道東端配置「南方研究中心」之說，先行學者則較明確地記述所根據的史料，亦即昭和6年（1931）《臺北帝大校園鳥瞰圖》、昭和3年（1928）及昭和7年（1932）的《臺北帝國大學平面圖》、以及民國36年（1947）的《臺灣大學校園平面配置圖》。重新檢視這些圖面，可以確認圖中確實存在所謂的「回」字形建築與旁側附屬建築的描繪。但若詳閱圖例說明，卻都指稱此二者是臨時教室與臨時車庫。再者，普查臺北帝大歷年設置的機構設施，也未見所謂的「南方研究中心」。因此，於帝大校園東西軸線東端設置「南方研究中心」的說法，實需再作進一步的真偽探究。

如同前述，若戰後對臺北帝大校園空間模式的解讀，存在過度解讀其軸線的政治支配性或甚至明顯錯誤時，那麼到底戰前臺北帝大校園的空間特性又是如何呢？

6.2.2 臺北帝大校園軸線南北對峙的配置性格

雖然臺北帝大東西向的中央軸線是支配整個校園的重要元素，但必須知道的是，無論東海大學的文理大道或是臺大的椰林大道在初始規劃與後來的發展，都潛意識地延長了軸線二分之一或是三分之二的長度。[23] 因此，以延長後變形的空間來解讀原規劃者的企圖，確實有偏差。鑑於此，重新觀察戰前帝大校園中心軸線規劃，則有其必要。

草創時期的帝大校園在「臺北高等農林學校」校園基礎上繼續發展。於昭和3年與昭和7年版《臺北帝國大學平面圖》中（**圖5.25, 5.32**），可清楚地了解當時校園規劃的想法。圖中不但表示既有的建築，也繪出計畫建築的形狀與位置，若將其拿來與後來實際興建完成的建築相比，可知除了位於校門口的帝大本部建築未被興建之外，大部分的計畫都相當準確地被實現了。

作為軸線的椰林大道雛形在帝大創設之始就已出現，在昭和7年的校園配置圖上，則出現當今椰林大道上道路安全島之設計。在戰後的1950年代，臺灣大學延長了這條軸線的長度。不過從帝大設置的初期階段，軸線大道與位居傅鐘廣場南北的理農與文政學院對峙關係的校園特性即已界定。

其南北的建築，除了理農及專門部本館與文政學部本部建築之間特別規劃出南北向的大廣場，兩棟建築位於南北正中央的對峙關係上，其餘的建築則有意地錯開，使各自的建築正向面對著對面的道路，成為各條道路的端景。校園中心東西向軸線大道的東邊盡頭，將出現極具象徵意義的端景建築，是顯而易見的預測，但奇怪的是，為何整個日本殖民臺灣統治期，僅僅在軸線端點處設置臨時理農學部興建教室。若按照宗主國內帝國大學的配置習慣，應該要興建大講堂（禮堂、演講廳或是大型教室）一類的建築才是。

至於建築形態與方向的配置，於「臺北高等農林學校」時代的建築物，如本部紅磚建築、化學講堂、南講堂與北講堂，都以東西方向長，置單邊走廊於南側的長條形單邊走道的建築。帝大成立之後，文政學部本部、生物學教室（理學院1號館）、理化學教室（理學院2號館）、農學教室（農學院4號館）等建築也都遵照這樣的規則。

但是這種習慣對於軸線大道意匠的形塑有些問題必須特別處理。亦即位於軸線北邊的文政學院本館,其南側走道面對大道,建築正面意匠(入口大廳「車寄」)與空間使用的秩序相互吻合,加上北半球太陽南射,使建築的意象特質更為突出。雖然圖書館的事務室不遵守南側為走廊的單邊走道之設計原則,[24] 但是整體圖書館的入口,皆設計成表情豐富的正立面,面對南側的軸線大道。若是暫置中心東西向的軸線,考慮戰前臺北帝大校園基地面積大小,可知配置於北側的圖書館、文政學部本館,再加上西側入口的帝大本部,這三棟建築是帝大的核心。也就是說,雖然東西軸線出現在昭和7年(1932)的《臺北帝國大學平面圖》上,但是在高等農林學校時期這條軸線性格未必清楚,帝大的配置與農林學校時相同面向南邊的可能性極高。

因為東西軸線的出現造成軸線南側建築配置的難題。亦即包括理農及專門部本館的紅磚建築在內,生物學教室、理化學教室、農學教室等建築,則必須驅使建築設計,讓面對軸線大道的面向具有建築正立面的意象(入口山牆立面與入口大廳),但終究無法避免其建築正面與背面的矛盾性。讓原本具有超人性尺度的軸線大道之空間特性,因為無法免除南側理農學部的建築群背向軸線的性格,降低了其空間所具有之儀典性特質。

雖然在軸線大道南北的建築排列,具有這種面對軸線大道正/背面的矛盾性,但是各建築在軸線南北兩邊的擺設,則是將南北的建築做互相面對或是交錯的擺置。具體而言,從校門口開始,按先後次序有左側的校本部、右側的生物學教室、左側的圖書館、右側的理化學教室,然後是理農學部及專門部本部與文政學部本部建築正面的對峙關係,靠著每一棟建築之南北向出入口的張力,一方面減弱南側建築正/背面矛盾性,也減緩了超人性尺度的東西軸向的象徵性。在這樣的東西向具有支配性,南北向兼具對峙與交錯性的關係,特別是到了文政學部大樓與理農學部大樓的對峙廣場,讓軸線大道在此地形塑一個校園環境的最高潮。

這種重視學部本部建築的作法,在本書第5章[25] 中已說明,日本最早也是最重要的東京帝國大學開始即有這種傳統,亦即日本帝國大學的構成,是從獨立的分科大學所組構的綜合大學。大正13年(1924)創設的韓國京城帝國大學亦有同樣的校園性格。從附於昭和16年(1941)《京城帝國大學一覽》的「京城帝國大學建物配置圖」(圖6.1)中,[26] 可以看到當時的帝國大學校園,主要為帝大附屬醫院及校舍相關設施兩大部分。若暫置機能性配置的附屬醫院不論,其醫學部本館與法文學部本館分別配置在西邊的蓮建町與東邊的東崇町,對峙分隔在一條聯外道路的東西兩側。在東邊的校園以法文學部本部為中心建築面西,本館前有一大廣場,北邊有圖書館,南邊有帝大本部及遲遲未能興建的大講堂建築。

同樣是宗主國日本在其殖民地所興建的帝國大學,為何不存在類似臺北帝人超人性尺度的軸線規劃?在「京城帝國大學建物配置圖」可以了解大學是位於高低起伏的丘陵地上,或許形塑中央軸線有一定困難,但若要貫徹所謂的殖民支配性,應該是可以克服

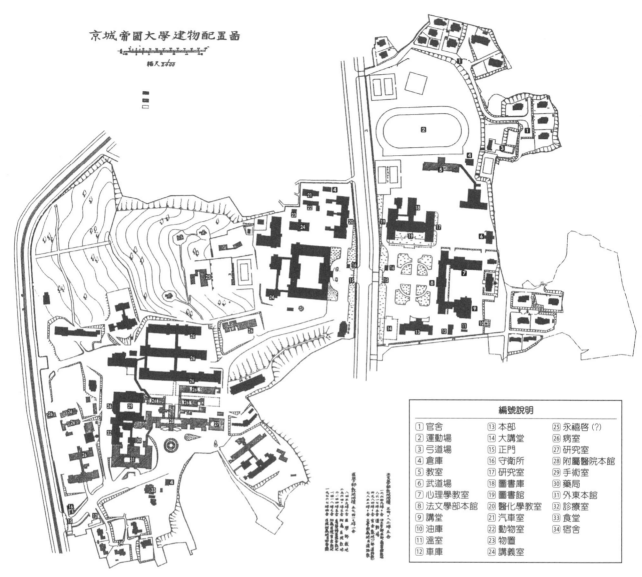

圖6.1　昭和16年（1941）日本統治下的韓國京城帝國大學配置圖

的問題，但是為何日本殖民政府並沒有如臺灣學者所稱之殖民支配性軸線的規劃？在
此要特別提出的是其主要學部本館的對峙配置，圖書館、校本部、大講堂皆集中在中央
廣場的周邊。這種配置方式與臺北帝大校園中，理農學部與文政學部本館建築對峙配
置，以及文政學部本館、圖書館與校本部並列集中於軸線北側的構想，有著一定的共通
性。

6.3 大學的起源與「修道院模式」的校園空間

夏鑄九對臺北帝大設立之初所興建的文政學部本館（臺大文學院）與圖書館（臺大校史館）建築，有如下的評論：

> 這些主要建物基本上都是學院或是圖書館等一級單位，以中央主樓與院落中庭，營造一種類近歐洲中世紀修道院的學院建築類型，在空間組織與量體表現上，以兩翼對稱的形式，表現一種建築正面所需的儀典性。在1910到1920年代，歐美的現代大學校園都以中世紀的建築作為學院的共同想像，日本殖民者自不例外。[27]

現代大學起源於歐洲中世紀修道院之說的真假還有討論空間。確實扮演知識修習與累積角色的修道院，雖然上溯到4世紀就已經存在，[28] 但是修道院真正的目的在培養神職人員，這與後來稱為「大學」的性質不同。一般所稱的「大學」，起源於11世紀，即那些具備學識的教師與受學識所吸引的學生，共享知性時間的空間。那可能是街頭、教會、教師的住所，亦可能是城市中租借的空間。例如，巴黎大學在塞納河（Seine）的橋頭，而博洛隆尼亞大學（Alma mater studiorum-Università di Bologna）則以博洛尼亞主廣場（Piazza Maggiore）周邊為發源地。當時的學問被教會、修道院附屬學校，也就是學校（schola）所獨占，因此厭煩固定的公部門學問的人們，離開學校，開始從事自由的講學活動。他們到人來人往多的場所，如橋頭或是廣場進行講學論述，「大學空間」也因此而誕生。[29]

以博洛隆尼亞大學為例，大學空間交織於都市之中，以陽光與陰影韻律所交織出的美麗廊道（列柱廊），大學建築就在這樣的街道裡確立而出現。博洛隆尼亞大學創立於11世紀末，它是世界最古老的大學。當時的教育以研究羅馬法為中心，聚集師生於修道院的學校，或教授的家裡，或是在街上租借建築的廳所，大學就是由教師與生徒所支持的共同體。從12世紀末至13世紀，新創設學藝學部（通識教養）、醫學部、神學部等部門，在過程中，開始興建學生宿舍作為大學固有的空間，另一方面，各學部也在街區之中明確化了大學的空間。14世紀以後，則有更明確的發展，在特定街道兩旁興建講堂教室，稱其為「基爾特（guild）街」或「派閥街」等，以主張其學部的範圍領域，這就是在都市空間裡意識、掌握大學空間的存在（**圖6.2**）。[30]

16世紀，於舊市街中心的博洛尼亞主廣場，興建「阿奇吉納西歐宮」（palazzo dell' Archiginnasio），作為幾個學部共用的建築。從法學部講堂教室到醫學部的解剖室，將所有的學部收容於單一棟建築裡，就大學空間領域的確立而言，確實是有了新的發展。17世紀自然科學系的學部設立，到了19世紀，發生了很大的變動，大學的中心遷移至博洛尼亞市東北部的波吉館（Palazzo Poggi），學問領域也隨之擴大，學生人數增加，

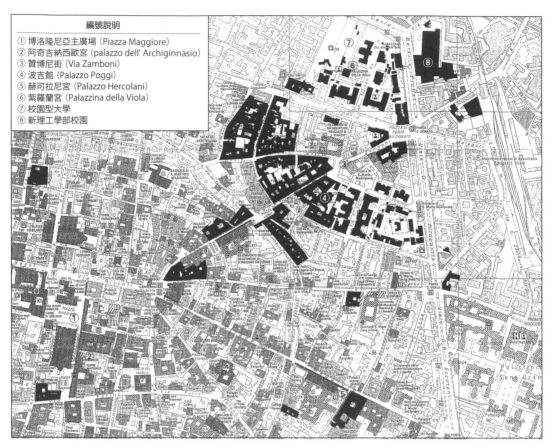

圖6.2　義大利博洛隆尼亞大學（Alma mater studiorum-Università di Bologna）1990年代平面圖

再利用宮館（palazzo）、修道院或是研究設施，擴充其空間領域，從舊市街中心延伸至聖多納托門（Porta S.Donato）的贊波尼街（Via Zamboni）為中心的街道。在19世紀後半，以「校園」（campus）的空間模式出現，時而沿著街廓，時而設置柵欄，明確化其大學的空間領域，成為興建建築的發展模式。[31]

　　博洛隆尼亞大學的發展模式是歐洲大學發展的起源，但是近代性的大學要在威廉・馮・洪堡（Wilhelm von Humboldt）提出近代國家與近代國民養成的理念之後，才能稱呼「近代大學」。夏鑄九所言的1920年代的美國大學，或是日本在1886年開始所設置的帝國大學，都是受到洪堡所提的近代大學理念影響的近代大學。[32] 不過其校園空間規劃與建築樣式的設計，則各個大學有各自的背景與脈絡。

　　美國大學校園建構的想法來自歐洲，特別是英國，再隨著美國歷史的演進發展。就如美國最古老的大學哈佛大學，其創立者約翰・哈佛（John Harvard）出身於英國劍橋大學伊曼紐爾學院（Emmanuel College），他將劍橋大學校園的傳統「方庭」（quadrangle; quad）帶到美國，但是美國的方庭與後來的發展卻有不同的樣貌。追究

英國學院方庭的起源，原為英國學生居住的修道院裡被稱為廳院（hall）的附屬性設施，因而出現了追求更高學位為志願的學生或是貧困學生居住的學寮建築之型態，這就是所謂的學院（college）。方庭可被視為學院的原型。進入16世紀，修道院的附屬設施「廳院」消失之後，發展成為以第一學位為目標之學生團體的學院。國王、教會或是世俗民間推進了學院的設置。[33]

到了17世紀，學院發展出類似家庭教育的師徒之制（tutorial system）。那裡有稱之為大學教員（fellow）之學長自主地從事學院的營運，在他們的學院裡建立針對年少學生的教育制度，這也就是牛津與劍橋大學獨特的傳統。儘管世間有稱方庭形式是繼承修道院建築形式的說法，但是學院共同體與方庭空間形式的結合，並不必然只源自修道院的附屬設施而已。這是因為大學在培養神職人員上，對於外界有很強的封閉性，在歷史上，大學與外部市鎮之間常發生激烈的對立關係，而方庭對外的關係正好符合這樣的條件，同時其內部空間可以提供類似家庭單位的師徒制度所需的或大或小的空間，在空間上支持了這個學院制度。[34]

雖然美國大學校園環境的空間型態屬於英國方庭形式，但因時因地亦有變形的發展。哈佛大學從英國帶進來方庭大學的環境構想，自始即以「ㄇ」字形的三邊方庭為出發點，作為發展模式。但是，被東海創校規劃者陳其寬及日治之後對臺灣大學進行總檢討規劃的夏鑄九視為近代大學校園之母的維吉尼亞大學，其校園空間發展模式又是如何？相對於歐洲大學起源於方庭或是宮殿形式，是以建築物圍出開放空間，美國的大學校園（campus）則正好相反，是在開放空間置上建築，使之區分出各個空間來。英文的「campus」，原來拉丁文是「field」的意思，相對於歐洲稠密的都市空間，美國的大學空間是以「開放空間」為基礎展開的大學校園。[35]

起初的維吉尼亞大學校園被稱為「The Lawn and the Range」，在山丘上配置稱為「Rotunda」的圓頂圖書館建築，此地有兩長廊，從草坪的兩旁往下延伸。這個廊道將東西兩邊共十座別棟建築（Pavilion; 一樓為教室，二樓為教師住宅），與學生住宿連結在一起，各棟建築有不同的正立面樣式，這種多樣的建築集合體正是大學的象徵。在建築背後隔著中庭的是附屬學生宿舍與食堂餐廳等建築群（圖6.3–6.5）；於草坪軸線的端景處，即是圓型建築圖書館（Rotunda）。這是湯姆生‧傑弗遜（Thomas Jefferson, 1743–1826）所提倡的「大學生活村」（Academical Village），也就是體現「生活即教育」的大學。這種包括教師與學生居住機能共同體的大學，始自英國移植文化的殖民地時期，以脫離都市與追求大自然為目標的美國大學校園（American Campus）特徵，直至今日仍被傳承下來。[36]

因此陳其寬在東海創校之初，受維吉尼亞大學影響的是其「生活即教育」的「大學生活村」的概念。文理大道兩側配置各學院，在學院的後側原本放置的是教師與學生的住宿設施，但是後來放棄住宿設施，只留下文理大道與東西端建築配置教堂與圖書館的

編號說明

① 大草坪 (The Lawn)
② 圓形建築圖書館 (The Rotunda)
③ 卡貝爾大廳 (Cabell Hall)
④ 人文科學系學科
⑤ 自然科學系學科

圖6.3　1872年維吉尼亞大學的草坪軸線透試圖

圖6.4　維吉尼亞大學1990年代平面圖

圖6.5　維吉尼亞大學1827年的草坪軸線透視圖。端景就是著名的圓形建築圖書館（Rotunda）

原始構想，又因為校園規模尺度增大，放棄了原來「生活即教育」的理念，將發展於劍橋學院的方庭用中國建築的合院空間取代，僅剩下純粹的校園空間配置形式上的模仿。夏鑄九認為日治時期帝大校園的軸線配置，具有展現殖民軍國主義的企圖，為了消去這個特質，重新賦予人文氛圍的校園環境，他以具有大學精神的東海大學文理大道，及維吉尼亞大學的草坪軸線空間作為投射，因此，於同是軸線的東端放置總圖書館，重合了前兩校形式上的空間模式。這裡必須注意的是日本的帝國大學是由專門的分科大學組構而成，分科大學後來轉化為學部，這個學部與美國或是歐洲「生活即教育」的學院是不同的。不過思想文化的傳播本來就是從形式的學習開始，做校園空間模式的投射與聯想也不是完全沒有意義。

6.4 美國大學「布雜樣式」與日本帝國大學空間模式的出現

6.4.1 美國大學「布雜樣式」空間的出現

夏鑄九提到「在空間組織與量體表現上，以兩翼對稱的形式，表現一種建築正面所需的儀典性。在1910到1920年代，歐美的現代大學校園都以中世紀的建築作為學院的共同想像，日本殖民者自不例外」的說法，指的應該是在19世紀末到1920、30年代流行於美國，作為裝飾美國國家威嚴的布雜古典樣式之建築風格。令人佩服的是夏氏對於環境形式的敏感度，他雖然沒有應用文獻證明當時日本帝國大學與美國之間的關係，但是他的看法有一定的可能性。

日本建築從19世紀中葉開始西化、近代化運動，首先從英國、德國與法國學習歷史主義建築，進入20世紀之後，歐洲的歷史主義衰微，日本則轉向美國學習布雜樣式的新興歷史主義建築，當時有橫河民輔、下田菊太郎、酒井祐之助、橋口信助等多數建築師，前往美國大學留學、美國的主流建築師事務所修業或視察美國布雜樣式建築，他們向美國學習當時建築的知識量超過前一世紀向歐洲學習的總和，對日本也產生了很大的影響。[37]

當時將巴黎的古典布雜帶回美國的是建築師亨利‧霍布森‧理查森（Henry Hobson Richardson），他對美國與世界的「芝加哥學派」[38] 發揮了很大的影響力。他從哈佛大學畢業之後，前往位於巴黎的美術學校（École des Beaux-Arts）留學。理查森於1866年回國，開始展開他建築師的活動。起初他的作品重於追求當時流行的歌德（Gothic）樣式或是第二帝政風格為範型，後來轉向仿羅馬（Romanesque）樣式的設計。[39]

讓布雜古典樣式成為美國建築主流的契機，是1893年在芝加哥舉辦的哥倫比亞萬國博覽會（The World's Columbian Exposition of 1893）。一般而言，萬國博覽會的各種設施，皆會表現當時該地建築設計的主流。但是這個博覽會卻成為體現進步主義的早期近代建築派與位於紐約等東部重視傳統創作的古典主義派，兩派建築師爭奪主導權（hegemonie）的場域。結果古典主義派獲勝，讓博覽會整體結構的基調，以素材、尺度（module）為重要考量因素，維持屋頂水平突出（cornice）來統一高度。因時代的關係，這個方向也普遍受到市民的好評，因此展開用古典樣式美化都市的運動。當時的芝加哥、舊金山（San Francisco）也發展這樣的都市意象。[40]

當時由建築師麥克吉姆（Charles F. McKim）、米德（Mead）及懷特（White）三人所帶領的世界最大規模之建築師事務所，他們就是布雜古典樣式的真正推手，賦予美國19世紀末到20世紀初的都市建築以嚴格的古典主義的表現，這就是「美國布雜樣式」（American Beaux Style）。他們的作品如波士頓公共圖書館（1895），採用義大利文藝

復興的宮廷建築的帕拉佐風格（Palazzo Style）樣式來建造，而哥倫比亞大學的羅氏紀念圖書館（The Low Memorial Library）、紐約賓夕法尼亞車站（Pennsylvania Station），採用了更為嚴格的幾何與羅馬的雄壯風格表現。麥克吉姆與米德懷特事務所推動的美國布雜樣式，是以公共建築為中心在美國擴展開來，因此興建了許多古典主義樣式的建築。後來這種古典樣式基礎，在下一個風靡世界的裝飾藝術運動（Art Deco）時代裡，也扮演了非常重要的角色。[41]

　　岸田省吾在整理美國大學校園之整體發展趨勢時，也將布雜古典樣式的空間模式視為進入現代大學校園空間前集大成之結果。他對於大學校園起源發展綜合歸結於發生在19世紀末、20世紀初美國大學校園空間模式的具體呈現。他將美國的校園空間模式類型分為：普林斯頓大學的拿騷街型（Nassau-Street Type）、哈佛大學的開放方庭型（Open-Quad Type）、維吉尼亞大學的草坪廣場中心型（Mall Type）、華盛頓州立大學的美國布雜古典型（American-Beaux Type）四種。普林斯頓的拿騷街型是先在開放空間裡興建單純的磚造中央廳堂建築，再沿著垂直建築交叉軸開始發展，以及以廳堂建築

圖6.6　普林斯頓大學的拿騷街型（Nassau-Street Type）

編號說明

① 拿騷廳（Nassau Hall）
② 歌德式方庭（Gothic Quadrangle）
③ 麥卡錫步道（McCosh Walk）
④ 研究所（Graduate school）
⑤ 東側校園（campus）
⑥ 食堂（Eating House）

圖6.7　普林斯頓大學1932年平面圖，有多數的歌德樣式方庭被興建出來

臺灣建築史之研究
他者與臺灣

為中心圍繞大型開放空間。擴大大學空間的基礎是以開放空間及中央位置的建築照射軸線來指出發展空間的轉化，整合圍繞開放空間的形成與沿著軸線的展開，相當具有戲劇性。當大學成長時，可以看到整合的力量與開放的力量，巧妙地驅使圍繞與軸線的作用力的型態（圖6.6, 6.7）。[42]

在哈佛大學可以見到的典型開放方庭是劍橋大學三翼形式的方庭，分解成獨立的建築去圍繞一個開放空間，大學整體則透過逐漸連結這種方庭的開放空間而成長，亦即被稱為「庭院系統」（yard system）的空間模式。在此明顯可以看到經由圍繞而創造整合的力量，促進開放空間做一體性與連續性的展開，面對周邊開放的力量（圖6.8–6.10）。環境的發展賦予開放方庭面向和緩的市鎮或是自然環境軸向性，沿著軸向展開開放空間者就是草坪廣場中心型。後來對美國的大學校園規劃產生很大影響，維吉尼亞大學就是屬於這種草坪廣場中心型校園，在建築上做整齊有秩序的興建。[43]

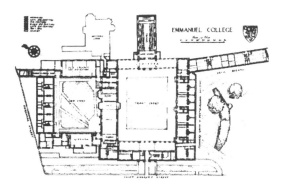

圖6.8　英國劍橋大學伊曼紐爾學院（Emmanuel College）的方庭圖

圖6.9　18世紀初哈佛大學開放性的方庭圖。從右邊到左是massachuesttes（1718）、Harvard（1764）、Sthoughton（1804）

圖6.10　奧姆斯特德（Frederick Law Olmsted; 1822–1903）於1896年規劃之哈佛大學校園構想圖。對於既有建築不允許有非軸線對稱的增建

編號說明
① 瑞尼爾山 (Mount Rainier)
　主軸線
② 中央廣場 (Central Plaza)
③ 文科中庭合院 (Liberal arts
　Quadrangle)
④ 大學圖書館
⑤ 丹尼會堂 (Denny Hall)
⑥ 紀念之道 (Memorial Way
　NE)
⑦ 學生宿舍
⑧ 天體物理學館
⑨ 大學醫院

THE UNIVERSITY OF
WASHINGTON
Campus and Vicinity
1993

⬆ 圖6.11　1993年華盛頓州立大學平面圖
　　　　（美國布雜古典空間結構的典型案例）

⬅ 圖6.12　1994年德克薩斯州大學奧斯汀
　　　　分校平面圖（美國布雜古典空間結構的
　　　　典型案例）

集合上述三種類型之集大成者是美國布雜古典型校園。基本上這種型式是以開放方庭與草坪廣場中心型的圍繞為單元，將這些單元沿著軸線使其體系化的結果。組構對變化有柔軟彈性的開放方庭與軸線體系化，達到使這種型式可以對應任何規模的成長。讓過去加在規模尺度上的桎梏可以得到解放，也是解放大學空間的編整方法。在此所形成之圍繞與軸向的體系，從整合與開放的觀點言之，接近都市空間裡的廣場與街道的體系。軸線往外部延伸，可以定位校園環境整體對外界的關係。與其說開放和外部對立之內部，不如說是大學的都市性組成與外部世界聯繫成為一體化的現象。過去從典型校園（proto-campus）開始導入都市性秩序，到了美國布雜古典型式，可以說是完成了一種型態（圖6.11, 6.12）。[44]

6.4.2　日本帝國大學「古典空間模式」的出現

　　我在整理本書第5章時，將東京帝大與臺北帝大的布雜古典空間模式[45]的來源歸於日本直接向歐洲學習，特別是明治19年（1886）恩迪（Hermann Gustav Louis Ende）與貝訶曼（Wilhelm Böckmann）協助規劃的「東京官廳集中計畫」所造成的影響。但是就如同藤森氏所言，在19世紀末葉至20世紀20年代美國布雜樣式達到巔峰時，日本正向美國學習歷史樣式建築。因此，東京帝大校園的古典樣式特質與在臺灣採用中央軸線配置的校園規劃，受到美國很大的影響才是。

　　拙文對東京帝國大學校園的起源、形塑過程與後來的變遷有所論述，解析明治20年代後半（20世紀初期），已出現從正門往東的道路，其端點位置雖為空地，但在大正時期興建了東京帝大最具象徵性的建築——大講堂，以及從大門往工科大學、圖書館的放射線道路和連接工科大學與圖書館的南北向道路（圖5.9）。此時已經可以看出傾向美國布雜古典樣式校園的空間模式，正在萌芽發展。

　　大正12年（1923），日本發生關東大地震，東京帝大校園建築也遭到相當程度的破壞。災後重建主要是由東京帝大營繕課長，也是工學部教授內田祥三所負責。內田的復興計畫之核心在於以大講堂為中心，將圖書館與博物館對稱地配置於前方的左右兩側，作為象徵校園的建築物群，但是因為博物館無法得到學校的認同而縮小其規模成為陳列館。雖然原來的構想無法貫徹實踐，但是大講堂與圖書館仍是校園復興計畫的中心。例如與正門相對的大講堂，紅門（赤門）與醫學部的本館，農學部的大門與農學部3號館，圖書館與工學部1號館等，皆屬明確的案例。還有面對運動場的醫院病房大樓，設計出沿著道路的建築大立面。校園內的主要中心性建築，其道路軸線端景（vista）對峙的空間，也在幾處局部地方清楚呈現（圖5.10）。[46]東京帝大經過緩慢的調整過程，雖然沒有出現如臺北帝大的超人性尺度的軸線，但可以確認在校門口區域或校園局部，採用類似美國布雜古典空間模式的相對端景原理規劃校園。

　　日本的帝國大學中能與東京帝國大學相抗衡的，是明治30年（1897）6月所設立的

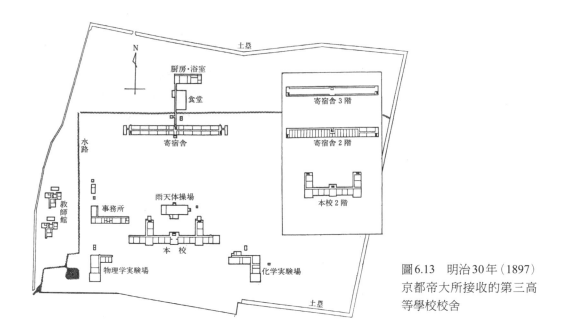

圖6.13　明治30年（1897）
京都帝大所接收的第三高
等學校校舍

京都帝國大學。若檢視其初期的校園空間模式，將它拿來與今天現存的校園相比對，可以知道初期的校園架構就是後來京都帝大的空間架構。它在明治30年（1897）成立之初，合併了位於福岡、大阪等地之專門學校，設置法、醫、文、理工的四分科大學，綜合為京都帝國大學。

　　於校園發展的初期，第三高等學校逐漸移轉至第二松學校（舊教養部地區），原有吉田學舍建築物[47] 被京都帝大所接收（圖6.13）。原有校舍是在明治20年（1887）年先後興建的建築，有本校（帝大時期的本館建築；二樓磚造）、寄宿舍（三樓木造）、食堂（一樓木造）、廚房及浴室（磚造）、雨天體操場（木造）、事務所（木造）、教師館（木造），和化學實驗場（磚造）、物理實驗場（磚造）等。這些建築被轉用為京都帝大理工科大學、法科大學與文科大學之校地，再透過買地設置醫科大學等建設過程，京都帝大的校舍基本架構也於焉成形。[48]

　　到了大正元年（1912），校本部建築遭到火災燒毀，大正14年（1925）才又重建，亦即京都帝大經歷十四年沒有本館建築的狀態。大正3年（1914），原來的理工科大學分割為理科大學與工科大學，在校本部的北方，分別興建化學教室與工業化學教室各自的本館建築，兩棟建築作南北並列的配置，都屬紅磚造的華麗建築。大正6年（1917），又於化學教室東側，興建土木工學教室及後方的土木工學製圖室。這棟土木工學教室扮演了京都帝大校園內少有的軸線焦點角色。這時興建完成的化學教室、工業化學教室與土木工學教室的紅磚建築，可被視為戰前京都帝大校園主要景觀型態的代表性建築（圖6.14）。[49]

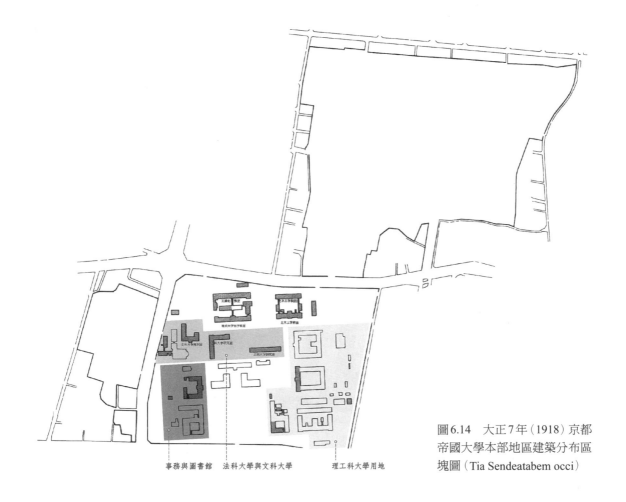

圖6.14　大正7年（1918）京都
帝國大學本部地區建築分布區
塊圖（Tia Sendeatabem occi）

事務與圖書館　　法科大學與文科大學　　　理工科大學用地

　　在法科大學方面，法科大學研究室完工於大正5年（1916），過去的法科及文科大
學事務室，或是文科大學心理學教室、文科大學研究室，都屬東西方向較長的長方形
建築。大正5年完成的建築，都傾向將來圍繞成「口」字形的建築形體，只不過先完成
北棟與西棟，東棟與南棟則稍晚於大正13年（1924）完成。至於文科大學，於明治42
年（1909）提出興建陳列館的構想，用以收藏歷史學、考古學、地理學、古美術相關資
料，大正3年（1914）開始興建，後來陸續在大正12年（1923）、大正14年（1925）、昭
和4年（1929）進行增建，完成中庭樣式建築（圖6.15）。[50]

　　因此日本在設置東西兩京帝國大學時，是在既有的舊宅遺址上開始發展，其初始的
校園並沒有整體的規劃，東京帝大逐漸整理核心校區，使其具有動線的軸線、廣場與軸
線端景，類似「布雜古典空間模式」出現。相對地，京都帝大校園雖然其本部建築為對
稱儀典性建築，亦有土木工學教室作為端景，與教室前一小段的軸線道路附和古典空間
的模式，但是並不見其統合呈顯軸線與端景組合空間模式。同樣的，設立於明治36年

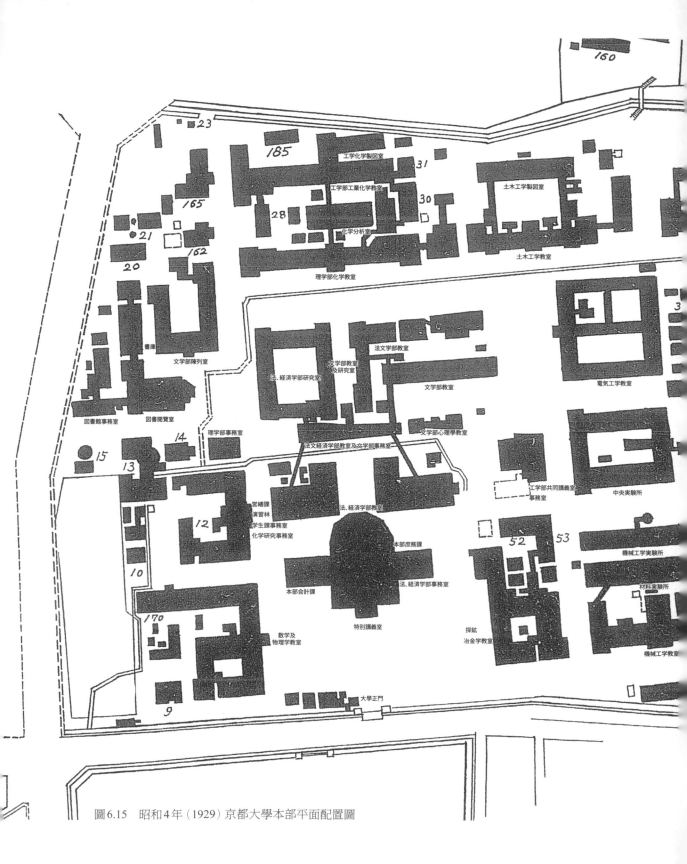

160

23

185

工学化学製図室

31

工学部工業化学教室

30

化学分析室

土木工学製図室

165

28

21

162

理学部化学教室

土木工学教室

20

書庫

文学部陳列室

法文学部教室

3

法、経済学部研究室

文学部教室及研究室

文学部教室

電気工学教室

図書館事務室

図書閲覧室

理学部事務室

文学部心理学教室

14

15

13

法文経済学部教室及文学部事務室

工学部共同講義室

中央実験所

営繕課
演習林
学生課事務室
化学研究事務室

法、経済学部教室

事務室

12

本部庶務課

52

53

機械工学実験所

10

本部会計課

法、経済学部事務室

材料実験所

170

探鉱
冶金学教室

機械工学教室

数学及
物理学教室

特別講義室

9

大學正門

圖6.15　昭和4年（1929）京都大學本部平面配置圖

（1903）的九州帝國大學，亦不存在整體的布雜古典空間模式的規劃意圖，僅出現在正門右側的校本部與工學部本館的對峙關係而已（圖6.16）。

　　在討論臺北帝大校園時，值得注意的是北海道帝國大學的校園規劃，因為臺北帝大在昭和3年（1928）成立時，合併了「臺北高等農林學校」，帝大的校舍也是整編自農林學校的校舍。當時的高等農林學校校長兼中央研究所的技師大島金太郎，以及在臺農學方面的專家人才，大多是北海道札幌農學校的畢業生，幾乎占了百分之八十以上，後來繼任大島的澀谷紀三郎、磯永吉也都擁有札幌農學校的人脈關係。可見臺北帝大在草創及後來的發展，都與北海道帝國大學有密切的關係。[51]

　　北海道帝國大學是以設立於明治9年（1876）的「札幌農學校」為基礎，後來發展出來的帝國大學。[52] 札幌農學校原設立於札幌市中央區北1、2條，西1、2丁目地方。從圖6.17可知於設立之初，有北講堂、中央講堂與寄宿設施作間隔各別向南的配置。到了1890年代後半，因為北1條農學校之周邊市街地的擴展，漸感校地狹窄受限，因此從明治32年（1899）起，於北8條以北的第一農場內，開始興建新的校舍，於明治36年（1903）落成。位於中央位置，面向東邊的農學教室是當時文部省技師中條精一郎的設計，中央三角山牆、門廳車寄，立有時鐘

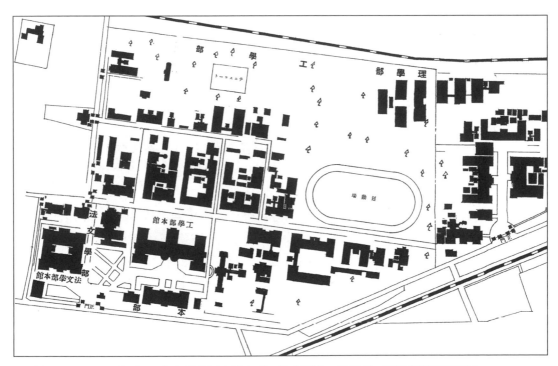

圖6.16　昭和16年（1941）九州帝國大學本部、法文學部、工學部、理學部配置平面圖

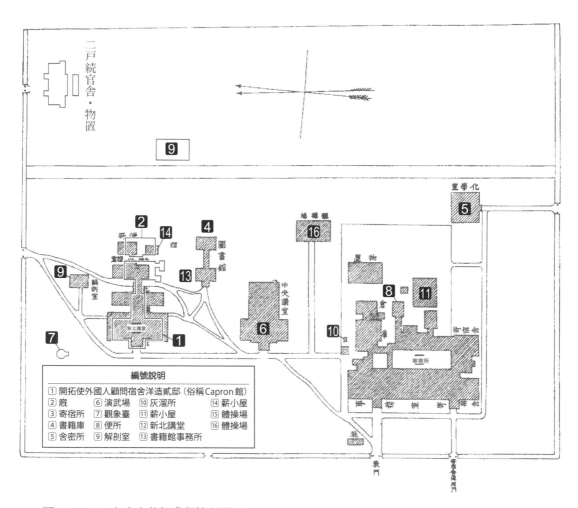

圖6.17　1901年左右札幌農學校配置圖

塔，兩翼左右對稱延長的教室，兩端亦有三角山牆作為結束。在農學教室的前方大道南北兩側，分別有動植物學教室與農藝化學教室，以及圖書館讀書室與水產學教室（原計畫為大講堂）做相互對峙的配置（圖6.18）。

　　這時的校舍已經可以預測後來北海道帝國大學校園的發展趨勢。雖然帝國大學之校園用地內並沒有事先進行道路規劃，但因為札幌市位於一望無際的大地，市街地的發展則以棋盤狀為規劃的基本構想，北邊道路命名從北1條到北51條，南邊從南1條到南39條，北海道校園在札幌市的都市紋理之中，自然也傾向將校內道路做棋盤狀的區劃。因明治41年（1907）古河礦業會社的捐款，讓札幌農學校得以升格為農科大學，並成為東北帝國大學之一部分，讓當時第一農場內的建築與道路有進一步的成長，都以棋盤狀劃定新道路與新街廓。要注意的是新增街廓內的建築配置，如預科與實科教室群組、林學教室與畜產學教室的群組，都分別朝向南方，街廓間的聯繫就靠垂直水平的分割道路。

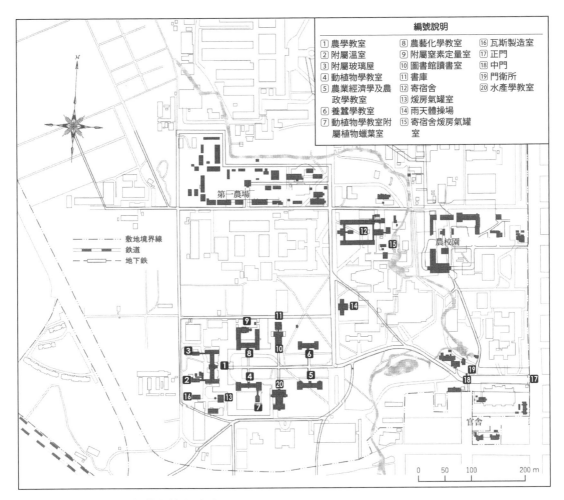

圖6.18　1906年札幌農學校配置圖

　　東北帝國大學農科大學校舍的發展，可根據《北海道大學一覽》的記載知道農科大學於大正7年（1918）獨立，以原農科大學為基礎設置北海道帝國大學。接著於大正8年（1919）2月設置醫學部，成為擁有農學與醫學兩學部的綜合大學。再於大正13年（1924）設置工學部，於昭和5年（1930）設置理學部，及在戰後的昭和22年（1947）設置了法文學部。在昭和18年（1943）的校園配置圖中（圖6.19），除了可發現日本帝國以各學部為區塊中心的校園組構情形，還可以發現貫穿帝國大學南北的一條軸線道路，南端位置是1916年興建的中央講堂，往北則沒有特地的終點，可以持續往北無限延伸。配置在軸線東西兩旁者，有理學部本部、工學部本部，以及與南北軸線作垂直交叉的東西向道路。醫學部與基礎醫學教室則對峙在東西道路中間部分，工學部則配置於南北軸線與東西向道路交點的西北處，面對交叉點有一廣場作為緩衝（圖5.6）。

　　東京帝大、京都帝大在既有的大名宅邸舊址上發展，北海道大學在一片新開拓大地

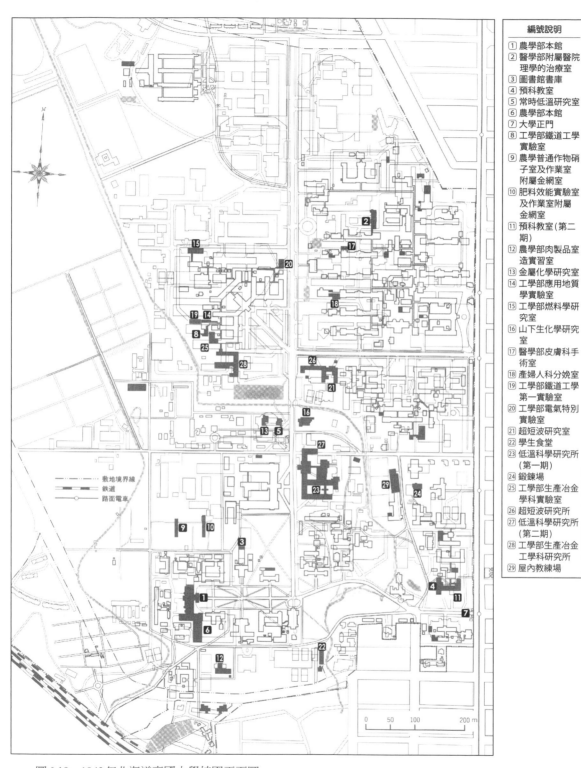

敷地境界線
鐵道
路面電車

0　50　100　　　200 m

圖6.19　1943年北海道帝國大學校園平面圖

設置大學，雖然對其校舍可做全面的規劃，但作為古典空間軸線相對的配置也僅限於局部的農學部區域，南北軸線的南端為中央講堂。農學部本部區域是明治23年（1890）所規劃最早的老校區，後來木造建築雖已經改建為磚造或是加強磚造的建築，但是今天仍維持其軸線端景的空間模式。整體而言，日本戰前的七所帝國大學（東京、京都、東北、九州、北海道、京城、臺北），雖然京城與臺北屬於殖民地的大學，但是校園空間模式的規劃，倒是可以將京城、京都與九州大學歸為一類，臺北與北海道歸為一類，另一類是東京帝國大學從大名宅邸為起源發展，到具有古典樣式的空間模式。

　　雖然東京帝大校園只有局部，但在昭和3年（1928）臺北帝大設置的時候，最具古典空間模式（軸線、端景、廣場與圍繞儀典建築於廣場周邊）的校園仍非東大莫屬。目前知道臺北帝大在昭和3年時成立，根據當時《臺灣建築會誌》的記載，是由總督府營繕課擔任規劃設計的工作，而《臺灣總督府及所屬官署職員錄》（昭和4年）記載當時的營繕課編制下有技師井手薰課長及栗山俊一、坂本登、吉良宗一、白倉好夫、八坂志賀助等五名技師。由此可以推測對於臺北帝大的校園建築最具影響力的人是井手薰。

　　井手薰於明治39年（1906）畢業於東京帝大建築學科，畢業後進入辰野‧葛西建築事務所工作，在辰野金吾手下從事建築設計；於明治42年（1909），進入陸軍擔任工兵少尉；於明治44年（1911），在辰野金吾的推薦下來到臺灣。當井手薰在東京帝大唸書時，雖然最具象徵的安田講堂尚未興建，但是「布雜古典」空間模式儼然已經形成。當井手薰規劃臺北帝大時，安田講堂（1925年竣工）已經興建完成，這時的東京帝大已呈現清晰的「布雜古典」空間模式，對出身於東京帝大的井手薰應有重大的影響。

6.5　臺北帝大核心建築樣式的解讀

　　這裡所說的帝大核心建築，指的就是理農學部及專門部本館（簡稱為「農館」）與文政學部本館（簡稱為「文館」）兩棟建築。「文館」可代表帝大設置以後的建築樣式，而「農館」是總督府臺北高等農林學校（簡稱為「高等農校」）時期的本部建築，分踞在垂直帝大軸線的傅鐘廣場之南北兩端。這個傅鐘廣場正可以說明帝大具有軸線、端景與建築物所圍繞的廣場等古典樣式空間特質。或許就是因為分踞廣場兩端的對峙關係，讓這兩種不同樣式的建築可同時存在，而不讓人感到不協調，當然也是因為它們同屬20世紀初歷史建築再生的裝飾藝術（Art Deco）之作品。另一個不可思議的是，當年僅是「高等農校」的本部建築，歷經帝大與戰後近七十年的歷史，雖不能與被當作帝大顏臉的「文館」互爭頭角，但卻能在戰後重視行政權威的臺灣文化裡，仍然作為臺大的行政中心，並且在可預見的將來仍然繼續使用。

6.5.1 舊臺北帝大理農及專門部本館（農館）

這棟建築屬於日治早期的紅磚建築，位在帝大軸線兩旁，是唯一在帝大成立之前即已存在的建築。其他的建築是以仿羅馬樣式為基調，外貼以土黃色溝面磚（scratched tile），而「農館」的建築樣式則與仿羅馬樣式完全無關。

「高等農校」時期的建築主要是以雨淋板及紅磚結構來建造，位於今日臺灣大學的農業綜合大樓與共同教學教室，分別有北講堂（帝大時期的農林專門部農學教室；已經拆除）與南講堂（帝大時期的農林專門部林學教室；已經拆除），即是用雨淋板建造的典型建築。而紅磚建築除了「農館」之外，還有改制帝大後興建的學生控室（今日的第一會議室）、化學講堂（帝大時期的理農學部化學教室；今日的化學教室）、農林專門部講堂（今日的昆蟲館）等建築。

因為日本國內於大正12年（1923）發生關東大地震後，日本幾乎不再採用純紅磚砌造的建築，這也影響了殖民地的臺灣。因此在昭和3年（1928）帝大成立之後，自然不再興建純紅磚建築，而逐漸改用加強磚造或是鋼筋混凝土造的建築。這樣的轉變不僅發生在帝大校園內，在臺灣或是當時殖民宗主國的日本亦有相同傾向，「農館」的建造雖在地震之後，但可視為日治時期臺灣官方紅磚建築最後的作品。

雖然不清楚「高等農校」校舍的設計者名字，但或許是總督府內的職員。翻閱大正15年（1926）「農館」竣工同年度的《臺灣總督府職員錄》，可以看到「高等農校」校長兼總督府中央研究所技師的大島金太郎之姓名，與其並列者有內務局土木課勤務兼職技師荒木安宅，或可推測包括「農館」在內的校舍是由荒木所設計興造。「農館」平面採南側單邊走道的建築（**圖5.30**）。在本書第5章中，曾經分析過當時的「高等農校」以舊基隆路（舟山路）為朝向，作為學校核心，在當時北邊還是一片荒地之際，興建「農館」正面北向的原因，推測可能是「高等農校」已有往北發展的構想，或是當時設置臺北帝大的風聲已經傳開，已可預測「高等農校」校地有作為帝大校地的可能性。總而言之，無論是「高等農校」或臺北帝大，當時都已有往北發展的計畫是確定的。

這棟建築的規模不大，南北立面的外觀都採左右對稱的設計，平面空間因機能配置的需要，在隔間上則有些許的變化，但是只有入口右邊的宿直室與御真影奉安室是向入口大廳開門，其他所有房室的門都向著南邊走道。大廳配合著走道還立有四根愛奧尼亞柱式（Ionic Order)的柱子，區隔走道與大廳（**圖6.20**）。儘管北側外觀設計雄偉，但是包括大廳在內的內部空間都向南開放。樓梯設置於東西兩端，走廊的南邊，如此更方便與南邊主要校舍聯繫。

這棟紅磚建築外觀當然比不上臺灣總督府（現總統府）、臺灣專賣局（現公賣局）、臺北州廳（現監察院）等中央級建築來得華麗，即使與日治時期的國語學校第四附屬學校增設尋常中等科本館建築（現建國中學紅樓）、或是建成小學校的本館建築等也不能

圖6.20　臺灣總督府臺北高等農林學校本館內　　　圖6.21　臺灣總督府臺北高等農林學校
走廊（2013）　　　　　　　　　　　　　　本館正面束棒（fasces）裝飾

比，顯得寧靜、理性、低調許多。戰後的臺灣大學也未曾有改建行政大樓的意願。其實
「農館」雖不華麗，但是其建築表現出歷史文化的氣息，樸素莊嚴的氣勢毫不遜色。

　　這種效果主要是靠中央四根從地面直伸到二樓屋簷下的柯林斯式大柱式（Grand
Order with the Corinthian Order），[53] 以及位在柱子兩側用不同建材與顏色所框出連續
一、二樓的上下窗戶（圖5.7）。再加上灰泥框出的大窗框，將原本可能為紅磚牆面的部
分再分割成左右雙柱相當的「四根紅色柱條」。因為這三種因素讓正面入口的垂直向上
的意象更為突顯，使得原本可能是平淡無色的建築方體，即使正面向北而終年沒有陽光
照射，仍能創造氣勢非凡的正面入口意象。若與其他軸線南側建築，亦即1號館、2號
館與4號館相比，更可以理解「農館」正面的處理效果是成功的。

　　這棟建築的興建年代是在進入20世紀以後，歷史樣式如何與近現代建築還原建築
本質，重視幾何線條的裝飾藝術時代。不過這棟建築樸質地使用羅馬時代樣式，有溝槽
線條於柱身的柯林斯式大柱式與室內大廳的愛奧尼亞柱式；正面門口上用的弧形拱，雖
然這種弧形拱多出於文藝復興後，但是它的起源可上溯希臘化時代小亞細亞的以弗索
（Ephesus）；[54] 還有分隔大窗框上下兩層的方形牆面上，左右各塑造了兩束對稱的束棒
（fasces）裝飾，束棒在古羅馬時期是權力與威信的象徵，原本束棒是有一斧頭用多根
木棍綁在一起捆木，「農館」的束棒則更換斧頭為花果（圖6.21）。[55] 從這些有意將理性、
明確、清晰的建築造型在適當的地方裝飾，可以聯想古代羅馬建築的語彙，使這棟建築
顯得擁有正統歷史傳統的樣貌，因此讓這棟建築雖然不是帝大的本部建築，但是作為大
學校園顏臉的象徵性建物是當之無愧的。

6.5.2 舊臺北帝大文政學部本館（文館）

1.臺北帝大在知識生產與累積上的分工

　　日本在昭和3年（1928）設置臺北帝國大學之後，除了將「高等農校」校舍編入帝大校舍使用之外，還計畫立即興建文政學部教授的研究室（現今的樂學館；1928年完成）、圖書館（現今的校史館；1929年完成）及「文館」（現今的文學院大樓；前樓與會議室部分於1929年完成）（圖5.1）。因此今天若要討論臺北帝大創校時的建築表現，應該從帝大成立後興建完成的圖書館與「文館」開始談起才是。

　　日本殖民統治臺灣初期，兒玉源太郎總督及後藤新平行政長官制定了「**首先應該將重點放在殖產與衛生方面的調查實驗研究上，為此需要設立獨立的官方機構以推行之。**」[56] 之方針。這個方針對於臺灣的熱帶醫學、熱帶動植物與殖產經濟、農業技術的導入與研究都產生很大的影響，臺北帝大的理農學部也是在這樣的基礎背景之下設立的。至於設置文政學部的原因，可從帝大第一任校長幣原坦如下談話略知一二：

> 　　臺北帝國大學之特色在文政學部設有南洋史學、土俗人種學；心理學設有民族心理學；語言學教材取東洋及南洋語言；倫理學破除從來偏於西洋倫理學，配以東洋倫理學。又其他大學有稱「中國哲學」及「中國文學」者，改稱為「東洋哲學」與「東洋文學」，希望能將觀點置於東洋上。至於政治學、經濟學、法學等亦如此，教材取自西洋，毋寧著眼於東洋之事例，東洋倫理學成為政治科之一學科。至於理農學部方面，則悉以臺灣為中心，以研究熱帶、亞熱帶為對象，其內容與其他大學不同，自無待言。[57]

　　可知戰前的日本，於知識生產、累積與分工上，對臺北帝大所扮演的角色有一定的指派。這樣的分工指派，夏鑄九有如下的記述，說出以臺灣主體受殖民的立場：

> 　　日本殖民者在明治維新之後，移植西歐古典模式統治臺灣的城市，是有意識的殖民統治術。譬如移植教皇的羅馬、路易十四的凡爾賽宮與羅浮宮、美國首都華盛頓等背後組織空間的邏輯，表現在昔日臺灣總督府、景福門，以及面前兩條大道的布局之上，以及在同樣的脈絡下，殖民大學也移植了美國湯瑪斯・傑弗遜（Thomas Jefferson）設計的維吉尼亞大學的校園布局。[58]

　　強調臺北帝大的殖民大學特性，亦可以常看到對西方殖民統治、後殖民的反省與討論觀點，指出在臺北帝大的學科建構上，因其土俗學與人種學未見於東京帝大，這種安排就是帶有強烈的帝國殖民統治特徵。亦即這種「知識」不會用來研究殖民者本身，而是研究殖民地的不同人種，尤其是被當作野蠻未開化的臺灣原住民。不過若查閱日本「人類學研究會」、「人類學會」等學會團體的研究活動，以及該學會的成果發表如《人類

學雜誌》，由其所刊載的研究論文題目，亦可以察知非西方國家的日本，作為殖民宗主國是與一般的西方殖民宗主國有所不同，其人類學及土俗學知識的研究與發展，在於建構本國人種與土俗為出發點的人類學知識。在此打住殖民知識發展的種種討論，回歸於建築樣式的分析。

2. 臺北帝大採用仿羅馬樣式的意義

我過去論述臺北帝大校園環境的空間模式時，暫時借用了臺灣學者的用詞「巴洛克空間模式」。換言之，就是接受將巴洛克空間模式做如下最簡單的定義：「具有軸線、端景、廣場與圍繞廣場的對稱儀典性建築等元素的空間模式」，已如前述，今後或許應該改用「古典空間模式」較為恰當。美國布雜古典樣式的建築，類似文藝復興樣式，以復興古代希臘羅馬的建築樣式為中心，所展開的古典樣式之建築運動。而臺北帝大的個別建築樣式並不屬於巴洛克樣式，亦即校園整體的空間配置模式與單棟建築樣式是分屬不同樣式精神下的產物。

如同日本東京帝大的校園空間配置，雖然受到美國布雜古典主義之影響，但是其個別建築樣式的選取則是以西歐中世紀歌德樣式為主軸的配置作法。同樣的，臺北帝大存在的校園空間模式也是美國布雜古典主義影響下的產物，但是個別建築卻如東京帝大，採中世紀的仿羅馬樣式為基調的建築特徵。下文會針對東京帝大與臺北帝大採用歌德樣式與仿羅馬樣式的不同有所討論，但是對於校園空間配置與建築樣式的乖離現象，則是以日本為首的非西方國家裡常有的現象。這裡不討論東京帝大的單棟建築，單就臺北帝大的個別建築樣式而言，自然也產生一個問題，為何舊圖書館、「文館」與當時其他的建築不延續「農館」的古典意象，而採用非古典系列之仿羅馬樣式呢？在20世紀初期，非西方國家的日人已對西方建築技術、材料、樣式意義等幾乎達到完全掌握的地步，日人在臺北帝大建造仿羅馬樣式為基調的裝飾藝術建築，絕非是偶然發生的結果。

如前文所述，「文館」的設計可能是總督府營繕課課長井手薰所作的建築，建築完成於昭和4年（1929）3月31日，若找尋當時日本國內類似的建築意匠之作品，則有東京一橋大學、神戶的國立神戶大學，單棟建築作品亦可舉出東京求道堂。

在意匠上最為接近的是一橋大學的校園建築，該校的建築是由研究東洋建築史（印度與中國）的始祖，在東西洋建築交流、融合等問題上，提出西洋建築與東洋建築為類似「生物同種類建築」之進化論者伊東忠太所作的設計。其中最早興建完成是昭和2年（1927）竣工的兼松講堂，它是株式會社兼松商會（現在的兼松株式會社）為了紀念創業者兼松房次郎，於大正14年（1925）捐贈五十萬圓所建造。其他位於入口廣場花園周邊的建築中，處於中心位置雖面向校門但又不正對的是圖書館，也稱為時鐘臺（時計臺），完成於昭和5年（1930）；位於南邊的學校本館建築亦完成於昭和5年。另外，位於 145

⊼ 圖6.22 昭和5年（1930）東京商科大學時代的一橋大學東本館（2013）

← 圖6.23 昭和7年（1932）神戶商業大學時代的神戶大學六甲台本館（2013）

↑ 圖6.24 臺北帝大文政學部本館門廳、拜廊與三角山牆，分成三段量體作梯狀的組合

號道路對面，亦即東校區內的東本館，則是完成於昭和4年（1929）的建築（圖6.22）。這些都是採用接近臺北帝大仿羅馬樣式的建築，但是用鋼筋混凝土建造。

　　神戶大學與一橋大學有密切的關係，分踞戰前日本東西的商業學校，它亦受到了兼松房次郎莫大的幫助，校舍的設計則是由當時文部省營繕課所負責。其中的中心性建築六甲台本館是昭和7年（1932）（圖6.23），社會科學門圖書館為昭和8年（1933），兼松紀念館、兼松講堂、武道場（顜貞堂）在昭和10年（1935）興造完成。[59] 至於東京求道館則是武田五一在大正4年（1915）設計的作品。神戶大學與東京求道館屬於較前衛的裝飾藝術建築，一橋大學雖然在結構與空間上屬於20世紀初期的建築，但是在雕刻裝飾、交叉拱卷與拱稜等等的表現，顯然要更接近西歐原始的仿羅馬樣式之建築。

　　臺北帝大「文館」雖然與這些建築存在相似性，但是各校都具有其獨特的風格。在建築風格上，「文館」的正面入口門廳（porch）與一橋大學的門廳相近，但是前者門廳與建築本體間，存在有如基督宗教會堂的入口拜廊（nartex）空間，讓門廳、拜廊與三角山牆分成三段量體作梯狀的組合（圖6.24）。就進入門廳後的入口大廳（hall）來看，「文館」顯得雍容寬敞，一橋大學的各棟建築大廳似乎僅屬於過渡性空間，並且「文館」入

圖6.25 「文館」入口大廳巴
洛克樣式的樓梯

口大廳與外觀仿羅馬樣式截然不同，是採巴洛克氛圍的空間設計，然而特別的是一、二樓挑高的樓梯間往內部退縮，保留了入口寬敞的空間（圖6.25）。非但是入口門廳與大廳，於整體建築的空間處理上，或許基於亞熱帶地區自然氣候的考量，「文館」的配置顯得落落大方，空氣可以自然流通建築內外。

於外觀量體上，「文館」是全部二樓造建築，一長條形東西方向配置的建築，正面中央與東西兩端都作出三角山牆立面相互呼應，中央門廳的中心性與兩端的收頭，造成整體建築量塊上的韻律感。相對上，包括以「口」字形量體配置之一橋大學東本館與其他各建築之正面面闊較小，亦無增大角落的量體，在外觀上亦沒有作明顯的處理。但是反觀赤坂離宮、國立京都博物館等代表性的宮廷建築，都有與「文館」相類似的處理，因此「文館」具有一定的儀典權威性是不爭的事實。這種量體的設計也被應用於神戶大學的六甲台本館，不過它的正面中央入口與兩端都不做三角形山牆，採用近代建築所使用的水平與垂直線條，強調了建築的現代感。這種中央與兩端量塊之處理的原型，應該來自威尼斯建築師與建築理論家安德烈亞·帕拉第奧（Andrea Palladio, 1508–1580）對貴族別墅的設計與他的著書《建築四書》（I quattro libri dell'architettura）（圖6.26）。「文館」的垂直感則是由立面一、二樓連續一體感的拱窗，以及拱窗與拱窗間的垂直矩形接近柱面的牆面，來表現其直線的現代性。

儘管文學院的建築具有宮殿建築量體配置的特質，但是沒有採用古典系的巴洛克樣式，卻採用屋簷有倫巴底裝飾帶（Lombard Band）與拱窗拱門特徵之仿羅馬樣式。這也說明同是帝國大學，但臺北帝大不採用東京帝人所用的「輕妙」、「自由」、「耽美」、「官能性」的歌德樣式（圖5.17）。[60] 日本學習西方的歷史主義樣式，自然知道大學採用中世紀修道院的建築樣式之傳統，[61] 但是除了東京帝大在關東大地震後的重建全面應用歌德

圖6.26　載於帕拉第奧《建築四書》內的戈林別墅（Villa Godi）建築立面圖

樣式外，京都、九州、東北、北海道與臺灣等幾所帝國大學並沒有使用歌德樣式。或許除了臺灣之外，並沒有進行校園整體規劃的機會，都是屬於逐漸成長興建的校園，以致成為種種建築樣式並呈的狀態。那麼，要如何解釋臺灣不用歌德樣式建築呢？唯一可以解釋的理由是臺北帝大是殖民地上的帝國大學。

　　殖民地大學不採用東大特權式的歌德樣式，當然也不會採用非修道院式的古典巴洛克權威樣式。在過去的臺灣史研究裡，常見到因殖民地臺灣的文明程度不高，所以在臺灣無法直接應用日本國內法。[62] 例如國語家庭尚未普及，所以無法合併臺灣人子弟就讀的公學校與日本人子弟就讀的小學校；[63] 或是臺北帝大設置之初，不需設置人文社會學科；日治時期政治地位的高低，以內地人為最高、琉球人次之，臺灣人最低，[64] 都呈現出臺灣是殖民地而有所差別。仿羅馬樣式是進化成歌德樣式前一個階段的建築樣式，其質樸、厚重、初始等等特質正符合殖民帝國大學之樣式。

　　不過不能忘記的是臺北帝大雖是在殖民地興建的大學，無論日本國內如何的對臺灣有所差別，對於日本殖民宗主國其實存在一種進退維谷（dilemma）的狀態，亦即在裝飾統治者的權威上越是華麗壯觀越好。但是對於日本國內而言，若殖民地的建築表現與國內一樣，或是更為前衛，日本國內也會流露出反對的保守態度。所以臺北帝大不用宮殿巴洛克樣式，也不用東京帝大所採用的歌德樣式，而是採取簡化後的仿羅馬樣式，並

將簡化後稍具古典的巴洛克表現放進建築物內部的入口大廳。不過正好在這個時候，流行著古典樣式融合現代主義還原建築構件的裝飾藝術，這也讓簡化版的仿羅馬與巴洛克樣式走在時代尖端，再結合臺灣亞熱帶氣候的考量，讓臺大文學院建築成為兼具傳統與現代以及在地風格之落落大方的建築樣式。

3. 臺北帝大建築對於在地風土的考量

前面提到，臺北帝大仿羅馬樣式校舍與日本國內仿羅馬樣式的一橋大學、神戶大學、求道館建築間的相似性，其共通性在於使用溝紋面磚、倫巴底裝飾帶，開窗開門處以及細部裝飾常用三連拱為主的連拱模式。但是仔細觀察臺北帝大「文館」的倫巴底裝飾帶僅裝飾在中央山牆與兩端正背山牆立面的屋簷處，中央山牆與兩端山牆間的兩翼身上的屋簷下，沒有倫巴底裝飾帶，但進一步作深遠出簷的屋頂蓋。深遠出簷作法不見於日本的各案例，這應該是考量臺灣亞熱帶氣候遮陽的需要所作的變形。

另外，「文館」的單邊走廊作法也是常應用於日本在臺灣興建的建築裡。殖民地的行政官僚在統治臺灣的初期，即已經注意到臺灣位處亞熱帶地區高溫多雨的自然環境，立即將原來漢人沿街建築附設的亭仔腳，應用於都市整備、市區改正或其他建築都市的相關法令制度，將沿街走道普及化，[65] 並且把這樣形塑的都市景觀視為臺灣獨特的都市特徵。[66] 相通的道理，這種走廊空間也被應用於「文館」建築，確保了寬敞的走道，空氣可自由流通建築內外，讓建築顯現出落落大方的特質。

雖然日人傳統建築裡有所謂的「緣側」，作為室內空間與室外庭院間的過渡，但是沿街走道與歷史樣式建築的走廊應是來自日本國外的作法。這就是東京大學近代建築史教授藤森照信所指，在江戶幕府末期至明治20年代，因洋行貿易商繞地球東傳而來的迴廊式殖民建築。[67] 自從1860年簽訂天津條約後，帶動了臺灣港口對外的開放，也因此興建不少這種迴廊式建築，其典型的案例，有原淡水英國領事館、打狗英國領事館、臺南安平原英商德記洋行或是德商東興洋行等建築。

日人到了臺灣之後，幾乎全面興建這類型的建築於各級學校校舍、軍事兵營設施等各種公部門官方建築，無所不在。目前屬於臺灣大學一部分的原臺北高等商業學校校舍、臺灣總督府醫學校之生化學藥理教室（現今的臺灣大學醫學人文博物館）等，甚至臺灣總督府（現今的總統府）、臺灣總督官邸（現今的臺北官邸），都積極地應用這樣的元素於建築裡。在這樣的趨勢之下，臺北高等農林學校與臺北帝國大學的校舍，如化學講堂（帝大時期的理農學化學教室；現今的化學教室）、農林專門部講堂（現今的昆蟲館），亦採用開放性走廊的建築樣式。

這種對外開放的走廊之出現，是歐洲國家從15、16世紀以來殖民世界各國，為解決在殖民地的炎熱生活問題而逐漸發展出來，而被稱為殖民建築的迴廊建築樣式。這種建築傳入日本之初，在幾個開港港口被傳開，後來因為不適合日本溫帶與寒帶的氣

候，產生在外部廊道加設外窗的作法或是放棄不用，反而是在臺灣大大發揮其功能。不過臺灣的迴廊建築亦不像西方殖民者將其寬敞的廊道當作日常生活空間之一部分，日人在臺灣再現的迴廊僅作為單純的走道空間。在這樣的背景之下，臺北帝大校內建築，如理農學部與專門部本館、文政學部本館、1號館至7號館建築，甚至包括舊機械館等，都採用這種靠南邊的廊道建築形態，將其視為建築內部空間一部分的走道空間，亦在外牆裝上西方上下開的繩索拉窗。

圖6.27　昭和3年（1928）井手薰興建的建功神社

被視為「文館」主要設計者的井手薰，後來也擔任了臺北建功神社的設計。建功神社嘗試將西洋、臺灣與日本的建築文化，融合創造出一種新的日本神社建築樣式 (圖6.27)。[68] 可以理解他是具有冒險精神的建築家，也能充分推測他考量臺灣風土應用於帝大校舍建築裡的情形。這種考量殖民地風土氣候，將殖民母國的建築與殖民地的建築作樣式結合轉化的工作，也可在英國的海峽殖民地，看到都市規劃師科爾曼在東南亞的新加坡、雅加達等地的努力，[69] 或是法國建築師黑布拉德在殖民地越南、寮國與柬埔寨等地，進行了建築師組構融合的努力。[70]

4. 文政學部本館的裝飾圖案意義初探

行文到最後，想要針對「文館」建築上的裝飾圖案做一些探討。於「文館」建築正門上部，亦即拜廊（narthex）外牆上部正中央位置，有一類似「鳥形紋」的洗石子徽紋裝飾 (圖6.28)。還有，在入口門廳正面三連拱之拱與拱肩上，有兩顆類似「圓形徽章紋」(圖6.29)，或類似「圍棋棋子形」的裝飾；於側面單拱肩上亦有兩顆，左右共計有四顆；並且在建築整體正面的四十扇窗臺、兩側立面的各三扇窗臺與後棟背面中央的兩扇窗臺，每一扇窗臺有三顆，所以有一百四十四顆 (圖6.30)。[71] 整體建築包括前、後棟，不包括戰後新建的左側翼新圓形徽章紋，全體建築則共有一百五十二顆的圓形裝飾紋。目前雖無法精確討論其意義，但仍想做一初步的討論。

首先是「鳥形圖樣」，這令人聯想現今臺灣警察局所屬建築物上的徽紋與警察制服上的臂章；[72] 也有人會聯想原臺灣省公路局車站與車上的徽紋，或是臺灣鐵路局員工帽徽等等的關連性。雖然有待進一步的查證，不過這些徽紋、臂章似乎都是戰後才出現，應與戰前裝在「文館」上的徽紋沒有關連。

從「文館」上放置鳥形圖樣的位置，可以推想其必代表重要意義。這個圖案令人直

⬆ 圖6.28　臺北帝大文政學部本館拜
廊外牆上的「鳥形紋」的洗石子徽
紋裝飾

↗ 圖6.29　臺北帝大文政學部本館門
廳三連拱兩肩上的「圓形徽章紋」
裝飾

➡ 圖6.30　臺北帝國大學文政學部本
館窗臺「圍棋棋子形」裝飾

接聯想到與戰前日本同為軸心國的德國納粹國徽，納粹國徽是立於「卍」上的老鷹圖案。
但日本與德國結盟是在1940年，納粹掌權是在1933年至1945年之間，這個時間的落
差讓人不敢直接指稱它就是納粹國徽中的老鷹，再者，這個圖樣在日治時期的臺灣並
不普遍，僅出現在「文館」建築上，若是強調德國納粹的獨裁支配意義，應該在臺灣總
督府或是總督官邸，這些象徵統治權力的建築上出現才是，因此直接借用納粹國徽的可
能性不高。至於1871年至1918年之間的德意志帝國（Deutsches Kaiserreich），或是
1918年至1933年的威瑪共和國（Weimarer Republik），雖然也是使用老鷹為國徽，但
是在1928年興建「文館」，沒有必要以威瑪共和國的國徽為尊崇的對象。

　　其次讓人聯想的是古代羅馬帝國的象徵。據聞德語帝國之鷹（Reichsadler）一詞
最早源於法蘭克王國（Regnum Francorum）查理曼大帝時期（Karl der Große；在位
768–814），其圖案來自羅馬軍隊（Roman legion）的阿奎拉權杖（aquila）。古代羅馬
帝國國徽原為單頭鷹，但拜占庭帝國在1057年將國徽改為雙頭鷹，從此以後歐洲的老
鷹國徽都變成雙頭鷹圖像。古代羅馬的單頭鷹圖樣不僅表現在阿奎拉權杖上，也表現在
當時的硬幣上，並且鑄在羅馬神話中為眾神之王朱比特神殿（Iuppiter）建築三角形山牆
內，此外亦有雕刻於柱頭上的裝飾案例，也就是說，當時的表現具有多樣性。[73] 井手薰
在設計「文館」時，為了與「農館」形成對峙與對等關係，是否相對於束棒（fasces）而
裝上同是古羅馬時期重要的「老鷹」紋樣呢？

圖6.31　波斯波利斯（Persepolis; Takht-e-Jamshid）的法拉瓦哈

圖6.32　「農館」（臺大行政大樓）大門兩肩窗臺下的圓形裝飾

　　當思維來到古羅馬時期，自然想起古代的阿契美尼德王朝（Achaemenid Empire）的第一波斯帝國創始者塞魯士大帝（Cyrus II of Persia；在位：前559年－前529年）的旗幟，也是一隻鳥形為圖案的主題。此外，拜火教（祆教；Zoroastrianism）象徵之一的法拉瓦哈（Farvahar）被視為人的靈魂的樣態，於是將人的身體作成鳥的圖像。據說它起源於距今四千年的埃及與美索布達米亞（Mesopotamia），起初沒有人的圖像，只是有翅的原盤狀圖樣（圖6.31），通常與太陽神信仰或是與太陽有密切相關的神祇信仰有關。它代表權力，特別是神聖的力量，通常被用來加強神王與神所任命的統治者權力。[74] 井手薫是否因為臺北帝國大學位於漢人與南島語族的原住民文化土地上之特殊位置，而特別強調其東方的意義，也就是亞洲的文化起源地之一的美索布達米亞，進而使用法拉瓦哈為象徵意義呢？無論如何因為這個鳥形圖樣的設置，令我們有很多的想像。

　　在此還要嘗試分析文政學部本館建築上一百五十二顆「圓形徽章紋」裝飾的來源與意義。這個裝飾紋樣在數量上不在少數，對「文館」建築立面所產生的效果有很重要的功能，事實上亦出現在「農館」的正面大門兩肩窗臺之下（圖6.32）。另外，同屬立面的設計作法，臺灣總督府技師的栗山俊一所設計的北門臺北郵便局，其面向今天忠孝西路與博愛路的立面上，於高二層樓的拱窗與拱窗之間，亦即拱窗的兩肩上，亦同樣有共十顆「圓形徽章紋」裝飾（圖4.21），就裝飾紋所在的位置與裝飾數量來說，都屬重要的裝飾紋樣。

　　這種在拱肩上做「圓形徽章紋」裝飾的建築，讓人聯想義大利文藝復興初始時期，於佛羅倫斯（Firenze）的布魯內萊斯基（Brunelleschi）所設計的純真醫院（Ospedale degli Innocenti）。它在15世紀所設計興建的正立面，其長廊（loggia）拱列上，在拱與拱之間，即拱的兩肩處裝飾數量不少的盧卡・德拉・羅比亞（Luca della Robbia）所製作的圓形陶板大獎章（médaillon）（圖6.33）。[75] 同樣是文藝復興佛羅倫斯代表性的著名

圖6.33　布魯內萊斯基（Brunelleschi）所設計的純眞醫院(Ospedale degli Innocenti)

圖6.34　里米尼（Rimini）的馬拉泰斯提亞諾會堂的正立面

建築師之一的洛夫蘭（Luciano da Laurana），在他於烏爾比諾（Urbino）所設計之大公官邸，亦即費德里科蒙特費爾多（Federico da Mantefeltro）宮殿，在其內部庭院的拱列上，亦有與純真醫院同樣的「圓形徽章紋」裝飾作法。[76]

　　不僅如此，更有趣的是，文藝復興代表性建築師阿爾伯蒂（Leon Battista Alberti）設計，位於里米尼（Rimini）的馬拉泰斯提亞諾會堂（S. Francesco, Tempio Malatestiano）的正立面（圖6.34）。它是改造白歌德樣式舊會堂，堂的側面用粗大的矩形柱區劃為成列的小間，會堂的功能是安置里米尼的馬拉斯塔（Malatesta）大公宮廷裡人文主義者們的棺木。正面用三門形制的凱旋門構成，左右有拱開間，原來計畫將大公與其妃的棺木放置在此地，但現況是用牆壁堵塞起來，沒有如預期演出光影的戲劇效果。[77] 在這裡要強調的是在正面的下層三個拱，於拱的兩肩上用暗色的大理石各作出兩顆，一共六顆的圓形徽章紋裝飾。其他還有不少15至17世紀時期的文藝復興建築案例具有同樣的作法，但是就此打住。

　　這個里米尼大會堂正立面的構想來自羅馬凱旋門，指的是塞普蒂米烏斯・塞維魯帝（Septimius Severus）羅馬中期以後的凱旋門，特別是君士坦丁大帝（Constantinus）後期的凱旋門（約315年左右），也是屬於羅馬中、後期的凱旋門之構成，但是只有後期的凱旋門才出現採用大徽章形裝飾（médaillon）手法（圖6.35），這正是阿爾伯蒂所設計的建築圓形徽章紋裝飾的來源所在。可以見得「文館」門廳上的圓形徽章紋裝飾不是偶然的作法，而是義大利佛羅倫斯文藝復興時期的建築師們復興自古羅馬建築的作法。

　　另外要注意的是，「文館」建築除了門廳外，在整體建築正立面與兩側立面上，還有一百五十二顆圓形徽章紋，或者說它是「圍棋棋子形」裝飾來得準確。這可以視為井手薰簡化文藝復興大徽章為門廳的圓形徽章，再進一步簡化其為類似「圍棋棋子形」的簡單圓形突起之裝飾嗎？

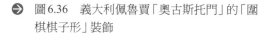

⬆ 圖6.35　羅馬皇帝君士坦丁凱旋門（Arch of Constantine）

➡ 圖6.36　義大利佩魯賈「奧古斯托門」的「圍棋棋子形」裝飾

　　若尋找古代的作品案例，在古代希臘建築文化傳到義大利半島之前，則有半島本土的伊特拉斯坎文化（Etruscan civilization）為例。在其建築領域裡應有城牆、城門、墳墓等資產，但今日還留存的僅止於遺址了。特別是在佩魯賈（Perugia）的「奧古斯托門」（Arco di Augusto，前２世紀末）上，發現類似「圍棋棋子形」的裝飾（圖6.36）。[78]

　　過去大家將焦點放在討論羅馬建築的建築特徵，所以僅注意到其拱結構的特徵，但是在下層拱門與上層拱形開口之間，不清楚其位置可否稱之為窗臺的橫條處，存在五顆簡單的圓形裝飾。以裝飾的性質而言，「文館」上的圓形圖案較接近於「奧古斯托門」的作法，井手薰發展臺北帝大建築裝飾構想時，是否取自古羅馬文明出現之初的伊特拉斯坎文化呢？似乎做這樣的聯想並非屬無稽之發想。

6.6　結語

　　基本上，本文是在本書第５章的基礎上，所做的持續性思考的文章。戰後的臺灣在無意識或潛意識下延長了臺北帝大軸線的長度，並且在1980年代因應軸線的特質進行了臺大校園的整體規劃，定出後來臺大校園發展的策略與準則。後來臺大沿著80年代的規劃構想持續發展，也因新總圖書館的興建完成，讓當時想要形塑的理想環境往前邁進了一大步。

　　但是臺北帝國大學在創設之初，當時的校園規劃除了有一條清楚的東西軸線之外，還以文政學部本館及理農學部本館對峙為核心，形成複數軸線、端景與圍繞廣場配置儀

典性建築的空間模式亦隱含於臺大校園裡，並且是從帝大發展之初就已經存在。證諸日本各個帝國大學發展的範本之東京帝大，以及後來成立的京都帝大、九州帝大，甚至位於進入日本近代後才積極進行國土開發的北海道帝國大學，或是與臺北帝大同屬殖民大學的京城帝大，都共同擁有這種學部本館對峙，採用軸線、端景與圍繞廣場配置儀典性建築之空間模式。

在這些帝大校園裡，受到地形地勢之影響，或是既有房舍的限制，校園的軸線、端景與廣場都受到侷限，作小尺度的發展模式，但是臺北帝大與北海道帝大卻不同，能夠各別擁有東西或是南北方向超人性尺度之軸線空間結構。北海道帝大南北軸線之南端有中央講堂（現址為完成於1959年的克拉克紀念館（Memorial Hall of Clark）），北端在第二農場尚未遷置現址前，作無限的延長之勢。臺北帝大的情形正好相反，於軸線的東端位置自創校開始即放置有暫時性的理農學部臨時性的教室。或許在戰前日本的帝國大學裡，這兩所學校在規劃之初，即存在較為充分的平野校地，這或許是其出現中央軸線校舍的重要原因之一。

不過無論是如東京帝大從既有的江戶時期大名宅邸遺跡開始發展的校園，或是如臺北帝大起初即已做整體的校園規劃，以結果論之，兩者都在1930年代出現整體或局部的軸線、端景與廣場的空間模式交織於校園環境裡。這種空間模式的出現，受到20世紀初具有世界性影響力的新興國家美國所影響。日本與美國不同於歐洲國家在19世紀末的近現代發展，後者企圖訣別歷史主義樣式建築，在美國卻流行了布雜古典樣式的空間與建築近三十多年之久，日本也一樣並未興起必須放棄歷史主義樣式的風潮，因而產生向美國尋求發展的歷史主義泉源與力量。臺北帝大就是在這樣的時代，特別是裝飾藝術（Art Deco）風靡全球的背景下，而被規劃出來的大學。

日本有機會進行整體的校園規劃時，仍遵循當時世界的風潮以中世紀修道院的建築風格為設計基礎，這也是為何東京帝大逐漸統一以歌德樣式為基調的大學校園。然而臺北帝大畢竟還是在殖民地上興建的大學，有別於帝大最高地位象徵樣式之東京帝大歌德樣式校園，而以同是中世紀建築樣式，亦即歌德前一時代的仿羅馬樣式為基調作校園環境的規劃。另一方面，或許因為臺北帝大被賦予東洋史以及與東洋相關學問領域發展的位置，正值帝大設立與校園規劃之際，也是東洋建築進化論者伊東忠太設計東京商科大學（前身為東京高等商業學校；現在的一橋大學）的時期重疊，伊東採用了仿羅馬樣式，也因此影響了西日本的商業學校重鎮，亦即神戶高等商業學校之校舍採用仿羅馬樣式的設計意匠。可以充分理解當時日本國內新校園設計的潮流，而臺灣總督府及以營繕組課長井手薰為代表的技師們亦受其影響的可能性很高。

對於臺北帝大的校園空間與建築特徵，除了受到當時美國布雜古典樣式與日本國內經營殖民地大學的想法所影響之外，日本對於臺灣的風土氣候已有一定的理解，在建築設計與相關建築都市規劃的法令制度上亦作了回應，因此帝大的建築無論是一樓或是二

樓造，室內或是半室外，全面採取建築東西向長條矩形建築之型態，並且在建築南側留下寬敞的走廊空間，以因應臺灣亞熱帶氣候空間使用之需。另外，從建築樣式與各種古典建築元素的選取上，可以知道從「臺北高等農林學校」時代留下的理農學部及專門部本館以古典柱式為主的紅磚建築，與帝大設立之後採用中世紀仿羅馬樣式截然不同，但是都選取了如束棒、「圓形徽章紋」與「鳥形圖樣」的裝飾，企圖應用古羅馬時期或是更古老的東方裝飾元素，強調臺北帝大繼承悠久的歷史與擁有東洋亞洲的寬廣視野想法則是共通的。

偉大的法國近代建築師科比意（Le Corbusier）曾說過「住宅是生活的容器」，後世的建築師或是評論家也常引用這句名言。在此可將這句話擴大解釋，稱建築是人類從事各種生存活動的容器，也可以應用於將學校建築視為人類進行知識活動的場所與容器。日本明治維新至二次世界大戰結束，進行了近代國家的建構，為培養高等知識分子與國家領導人才，先後在各地設立帝國大學，並根據各地的歷史與區位特質，指派了各帝國大學在知識研究與累積上要扮演的角色。臺灣被捲入這個知識生產、累積與傳遞的系統機制裡，今天我們也生活工作於這個環境裡，我們該如何思考臺北帝大，亦即臺灣大學的校園環境與建築，「臺北帝大」是否可以轉化成「臺灣大學」，或者是否有能力轉化為臺灣大學與否，以及是否可以轉化「異地」成為自己的「故鄉」，對我們來說是很重要的挑戰。

註　釋

1　因為今日臺大的椰林大道是延長臺北帝大時期中心軸線近三分之二的結果，基本上兩者性格已有差別，在此用帝大軸線與椰林大道分指兩個時期的軸線空間。

2　請參考本書第5章〈戰前日本帝國大學之組構與校園空間的「巴洛克」化：以東京帝國大學與臺北帝國大學為例〉，頁212-22。

3　松本巍著，蒯通林譯，《臺北帝國大學沿革史》，臺北：臺灣大學出版中心，1960，頁16-17。關於敕令第30號與第32號公布的日期，根據：阿部洋編，《日本植民地教育政策史料集成‧臺灣篇》101，東京：龍溪書舍，2011，頁412-15, 424-27的記載，應為昭和3年（1928）3月16日。

4　參閱本書第5章註釋6。

5　「傅鐘廣場」並非官方名詞，是本文暫用稱呼。

6　這種以學部本館建築為核心的校園配置，可見於戰前日本國內各帝國大學，也可見於當時位在首爾的京城帝國大學之法文學部與醫學部本館建築，隔著廣場與道路，做對峙性的建築配置。

7　臺北帝國大學附屬農林專門部，《臺北帝國大學附屬農林專門部一覽》，臺北：臺北帝國大學附屬農林專門部，1936-1937，頁1。

8　臺北帝國大學，《臺北帝國大學一覽》，「昭和18年度」，臺北：臺北帝國大學，1943。

9　丁亮，〈空間篇〉，收錄於項潔主編，《國立臺灣大學校史稿1928-2004》，臺北：臺灣大學出版中心，2005，頁338-406；夏鑄九，《夏鑄九的臺大校園時空漫步》，臺北：臺灣大學出版中心，2010。

10 同上註，《夏鑄九的臺大校園時空漫步》，頁51；白瑾，〈延續臺大校園的傳統——一個現代的知識殿堂〉，收錄於《建築師雜誌》，1998.7。

11 夏鑄九主持，《國立臺灣大學校園規劃報告》，臺北：國立臺灣大學土木工程學研究所都市計畫室，1983。

12 同註9，《夏鑄九的臺大校園時空漫步》，頁13–16。

13 彭懷真執行主編，〈新圖書館簡介〉，收錄於《東海三十年》，1985.11，頁106；謝鷹興，《畫說東海：圖書館的新生與蛻變——東海老照片》，209.1。

14 陳其寬口述，黃文興、林載爵整理，〈我的東海因緣〉，收錄於《東海風——東海創校四十週年特刊》，1995.11，頁179–88。

15 「亞洲基督教高等教育聯合董事會」的簡稱，前身為「中國基督教聯合董事會」。

16 同註14，《東海風——東海創校四十週年特刊》。

17 陳其寬口述，李佩怡整理，〈參與東海生命的醞釀：規劃東海景觀的成長〉，收錄於《東海三十年》，頁25–26。針對教堂區位偏離軸線的理由，陳其寬在1985年，東海創校三十週年紀念專刊內有所回憶：「這是一所教會大學，基督教董事會認為在校園中要有一座教堂，而且教堂在校園中要矗立在最重要最適當的位置，經常開放給全校師生接受主耶穌基督的精神啟示。…… 在近代大學設計中，教學區都在大學範圍的中心區域，而圖書館則教學區的中心，師生宿舍則在教學區的四周。…… 文理大道的方位自西向東，東部群山盡收眼底，用借景手法納入校園景觀，為了不遮住這寶貴的景觀，教堂位置偏離了大道的軸線。」但是作者懷疑真正的原因應該是一心塑造中國建築風格大學的陳其寬及臺灣的大學相關人員，大概不允許在中央軸線上放置西方基督宗教的教堂吧。不過，此論點仍有需要進一步的解析。

18 同註9，《夏鑄九的臺大校園時空漫步》，頁145–57。

19 黃世孟主編，《臺灣的學校建築（1981–1991）：大學篇》，臺北：中華民國建築師公會全國聯合會，1993，頁1–12。

20 同註9，〈空間篇〉，頁348。

21 同註9，《夏鑄九的臺大校園時空漫步》，頁16。

22 夏鑄九，〈殖民的現代性營造〉，《臺灣社會研究季刊》40: 60, 2000。

23 東海大學文理大道已如前述，至於臺灣大學的椰林大道，從現在土木系舊館（以前是工學院大樓）及現今的森林環境暨資源學系（森林系館），分別完成於民國44年（1955）與48年（1959），可以判斷椰林大道的延長落在1950年代。

24 若比較昭和3年（1928）與昭和7年（1932）的《臺北帝國大學平面圖》，可理解其起初的構想並未完全實踐於後來的建築裡。原先是想以圖書館與文政學部研究室置於前後棟，形成面對內部走廊圍繞的中庭，再將書庫擺置在中庭的中央位置。但是昭和7年的平面圖顯示，雖然其圖書館的書庫與閱覽室仍位於中央，但是圖書館事務室、書庫／閱覽室與研究室形成排成三列建築的配置。

25 請參閱本書第5章，頁201–10。

26 渡部學、安部洋編著，《日本植民地教育政策史料集成：朝鮮篇》45，東京都：龍溪書舍，1989，復刻本。

27 同註9，《夏鑄九的臺大校園時空漫步》，頁19。

28 森田慶一，《西洋建築史入門》，東京：東海大學出版會，1994，頁62–63。

29 岸田省吾，〈大学の空間——その変容に見る持続する原理〉，收錄於東京大学工学部建築計画室・建

築学科岸田研究室編，《大学の空間：ヨーロッパとアメリカの大学23例と東京大学本郷キャンパス再開発》，東京：鹿島出版会，1997.5，頁8。

30　東京大学工学部建築計画室・建築学科岸田研究室編，〈都市に織り込まれた大学：ボローニャ大学〉，《大学の空間：ヨーロッパとアメリカの大学23例と東京大学本郷キャンパス再開発》，頁26。

31　同上註。

32　吉見俊哉，《大学とは何か》，東京：岩波書店，2011。
雖然潮木守一針對洪堡的近代大學理念與實質的近代大學之出現有不同的看法（潮木守一，〈「フンボルト理念」とは神話だったのか？─自己理解の"進歩"と"後退"〉，アルカディア学報（教育学術新聞掲載コラム）No.246，http://www.shidaikyo.or.jp/riihe/research/arcadia/0246.html（2013.11.13）。因為與本文要說的近代大學的出現的時間先後並無太大之影響，所以在此仍採用過去一般的說法。

33　東京大学工学部建築計画室・建築学科岸田研究室編，〈歴史を重ねるクワドラングル：ケンブリッジ大学〉，《大学の空間：ヨーロッパとアメリカの大学23例と東京大学本郷キャンパス再開発》，頁38。

34　同上註。

35　同註29，頁11。

36　東京大学工学部建築計画室・建築学科岸田研究室編，〈継承される『アカデミカル・ジレッジ』の伝統：バージニア州立大学〉，《大学の空間：ヨーロッパとアメリカの大学23例と東京大学本郷キャンパス再開発》，頁78。

37　藤森照信，《日本の近代建築》（下），〈大正・昭和編〉，東京：岩波新書，1993.11，頁55-69。

38　在世界近代建築的發展史裡，美國於19世紀末逐漸嶄露頭角，特別是面對廣大國土的建設，其技術層面的突破後來也影響了世界各地。不過其近代主義建築在領導世界氣勢與地位之前，卻先在芝加哥出現了主導美國建築文化近三、四十年的布雜古典樣式。

39　末包伸吾，〈アメリカにおける近代建築の形成〉，收錄於中川理、石田潤一郎編，《近代建築史》，1998.5，頁99-100。

40　同上註，頁103-04。

41　同註39，頁104-06。

42　同註29，頁11-12。

43　同註29，頁12。

44　同上註。

45　在本書第5章中，藉用先行的臺灣建築學界使用意義簡化後的「巴洛克空間模式」之術詞，來指稱東京帝大與臺北帝大的核心校園空間的樣態。在此將此種空間形態放在1920、30年代，分布在世界各地的大學校園空間模式裡，應該用「美國布雜古典樣式的空間模式」來取代臺灣所稱的「巴洛克樣式」。

46　東京大學百年史編輯委員會，《東京大學百年史・通史二》，東京：東京大學，1985，頁409-13。

47　京都大學百年史編纂委員会，《京都大学百年史》總說編，財団法人京都大学後援会，1998，頁802-03。

48　同上註。

49　同註47，頁823-24。

50　同上註。

51　劉彥書，《臺湾総督府における農業研究体制の「適地化」展開過程：臺北帝国大学理農学部を中心》，

お茶の水女子大学院博士論文，2005。

52　札幌農學校在明治40年（1907）時曾被編入東北帝國大學的農科大學，再於大正7年（1918）獨立成爲
　　北海道帝國大學。

53　西方建築史裡大柱式的出現，是在米開蘭基羅於1547年規劃整理羅馬卡比托利歐山岡（hill
　　Campidoglio）時，位於其梯形廣場左側的保守宮（Palazzo dei Conservatori），是世界上第一棟應用大
　　柱式的案例。

54　陣內秀信，《圖說西洋建築史》，東京：彰國社，2005，頁37；Posted by Calder on January 7, 2013
　　"CLASSICAL COMMENTS: ALTERNATING PEDIMENTS" Temple of Vespasian, Pompeii. http://blog.
　　classicist.org/?p=5952（2013.11.6）

55　同註9，《夏鑄九的臺大校園時空漫步》，頁23。

56　臺灣總督府中央研究所編，《臺灣總督府中央研究所概要》，臺北：臺灣總督府中央研究所，頁1。

57　同註1，《臺北帝國大學沿革史》，頁3。

58　同註9，《夏鑄九的臺大校園時空漫步》，頁13。

59　神戶大学百年史編集委員会編集，《神戶大学百年史》，神戶：神戶大學，2002.3。

60　藤森照信，《日本の近代建築》（上），〈幕末・明治編〉，東京：岩波新書，1993.10，頁264。

61　同上註，頁164。

62　參見陳翠蓮，〈抵抗與屈從之外：以日治時期自治主義路線爲主的探討〉，《政治科學論叢》18，
　　2013.6，頁141-170。

63　蔡培火，《日本々国民に與ふ》，東京：臺湾問題研究社，1928，頁91-92。

64　金城朝夫，〈名藏の歷史〉，收錄於名藏入植五十週年紀念事業期成會編，《名藏入植五十週年紀念誌：
　　自由移民の歩み》，1995.11.11，頁26；又吉盛清，《日本植民地下の臺灣と沖繩》，沖繩：沖繩あき書
　　房，1990，頁260。

65　黃蘭翔，〈臺灣店屋的歷史溯源及其在近代都市改造下的轉化〉，收錄於《臺灣建築史之研究：原住民
　　族與漢人建築》，臺北：南天書局，2013.4，頁611-61。

66　井手薰，〈臺北の都市美〉，《臺湾建築会誌》，1 (4): 1-5, 1929。

67　同註60，頁1-28。

68　井手薰，〈論說：建功神社の建築樣式に就いて〉，《臺湾建築会誌》，4 (1): 2-5, 1933.1；〈附圖說明：
　　建功神社本殿其他新築工事概要〉，同上，頁59-60；〈附圖：建功神社〉，同上。

69　泉田英雄，〈東洋の百貨店：シンガポール〉，收錄於加藤祐三編，《アジアの都市と建築》，東京：鹿
　　島出版会，昭和61年（1986）12月，頁42-43。在1820年代曾經擔任新加坡都市計畫顧問與測量技
　　術員的喬治・科爾曼（George Coleman），將18世紀流行於英國的帕拉底歐樣式（Palladian Style）帶來
　　新加坡，但是增高室內屋頂高度、增長屋簷深度、加寬陽臺寬度等特徵，對於新加坡的建築有很大的
　　影響。

70　太田省一，《ベトナムに誕生したパリ：建築のハノイ》，東京：白揚社，2006.4，頁15-17。法國建
　　築師歐內斯特・黑布拉德（Ernest Hebrarad）於1924年來到河內，考察越南建築構成原理，深化木造
　　的比例系統，木雕裝飾等知識，企圖於當地驅使近代技術於創造新的建築樣式，他稱這個新樣式爲印
　　度支那樣式（Indochina Style）。在河內留下了遠東學院路易菲諾特博物館（Musée Louis Finot；現在的
　　歷史博物館）、印度支那大學、印度支那政廳財務省以及北門教會等實際的建築作品。這是一種新的
　　建築樣式，但是都有屋頂蓋在新的建築之上。

71 同註37，頁89。就如長野宇平治所設計的鴻池銀行使用了法國古典主義喜歡應用的徽章形裝飾（médaillon）。

72 日治時期的警察徽紋雖然不同於現今日本國內警察的「旭日章」徽紋，但屬同類型的設計，可以肯定的是它與「文館」上的具象鳥形紋無關。

73 "Did Eagles Carry Emperors Into Heaven?"
http://www.bible-history.com/archaeology/rome/2-roman-eagle-bb.html

74 Catherine Beyer, "Faravahar - Winged Symbol of Zoroastrianism: Symbol of The Fravashi Or Higher Spirit".
http://altreligion.about.com/od/symbols/a/faravahar.htm（2012.9.28）

75 森田慶一，《西洋建築史入門》，東京都：東海大学出版会，2000，頁142。

76 同上註，頁146–47。

77 同註75，頁144–45。

78 參閱森田慶一著，《西洋建築入門》，東京都：東海大学出版会，1994，改定版4刷，頁34。

第 **7** 章

戰後在臺灣的
「中國建築現代化」之論述

7.1 前言

　　過去，我並未對戰後的「臺灣建築」給予太多的關注，直到2015年6月前往日本京都工藝纖維大學從事研究時，在偶然的機會中被要求針對「明清宮殿復興樣式」[1] 提出講述，才引發我正式思考這個課題。關於這類建築的研究成果，過去的印象是相關資料已被傅朝卿的大作《中國古典式樣新建築：二十世紀中國新建築官制化的歷史研究》收集殆盡，相關命題也都被觸及，特別是涉及所謂「中國建築現代化」的議題，已不斷地被提出討論，或是因為將「王大閎的現代中國建築」視為臺灣建築現代化的象徵，所以不斷地拿出來反芻而持續成為話題。然而，因為王俊雄與新秀蔣雅君相繼發表了相關的論著，[2] 讓先行研究中不甚起眼的重要議題重新浮現。亦即，臺灣的現代中國建築之論述，與國民黨來臺灣之前在中國的上海都市計畫及南京的首都計畫，或是將「明清宮殿復興樣式」的形式作為官方象徵的操作有密切關係，進而這些原本屬於外來的議題，經過戰後六十年的混合消長，在臺灣的「中國建築現代化」與「臺灣建築現代化」之議題已經融合成難分難解的共同體了。

　　除了王大閎之外，在中國建築現代化的論述裡，當然會提及戰後臺灣第一代建築師陳其寬、張肇康、貝聿銘等人，他們都是結合現代主義與中國傳統建築的「現代主義中國建築」[3] 工作者的先驅。另外，在徐明松與王俊雄共同編著的《粗獷與詩意》，[4] 更全面地整理了與這些建築沒有血脈關係的作品，這些作品的母親也被稱為第一代臺灣建築師。然而，因為他們是臺籍與外籍，加上他們後來登上舞臺的機會不多，相較於來自中國的第一代建築師們，在作品數量上少了許多，但是作品的品質甚至高於過去是鎂光燈焦點的作品，它們也是臺灣彌足珍貴的現代主義建築的先例。

　　若要認真討論1960、70年代現代主義建築回歸地域與重新找回歷史文化的發展，在臺灣無法避免地，必須面對「中國建築」與「臺灣建築」兩個複雜的價值概念的碰撞與解析過程。夏鑄九非常感慨的提出「**我們幾乎有了民族國家，卻為國族認同所撕裂**」、「**我們幾乎有了市民，卻為藍綠所分**」。在此無法回應夏氏的感嘆，不過他發出一連串的感嘆之後，毫無保留地推崇了王大閎的工作成果：「**我們幾乎有了建築師，卻忘了在前面早就有過了王大閎。**」臺灣的建築學界與建築師業界都將王大閎的作品視為臺灣近代建築運動的起頭，既然王大閎是如此的重要，為何臺灣建築界在1980年代以後就幾乎忘記了他的存在呢？這個原因並不清楚，但是就建築專業部分而言，研究王大閎的代表學者徐明松指出：「**70年代以後，資本主義市場席捲臺灣，房地產肆虐，媚俗文化當道，多數建築師隨波逐流，逐漸放棄了文化思考**」[5]，說明了造成的因素。無獨有偶，夏鑄九也曾嘆息：「**我們幾乎有了專業者，卻為貪婪俘虜，脫不下肩上的斗篷，自甘陷入鐵的牢籠。**」

　　我不清楚臺灣的建築師們是否誠如夏氏所言，但是非建築專業者的社會大眾，其實

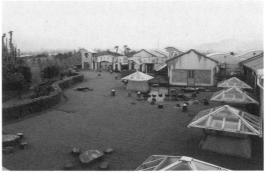

圖7.1　冬山河整治與環境規劃　　　　　圖7.2　宜蘭縣政中心的建築

對於建築專業的肯定與支持從未少過。例如從1980年代以來，宜蘭縣政府引進日本象集團對冬山河做一連串整治與環境規劃設計（圖7.1），甚至相關的公共建築設計，這些早期類似宜蘭縣政中心的建築（圖7.2）、運動公園變成了國民旅遊參觀的景點之一。再者，對一般臺灣普羅大眾而言，前往日本、歐美國家觀賞先進的建築，已成為市場經濟裡的商品之一，換言之，臺灣的民眾對於建築有一定的熱情，而過去的建築師或建築相關研究所建構的知識是否可以回應民眾熱切的期望？當今思考臺灣建築何去何從的時候，確實應該重新思考王大閎建築所代表的「中國建築現代化」的真實意義與其歷史定位何在的問題，以此取代消極性的感嘆，進一步成為往前推動的力量。

7.2　從日治到國民黨政府統治下舊有建築的轉用與延續

　　儘管日本殖民臺灣時期自居於「殖民宗主國之尊」，並未積極從事建築教育與培養臺籍的建築師，但從大正元年（1912）設置的「工業講習所」、大正8年（1919）的「臺灣公立臺北工業學校」或是昭和6年（1931）的「臺灣總督府臺南高等工業學校」（於1944年改制為「臺灣總督府臺南工業專門學校」）及昭和8年（1939）附設於「私立臺灣商工學校」之「開南工業學校」等，亦開啟了臺灣本地人建築的相關教育。戰後建築師的養成，雖亦有設計高雄市三信家商學生活動中心（1962）的陳仁和（1922-1989）、設計臺南神學院頌音堂（1963）的林慶豐（1913-1995），以及設計日本第一棟摩天大樓「霞が関ビル」（霞關大樓）的旅日建築師郭茂林（1920-2012），但總體來說，不如臺灣美術領域，有陳澄波、陳進、顏水龍、廖繼春、黃土水等二位數以上的臺灣畫家與雕刻家的出現，這也是事實。因此，想當然爾，隨著國民黨政府遷居來臺的建築師，成為當權者鞏固臺灣政權的過程中，在土木、建築方面的相關技術者。[6]

　　對日本來說，日本治臺期間，正值其西化、近代化的過程，於臺灣興建的統治所需的公共建築也是以洋式建築為主。在殖民統治的前半段，日人興建能展現統治威權的新

古典主義，或是新巴洛克樣式為主的建築；到了1930年以後的統治後半期，裝飾藝術（Art Deco）或是先期的現代主義建築也逐漸被引進臺灣，原傾向於歷史主義樣式的建築表現，逐漸出現重視垂直水平與量體設計的建築作品。戰後，國民黨政府接收臺灣，不諱言地可以指出，其直接而大量地轉用日人所留下的建築，甚至如原臺灣總督府至21世紀的今日已過七十個年頭，仍被作為臺灣對外的顏臉，也就是中華民國最高權力領導者總統辦公室的總統府（圖7.3）。國民黨政府轉用殖民政府的公官廳舍，現在仍被保留下來的幾乎都屬於這類建築，赫赫有名的有森山松之助所設計的臺北州廳（圖7.4）、[7] 臺南州廳（圖7.5），[8] 以及後來興建的新竹州廳（圖7.6）[9] 等，也都屬於這類的建築，案例不勝枚舉。

　　然而，有趣的是，這些建築一旦失去可以提供使用空間量的實用功能，或是阻礙新建築的興建，即被視為日本殘留的統治威權象徵，快速地將之拆除，頗有除之而後快的意味。舉例來說，原來國民黨的中央黨部，根據王同茂收藏的昭和3年（1928）發行之「臺北市大日本職業別明細圖」（圖7.7），[10] 以及李乾朗《臺灣古建築圖解事典》所述，得知它原是日本赤十字社臺灣支部（圖7.8, 7.9），原本位於臺北市東門外，於日治34年

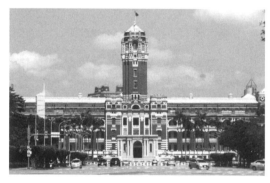

圖7.3　1919年興建完成的日治時期臺灣總督府（今日的總統府）

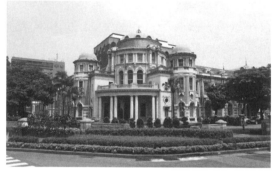

圖7.4　1915年森山松之助設計的臺北州廳（今日的監察院）

圖7.5　1916年森山松之助設計的臺南州廳（今日的國立臺灣文學館與文化資產保存研究中心）

圖7.6　1926年興建完成的新竹州廳（今日的新竹市政府）

（1901）由臺灣總督府營繕課設計，附近亦有赤十字社附屬的醫院。這棟磚造二層樓建築，裝飾較少，戰爭期間充作日本海軍所用。至民國38年（1949）後，由國民黨長期租用，至民國83年（1994），國民黨拆除這座紅磚造的建築，改建成國民黨中央黨部新大樓。[11] 民國83年要拆除這座建築時，遭到學界與文化界強烈反對，一度釀成黨部前的激烈示威抗爭，但最終抗爭無效，仍是遭到拆除。國民黨所提出的理由，正是它曾是日本皇太后所掌的赤十字社支部，又與代表國家最高父權的總督府相對應，形成日本殖民臺灣的最高象徵。[12] 但這個事件也留下了為何國民黨租用此棟建築長達四十五年之久的疑問。

　　就如原來象徵統治威權的臺灣總督府，不知是否因其正符合國民黨政府在臺統治所需的威權外衣，所以遲遲沒有聽到批判與轉化的聲音，仍持續作為總統辦公室。其實也不只是國民黨政府如此，即使政黨輪替，標榜民主進步的臺灣本土政權亦繼續沿用。再者，相較於1895年日本殖民統治官僚前來接收臺灣時，將官廳建築與官僚宿舍視為最優先必須改善修建的建築，[13] 在政權移轉以後的1950年代，當大量的官員與學術菁英們進駐臺灣之時，可以想像其居住習慣完全不同於日式住宅的生活方式，然而，令人疑

圖7.7　臺灣總督府與日本赤十字社臺灣支部相對位置示意圖

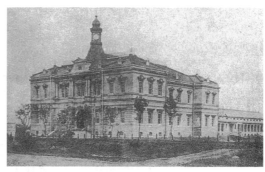

圖7.8　1899年興建完成的「日本赤十字社臺灣支部」辦公室

圖7.9　1899年興建完成的「日本赤十字社臺灣支部」辦公室

惑的是，此時未見建築界或是戰後初期來臺的新住民（暫時簡稱為「1950新住民」）[14]
對居住空間提出討論與改善的要求。

　　此外，來臺的中國建築工作者或是中國學術界，對於建築現代化的問題及西方的先
進文明，從不認為應該就過去的歷史做精神面與物質面的全面性學習。直言之，臺灣在
思考建築的現代化時，只停留在「形式移植」的工作而已。過去的建築界，並未主張學
習西方的近代或是現代建築時，需要從歷史主義建築開始學起，也未提出可繼承日本在
臺灣摸索而興建洋式的建築，或是檢討其在臺從事近代化政策之路徑的痕跡，更遑論在
其檢討的結果之下繼續往前走的各種可能性。國民黨政府一方面繼續大量使用舊殖民宗
主國官僚與民間所興建的建築，另一方面又完全忽視而不去檢討這些建築的意義，這樣
的態度形成了戰前與戰後建築史的斷裂。[15] 因此，一般戰後的臺灣建築史，往往從國民
黨政權統治開始談起。即使現在的學界，如這一領域的先驅學者王俊雄，曾提出1949
年國民政府撤退來臺時隨行的建築專業人員，彌補了戰後初期日籍建築師所留下的真
空狀態，並形塑了臺灣從1950到1970年代的主要建築論述的看法，然而他與徐明松共
同編輯的《粗獷與詩意》，仍是從王大閎所設計的「建國南路自宅」（1953）作為開始（圖
7.10）。

　　此外，1985年由臺北建築師公會策劃出版的《臺北建築》，內文由「清代的臺北建
築」、「日據時期的臺北建築」與「光復後的臺北建築」三部分組成。這樣的章節構成雖
可以體察其將臺北建築視為一個歷史連續整體的企圖，但很明顯地，在戰後的部分以華
蓋建築師事務所設計的「經濟部工業局」（圖7.11）為開始，則忽視承前史觀應有的說明。
從其所選擇的作品，可以理解為以包浩斯「國際樣式」觀點為主軸，鋪陳戰後臺北建築
發展脈絡。[16]

　　另一方面必須注意的是，因為戰後的建築發展價值不同於戰前，我們對這些第一代
建築師們帶進來的建築設計觀與實際作品的理解就顯得非常重要。如王俊雄在《粗獷與
詩意》中的〈導讀〉所述：

圖7.10　1953年王大閎設計之建國南路自宅
客餐廳與前院

圖7.11　1951年華蓋建築師事務所設計的
「經濟部工業局」

王大閎在1953年興建的臺北建國南路自宅，似乎已經預示了此後二十年間臺灣建築主要論述的走向，以及其中所蘊含的衝突及其解決的可能道路。…… 他已感覺到，中國國族主義建築與西方現代主義論述，將成為臺灣建築的領導論述，而這兩種論述的衝突，將成為建築師即將面對的問題，因此他嘗試將兩者融合為一。[17]

　　我們若借用臺灣建築師公會創刊於1975年的《建築師雜誌》，來作一個簡單的回顧，亦可以知道戰後建築的發展，即使在「中國建築史」、「西洋建築史」以及「西洋近代建築史」課程教育並不完備，相關知識又極度缺乏的情況下，意即還不清楚何謂「中國建築」與「近代主義建築」，現實環境就已經逼迫學界與建築師去面對「中國建築」與「西方現代主義」的結合命題，而建築界也接受這個挑戰，好此不疲地繼續討論下去。

　　1979年8月號的《建築師雜誌》刊登了同年6月11日晚上7點，於東海大學商學院三樓中堂，由東海大學建築學系所主辦的一場題為「建築如何在自己的土地上紮根」的座談會記錄。出席的建築界與文化界菁英有王鎮華、丹扉（專欄作家）、洪文雄、夏鑄九、黃永洪、張肅肅與蔣勳等人，當時與會者不斷地提出「傳統中斷與西方入侵」、「中國傳統建築的研究方法」與「中國現代建築的發展途徑」等議題。[18] 針對臺灣的建築教育，王鎮華在席上指稱，建築教育現況混亂且不實在，即使有課程架構，卻沒有它應有的內容，老師沒有把全部時間放在教育上，教學內容不能累積，每次都要從頭來過，基礎沒有辦法打好。蔣勳也指出，近代建築史的教材全是翻譯書籍，傳統中國建築被中斷了。夏鑄九同時回應，因為當時無法前往中國實際體驗中國傳統建築，因此所學得的知識不足以面對實際的東西。

　　對中國建築缺乏真正的體認，對西方近代建築也只是藉助翻譯書籍，在無法充分理解的情形之下，當時建築界所熱門的「現代主義建築」，被王鎮華評為「傳統中斷與西方入侵」下的產物。他認為這些採用移植知識所設計的建築作品，僅止於浮面，並沒有從西方的物質、制度層面理解他們的精神與態度，未能充分地移植。[19] 對西方建築理解不足的現象，王增榮在1982年11月，由建築師雜誌社所主辦，題為「形式與風格的更替」之五年回顧建築設計座談會上，指出戰後的臺灣建築發展，受到國際建築潮流的擺布，甚至可以說是被玩弄。這是因為臺灣對於外來思想潮流，似乎從來沒有將它們真正的意義吸收並內化，例如後現代主義所包含的新歷史主義與鄉土主義，到了臺灣後，若不是淪為商業主義的形式花絮，就是變成帶有他人之鄉土主義般殖民主義的病態。[20]

　　今日，如同位於臺南市仁德的奇美博物館的建築表現（**圖7.12**），或許可以承認在某種程度上，能掌握住西方的傳統或是近現代的建築特質，但就臺灣如何精確地建造西洋建築仍有很大的討論空間。然而，在前一個世紀末，就如同孫全文在前述「形式與風格的更替」座談會上，指出臺灣對國外的了解不夠深入，對於國外的種種傳述，仍處在非

圖7.12　2012年興建完成位於臺南市仁德的奇美博物館

常膚淺的層面。臺灣在設計風格上表現出兩種傾向：第一種是趕世界的時髦，而這種時髦是一種見解上的偏差，對外國不甚理解；第二種是完全守著傳統的路。這兩種情形在1982年時，依然搖擺不定。王俊雄先前評論王大閎時，也指出王氏對於中國國族主義與西方現代主義建築之論述，皆難以和臺灣本地脈絡接軌，而這卻是王大閎想要融合中國國族主義與西方現代主義論述中不可或缺的部分。[21]

　　盤點王大閎全部的建築作品，若要從中檢驗出與臺灣在地的連結，恐怕是緣木求魚。其實就一個出身中國且對臺灣建築文化採務實態度的建築工作者而言，要說他們認同臺灣建築文化也還有討論的餘地。直至今日，臺灣都尚未有人可以採臺灣觀點獨立撰寫「西洋建築史」。1980年代，夏鑄九曾在上述「建築如何在自己的土地上紮根」座談會上，對傳統與西方的態度採取「中西傳統一爐共冶」的觀點。在臺灣傳統建築的踏勘與研究，他自白式地說明當時囿限於人員無法自由來往臺灣與中國之間的政治現實，並作如下陳述：

　　　　不得不承認，目前（1982年的時候）對中國建築缺乏實地體驗，不可能面對實際的東西。所以我們必須面對腳下的東西，要了解臺灣的實際生活裡實質環境的問題，以及它在現代中國的特殊地位與命運。我想對臺灣的這些了解，以後在整個民族的長流之中，來豐富增添光彩的時候，我們才有自己的基礎與能力。[22]

蔣勳所採取的態度與夏鑄九幾乎一致，他認為：

　　　　臺灣在近代中國的地位上是一個非常奇特的區域，……它所走的路子非常複雜，它曾被日本人統治，也曾被西班牙和荷蘭短期的占領，在這段時期

中，它所擔任的是一種觸鬚的角色。那時，中國全體面臨一個劇烈的變動，而臺灣又變成母體的一個觸鬚，好像是與西方文化侵入發生關係最早最敏感的一點。[23]

從夏鑄九與蔣勳的談話來看，儘管他們注視政治現實與其身所處之地的臺灣，但卻感覺不到他們有心讓臺灣本身成為文化主體的心意。即使蔣勳承認臺灣受到日本殖民的統治，但是從國民黨政府來到臺灣最初期的建築活動，就可以理解當時握有統治支配權的當權派對日本殖民統治下產生的「建築文化」所抱持的態度，大多是隱藏威權於新歷史主義外殼內的投機主義，與榨盡剩餘的空間價值後，再貼上殖民統治權威象徵之標籤，然後除之而後快。

這種現象可以舉興建於昭和3年（1928）的建功神社為案例說明（圖6.27）。該神社是為了紀念戰前對於殖民地臺灣經營有功的「日本帝國國民」，以殖民者為主，被殖民者為輔，性質上類似日本國內的靖國神社。戰後對於該建築的處置，確實在政治上有很高的敏感度，不過在此要提出的是，興建之初，日本人對於其建築空間與元素組合之論述：

> 純日本樣式擁有簡單、樸素、淡泊的特質，而臺灣樣式則較為濃厚，西洋式又更為濃厚。因此若要融合這三種樣式，臺灣樣式與西洋樣式較容易找出其類似點，但是日本與這兩者中的任何一方，都具有很少的相似點。…… 因此，對於神社的建築樣式做如下的考量來決定。亦即，可作為耐久性材料的使用，所以主要結構部分採用牢靠的西洋樣式，加上臺灣樣式之特質，以取得與此地濃厚的地理環境之風土之協調關係，而與這樣的樣式不容易取得調和的日本樣式，則完全不外露，深藏於正殿建築的最裡面（圖7.13–7.15）。[24]

建功神社的建築樣式如實呈現殖民者以日本文化為核心，並融合殖民地臺灣本土與吸收世界強勢文化代表的西洋建築樣式的結果。根據昭和4年（1929）由「臺灣建築會」所發行的《臺灣建築會誌》所刊載的內容，亦可以發現殖民官僚來到臺灣時，急著興建鞏固統治政權的各種設施，除了要顧及建築形式之外，也花了很大的心力在處理臺灣的亞熱帶氣候、地震颱風等自然災害與白蟻蛀蝕建築結構等等的問題上。相對的，戰後來臺的第一代建築師們，所關心的是建築形式風格所象徵的中國建築與西方現代主義建築結合、現代中國建築樣式風格該何去何從。

國民黨政府進駐臺灣之後，一方面沿用舊有官廳舍，時至今日，即使已經過了六十多年，仍然繼續沿用著，其中最具代表的莫過於前述的總統府；另一方面則是進行建築樣式風格的改造。建功神社，就是第一棟被改造的建築，其原本並存西洋、臺灣與日本建築文化的外觀，被改成「明清宮殿復興樣式」的建築。當時從中國遷至臺灣的中央圖書館，首先於1954年9月在建功神社恢復館務。若不論建築內部，該建築混合仿羅馬、

圖7.14　1928年興建完成的建功神社本殿

圖7.13　1928年興建完成的建功神社本殿　　　　圖7.15　1928年興建完成的建功神社外部
廊道

⬆️　圖7.16　民國49年（1960）改成「明清宮
殿復興樣式」的建功神社外觀

➡️　圖7.17　民國49年（1960）外觀被改成
「明清宮殿復興樣式」建功神社本殿內部

拜占庭、伊斯蘭風、東方色彩樣式的外觀，在當時的總統蔣介石與教育部長張其昀的主導下，將原西洋圓頂外觀加上圓形攢尖屋頂，屋頂兩邊的建築量體增高；將前面水池兩邊的側廊外加連接圍繞的迴廊，讓舊側廊變為左右兩廡（圖7.16, 7.17）。

其實，當時張其昀的目的不僅是要設置圖書館，他在1956年於該棟建築內設置「國立藝術館」，又於1963年協助成立國劇欣賞委員會及話劇欣賞委員會。對外，以此與中華人民共和國所統治的中國大陸爭奪對外的中國代表權；對內，灌輸臺灣人民國族意識，積極舉行各種藝文展覽會與國際文化交流活動，以宣揚中華文化，據此可以理解其有意改造建功神社造形成為擁有中國統治政權正當性的象徵。另外，旁鄰的國立歷史博物館也同樣扮演政治操作角色，它們都位於日治時期的植物園（南海學園）內，在創立之初也借用了「殖產局臺北商品陳列館」（圖7.18）木造建築（戰後曾變更為臺灣省林業試驗所，後又借予臺灣郵電總局作為員工宿舍），之後於1960年拆除原有木造建築，新建為揉合「明清宮殿復興樣式」的古典式大樓建築。[25]

日本殖民時期興建的建築於戰後被改建成「明清宮殿復興樣式」的建築類型者，還有各地神社改建為忠烈祠的案例。如1942年興建於臺北大直的「臺灣護國神社」（圖3.41–3.44），在1969年蔣介石直接命令何應欽改建為臺北忠烈祠（圖7.19）；1939年興建於淡水油車里的「淡水神社」（圖7.20），也在1977年被改建成宮殿復古式中國建築（圖7.21, 7.22）；1921年興建於花蓮尚志路的「花蓮港神社」（圖7.23），在1984年被改成中國宮殿式建築（圖7.24）；興建於1936年的基隆神社（圖7.25），於戰後不久的1969年，即

⬆ 圖7.18　1916年興建完成，曾作為臺灣勸業共進會迎賓館的殖產局臺北商品陳列館

↗ 圖7.19　1969年改建完成的臺北忠烈祠正殿（原臺灣護國神社址）

➡ 圖7.20　1939年興建完成的淡水神社

⬆ 圖7.21　1977年改建完成的淡水忠烈祠（原淡水神社址）

➡ 圖7.22　淡水忠烈祠平面圖

圖7.23　1921年興建完成的花蓮港神社

圖7.24　1984年改建完成的花蓮美崙山忠烈祠（原花蓮港神社址）

圖7.25　基隆神社（1912年以「基隆金刀比羅神社」之名創建，改建於1934年，於1969年拆毀。）

圖7.26　1928年興建完成的高雄神社

↑ 圖7.27　1977年改建完成的高雄忠烈祠

➡ 圖7.28　1938年興建完成的桃園神社本殿

被拆除，改建成今日宮殿復古樣式，以及興建於1928年的高雄神社（圖7.26），在1977年被改建宮殿復興樣式的忠烈祠（圖7.27）。[26]

　　有趣的是，這些神社所祭祀的純日本信仰神，面臨戰後政權轉換時期，除了祭祀神之外，其建築樣式所代表的意義也理應是立即被檢討的對象。雖然在戰後立即廢除其祭祀神，改為祭祀創立中華民國有功之士的忠烈祠，但卻經過相當的時間，才將建築形式改建為「宮殿復興樣式」。以1985年的桃園神社保存運動為例作簡單說明，[27] 建於1938年的桃園神社（圖7.28），在戰後的1946年，立即被改為新竹縣忠烈祠，並在1950年桃園設縣後，改名桃園縣忠烈祠。改祀後經過了四十年，即1985年，縣政府準備拆除日式神社改建明清宮殿樣式的忠烈祠，但在經過改建設計評選以後，獲選的李政隆、李重耀建築師開始發動保存運動，將做工精緻、環境優美的檜杉木造日本神社保存下來。這就是今天桃園市忠烈祠仍然保有日本神社樣式的緣由。

　　這種具有高度政治象徵性的神社改祀，從建築實體的借用，一直到改建為明清宮殿樣式建築的過程，如實說明臺灣政治界或建築界對於日治時期建築的檢討與意義的反省並不積極，對於如臺灣總督府象徵統治權威是否正好適合國民黨政府的需要，還是因為對於國家的發展建設沒有積極的作用，實在是臺灣建築界應該思索且積極面對的重要課題。[28] 戰後的臺灣建築界，相較於對「現代中國建築樣式」的爭論不休，在面對政府機構沿用日治時期建築的案例，如行政院（圖7.29）、立法院（圖7.30）、監察院（原臺北州廳）或是新竹州廳、臺中州廳、臺南州廳與高雄州廳等具強度政治象徵性的重要行政機構，卻保持沉默。然而就另一個角度而言，也因為這樣的沉默，才使得1980年代以後文化資產保存運動如火如荼進行時，其範圍得以擴及這些建築，也因此這些作為居民群體記憶的一部分得以保留。

↑ 圖7.29　落成於1940年的臺北市役所（今日的行政院大樓）

↗ 圖7.30　臺北第二高等女學校（今日的立法院）

➡ 圖7.31　1915年興建完成的故兒玉總督暨後藤民政長官紀念館（今日的國立臺灣博物館）

　　夏鑄九曾於1990年代初期，隨著臺灣大學校園規劃的工作，正式提出他對椰林大道兩旁建築的批判觀點，後來也逐漸提出他對戰前日本殖民官僚在臺興建建築的批判。[29] 之後，徐裕健的博士論文《日人都市空間文化形式之變遷——以日據時期臺北為個案》[30] 做為開端，以批判性的觀點檢視殖民政府的都市規劃與建築的歷史，臺灣才有了較完整的論述。約在十年後，夏鑄九在〈殖民的現代性營造——重寫日本殖民時期臺灣建築與城市的歷史〉中，提出更為成熟的理論性批判。[31] 不過，隨著李乾朗在1979年出版的《臺灣建築史》與1980年出版的《臺灣近代建築》，[32] 這些新歷史主義建築已經成為臺灣人歷史記憶的一部分，也被視為臺灣文化資產的一部分，其地位已經很難再被動搖了。

　　因此，當日治時期所完成的建築與都市規劃面臨拆除改建的需求時，統治政府或基於政治理由，又或其潛在性權威象徵正符合戰後政權的需要，基本上是不做「外顯式」的價值判斷而直接繼承與轉化使用，或是作為過渡期，消極性地使用其空間設施的剩餘價值，直到1990年代為止。在這樣的思想與背景之下，臺灣在1980年籌設臺北市立美術館時，曾經在選址過程中，一度考慮要改建位於新公園內的省立臺灣博物館（現今的國立臺灣博物館）（圖7.31），但最後因為性質不符而作罷，[33] 否則今日的國立臺灣博物館是否還能保有野村一郎的設計，外部採用希臘復古，內部採用文藝復興樣式的新古典主義樣式，是值得懷疑的。

7.3 「中國現代建築」發展的挫折與建築案例

　　夏鑄九曾經將1950至1970年代臺灣的建築學院與建築師的現代建築論述，作如下精闢的分組、論述其意義，並具體定義四類建築的內容：[34]

(1) 外人移植、知識菁英移植的現代建築：指的是臺東公東高工教堂（瑞士籍達興登；1960）（圖7.32）、臺南菁寮教會（德國籍波姆；1961）（圖7.33-7.35）、聖心女中宿舍（日本籍丹下健三；1967）等。

(2) 空間文化形式上折衷的現代空間措辭：王大閎建國南路自宅（王大閎；1953）、東海大學路思義教堂與校園（貝聿銘、陳其寬、張肇康；1955）、臺灣大學學生活動中心（王大閎；1961）、臺灣大學農業陳列館（張肇康、虞日鎮；1963）（圖7.36）、國父紀念館（王大閎；1965）等。

(3) 一如巴黎美術學院的思維，宮殿式復古措辭：南海路科學館（盧毓駿；1959）、圓山飯店舊館（楊卓成；1961）（圖7.37, 7.38）、中正紀念堂（楊卓成；1976）、圓山飯店新館（楊卓成；1980）等。

(4) 1970年代在臺灣特殊政治空間與時間中突圍的學院式現代建築：救國團「洛韶山莊」天祥青年活動中心（漢寶德；1978）、救國團澎湖金龍頭青年活動中心（漢寶德；1980）（圖7.39）等。

　　夏鑄九相當敏銳地觀察到1980年代以前，臺灣仕進行建築現代化過程中的四種建築類型的論述。若再進一步地對各類建築進行分析，可以發現在21世紀初雖然重提第一類建築，但基本上僅將其提出與其他建築並列，用以說明臺灣曾經有過這些建築存在的歷史事實，然而它們對後來建築的影響其實相當有限。[35] 至於是否將對今後的臺灣產生影響，尚處於未定之天，在此暫時不論。

　　上述的第三類建築，正是傅朝卿專著《中國古典式樣新建築：二十世紀中國新建築官制化的歷史研究》論述的建築類型。[36] 這類型的建築是受到政治意識型態與國族民族主義所綁架、利用而產生的結果，在建築發展的論述上已經失去力量，原本對它進行討論的意義不大。[37] 但是，傅氏將前人的研究文獻作了近乎完整的收集，接著有蔣雅君、王俊雄等人的後續研究，釐清了中華民國政府從1920年代以來，藉由這類建築模仿西方的近代國家建構，作為建構近代中國國族主義的建築樣式，讓「古典復興建築樣式」的討論可以在近代國家建構時，扮演一定的角色，如此才露出進一步研究的曙光。

　　傅朝卿在其專著中，按照年代、官方與民間、宗教建築（基督宗教、佛教、道教、儒教）、傳統工匠與受過學院訓練的建築師等類別，鉅細靡遺地條列、陳述這些建築。若將這些建築的建造年代做編年性的排列，可以發現在1950年代所出現的建築是受西方現代主義教育的第一代建築師的作品，也是所謂的「現代主義中國建築」在臺灣萌芽的時期。但是，隨著政治影響力的增加與自由創作空間的緊縮，從1950年代的後半到

圖7.32　1960年興建完成的臺東公東
　　　　高工教堂

　圖7.33　臺南菁寮教會模型西側鳥瞰

　圖7.34　臺南菁寮教會平面圖

　圖7.35　1961年興建完成的臺南菁寮
　　　　教會禮拜堂內部空間

圖7.36　1963年興建完成的臺灣大學農業
　　　　陳列館

圖7.37　1961年興建完成的圓山飯店舊館
　　　　入口

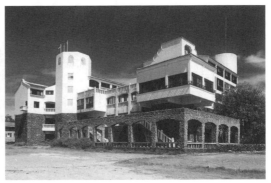

圖7.38　1961年圓山飯店一景　　　　　　圖7.39　1980年興建完成的救國團澎湖金
龍頭青年活動中心

1980年代，所謂的「明清宮殿復興樣式」的建築成為支配臺灣建築界的權力。傅氏也在全書最後的結論，指出這類建築最後往「尋找真實性的中國新建築」方向發展，也就是開始簡化原來傳統的屋頂、斗栱等傳統構件，近乎西方建築發展的裝飾藝術，或可以稱為「中國建築裝飾藝術」。不過，臺灣這樣的發展路徑，真實反映出從王大閎建國南路自宅為起點，經過近四十年的追逐，最後又回到原點，而這也證實了夏鑄九所說的「**我們似乎有了建築師，卻忘了在前面早就有過王大閎。**」的世事發展。

　　換句話說，中國建築的現代化運動，從王大閎的建國南路自宅出發，發展至國父紀念館結束，如此應證了漢寶德所說的中國人的思考與行動模式，[38] 出發與終點是同一點的圓形發展，其他的宮殿復古式建築皆位於這兩點之間的某一段旅程上的一個點。其實，在這兩點之間，也存在一些可能分岔的契機，只可惜都被壓抑而無法有更進一步伸展。首先，在起點上，根據傅朝卿所收集的資料，臺灣最早的宮殿復古樣式並非來自中國，而是受到當時已經存在於臺灣的日本帝冠樣式建築影響而出現的臺灣銀行高雄分行（陳聿波；1949）（圖1.3）。也就是說，若當時的臺灣建築能繼續從在地既有的建築尋找出路，或許有機會如1980年代由夏鑄九主持的臺大校園規劃，從椰林大道兩旁的建築找出新建築的構成元素、形式、空間、行為集結點的原則，出現從日本人留下「新歷史主義樣式」為基礎的現代化發展路徑的可能。

　　另一個可能性則是被獨裁政治所抹煞的自由創造思想。1975年，建築師公會開始發行《建築師》雜誌之前，由臺灣省立工學院（成功大學前身）建築系中一些熱心於西方現代主義建築的師生們，於1954年出版了臺灣第一本名為《今日建築》的建築雜誌。從發刊詞中，可以體會在當時貧瘠的建築教育環境裡，他們對建築知識的渴望：

　　　　我們是一群在荒地裡出土的嫩芽，沒有陰庇，也沒有灌溉，須得自尋滋養
　　苗壯，我們「希望」作為「日光」；「互勉砥礪」作為「空氣」；但我們的「智慧」
　　之「水」太缺乏了。我們與其等待仙露甘霖，不如自己掘井覓泉。

然而，該雜誌第八期因為封面採用了紅底上標示黑色「八」字，遭到政府施壓，最終導致社長金長銘去職。此事件除了對成大建築系的發展產生長期的負面影響之外，也令「辦雜誌」這件事情蒙上政治陰影。[39] 若當時的臺灣能免於獨裁政治的打壓，或許現代建築能有不同的發展。

　　臺灣建築界的先驅漢寶德，在剛從美國留學歸國之時，參與了1968年高雄中山樓的審查與競圖，他認為當時的政權若非對建築的無知，就是早就屬意「明清宮殿復興樣式」，竟辦一個假的競圖，讓建築界有被戲弄的感覺，於是提出嚴正的抗議與怒吼，他說那是「我們民族在二十世紀七十年代中的悲劇」。雖然漢寶德早先一步答應協助審查工作，但後來從策劃委員之一的東海大學建築系教授胡兆輝得知，高雄市政府似乎要把「競圖」工作做好，因而答應朋友的邀約，辭退審查工作，參與了其中一個設計團隊提出設計案。

　　根據漢氏的陳述：

　　　　在參加競賽的十六個設計中，兩個最好的計畫案是我鼓吹的結果。一個是以方汝鎮先生出名，王體復先生偕同東海建築系同學完成的。另一個則是由筆者（漢寶德）出名，由在大阪完成中國館建築的李祖原先生率領一批東海學生所完成…… 李先生得悉高雄市政府的誠心，表示我們年輕一代的建築師必須對國內建築界負一點責任，盡一份心意，換言之，我們應該盡力做一個好的設計，不計成敗，只以職業之水準為重。他因為有參加大阪中國館競賽的經驗，覺得高雄市政府中山堂的競賽，在國內建築的發展上可能是很重要的一步。

　　然而，漢氏也指出該競圖中，「得獎作品是十六個作品中僅有的一個『宮殿建築』設計，在此文化復興的大號召下，似乎包含著一番似是而非的道理」。接著又說：

　　　　如果筆者是高雄市政府負責籌劃競賽的人，一定會規定與賽者使用宮殿式屋頂。這樣做有很多好處。其一、對傳統建築了解不深或不相信的人可以不必參加。二、（不會？）誤認高雄市在徵求現代化建築，而對傳統建築深有研究的人可以積極參加。三、高雄市政府可以有機會在很多「宮殿式」中間選一個「宮殿式」，而不必無可選擇的選取第一名。[40]

　　也就是說，這次的競圖不但讓漢寶德失望，也讓不少認真思考臺灣建築走向的建築界受挫。不過漢寶德的受挫並沒有讓他消沉，後來他在臺灣建築教育、建築藝術的行政與建築史的研究，以及建築人所參與的社會文化活動，都有不可抹滅的大貢獻。[41]

　　還有另一個案例，被譽為現代中國建築之父的王大閎，雖然他被人認為是建築師的天之驕子，憑藉出身與名氣讓他可以承接不少設計案，但是他提出的故宮設計案與國父紀念館案卻是遭遇嚴重挫折的案子。根據徐明松《王大閎：永恆的建築詩人》的描述，

位在臺北外雙溪的故宮博物院建築設計，原先採不公開的競圖方式徵選建築師，當時任故宮競圖委員會召集人的王世杰，曾經透過他的女兒，也是資深建築師王秋華，徵詢居於紐約的建築師們意見，基本上認為王大閎的作品較具現代性，委員會的評審結果也認定王案為最優秀作品（圖7.40, 7.41），但是最後卻被捨棄而不用，而採用了當時擔任審查委員的黃寶瑜的設計案（圖7.42–7.45）。[42]

由於故宮案的挫折，讓王大閎在參與國父紀念館競圖案時採取較為務實的態度。當時為紀念中華民國國父百年誕辰，於1964年成立籌備委員會，由王雲五擔任主任委員，其中紀念建築委員會設計組組長由宮殿復興樣式建築設計的龍頭盧毓駿擔任。盧毓駿在紀念館規劃設計上扮演了關鍵性角色，負責整合當時各方對紀念館建築意見，在該委員會中，除了相關官職頭銜的要人之外，他也是唯一因具備建築設計專業，而被選為「紀念館建築研究設計小組」成員的人。當時「建築研究小組」所通過的〈國父紀念館設計原則提要〉共有6條，其中關於建築樣式放在最前面的第一與第二條：

(1) 國父紀念館之建築式樣，應充分表現中國現代之建築文化，並採擷歐美現代建築之優點融合設計。
(2) 國父紀念館之外觀，應宏偉、莊嚴、高雅、壯觀，以表彰國父偉大崇高之氣象。

後來，經過推薦的十二位建築師進行建築設計，最後評選結果由王大閎獲選。只是，

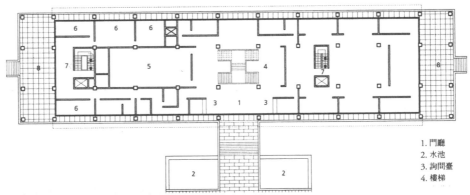

1. 門廳
2. 水池
3. 詢問臺
4. 樓梯

↑ 圖7.40　王大閎參與故宮競圖的設計案平面圖

← 圖7.41　王大閎參與故宮競圖的設計案模型俯瞰圖

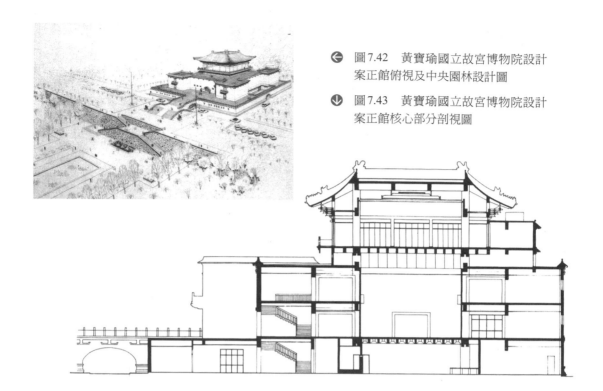

圖7.42 黃寶瑜國立故宮博物院設計案正館俯視及中央園林設計圖

圖7.43 黃寶瑜國立故宮博物院設計案正館核心部分剖視圖

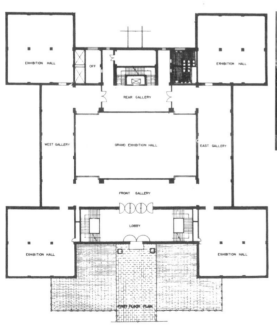

圖7.44 黃寶瑜國立故宮博物院設計案正館一層平面圖

圖7.45 1965年興建完成的國立故宮博物院外觀

王大閎雖然在專業美學意識上已作了很大的讓步，但還是無法滿足審議小組及由王雲五所率領的多數常務委員要求的中國建築特色之表現，因而強烈要求王大閎再增加「中國味道」。[43]

該作品最為明顯的特徵是屋頂造型，徐明松指出：

> 王大閎提出的競圖案採用了中國傳統文官的紗帽造型，並不常見於傳統建築形式，而且入口軸線安排在建築物的高點（即山牆面），也是中國建築少見。……王大閎的屋頂則選擇了再現中國文化傳統元素，表徵之情顯而易見。相較於故宮競圖案時期，王大閎在設計國父紀念館時，已充分理解業主的「形式詮釋霸權」的心態，為避免重蹈故宮博物院競圖的覆轍，修改勢在必行。[44]

即使如此，王大閎的國父紀念館作品仍被徐明松認為「儘管藝術的意志力還是與政治的口號做了某種程度的妥協，但今天我們所見的國父紀念館仍是臺灣現代史上最傑出的公共建築之一」。[45]夏鑄九也對它進行如下評價：

> 在當時壓迫性的政治氛圍下，帶有現代知識分子文化抱負的建築師，不同於外人移植（如前述瑞士建築師、丹下健三、德國建築師等），也拒絕古典的復古主義的空間嘗試。由歷史的角度看，這是一個做為發展性國家的國族國家重構，在經濟發展之前，或是剛剛開始時，或者說早期階段，所銘刻臺灣的地景，留下的集體記憶，而其中，國父紀念館，可說是最高表現吧。這就是王大閎所謂的：「現代中國建築」。[46]

王增榮曾經評論王大閎一生作品的成就：

> 就世界建築發展的歷史來看，王大閎有著很特別的意義。在二次大戰之後，王大閎是亞洲人裡，極少數受到正統包浩斯教育薰陶的人，而且還直接師承包浩斯創建者葛羅培斯（Walters Gropius），甚至可能還是同窗中的佼佼者，看看他過去同窗的成就，可見他應該有比現在更大的貢獻才對，所以，把他後來的作品拿來跟這些同窗比較，可看到他的潛能是多麼的受到抑壓。……王大閎在臺灣的影響，由早期作品展現的靈光開始，然後折損，日漸黯淡，不僅自己逐漸淡出，連追隨者都無一人能脫俗，以致王大閎既不是理解臺灣現代建築的標的，連學派也說不上，因為看不到誰真心接續他的路線，最終仍然只是個孤例。[47]

王增榮對王大閎的評論，同樣適用於陳其寬的身上。比較他早期參與的東海大學校園（1955）（圖9.19）與後來參與的松山機場擴建案（1971）（圖7.46）、東海大學中正紀念堂（1987）（圖7.47）與臺北車站新站案（1989）（圖7.48），無法否定其後期的作品不如剛

圖7.47　1987年興建完成的東海大學中正紀念堂

圖7.46　1971年興建完成的松山機場擴建　　　圖7.48　1989年興建完成的臺北車站新站

開始在臺灣設計的作品。這樣的問題不只是建築師單方面的問題，還必須考慮更大環境背景的變化所造成的結果。以現代建築的臺北市立美術館為例，在籌建競圖之時，有一段耐人尋味的曲折故事。北美館競圖於1977年12月開始公開徵圖，1978年1月16日截止收件，第一次評比的結果，吳增榮與劉祥宏建築師事務所獲選第一名，但因第一次評圖只收建築圖稿，並且沒有對外公布結果。到了第二次評圖時加徵建築模型，評比的結果反而讓高而潘勝出。[48] 若沒有聽聞競圖設計圖說，或是建築師本身對設計構想的說明，自然而然地會認為北美館為一棟現代主義下的建築。但是，高而潘在〈從傳統起步〉文中，出乎意料的自述他的構想是來自傳統合院建築，甚至整體建築的意象美學，竟是來自於殷商雕塑及宋代的器物。甚至，他在文頭就點出了北美館的建築指導委員們在設計計畫書中，已然指明需要「代表中國的、現代的美術館建築」。高氏自己對北美館建築的解釋是這樣說的：

　　　中國建築的特色之一是在主體之後有其秩序感，一進接一進，和庭園密切結合。因此，在美術館大廳之後，我們採取傳統「四合院」的形態，但是一、二樓疊合，第三層錯開，使它立體化，增加空間與自然的交融感覺。這種四合院的分割，明顯地以鋼筋混凝土的架構形態來貫穿，面材選用乳白色水泥漆或

噴磁磚，一方面具有現代建築單純、俐落感覺，一方面也意味中國傳統木結構建築中的斗栱構成。[49]

競圖獲選第二名的吳增榮，也在同期的《雄獅美術》裡，緊接在高而潘之後，以〈考慮基地條件及建築因素〉[50] 介紹他自己的作品，明顯地，他不願意附會中國建築現代化的議題。其實若仔細觀察今天的臺北市立美術館建築，很難讓人同意高而潘對自己建築作品的詮釋。如此可見，上一世紀的中國意識型態，對公共建築的樣式或是決定由誰設計建築，有很大的影響力。

王大閎受到政治意識型態的壓抑是真的，若能讓他發揮天分，終其一生應該會留下更多曠世之作，不會只停留在國父紀念館的成就而作罷。不過綜觀王大閎的作品，相較於日本的丹下健三等人的作品，他之所以未能有更進一步的發展，本身應該還內藏一個絕對性的缺陷，就是缺乏吸收在地生命泉源的性格，以致作品與在地文化難以結合。在臺灣，這不是他個人的問題，而是「1950新住民」普遍的共性。如前文所述，對於戰前日本人所建造的建築與都市規劃，他們到底是接受還是批判，態度都曖昧不明，儘管到了1990年有夏鑄九提出批判，但是夏氏在臺大校園規劃時，所採取的態度又自相矛盾，一方面批判臺北帝國大學「巴洛克」校園空間是殖民帝國知識支配權的表現，另一方面又讓這種特質的空間透過總圖書館的營造，強化了這個超人性尺度的空間特質。

事實上，「1950新住民」不但不認為應該繼承日本殖民者所興建的日式或是洋式建築，甚至也忽視清代臺灣的建築樣式。如盧毓駿於1955年要在由臺北士紳黃贊鈞及辜顯榮等人所倡議重建的臺北孔廟（1925）基址內，設計新的明倫堂時（圖7.49），當時孔廟的大成殿、迴廊、欞星門、禮門、義路、黌門、泮宮、泮池及萬仞宮牆等，全是純粹的臺灣建築樣式（圖7.50），但是盧氏所採取的是與臺北孔廟樣式完全無關的「明清宮殿復興樣式」。後來，在蔣經國巡視由臺灣省公共工程局所設計的臺中市孔廟（1975）（圖7.51）後，次年興建的高雄市孔廟（1976）（圖7.52, 7.53）和1988年建造的桃園市孔廟（圖

圖7.49　1955年興建完成的臺北孔廟明倫堂

圖7.50　1925年興建完成的臺北市孔廟大成殿

圖7.51　1975年興建完成的臺中市孔廟大
成殿

圖7.52　據推建於康熙43年（1704）鳳山舊
城孔子廟崇聖祠

圖7.53　1976年興建完成的高雄市孔廟大
成殿

圖7.54　1988年興建完成的桃園市孔廟大
成殿

7.54），都是遵照蔣經國的指示，[51] 以「臺中市孔廟」為典範，改建成類似曲阜孔廟於明清時期所興建的宮殿樣式。

　　這種問題也發生在臺北城門的改建之上。西城門樓（圖2.19）在日治時期拆毀，其他如大南門（亦稱為麗正門）（圖2.18, 7.55）、位於城池南側的小南門（又稱為重熙門）（圖7.56, 7.57）以及東城門樓（景福門）（圖2.23, 7.58）等這三座城門上，原本皆興建了臺灣閩式建築的紅瓦城樓，但在1966年，當時的臺北市政府卻以「整頓市容以符合觀光需要」的理由，改建成與臺灣建築風貌完全不同的明清宮殿復興樣式，成為鋪上綠琉璃瓦頂的亭閣式建築。[52] 由此可見，因為與北京政權爭奪對外代表中國的正統權，廢除原有輕巧飛簷的建築樣式，將臺北裝扮成好像擁有北京政權風格一樣的宮殿式建築。

7.4　今後臺灣現代建築可能發展的方向

　　在夏鑄九所整理的戰後臺灣的發展，外國建築師的作品屬於孤立的存在，目前還看不出來其對臺灣建築的影響，第二與第三類則因政治性的原因，導致其因無視於臺灣在地的歷史文化，而面臨發展的瓶頸。第四類主要是漢寶德所從事的設計工作與建築論

圖7.55　今日的臺北城大南門麗正門

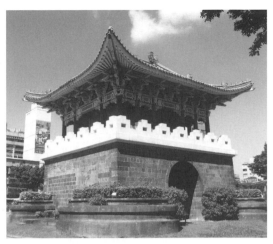

圖7.57　今日的臺北城小南門樓

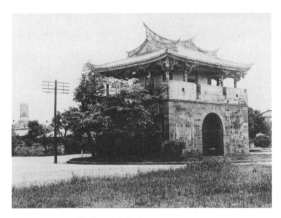

圖7.56　舊臺北城小南門

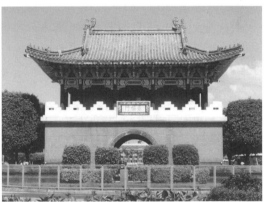

圖7.58　今日的臺北城東城門景福門樓

述，被夏鑄九解讀為屬於70年代現代建築發展的另一條支線，是為了安排蔣經國接掌臺灣領導政權，而由統治政權刻意營造出來的短暫政治開放氣氛，並且伴隨著當時大學雜誌的出版，以及由救國團主動邀請漢寶德從事建築設計，因而突圍出學院式的現代建築，當然，這也是更美國版本的現代建築移植。[53] 我無從判斷漢寶德是否移植「更美國式」的現代建築，但可以肯定的是，漢氏至少忠於建築生根於地域文化的嘗試。

　　漢寶德曾在前文〈可怕的高雄市中山堂設計競賽〉中，指出他的看法：

　　　　個人對於「宮殿式」並非深惡痛絕，雖然對現代建築的創造性非常熱衷。傳統文化中有些象徵性的東西，事實上無法完全撇開。只要對某些傳統性的建築物，諸如廟堂等加以徹底的認識，則唐宋也好，明清也好，不但應該，而且需要應用一些傳統的象徵，以造成民族情感的延續。筆者不相信純抽象民族精

神表達方式。但是一個全新的東西，一種必須與現代生活與現代城市產生密切聯繫的建築物，其前瞻性是重要的，其實用性是重要的。在這類建築物中削足適履的用一個民族的軀殼，不是尊重古人，是侮辱古人。…… 年輕的朋友們常常因為對傳統形式的抗議而忽略建築在形式以外的條件。如果大家過份的反對傳統形式，就會與我們這個高雄評審團一樣的使人感到外行了。這個設計在拙劣的外觀之外，其他諸如基地的配置、內部人群流通的安排、空間之組合等最重要的節骨眼上，均是不及格的設計。[54]

從這段話可以讓我們了解為何漢氏不去追求「宮殿式」與純本質性的現代主義建築，儘管漢氏所設計的建築在空間動線與實質的防風防漏上遭到質疑，但是他卻走向與臺灣各地風土結合的建築樣式。再者，臺灣文化古蹟的保存，也是1970年代從漢氏開始進行。[55] 不論臺灣傳統建築的調查研究是否只是中國研究的替代品，但是在保存工作的量與論述研究中質的累積，已經逐漸衍生出以臺灣本土文化為著眼點，出現文化主體性的論述與自信。這樣的文化資產保存運動與後來陳其南在文化建設委員會所推行的社區營造運動，讓臺灣本土意識有了更蓬勃的發展。1980年代，臺灣一些進步的縣政府首長，如宜蘭縣長陳定南也自主性地引進重視在地生根的設計作品，如日本象集團進入宜蘭駐地設計，他們所從事的冬山河與縣政中心的新建築文化，直接或間接地衍生出宜蘭厝設計的建築運動。

這種發生於1980年代臺灣的生根於土地上的新建築運動，在時間上正好與臺灣的政治解嚴、自由市場經濟的活潑發展時期重疊。突然解除長期戒嚴造成臺灣社會面臨政治社會失序的嚴重問題，建築作品也發展成為市場買賣的商品，品質的好壞放任商品在市場所附上價值高低來評斷。在夏鑄九的眼中，這樣的發展所帶來的混亂正是：

（上述四種建築論述與發展）都為臺灣房地產市場的商品力量所擊敗，這是現代建築商品化的自身滅頂過程。成為現代，其中，「創造性破壞」（creative destruction）的邏輯，成為臺灣地景真正的主宰意志。終於，1980年代後的後現代建築論述埋葬了所有前者。後現代建築如新的流行符號的建築外衣，妝點出臺灣的都市奇觀（spectacle）。做為文化商品與創意產業，建築的象徵價值，在全球資訊化資本主義籠罩與新自由主義意識形態所扭曲煙霧裡，形式，像是取得自身的生命，徹底拋下了昔日現代建築所堅持的功能的價值。[56]

夏鑄九這段話雖然在2013年出版的書籍上才登載，但是在那之前數次的課堂或是公開演講會上，類似的觀點已然提出。其所指涉的具體對象，並沒有明示，但就我所知，在1994年陳其南提出社區營造，經過多年的發展，儘管這項重整地方文化、找回新故鄉的文化重建工作，還有值得檢討的地方，但是無法全盤否認臺灣各地既有存在或被這項

運動啟發出值得肯定的鄉土愛情操，以及無私的社區營造工作者。除此之外，1980年代以來新出道的建築師，其中亦有抱持服務人群社會使命感的建築師，沉默地在扮演建築師應有的本分。

1980年代，政治社會處於變革的時代，旅美知名建築師李祖原的回國，對臺灣造成相當大的衝擊，他協助企業界興建商業大樓，在都市成為醒目顯眼的地標，不再遵守所謂的現代主義建築美學的準則，也不固守中國建築文化為至高價值的原則。在此並非要為李祖原辯護，不過在前述於1983年11月所舉辦的以「形式與風格的更替」為題的座談會[57]上，李氏數次說明自身工作價值觀的發言，確實值得留在腦海中回味：

> 今天的法規若不能突破的話，建築設計可能就一直是在方盒子的造形裡頭爭取利潤。在這四、五年內，我們公司有百分之七十的力氣花在法規上去爭取，希望在高度約束之下，能夠稍微放鬆⋯⋯我們的公司，在一般人的眼光裡，都認為我們作得比較花俏，在造形上下很多功夫，作了很多所謂外表工作的研究。我想我們公司也承認這個事實。因為我們今天碰到的是一個商品，我們的建築是商業建築，商業建築第一個生存的條件就是要為大眾所接受。我們今天就是希望討論被大眾所接受的東西，到底是好還是壞，這是一般人最常討論的問題。五年來，我們差不多每天都在做不同的嘗試。我剛回來做的，就像環亞大飯店，幾乎是一個大空間、大造形，屬於現代主義的造形。從環亞大飯店（圖7.60）、環球商業大樓，一直到藝專，都是大空間、大造形的觀念。這些都是我在國外自己學來的一套東西，但是很多人認為這些東西對本土文化、對傳統沒有甚麼貢獻，所以我們慢慢去找尋另外一個方向。我們第二個嘗試就是在臺南中國城（圖7.60），嘗試做一個中國的形式與當地環境結合。但是我覺得我們做得很膚淺。再下一個嘗試，我們想做的就是找出一種造形能夠適合臺灣的氣候，而且不是用很貴的建材。我們在中國時報大樓（圖7.61）做了一個嘗試，嘗試用面磚和斬假石，作成適合臺灣的造形。[58]

若將夏鑄九的發言與李祖原自我辯稱的工作內容對照，夏氏應是對李祖原在80年代回國時為臺灣建築界所帶入的衝擊而發出的批判。不過，漢寶德對於李祖原的評價顯然與夏鑄九不同，在前述的高雄市政府中山樓競圖案時，他還推崇李祖原為臺灣建築界出力，並與他共組設計團隊參加競圖活動。另一方面，漢氏也確實曾在2013年1月5日，由現代建築學會及都市設計學會策辦，於臺博館土銀展示館三樓簡報室舉行的「2013建築與現代性研討會」的開幕致詞裡，親口指出1980年代以後在臺灣各地所興建的建築，大都是屬於「後現代建築」之範疇。漢氏真正所指為何並不清楚，但臺灣在1980年代以後，確實也有致力於回歸本土、從事紮根地域文化的建築運動的優秀建築師。儘管漢先生所作的嘗試未必被這些後來登上舞臺的建築師們所繼承，但是應有超越

圖7.59 李祖原設計的環亞大飯店

圖7.60 1984年興建完成的李祖原設計的臺南中國城

圖7.61 李祖原設計的中國時報大樓

「後現代建築」語彙所歸納、定義的建築工作。不少後起之秀的建築師,在進行對建築本質性的思考時,應重新認識建築的意義與其創作意義才對。關於這些建築師與建築作品的研究思考,留待未來再做完整的思辯,在此暫時擱置,不再繼續往下探討。

7.5 結語

經過本文的思考與辯證之後,發現如下幾個有趣的現象。首先是相較於1895年日本殖民地統治官僚初到臺灣時,從事符合臺灣亞熱帶自然氣候、地震颱風等自然災害與白蟻侵蝕建築材料的種種調查,以及基於日人生活習慣與臺灣人不同考量,下一步思考殖民政治統治在建築樣式與都市規劃時應有的作法與風格。但是,在二次世界大戰結束,來臺接收或是於1949年以後進駐臺灣的中國政治統治者與建築從業人員,儘管他們的生活習慣與日本殖民統治者之間有很大的差異,或是企圖抹除日本殖民者所留下的種種殖民痕跡,但對於過去的建築卻完全沒有興趣討論,僅在乎他們有興趣的「中國傳統建築」與「現代主義建築」之間,如何融合成現代中國建築樣式風格上。問題是,從戰後到20世紀末為止,甚至當今的臺灣,學院中對「中國傳統建築」與西歐現代主義建

築是否了解得夠透徹，而有能力在形式上融合成協調的建築作品？亦即，建築樣式問題意識先行，但專業知識與技術尚未能跟上的空論者，至今不可謂不存在。

　　國民黨所領導的政府與學界，不但對於日治時期興建的新歷史主義建築或是受現代主義影響的建築沒有太大興趣，甚至即使高舉去除日本殖民統治餘毒的民族大旗，對於政治敏感度高的神社建築與以總督府為代表的殖民統治象徵之官廳舍，亦沒有積極檢討、改建或重建的行為，甚至讓人有「隱藏威權於新歷史主義外殼內的投機主義，與榨盡剩餘的空間價值後，再貼上殖民統治權威象徵之標籤，然後除之而後快」的印象。文中舉出建功神社與殖產局臺北商品陳列館為例，說明戰後急著改變其外觀為「明清宮殿復興樣式」，並非是基於對殖民統治的反省與清算，而是基於為了與中華人民共和國在國際上競爭對外的外交認同，與對內根植於民族主義意識政策所需的應急措施。[59]

　　對日本殖民時期建築的批判，必須等到戰後近四十年的1980年代，由夏鑄九所從事的臺大校園規劃，檢討椰林大道與其兩旁建築開始。不過校園規劃的建築發展路線也出現自相矛盾的論述，一方面批判臺北帝國大學「巴洛克」校園空間是殖民帝國知識支配權的表現，另一方面又讓這種特質的空間透過總圖書館的營造，強化了這個超人性尺度的空間特質。可惜的是，在戰後並不急於清算日本殖民時期的建築，也因此失去了學習「建功神社」（即使它是殖民統治的敏感設施）嘗試結合日本、臺灣與西洋的異义化設計建築方法的機會。還好，當時僅改變建功神社的外觀，今日若要重新調查思考，也都還來得及。

　　戰後進駐臺灣的支配者或是學院知識分子，不但對於日本統治時期所興建的新歷史主義建築沒有興趣，當權者所在乎的，也僅是如何興建可與北京政權競爭搶奪，對外陳述中國道統繼承者立場的建築樣式，亦即急著建設或裝置所謂的「明清宮殿復興樣式」景觀建築，因此，無論是對於日治或是清代漢人的傳統建築樣式，一概沒有太大的興趣。就如盧毓駿在臺灣建築樣式的臺北孔廟內，增建明倫堂，採用了與臺灣（中國南方）孔廟建築形式完全無關的宮殿復古樣式；為了讓外國賓客前往國立故宮博物院、國立歷史博物館參觀文物，或遊蕩在臺北街頭，或住宿於觀光圓山飯店時，都可以碰觸或是觀覽，不惜拆除清代臺灣傳統建築，全部採用宮殿復興樣式來改建或是新建。

　　基於這樣的想法，即使學院對中國建築現代化的問題抱持興趣，卻也從來不是掌權者關注的命題，而寧願直接寄居於日人所興建的，用來誇示統治權威的西洋樣式官廳建築裡，甚至於掌權者對於這些無民族主義特徵的現代主義建築，發動了打壓的邪惡本質，例如對省立工學院建築系金長銘自由思想的施壓，要求其去職；對於王大閎故宮博物院競圖獲獎資格除名，以及迫使王大閎屈服於接受設計具有中國味的競圖案，並得寸進尺地要求其增強紀念館中國傳統建築元素的設計修正案；或是蠻橫地將對競選設計原則有疑慮的審查委員漢寶德除名等等政治性的打壓作為，使得現代主義建築無法一帆風順地移植到臺灣來。

回顧臺灣的「中國建築現代化」路徑，竟然是從王大閎建國南路自宅出發繞了一圈，走了四十年後之後，又走回原點。儘管有幾次可以走出封閉性發展體系，但都被政治力所摧毀。夏鑄九與漢寶德等人指出臺灣因為房屋市場經濟的蓬勃發展，讓中國建築現代化的成果全部被埋葬，對於1980年代以後的建築發展，幾乎採取完全否定的態度。但是，從1970年以來，漢寶德自己所設計的青年活動中心與縣立文化中心等建築，其實就是代表著與地域文化結合的發展路線。若再加上同時發展的文化資產保存的工作，讓臺灣發展出對在地文化開放並且吸收地域歷史文化生命養分之建築。從1980年代以來，這種建築運動特別是在推動縣政改革之先進的縣市裡，出現了不少富有生命氣息的臺灣建築。

關於中國現代建築的後續研究方面，今後有必要探討外來臺灣的「中國建築現代化」課題的時代背景與實際狀況。這部分可以站在王俊雄與蔣雅君等人的研究成果之上，繼續往前思考國民黨政府如何移植中國建築現代化到臺灣來，以及思考1980年以後紮根於地方歷史文化的現代建築之成長脈絡，與後來又繼續成長的發展條件。特別要在以後的研究裡，針對第一代臺籍建築師的作品與以中國建築現代化為職志的建築師們的作品比較。王大閎在臺灣所表現的建築理想就如其建國南路自宅，以高牆圍繞分隔外部的都市與內部的流動，具有現代主義的中國建築空間特質，但是它僅呈顯了現代主義建築的原始品質，也就是少即是多的美學與流動空間等特質，即使加入了不同於西方的中國儀典性空間特質，都表現出缺乏生命躍動的冷酷性質。關於這點，顯然外籍與臺籍建築師的作品已經超越此點甚多，應該還給他們在臺灣建築史上應有的地位與意義。

註　釋

1　「明清宮殿復興樣式」的用詞是修正自夏鑄九稱的「宮殿式復古措辭」（〈現代建築在臺灣的歷史移植：王大閎與他的建築設計〉，收錄於徐明松著，《王大閎：永恆的建築詩人》，臺北：木馬文化出版，2013.9）。所謂的「宮殿復古」這個詞應該是來自西方在20世紀前後論述基督宗教系學院大學校園建築之用詞。東亞學者對於這類建築之研究，應是日人村松伸為最早（〈二十世紀初期中国における「中国建築の復興」と西洋人建築家〉，《建築史論叢：稻垣栄三先生還曆記念論集》，東京：中央公論美術出版，1988.10.25，頁685–726）。後來傅朝卿在1993年做更全面的整理與論述（《中國古典式樣新建築：二十世紀中國新建築官制化的歷史研究》，臺北：南天書局，1993.12）。傅氏使用「古典式新建築」當然是模仿西方「新古典主義」的用法，但是西方存在「古典式」與「非古典式」的概念，無法在沒有討論的前提下就直接使用「古典」用詞。而這類建築樣式從開始設計到後來的發展，幾乎沒有早於明清時代的想法，為更精確，於是在宮殿之前加上「明清」二字。

2　王俊雄，《國民政府時期南京首都計畫之研究》，國立成功大學博士論文，2002。蔣雅君的一系列研究，可以參考其最近的一篇論文〈精神東方與物質西方交軌的現代地景演繹——中山陵之倫理政治實踐及意象化意識形態探討〉（收錄於《城市與設計學報》22: 119–56, 2015.3）。還有發表於《國立臺灣

大學建築與城鄉學報》(21: 39-68, 2015.4) 的〈「中國正統」的建構與解離——故宮博物院之空間表徵研究〉。

3　「現代主義中國建築」這個詞也就是夏鑄九以「空間的文化形式上折衷的現代空間措辭」所指的建築類型。然而臺灣建築學界過去一般都使用「中國建築現代化」的概念來討論，包括夏鑄九本身的用詞也沒有超過「中國建築」指稱特定空間文化之內容。為了準確還原論者的焦點，因此仍然使用有清楚指涉範圍之一般用詞，也為了精確指涉這些建築是受「現代主義運動」影響的建築，所以加了「主義」兩字。

4　徐明松、王俊雄著，徐明松編，《粗獷與詩意：臺灣戰後第一代建築》，臺北：木馬文化，2008.10。

5　同上註，徐明松，〈緣起〉，頁8。

6　根據李乾朗的說法，日治時期臺灣的公共建築設計者大都為日人，但民間建築卻大都出自於臺灣本地建築師之手，他們是20年代之後由幾所工業學校所培養出來的。李乾朗，〈臺北建築導論〉，《臺北建築》，臺北：臺北建築師公會，1985.3，頁15。

7　臺北州廳是大正4年（1915）竣工，作為臺北廳舍，後改為臺北州廳直到1945年戰爭結束。戰後曾作為臺灣省行政長官公署的辦公廳舍之一、臺灣省政府第二辦公廳、臺灣省政府教育廳和臺灣省政府衛生處、臺灣省政府臺北聯絡處等政府機構使用，從民國47年（1958）8月以後，該建築改由中華民國五院之一的監察院使用至今。民國87年（1998）被內政部公告為國定古蹟。第二期房舍則由臺灣省漁業局繼續使用，至民國89年（2000）11月6日才轉由監察院使用。

8　臺南州廳於大正4年（1915）完工，作為臺南廳舍，後來在1920年被改為臺南州廳。戰後於1949年開始作為空軍供應司令部（後更名為空軍後勤司令部）第三辦公處使用，於1969年後轉交給臺南市政府使用。至1997年，臺南市政府遷出舊廳舍，行政院文化建設委員會於此成立「國立文化資產保存研究中心籌備處」，現為「國立文化資產保存研究中心」。

9　新竹州廳啟用於昭和2年（1927），於1945年改為新竹市廳舍。戰後由新竹縣政府交接使用，於1982年新竹市改制為省轄市，州廳回到市政府手上，於1998年7月被列為「古蹟」。

10　黃武達編著，《日治時期臺灣都市發展地圖集》，臺北：南天書局，2006。

11　李乾朗，《臺灣古建築圖解事典》，臺北：遠流，2003，頁291。

12　空間雜誌社編輯部，〈國民黨中央黨部拆除事件大記事〉，收錄於《空間》58, 1994。

13　請參考本書第2章〈清末臺北城的興建與日治初期的臺北市之市區改正〉，頁80-81。

14　將臺灣居住民作分類分組是一高度政治敏感與危險的事情，但事實上臺灣居民群裡確實存在文化認同的異同性，臺灣必須去面對與檢討這樣的異同性，否則無法得到向前發展的力量。在這裡沒有意思做嚴謹細緻如社會文化學、人類文化學領域的分類，僅就本文可以進行論述的情況下，指出於1945年至1949年國民黨政府來臺前後遷入臺灣的人群，或是擁有當時文化認同的居民，暫時歸類稱為「1950新住民」。

15　這種戰前日本統治與戰後國民黨統治構成斷裂的歷史，還發生在其他的地方，如臺灣於1930年施行關於類似文化資產的保存法規《史蹟名勝天然紀念物保存法施行規則》，臺灣要在戰後的1982年才開始立《文化資產保存法》；還有關於博物館史的發展，今天國立臺灣博物館的前身，即1909年成立的「臺灣總督府博物館」，直到近年還經常被忽視，直接從戰後的故宮博物院與歷史博物館開始談起（黃蘭翔，〈臺湾における初期博物館の中國民族主義の表現〉，收錄於《社藝堂》，2016.2，頁95-116）。還有施行於1936年的《臺灣都市計畫令》與公布於1938年的《建築法》，要到1971年才修正、加入《臺灣都市計畫令》時期就已存在的先進的條令後在臺灣實施。

16　臺北市建築公會,《臺北建築》,臺北:臺北建築師公會,1985。

17　同註4,頁11–12。

18　東海大學建築系,〈座談會——建築如何在自己土地上紮根〉,收錄於《建築師雜誌》1979.8,頁24–36。

19　同上註,頁25。

20　臺灣建築師公會,〈五年回顧／系列座談之二／建築設計:形式與風格的更替〉,收錄於《建築師雜誌》,1984.1,頁27–36。

21　同註4,頁12。

22　同註4,頁28。

23　同註4,頁29。

24　井手薰,〈建功神社の建築樣式について〉,《臺湾建築会誌》4 (1): 2–5, 1932.7。

25　同註15,〈臺湾における初期博物館の中国民族主義の表現〉。

26　黃士娟,《日治時期臺灣宗教政策下之神社建築》,中原大學建築研究所碩士論文,1998.6。

27　該事件在文化部文化資產局的官方網站中亦有大致的始末介紹。請參閱中華民國文化部文化資產局的官方網站:http://www.boch.gov.tw/boch/frontsite/cms/articleDetailViewAction.do?method=doViewArticleDetail&menuId=506&contentId=2279&isAddHitRate=true&relationPk=2279&tableName=content&iscancel=true(2016,03,06)

28　請參考本書第1章〈「他者與臺灣」的臺灣建築史研究〉,頁35–37。

29　夏鑄九主持,《國立臺灣大學校園規劃報告》,臺北:國立臺灣大學土木工程學研究所都市計畫室,1993。

30　徐裕健,《日人都市空間文化形式之變遷——以日據時期臺北爲個案》,國立臺灣大學土木工程研究所博士論文,1992。

31　夏鑄九,〈殖民的現代性營造——重寫日本殖民時期臺灣建築與城市的歷史〉,《臺灣社會研究季刊》40: 47–82, 2000.12;《夏鑄九的臺大校園時空漫步》,臺北:臺灣大學出版中心,2010。

32　李乾朗,《臺灣建築史》,臺北:雄獅圖書公司,1979;《臺灣近代建築》,臺北:雄獅圖書公司,1980。

33　黃蘭翔,〈臺灣與日本的最早期出現的美術館之國族主義造型〉,「近代化中的『神話』:臺灣與日本(Ⅱ)」國際研討會,臺灣大學藝術史研究所、亞洲藝術史研究班與京都工藝纖維大學基盤研究(B)共同研究會,時間:2015年3月9日,地點:臺灣大學舊總圖西側二樓會議室。

34　同註1,〈現代建築在臺灣的歷史移植:王大閎與他的建築設計〉,頁6–9。

35　同註4,頁24–29, 60–69, 70–77, 126–31, 146–57, 170–75。

36　同註1,《中國古典式樣新建築:二十世紀中國新建築官制化的歷史研究》。

37　王俊雄的研究可以參考其博士論文《國民政府時期南京首都計畫之研究》,國立成功大學博士論文,2002。

38　漢寶德,〈博物館展示空間的文化因素:以自然科學博物館的展示空間爲例〉,收錄於國立歷史博物館編輯委員會編輯,《博物館學研討會:博物館的呈現與文化論文集》,臺北:國立歷史博物館,1998.1,頁78–91。

39　同註4,頁11。

40　漢寶德，〈可怕的高雄市中山堂設計競圖〉，《建築與計畫》8: 10–11, 1970。括弧內爲筆者讀解時，所增加的註筆。

41　郭肇立，〈築夢者——漢寶德的建築觀〉，《東海學報》45: 89–102, 2004.12。

42　同註1，《王大閎：永恆的建築詩人》，頁127–28。

43　國父百年誕辰紀念實錄編輯小組編，《國父百年誕辰紀念實錄》，臺北市：中華民國各界紀念國父百年誕辰籌備委員會，1966.11，頁165–201。

44　同註1，《王大閎：永恆的建築詩人》，頁144。

45　同上註。

46　同註1，《王大閎：永恆的建築詩人》，頁8。

47　同註1，王增榮，〈訪談摘錄〉，收錄於《王大閎：永恆的建築詩人》，頁207–09。

48　徐佳燕，《臺灣三大現代美術館之比較研究》，國立成功大學歷史研究所碩士論文，2013.6，頁13–14。

49　高而潘，〈從傳統起步〉，雄獅美術社編輯，《雄獅美術》86: 51–52, 1978.4。

50　吳增榮，〈考慮基地條件及建築因素〉，雄獅美術社編輯，《雄獅美術》86: 52–54, 1978.4。

51　傅朝卿（同註1，《中國古典式樣新建築：二十世紀中國新建築官制化的歷史研究》，頁279）引自「至聖先師孔子——紀念孔子二千五百二十七周年誕辰」（《臺灣》，1977.9）的說法。

52　參考維基百科，「臺北城」。https://zh.wikipedia.org/wiki/%E8%87%BA%E5%8C%97%E5%9F%8E（2016.3.4）

53　同註40。

54　同註1，《中國古典式樣新建築：二十世紀中國新建築官制化的歷史研究》，頁275–76。

55　漢寶德等編，《板橋林宅調查研究及修復計畫》，臺中：境與象，1973；漢寶德撰，《彰化孔廟的研究與修復計畫》，臺中：境與象，1976；漢寶德計畫主持，《鹿港古風貌之研究》，鹿港：鹿港文物維護地方發展促進委員會，1978；漢寶德著，《鹿港龍山寺之研究》，臺北：境與象，1980。

56　同註1，〈現代建築在臺灣的歷史移植：王大閎與他的建築設計〉，收錄於《王大閎：永恆的建築詩人》，頁8。

57　建築師雜誌社主辦紀錄，〈形式與風格的更替座談會〉，《建築師雜誌》，1984.1，頁27–36。

58　同上註，頁28。

59　請參考本書第8章〈臺灣的明清宮殿建築復興樣式美術館之出現〉，頁319–21。

臺灣的明清宮殿建築復興樣式
美術館之出現

8.1　前言

　　早期談論臺灣博物館發展的歷史沿革時，儘管繼承於日治時期「臺灣總督府民政部殖產局附屬紀念博物館」的「臺灣省立博物館」（現在的國立臺灣博物館）是最具規模的博物館，[1] 但是在戰後的博物館史回顧中，僅輕輕的一句帶過，並不把它當作國家博物館史重要的一部分看待，[2] 而是從國民政府遷臺以後所興建的國立故宮博物院及國立歷史博物館，開始記述臺灣博物館史。即使經過政治解嚴民主化，或是社會現代化過程，當提起臺灣的美術館（博物館）[3] 時，在一般國民的印象之中仍以國立故宮博物院（1965）（圖8.1）、國立歷史博物館（1962）（圖8.2）為代表，重視近現化美術發展的美術館則必須得等到1980年代才陸續開館，如臺北市立美術館（1983）（圖8.3）、國立臺灣美術館（1988）（圖8.4）及高雄市立美術館（1994）（圖8.5）。

圖8.1　1965年興建完成的國立故宮博物院

圖8.2　1962年興建完成的國立歷史博物館

圖8.3　1983年興建完成的臺北市立美術館

圖8.4　1988年興建完成的國立臺灣美術館

圖8.5　1994年興建完成的高雄市立美術館

近年來，國立故宮博物院或是國立歷史博物館即使在國家預算對其所編經費不算短缺的情形下，卻隨著臺灣國家意識認同的轉型、國際先進國家美術品展覽市場的輸出之變遷，[4] 以及國家文化創意政策的推動，出現了商業市場電影首映會這類的活動，甚至有明星走秀的場景，或是古典文物世俗商品化等等現象。對此，在媒體評論，甚或學術領域裡，僅能用時代潮流過度商品化來批評，對於如何來思考與改善這樣的現象卻一籌莫展。本文企圖以建築造型為課題，經由爬梳國立故宮博物院與國立歷史博物館採用明清宮殿建築復興樣式的脈絡，以表露這些博物館在創設當時，最重要的目的是想要在國際環境裡與中華人民共和國競逐所謂的中國政權之代表性。這種鼓吹中國民族主義為目的的博物館，當時代有所變遷，或國家意識認同發生轉型，其美術館本業的發展受到侷限是很自然的事情。

臺灣採用明清宮殿建築復興樣式作為國族主義表現，其實也是臺灣建築近／現代化史上論述之一部分，這涉及了歐美西方國家的近代化過程，與世界各地非西方國家如何引進西方建築文化與本土建築樣式的表現。為了理解這層意義，在本文最後的結語，也引用了曾經殖民統治過臺灣，又常被視為非西方近代化模範國家的日本為例，檢視其發展情形，以探究國族主義出現在臺灣的意義，亦可作為臺灣博物館發展的借鏡。

8.2　國立故宮博物院的設置沿革與其建築的特質

8.2.1　故宮博物院所藏的古物

「國立故宮博物院故宮季刊編輯委員會」在《故宮季刊》的創刊號中，簡明扼要地整理了「故宮博物院」的起源、遷徙與設置。[5] 據此可知，臺灣的國立故宮博物院起源於1924年11月，國民政府將清朝末代皇帝溥儀遷出北京紫禁城，組織「清室善後委員會」，點收宮殿裡所藏的文物，經過半年的時間，故宮博物院於焉誕生。但是，囿於時局的動盪，《故宮博物院組織法》要等到1928年才正式公布。之後，又因為對日抗戰，自1933年起，宮殿裡的古物、圖書與文獻開始顛沛流離，輾轉從北京運至上海，再運至南京，跟著再由南京運至四川與貴州存放。對日戰爭結束之後，原殘留於北京紫禁城、天安門內，以及大高殿、清太廟、景山、皇史宬與清堂子等處的古物陳列所所藏的古物，也改由故宮博物院管轄。

1948年冬天，因國共內戰的徐蚌戰事，國民黨所領導的國民政府軍吃緊，故宮博物院與中央博物院籌備處，[6] 及後來中央研究院歷史語言研究所、中央圖書館、外交部等單位加入，提選重要文物遷運來臺。抵臺以後，故宮博物院、中央博物院籌備處與中央圖書館三個單位的文物則暫存放於臺中糖廠倉庫。1950年4月，再遷運往新落成的霧峰鄉吉峰村倉庫保存。1954年9月中央圖書館在改裝後的日治時期建功神社，恢復館務。

至於 1933 年設置於南京的中央博物院籌備處，在籌備期間進行了標本的蒐集與徵購；於 1936 年 5 月，中央政治會議決議將內政部所轄古物陳列所之物品歸予該院保管；又在 1936 年 7 月，將北平歷史博物院併入中央博物院；於 1941 年 1 月至 1946 年 9 月陸續參加或主辦了許多挖掘與調查工作，試圖在抗日勝利之後正式成立，而積極地進行院務準備工作。結果，最終也和故宮博物院一樣，於 1948 年將其保管的重要文物遷運來臺灣。

後來，故宮博物院與中央博物院，在 1957 年 3 月於霧峰的庫房附近興建一棟陳列室，輪流作為兩院的陳列展示之用；又於 1961 年春天，共同挑選了兩百五十三件精品，運至美國舊金山等五大城市巡迴展覽。在這段臨時展示期間，行政院成立了國立故宮中央博物院遷建小組，找尋適當地點，準備興建永久性的博物館。最後，在 1960 年秋天覓定臺北士林外雙溪，興建一座現代化且規模較完善的博物院，把兩院合併，改稱為國立故宮博物院。[7] 1966 年適逢孫文百年誕辰紀念，行政院將博物院新命名為中山博物院，一般稱為故宮博物院。另一方面，中央博物院原來是隸屬於教育部的附屬機關，其所有文物遷臺之後都委託故宮博物院代為保管，實際運臺的中央博物院藏品，大部分係北京內政部古物陳列所保管的熱河與瀋陽兩行宮的古物，所以稱為「故宮」，也名符其實。

8.2.2　設計構想拘泥傳統中國建築形態之具象模仿

至於故宮博物院的競圖過程，就設計案的優劣而言，原應該由中國建築現代化名手王大閎獲選，但是最後卻由華人之中撰寫第一本《中國建築史》[8] 的黃寶瑜獲得設計權，這已是華人建築界眾所皆知的故事。[9] 其中的原因究竟為何，只能留給後世的人去推敲想像。然而，黃寶瑜對於自己設計案的想法，在《故宮季刊》創刊號中有所敘述。[10] 他在前言提及近百年來中國建築受到西方都市文化影響甚為劇烈，認為：

> 中西文化之接觸與交流，復為我國有史以來之盛事，吾人乃能於西方國家進步之建築理論與技術，有深切之體認。倘能於傳統之建築藝術，去蕪存真，融會中西，推陳出新，必將有助於中國復興建築式樣之成熟。

對於中山博物院的設計，他有如下的信念：

> 深懷於此一特殊時代及地域所賦予之使命，臨深履薄，常感綆短汲深；於其落成，更覺今是昨非。我大壯同仁，自當一本「古不乖時，今不同弊」之旨，追隨國人之後，同為中國建築之復興而努力。

有意思的是，若僅從上述黃寶瑜對中國建築現代化的信念，而沒有具體的造型相對應，用以解釋王大閎的設計案也未必不適合。徐明松認為王大閎設計案的基本概念來自

密斯凡德羅（Ludwing Mies van der Rohe）紀念性建築作法，周圍有挑高的廊道及象徵性的屋頂，因此王大閎顯然只是在空間氛圍或材料顏色的脈絡下找答案，大架構還是屬於密斯凡德羅的想法。王大閎提出的原始方案令人玩味，特別是屋頂的抽象詮釋極具想像力（圖7.40, 7.41）。

徐明松更進一步指出這個傘狀屋頂的設計，影響了陳其寬在1961年所設計的東海舊建築系館與1963年的東海藝術中心，也影響了王大閎故宮設計案的合作結構技師張昌華所設計的清華大學體育館，甚至透過張昌華間接影響了黃寶瑜的故宮設計案。徐氏更進一步推演，說這個由反樑正十字交叉組構之外挑曲線的倒傘狀結構，讓四個對角板面產生拋物線，形塑一個非常優雅的曲面造型，可以抽象地指涉其與中國傳統建築曲線屋頂的相關性。

8.2.3　建築師對建築設計構想之詮釋

首先，黃寶瑜建築師指出故宮基址應具備的條件，他認為博物院是近代都市中社會教育的核心，應該位於臺灣首善之都的臺北，除此之外，因為故宮與中央博物院是國家的特藏博物館，保存的重要性大於展覽，因此構築儲藏的山洞為建館的必要條件。外雙溪是唯一距離臺北市區最近且可以構築山洞的地點，距離臺北市中心不到二十分鐘車程，從臺北國際機場到博物院只要三十分鐘，對於匆忙過境的國際觀光客也很方便。不論從防空、防盜、防火、觀光、遊憩等方面來看，這個地點都優於臺北市內其他地點。[11] 可以理解當時於臺北設置故宮博物院，是為了透過國際觀光爭取國際間的認同，而具有與中國共產黨之間政治局勢尚未穩定的時代背景下的博物館特質。

黃寶瑜對於內部空間的規劃上也持有非常有趣的觀點，他認為：

> 西洋博物館所給予人深刻的印象，觀眾進入博物館後，在一間又一間的陳列室裡，走上強迫而冗長的參觀路線，永遠是一個出口，一個入口，了無止境。當人民對於他的前途，沒有清晰的透視，長時間的不能自立的時候，即產生了迷失和徬徨的感覺……。對於工業社會的居民，也許可以給予一種強烈的刺激，顯然不是中國博物館所應追求的空間型式。[12]

黃氏所追求的空間是一個透視的空間，意思是觀眾在任何一個陳列室中，均可意識到自己是從何處來，將往何處去，可以很快地抉擇在陳列室要消磨多少時間，和願意欣賞的目的物；亦即要給予觀眾最大的自由，而不是強迫觀眾必須按設定好的路線依序欣賞下去。

類似黃寶瑜這樣的思考，被視為臺灣建築界前輩的漢寶德亦有相同的看法。漢氏指出，西方的展示設計原則中已經清楚呈現了空間價值觀。[13] 西方文化在文藝復興以後就逐漸發展出線形的空間觀，到了19世紀，由於鐵道與公路的成長，線形觀念已經成

⬆ 圖8.6　漢寶德詮釋科比意理想展示空間示意圖

➡ 圖8.7　漢寶德詮釋東方文化空間概念下的展示行徑圖

熟。再者，自巴洛克時代鐘錶技術成熟之後，西洋的時間觀念也線形化，線形的時間配合了線形空間，使得西方人的思考方式具有極強的邏輯性。漢氏進一步用勒・科比意（Le Corbusier）所勾畫的指示館空間構成為例，說明西方人線形展示的空間特質。他指出科比意認為最理想的展示空間，是一個長廊，所展之畫作懸掛在牆上，觀眾沿著長廊移動，就可依序把畫作看完（圖8.6）。有多少畫作要展示，就使用多長的廊道，走完長廊即可離開展示場，每個畫作都不會遺漏，這是現代主義者對於展示行為最簡單的解釋。[14]

　　另一方面，漢寶德也指出，東方文化的空間觀念是圓形的、循環的。東方人較無嚴格的控制觀念。中國人以甲子計年月日，如二十四盤針空間也是圓形的、循環的，即是明顯的表示。因此東方人比較習慣進入一個中心式的空間，然後視自己的需要，參觀自中心輻射出去的展示單元。在展示空間上，這是一種層級式的觀念（圖8.7）。一個觀眾進入這樣的展示空間，幾乎無法想像會完全看完所有的展示。理論上，重要的展示品應該在中心空間裡，比較不重要的作品則安置在較低層級的中心空間裡。[15]

8.2.4　東方文化空間觀念的呈顯

　　黃寶瑜最初所設計的故宮博物院，中央主樓為四層樓高，周邊為三層樓高，建築體的平面有如漢字「器」字形，剖面有如漢字「品」字形（圖8.8）。主要的展覽空間置於二樓與三樓，一樓的地面層除了作為中央的演講大廳之外，由博物館所需的儲藏、研究、圖書館、會議空間與行政辦公等空間所占滿（圖8.9）。

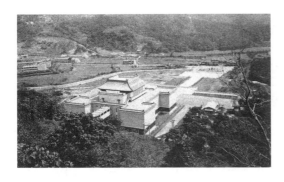

↑ 圖8.8　1965年黃寶瑜所設計之品字形故宮博物院建築

➜ 圖8.9　黃寶瑜所設計之故宮博物院地面層展示空間

　　根據黃氏對自己設計案的描述,分為主要、次要和聯絡三種空間。以中央大廳為主要空間,用以陳列國家的重器,如鐘鼎及大件書畫等,當博物館正式命名中山博物院之後,即以孫文銅像為主要陳列品。四角的方形陳列室為次要空間,分別陳列銅、瓷、玉器及文獻、圖書等。中央大廳向左右及前後擴展,作為聯絡空間,規劃成畫廊及休息區,同時亦是主、次要空間的過渡空間。當觀眾身在中央大廳,即可辨認四個角落及畫廊,身在四隅,亦可辨認畫廊及大廳,如此,進入正館之觀眾,絕無迷失方向的擔憂。此外,大廳高度貫穿兩層,獲得空間延伸的效果。二、三樓的陳列空間則全部密閉,使觀眾得以不受外界影響,專心欣賞文物(圖8.10, 8.11)。[16]

　　黃氏進一步說,故宮博物院空間的發展有如中國古代五室制的明堂,他引用宋朝儒學者聶崇義的《三禮圖》,認為明堂為同大的五室形,象徵五行。又引用東漢蔡邕的《月會章句》:「夏后氏世室,殷人重屋,周人明堂,饗功、養老、教學、選士,皆在其中」,

圖8.10　黃寶瑜所設計之故宮博物院二樓展
示空間

圖8.11　黃寶瑜所設計之故宮博物院三樓
展示空間

認為明堂是中國古代第一重要的公共建築。此種五室的平面在外觀上，四間中央均可獲
得延縮空間，有助於立面的變化，當陽光自左上方射入時，則可產生45度的陰影，人
在影中，宛如置身北平午門前。[17]

　　在這裡到底要相信黃氏先行發展故宮建築平面與外觀造形時，巧合中國古代明堂之
制與明清紫禁城午門意象，還是進行新的設計時，從中國古代找靈感？恐怕應該是後者
吧。假如是如此，那麼問題就來了。關於商周時代的明堂，自古雖然已有相當數量的學
者進行探討，但要真切地知道其平面配置與外在形態幾乎是不可能。

8.2.5　中國古代明堂建築的史實

　　黃寶瑜談論自己在發展故宮博物院內部空間設計時，起初並沒有提及中國夏商周的
明堂之制，後來發展的卻恰巧符合明堂的空間設計，而這又正好符合當時政治的價值
觀。採用中國古代帝王宮殿配置的想法，作為臺灣中華民國政權代表中國的正統性符
號，當然這不會是巧合。雖然日本殖民政府留下的總督府可作為統治權威的代表，但其
與中國政權的代表性符號完全無關，而且實質的統治領土也非常有限，因此能作為臺灣
政權代表中國的符號，就只剩下有歷史文化象徵的故宮博物院了。

問題是，古代明堂之制的空間配置到底是怎樣的狀態？假如黃氏所提的明堂空間配置不是歷史事實，那麼故宮的建築空間設計概念就不會是真道統的繼承，甚至只能算是一種為政權而虛構的舞臺罷了。

日本學者田中淡在1980年前發表的〈先秦時代宮室建築序說〉[18] 中詳細論述，並指出鄭玄誤注了《考工記》，因為是非常細膩的實證歷史研究，希望讀者參考該文，在此不再重複。今天的學者可以指出漢代大儒學者的錯誤，主要歸功於現今考古學挖掘的出土成果。不過，由於鄭玄的誤注，包括宋朝聶崇義在內的後世學者，也因此對中國上古明堂空間配置的認識產生了偏差。黃氏最早之所以將故宮博物院的核心部分作「器」字形配置，是從聶崇義的《三禮圖》而來，因為「堂上為五室，象五行」之後文為：

> 以宗廟如明堂。明堂中有五天帝、五人神之坐，皆法五行。以五行先起於東方，故東北之室為木，其實兼水矣。東南火室，兼木。西南金室，兼火。西北水室，兼金矣。以中央太室有四堂。四角之室亦皆有堂。乃知義然。……既四角之堂，皆於太室外接四角為之……[19]

再者，附於聶崇義《三禮圖》裡的圖說也是屬於器字形配置。田中淡除了對鄭玄注釋有極為精闢的分析之外，也將鄭玄對《考工記》所述之夏商周三代明堂圖示化，如圖8.12–8.14，由此可知聶氏所承續的明堂想法，雖有細節上的差異，但就是鄭玄所論述的明堂制度。

田中淡引小甲4宮殿基址、盤龍城宮殿F1基址、偃師二里頭1號宮殿基址的考古成果，並且非常仔細地查閱唐代的賈公彥、杜牧、宋代的林希逸，以及清代的戴震、俞樾、黃式三、孫詒讓、王國維，甚至是隋代設計規劃大興城及長安城的宇文愷等人的論述。值得一提的是，宇文愷所設計規劃的長安城，後來對東亞文化圈內的都城有重大的影響。田中淡也曾對宇文氏作過非常仔細之研究，知道宇文氏曾經撰寫《明堂議表》之研究論文，還曾製作明堂模型，可說是明堂研究者中非常重要的人物。[20] 根據田中氏研究所得到的結論，明堂空間應為十字形的空間配置（圖8.15）。當今的明堂研究尚未有人能超越田中氏，本文採田中氏的研究成果，可以得知黃寶瑜所本的明堂制度其實是來自鄭玄的誤注。

8.3 國立歷史博物館的設置與建築形態的選定

8.3.1 創建與館藏特徵

國立歷史博物館的創建不像故宮博物院，故宮博物院是二次世界大戰前，在中國大陸的中央博物院籌備處與故宮博物院遷臺復館，首先以「國立故宮中央博物院」之名出

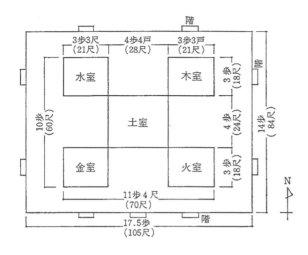

圖8.13　田中淡圖示鄭玄注《考工記》之
「殷人重屋」平面

圖8.12　田中淡圖示鄭玄注《考工記》之「夏
后氏世室」平面與「夏后氏世室」門

圖8.14　田中淡圖示鄭玄注《考工記》之「周
人明堂」平面

圖8.15　田中淡考證的「周人明堂」所記載之
明堂空間配置圖

現，後來再改名為中山博物院，再被概稱為故宮博物院；它也不像是日本殖民政府留下的「臺灣總督府民政部殖產局附屬紀念博物館」，後來轉變成臺灣省立博物館，即現今的國立臺灣博物館。國立歷史博物館是戰後於1955年12月4日新成立的博物館。根據曾參與籌建，並擔任第二任館長的王宇清回憶：

> 那時張曉峰部長的創意之一，是要求深鎖在霧峰的故宮博物院古物到臺北
> 開放閱覽，俾得提昇歷史文化教育；並擬選件出國展出，冀能配合外交，加
> 強交流以裨助於國際關係的伸展。但不獲故博保管會同意，因而決意自創史
> 博——原名「文物美術館」，後改今名。[21]

根據參與籌劃又是首任館長的包遵彭所陳述，歷史博物館的主旨是：「加強民族精神教育，促進國民心理建設」，其職責是：「掌理關於本國（中國）歷史、文物、美術品之蒐集、展覽及有關業務之研究考訂等事宜」。[22]

起初的館舍借用位於南海路現址，為日治時期的「殖產局臺北商品陳列館」木造建築（圖7.18），[23] 規劃出禮器、樂器、歌劇、交通用具、文房、家具、古今首都、名勝建築、服裝、織物、工具、印刷術、遊藝、人像、宗教文物、敦煌壁畫、書畫等二十間陳列室，[24] 並於1956年3月正式宣布開館及開放參觀。1957年受時任總統蔣介石之命，更名為「國立歷史博物館」。之後，於1958年興建畫廊一所、古物陳列室一所；1961年興建「國家畫廊」與「歷史教學研究室」各一間；1962年增建展覽大樓正廳，本館原本的木構建築至此全部更除完畢。接著，又於1963年續建「美術教學研究室」、「中國文字陳列室」及「古代工藝陳列室」於二樓；1964年改建三樓為行政中心，並拓寬「國家畫廊」空間；1965年闢建「國民革命史蹟陳列室」於二樓；1966年改造展覽大樓二樓，使各陳列室空間擴大；1967年再增建三樓古物安全陳列室一間，及擴建玉器陳列室西側及畫廊右邊的文物陳列室兩間。

國立歷史博物館建館之初，因無館藏而被譏諷為「真空館」。1956年春天，教育部下令將河南省博物館委託「國立故宮中央博物院聯合管理處」代管運臺的三十八箱文物，及日本歸還侵華戰爭期間自中國劫奪的五十一箱文物，撥交史博館典藏以後，史博館才有了自己的典藏。[25] 此外，除了教育部撥管的文物之外，從1959年起，各政府機關撥交的文物以及社會各界熱心人士捐贈或讓與者漸多，館藏也日益豐富。[26]

8.3.2 國際交流與灌輸民族精神工作的急迫性

前文曾提及故宮博物院與中央博物院籌備處所管轄的文物，還處於以安全保管為首要任務的階段，亦即故宮甫決定將文物遷運臺北外雙溪永久院址時，迫不及待地在1961年春天，挑選了二百五十三件精品，運至美國舊金山等五大城市巡迴展覽。再者，在黃寶瑜建築師陳述選擇故宮基址時，必須考量基址是否可以成為支持故宮發展國際觀

光的重要條件之一。據此可知在東西冷戰時期，在臺灣的中華民國為了被國際認可，應用這些中國文化代言人的藝術品，俾使國際外交工作得以順利有多麼的重要。

　　當時的中華民國政府對於國際交流工作的重視，從國立歷史博物館創立的經緯，及當時教育部長王宇清明確指出：「**擬選件出國展出，冀能配合外交，加強交流以裨助於國際關係的伸展**」，可知一二。不但其創建目的作如是想，實際設館之後也這樣實踐著。如第一任館長包遵彭在介紹「國立歷史博物館的創建與發展」時，將當時博物館緊急需要面對的重要課題，分為建館歷程與文物蒐藏、展覽、研究與出版、國際交換與推廣、內外巡迴展覽、興建「國家畫廊」、創設「歷史教學研究室」、參觀及其影響等項，可以知道國際交流工作僅次於研究出版的工作。[27]

　　同樣的在第二期《國立歷史博物館館刊》中，整理「一年來國立歷史博物館工作概況：民國50年7月至民國51年6月」[28]，得知其主要的任務項目為：

　(1)研究：創設「歷史教學研究室」、出版、鑑定、協助外國學者來館研究、學術研究會（中菲與中越）。

　(2)展覽：興建「國家畫廊」、經常展覽、特展。

　(3)宣揚中國文化：參加國際展覽、在美京國家博物館舉辦「中國國民生活與文化」永久展覽、舉辦「中國書畫藝術世界巡迴展覽」、國際交換、遴選代表出席國際會議及訪問。

　(4)文物蒐集、典藏（捐贈／修復）與參觀之情形。

　　刊於第三期《國立歷史博物館館刊》[29] 的「國立歷史博物館工作概況：民國51年7月至民國52年10月」，舉出重要工作項目為：

　(1)充實「歷史教學研究室」：各級學校學生集體參觀研究與授課、協助外國學者來館研究、舉辦學術演講、中國文化講授。

　(2)維護歷史文物及史蹟：維護歷史文物防止外流、維護歷史古蹟。

　(3)美術教育活動：設置美術教學研究室、舉辦學術演講、舉辦欣賞會、舉辦美術研究班、選印歷史文物畫片。

　(4)出版：歷史文物叢刊、專刊。

　(5)展覽概況：擴建國家畫廊、經常展覽、特展。

　(6)國際文化交流工作：參加國際展覽、籌辦中之國際展覽、舉辦「中國書畫藝術世界巡迴展覽」、國際交換、遴選代表出席國際會議及訪問。

　(7)徵集文物：入藏蕭一山教授清史手稿、捐贈文物、整修復原。

　(8)一年來參觀情形。

　　同期的《國立歷史博物館館刊》中，還特別整理了專文論述史博館國際文化交流的重要性。[30] 該文的序言裡提及：

國立歷史博物館處此國家艱難時會，深切體認到及時的在國際上宣揚中國傳統文化，不僅能表現吾人堅貞的民族志節，說明民本思想反共的精神淵源，增益西方世界對我的認識，而它最主要的現實課題，則是：(1)以歷史與文化的宣揚，增益友邦對我立國精神的認識。(2)以傳統藝術的介紹，促進國民外交。(3)以藝術之交流，灌輸民族精神。關於第一目標，歷史博物館舉辦「中國國民生活與文化」永久展覽，在紐約「世界博覽會」舉辦了「中國歷史文物」展覽等重要項目；關於第二目標，歷史博物館舉辦了「中國書畫藝術世界巡迴展覽」巡迴了世界四十餘國，特別是非洲新興國家等重要項目；關於第三目標，歷史博物館正在舉辦「全球華僑華裔美術世界巡展」等重要項目。

　　從歷史博物館的設置目的及後來幾年實際上推動的實務，可以理解當時執政者極需利用中國古代文物，讓國際上認知在臺灣的中華民國具有道統上的中國代表性。因此，可以理解在拆除日本統治時期的建築後，重新建造新的歷史博物館，卻完全不採用臺灣本土的建築樣式，而採用可以聯想北京紫禁城的官式建築，目的是為了讓到訪的外國人知道中華民國代表中國。

8.3.3　南海學園與臺北市立美術館的建築樣式

1. 南海學園建築樣式的選擇

　　在故宮博物院與歷史博物館出現之前，中國古典樣式已在臺灣出現。進一步，在臺灣出現之前，早在中國本土出現了。有趣的是，這種樣式建築的起源，並非中國人自創，而是來自於19世紀末西方傳教士，[31] 或是20世紀初美國基於對抗歐洲殖民主義的政治支配局勢，重視「文化事業」，首開利用庚子賠款資助清國學生留學美國，或是在中國創設大學，而大學校園裡興建的建築就是這種樣式。另一方面，日本在傀儡政權滿州國的建設，便是採用所謂的東洋建築樣式，讓這種建築樣式得到推廣的助力。[32]

　　中國古典樣式在臺灣的興建與普及現象，可以藉由成功大學傅朝卿撰述的《中國古典式樣新建築：二十世紀中國新建築官制化的歷史研究》，得知臺灣最早的案例是鄭定邦在臺灣銀行嘉義分行的新建大樓，採用裝飾性中國古典型式之罩門，其次是陳聿波所設計的臺灣銀行高雄分行，再其次便是南海學園。南海學園的成立是1953年蔣介石巡視植物園時，指示時任教育部長張其昀所設置的。南海學園包括圖書館、藝術館、科學館與博物館等設施，是國民政府遷臺之後，第一組重要的公共建築物群。[33]

　　園區內第一棟完成的作品，是1955年由利群建築師事務所陳濯與李寶鐸設計的國立中央圖書館 (圖8.16)。第二棟為1959年盧毓駿設計的國立臺灣科學館 (圖8.17, 8.18)。傅朝卿引用盧氏在〈科學館設計旨趣〉[34] 對自己設計的評論，得知盧毓駿是一個現代主義者，對於1949年以前在中國本土的宮殿化大學並不贊同，故在設計之初，除希望以

 圖8.16　1955年興建完成的國立中央圖
書館

 圖8.17　1959年興建完成的國立臺灣科
學館

圖8.18　國立臺灣科學館內部

這個建築設計表現中國建築哲學與當代西洋建築哲學的吻合與其融合之外，還希望「以本建築設計表現力學與美學必須合一」及「以本建築設計表現時間與空間的聯繫」。但是，傅朝卿認為：

> 盧氏所追求的各種理想並未完全實現。下部九角形空間與上部圓形空間並未有一合理的銜接方式，所以在組合上不可避免地產生一些贅肉般不需要的平臺，徒增美感之瑣碎而缺乏整體性……若說此作有任何成就的話，該是內部那座科布味濃厚的坡道與新的時空觀念之實踐；就中國建築新形式的創造而言，它並沒有突破已有的折衷步趨，現代建築之機能性空間仍然受縛於中國古典式樣之框架中。[35]

徐明松對盧毓駿所處的時代背景有較同情的諒解：

> 過去對盧毓駿的評價，始終認定他是復古形式的代表人物，但我們回顧歷史，在國共內戰的緊繃時代，威權的國府藉由意識形態來強調正統與鞏固民心，公共建築幾乎都被召喚來參與盛會，毫無權力的創作者只能選擇退出或妥協。我們在國立臺灣科學館讀到的一種精神分裂的「面具性」，屬於偽裝妥協的一種，……。[36]

第三棟建築是1964年由永利建築師事務所的沈學優、張亦煌、任偉恩所設計的國立歷史博物館;接著第四棟就是1965年由黃寶瑜所設計的國立故宮博物院。

2. 臺北市立美術館建築樣式的選擇

不同於國立歷史博物館與國立故宮博物院以展示中國歷史上宮殿文物為中心的美術館,到了1980年代,臺灣也出現以展示近現代美術品為中心的臺北市立美術館(1983)、國立臺灣美術館(1988)、高雄市立美術館(1994)等。當時為了因應臺灣政治的本土化與民主化,[37]加上民間對於興建美術館的聲音越來越強,公部門在政治強人蔣經國的領導之下,從民國66年(1977)起,推動十二項建設,其中有「建立每一縣市文化中心,包括圖書館、博物館、音樂廳」,致使1980年代後博物館的設置也扮演了重要角色。[38]

首先在選址的考量上,雖然曾經一度考慮座落於木柵頭延里,但是最後仍置於各國元首歷次到訪臺灣必經的中山北路旁,以增加國際名聲之效用。甚至曾經想要改建位於新公園內之臺灣省立博物館(現今的國立臺灣博物館),但最後因為性質不符而作罷。

當時設想的美術館所需達到的功能,根據徐佳燕的研究,知道在1979年版的《臺北市政紀要(67年度)》有如下的記述:[39]

> 本市社會教育的推行,與中華文化復興運動相結合,以倡導藝術教育與推行全民體育及加強補習教育為中心,除極力增加各學校及社會體育設施之外,計畫建設美術館一所,現已覓定中山北路與新生北路間之第二號公園為建館用地,正徵求設計圖樣,展開籌建工作。

由此可以理解興建北美館的目的,並非現在一般認為的重視美學教育與保存當地的歷史文化,而是為了配合「中華文化復興運動」以及社會教育應運而生的美術館。無獨有偶,在1984年美術館開館時的市長施政報告中提及「新建美術館亦於去年12月24日,正式開館展出,成為中國現代藝術創作的新中心,對鼓勵國人美術活動,提昇市民生活品質,頗有助益」。[40]這裡同樣也強調北美館作為「中國藝術」創作中心的重要性。

關於整體美術館的籌建,1977年10月成立「臺北市立美術館籌建指導委員會」,成員有葉公超、劉延濤、王藍、楊三郎、楊英風、劉其偉、藍蔭鼎、劉國松、姚夢谷、龐禕、席德進等十一人;美術館建築方面則有王紀鯤、汪原洵、張世典、漢寶德、詹耀文、陳邁、翁金山、黃南淵等人為指導委員。在這些指導委員的統籌之下所舉辦的臺北市立美術館建築設計競圖,有一段類似故宮博物院競選建築設計師的情況,疑似因為是否符合表現「代表中國的、現代的美術館建築」的特質,而發生更換設計者的問題。[41]

競圖獲選的第一、二名都在《雄獅美術》表露自己的設計構想。第二名的吳增榮則以〈考慮基地條件及建築因素〉[42]為題介紹自己的作品,文中明顯表達不願附會中國建築現代化議題。

在吳增榮之後，亦有黃問樂的〈表現現代中國的美術館〉[43]，直接提出在當時的臺灣社會中，「中國建築現代化」是建築師們必須認真面對的問題。他認為：

> 民國10年以後，留學西方的中國建築師相繼歸國，起而抗衡這種外國文化的侵蝕的陋象。所幸西方建築師也深懷地域傳統精神的重要性，各基督教大學首先將中國式的屋頂暨架於文藝復興的式樣之上；但是對於中國建築的平面配置及室內外空間的妥善處理，未能做更深入的研究。

民國10年（1921）左右，正是西歐教會採用所謂「中國建築復興樣式」興建南京金陵女子大學、北京燕京大學等教會學校的興盛時期，也是以蔣介石為中心的國民政府正在如火如荼進行中山陵與南京首都計畫的階段，同時，類似墨菲的西方建築師們也自發性提倡應該復興紫禁城宮殿建築。黃問樂更進一步論述：

> 國人若能於西方進步國家中獲取其建築理論與技術，並能確切體會，又能自中國傳統藝術中去蕪存真，融貫中西，對整個中國建築的演進必有助益。目前位於圓山的臺北市立美術館的興建，已於規劃、設計上深感此特殊時代與地域所賦予的使命，那麼在設計上如何表現中華民族五千年文化的特質，如何使現階段的文化結晶綿延後世呢？

黃問樂對於美術館內部空間的規劃，幾乎完全接受黃寶瑜在設計故宮時，將室內空間分為主空間、次空間與休息聯繫空間等想法，甚至進一步延伸論述，認為：

> 二、三層定為封閉式的陳列室，可使觀眾不受外界影響，盡情觀賞文物。其他如教育、研究、貯藏、管理、維護等部門都可以一律設置於地面一層，以象徵我國文化臺基的穩固。室內空間發展的結果，頗類似我國古代的「五室制」、「明堂」。此類五室平面使得四周及中央都能獲得延綿空間，使得立面多彩多姿。

黃寶瑜所創的「明堂」、「五室制」的美術館空間配置，受到黃問樂極度地推崇，但是卻被吳增榮完全地否定，他說：「目前故宮博物院的展覽空間並非很適當，因為它經常會使人迷路，無法確知自己所處的地點」。[44] 吳增榮對於中國建築現代化議題並不感興趣，又否定了當時被視為理想的中國特性的美術館展示空間配置，無怪乎他的設計案在最後的評選階段敗下陣來。

8.4　結語

若以世界建築史發展潮流來看1960年代發生在臺灣的民族主義表現，是在西方追

求現代主義之後的反省下所發生的現象。亦即,現代主義追求世界的普遍性,否定不同地域的歷史與文化,結果造成人們對於社會的疏離,同時又過度信賴科技與技術發展,而破壞了環境。1950、60年代人們開始反省現代主義,重新找回地域的歷史與文化,[45]臺灣的民族主義表現在這樣的背景下被肯定。前述黃問樂的發言,就是在回歸地域的思考下所發生的。但必須注意的是,當在臺灣的中華民國必須爭取中國政權代表性時,選擇採用北京紫禁城宮殿建築樣式,而不是經過本質性的反省之後,採用現代主義所要的、生根於地域的建築文化,這就是為什麼臺灣的傳統建築樣式無法得到故宮博物院及歷史博物館競圖評選委員的青睞。

在1949年以前,或許沒有人預料到蔣介石所領導的國民黨政府會退守臺灣,並將中國古代宮室收藏的文物遷運來臺灣。問題是,誰需要形塑代表中國政治與文化的象徵圖騰?關於這問題,中國近代政治史學者雖可以給我們部分答案,但是,就常理判斷,從明鄭以來長期居住於臺灣的居民並不需要,而是企圖與共產黨競爭代表中國正當性的國民黨政府才需要。另一方面,國民黨政府對外競爭代表性,對內也要有支配權力的正當性,因而重視對國民進行民族精神的灌輸與民族文化的教育。但是,國民黨政府缺乏近代國家建構的論述,沒有能力吸收整編原本在臺灣長期發展出來的歷史文化,只能孤注於明清北京紫禁城建築樣式,因此造成臺灣政權支配與被支配的文化雙重性格。

在此暫時脫離在臺灣的美術館討論的主軸,回顧一下曾經殖民統治過臺灣,又常被視為非西方近代化模範國家的日本,以其發展情形作為臺灣博物館發展的借鏡。

若提及日本早期的美術館,首先浮現的博物館建築是東京國立博物館(1937)(圖8.19)、奈良國立博物館(1894)(圖8.20)與京都國立博物館(1895)(圖8.21),相對臺灣的故宮博物院與歷史博物館,興建時間早了八十四年。在建築樣式的選擇上,目前的東京國立博物館本館採用斜屋頂,類似臺灣所指稱的「帝冠樣式」建築。而奈良與京都則屬於法國第二帝政巴洛克樣式,與東洋或日本的建築樣式不同。其實,東京國立博物館的前身是東京帝室博物館(1881),則是採用印度—伊斯蘭樣式的建築(圖8.22),由被譽為日本近代建築之父的旅日英國建築師康德爾(Josiah Conder, 1852–1920)所設計,而這也是與帝冠樣式和傳統日本建築樣式無關的建築形態。

康德爾所設計的建築在大正12年(1923)關東大地震毀壞之後,到了昭和12年(1937)重建時,則改成「以日本建築特徵為本的東洋樣式」為設計準則的建築。[46]無論如何,原先毫無條件地接受印度—伊斯蘭樣式,後來以幾乎完全接近西洋樣式的第二帝政樣式來建造,最後改採含蓄而成熟的手法表現東洋樣式[47],以突顯日本民族主義,這已是不爭的事實。

相對於臺灣戰後表現中國國族主義的明清宮殿建築復興樣式的美術館,熟悉日本建築史的人,應該知道日本明治時期的建築其實可以說是完全西化的建築。他們在追求西洋建築樣式之後,重新反省代表國家文化的美術館樣式,並且在世界的建築史潮流之

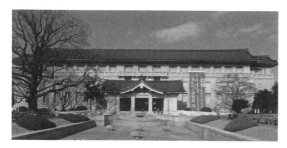

圖8.19　1937年興建完成的東京國立博物館

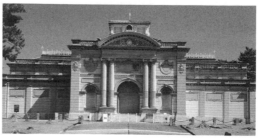

圖8.20　1894年興建完成的奈良國立博物館

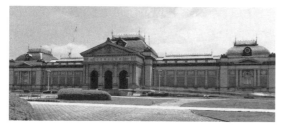

圖8.21　1895年興建完成的京都國立博物館

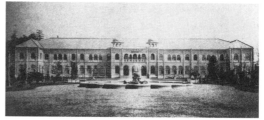

圖8.22　1881年興建完成的東京帝室博物館

下，追求建築的表現方式。當日本在學習西方歷史主義樣式建築時，正值西方國家要對歷史主義發起革命，追求新的建築發展方向的時候。日本花了將近四十年的時間學習，以至完全掌握西方建築的作法、意義與美學，到了1920年代，日本也受到近代主義的洗禮，開始放棄歷史主義的建築樣式。

　　從伊東忠太最早期的建築史論文[48]開始，日本就已經將視野放在希臘羅馬建築文化，與亞洲的印度、中國、東南亞、韓國及日本廣域性範圍，作建築史論述。[49]　1881年康德爾設計東京帝室博物館時，採用具有東洋特質的印度—伊斯蘭樣式，也因此才有了伊東忠太主張的亞洲主義，與包括西歐建築、印度建築在內的建築進化論出現，[50]甚至在昭和時期重建東京帝室博物館時，由於「以日本建築特質為基調的東洋建築樣式」為基準，所以當時也根據自古以來文化交流的歷史背景，對「何謂日本建築特質」進行過相當深入的辯證。[51]　由此可知，當時所設定的條件，與現代主義建築相較之下，傾向日本民族主義是不爭的事實，但是其民族主義並不像故宮博物院限定在某一個朝代宮殿建築樣式的狹隘。還有，東京帝室博物館並不像臺灣故宮建築樣式，必須負起扮演國家政權正當性那種嚴肅而沉重的任務。

　　對於臺灣或是日本的美術館建築樣式的討論，都面臨西化與近現代化的問題。東京帝室博物館從草創時期臨時借用日本傳統建築，到擬洋風建築、擬維多利亞磚造建築、印度—伊斯蘭樣式建築，以至以日本建築為基調的東洋樣式建築，可以知道日本學習西

臺灣建築史之研究

他者與臺灣

方建築文化是全盤西化之後，再重新思考本國建築特質的建築樣式問題。相反地，故宮博物院與歷史博物館從一開始即思考民族主義建築的表現，即使故宮有如王大閎現代主義下的中國建築，也不敵黃寶瑜的明堂之制的空間配置說。臺北市立美術館的高而潘設計案，雖受近代建築的構成主義影響不淺，但是仍要提及構想是來自中國合院建築，甚至建築意象是來自殷商雕塑及宋代器物的美學特質。也就是說，臺灣在建造現代建築時，有一股中國傳統沉重的力量在拉扯著而無法前進。

最後值得一提的是漢寶德所提的「博物館展示空間的文化因素」[52]，東方不同於西方直線形的長廊展示空間，本身固有的傳統是圓形、循環的文化空間觀。但是，當他實踐於自然科學博物館展示空間之規劃設計時，卻放棄了他自己很重要且與眾不同的觀點，遵從英國著名設計師葛登納先生的看法，即「*理由是博物館與演化論都是西洋的產物，由西方的設計師，用他們的空間觀念來表達，也許是可以接受的，甚至是應該如此*」。同樣的發言，亦在討論東京帝室博物館的日本特質時出現，而重點卻是堅持日本人自身的主體性，「*原本博物館等不是日本自古固有的設施，它是近代的產物，必須要考慮機能的需要，並且也要顧及精神的表現，若是過度拘泥於形式，將會造成人們對建築作品的反感*」。

回到漢寶德的自然科學博物館，漢氏對中國與西洋的藝術都有很高深的造詣，知道東西方文化的深沉特質與意義。由於他放棄了東方文化空間配置的特質，直接接受西方的先進構想與學問的思潮發展，使得我們無法見識所謂的現代中國建築在自然科學博物館的表現。他處於20世紀的60與70年代，當世界在反省現代主義時，現代主義要找回的地域主義、與自然環境共存的方式，以及在地的傳統，他比臺灣的其他建築史家或是建築師都清楚。這些都可以從他從事鹿港老街聚落或是板橋林家宅邸與花園建築的修復研究，及對中研院民族學研究所與分散在各地的青年活動中心等等，看到建築吸收在地生命的文化特質。但是，他終究沒有在現代主義建築的路上再繼續往前走，這一部分待以後有機會再做論述。

最後，雖然臺灣與日本在最初的美術館建築都以民族主義來表現，但是所考量的思想內容、被賦予的時代任務，以及個別的建築史發展脈絡都很不一樣。兩者或許無法相提並論，但是兩者相較以後，反而更能說明它們各自獨具的特質與意義。

註　釋

1　漢光建築師事務所，《臺灣省立博物館之研究與修護計畫》，臺北：臺灣省立博物館，1991.6，頁8–13。國立臺灣博物館的起源是在明治33年（1900），由當時的臺灣總督府殖產局所設立的「物產陳列所」，地點在今中央氣象局及北一女轉角處；後於明治42年（1909），正式成立所謂的「臺灣總督府民政部殖產局附屬博物館」，轉用「舊彩票局」建築爲博物館（1908–1918）。之後，又於明治39年

（1906），爲紀念兒玉源太郎與後藤新平，在臺北新公園内的臺北天后宫舊址上籌建紀念館，於大正4年（1915）8月，以「臺灣總督府民政部殖產局附屬紀念博物館」之名開館。原有舊館保留爲博物館之分館，設立「南洋陳列室」。大正6年（1917），合併新舊兩館。民國34年（1945）二次世界大戰結束，由中華民國政府接收，改稱爲「臺灣省博物館」，民國38年（1949）1月1日起，正式定名爲「臺灣省立博物館」。民國88年（1999），因臺灣省政府虛級化，改由行政院文化建設委員會（今中華民國文化部）管理，並更名爲「國立臺灣博物館」。

2　包遵彭，〈中國博物館之沿革及其發展〉，《國立歷史博物館館刊》2: 1–3, 1962.12。

3　儘管在國際上對於美術館與博物館並沒有非常明確的區隔與定義，但是因爲臺灣特殊的歷史發展背景，這類的展示館舍都習慣稱之爲「博物館」，並且長期以來拘泥於美術館與博物館的用詞定義亦有不少的爭論，然而，在本文的行文中若沒有特別的說明，基本上可以將美術館與博物館視爲同一類型的館藏展示之館舍。

4　連俐俐，〈第四章美術館第三波的邊陲效應〉，《大美術館時代》，臺北：典藏藝術家庭股份有限公司，2010.9，頁257–322。

5　國立故宮博物院故宮季刊編輯委員會，〈國立故宮博物院概況〉，《故宮季刊》1 (1): 85–89, 1966.7。

6　即1933年國民政府教育部委託中央研究院歷史語言研究所，於南京成立「國立中央博物院籌備處」

7　兩個博物院的合併事業，於1947年9月修訂的《國立北平故宮博物院組織條例》中，所規定的國立北平故宮博物院的事業範圍，爲「直隸於行政院，掌理舊紫金城全部並所屬天安門以内及大高殿清太廟景山皇史成清堂子等處之建築物，及古物圖書文獻之整理保管展覽流傳事宜」。另一方面，在1975年11月所修訂的《國立故宮博物院組織條例》，定義其掌握職權，爲「整理、保管、展出原國立北平故宮博物院及國立中央博物院籌備處所藏之歷代古文物及藝術品，並加強對中國古代文物藝術品之徵集、研究、闡揚，以擴大社教功能，特設國立故宮博物院（以下簡稱本院），隸屬於行政院。」

於2007年12月修訂的現行《國立故宮博物院組織法》，規定其執掌，爲「整理、保管、展出原國立北平故宮博物院及國立中央博物院籌備處所藏之歷代古文物及藝術品，並加強對中國古代文物藝術品之徵集、研究、闡揚，以擴大社教功能，特設國立故宮博物院（以下簡稱本院），隸屬於行政院。」

8　黃寶瑜，《中國建築史》，臺北：黃寶瑜，1960。

9　請參考本書第7章〈戰後在臺灣的「中國建築現代化」之論述〉，頁292–94。

10　黃寶瑜，〈中山博物院之建築〉，《故宮季刊》1 (1): 69–84, 1966.7。

11　同註10。

12　同上註。

13　漢寶德，〈博物館展示空間的文化因素：以自然科學博物館的展示空間爲例〉，收錄於國立歷史博物館編輯委員會編輯，《博物館學研討會：博物館的呈現與文化論文集》，臺北：國立歷史博物館，1998.1，頁78–91。

14　同上註，頁80。

15　同註13，頁82。

16　同註10，頁72。

17　同上註。

18　田中淡，〈先秦時代宮室建築序說〉，《東方学報》52, 1980。亦收錄於田中淡著《中国建築史の研究》，東京：弘文堂，1989，頁5–91。亦可以參考黃蘭翔譯，《中國建築史之研究》，臺北：南天書局，2011，頁3–96。

19 丁鼎點校解說，〈明堂〉，《新定三禮圖》，北京：清華大學出版社，2006.11。

20 田中淡，〈隋朝建築家の設計と考証〉，收錄於《中国建築史の研究》，東京：弘文堂，1989，頁196–241。

21 林泊佑主編、蘇啓明執行編輯，《國立歷史博物館沿革與發展》，臺北：國立歷史博物館，2002.12，頁5–6；王宇清，〈四十星霜話史博〉，《國立歷史博物館建館四十週年紀念文集》，臺北：國立歷史博物館編印，1995，頁25–32。

22 參看包遵彭，〈國立歷史博物館的創建與發展〉，《國立歷史博物館館刊》創刊號：3–7, 1961.12，與《國立歷史博物館組織條例（民國51年）》第一條：「國立歷史博物館隸屬教育部，掌理歷史文物美術品之採集、保管、考訂、展覽及有關業務之研究、發展事宜」。

23 戰後變更為臺灣省林業試驗所，後又借予臺灣郵電總局作為員工宿舍。

24 同上註。

25 同註21，頁3–4。其中大部分是民國初年至25年間在河南鄭縣、輝縣及安陽殷墟出土的。禮器中的牢鼎、蟠虺絞鼎、圖鼎，樂器中的編鐘，都是周王室所擁有的稀世珍寶，曾代表中國參加倫敦「國際中國藝術展」。兵器中有戰國時代之戈、矛、戟、鉞、戰車工具等全套，連同殷商時代之甲骨共約四千餘件。此外還有仰韶以及洛陽一帶出土之大量陶器，新鄭縣周代墓坑出土的玉器，均為研考中國古代之歷史資料，具有學術與考古之最高價值，此均為其他博物館所無者。

26 同註21，《國立歷史博物館沿革與發展》，頁8–9。總統府撥交歷年海內外贈與蔣介石的祝壽、致敬禮品二百七十九件；國防部先後撥贈古器物七百六十九件，其中包括金門出土的「明鑑國魯王壙誌」、方磚、瓷器及澎湖出土之唐宋元明清錢幣五百一十八枚；還有，錢公來捐贈之唐代泥佛像、張默君讓與之歷代古玉，以及國內藝術家捐贈的書畫等。

27 同註21。

28 國立歷史博物館館刊編輯委員會編，《國立歷史博物館館刊》2: 4–11, 1962.12。

29 國立歷史博物館館刊編輯委員會編，《國立歷史博物館館刊》3: 1–10, 1963.12。

30 葉程義，〈國立歷史博物館國際文化交流工作概略〉，《國立歷史博物館館刊》3: 11–18, 1963.12。

31 關於美國建築師亨利・墨菲（Henry Killam Murphy, 1877–1954）對於「中國建築復興樣式」（在此稱為「明清宮殿復興樣式」）的貢獻，請參考本書第1章〈「他者與臺灣」的臺灣建築史研究〉，頁26–30，與第9章〈草創期東海大學校園建築樣式的決定因素〉，頁338–44。

32 黃蘭翔，《臺灣建築史之研究：原住民族與漢人建築》，臺北：南天書局，2013.4，頁21–24。

33 傅朝卿，《中國古典式樣新建築：二十世紀中國新建築官制化的歷史研究》，臺北：南天書局，1993.12。

34 盧毓駿，〈科學館設計旨趣〉，《建築雙月刊》20: 38–39, 1966。

35 同註33，頁231–32。

36 徐明松、王俊雄著，徐明松編，《粗獷與詩意：臺灣戰後第一代建築》，臺北：木馬文化，2008.10，頁54–59。

37 葉集凱，《蔣經國晚年政治改革的背景（1975–1988）》，國立中央大學歷史研究所碩士論文，2006；鄭文勛，《蔣經國與黨政高層人事本土化（1970–1988）》，國立中央大學歷史研究所碩士論文，2006。蔣經國自1972年擔任行政院院長起，於1978年接任中華民國總統，至1988年逝世為止。蔣經國在國際孤立情勢中，大大發展經濟，解除多年戒嚴，促進政治民主。蔣經國晚年統治期間，中華民國政府從原先威權主義轉而開始對持不同政見者更加開放及包容。1987年，他宣布解除臺灣省戒嚴令，放寬

對傳播媒體及言論自由之種種限制，引薦臺灣出身的知識分子擔任政府要職，包括後來接替他成爲總統的李登輝。

38　參考陳奇祿，〈縣市文化中心興建計畫〉，《中華百科全書：1983年典藏版》，臺北：中國文化大學出版部，1983。資料來源：《中華百科全書：1983年典藏版》。http://ap6.pccu.edu.tw/Encyclopedia/introduction.asp

39　徐佳燕，《臺灣三大現代美術館之比較研究》，國立成功大學歷史研究所碩士論文，2013.6，頁11–12。

40　臺北市政府秘書處編，《臺北市政紀要 (73年度)》，臺北：臺北市政府秘書處，1984.12，頁30。

41　請參考本書第7章〈戰後在臺灣的「中國建築現代化」之論述〉，頁296–97。

42　吳增榮，〈考慮基地條件及建築因素〉，《雄獅美術》86: 52–54, 1978.4。

43　黃間樂，〈表現現代中國的美術館〉，《雄獅美術》86: 54–57, 1978.4。

44　同註42，頁52–53。

45　笠原一人、田中禎彥，〈近代への懷疑：地域、環境、伝統〉，石田潤一郎、中川理編著，《近代建築史》，京都：昭和堂，1998.5，頁181–94。

46　在日本指稱帝冠樣式是指類似京都市立美術館 (1930)、軍人會館 (1930)、神奈川廳舍 (1926)、名古屋廳舍 (1930) 等的建築樣式，這與東京國立博物館在建築意象上有明顯的差異，或許無法歸類爲帝冠樣式建築也說不定。

47　雖然戰後的臺灣稱日本爲東瀛或是東洋，但是日本通常用東洋來指稱廣義的整個亞洲，或是狹義的中國、韓國、日本、琉球與越南在內的東亞文化圈。

48　伊東忠太，〈法隆寺建築論〉，《建築雜誌》7 (83): 317–50, 1893.11。

49　同註32，頁739–45。

50　藤森照信，《日本の近代建築》(下)，〈大正・昭和編〉，東京：岩波新書，1993.11，頁26–31。

51　川田健，〈形態決定のプロセスについて〉，博物館建築研究会編，《昭和初期の博物館建築：東京博物館と東京帝室博物館》，神奈川：東海大学出版会，2007.4，頁98–125。

52　同註13。

草創期東海大學校園建築樣式的決定因素

9.1　前言

東海大學校園建築，是臺灣建築界在談起臺灣現代建築時，必定提及的校園規劃案與建築作品。[1] 再者，於1960年創建東海大學建築系的著名藝術家陳其寬，也正是東海校園的規劃師之一。除了成功大學因傳承自日本的臺南高等工業學校，創設時間較早之外，東海大學建築系與中原大學建築系約略同時，又比其他如中國文化大學、逢甲大學要早上數年。再加上1974年，國內建築界新知識的先驅漢寶德繼任為系主任，東海大學建築系名符其實是國內建築系的名門。在這樣的思考之下，令人好奇的是，為何東海大學的建築作品風格或是思想，似乎並沒有被國內的其他建築作品所繼承？

就校園規劃的作法而言，特別是由文理大道所形塑的具有「古典復興」意義的中央軸線與兩側的「現代中國建築」，儘管晚了許多，在1980年代「臺灣大學土木工程學系交通乙組都市計畫室」（建築與城鄉研究所前身）夏鑄九教授論述日治時期臺北帝國大學的校園規劃時，才又被再度提出，並給予一定的歷史意義。而陳其寬身為規劃團隊的一員，在規劃初期或是後續階段都沒有任何說明，直到1995年以後，才開始回想當時的校園規劃，是模仿自受到「美國新古典主義」影響的維吉尼亞大學。[2]

在臺灣的現代建築論述，前人的作品在建築上的嘗試，沒有被後來的建築師們作為既有到達點，進而繼續往前探討建築應發展的方向，這個現象似乎是臺灣的常態。但是，其古典復興的校園空間配置，[3] 在後世被肯定，甚至被引用來論述臺灣大學椰林大道端景放置總圖書館的前例。然而，位於大道兩旁建築之設計手法與空間「美意識」雖也被肯定，但其為進步發展的基礎泉源似乎被忽視，這僅是「臺灣建築師缺乏歷史感」可以說明的現象嗎？

9.2　在中國的基督宗教教會大學

9.2.1　東海的創校與在中國之舊有教會學校

東海大學的創校經緯，一般被簡化成：「東海大學創立起於大陸淪陷之初，基督教的傳教工作遭打壓，故美國基督聯合基金會原本預定在大陸上海籌建的華東基督教大學，改移臺灣，也就是今天的東海大學」。[4]

在1951年5月以前，中共要求所有在中國境內的教會大學停辦，或是與其他學校合併改組，並且沒收其校舍，使這些教會學校不再具有任何教會大學的本質。[5] 相對於此，當時新任美國「中國基督教大學聯合董事會」（United Board for Christian Colleges in China, UBCCC，成立於1932年。以下簡稱為「聯董會」）的執行秘書長芳衛廉（Dr. William Purviance Fenn, 1902–1993。自1942年以來開始在聯董會工作），他也在

1951年5月，以「視野與無限」(Horizon, Unlimited) 為題提出報告，亦即將改變過去在中國傳教辦學的方向，朝向大陸以外的其他亞洲自由地區開拓基督教高等教育。[6]

緊接在後，「在1951年6月，曾任燕京大學會計長的蔡一諤先生和魏德光博士 (Rev. Arne Sovik) 就向UBCCC爭取補助臺灣高等教育。同年9月，東吳大學校友首先向該會爭取在臺復校；金陵、燕京大學校友也建議以『聯合流亡大學』(a joint institution-in-exile) 的名義在臺復校」。[7] 但是聯董會收到各校的復校申請後不久，就在9月13日召開的「亞洲服務臨時委員會」(Ad Hoc Committee on Services in Asia)，針對臺灣提案 (Work on Formosa) 作出決議，認為聯董會不應支持任何以大陸教會大學之名提出的計畫申請。但是為了解亞洲的實際狀況，該會在11月16日，建議芳衛廉作一次環球（包括臺灣、香港、日本、菲律賓、馬來西亞、印度、近東等國家）旅行調查，結果於1952年1月14日到訪臺灣，進行兩個星期的訪問。

芳衛廉於1952年3月21日向聯董會提出「東亞之行」的調查報告，也同時向聯董會提出《我所欲見設於臺灣之基督教大學形態備忘錄》(Memorandum to the Trustees on the Kind of Christian College I Would Like to See on Formosa)，共舉出洋洋灑灑十四點之多（簡稱為《備忘錄》，參見附件一）。芳衛廉在文首提到：

> 我建議聯合董事會，對於臺灣基督教團體，欲在臺灣設立一所基督教大學的構想給予支持，我認為這所大學不應只是大陸任何一所大學的翻版，臺灣所需要的是不一樣的大學，既然是從無中生有，我們大可有機會創立一所不同形式的大學。我了解後心想因襲過去大陸傳統大學的念頭很強，但如果我們不能成功抵制這個想法，我們注定會失敗。

接著於1952年4月初，於「亞洲服務臨時委員會」中討論是否在臺灣設校的問題，結果接受了芳衛廉的建議，亦即「維持一年前既定立場：認為不宜支持以任何一所過去在大陸的教會大學名義在臺設立『流亡大學』(a university in exile)。而且在美國長老教會代表Dr. Charles Leber的堅持下，必須由臺灣本地長老會主動提出申請，方可在臺設校」。[8] 從芳衛廉的建議以及查爾斯·萊伯博士 (Dr. Charles Leber) 的堅持，大概可以知道聯董會願意在臺灣創設一所屬於「臺灣的基督宗教會學校」，並且積極推動這樣的計畫。於是，萊伯在1952年9月，以亞洲事工負責人來訪臺灣，並與時任臺南神學院院長黃彰輝牧師談及在臺灣創設基督教大學的想法。[9] 此次晤談中，相信萊伯有提及聯董會在臺創校的想法，於是黃彰輝積極掌握這個機會，並與「臺灣基督長老教會總會」（以下簡稱為「臺灣總會」）的議長黃武東牧師，共同爭取聯董會在臺的建校。[10]

黃彰輝在第二屆「臺灣總會」決議通過，由黃武東獲得「臺灣總會」的代表權，出席1953年5月19日召開的聯董會及「南京金陵神學院基金董事會」，爭取在臺設校的機會。結果，經討論後獲得聯董會接納，並議決在臺設校，且請「臺灣總會」為共同創辦人。

值得一提的是，黃武東在他的回憶錄中，提及在聯董會後，聯董會還邀請他前往肯塔基州參觀一所平民大學（folk school）。這所學校設在山區，創校目的是提供住在山區、沒有機會進入大學者深造的機會。當時聯董會已同意在臺設立大學，但原先目的亦是要模仿這所學校，意欲提供臺灣類似情況者就學。因此，黃武東充分理解聯董會主張「通才教育」、「重質不重量」，為在臺創校的基本理念。[11]

我們可以理解，西歐的教會在中國開始辦學傳教，在經歷一世紀之後的1951年，全數遭到中國政府的驅逐，這實可稱為完全失敗的教會事業。但是，為何聯董會在過去國民政府北伐時期、中國對日抗戰、國共內戰時期，或是將在後述的中國「收回辦學權運動」期間，仍然准許學校因為避難而短暫異地辦理學務，但卻完全拒絕舊有大學在臺復校或興辦聯合流亡大學呢？再者，何以堅持臺灣基督教長老教會的參與呢？這讓人好奇到底在1951年以前，在中國的教會大學興辦情形如何？又為何有那樣的態度轉變？這實有作一回顧的必要。

9.2.2　基督宗教會在中國興辦的大學

在19世紀初，歐美國家的基督宗教會（簡稱為「教會」）使用醫院與學校等公益文化事業設施，作為達到在中國的傳教目的之「手段」，這是眾所皆知的事情。但從結果來看，這些教會學校雖然並非對中國現代人才及國家建設沒有貢獻，不過在中華人民共和國建國之後，這些教會學校全被視為「奴化教育」，呼應了美國政治、經濟、軍事上的侵略，阻礙中國教育發展的存在。中國認為，教會學校的教育不僅是培養服從帝國主義的知識分子，並且欺騙廣大的中國人民，讓中國人心生民族的劣等感與對外國的崇拜。他們在中國的教育使他們服膺帝國主義侵略者的利益，最終目的是讓中國成為美國的殖民地。[12]

教會在中國的教育事業，最早是1839年由美國人薩繆爾・布朗（Samuel Brown）所創設的馬禮遜學校（Morrison Education Society School）。到了1860年以後，教會學校有如雨後春筍般地快速設立，於1875年，已有約三百五十所學校，學生數達六千名，其中有百分之七的學校甚至附設中等教育的學校。[13] 到了19世紀末，歐美國家對中國的各種事業諸如海關、郵局等的支配越來越強。一方面對於熟悉西洋習慣、善用外語、具有近代工業及商業知識的人才需求增加，一方面教會學校之設置也快速成長。此外，教會體系的中等學校之中，亦有兼具高等教育課程的學校開始出現。教會學校認為透過社會上層階級改信基督，對於一般民眾會造成影響，這樣可以達到傳教布道的目的。其中，最早出現學院（college）名稱的學校是設立於1879年的聖約翰書院；而實質開始大學教育的是成立於1882年的齊魯大學，它於1877年就已開設大學課程，1883年才正式實施大學教育。[14]

進入20世紀之後成立的福建協和大學、金陵女子大學、華南女子大學、滬江大學、華西協合大學，自初就是以高等教育為目的所設立的學校。經過1900年義和團事件之

後，中國社會對吸收西洋文化採取積極的態度，這些教會學校就是當時學習西洋科學技術與新知識的中心。為了成為一定規模的優良學校，歐美各地教會也逐漸地出現聯合設置大學的現象。於 1921 年，以芝加哥大學的歐內斯特・伯頓（Ernest Burton）為團長的「中國教育調查團」（Chinese Educational Commission），積極主張建構教會學校的聯合關係。儘管有反對亦有贊成的意見，但後來除了聖約翰大學、東吳大學與華南女子大學三所大學為單一教會所設置之外，出現了一所大學由多達十一個教會聯合創立，以及一個教會參與七所大學的設立之現象。[15]

問題是，這些教會大學的設置並沒有中國政府的許可承認。清朝政府曾經於 1906 年發布「外人在內地設學無庸立案」的命令，據此外國人經營學校不需要中國登錄認可，反而僅要外國政府國內法規的認可，例如取得美國各州的特別許可證，就得到授與學位權，在中國進行辦學活動，結果造成中國政府的教育行政無法介入各學校營運與課程設置。這些學校受到不平等條約的保護，擁有治外法權的地位，雖位於中國領土之內，但不受中國主權管制，任由外國租借地，並且這些大學都由外國人擔任校長，外國教職員握有很強的主導權力。[16]

如此的美國教會學校，重視英語教學與培養西洋教養為目的的素質教育（liberal arts）。相對地，輕忽中文教育，課程內容與國民生活無關。對於這樣的情形，在佐藤尚子的文章中，特別舉出當時的燕京大學校長吳雷川的自我反省：

1. 外國人校長對於中國的歷史與時代的脈動完全無知。
2. 對中國文化的輕視，又因為中文教師的低薪，所以學生們都反對中國語的學習。
3. 學校制度與習慣都採外國樣式，大學的主人由外國人所掌握。
4. 受不平等條約所保護。
5. 大學被視為傳教的場所，將改信基督宗教的學生人數視為教育活動評價優劣的基準。[17]

教會學校自行設定教育的方針與理論，積極展開各種活動，取代了中國政府，為了維持大學的教育水準與有效率的營運，於 1915 年組織了「基督教大學聯合會」（Association of Christian Colleges and Universities）。這是聯合十三所教會學校（圖9.1）[18] 的前身，為了互相交流其教育方針與問題而設立的組織，後來於 1924 年，改稱為「中華基督教高等教育聯合會」（China Association for Christian Higher Education），同一年擴大並強化為教會學校的全國性行政組織，稱為「中華基督教教育會」（China Christian Education Association）。「中華基督教高等教育聯合會」為「中華基督教教育會」的高等教育部門的執行機關，前者從大學開始，後者擴及小學，基督宗教主義的教育制度自此趨於完整。[19]

1. 燕京大學（Yenching University）
2. 齊魯大學（Shantung Christian University）
3. 金陵大學（University of Nanking）
4. 金陵女子大學（Ginling College）
5. 東吳大學（Soochow University）
6. 聖約翰大學（St. John's University）
7. 滬江大學（University of Shanghai）

8. 之江大學（Hangchow University）
9. 福建協和大學（Fukien Christian University）
10. 華南女子大學（Hwa Nan College）
11. 嶺南大學（Lingnan University）
12. 華中大學（Huachung University）
13. 華西協和大學（West China Union University）

圖9.1　中國解放前教會學校位置分布圖（1930）

　　到了1920年代，這些教會學校面臨中國民族主義覺醒的「收回辦學權運動」，亦即收回受外國教會勢力所剝奪的原有中國主權的辦學權，讓外國人經營的學校收歸中國政府管理的民族主義運動。這是受到1915年開始的五四運動反宗教思想影響所產生，新文化運動以科學與民主主義為口號，從根底否定舊有思想的文化權威，當然不可忽視當時的馬克思主義與無政府主義的宗教否定論作為其思想的背景。

　　反基督宗教運動接二連三地發生，例如在1924年4月於廣州聖三一事件，當時的中國共產黨中央機關報《嚮導》即刊載了〈廣州聖三一學生宣言〉，要求校內集結會的自由與反對帝國主義者的侵略，揭舉「反對奴隸式教育，奪回教育權」之口號。其宣言要求：

1. 外國人經營的學校要有中國政府的許可始得設立。
2. 所有的科目課程都要有中國教育機關的統制及主導。
3. 所有外國人經營的學校不得將宗教及傳教編入其正式課程內，不得強制要求學生做禮拜會或是研讀聖經。
4. 不得壓迫學生剝奪其集會結社與言論出版的自由。[20]

這個收回辦學權運動，再經過「五卅運動」[21] 後，引起包括教會學校學生在內之全國性的學生運動。在 1925 年「全國學生聯合會」第七次年會，決議：

1. 要求教育部廢止或是收回教會學校。
2. 組織各地的收回辦學權委員會，阻止學生的入學，支援學生退學運動。
3. 鼓勵並給予原接受教會金錢支援的學生轉學與補助。

如此一來，在全國各地的收回辦學權運動快速展開，造成原來可以自由辦學的教會學校必須面對向教育部登記並接受管理的問題。在廣東的國民政府，於 1926 年 2 月以「打倒軍閥」進行北伐，收回辦學權與反帝國民族主義運動也如火如荼展開，不但有學校接續關閉，也發生暴力流血事件。到了 1927 年 4 月，由蔣介石發動反共的「四一二事件」[22] 後，隨著國民黨政權的確立，收回辦學權運動也漸趨平靜。[23]

北伐完成之後，國民政府為了維持國內的秩序，不得不對教會學校採取較為穩健的政策。因此，1928 年 8 月國民政府教育部發布《私立學校規則》29 條，與北伐期間地方政府所發布的管制辦法相比，都要穩健平緩得許多。當時中華基督教教育會的幹部做如下的解釋：

1. 教會學校本身已經作了改組與移管。
2. 政府對基督新教的方針有所改變。
3. 國民黨與國家主義派的對立已經結束。
4. 共產黨的影響已經被排除。
5. 深化了對教會學校相關人員的認識。
6. 學生運動趨於沉靜平息。
7. 禁止了大眾運動。

為了重建教育，國民政府禁止學生的政治運動，並拒絕全國學生聯合會所提出二十二條關於學生參加學校行政的要求。為避免發展成外交問題，要求大眾停止對基督宗教與作為外國資產的教會學校提出抗議與施加壓力。國民政府對於「收回辦學權運動」回應，承諾會要求教會學校向教育部登錄。[24]

因為「收回辦學權運動」，除了上海聖約翰大學外，所有的教會學校都經過登錄申請，將經營權轉給了中國人。後來，這些外國的教會學校就轉變成中國基督宗教大學（Christian College and University）。以結果來看，1930 年代的教會學校改革工作，可以簡化為「中國化」與「世俗化」的結果。這些重視中國傳統且啟動了中國近代化的教會學校，以中國的私立學校立場，逐漸恢復其扮演中國高等教育一環的角色。但是因為經濟仍然相當依賴美國，所以「中國化」並沒有想像中那麼徹底。而為了能夠有效率地從美國獲得學校經營的資金，在 1932 年，教會學校於紐約組織了「中國基督教大學聯合委員會」（Associated Boards for Christian Colleges in China），透過這個委員會的活動，讓教會學校更加依賴美國。1945 年，這個委員會統合成更具組織性的「中國基督教大學

聯合董事會」（聯董會），作更有效率的營運。這個聯董會就是上述主導協助在臺創設東海大學的靈魂組織。但是在中國境內的辦學傳教事業，到了1950年以後，因為中國與美國斷絕關係，聯董會的活動也只好中止。[25]

9.3　在中國的基督宗教教會大學之校園建築

據上所述，於1951年以前，基督教在中國創辦學校的歷程，可以知道這些教會學校於1920年代遭到中國反宗教、馬克思唯物主義以及中國民族主義的激烈反抗。非但來自學校外部之中國政府、社會與學生的質疑，其學校內部亦有非常徹底的自我批判與反省，就如上述燕京大學校長吳雷川在當時提出中國文化、社會所發生的嚴重疏離問題。基督宗教會在中國投入龐大的人力、物力，甚至犧牲傳教士的生命，但是最後仍被中國政府解散、驅逐出境，面對這樣的變革不可能沒有反省。無怪乎聯董會對於舊有的東吳大學在臺復校，或是由燕京大學與金陵大學請求協助籌組聯合流亡大學，都採取了否定的態度。

根據聯董會秘書長芳衛廉向「聯董會」提出的十四點《備忘錄》內容，以及特別強調東海大學「**我了解後心想因襲過去大陸傳統大學的念頭很強，但如果我們不能成功抵制這個想法，我們注定會失敗**」，可知雖同為基督教會學校，但是其在臺所創設的學校要與中國不一樣。只是，對於校園建築樣式又經過怎樣的辯證發展過程，而成為今天看到的樣態呢？而過去在中國的建築樣式又是怎樣的狀態呢？

村松伸整理了墨菲的「明清宮殿復興樣式」論，如下所述。墨菲從1914年開始持續地設計中國的教會大學，到了其設計告一段落的1928年，他以〈中國建築的文藝復興──援用過去偉大的樣式於現代建築〉（"An Architectural Renaissance in Chinese-The Utilization in Modern Public Buildings of the Great Styles if the Past"）為題，投稿於發行在紐約以亞洲為主題的《ASIA雜誌》。還有，在中華人民共和國成立之後，於1951年，擔任了由偏國民黨的作者群所整理，綜觀中國之《中國》一書中的建築部分的寫作，重新論及在1928年已經觸及的論述。[26]

這兩篇文章說明了墨菲所主張的「復興中國建築」的主要內容。他本身擁有一普遍的建築觀，即「**無論在哪個國度裡，為了保存具有獨自特徵的建築，建築師──不僅它自國建築師，即使來自外國的建築師──必須要維護其樣式**」。墨菲在述說了他對紫禁城感嘆之後，[27] 稱那些精彩的建築僅被現代建築師（builder）視為考古學的對象，非常感慨中國的公共建築採用外國的方式（foreign lines）建造。中國人或是外國人都稱中國建築無法用具有生命力的方式復活，意即無法一方面滿足現代機能與結構的要求，又同時保有十足的美學特質。

但是墨菲所論述的道理，就如復興希臘樣式建築或歌德樣式建築，可引作近代建築

之用，所以不能否定中國建築亦有這種可能性。那麼要怎樣來復興呢？墨菲主張要明確化中國建築的特色，探討其維持特色的方法與策略。墨菲所指出的應保存的特色，亦是本文所稱的「明清宮殿復興樣式」：

1. 屋頂起翹（curving roof）。
2. 秩序井然的配置（orderliness of arrangement）。
3. 明快的結構特質（frankness of construction）。
4. 奢侈地使用華麗的色彩（lavish use of gorgeous color）。
5. 相互間的建築構件具有完美的比例（the perfect proportioning, on to another, of its architectural elements）。

墨菲除了指出上述這些中國建築的特色之外，也提示了讓「復興」得以成功之基本原理（fundamental to success）。過去具有同樣目的的嘗試之所以失敗，是因為單純地僅將起翹屋頂視為中國建築特色之錯誤認知所造成。墨菲指出這些錯誤，也明示了其原因與克服的方法：

> 從事建築的人從外國建築的概念（foreign architectural conception）開始，僅單純導入了中國建築特徵於其中。結果無論怎麼做都會留下外國的異樣特質。要讓中國建築被成功的應用，必須致力於繼承中國的概念（Chinese conception）。根據實際的目的，有清楚的必要時才導入外國建築的元素。[28]

另一方面，他也將這個「中國的觀念」（Chinese conception）視為「中國的外觀」（Chinese exteriors），雖然是在進行抽出「中國建築的元素」後予以再現，但是墨菲的「中國建築的復興」集約於精密地再現「中國的外觀」，這就是他的結論。墨菲使用「復興」這個術語，是在他確立了他的「明清宮殿復興樣式」作品後，於理論性文章中使用。因此，在他1913年剛來中國時，是在還沒有意識到「中國建築的復興」情況下，進行建築的設計。之後，與他的設計工作平行，深化他的理論後，再反映到他的設計上，經過這樣的循環，最終昇華到這裡所談的理論。

根據村松氏的分析，知道墨菲依作品巧拙，將「明清宮殿復興樣式」的作品分為四類（或可稱為四個發展階段）：

1. 聖約翰大學（St. John's university）、南京大學、齊魯大學、雅禮大學。
2. 首都醫院。
3. 金陵女子文理學院、燕京大學。
4. 中國人設計的近代中國樣式建築作品。

首先，以教會學校案例中最早期的聖約翰大學校舍為例，說明「明清宮殿復興樣式」的第一階段。它是由駐居上海的建築師安東金森（Brennan Atkinson）所設計，在剛被興建出來的時候，被讚為「這棟建築作為新的樣式而聞名」。後來興建了懷施

ST. JOHN'S UNIVERSITY

⬆ 圖9.2　1915年
左右聖約翰大
學校園示意圖

➡ 圖9.3　2015年
聖約翰大學校
長室（原行政
中心）

➡➡圖9.4　1894年
興建完成的聖
約翰大學懷施
堂

堂（Schereschewsky Hall, 1894）、科學堂（Science Hall, 1899）、思顏堂（Yen Hall, 1904）、羅氏圖書館（Low Library, 1913）、體育館（Gymnasium, 1919）、友誼室（Social Hall, 1929）等建築，初期的三棟建築，僅有屋頂彷彿「中國」意象（事實上屋頂本身亦並不一定忠實於中國的「傳統」，也不是平屋頂，只是聚焦於屋頂的起翹）。若將屋頂去除，其正面的連續拱作法，亦常見於19世紀中國居留地的建築樣式（**圖9.2–9.4**）。[29] 這樣的建築被稱為「迴廊式殖民建築」，關於這類的建築可以參考藤森照信的著書《日本の近代建築》，有詳細的介紹。[30]

村松氏舉北平協和醫科大學、北平協和醫院，也是現在的首都醫院（Peking Medical Union College）為例，說明墨菲所稱的第二階段「明清宮殿復興樣式」的意義。這棟建築是洛克菲勒財團（Rockefeller Financial Group）所資助興建，其設計建築師郝

圖9.5　1919年興建完成的
北平協和醫院

綏（Harry Hussey）亦於1954年2月27日與貝聿銘共同擔任東海大學校園建築徵圖評審。郝綏所稱的「中國建築」，是指保存於北京的紫禁城、王府等清代的建築，就外觀而言，其屋頂的型態、瓦、顏色，及臺基周圍的白玉欄杆、色彩等，還有按南北軸線排列的中庭等，都是作整體的配置表現之結果；就內部而言，是用美國最新的醫院建築作法，採用當時中國還無法大量生產的水泥與鋼筋之鋼筋混凝土結構，亦即被指稱：

> 洛克菲勒醫院是非常讓人醒目的建築，表現企圖結合中國建築的美與歐洲功利主義，它是一棟意義深遠的建築。綠琉璃瓦是純中國的表現，牆壁與窗戶是採用歐洲風格作法。儘管這種企圖不能說是徹底的成功，但是值得讚賞的成就。醫院具備最新式的設施（圖9.5）。[31]

　　至於墨菲所稱的「明清宮殿復興樣式」的第三階段，也是他所認為的成熟期，他以自己設計的燕京大學及金陵女子文理學院（金陵大學）校園建築為案例說明。當時金陵大學校史的執筆者，作了如下的評斷：

> 這個獨特的建築事務所，在上海設置有分支店，墨菲非常關心如何將中國建築符合大學的現代機能。在設計金陵大學之前，先有雅禮大學做設計技術之磨練，而在金陵大學表現出意義深遠的成果，能夠於校園的九棟建築實現美的夢想而感到滿足。

墨菲所計畫的金陵大學被清涼山圍繞，從最後面的丘陵地延伸軸線，以軸線為中心，配置左右對稱的建築物群。穿過正門之後，有連續的行道樹，興建圍繞中庭之主要建築，配置宿舍於後方，整體的配置有如讓墨菲非常感動的紫禁城。其與雅禮大學相比，更強調了校園整體的統合性，各個建築亦有統一感。屋頂用歇山頂為基調，鋪設琉璃瓦，有屋瓦裝飾。在細部上，用紅色的柱子與繪有紋樣的闌額、欄杆，表現「中國」意象。墨菲繼續描述自己所設計的金陵大學與燕京大學校園：

圖9.6　墨菲設計的金陵女子大學校園案

圖9.7　設立於1919年之金陵女子大學校園
中央廣場

圖9.8　金陵女子大學校園中央廣場的國際
文化教育學院

　　於1920年代初期的南京金陵（女子）大學最初的建築群與北京的燕京大學
（洛克菲勒財團援助的首都醫院經費的三分之一），將中國建築用近代結構表現
之可能性作完全實踐。於金陵與燕京的所有層面——美學、機能與經濟——都
能成功，最終能夠達到復興的目的（圖9.6-9.8）。[32]

　　燕京大學所購買的新校地，位於北京城西郊外，那是明末文人米萬鍾的園林建築之
勺園，周圍還有寬廣的園林，是一風光明媚的環境。墨菲進行設計前，先對基地作了考
察，為其園林之美所吸引。為了配置出左右對稱的園林與四角形空間，因此重視「軸線」
的劃設，以位於西方玉泉山上的塔為基準，設置東西方向的軸線，而附屬的女子學院則
以南方方向為軸。各種裝飾與斜屋頂作法已經不是停留在西方人推測，而是實際應用紫
禁城宮殿細部作法，將美國採用的歌德樣式大學校園作法，結合中國傳統的建築群配置
法（圖9.9-9.11）。[33]

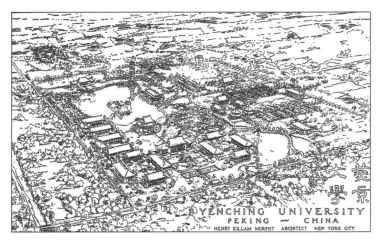

圖9.9　墨菲設計的燕京大學校園案

圖9.10　墨菲於1922年設計的燕京大學平面配置圖

圖9.11　建於1926年的燕京大學貝公樓

至於墨菲所稱的「明清宮殿復興樣式」的第四階段，即呂彥直等中國人設計的近代中國樣式建築作品，可以參考傅朝卿的《中國古典式樣新建築：二十世紀中國新建築官制化的歷史研究》、[34] 王俊雄的《國民政府時期南京首都計畫之研究》、[35] 蔣雅君的〈精神東方與物質西方交軌的現代地景演繹──中山陵之倫理政治實踐及意義化意識型態之探討〉。[36]

在前述村松氏撰文的最後，根據墨菲所興建的作品與論述的「明清宮殿復興樣式」理論基礎，可見墨菲認為，若採用希臘樣式、歌德樣式於近代結構、機能與設備，可以達到西洋建築的「復興」，同樣的，若採用「中國建築」於「近代的結構」（鋼筋混凝土結構），亦可以獲得「中國建築」的「復興」。中國建築被墨菲分成「結構」與「外觀」來論述中國建築的近代化問題，時代性與文化性由「外觀」來表現，透過「結構」的更新，可以讓老建築變成新建築，讓古老的中國建築變成新的中國建築。針對墨菲的建築觀，蘇利文（Sullivan, M.）提出了批判：

> （墨菲這樣的外國建築師們的作品）其本質為西洋式的建築，附加上傳統的屋頂起翹，置換原為木材構件成上彩的鋼筋混凝土，讓這些細部帶來微妙的中國特性。……然而屋頂起翹與色彩豐富的細部裝飾重要，但是那些都不是傳統建築的精髓，雖然日本人早先一步認識到柱子與樑等建築結構材，可以充分適用於近代的需要與材質。但是中國建築師卻似乎永遠都無法發現似的。[37]

綜合村松伸的研究，可以理解所謂的「明清宮殿復興樣式」，是安東金森、郝綏以及墨菲等外國建築師們，經由設計興造教會學校，逐漸成熟發展的一種建築樣式，從一開始在所謂的「迴廊式殖民建築」加上中國起翹的屋頂形式，到第二階段明清宮殿建築樣式，亦即在外觀模仿明清宮殿建築樣式，牆面與窗戶採西歐作法，其鋼筋混凝土的結構與內部用西歐的最新設備。到了以北京燕京大學與南京金陵女子大學為代表，趨於成熟階段的建築，校園建築的配置模仿紫禁城左右對稱配置，個別建築的外觀採用外露的紅柱與彩色闌額、斗栱等細部，從美學、機能與經濟等綜合層面追求合理性。

另外，在初期推動聯董會在臺建校的董事，除了臺灣長老教會成員之外，主要的董事都曾經在燕京或金陵大學服務過，因此，他們所想像的東海校園建築，或許與這兩個學校的校園配置與建築風格有密切的關連。不過值得注意的是，儘管墨菲在創造「明清宮殿復興樣式」時有一定的理論基礎，但就如將在後述探討的，蔡一諤董事等籌建委員們想在臺灣興建類似燕京大學的「明清宮殿復興樣式」，恐怕僅止於模仿，並沒有企圖做進一步的發展。

9.4 創校理念與東海校園建築的初期設計

9.4.1 聯董會向國民政府申請東海大學的建校

從上述東海大學在臺創校的背景，亦即聯董會從19世紀以來在中國辦學經驗，面對中國反宗教、馬克思唯物主義的實踐，以及民族主義高漲對於教會學校的衝擊，讓教會學校從不受中國行政權約束與在地斷絕關係的狀態下，轉變成必須向中國政府登記並接受監督與管理。後來教會學校被強迫改組、重新整編，到了1951年，甚至全數被驅逐出中國境內。在這樣的經驗背景下，聯董會在思考東海大學創校時，要求與臺灣做緊密的結合，從臺灣的主體性出發是可以理解的。

在聯董會同意在臺建校之後，芳衛廉博士於1953年6月又再度來臺，與有關人士擬訂實際的發展計畫，並且一致同意創辦一所學校時，「不能倉促集合教員學生就算了事，應予審慎計畫，俾使新創之學校，既非為過去基督教會大學之翻版，亦非平淡的維持現有情況，而必須是有創造性的，並能展望美好的未來」。在臺建校的工作似乎順利地在進行著，並於1953年成立了「基督教大學籌備委員會」，籌備委員之組成採用所謂「三三制」，亦即協調由三種不同背景的成員來組成，即外國人士（聯董會代表）、教會人士（主要以「臺灣總會」成員為代表）、官方人士（具有基督徒背景的黨政代表），其中，又以前任教育部長杭立武為籌備組主任。[38] 從這樣的安排，可以理解聯董會不但重視根著於臺灣，也兼顧教會意志的表達，以及政治現實的考量。

再者，在1953年10月，由聯董會致函當時教育部的程天放部長，申言此一計畫中的大學將「永遠屬於臺灣的教育資產」，函中並表示：

> 吾人亦欣然一致認為：計畫中的大學不應依照昔日的模型，而應建立自己的模型，以獨特而適當的方式為臺灣的需要服務，……。吾人相信此一大學並非應有盡有，而應選擇其特殊的範圍，並特別注重依照當地的需要，以及創辦此教會大學的特殊目的。無庸贅言，吾人所構思者為一所中國的大學：取得政府的認可，校長為中國人，大部分的教職員亦為中國人。吾人希望諸位董事及行政部門能保持一種國際性，本會與各宣教會將同心協力以促其實現。吾人無意設立一大型的大學：反之，它是一小型的大學，而以高度之學術水準及其所注重之特質著稱。

在這封信函裡並不偏離芳衛廉於1952年3月21日向聯董會提出「東亞之行」調查報告之十四點《備忘錄》，但是最大的問題是「無庸贅言，吾人所構思者為一所中國的大學：取得政府的認可，校長為中國人，大部分的教職員亦為中國人」這句陳述，讓人覺得聯董會開始較現實地顧及政治正確性，且似乎軟化堅持臺灣在地的教會學校的創設信念，

或者他們並非充分理解臺灣在地文化與中國整體文化之差異性。不但定位這所學校是
「中國的大學」，還要讓中國人擔任學校主要行政工作。程天放的覆函雖表示同意，但是
此案卻被擱置一陣子遲遲沒有下文。[39] 根據《黃武東回憶錄》，記載：

> 其實這事杭立武主席心裡有數，但各位董事都被蒙在鼓裡。據說：因政府
> 某機關人士反對，其理由是認為東海大學是一所外國人斥資興建的學校，設在
> 某軍事基地（指臺中水湳軍事機場）鄰近山上，事關國防機密，不應核准。[40]

在梁碧峯的〈東海大學誕生的故事（下）〉中，還指出「這樣的安排恐怕與中華民國建國
以來『收回教育權』的結果有關，畢竟這是一個具有『外國勢力』的教育機構，當然更與
當時的政治和外交氛圍有關」。[41] 這說明了自從聯董會在中國辦學傳教，經過了反省，
願意培養人才為臺灣在地所用，並且讓建校的主導者為杭立武與蔡一諤等中國人，這樣
種種的作法也無法取得當時的統治最高權力者蔣介石的信賴。

 對於聯董會在臺灣建校陷入膠著的事情，據黃武東牧師的回憶錄，指出當時心生
妙計打開困境的是魏德里（Rev. Dr. Sovik）委員，他建議設法請蔣夫人協助，加上當時
臺灣尚未退出聯合國，還接受美國援助，（東海大學）董事會以「該校已經請友邦副元首
（指尼克森）破土（1953 年 11 月 12 日），且木已成舟，萬一設校不成，無以向盟國政府及聯
董會屬下的美國基督教會交代」為由，透過蔣夫人斡旋，才幸獲核准。[42] 結果，在臺建
校不是按照過去的歷史經驗反省，而是依據政治人物的裙帶關係疏通，其實這也導致了
東海大學與國民黨的黨國體制不分，讓後來的發展完全背離芳衛廉所設下的創校《備忘
錄》。

 尤其是創校不久後的 1960 至 1970 年代，學校依據臺灣本身的教育需要而不斷擴
充，背離原來《備忘錄》第八點「這所大學將是一所不超過五、六百人的小型大學，因
為人數太多會危及基督教理想氣氛的發展與維持」。1995 年，黃文興與張志遠在東海大
學四十週年特刊中，也提到：

> 本校創校之初，即揭櫫「生活即教育」。因此將校園規劃成質樸、親切、
> 人本的小型大學。創校初期因有聯董會的財務支持，故能維持這份教育理想。
> 之後因這項財源改為相對基金乃至完全中止，東海不得不擴充學生與設施，致
> 使校園環日趨多樣與飽和。[43]

 聯董會給程天放教育部長的設校申請信件，可以看出聯董會逐漸放棄堅持與臺灣做
緊密的結合，從臺灣的主體性出發，要與中國舊有教會大學有所區別的原則，甚至開始
偏離校園環境要能夠做到「此校舍應與周圍景觀及所屬的環境相配合」的理想。不過也
反映出臺灣在蔣介石為首的國民政府統治之下，不定位這所學校為過去中國舊有教會的
延續，是不切實際的幻想。

9.4.2 創校初期對校園建築的堅持

前面章節9.3已經說明，西歐的基督宗教在中國傳教辦學的過程中，隨著教會學校的設置與興建，到了燕京大學校園（1920–1926）與金陵大學校園（1921–1937），在中國已經發展出模仿美國19世紀末新古典主義空間規劃建築設計手法，以明清的北京故宮紫禁城建築為中國的古典，建構出「中國古典復興樣式」的校園建築環境。但是隨著教會學校在中國的失敗，連帶著作為象徵符號的建築樣式也被提出來反省。

仍是前文所提的，於1952年3月21日，芳衛廉在《備忘錄》的前言提出：

> 這所（東海）大學不應只是大陸任何一所大學的翻版，臺灣所需要的是不一樣的大學⋯⋯ 我們大可有機會創立一所不同形式的大學。

進一步，他在《備忘錄》第十點指出：

> 這所大學的校舍樸實，但並不是一無特色，是實用而不虛飾。此一校舍不僅由目前的條件所決定，且希望有一天這所大學能得到本地的支持。此校舍應與周圍景觀及所屬的環境相配合。

這應該可以被視為聯董會對校園建築的基本想法。從聯董會於1953年5月同意在臺設校後，經過六個月的11月19日，在紐約的「東海大學委員會」立即收到寄自臺灣的建築師繪製的教學樓與宿舍圖樣，但是委員會卻明確地表達對該圖樣不滿意。

關於這份圖樣，郭文亮在〈側寫東海建築之一：1956之前的東海大學校園規劃與設計〉文中，指出當時的東海大學委員會清楚地列出下面四點不滿意的內容：

1. 對該方案的「慣例性」（conventionality）表示失望，認為東海校舍應該採用小規模建築群（small grouping），而非大型官樣建築（large formal structure）。
2. 確認東海校園的規劃與設計，應該以「師生關係中的民主價值」等等，《備忘錄》與目的和方針所列舉的基督教大學特質，作為依據。
3. 強調「差異」（difference），不但要與過去中國教會大學不同，也必須要與一般大學校舍的傳統概念（conventional concepts of both academic and dormitory buildings）有所不同。
4. 建議徵求比較不那麼傳統、刻板（less stereotype）的替代方案。[44]

當時在很短的時間之內，校址也才剛剛確定的狀態之下，[45] 立即寄來規劃設計圖樣。郭文亮在另外一篇文章〈解編織：早期東海大學的校園規劃與設計歷程，1953–1956〉，指出當時的校董蔡一諤等人，曾期待「像大陸清華或是燕京那樣有個中國的頂在上面」、「相當雄偉的⋯⋯ 很高的建築物」。[46] 因此可以猜想，這套圖樣非常有可能是借

用類似燕京大學或是金陵大學「明清宮殿復興樣式」的校園建築設計圖，不過很快地就被已經反省與改變態度的聯董會或是「東海校園委員會」給否決了。

9.4.3　校舍與周圍環境應有的配合

顯然當時的聯董會希望即將設立的東海大學之校園建築，能與中國大陸的任何一所教會學校有所區隔，也希望它是樸實的，是實用而不虛飾的；進一步與臺灣周圍景觀及所屬的環境相配合，而且可以得到當地居民的支持。這樣的想法可視為17、18世紀以來，基督宗教在異地傳教時容忍接受中國祭祖祭孔在地信仰儀禮的程度，進一步影響到教堂建築樣式的選取與興建，甚至因為政治性的考量因素，在興建教會大學時採用中國本土的「明清宮殿復興樣式」。[47] 但是，芳衛廉所稱的「**與周圍景觀及所屬的環境相配合**」，應該與戰前在中國本土所興建的「明清宮殿復興樣式」不同。前文已提過，當黃武東牧師前往紐約參加聯董會，表達「臺灣總會」經過會議決議願意盡最大努力協助在臺灣建校之願意後，受邀參觀位於肯塔基州的一所平民大學，加上聯董會主張「通才教育」、「重質不重量」的創校基本理念，其實這已經清楚地表達聯董會對於東海大學規模與校園特質要與在地環境做緊密結合的想法。

東海校園建築在1953年11月似乎是相當重要的變動時期，除了在紐約的「東海大學委員會」收到「明清宮殿復興樣式」的設計構想圖樣之外，由美國新任副總統尼克森（Richard Nixon）在臺中東海大學校門口主持破土典禮，也是在11月份。更重要的是，貝聿銘就在此時受到芳衛廉秘書長的邀請，擔任臺中東海大學校園規劃工作。紐約的華裔建築師貝聿銘於1953年底，實地勘察臺中東海大學校地後，回到美國紐約在澤肯多夫的韋伯‧納普建築公司下的建築事務所進行設計工作。[48] 1954年1月，芳衛廉正式決定委託貝聿銘為東海大學進行整體校園規劃。1954年2月，貝聿銘與芳衛廉又再度來臺，實地了解並勘查東海大學校地。1954年1月12日，董事會議討論校地接收、建築計畫、興建教堂及校長公館、聘請教職員人選等議題，並討論公開徵求校園建築設計圖樣的辦法，而後公布之，截止日期是2月12日。[49]

至於這次公開徵求校園建築設計圖的詳細內容，可以根據在1954年1月12日的〈私立東海大學董事會第4次會議紀錄〉（譯文）知曉：

> 建築委員會意見：認為以競賽方式向外界徵求設計，更能收集思廣益之效，因此費顧問（范哲明建築師？）及楊介眉建築師向建築師協會商洽如何進行，一面另推小組起草競賽辦法，由董事會登報徵求⋯⋯徵求設計之圖為總地盤圖及七項主要建築之分圖，每項建築繪透視圖、正面圖、平面圖各一。獎金三名，第一名新臺幣壹萬元，第二名新臺幣伍仟元，第三名新臺幣參仟元。應徵截止日期為二月十二日，自開始至截止四足週。中選後，圖樣其所有權即屬於本會，無論採用全部或一部分，都不再給報酬。

但是，這份文件並沒有載明對建築樣式的要求，所幸有曾經參與這次競圖並且獲得首獎的吉阪隆正與林慶豐，特別是吉阪隆正對於自己的東海競圖案感到非常滿意，將圖文投稿於1955年的《建築文化》雜誌，讓我們得以知曉當時競圖規定的細節。吉阪隆正在學生時代曾經參加登山社，當時為了前往阿里山而順道到訪過此地。根據他的投稿可閱讀到「漢文」所寫的競圖規定是：「**以基督宗教信仰為中心自給自足的自治組織，並且要求採用臺灣傳統造形設計的學校**」，其文字接著也對他的設計圖樣作了詳盡的說明（圖9.12, 9.13）。[50]

　　若我們暫時不要評論吉阪隆正設計圖樣的優劣，根據這份間接的文件，可以確認當時的「東海大學董事會」的競圖規定，仍是期待與臺灣傳統建築相配合的校園環境。這

圖9.12　吉阪隆正規劃的〈東海大學綜合計畫案〉學業部配置圖

圖9.13　吉阪隆正規劃的〈東海大學綜合計畫案〉透視圖

一點非常重要，因為歐美教會在中國辦學傳教失敗，經過一連串的反省，在臺設置東海大學時，除要求提出申請者必須是臺灣長老教會，亦可以肯定他們想要的校園風格並非「明清宮殿復興樣式」，而是與臺灣傳統建築結合的建築樣式。不過這一點被後來的設計者完全忽視了，甚至被轉變替代為「現代中國建築品味」之條件。就如同從事實際東海校園建築設計者之一的陳其寬，他在接到共同規劃設計東海大學的邀請時，所認識到設計條件，他回憶：

> 在籌備時期，由於董事會沒有給予詳細的資料，例如可能有幾所學院、學系等。只有學生數「以八百人為限」是明確的規定，因此學校的組成內容也是由我們自行研擬而成的。[51]

換言之，東海大學「以基督宗教信仰為中心自給自足的自治組織，並且要求採用臺灣傳統造形設計的學校」、「此校舍應與周圍景觀及所屬的環境相配合」這樣的訊息，似乎沒有傳達給陳其寬，或是陳其寬不認為這樣的訊息有多大的意義，而忽略它。

但是，聯董會發給行政部門的「吾人所構思者為一所中國的大學：取得政府的認可，校長為中國人，大部分的教職員亦為中國人」訊息，卻是陳其寬從事東海建築設計時重要的依據。他在設計東海大學校園建築時，指出：

臺灣建築史之研究

他者與臺灣

這是一所設立在中國的大學，建築要有中國風格。中國建築最重視建築物與建築物之間布局所表現出來的關係與變化。中國建築多採合院延伸的形式，多半朝平面發展，但其中卻有很多層次與轉折。因此希望由平面中的變化來強調中國風格之內涵。中國建築把虛的部分、院落，看得與實的部分、建築同等的重要，這種思想導源於中國自古以來認為宇宙中有陰陽兩種力量相輔相成的宇宙觀。[52]

　　換言之，陳其寬將原來聯董會要求與臺灣在地建築樣式結合的要求，轉變成以設計中國建築風格為設計理念。其實這樣的轉變陳其寬不是第一人，陳其寬曾經回憶說過：「這設計要有中國意象也是大家的共識」，[53] 可以知道邀請他參與東海校園設計的貝聿銘，與他的工作伙伴張肇康，都是想要興建一所具中國特質的大學校園。

　　問題是，聯董會或芳衛廉所稱的在地臺灣的建築景觀，恐怕他們自己也對流行於中國基督教大學的「明清宮殿建築樣式」與臺灣本地建築之間的差異了解不多。對於吉阪隆正而言，因為日本殖民臺灣有五十年之久，殖民政府的舊臺灣總督府對於臺灣進行過相當徹底的調查，不但有藤島亥治郎的《臺灣の建築》、[54] 田中大作的《臺灣島建築之研究》、[55] 千千岩助太郎的《臺灣高砂族の住家》，[56] 亦有臺灣建築會從1929年開始到二次世界大戰結束前一年（1944）為止，編輯出版了雙月刊的專業性雜誌《臺灣建築會誌》。因此在資料的取得上，若有心去搜尋，即使身處日本，要取得關於臺灣風土、臺灣漢人建築、原住民族建築或是西班牙及荷蘭的城堡遺跡之資料，應該不是困難的事情。

　　從1949年才進入臺灣統治的國民政府，一方面無心統治，另一方面關於臺灣建築的資料當時幾乎全是以日文撰寫，中文資料的建立方面在起初的二十年幾乎交了白卷。用中文撰寫的臺灣傳統建築的文章，應該是蕭梅的《臺灣民居建築之傳統風格》（1968）[57] 為最早；正式的實際調查測繪報告，則是狄瑞德與華昌琳的《臺灣傳統建築之勘察》（1971）；[58] 漢寶德的第一篇學術著作《明清建築二論》（1972）、[59] 自費編著的《板橋林宅調查研究及修復計畫》（1973）、[60] 以及他所主導的「鹿港傳統古市街建築之調查」，也是在1970年代進行的；[61] 進一步，讓臺灣傳統建築在學術領域裡占一席之地並擁有發言權者，是林會承的《臺灣傳統建築手冊：形式與作法篇》及李乾朗的《臺灣建築史》。[62] 若暫時不論新建築作品優劣的評判，就作者所知，臺灣真正能回應在地風土的建築，應該是由漢寶德所進行的一系列的建築設計，如救國團墾丁青年活動中心（1983）、彰化縣立文化中心（1983），[63] 與1985年完成之中央研究院民族學研究所大樓（凌純聲館）。[64]

　　在1950年代初期，聯董會雖然期待東海大學採用臺灣傳統建築造形來建造東海大學的校園，但是紐約的設計團隊，僅有貝聿銘分別在1954年的2月與1955年9月兩次短暫訪臺。之後，陳其寬在1957年9月與張肇康在1956年8月分別來臺時，其實除了路思義教堂之外，主要建築工程幾乎都已完工，這兩人就像是為了教堂的設計與施工而

來臺似的。因此貝聿銘、張肇康與陳其寬對於聯董會要求採用臺灣傳統建築，似乎有資料不足的問題。

9.4.4　由「臺灣本土特色」的設計要求轉變為「現代中國建築」的嘗試

話題再回到1954年1月校董會所舉辦的徵求設計圖這件事情，其中有許多疑點。首先，在1954年1月的時候，紐約的聯董會已經決定將校園的規劃與設計工作委託給貝聿銘，那麼為何還舉辦這次的競圖活動？非但如此，還更進一步邀請貝聿銘擔任評審委員，而注定這會是一次失敗的競圖。

郭文亮在〈側寫東海建築之一：1956之前的東海大學校園規劃與設計〉文中，指出：

> 　　紐約方面對於這個競圖的想法，比較類似概念競圖……　而非一個決定設計權歸屬的正式競圖：所以在後來公布的徵圖辦法裡，圖面要求不多，獎金也給的不多，首獎只有新臺幣一萬元；並且聲明，「中選後圖樣，其所有權即屬於本會（校董會），無論採用全部或一部分，都不再給酬報」。換句話說，贏得首獎的人，不見得取得設計權，設計卻必須隨校方使用。……　如此「不公平」的條件，在當時的臺灣建築界引發不小的爭議；導致臺灣省建築師公會的抗議，甚至通告所有會員不要參加該次競圖。[65]

的確，就如郭文亮所說，競圖辦法裡沒有提及這次競圖與設計權的關係，僅提及獎金多少，無怪乎臺灣省建築師公會要抗議。如此看來，舉辦競圖與貝聿銘擔任規劃設計，這二件事並沒有矛盾。非但如此，貝聿銘也被邀請擔任設計圖的評審委員。根據民國43年（1954）2月27日的〈私立東海大學董事會第5次會議紀錄〉（譯文），當天列席者有范維廉（亦即芳衛廉）與貝聿銘，而會議記載：

> 　　彌迪理報告關於建築圖樣徵求情形，謂參加者二十二人，評判員為郝綏（Harry Hussey）建築師、貝聿銘建築師、蔡培火、蔡一諤董事，及范維廉博士。言畢，即請貝聿銘建築師報告評判員意見。貝聿銘建築師報告，謂由於若干爭執，凡持有營業執照之建築師均未參加應徵，因此所有收到圖樣，標準甚低，但獎金仍得照給，因董事會已經宣布在先，且繪製圖樣，在應徵者亦費相當多心力。徵求之目的，主要求建築計畫在想像上之整個設計，其後則求設計建築之實用及耐久。評判委員今依此標準，已選定三名。但以嚴格而言，實無一人足以當選。貝聿銘建築師報告畢，即請各董事批閱圖樣，並加口頭解釋。上述評判委員會報告，經通過接受。

記錄中提及貝聿銘建築師報告，說明由於發生爭執，所以職業建築師都沒有來參加應徵。這應該就是指臺灣省建築師公會基於競圖不是評選建築師，有失公平，所以發函

圖9.14　1963年興建完成的東海大學路思義教堂外觀

圖9.15　東海大學路思義教堂內部

要求建築師不要參加競圖所造成的結果。這裡不再對臺灣建築界的競圖制度之發展作討論，有意思的是，貝聿銘聲稱「所有收到圖樣，標準甚低」、「以嚴格而言，實無一人足以當選」。因為貝聿銘對此次的評審，沒有留下任何資料，如今我們若認定吉阪隆正所提的應徵圖案水準不高，那麼就可以認同貝聿銘所作的評論是對的，但從吉阪的圖面與文字說明，也還不致於完全沒有價值至不值得一顧的狀態，因此有必要對貝聿銘參與東海大學規劃設計時的經緯與他當時的個人價值觀作一檢討。

　　或許因為二次世界大戰後，少有國際知名建築大師在臺灣留下作品，另一方面，要到20世紀末至21世紀初的時候，臺灣建築界才能夠有自信從事本地的設計，所以雖然貝聿銘不太重視，甚至到忽視的程度，但是，除了路思義教堂之外（圖9.14, 9.15），他已經絕口不提初期東海大學的校園規劃，別人幫他寫的傳記或是作品全集也有意無意地省略這一段的歷史。[66] 不過臺灣的建築學者若提及東海大學校園，除了貢獻最力的陳其寬與張肇康之外，幾乎一定會討論貝聿銘所扮演的角色，[67] 並且也都會提及在接受聯董會委託規劃設計東海之前，他曾協助他的老師葛羅培於1946年受聯董會委託的華東大學校園設計規劃案（圖9.16, 9.17），將此視為聯董會委託東海的緣起，也說明華東與東海校園計畫案的類似性。雖然東海更重視合院建築[68] 與小聚落的環境特質，但是利用廊道、庭院與建築實體的組合，是它們共通的特色，甚至說東海大學計畫是直接沿用華東大學的設計概念與手法也不為過。吳光庭指出：

圖9.16　1946年
葛羅培設計的華
東大學校園規劃
案透視圖

圖9.17　1946年
葛羅培設計的華
東大學校園規劃
案廊道示意圖

圖9.18　貝聿銘
哈佛大學的畢業
設計案〈上海美術
館〉

早在貝聿銘就讀哈佛研究所時期，貝聿銘就出現了類似如華東大學隱藏於現代建築中，而有中國品味的空間文化想像的想法。當時他雖受到葛羅培（W. Gropius, 1883－1969）現代主義信念的影響下，卻仍保有冷靜批判的習慣；他曾與他的老師葛羅培爭論「國際風格不應抹煞地方習俗與特色」，甚至後來在他的畢業設計〈上海美術館〉（圖9.18）以水墨畫呈現，而葛羅培甚至公開於雜誌上稱許貝聿銘的畢業設計「能夠掌握傳統特質──他所發現仍然值得保存的，而不必犧牲前衛設計的概念」。[69]

可以見得貝聿銘有很強的主觀價值傾向，想要將中國品味的空間文化導入現代建築裡。我們若拿上海美術館及華東大學規劃設計圖與吉阪隆正的東海校園設計相比，自然能夠理解貝聿銘心目中的東海校園意匠，屬於陳其寬用水墨畫表現之「東海大學文理大道鳥瞰圖」（1956）（圖9.19），也能理解為何捨棄吉阪隆正的案子不用的想法。

　　吉阪是跟從另一位現代建築大師勒・科比意學習的日本建築師，他的東海大學規劃案其實也是走在時代的先鋒，卻被貝氏評為水準太低，實在令人玩味。其實，若回顧當時聯董會所提出的競圖規定，前者是比較能夠與臺灣這個地點結合的規劃，而與貝聿銘有關的華東大學與東海大學規劃案，兩者計畫構想相通，甚至反過來可說，若將東海大學規劃案設置在上海，而華東大學規劃案放在臺灣的臺中，這樣既不違貝氏、陳氏的構想，也不會覺得不適合。

　　過去在談論東海校園規劃時，經常提及陳其寬所繪製的「東海大學文理大道鳥瞰圖」（亦被稱為「東海校園全景圖」）的水墨畫，其實這是陳其寬在從未造訪過臺灣時，憑著貝聿銘於1954年2月為參加東海大學對外徵圖的評審與實地勘查東海校園的基地後，攜回紐約的大肚山基地資料與口頭描述：「東海的地形是西向東的斜坡，可以看到遠山一層一層，很美！」該年9月，因貝聿銘要向聯董會進行校園規劃的簡報，就於前一天晚上，用水墨趕出一張有著層層山巒的東海大學遠景圖。[70]

　　因此可理解，對陳其寬與貝聿銘而言，其規劃案能夠聲稱的東海校園地點感元素，僅有山坡傾斜地與可以遠望的層層山景。換言之，貝氏規劃案的特質雖異於西歐，但是放在華人的國土上，則缺乏與某一特定地點結合的特質。若是不怕被誤解，據此作大膽

圖9.19　1956年陳其寬用水墨畫表現之「東海大學文理大道鳥瞰圖」

的推論，可以認為聯董會原來堅持在臺灣創建一所小規模自給自足式的、結合臺灣在地、培養在地人才，與中國舊有的教會大學完全不同的學校，但是因為建校必須經過當時的統治者蔣介石領導的國民政府批准，為遷就政治現實，聯董會向當時的教育部長程天放提出一份以中國人主導經營為基本理念的建校申請書。

至於校園校舍部分，聯董會原本堅持「此一校舍不僅由目前的條件所決定，且希望有一天這所大學能得到本地的支持。此校舍應與周圍景觀及所屬的環境相配合」，但是也同時強調了「這所大學的校舍樸實，但並不是一無特色，是實用而不虛飾」。後者的美學意識當然是指20世紀以來包浩斯現代建築的美學價值觀，這個特質在後來貝聿銘、陳其寬與張肇康規劃的實際東海校園中，充分地實踐。就如陳其寬自己描述：

> 東海建築本身是最樸實的，不刻意去裝飾的，建築物本身都用素材，就是以材料本身的質料去表現建築物的特色，沒有雕樑畫棟、紅柱彩畫，而僅用樸實無華「素材」的建築物。[71]

只是，這種價值觀不僅被實踐在最後的結果上，在東海校園興建的最早期，亦即貝聿銘擔任東海校董會對外徵圖之評審委員時，即已發揮作用。眾所周知，貝氏是包浩斯工藝建築學校第一任校長葛羅培在哈佛大學的愛徒，只是他在接受現代建築美學訓練過程之中，並未拋棄中國傳統建築的美學，早在1946年前後即與葛羅培爭辯「**國際風格不應抹煞地方習俗與特色**」，[72] 並擁有嘗試「**類似如華東大學隱藏於現代建築中，而有中國品味的空間文化想像的想法**」。雖然聯董會與貝聿銘擁有共識，拒絕採用不符合現代建築美學的中國舊有「明清宮殿復興樣式」，但是，因為貝聿銘擁有隱藏或是結合中國品味的文化空間於現代建築的意識，這種潛意識的價值觀讓他排除類似吉阪隆正的規劃案，這是值得深思但直到目前為止尚未被觸及的問題。

9.4.5　貫徹貝聿銘、陳其寬與張肇康東海校園建築之設計構想

自從1954年1月12日，由校董會所舉辦的徵圖，在2月12日截稿之後，經由貝聿銘等評審委員評斷應徵的二十二人的圖樣都不合格之後，東海大學校園規劃工作正式由貝聿銘負責。

儘管重責大任在貝聿銘身上，但是貝聿銘一直都只是不支薪、也沒有跟聯董會訂立任何委託契約的「顧問」。其實早先在1953年底，楊介眉就由聯董會聘為駐地建築師，來臺執行工作；於1954年4月聯董會再聘范哲明擔任駐臺業主代表，主持建築管理事宜，直接在地處理東海建校各種建築、工程的相關問題。1954年春天，紐約的貝聿銘以顧問身分邀請陳其寬、張肇康兩人參與東海校園的規劃與設計工作。值得注意的是，貝聿銘、陳其寬與張肇康在紐約所作的設計，其實非常簡單而概要。[73] 在1955年以前完成的圖樣，基本上只有校園配置圖（**圖9.20**）與透視圖，以及文學院（**圖9.21－9.23**）、辦

圖9.20　1954年初期東海大學校園配置圖

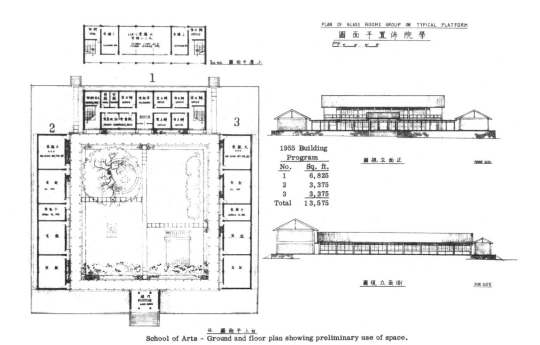

School of Arts - Ground and floor plan showing preliminary use of space.

圖9.21　1955年初期東海大學文學院平面配置圖

圖 9.22　初期東海大學文學院正立面與透視圖

圖 9.23　東海大學文學院正門

圖 9.24　初期東海大學辦公樓透視圖

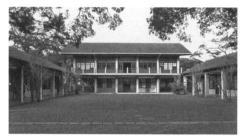

圖 9.25　東海大學行政中心校
長室（原辦公樓）

公樓（圖 9.24, 9.25）與男女生宿舍（圖 9.26－9.28）的平面圖與透視圖，而且圖面比例不大，
對設計的說明有限。三人所完成的基本設計構想的描述，只能算是設計草案。所以駐臺
的楊介眉、范哲明與接續楊介眉工作的林澍民建築師們所扮演的設計角色，就非常關鍵
而吃重。[74]

　　儘管如此，紐約設計團隊與駐臺建築師團隊之間的合作關係並不順暢。首先是楊介
眉在 1954 年 11 月 1 日離職，改由林澍民正式於 12 月 20 日接任。經過不到三個月的共
事，期間似乎發生了種種設計想法的差異。[75] 因為紐約與臺灣兩地對氣候與白蟻侵蝕等
等現實問題認知的不同，而對使用材料與施工有所堅持，不過校務委員會還是以紐約
的聯董會的意見為主，決議照貝聿銘的計畫進行，由此可以看出其中的權力輕重關係。
這種來來回回的緊張近於傾軋的關係，終於在 1955 年 3 月初開始決裂。在民國 44 年
（1955）3 月 26 日〈私立東海大學董事會第 20 次會議紀錄〉（譯文）中，載有紐約企圖以
王大閎更換林澍民的設計工作，想要進行人事的改組：

　　　　蔡一諤董事補充報告，有關建築之最近發展情形，略謂三月初接聯合董事
　　會電，對林澍民建築師設計，表示不滿，建議聘貝聿銘之同級同學王大閎協助
　　營造處理工程事宜。原電又云，美方已請范維廉（芳衛廉）博士立即來臺，其
　　後范於 3 月 11 日抵臺，逗留五日，在此期間，曾與王君接洽，但以費用問題，

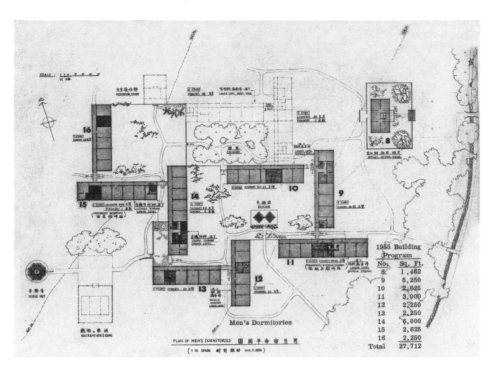

圖9.26　1955年初期東海大學男生宿舍配置圖

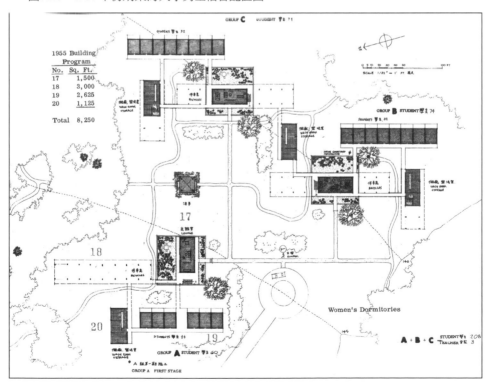

圖9.27　1955年初期東海大學女生宿舍配置圖

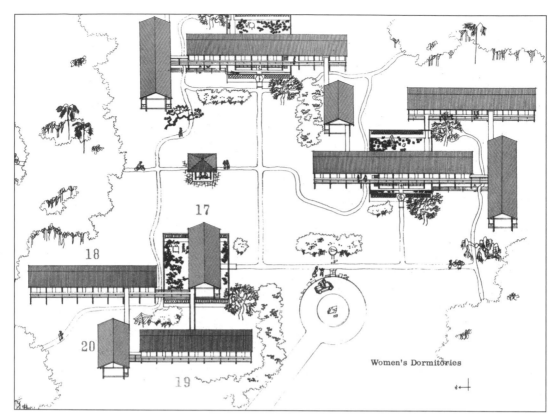

圖9.28　初期東海大學女生宿舍透視圖

未獲協議。因此，對聯合董事會聘王君為顧問工程師之建議，無從接受，只得改變辦法，將所有林澍民建築師設計圖樣，寄往聯合董事會審核。現修正圖樣業經郵寄，一俟核定，即可動工。男生宿舍合同，雖已簽訂，但仍當俟聯合董事會核定，再行動工。大約旬日以後，定能接紐約通知。

　　透過後來幾次校董會的會議紀錄，得知從1954年貝聿銘答應協助，或是邀請陳其寬、張肇康加入設計團隊以後，也沒有能夠很有效率地寄回設計或是請求修改的圖面。[76] 一直要到民國44年（1955）6月13日，〈私立東海大學董事會第22次會議紀錄〉（譯文），聲稱「關於建築問題，曾（約農）校長在紐約時，曾與建築師迭次磋商，並將宿舍及方向問題詳加研討。此次帶回之圖樣，即為磋商後之修正本」，也就是說，由校長親自前往催促，並帶回來修正圖樣，開始進行施工。

　　即使如此，貝聿銘對於現場施工的不準確與錯誤仍感到困惑。就如郭文亮指出：

　　　1955年9月，范哲明退休前夕，貝第二次來臺，發現文學院平臺的「施工

圖9.29　初期東海大
學文理大道東南遠眺
景觀

質量不佳且不美觀」；而且由於測量錯誤，教學建築群的「中軸線偏離」，導致
首批女生宿舍「阻擋了完整的遠山景觀」等嚴重問題（圖9.29）。[77]

　　或許也因為紐約與臺中兩地的交通路途遙遠，溝通並不順暢。於是，貝聿銘只好請
陳其寬與張肇康前往臺中，常駐東海大學工地，做好督導工作。張肇康於1956年8月
來臺，陳其寬則於1957年9月訪臺。兩位建築師由美來臺，負責監督後續工程的進行，
也就地進行校園空間的設計。[78]

　　儘管楊介眉、范哲明與林澍民駐在臺灣，有地利之便，但是因為貝聿銘擁有聯董會
絕對的信賴，因此若紐約與臺中兩地的設計團隊有意見相左的地方，仍以貝聿銘的意見
為主。陳其寬就曾回憶當年從事東海校園規劃時，受到學校當局完全的授權：

　　　　早期東海大學的土地位於都市計畫區外，不需申請建照，沒有約束，而且
　　學校當局又完全授權，建築師發揮的空間很大。東海大學規劃的作業過程，從
　　1954年開始，共八年的時間，貝先生本身另有其他事務，我則是投注全部的心
　　力。[79]

因此，根據上述這幾份會議紀錄，也都可以知道早期1950年代的校園規劃，是貝聿
銘、陳其寬與張肇康建築意識貫徹的結果，這應是無疑慮的歷史事實。

9.4.6　貝聿銘、陳其寬與張肇康擁有的「現代中國建築」構想之內涵

　　在本書章節9.4中，曾經嘗試推測在1954年1月的建築圖樣的徵選過程，因為貝聿
銘擁有原先「上海美術館」及與葛羅培共同設計的上海華東大學的設計圖樣，將中國品
味的文化空間隱藏於現代建築之中的大學校園意象，以致於捨棄了在勒‧科比意事務所
學習，將建築視為雕塑品來營造，企圖與臺灣傳統建築與文化地景結合的吉阪隆正的東
海大學校園規劃案。[80] 在章節9.3中，也提及實際執行校園規劃設計的陳其寬，[81] 對於
聯董會要求的「此校舍應與周圍景觀及所屬的環境相配合」這樣的訊息，似乎認為沒有

圖9.30　約創建於781年的日本奈良縣唐招
提寺金堂

圖9.31　創建於857年的中國山西省五臺山
佛光寺大殿

太大意義，但是，對於設立一所中國的大學，建築採用中國風格卻有使命感的熱情。在
這裡值得檢討的是，他們所追求的現代中國建築的內涵是什麼？

　　經過近六、七十年的建築史研究與發展，居於後世的我們自然可以對中國建築史與
日本建築史的認識較為清楚，但若回顧至1950年代初期，除了當時已有的外國人的研
究與出版品外，中國人自己的中國建築史研究才開始起步。儘管在1930年開始有「中
國營造學社」成員們的努力，出版了非常重要的《中國營造學社匯刊》，[82] 但是當時的中
國傳統建築資料還相當有限。甚至第7卷第1、2期因為中日戰爭而中斷，重新印刷則要
等到1953年5、6月。

　　不過，在貝聿銘與陳其寬從事東海校園規劃設計的時代，中國建築史學界卻將日本
飛鳥時期（592-710）與奈良時期（710-794），受到中國影響而在日本興建的建築，原
原本本地直接視為中國建築。這樣的想法可能主要是起因於《中國營造學社匯刊》第1
卷第2期，登載伊東忠太於1930年6月12日北平中國營造學社席上，以「支那建築之研
究」進行演講的內容，以及第3卷第1期，所載的劉敦楨翻譯與補注的濱田耕作〈法隆寺
與六朝建築式樣之關係〉及田邊泰〈玉蟲廚子之建築價值〉，還有梁思成所著的〈我們所
知道的唐代佛寺與宮殿〉等文章。這些文章藉由法隆寺金堂、法隆寺夢殿、法起寺、唐
招提寺、東大寺南大門，以及法隆寺金堂內的玉蟲廚子等案例，談論建築各別單獨的構
件，比對中國六朝、唐宋的建築構件，發現前述建築確實受到中國影響的事實。根據當
時的建築史知識，確實會直接論斷那些建築即是傳自中國的中國建築。其實，若把法隆
寺金堂或是唐招提寺金堂（圖9.30），拿來與現存的唐代建築五臺山佛光寺大殿（圖9.31）
對比，即可知道兩者之間存在非常不一樣的造形，實在很難直接主張前者的建築平面、
建築構件與整體造形，乃是直接傳自中國而沒有作任何變動的結果。

　　在戰前雖然有了海內外中國建築史學者的努力，[83] 但要能夠對中國建築有較完整

的圖像，則還是必須等到解放後中國境內的主要建築史學者，共同編輯的《中國古代建築簡史》[84] 出版。在這個同時，有波德（Andrew Boyd）所著的《中國古建築與都市》（*Chinese Architecture and Town Planning, 1500 B.C.–A.D. 1911*）。[85] 而與早期東海校園建築應用的合院建築有較直接相關的調查報告書及出版品，有1957年由南京工學院中國建築研究室編寫的《徽州明代住宅》，[86] 以及同一年由劉敦楨等人所著的《中國住宅概說》、[87] 劉致平所著的《中國建築類型及結構》。[88]

在中國建築史研究並不充分的時代，貝聿銘與陳其寬所應用的傳統中國建築觀是指什麼？李鑄晉曾於1991年，在臺北市立美術館舉辦「陳其寬七十回顧展」時所編輯的特刊中，撰寫了一篇題為〈陳其寬：一位貫通中西的奇才〉的文章，其中對於陳其寬設計東海校園的構想，是來自日本京都與奈良古代寺院，有清楚的描述：

> 從1954年到56年，陳其寬在紐約與貝聿銘開始計畫東海校園，他們希望由這個機會尋找中國建築的精髓來完成一所現代教育學府…… 為著要了解中國早期建築的傳統，陳其寬在1957年赴臺灣探討初步計畫之前，就到日本西京（京都）及奈良去考察一些中國式古建築。在奈良留存的許多古寺，如法隆寺等都按中國早期的建築建造。尤其是唐招提寺，是由一位唐朝高僧鑑真，由揚州到日本來建造的，因此它的風格完全是中國唐代的作風。[89] 這給予陳其寬許多觀念，在他和貝聿銘的計畫中，就採用了不少早期漢唐時期建築「布局」的東方特色在設計當中。[90]

陳其寬日本行的細節，在鄭惠美的著書中，有更詳細的描述：

> （陳其寬）來臺灣之前，陳其寬適巧剛拿到美國護照，他便到東南亞旅行，也到日本京都、奈良、日光等地，考察桂離宮等，寺院、庭園及新建築，並會晤建築家丹下健三、盧源義信、清家清、槇文彥等人，他們都是陳其寬在美國所認識的日本建築師。[91]

陳其寬甚至自己表白他設計的東海建築的特質，是來自日本奈良所保留的中國唐代無華的建築特質。在他投稿於《東海三十年》的〈參與東海的醞釀、規劃東海景觀的成長〉一文中，作了下列的描述：

> 東海建築本身是最樸實的，不刻意去裝飾的，建築物本身都用素材，就是以材料本身的質料去表現建築物的特色，這種特色也是早期中國建築在漢、唐時代以前就已存在的特色。這種沒有雕樑畫棟、紅柱彩畫，而僅用樸實無華「素材」的建築物，依照中國人習慣的審美觀，都認為是有日本味的建築。事實上今天僅存的中國唐代樸實無華的建築卻在日本奈良。這真是頗堪令人深思的事。[92]

陳其寬對於臺灣的認識並不充分，他主觀地認為現代中國建築的品味可以直接模仿日本作法而獲得。在鄭惠美的著書《一泉活水：陳其寬》中有一段陳述，說明了陳其寬的想法：

> 在50年代處處落後、貧瘠的臺灣，陳其寬融入他先前走訪日本時看到日光當地寺院的參拜坡道，是兩旁斜坡走道，中間是一格一格的踏步，踏步間種草，如此簡單又富變化的坡道，引發了陳其寬的靈感，把中央大道設計成兩旁沿緩坡鋪成的石板步道，中間並有階梯式橫向走道的草坪，展現剛柔並濟的美感，與自由開展的空間尺度。[93]

這種設計的確有相當的環境品質，但是也直截了當地說明其設計構想來自日本的案例。

如上陳述，陳其寬在1950年代初期，對所謂的早期中國漢、唐建築的認識，基本上認為古代的日本佛寺、園林建築就可以視為中國漢唐建築。但是他所提及的桂離宮與日光東照宮，並非屬於古代的園林與神社。關於桂離宮，不只是陳其寬前往參訪，貝聿銘也曾到訪過。[94] 近代建築大師葛羅培與布魯諾‧陶特（Bruno Julius Florian Taut, 1880-1938）也都曾到訪過桂離宮，他們都對其建築與庭園，可以在簡素中表現美意識及深沉的精神，給予非常高的評價。桂離宮創建於17世紀，亦即江戶時代的皇族八條宮，作為別墅而設置的建築群與庭園。陶特在1933年5月與1934年5月兩次到訪過桂離宮，對於桂離宮簡素的美給予無上的稱讚，也讓日本人重新認識自己的傳統美意識。至於日光的東照宮是創設於1617年的神社，主要祭祀開創德川幕府的德川家康神格化後的神明「東照大權現」。因此，日光東照宮並非是包括陳其寬在內的臺灣學者們所認為的日本古代庭園與寺院。

或許我們是事後諸葛，到了21世紀的今天，我們有更多的材料可以評斷建築史知識的精確與否。臺灣建築界裡重要的先驅漢寶德，他認為貝聿銘、陳其寬與張肇康所設計的東海建築，之所以能夠表現中國建築之現代化精神，是因為：

> 他們認識了三合院是中國建築的基本空間單元，認識了柱、樑結構是中國建築的基本結構原則，而開間制是空間與結構的基礎。他們知道只是這樣的基本原則並不能傳遞出中國的感覺，因此必須把中國建築形式上的主要特色經過處理後用上去。為此，他們掌握了三大型式特色：第一是屋頂、柱樑、臺基的三部曲，所以他們要使用斜屋頂，下面有厚重的臺基；第二是對稱與主軸的觀念；第三是開口與木造部分的裝飾。[95]

在此除了敬佩貝氏、陳氏、張氏可以精準地將中國建築的精神表現出來，也折服於漢氏能夠解讀他們企圖表達的現代中國建築的精神特質。

不過，在中國傳統建築資料不充分的情況下，東海校園主要設計者陳其寬直接視日

本飛鳥、奈良時期的法隆寺、唐招提寺等古代寺院，甚至誤認江戶時期17世紀設置的桂離宮與東照宮的園林寺院為中國漢唐時期的建築與園林，將日本的傳統建築特質與美意識結合現代建築美學與設計，再加上貝聿銘為代表的紐約設計團隊所掌握到的，可以代表中國傳統建築的屋頂、柱樑與臺基三部曲，表現出他們所認為的現代中國建築的品味與特質。這樣的設計當然逃不過漢寶德先生的慧眼，漢氏清楚地指出：

> 坦白說的，設計者對於日本建築的了解可能超過中國建築，有些精神素質表現在東海校園上的都可以歸之於日本。第一，是素樸的感覺，東海使用了現代建築的語彙，如清水混凝土、清水磚、石子鋪砌地面、原木的感覺，實際上與日本傳統建築語彙是一致的，這一點實出乎設計者的知識之外；第二，是屋面，現代化的斜屋頂不但沒有曲線或起翹，而且用的是灰瓦，我記得是用日本式瓦；第三，是屋簷下的木結構，有意的作了裝飾性的椽條。中國式的椽條是圓的，日本式的椽條是方的，而且為了裝飾性，椽頭塗了白色。整體看來，東海建築是黑、白、灰色的主調，加上清水磚。對於習慣於中國宮殿之華麗的觀眾來說，把它定義為日式建築，並不是空泛的批評。[96]

這意味著東海建築使用合院的空間配置，未必是對中國住宅與結構有清楚認識之後，根據中國建築現存實物的狀態所進行的設計構想。即使設計者自身也坦承：「在學校創建初年，同學們頗有怨言，在第一屆畢業同學紀念冊上，就有同學說：東海的建築，不中、不西、不日……。」[97] 而這樣的東海校園特質，漢寶德當然是不會看漏的，他作了非常有技巧的評述，這也是他所說的東海建築表現中國建築現代精神化的三個作法中之第三個作法：

> 他們知道，經過精神化的中國風還需要更多的中國味道。這一點很難做到。味道是詩情畫意的生活，中國式生活即使五十年前的臺灣，所保留的已經有限了，他們只能自中國園林藝術中，找到月門與欄杆來做調味品，剩下來只有靠想像了。因此，陳其寬先生所畫的校園透視圖，就成為重要的補充，他會假想中國式的生活在其中進行，如房間裡掛了國畫，甚至寶劍，以及女學生倚欄遠眺等帶有浪漫趣味的鏡頭。這是想像，很難在真實生活中看到，因此……公用建築的房間裡都掛了陳其寬的繪畫。生活化可以說是中國建築精神化的第三步。[98]

簡言之，東海校園必須依賴月門、欄杆與陳其寬的畫，來讓假想式的中國生活方式在東海校園發生，才可以達到所謂的現代中國建築的精神特質呈現。

行文至此，我們知道貝聿銘、張肇康與陳其寬或許不在乎可以具體呈現中國建築精神的校園建築，是在上海實踐或是在臺中實踐，又或是在任何無地點特質與生命連續的

圖9.32　陳其寬設計的東海大學校長公館　　　圖9.33　桂離宮

地點實踐，因此對於聯董會經過長時間反省在中國辦學傳教失敗的原因後，所提出的
「此校舍應與周圍景觀及所屬的環境相配合」也不予理會。另一方面，他們企圖讓東海
建築具有現代化後的中國建築樣式與精神，但這卻要建構一個假設為前提，亦即日本飛
鳥時期與奈良時期的建築可以直接視為中國建築之範例。更有甚者，合院建築亦採用日
本的柱樑外露的「真壁」構造方式興造。然而，漢寶德早已披露了設計團隊的企圖是不
正確的，他說：

> 唐代在建築的基本精神上，與後代是沒有多大分別的。舉例說，中國建築
> 的精神表現在線條上，曲線是重要因素，由於現代建築要求合理精神，曲線被
> 犧牲了，這在當時是無法避免的。[99]

根據王增榮的研究，他指出貝聿銘用現代主義的觀念來表達中國建築，基本上與其哈佛
大學的同班同學王大閎抱持類似的想法，偏向於利用本土的材料，用現代的感覺來構組
傳統意味的空間，但是他在參觀日本桂離宮之後，採取了比王大閎更徹底的傳統形態，
甚至漠視某些具有現代個性之特殊空間的存在。[100] 這樣的校園特質，也被日本的近代
中國建築史學者村松伸毫不客氣的指出：

> 在（東海）校園東西軸線的兩端，是帶有中庭的傳統漢族式住宅——以四
> 合院為模式的總體構成及抑制效果的平面、細部，及用RC構造仿木結構、塗
> 著白灰的柱子，與其說是中國建築，不如說讓人聯想起桂離宮等日本古建築
> （圖9.32, 9.33）。[101]

9.5 結語

　　本文撰寫之初，想要探討貝聿銘、陳其寬與張肇康等在臺灣建築界討論現代建築時占有非常重要地位的建築師們，所規劃設計的東海大學校園建築，為何對於臺灣的建築界的影響這麼有限而不普遍？另一個問題是，聯董會為何在臺灣設立東海大學？一般認為「起於大陸淪陷之初，基督教的傳教工作遭打壓，故美國基督聯合基金會原本預定在大陸上海籌建的華東基督教大學，改移臺灣，也就是今天的東海大學」，假設如此的話，東海大學與在臺復校的東吳大學與輔仁大學應該沒有太大差別才是。但是，為何東海大學創校的時候，特別堅持必須由臺灣在地的長老教會提出申請，並且有聯董會秘書長芳衛廉提出的十四點建校備忘錄？

　　這十四點《備忘錄》的要旨，就如同芳衛廉所寫的《備忘錄》前言，也是聯董會所揭櫫的目標與理想：

> 　　我建議聯合董事會，對於臺灣基督教團體，欲在臺灣設立一所基督教大學的構想給予支持，我認為這所大學不應只是大陸任何一所大學的翻版，臺灣所需要的是不一樣的大學，既然是從無中生有，我們大可有機會創立一所不同形式的大學。我了解後心想因襲過去大陸傳統大學的念頭很強，但如果我們不能成功抵制這個想法，我們注定會失敗。

　　當時《備忘錄》中所列的內容，還被後世提出來反省或感慨的，似乎僅有如在《東海風 —— 東海創校四十週年特刊》所陳述的：「本校創校之初，即揭櫫『生活即教育』。因此將校園規劃成質樸、親切、人本的小型大學。創校初期因有聯董會的財務支持，故能維持這份教育理想。之後因這項財源改為相對基金，乃至完全中止，東海不得不擴充學生與設施，致使校園環境日趨多樣與飽和。」這也就是偏離了《備忘錄》第八點「這所大學將是一所不超過五、六百人的小型大學，因為人數太多會危及基督教理想氣氛的發展與維持」的原因與結果。

　　但是《備忘錄》還揭櫫了許多創校時的理想，不過後來都消失於無形，當初聯董會為何要堅持這些理想？又是在怎樣的變遷過程中被遺忘或是轉變的？本文非常粗略地回顧了聯董會在中國從19世紀後半開始辦學創校的經過，理解剛開始這些教會學校雖然受其歐美自身國家的法令約束，卻可以獨立於中國行政權之外，因此培養出來的人才甚至輕視中國社會與文化。後來，教會辦學受到五四運動重視民主、科學、反宗教，以及社會主義唯物思想的反抗，特別是在1920年代以後中國民族意識高漲，逼迫教會學校必須接受中國政府的審查與監督，並修改其教育方針，追求與中國社會文化結合。因此，在1951年被中國驅逐出境，宣告在中國辦學傳教失敗之後，重新在臺灣創設新校的時候，堅持以臺灣為主體，並以培養為臺灣社會所用的人才為目標。

另一方面，在教會辦學創校的發展過程，隨著教會邀請來到中國的安東金森、郝綏以及墨菲等外國建築師，在自己的母國受到 19 世紀末流行新古典主義建築[102] 的影響，來到中國也思考如何復興舊有的中國傳統樣式的建築。他們經由設計與造教會學校的過程，逐漸發展出一種成熟的中國建築復興樣式。這個過程，從一開始在所謂的「迴廊式殖民建築」加上中國起翹的屋頂形式，到第二階段形塑明清宮殿建築的外觀，亦即在外觀上模仿明清宮殿建築樣式，但是建築牆面與開窗則採西歐作法，其鋼筋混凝土的結構與內部平面配置則採用西歐的最新設備。到了北京燕京大學與南京金陵女子大學，則採用發展成熟階段的「明清宮殿復興樣式」的建築。校園建築的配置模仿紫禁城左右對稱配置，個別建築的外觀採用外露紅柱與彩色闌額、斗栱等的細部，從美學、機能與經濟等綜合層面追求合理性。不過，因為在臺建校要與原先在中國所創造的舊有學校不同，因此在建校的最初時期「明清宮殿復興樣式」即遭到否決而不被採用。

在 1954 年 1 月東海的校委會和董事會即採對外公開徵圖的方式，蒐集東海校園建築的規劃設計構想。當時對外公布的徵圖說明，似乎存在芳衛廉《備忘錄》第十點：

> 這所大學的校舍樸實，但並不是一無特色，是實用而不虛飾。此一校舍不僅由目前的條件所決定，且希望有一天這所大學能得到本地的支持。此校舍應與周圍景觀及所屬的環境相配合。

此外，還有類似「是以基督宗教信仰為中心自給自足的自治組織，並且要求採用臺灣傳統造形設計的學校」這樣的文句，作為徵圖必須達到的規定條件。這種規定可以視為包浩斯的現代建築美學，經過修正後結合地方歷史文化的先進的現代建築美學。只是徵圖公布之後只有二十二人應徵，其中包括了曾經在勒‧科比意建築師事務所工作過的吉阪隆正。就今日來看，以當時的建築界狀況而言，吉阪所提的「東海大學綜合計畫案」的圖樣與文字說明，應該還算切題，但是這些圖樣被已受託為校園規劃設計的貝聿銘評定為「所有收到圖樣，標準甚低」與「以嚴格而言，實無一人足以當選」。

從後來實際呈現的東海校園，除了表現包浩斯工藝建築學校第一任校長葛羅培的建築主張之外，也表現了貝聿銘融合四合院建築聚落、中軸對稱與高平臺等傳統中國中心空間概念於現代建築國際風格之中，顯然聯董會與貝聿銘擁有共識，拒絕採用不符合現代建築美學的中國舊有的「明清宮殿復興樣式」，但是因為貝聿銘擁有隱藏或是結合中國品味之文化空間於現代建築之意識，而這種潛意識的價值觀讓他排除類似吉阪隆正的規劃案。這是值得深思但直到目前為止尚未被觸及的問題。

當聯董會、貝聿銘、張肇康與陳其寬以現代建築美學，對峙「明清宮殿復興樣式」建築，正好回應聯董會秘書《備忘錄》所陳述的「這所大學不應只是大陸任何一所大學的翻版，臺灣所需要的是不一樣的大學，既然是從無中生有，我們大可有機會創立一所不同形式的大學」。但是，卻因為不在乎可以具體呈現中國建築精神的校園建築，是在

上海實踐或是在臺中實踐，又或是在任何無地點特質與生命連續的地點實踐，因此對於聯董會經過長時間反省在中國辦學傳教失敗的原因後，所提出的「**此校舍應與周圍景觀及所屬的環境相配合**」也不予理會。進一步，或許因為當時對傳統中國建築的研究並不充分，陳其寬對傳統中國建築的認識，出乎意料地是建構在一個假設為前提下成立的概念，亦即日本飛鳥、奈良時期受中國建築影響而創建的建築可以直接視為中國古代建築之範例。當然，對照於今日我們對日本建築的認識，陳氏所設定的前提是不存在的。

文章的最後，想作一延伸性回應郭文亮在〈解編織：早期東海大學的規劃與設計歷程〉文中，提及「**貝（聿銘）、張（肇康）、陳（其寬）原始設計所追求的，可能是一種整面清水紅磚實牆對比水泥柱樑，比較純粹的構築體系表現**」，以及「**林（澍民）其實是一位很具代表性的臺灣建築師。他的實務經驗豐富，能在百廢待興的1950年代裡，有效運用當時臺灣的營建技術蓋出房子**」[103] 之語。郭氏在文章最後應用東海校園建築實際的案例，指出貝、張與陳所設計的清水混凝土柱樑作法，被林澍民自作主張地更改為洗石子的假石工法，「**但是這種便宜行事的設計思考，其實剛好反映臺灣戰後一直延續到1970年代的非菁英卻最為普及的建築觀——實際、能用就好，其他以後再說。**」但是，「**洗石子原本是以泥作塗抹來模擬石雕，是一種裝飾性的偽裝，因此在概念的層次上，絕不可以跟坦誠表達自我的清水混凝土混為一談；這樣的思考，…… 可能從未出現在林澍民的腦海之中。**」[104]

郭文亮指出臺灣建築界對於貝聿銘等人所引進的柱樑結構的合理性，與對建築素材的忠誠性之學習不在意，這也是臺灣對於建築近現代發展遲緩的重要關鍵所在。我同意郭氏的論述，但就東海建築而言，因為初始由貝聿銘與陳其寬所提出的具現代中國建築特質的校園規劃，不考慮與地域歷史文化的連結而失去地點性，又誤認或是缺乏連結，經過從根本洗鍊與轉化後的日本建築與中國建築之間隔閡，從日本古代建築美學投射出來的中國建築美學意識的失焦，這些恐怕是要將東海建築作為討論臺灣建築現代化的案例時，必須澄清的問題。這或許就是本文在行文之初的困惑，亦即「為何東海大學的建築作品風格或是思想，似乎並沒有被國內的其他建築作品所繼承？」的解答關鍵所在。

另外，在此願意再度提及村松伸在檢討墨菲所建構的「明清宮殿復興樣式」的基礎理論觀點時，墨菲認為若採用希臘樣式、歌德樣式於「近代結構、機能與設備」，可以達到西洋建築的「復興」，同樣的，若採用「中國建築」於「近代的結構（鋼筋混凝土結構）」，亦可以獲得「中國建築」的「復興」。但是墨菲在論述中國建築現代化時，將中國建築分成「結構」與「外觀」兩個面向；其時代性與文化性用「外觀」來表現，透過「結構」的更新，可以讓老建築變成新建築，讓古老的中國建築變成新的中國建築。針對墨菲的建築觀，蘇利文提出了批判：

（墨菲這樣的外國建築師們的業績）其本質為西洋式的建築，附加上傳統

的中國起翹屋頂，將木材構件置換成上彩的鋼筋混凝土，讓這些細部作法帶出微妙的中國特性。……然而屋頂起翹與色彩豐富的細部裝飾重要，但是那些都不是傳統建築的精髓，雖然日本人早先一步認識到柱子與樑等建築結構材，可以充分適用於近代的需要與材質。但是中國建築師卻似乎永遠都無法發現似的。[105]

當然，貝聿銘、張肇康與陳其寬所規劃與設計東海大學的校園建築，就是對蘇利文所陳述的內容不辯自明的否決。但是，林澍民沒有完全實踐貝氏等人的設計案，或是在初期東海建築出現之後，雖說臺灣的建築環境常被政治界所騷擾，但是臺灣的建築師寧願選擇順從政治的正確性，而不對這樣的環境提出反抗，臺灣的建築界寧願將東海建築所達到的成果當作榮耀的徽章，藏掛於紀念館裡崇拜景仰，而不是將它作為時代前進的踏腳石。這是否又是默認蘇利文冷言冷語所諷刺的呢？

謝誌

這篇文章之所以能夠完成，要感謝東海大學郭文亮教授、中原大學曾光宗教授與成功大學吳光庭教授在資料上的提供。特別是郭文亮教授提供他多年來鉅細靡遺按年整理的東海大學校園建築之筆記給我參考外，還精確而親切地回應我關於建築上種種的困惑，讓我感受到年輕時候以來真誠而深厚的友誼。

附件一

1952年4月，芳衛廉向美國「中國基督教大學聯合董事會」提出之《我所欲見設於臺灣之基督教大學形態備忘錄》（*Memorandum to the Trustees on the Kind of Christian College I Would Like to See on Formosa*）：

> 我建議聯合董事會，對於臺灣基督教團體，欲在臺灣設立一所基督教大學的構想給予支持，我認為這所大學不應只是大陸任何一所大學的翻版，臺灣所需要的是不一樣的大學，既然是從無中生有，我們大可有機會創立一所不同形式的大學。我了解後心想因襲過去大陸傳統大學的念頭很強，但如果我們不能成功抵制這個想法，我們注定會失敗。所以下列是我心目中一所理想大學所應具備的十四個特色：
>
> 1. 這所大學應依籌備委員會上所述的：「造就具有特殊視野與終生奉獻精神的人，希望他們中的大多數將來以服務教會及國家為職志。」雖然我們應以最好的教育設備培育每一位學生的領導才能，但是我們不只以培育領導人才為唯一的目的，我們同時也希望造就一些「僕人」。
>
> 2. 這所大學應與其所屬的環境密切聯繫。雖然長久以來這些環境一直維持農業的形態，但是我們並不打算把這所大學建成一所農業大學，也不打算訓練這方面的畢業生，或造就一大批回農村工作的人。但畢業生不論將來在都市或在鄉村工作，他們應該不要忘記整個臺灣至少有百分之八十以上農村人口的利益。以最廣泛而又最富有意義的話來說，這所大學應以服務臺灣島上的居民為目的。
>
> 3. 這所大學的課程設計難以專業性貫穿整個課程，但不應以技術性的專業為取向。大學教育不應只是某些工作或職位的訓練班，而是訓練出可以馬上適應社會、服務人群的人才，它以不限制一個學生未來的發展為目的。
>
> 4. 這所大學使學生生活在充滿各種觀念激勵的氣氛中，許多課程可以為適應臺灣社會需要而設計，但所有課程都應涉及基本的以及充滿挑戰的觀念。科學的課程要以文化為背景。而人文、社會學科的課程應賦予實質的意義，不可自限於象牙塔中，應由校外真實範疇提供的活動中達到此一目的，課程所應著重的是通才教育。
>
> 5. 這所大學不是白領階級的養成所。不論男女同學都要訓練勞動的習慣，有朝一日他們出了社會了才不會怕汙物沾身。勞動意味著學校用最少的服務

人員，師生過著最儉樸的生活，勞動同時意味著對校外社區提供實際的社區服務，我認為貝利亞（Berea）和安提克（Antioch）兩所學院的獨特理論可以部分在臺灣採行。

6. 民主的觀念在行政上以及師生關係間，都應有實際的表現，全體教職員都應投入。這意指學生儘管有成熟度的限制，但仍可決定他們自己的活動並在教育上參與行政與學術事務的討論。也意指教員有責任參與學校的基本決策，此為教育過程中學校逐步成長的要素。

7. 這所大學應避免各系自己閉門造車，教員追求的是真理而非自築高牆。學校應幫助學生了解狹隘本科系中更廣闊的關連性與其涵義，學校同時應鼓勵教師從事集體研究而非只埋首於個人計畫之研究。

8. 這所大學將是一所不超過五、六百人的小型大學，因為人數太多會危及基督教理想氣氛的發展與維持。雖然學校應維持學術上的高水準，但入學資格除了學業成績外，也應在學生性格與志向上予以充分的了解。學費應從學生平均財力中核定，合於資格而無力繳交學費者不應摒除門外。

9. 為了配合學校的目標與資源，科別的設置應有限制，不是應有盡有而是有選擇性的幾個科目不斷予以加強。適合設置的科目包括社會科學（理論與實際並重）、教育（理論盡可能少、實際內容盡可能多）、英語（實用與了解西方文化並重）、基礎科學（既不是不實際的純科學，也不是僅以職業為導向的應用科學），另外全體學生應修哲學與宗教課程。

10. 這所大學的校舍樸實，但並不是一無特色，是實用而不虛飾。此一校舍不僅由目前的條件所決定，且希望有一天這所大學能得到本地的支持。此校舍應與周圍景觀及所屬的環境相配合。

11. 教員必須專任，因為只有全心奉獻教學與研究工作，才能充分以其理想與理念貢獻學校，長遠來看，這正是一所大學成形的基本要素。每一位教職員都可以獲得較佳的生活待遇，這並非意味著高薪，而是指較公立學校待遇為優。薪資的給付也應顧及家庭的大小，譬如只有一個孩子的主任薪資與兒女成群的雇員薪資差別不大。

12. 這所大學的教職員應是基督教徒。我知道要求教師學術與基督教資格並列並不容易，可是過去在大陸的基督教大學十分強調這個條件的重要性。

13. 這所大學雖具有國際性，但強調國際性並不表示抹煞其臺灣的特性。國際性的合作在開始的階段有其重要性，西方人士的參與也在歡迎之列，不過我們需要的是一所真正為臺灣人辦的基督教大學，所以西方人士與中國大陸人士應為從屬地位。

14. 這所大學一開始即與教會保持連繫，因聯董會代表教會，所以應與其合作

無間。為了防止因用人不當而使學校管理脫軌，教會組織對學校的事務應有最高的決定權。這所大學不只是基督教大學，而且是與基督教會相互連繫的大學，它不以狹隘的意義為教會服務，應支持並強化對臺灣教會的貢獻。

總而言之，我希望申明我的信念是——所有以上的十四條，或其他要項共同成為臺灣某些人，以及某些團體的想法時才有意義，如果有任何與聯董會的目標不相符合的計畫，以及加上共同合作的人無法全心全意地參與其事，會使聯董會參與的意願都會大大降低，因為這種合作並非明智之舉。最後，我們應認清楚，聯董會面臨的最基本，也是最首要的任務就是教育。

註 釋

1 王增榮，《光復後臺灣建築發展之研究（1945–1976）》，臺南：國立成功大學碩士論文，1983.7，頁66–68；徐明松、王俊雄編著，《粗獷與詩意：臺灣戰後第一代建築》，臺北：木馬文化，2008.10，頁36–41, 48 53, 102–07。

2 陳其寬口述，黃文興、林載爵整理，〈我的東海因緣〉，收錄於《東海風——東海創校四十週年特刊》，1995.11，頁179–88。

3 即使陳其寬在後來的回憶認為文理大道之設置構想來自美國新古典主義的空間配置，但是因為路思義教堂不置於軸線的端景，貝聿銘也未曾言及，所以還有討論的餘地。不過在臺灣，將大學校園與維吉尼亞大學放在一起討論，雖然將貝聿銘、陳其寬與張肇康三人合作規劃的臺中東海校園當作濫觴，但這個議題被提出的時間，是在東海大學文理大道的西端興建新總圖書館的1982年前後，而這也與臺大進行總體校園規劃的時期重疊。也就是說，這是臺大在討論椰林大道端景規劃時所引起的討論議題。

4 同註1，《粗獷與詩意：臺灣戰後第一代建築》，頁37。

5 梁碧峯，《東海大學誕生的故事》，臺中：私立東海大學圖書館，2015.12.25，頁1。

6 東海大學校史編纂委員會編，《東海大學五十年校史：一九五五—二〇〇五》，臺中：東海大學出版社，2006，頁21。

7 同註5，頁13。

8 同上註。

9 同上註。

10 同註5，頁46 –49, 53–55。

11 黃武東著，《黃武東回憶錄》，臺北：前衛出版社，1988，頁216–18。

12 佐藤尚子，〈キリスト教宣教会の中国における教育活動——プロテスタント系十三大学を中心として〉，阿部洋編，《米中教育交流の軌跡——国際文化協力の歴史的教訓》，東京：財団法人霞山会，1985.12，頁245–47；顧長聲，《傳教士與近代中國》，第18章，〈傳教士對中國的貢獻與存在的問題〉，2004.7，頁430–35。

13　同註12，《米中教育交流の軌跡——国際文化協力の歷史的教訓》，頁249-50；《傳教士與近代中國》，頁211-30。

14　同註12，《米中教育交流の軌跡——国際文化協力の歷史的教訓》，頁250；《傳教士與近代中國》，第8章，〈傳教士開辦洋學堂〉，頁211-30。

15　同註12，《米中教育交流の軌跡——国際文化協力の歷史的教訓》，頁251-57。

16　同註12，《米中教育交流の軌跡——国際文化協力の歷史的教訓》，頁257-58。

17　同註12，《米中教育交流の軌跡——国際文化協力の歷史的教訓》，頁258。

18　同註12，《米中教育交流の軌跡——国際文化協力の歷史的教訓》，頁248。這13所基督教會學校，指的是燕京大學、齊魯大學、金陵大學、金陵女子大學、東吳大學、聖約翰大學、滬江大學、之江大學、福建協和大學、華南女子大學、嶺南大學、華中大學、華西協和大學。

19　同註12，《米中教育交流の軌跡——国際文化協力の歷史的教訓》，頁258。

20　同註12，《米中教育交流の軌跡——国際文化協力の歷史的教訓》，頁259-61。

21　根據「維基百科」，知道「五三十運動」是指在1925年5月30日，租借警察對發生於中國上海的抗議活動之隊伍開槍，造成學生與勞工十三人死亡，四十多人受傷的事件，也稱爲「五卅慘案」，因而引發的一連串之反帝國主義運動，則稱爲「五卅運動」。
　　https://ja.wikipedia.org/wiki/五・三〇事件（2016.06.11）

22　根據「維基百科」，「四一二事件」是1927年4月12日發生於上海，中國國民黨右派蔣介石指示鎮壓中國共產黨的事件。中國國民黨稱其爲「清黨」，中國共產黨稱其爲「四一二反革命政變」或是「四一二慘案」。日本人不偏向國民黨，也不站在共產黨的立場，稱其爲「上海政變」。

23　同註12，《米中教育交流の軌跡——国際文化協力の歷史的教訓》，頁262-64。

24　同註12，《米中教育交流の軌跡——国際文化協力の歷史的教訓》，頁265-66。

25　同註12，《米中教育交流の軌跡——国際文化協力の歷史的教訓》，頁266-68。

26　Murphy, H. K., "An Architectural Renaissance in Chinese-The Utilization in Modern Public Buildings of the Great Styles if the Past," *ASIA*, vol. 28, New York: Asia Society, 1928.6, pp. 468–509; Murphy, H. K.; H. F. McNair ed. (China), *Architecture*, Berkeley & Los Angeles: University of California Press, 1952.

27　墨菲對紫禁城有如下的感動：「對我而言，比對羅馬聖彼得教堂的神聖壓倒性的震撼經驗更感到新鮮，在十四年前第一次進入這個莊嚴的紫禁城宮殿建築群時，當時，即使是現在，有都感覺它們是世界上最精彩的建築。在我的想法而言，這種莊嚴又華麗的特質，無論是哪個國家，或是哪個城市的建築，都無法與之倫比。」

28　村松伸，〈二十世紀初期中国における「中国建築の復興」と西洋人建築家〉，《建築史論叢——稻垣榮三先生還曆記念論集》，1988.10.25（昭和63年），頁696。

29　同上註。

30　藤森照信，《日本の近代建築》（上），〈幕末・明治編〉，東京：岩波書店，1993，頁1-28。

31　同註28，頁702-05。

32　同註28，頁705-07。

33　同註28，頁707-08。

34　傅朝卿，《中國古典式樣新建築：二十世紀中國新建築官制化的歷史研究》，臺北：南天書局，1993，頁141-61。

35　王俊雄，《國民政府時期南京首都計畫之研究》，臺南：成功大學建築研究所博士論文，2002.7。

36 蔣雅君，〈精神東方與物質西方交軌的現代地景演繹——中山陵之倫理政治實踐及意義化意識型態之探討〉，《城市與設計學報》6 (22)，2015.3，中華民國都市設計學會。

37 同註28，頁712。

38 梁碧峯，〈東海大學誕生的故事〉（下），《東海大學圖書館館訊》168 (46–80): 77，臺中：私立東海大學圖書館，2015.12.25。

39 同註5，頁62–63。

40 同註11，頁222–23。

41 同註38。

42 同註11，頁222–23。

43 同註2，頁200。

44 郭文亮，〈側寫東海建築之一：1956之前的東海大學校園規劃與設計〉，《建築師》2008.10: 94。

45 梁碧峯，〈東海大學誕生的故事〉（中），《東海大學圖書館館訊》167: 48，臺中：私立東海大學圖書館，2015.12.25。於1953年10月14日向教育部呈請立案，呈文謂：「自今夏聘請籌備委員會開始籌備以來，經數月之努力，已在臺中勘定校址，由臺中市政府撥地143甲，現正設計建築，預定明秋開學。茲籌備委員已經結束，並聘定校董成立董事會。」1953年11月13日教育廳正式核准立案。

46 郭文亮，〈解編織：早期東海大學的校園規劃與設計歷程，1953–1956〉，收錄於《建築文化研究》6，上海：同濟大學出版社，2014.12。

47 請參考本書第7章〈戰後在臺灣的「中國建築現代化」之論述〉；註34，《中國古典式樣新建築：二十世紀中國新建築官制化的歷史研究》。

48 同註38，頁73。

49 同上註。

50 吉阪隆正，〈東海大學綜合計畫案〉，《建築文化》98: 26–27, 1955。

51 陳其寬，〈參與東海的醞釀、規劃東海景觀的成長〉，收於東海大學校史編纂委員會編，《東海三十年》，臺中：東海大學出版社，1985，頁25。

52 同上註。

53 同註2，頁179。

54 藤島亥治郎，《臺湾の建築》，東京：彰国社，1948。

55 田中大作，《臺灣島建築之研究》，臺北：國立臺北科技大學，2005。

56 千千岩助太郎，《臺湾高砂族の住家》，東京：丸善株式会社，1960。

57 蕭梅，《臺灣民居建築之傳統風格》，臺中：東海大學出版；臺北：中央書局總經銷，1968。

58 狄瑞德、華昌琳，《臺灣傳統建築之勘察》（A Survey of Traditional Architecture of Taiwan），臺中：東海大學住宅及都市研究中心，1971。

59 漢寶德，《明清建築二論》，臺中：撰者，1972。

60 漢寶德等編著，《板橋林宅調查研究及修復計畫》，臺中：境與象，1973。

61 漢寶德計畫主持，《鹿港古風貌之研究》，彰化：鹿港文物維護地方發展促進委員會，1978；漢寶德主編，《鹿港古風貌維護區之研究》，彰化：鹿港文物維護及地方發展促進會，1981。

62 林會承，《臺灣傳統建築手冊：形式與作法篇》，臺北：藝術家出版社，1979.2；李乾朗，《臺灣建築史》，臺北：北屋出版事業有限公司，1979.3。

63 彰化縣文化局官網：http://www.bocach.gov.tw/ch/02intro/01history.asp（2016.5.27）

64 中央研究院院史網／邁向卓越官網：http://ash.asdc.sinica.edu.tw/data-detail.php?id=1063（2016.5.27）

65 同註44。

66 朱迪狄歐（Philip Jodidio），李佳潔、鄭小東譯，《貝聿銘全集》，臺北：積木文化，2012。黃健敏，《貝聿銘的世界》（*The Architectural World of L. M. Pei*），臺北：藝術家出版社，1995；廖小東，《貝聿銘傳》，武漢：湖北人民出版社，2008。

67 同註44, 46。吳光庭、李盈芳，〈兩所紙上大學——W. Gropius的華東大學規劃與吉阪隆正、林慶豐的東海大學校園規劃〉，行政院文化建設委員會、教育部主辦，高雄正修科技大學編，《2009文化資產保存、再利用與保存科學國際研討會論文集》，2009.11，頁153–61。

68 從東海大學第一期工程的文學院、法商學院、理學院等合院建築的規劃，每一學院各自本身的入口至其內部，面對中庭之各棟建築，都設置與建築結構獨立的迴廊圍繞。雖然沒有資料說明其想法來自何處，但是若與北京四合院相比，可以說兩者具有非常近似的作法，只不過東海合院不設置明顯面向中庭屋簷之出口與入口階梯（圖9.34–9.36）。

剖面

平面

⬅ 圖9.34　北京地安門四合院住宅剖面圖與平面圖

↙ 圖9.35　東海大學理學院中庭與周圍迴廊

⬇ 圖9.36　東海大學文學院中庭與周圍迴廊

69 同註67，〈兩所紙上大學——W. Gropius的華東大學規劃與吉阪隆正、林慶豐的東海大學校園規劃〉，頁16；麥可‧坎奈爾（Michael Cannell），蕭美惠譯，《貝聿銘：現代主義泰斗》（*I. M. Pei: mandarin of modernism*），臺北：智庫，2003，頁90。

70 鄭惠美，《一泉活水：陳其寬》，臺北：印刻出版，2006.5，頁27, 31。

71　同註51。

72　廖小東,《貝聿銘傳》,武漢:湖北人民出版社,2008,頁31。

73　民國43年(1954)12月14日,〈東海大學建築委員會記錄〉(譯文):「(出席:張静愚(主席)、蔡一諤、范哲明、彌迪理、吳德耀、唐守謙、狄卜賽。)蔡一諤董事及范哲明建築師報告建築計畫,紐約寄來之計畫,僅為綱要,至於詳細內容,則尚須此間就地設計。謂楊介眉建築師辭職,經聯合董事會接受,自11月1日起解聘。授權范哲明建築師先與林澍民建築師洽商監工及設計等各項條件,商妥後由校務委員會簽訂合同。」

74　同註46。

75　民國43年(1954)12月20日,〈建築委員會校務委員會聯席會議紀錄〉(譯文):「張静愚(主席)……蔡董事報告:范哲明建築師根據上次會議決議,已與林澍民建築師商就合同草案,送達校務委員會……I本委員會授權校務委員會會同范建築師再行接洽,儘可能就最優條件簽訂合同。……II審核該項設計房屋,簡樸耐用,應予通過照辦。范建築師於是提出下列關於教職員宿舍各項問題。……是否採用疊席?疊席不能經久,除工人宿舍(丙級)可酌用若干外,其餘概不採用。III……。文學院院舍,照規定之計畫,走廊用木柱,屋頂用油毛氈,加舖石子,是否應將柱子改用水泥鋼骨?范建築師認為臺灣氣候潮濕,又有白蟻,木柱必難經久,假定地板改用石板瓦,則廊柱可用水泥。按規定計畫,走廊所以用地板者,意在使有調和,否則過於簡素。先請彌迪理董事、范哲明建築師、狄卜賽董事調查石板瓦價格(以臺南民航大樓啓用者)。狄卜賽董事建議,水泥地多塵沙,且不甚美觀,亦不能打蠟,最好用本地出品大型紅方瓦。IV本委員會一致通過決議如下:本委員會以熱誠接受紐約貝聿銘建築師及其同事所草擬之建築計畫,並向董事會聲明,除其中若干細節,或因本地建築情形需要酌加修改外,其餘悉當按照其設計,進行工程。」

76　1954年7月10日的〈私立東海大學董事會第11次的會議紀錄〉(譯文),知道在會上由范保羅(Paul Waint,即范哲明)建築師列席的說明:「謂紐約方面所設計者從□總地盤圖一種,至各項建築個別圖樣及工程詳細計畫,均尚未設計。言畢出示地盤圖,並略加說明。」

77　同註46。

78　同註5。

79　趙家琪訪問,林姜整理,〈建築‧繪畫──訪學貫中西陳其寬建築師〉,《建築師》17 (11): 77, 1991.11。

80　同註50,頁26。

81　同註67,頁55。

82　中國營造學社編,《中國營造學社匯刊》1 (1), 1930.7; 1 (2), 1930.12; 2 (1), 1931.4; 2 (2), 1931.9; 2 (3), 1931.11; 3 (1), 1932.3; 3 (2), 1932.6; 3 (3), 1932.09; 3 (4), 1932.12; 4 (1), 1933.7; 4 (2), 1933.9; 4 (3, 4), 1934.6; 5 (1), 1934.9; 5 (2), 1934.12; 5 (3), 1935.5; 5 (4), 1935.6; 6 (1), 1935.9; 6 (2), 1935.12; 6 (3), 1936.9; 6 (4), 1937.6; 7 (1), 1944.10; 7 (2), 1945.10。

83　請參酌以下著作:Sir Chambers, William, *Designs of Chinese buildings, furniture, dresses, machines, and utensils*, London: Published for the author, and sold by him next door to Tom's Coffee House, 1757; Fergusson, James, *History of Indian and Eastern Architecture*, New Delhi: Munshiram Manoharlal Publishers, 1998. This edition is reprinted from revised edition of 1910;伊東忠太解說、小川一真撮影,《清國北京皇城寫眞帖》,東京:東京帝室博物館編纂、小川一真出版部,1906;伊東忠太著,〈清國北京紫禁城殿門み建築〉,《東京帝国大学工科大学学術報告》4, 1903,東京帝国大学工科大学;伊東忠太,〈北清建築調査報告〉,《建築雜誌》1902 (9);伊東忠太,伊東忠太建築文獻編纂會編,《東洋建築の研究》

（上）、《伊東忠太建築文献：見学紀行》，東京：龍吟社，1936；伊東忠太等，〈満州の寺建築〉，《東洋協會調査部學術報告》1，東洋協會，1909；大熊喜邦，〈満州の住宅〉，《建築雜誌》1906。

84　中國建築史編輯委員會編，《中國古代建築簡史》（1），北京：中國工業出版社，1962.10。

85　Andrew Boyd, *Chinese Architecture and Town Planning, 1500 B.C.–A.D. 1911*, London: A. Tiranti, 1962.

86　張仲一等合著，《徽州明代住宅》，北京：建築工程出版社，1957。

87　劉敦楨等，《中國住宅概說》，北京：建築工程出版社，1957。

88　劉致平，《中國建築類型及結構》，北京：建築工程出版社，1957。

89　光谷拓實，〈年輪年代測定調查〉，《月刊文化財》554，2009，第一法規。過去日本的學校教科書認爲，現存唐招提寺金堂是鑑真（668–763，在日本754–763）創建，據推唐招提寺興建年份在759至780年，但是於平城大修理（2000–2009）時，曾經對金堂使用的木材做過年輪的測試，知道其使用的是在781年砍伐的木材。因此知道當今的金堂是鑑真和尚圓寂後近二十年左右才興建出來的建築。

90　李鑄晉，〈陳其寬：一位貫通中西的奇才〉，應曉薇主編，《須彌芥子：陳其寬八十回顧展》，臺北：財團法人沈春池文教基金會，2009.9，頁14–31。

91　同註70，頁33。

92　同註51。

93　同註70，頁35。

94　同註1，《光復後臺灣建築發展之研究（1945–1976）》，頁67。根據王增榮的研究，他指出貝聿銘用現代主義的觀念來表達中國建築，基本上與其哈佛大學的同班同學王大閎抱持類似的想法，偏向於利用本土的材料，用現代的感覺來構組傳統意味的空間，但是他去了日本桂離宮參觀之後，使他採取了比王大閎更徹底的傳統形態，甚至漠視某些具有現代個性之特殊空間的存在。

95　漢寶德，〈情境的建築〉，東海大學建築系編，《建築之心——陳其寬與東海建築》，臺北：田園城市文化，2003.12，頁13。

96　同上註，頁15。

97　同註51，頁26。

98　同註95，頁13–14。

99　同註95，頁16。

100　同註1，《光復後臺灣建築發展之研究（1945–1976）》，頁67。

101　村松伸撰，黃至民、徐蘇斌譯，〈同時代的臺灣建築史〉，《建築師》49/50 (9–8): 93, 1994.8。

102　末包伸吾，〈アメリカにおける近代建築の形成〉，中川理、石田潤一郎編著，《近代建築》，頁97–114。

103　賴德霖等編，《近代哲匠錄——中國近代重要建築師建築事務所名錄》，北京：中國水利水電出版社，2006。根據此著知道林澍民於1916年，畢業於北京清華學校；1920年畢業於美國明尼蘇達大學建築工學士；1921年畢業於美國哥倫比亞大學建築碩士；1931年開設林澍民建築師事務所於上海。因此其實林澍民是出身於中國並在美國接受專業訓練，若要以林澍民作爲臺灣建築師的代表，恐怕仍須進一步蒐集資料與檢討，界定清楚林澍民所代表的臺灣建築師有哪些特質。

104　同註46。

105　同註28，頁712。

不確定的傳統與未知現代的糾葛

在我還是學生的 1980 年代前後，相對於世界反省現代建築均質空間所造成的疏離感已然進入尾聲，當時的臺灣卻仍處在對現代建築理解不透徹，又同時游離於臺灣現實在地環境之外，落入中國傳統空間的空論之中。如今，我在大學裡從事建築史的教學工作，很明顯地感受到臺灣大學的師生們對現代建築的不信賴，以及對傳統建築的保守封閉性有很強的依存感。我不禁思索，這樣的現象到底是怎麼造成的呢？

那時的臺灣，各處充斥著粗糙簡化的混凝土塊式建築，包括我在內的同儕學子們，都被學術界裡的前衛學者們所提出的批判現代建築論述所深深地吸引，如今回想起來，我之所以輕忽現代建築，似乎是受到這樣的風潮所影響。但是，隨著理解現代建築的重要性與意義，漸漸發現過去是在缺乏整體理解現代建築發展脈絡下，僅能作接枝式地移植當時批判現代建築的潮流，才埋下了後代學子無法正確理解現代建築真實意義的不正常現象的種子，而這可以從近來臺大校園興建校舍建築的論爭事件略知一二。

先是在 1994 年開始提案，卻在 2018 年的今天仍未能動工興建的文學院人文大樓。另一個則是社會科學院大樓（簡稱為「社科院大樓」），它是在 2007 年開始設計，2013 年落成啟用。由於人文大樓基地位於學校的正門附近，也是椰林大道中心軸線的起點，以軸線兩旁具有統一的建築樣式而言，確實容易引起眾人對其影響臺大校園景觀的討論。只不過，常被提起並作為論述基礎之大道象徵的傳統文化與人文精神到底是什麼？若是論及其所採用的，在建築裝飾藝術（Art Deco）脈絡下的仿羅馬樣式，是在創校當時深受 19 世紀盛行於美國布雜新古典主義影響的產物，既不是中國建築的傳統，更不是臺灣建築的傳統，也與臺大校訓「敦品勵學、愛國愛人」沒有太大的關連性。那麼，為何臺大師生會認為椰林大道是臺大的傳統與人文精神的象徵呢？

另一棟位於辛亥路旁的社科院大樓，由世界著名建築師伊東豐雄進行構思設計，他幾乎忽視了原徐州校區舊社會科學院建築樣式的延續，也未顧慮臺大師生熱情愛護的校總區中心軸線兩旁的建築樣式。但是，與上述人文大樓爭議相反，這裡的建築形式議題卻不是臺大師生與建築師辯證論爭的焦點。或許是由於其位址屬於臺大校園的邊陲地帶，並且在校園邊緣已有不少與前述仿羅馬樣式完全無關的大樓出現，臺大師生們不再以破壞臺大校園景觀為主要訴求，而是凸顯建築工安事件為抗議興建的著力點。就事件的本質意義而言，其實是臺灣對新的現代建築不信賴的表徵之一。

回顧建築史的發展，過去著重於建築外在形式，隨著近代建築的發展，開始注意到建築空間的重要性。一般而言，建築的外在形式是具體可視的建築元素，較容易被知覺，就如同臺大師生注意椰林大道兩側的建築樣式。至於空間又可以被分為內部空間與外部空間。內部空間，可以舉地下鐵車站空間為例來理解，雖然其在地下，但是因為種種的機能需求，而有形狀、大小與相互的連接等等空間特性。然而，正因為它在地下，所以在地表上並沒有外部形式的問題。外部空間與外在形式息息相關，一般指稱的就是由天體所籠罩，由地面所支撐，由建築外觀、街道、植栽、庭園等等所構成的外部空

間。現代建築通常要求建築能一體兩面地直接表露內部空間於外的形式。然而，就如同地下鐵車站，或是中國山西省、陝西省的窯洞，印度的早期佛教、印度教的洞窟，或是敦煌洞窟，除了表面的窟簷建築之外的窟體，其外部形式與內部空間完全無關，亦即，不存在所謂的外部形式。直至今日，大多數的人們仍然習慣將目光停留於建築外部形式，對於現代建築所追求的內、外空間互為一體的空間表現，並不熟悉清楚。

如同本書第5章所述，臺北帝大創校之後，直至二次世界大戰結束前，校園建築與校區範圍並無太大的變動。校園規劃起始臺灣總督府臺北高等農林學校，後來整個校園被編入日本臺北帝國大學（簡稱為「臺北帝大」）。最受矚目的，當屬起始於校門口，由西向東的椰林大道軸線，東邊的終點位於理農學部與文政學部對峙的南北向廣場，軸線長約300公尺，寬約70公尺，是一宏偉的大道。前文曾追溯臺北帝大校園是延續戰前日本國內帝國大學校園規劃的手法，而20世紀初期的日本大學校園，是以基督宗教會學校為始，並受到美國自19世紀以來的布雜新古典主義影響。美國新古典主義校園則又可以維吉尼亞大學校園為代表，雖然日本帝國大學無法如維吉尼亞大學那樣重視學院師生生活一體的教育理念，但是就單棟建築樣式而言，確實重視中央入口與左右對稱兩翼的外觀造型作法，這種造型可以再追溯到遠自義大利文藝復興的帕拉底歐主義，先是傳入英國，再經由英國、日本輾轉傳到臺灣，影響建築造型秩序。此外，它也確實受到20世紀前後現代藝術風潮，如裝飾藝術的影響，但仍然強烈表現了對稱、權威、保守的古典性格。

這種建築樣式主導著臺北帝大的校園風格，在戰爭快結束的前兩年，帝大也出現了代表現代主義的新建築，也就是近年因工學院綜合大樓的新建，原本計畫拆除但後來以歷史建築身分修復保存的舊機械系館。根據昭和18年（1943）《臺北帝國大學一覽》所載，可知工學院的建置與建築物的興建始於1943年。當時設置了土木工程、電機工程與工業化學等學科。最早的工學院臨時辦公室被置於6號（農業綜合大樓）館與7號館（共同教學館），同時也逐漸興建工學院建築物與臨時性的教室。在民國36年（1947）的校園平面圖上，可以清楚地看到工學院新館（現今的舊機械系館）建築，可推想當時的土木、電機與工業化學等學科曾經進駐新館建築。

這棟建築的建築樣式與椰林大道兩旁的新古典主義仿羅馬樣式不同，它可被視為臺北帝大在創校之初，重視文政學部與理農學部，而在日治末期開始重視工學部發展的重要轉折點之代表性建築。換言之，它是臺大工學院發展的起點，也可能是臺灣於世界性的近代工業革命發展之後，在學校環境裡唯一可表現工業技術的最早期建築。它雖與椰林大道兩旁或是臺灣的歷史主義建築樣式不同，但是它仍具有與其他建築相同的長條形、單邊走道，重視臺灣陽光照射與氣候條件下的建築。它不但在臺大校園建築史上，甚至臺灣建築史上都有其一定的意義。可惜的是，這棟建築雖然重要，卻沒有得到臺大師生的重視，最後還是由校外人士提報臺北市政府列為歷史建築，才得以保留極少部

分的外部牆面，而對現代建築發展重要意義的「內部空間」，卻注定了其將被摧毀的命運。

就在臺北帝大校園建築正要綻放現代主義建築芽苞之時，正好面臨二次世界大戰結束，日本戰敗撤離臺灣，沒有多久，臺灣即成為蔣介石領導的國民政府政權的唯一城堡，臺北帝大也改為國立臺灣大學。戰後的臺大校園繼續其東向的軸線發展，於1955年，在延長的軸線北邊，興建了工學院綜合大樓（現在的土木系館），1957年，在其南邊又興建了森林系館。這兩棟建築雖然已經開始使用垂直水平的量體方塊，不再使用拱窗、斜屋頂等具像的歷史主義樣式，但卻仍然維持左右對稱、強調中央入口與左右兩翼，持續其舊有的權威保守特質。換言之，臺大校園仍然維持並增強了戰前帝大椰林大道的權威保守性格。

繼續發展至60年代以後，正逢歐美國家反省現代建築之時，戰後來臺的中國人從歐美（特別是美國）帶回結合所謂的中國傳統文化的現代主義樣式之中國現代建築設計手法，此時的臺大校園出現了如王大閎設計的第一學生活動中心（1961），以及張肇康所設計的農業陳列館（1964）。前者最初的構想還是延續帝大時期所強調的軸線與權威的空間構想，在椰林大道端點振興草皮的東端，企圖興建可以整合延長的椰林大道端點建築，後來不知何種原因而沒有實現。然而，這種潛意識對軸線權威的崇拜，讓椰林大道足足延長了一倍有餘，對新古典主義而言，確實失去了其應有的空間緊湊張力，不過師生們似未意識到這個問題。

到了1970年代，王大閎似乎逐漸遠離現代主義建築的特質，即使是操作水平取向的建築，仍使得建築的厚重感越來越沉重，例如同為1977年完工興建的生物科學研究所大樓與慶齡工業研究中心大樓。當時的臺大校園出現不少這類的建築，如1980年竣工的志鴻館等；它們已經失去原有建築的規律與所追求的目標，雖都屬鋼筋混凝土結構的建築，但是完全沒有現代建築應有的流動空間的特質，也沒有所謂的內部空間與外部空間的有機關係。就如同生化館的建築形式，仍然維持中央左右對稱的保守性格，甚至還採用紅色面磚，企圖勾起人們對中國建築傳統的記憶。

經過戰後這種沒有外顯，但切實存在喜好軸線、崇拜權威的環境意志，終在1982年，由臺灣大學城鄉研究所夏鑄九為計畫主持人所進行的校園規劃中浮現。當時最重要的規劃手法是從椰林大道兩側的建築中，整理出規範新建築的準則，後來的建築在原有校園的廊道與中庭特質空間表現得不明顯，但在樣式上確實出現穿上制服的感覺，而其外在形式維持了從臺北帝大以來的校園特性也是不爭的事實，在此同時，保守、重視權威的特性因而殘留了下來。總結當時的校園規劃，在於企圖重新賦予過去三十年來潛意識延長的椰林大道軸線環境的張力，因此，從美國的維吉尼亞大學與臺中的東海大學以總圖書館作為軸線終結點的案例，給予臺大總圖書館置於椰林大道終端的正當性。然而，代價是必須承認其與現代圖書館有相當的落差，再者，要集中原典藏於各個院系所

方便使用的圖書，置放於總圖書館，而採用西方教堂／修道院的建築樣式與龐大的建築量體，匯聚來自各個方位的路線，總結於臺灣大學的椰林大道的終端點。

這樣活用日治時期的建築樣式，表面上似乎回應了60年代的現代建築不應只追求均質環境的反省，但卻缺漏了現代建築中普世共通的重要特質。簡而言之，這棟建築忽視了回應時代精神的責任。雖然能夠理解1982年的校園規劃致力於回應1928年，日本學自美國的布雜新古典主義所採用的仿羅馬樣式建築特徵，但是卻依舊維持或增強其軸線與建築的權威特性，興建在廣大校園環境的中心位置，讓圖書館的可及性變差，看不到作為邁向21世紀的新圖書館精神與新意義的建築特質。

就臺大校園建築而言，現代建築於1950、60年代以來開始重新找回地域歷史文化的反省，就如王大閎之於第一活動中心與張肇康之於農業陳列館，他們努力在世界共通均質性裡找回中國建築特質，其與1982年的校園規劃兩者都是反省現代建築思潮之下的作品群。然而，前者雖然遵照了現代建築的原則，其所主張的地域文化卻並非建築所在地具有生命的地域文化，而是失去中國多元複雜，被抽離生命，有如浮萍般失根的單一特性的「地域文化」。而後者雖然尊重了臺北帝大的校園特質，但是缺乏現代建築的精神，及其所在地臺北的地域風土文化之呈現。換言之，兩者都存在著缺落地點性的地域文化問題。

重新反省1970、80年代的臺灣，確實引進了當時美國批判現代建築的風潮，但卻缺乏對西方現代建築真實意義的理解，僅如同植物接枝式地移植批判現代建築的思潮，而沒有整體理解原有文化的母體大樹。再者，當時包括中國在內的華人世界，對中國建築的理解僅止於戰前梁思成等中國建築史前輩們所爬梳的宋朝《營造法式》，亦即對於結構、斗栱等項目的理解，對中國建築本質性的理解還有相當的距離，再加上受到蔣介石獨裁高壓的政治影響，自認中立的學術界對可能連結政治性主張的臺灣在地建築，有意識地保持疏離，甚至處於完全無知的狀態。在這樣的背景之下，引進了片面的批判現代建築思潮，也因此造成了今天對現代建築不信任的後續結果。

臺灣近代化過程沒有學習西方（外來）文化的階段，無法精確掌握對於西方文化及現代建築發展的脈絡，以及其進一步在1960年代展開對現代建築之批判，重新找回各地地域文化的意義。今天，我們知道在70、80年代臺灣社會菁英最為關心的「中國現代建築」論述，其實也只是主流西方世界所期待的具地方特色的現代建築而已，這些學者雖然迎合了西方世界的需要，也掌握對西方世界發話權，但終究無法理解何謂有生命的地方歷史與地域文化。在這樣的背景下，又出現以中國國族主義替代臺灣地域文化的風氣，學術界除了空論結合中國傳統與現代西方，但是對當時反省西方現代主義的潮流做片面接枝式的移植，也埋下後代學子們對現代建築深深地不信賴的種子。

當今思考臺灣未來的建築發展時，不能忘記我們並沒有經過工業革命後的社會思想改革洗禮，只是幸運地在1960年代，也就是世界尊重地域歷史文化的背景下，讓中國

文化或是臺灣的傳統得到保留的正當性，但這也讓封建社會的弊病得以殘留。最具代表性的現象，就是臺灣建築師與建築評論所關心的，都偏重於官方色彩或是著名的大建築物，不但對庶民建築文化沒有興趣，即使如九二一地震對臺灣建築界的巨大衝擊也不關心。就如同 2015 年 12 月 22 日至翌年 9 月 4 日，由國立臺灣博物館所策劃，名為「夢幻博物城：一個現代性的尋夢計畫」的特展中，其所指的現代建築竟然都是日人建築師所興建的官廳建築或是具有官方色彩的公共建築，對於戰後的現代建築卻提列清一色的明清宮殿復興建築樣式建築，背離臺灣的地域文化實在太遠。

　　若以臺灣大學的建築為例，展望未來的建築發展，除了應該留意本身沒有經歷近現代革命洗禮而殘留的封建保守性外，未來的建築應呈現對在地文化的原住民與漢人歷史文化、日本殖民統治帶進來歷史主義與裝飾藝術影響的文化、19 世紀末在美國發展的布雜新古典文化、戰後新移民所引進的現代中國建築文化，最後是面對 21 世紀新時代精神等特質的表現。就如同臺灣大學人文大樓的景觀論爭，雖有言論觸及應該尊重椰林大道中央軸線所象徵的臺大人文精神，但是卻很少人提起應該追溯日治時期所引進的美國布雜新古典主義，以及其所聯繫的西方大學校園建築的文化傳統，也沒有認真追溯非西方國家的日本引進西方文化的歷程。另外，不可理解的是，臺大師生沒有精確地探討椰林大道軸線、建築與廣場的建築環境意義，也未曾反省在地的地域文化，僅一味地用口號聲稱臺大的人文精神，殊不知對其背景若缺乏徹底的追究反省，就無法自覺臺大所繼承的椰林大道殘留下的保守、封建與權威的特質。

　　社科院大樓設計者伊東豐雄，曾在臺大校園規劃小組召集人林豐田、社科院彭錦鵬與交通大學劉育東等幾位教授前往東京委託設計時說過：「因為臺灣大學校園沒有現代建築，我來幫臺大設計一棟現代建築」。這讓我猛然驚覺，過去臺大校園建築的討論，確實缺少了表現現代精神的建築。伊東在 2017 年 4 月 9 日，由臺大藝文中心所舉辦的「建築師的回訪建築‧空間‧公共藝術」論壇裡，指出他在社科院大樓裡，用一條寬而長的廊道回應辛亥路的都市空間，也用一層樓的圖書館回應校內人性空間。因為臺灣的氣候環境，盡量利用自然光線，也讓微氣候的空氣可以穿透並自由地於整棟大樓流動。他還特別指出圖書館的設計採用螺旋狀的自然曲線，以決定柱子的位置和書架的排列型態，讓自然光線自柱間的縫隙漏下，創造在樹林裡讀書的環境氣氛。用這種自然成形的配置柱列，以改變過去人造的整齊列柱，讓空間多了許多自然的趣味。這些建築特質確實是過去臺大師生所不知道的空間特質與環境美學意識。

　　就如上述，過去主觀認為臺大校園深具自己的歷史傳統，但這條椰林大道究竟是象徵戰前日本殖民帝國為向南擴張領土，作為累積中國南方、東南亞熱帶地區的自然人文知識的據點，還是作為新興的日本帝國吸收歐美國家現代知識的堡壘，抑或是撤退自中國大陸，企圖追求不同於舊中國的現代中國精神的大學，又或者是轉化臺北帝大、經歷現代中國之後，再生的臺灣本土性大學？換言之，常被提及的「臺大歷史傳統」還沒

有明確的圖像。另一方面，當今的臺灣對現代建築仍然存有強烈的不信賴感，它起因於1970、80年代知識分子沒有正確理解現代建築的真諦，盲目急躁地引進其誤解的西方現代建築文化，這也埋下了我們無法正確理解西方自希臘羅馬古代以來，以至當今現代建築的遠因，也導致今天很難矯正對現代建築不信賴習性的後果。

圖片來源

————— 第1章 —————

1.1　作者拍攝（2016）。
1.2　作者拍攝（2016）。
1.3　作者拍攝（2016）。
1.4　作者拍攝（2016）。
1.5　作者拍攝（2016）。
1.6　黃祥英拍攝（2018）。
1.7　傅朝卿，《中國古典式樣新建築》，頁267。
1.8　傅朝卿，《中國古典式樣新建築》，頁115。
1.9　傅朝卿，《中國古典式樣新建築》，頁119。
1.10　傅朝卿，《中國古典式樣新建築》，頁119。
1.11　作者拍攝（2015）。
1.12　王俊雄，《國民政府時期南京首都計畫之研究》，頁180。
1.13　王俊雄，《國民政府時期南京首都計畫之研究》，頁180。
1.14　李海榮、金承平主編（國都設計技術專員辦公處編），《首都計劃》（原書出版於1929年），南京：南京出版社，2006（復刻版），頁48。
1.15　李海榮、金承平主編，（國都設計技術專員辦公處編），《首都計劃》（原書出版於1929年），南京：南京出版社，2006（復刻版），頁47。
1.16　王俊雄，《國民政府時期南京首都計畫之研究》，頁260。

1.17　財政部財政史料陳列室，財政部提供。（http://museum.mof.gov.tw/ct.asp?xItem=13804&ctNode=19&mp=1），2016.08.03。
1.18　維基百科（https://en.wikipedia.org/wiki/Walter_Burley_Griffin#/media/File:Canberra_Prelim_Plan_by_WB_Griffin_1913.jpg），2016.08.03。
1.19　Jason Tong拍攝（https://www.flickr.com/photos/sidneiensis/13165243525/）2016.08.03。
1.20　https://legacy.lib.utexas.edu/maps/ams/india/nh-43-16b.jpg，2016.08.03。
1.21　作者拍攝（1999）。
1.22　https://commons.wikimedia.org/wiki/File:Indian_President_House.jpg，2016.08.03。
1.23　作者拍攝（1999）。
1.24　Carol M. HIghsmith Library of Congress America Collection，https://en.wikipedia.org/wiki/History_of_Washington,_D.C.#/media/File:Washington,_D.C._-_2007_aerial_view.jpg，2016.08.03。
1.25　日本國土交通省，官廳營繕，霞が関の歷史，http://www.mlit.go.jp/gobuild/kasumi_history_kasumi_history.htm，2016.08.03。

1.26 李海榮、金承平主編（國都設計技術專員辦公處編），《首都計劃》（原書出版於1929年），南京：南京出版社，2006（復刻版），頁49。

──────── 第2章 ────────

2.1 南天書局提供。

2.2 Schinz, Alfred, The magic square: cities in ancient China, Stuttgart: Axel Menges, 1996, p. 379.

2.3 陳朝興，《西元1945年以前臺北市城市形成轉化研究》，國立臺灣大學土木工程學研究所碩士論文，1984，頁165。

2.4 Schinz, Alfred, The magic square: cities in ancient China, p. 378.

2.5 董鑑泓，《中國城市建設發展史》，頁30。

2.6 堀込憲二，〈清朝時代臺灣恆春縣的風水：以方志及實地勘測為中心〉，《建築學刊》8: 68, 1986，臺北：中華民國建築學會。

2.7 堀込憲二，〈清朝時代臺灣恆春縣的風水：以方志及實地勘測為中心〉，《建築學刊》8: 68, 1986，臺北：中華民國建築學會。

2.8 堀込憲二，〈清朝時代臺灣恆春縣的風水：以方志及實地勘測為中心〉，《建築學刊》8: 70, 1986，臺北：中華民國建築學會。

2.9 堀込憲二，〈清朝時代臺灣恆春縣的風水：以方志及實地勘測為中心〉，《建築學刊》8: 68, 1986，臺北：中華民國建築學會。

2.10 楊怡瑩，《清代至日治時期恆春城內空間變遷研究（1875–1945）》，頁80。

2.11 石川源一郎編，《臺灣名所写真帖》，臺北：石川源一郎，明治32年（1899）8月，頁14。

2.12 石川京吉攝影，《臺灣寫真畫帖》，青森：石川京吉，明36年（1903）7月，頁28。

2.13 黃金土主編，黃淑清編輯，《臺北古今圖說集》，臺北：臺北市文獻委員會，1992，頁118。

2.14 南天書局提供，本研究加註。

2.15 南天書局提供。

2.16 依據「1903年最近實測臺北全圖附圓山附近」加、改繪。原圖由南天書局提供，收錄於黃武達編著，《日治時期臺灣都市發展地圖集：1895–1945》，臺北：南天書局，2006。

2.17 黃金土主編，黃淑清編輯，《臺北古今圖說集》，臺北：臺北市文獻委員會，1992，頁141。

2.18 南天書局提供。

2.19 南天書局提供。

2.20 南天書局提供。

2.21 栗山俊一，〈臺灣總督舊廳舍の保存〉，臺灣建築會編，《臺灣建築會誌》2(5): 1–3, 1930.9。

2.22 南天書局提供。

2.23 南天書局提供。

2.24 據平井聖，《ベトナム・ホイアン町並みと建築》昭和女子大学国際文化研究所紀要Vol.3/1996，東京：昭和女子大学国際研究所，1997年3月，頁6–7加繪。

2.25 國立臺灣大學土木工程學研究所都市計劃研究室編，《臺灣傳統長形連棟式店鋪住宅之研究》，臺北：國立臺灣大學土木工程學研究所都市計劃研究室，1983，頁50。

2.26 國立臺灣大學土木工程學研究所都市計劃研究室編，《臺灣傳統長形連棟式店鋪住宅之研究》，臺北：國立臺灣大學土木工程學研究所都市計劃研究室，1983，頁50。

2.27 董鑑泓，《中國城市建設發展史》，頁114。

2.28 董鑑泓，《中國城市建設發展史》，頁115。

2.29 董鑑泓，《中國城市建設發展史》，頁120。

2.30 董鑑泓，《中國城市建設發展史》，頁121。

2.31 南天書局提供。收錄於黃武達編著，《日治時期臺灣都市發展地圖集：1895–1945》，臺北：南天書局，2006。

2.32 依據「1900年臺北城內區域計畫平面圖」加、改繪。原圖收錄於黃武達編著，《日治時期臺灣都市發展地圖集：1895–1945》，臺北：南天書局，2006。

2.33 依據「臺北及大稻埕、艋舺略圖」加、改繪。原圖由南天書局提供，本研究加、改繪。原圖收錄於黃武達編著，《日治時期臺灣都市發展地圖集：1895–1945》，臺北：南天書局，2006。

2.34 依據「1903年最近實測臺北全圖附圓山附近」加、改繪。原圖由南天書局提供，本研究加、改繪。原圖收錄於黃武達編著，《日治時期臺灣都市發展地圖集：1895–1945》，臺北：南天書局，2006。

──────── 第3章 ────────

3.1 以明治43年臺灣總督府土木部發行之「臺北市區改正圖」改繪而成，底圖來源：中研院人社中心GIS專題中心：臺灣百年歷史地圖。

3.2 張國棟繪。

3.3 （清）陳培桂，《淡水廳誌》，臺灣文獻叢刊第172種，臺北：臺灣銀行經濟研究室，同治10年（1871）。

3.4 https://commons.wikimedia.org/wiki/File:%E8%87%BA%E5%8C%97%E5%9C%93%E5%B1%B1%E5%8A%8D%E6%BD%AD%E5%AF%BA.JPG

3.5 何培齊編著，《日治時期的臺北》，臺北：國家圖書館，2007，頁308。002416523

3.6 《公文類纂》M28.00030，一七。

3.7 《公文類纂》M29.00091，一；宋曉雯，《日治期圓山公園與臺北公園之創建過程及其特徵研究》，臺灣科技大學建築研究所碩士論文，2003，頁12。

3.8 日治時期二萬分之一臺灣堡圖（明治版）局部，底圖來源：中研院人社中心GIS專題中心：臺灣百年歷史地圖。

3.9 依大日本帝國陸地土地調查部，〈日治時代二萬五千分之一臺灣地形圖・臺北東部圖〉修改，大正14年繪製；昭和2年5月25日印刷；5月30日發行。

3.10 以大正5年（1916）11月臺北市街平面圖加改繪而成，底圖來源：中研院人社中心GIS專題中心：臺灣百年歷史地圖。

3.11 謝森展編著，《臺灣回想》，臺北：創意力文化事業有限公司，1994.1，2版，頁232。

3.12 松本曉美、謝森展編著，《臺灣懷舊》，臺北：創意力文化事業有限公司，1993.8，2版，頁59。

3.13 何培齊編著，《日治時期的臺北》，臺北：國家圖書館，2007。002416329

3.14 何培齊編著，《日治時期的臺北》，臺北：國家圖書館，2007。002416333

3.15 吉田初三郎繪製，觀光社高松出版部出版，1937。

3.16 松本曉美、謝森展編著，《臺灣懷舊》，臺北：創意力文化事業有限公司，1993.8，2版，頁59。

3.17 凌宗魁提供，https://www.facebook.com/photo.php?fbid=10151339436953618。

3.18 南天書局提供。

3.19 松本曉美、謝森展編著，《臺灣懷舊》，臺北：創意力文化事業有限公司，1993.8，2版，頁63。

3.20 以昭和12年（1937）嘉義市區改正工事設計圖、集水區域一般平面（嘉義都市計畫平面圖）加改繪。原圖收錄於黃武達編著，《日治時期臺灣都市發展地圖集：1895–1945》，臺北：南天書局，2006。

3.21 南天書局提供。

3.22 南天書局提供。

3.23 謝森展編著，《臺灣回想》，臺北：創意力文化事業有限公司，1994.1，2版，頁232。

3.24 松本曉美、謝森展編著,《臺灣懷舊》,臺北:創意力文化事業有限公司,1993.8,2版,頁240。

3.25 臺灣總督府民政部文書課,《臺湾総督府民政事務成績提要　明治34年度》,臺湾総督府民政局,1904。

3.26 「臺灣神社營造誌」,《臺灣日日新報》1901.10.28。

3.27 松井孝也,《総督府ガ治めた半世紀》日本植民地史3,臺灣・南洋群島:別冊一億人の昭和史,東京:每日新聞社,昭和53年(1978)。

3.28 參考徐裕健「臺灣神社神聖圈域與敕使街道共構的臺北城市神聖主軸圖」(《都市空間文化形式之變遷:以日據時期臺北為個案》,國立臺灣大學土木工程學研究所博士論文,1993,頁159與160間的夾圖)重新製作。

3.29 「梅山玄秀寺院建立願許可ノ件」(1900年11月12日),〈明治33年永久保存追加第21卷〉,《臺灣總督府檔案》,國史館臺灣文獻館,典藏號:00000545009。

3.30 據「臺北圓山公園臨濟護國禪寺伽藍建造建物配置圖」改繪。原圖出處:「臨濟護國禪寺本堂建築費寄附金募集終了屆進達(臺北廳)」(1912年02月01日),〈明治45年15年保存第33卷〉,《臺灣總督府檔案》,國史館臺灣文獻館,典藏號:00005479011。

3.31 黃葉秋造,《鎮南紀念帖》,鎮南山臨濟護國禪寺,大正2年(1913)。

3.32 黃葉秋造,《鎮南紀念帖》,鎮南山臨濟護國禪寺,大正2年(1913)。

3.33 黃葉秋造,《鎮南紀念帖》,鎮南山臨濟護國禪寺,大正2年(1913)。

3.34 「臨濟護國禪寺本堂建築費寄附金募集終了屆進達(臺北廳)」(1912年02月01日),〈明治45年15年保存第33卷〉,《臺灣總督府檔案》,國史館臺灣文獻館,典藏號:00005479011。

3.35 黃葉秋造,《鎮南紀念帖》,鎮南山臨濟護國禪寺,大正2年(1913)。

3.36 「臨濟護國禪寺本堂建築費寄附金募集終了屆進達(臺北廳)」(1912年02月01日),〈明治45年15年保存第33卷〉,《臺灣總督府檔案》,國史館臺灣文獻館,典藏號:00005479011。

3.37 謝森展編著,《臺灣回想》,臺北:創意力文化事業有限公司,1994.1,2版,頁304。

3.38 何培齊編著,《日治時期的臺北》,臺北:國家圖書館,2007,頁240。

3.39 謝森展編著,《臺灣回想》,臺北:創意力文化事業有限公司,1994.1,2版,頁304。

3.40 《臺灣日日新報》,昭和16年(1941)1月11日。

3.41 臺灣護國神社御造營奉贊會,《鎮座紀念臺灣護國神社》,昭和19年(1944)12月25日發行。

3.42 臺灣護國神社御造營奉贊會,《鎮座紀念臺灣護國神社》,昭和19年12月25日發行。

3.43 臺灣護國神社御造營奉贊會,《鎮座紀念臺灣護國神社》,昭和19年12月25日發行,卷頭照片。

3.44 臺灣護國神社御造營奉贊會,《鎮座紀念臺灣護國神社》,昭和19年12月25日發行,卷頭照片。

3.45 勝山吉作・勝山寫真館,《臺灣紹介最新寫真集》,1931,頁85。

3.46 松本曉美、謝森展編著,《臺灣懷舊》,臺北:創意力文化事業有限公司,1993.8,2版,頁57。

3.47 明治神宮奉贊會,《明治神宮外苑志》,東京:明治神宮奉贊會,昭和12年(1937)。

3.48 官幣大社臺灣神社御造營奉贊會,《臺灣神社御造營奉贊會趣意書竝會則　附役員名簿》,1939.07,文末附圖。

3.49 官幣大社臺灣神社御造營奉贊會,《臺灣神社御造營奉贊會趣意書竝會則　附役員名簿》,1939.07,文末附圖。

3.50 《臺灣日日新報》,昭和16年(1941)10月5日。

3.51 官幣大社臺灣神社御造營奉贊會,《臺灣神社御造營奉贊會趣意書竝會則　附役員名簿》,1939.07,文末附圖。

3.52 青井哲人,《植民地神社と帝国日本》,東京:吉川弘文館,2005,頁84。

3.53 http://www.lib.utexas.edu/maps/ams/formosa_city_plans/txu-oclc-6565483.jpg,2018.05.21。

3.54 陳正祥撰,《臺灣地誌》,臺北:敷明產業地理研究所,1959–1961。

3.55 作者拍攝(2016)。

3.56 中央研究院臺灣史研究所籌備處(1996)。

─────── 第4章 ───────

4.1 小野木重勝,《明治洋風宮廷建築》,相模書房,1983,頁38,圖16。

4.2 《明治洋風宮廷建築》,頁51,圖30。

4.3 《明治洋風宮廷建築》,頁51,圖32。

4.4 稻垣榮三,《日本の近代建築》(上),頁100,圖48。

4.5 《日本の近代建築》(上),頁93,圖41。

4.6 《日本の近代建築》(上),頁93,圖42。

4.7 《日本の近代建築》(上),頁93,圖43。

4.8 黃俊銘,《總督府物語》,頁101。

4.9 《總督府物語》,頁102。

4.10 《總督府物語》,頁94。

4.11 《總督府物語》,頁97。

4.12 黃士娟,《建築技術官僚與殖民地經營》,頁18,圖1-17。

4.13 國立臺灣圖書館提供。

4.14 《總督府物語》,頁45

4.15 《總督府物語》,頁64

4.16 《總督府物語》,頁64

4.17 國立臺灣圖書館提供。

4.18 國立臺灣圖書館提供。

4.19 國立臺灣圖書館提供。

4.20 國立臺灣圖書館提供。

4.21 國立臺灣圖書館提供。

4.22 國立臺灣圖書館提供。

4.23 依明治38年(1905)「臺北市區改正圖」加繪而成,南天書局提供,原圖收錄於黃武達編,《日治時期臺灣都市發展地圖集:1895–1945》,臺北:南天書局,2006。

4.24 國立臺灣圖書館提供。

4.25 《臺灣日日新報》,明治40年(1907)2月2日2版。

4.26 《臺灣日日新報》,明治40年(1907)2月2日3版。

4.27 國立臺灣圖書館提供。

4.28 國立臺灣圖書館提供。

4.29 國立臺灣圖書館提供。

4.30 國立臺灣圖書館提供。

4.31 國立臺灣圖書館提供。

4.32 依明治36年(1903)「臺北全圖」加繪而成。底圖來源:中研院人社中心GIS專題中心:臺灣百年歷史地圖。

4.33 國立臺灣圖書館提供。

4.34 國立臺灣圖書館提供。

4.35 《臺灣日日新報》,明治34年10月25日第1版。

4.36 臺灣總督府鐵道部,《臺灣鐵道史》下冊,頁194。

4.37 國立臺灣圖書館提供。

4.38 臺灣神社社務所編纂,《臺灣神社誌》,頁58。

4.39 國立成功大學建築系,《臺南市市定古蹟原臺南測候所調查與修復計畫》,1999。

4.40 黃士娟,《建築技術官僚與殖民地經營》,

頁13。原圖載於《臺灣日日新報》，1898
年7月24日第2版。

4.41 櫻井小太郎，〈病院建築法〉，收錄於《建築雜誌》10 (113): 124, 1896.5。

4.42 明治44年（1911）的《臺灣總督府醫學校一覽》所附「臺灣總督府醫學校階下平面圖附日本赤十字社臺灣支部醫院階下平面圖」。

4.43 黃士娟，《建築技術官僚與殖民地經營》，頁24，圖1-34，原圖載於《總督府公文書類纂》，冊號11171。

4.44 黃俊銘，《臺中市定古蹟「原臺中刑務所典獄官舍、原臺中刑務所浴場」調查研究及修復再利用計劃》，頁2–16，圖2-1-8。

4.45 黃士娟，《建築技術官僚與殖民地經營》，頁24，圖1-35，原圖載於《總督府公文書類纂》，冊號11488，1945。

4.46 小原重哉起草，《監獄則圖式》，司法省，明治6年（1873）。

4.47 http://upload.wikimedia.org/wikipedia/commons/d/dc/Eastern_State_Penitentiary_aerial_crop.jpg，2015.05.25。

4.48 http://upload.wikimedia.org/wikipedia/commons/6/6e/Pentonvilleiso19.jpg，2015.05.25。

4.49 國立臺灣圖書館提供。

4.50 國立臺灣圖書館提供。

4.51 尾辻国吉，〈明治時代の思い出 その一〉，《臺湾建築会誌》13 (2): 14，昭和16年（1941）8月。

4.52 依照昭和3年「臺北市大日本職業別明細圖」加改繪而成，原圖為王同茂先生所藏，收錄於黃武達編，《日治時期臺灣都市發展地圖集：1895–1945》，臺北：南天書局，2006。

4.53 國立臺灣圖書館提供。

4.54 國立臺灣圖書館提供。

4.55 B・N生，〈臺北市に於ける小公学校々舍

建築に就て〉，《臺湾建築会誌》12 (1): 34, 1940.6。

4.56 B・N生，〈臺北市に於ける小公学校々舍建築に就て〉，《臺湾建築会誌》12 (1): 33, 1940.6。

4.57 B・N生，〈臺北市に於ける小公学校々舍建築に就て〉，《臺湾建築会誌》12 (1): 34, 1940.6。

4.58 國立臺灣圖書館提供。

4.59 國立臺灣圖書館提供。

―――――― 第5章 ――――――

5.1 作者拍攝（2013）。

5.2 作者製作。

5.3 根據「昭和3年臺北帝國大學平面圖」加繪。原圖來源：《臺北帝國大學一覽》，昭和3年。

5.4 《大学とは何か》，頁116。

5.5 根據「明治19年全體配置圖」加繪，原圖來源：《東京大学本郷キャンパス百年》，頁54。

5.6 《北海道帝國大學一覽》，昭和18年（1943），北海道大学附属図書館北方資料室所藏。

5.7 作者拍攝（2013）。

5.8 翻譯自「東洋建築系統図」，布野修斯等著，《アジア都市建築史》，京都：昭和堂，2003，頁17。

5.9 根據「明治30年全體配置圖」加繪，原圖來源：《東京大学本郷キャンパス百年》，頁67。

5.10 根據「東京帝國大學構內建築配置圖」加繪，原圖來源：《東京大學百年史 通史一》，頁412。

5.11 《東京大学本郷キャンパス百年》，頁70。

5.12 《東京大学本郷キャンパス百年》，頁76。

5.13 《東京大学本郷キャンパス百年》，頁80。

5.14 《東京大学本郷キャンパス百年》，頁87。

5.15 《東京大學百年史　通史二》，彩色照片。

5.16 《東京大學百年史　通史二》，頁391。

5.17 《東京大学本郷キャンパス百年》，頁45。

5.18 《東京大学本郷キャンパス百年》，頁44。

5.19 作者拍攝（2013）。

5.20 作者拍攝（2013）。

5.21 作者拍攝（2013）。

5.22 陣內秀信等著，《図說西洋建築史》，東京：彰國社，2007，第1版第3刷，頁169。

5.23 底圖來源：中研院人社中心GIS專題中心：臺灣百年歷史地圖。

5.24 依大日本帝國陸地土地調查部，〈日治時代二萬五千分之一臺灣地形圖‧臺北東部圖〉修改，大正14年繪製；昭和2年5月25日印刷；5月30日發行。

5.25 根據「昭和3年臺北帝國大學平面圖」加註，底圖來源：《臺北帝國大學一覽》，昭和3年（1928）。

5.26 國立臺灣大學圖書館藏。

5.27 國立臺灣大學圖書館藏。

5.28 國立臺灣大學圖書館藏。

5.29 國立臺灣大學圖書館藏。

5.30 國立臺灣大學圖書館藏。

5.31 國立臺灣大學圖書館藏。

5.32 根據「昭和7年臺北帝國大學平面圖」加繪，《臺北帝國大學一覽》，昭和7年（1932）。

5.33 國立臺灣大學圖書館藏。

5.34 根據「昭和7年臺北帝國大學平面圖」加繪，《臺北帝國大學一覽》，昭和7年（1932）。

5.35 根據「國立臺灣大學平面圖」加繪，《國立臺灣大學一覽》，1947。

5.36 根據「1943年校園平面圖」加繪，《國立臺灣大學校史稿（1928–2004）》，頁354。

5.37 根據臺灣大學臺北校區地圖修改而成，原圖來源：http://www.ntu.edu.tw/about/map.html。

第6章

6.1 依據「京城帝國大學建物配置圖」加改繪。原圖出處：京城帝國大學編，《京城帝國大學一覽》，京城帝國大學，昭和16（1941）年，卷尾附圖「京城帝國大學建物配置圖」。

6.2 依據「義大利博洛隆尼亞大學1990年代現況平面圖」加改繪。原圖出處：東京大学工学部建築計画室‧建築学科岸田研究室編，〈都市に織り込まれた大学：ボローニャ大学〉，《大学の空間；ヨーロッパとアメリカの大学23例と東京大学本郷キャンパス再開発》，鹿島出版会，1997.5，頁27。

6.3 東京大学工学部建築計画室‧建築学科岸田研究室編，〈都市に織り込まれた大学：ボローニャ大学〉，《大学の空間；ヨーロッパとアメリカの大学23例と東京大学本郷キャンパス再開発》，鹿島出版会，1997.5，頁78。

6.4 東京大学工学部建築計画室‧建築学科岸田研究室編，〈都市に織り込まれた大学：ボローニャ大学〉，《大学の空間；ヨーロッパとアメリカの大学23例と東京大学本郷キャンパス再開発》，鹿島出版会，1997.5，頁79。

6.5 依據「維吉尼亞大學1827年草坪軸線透視圖」加改繪。原圖出處：東京大学工学部建築計画室‧建築学科岸田研究室編，〈都市に織り込まれた大学：ボローニャ大学〉，《大学の空間；ヨーロッパとアメリカの大学23例と東京大学本郷キャンパス再開発》，鹿島出版会，1997.5，頁79。

6.6 東京大学工学部建築計画室‧建築学科岸田研究室編，〈都市に織り込まれた大学：ボローニャ大学〉，《大学の空間；ヨーロ

ッパとアメリカの大学23例と東京大学
本郷キャンパス再開発》，鹿島出版会，
1997.5，頁11。

6.7　依據「普林斯頓大學1932年校園平面圖」
加改繪。原圖出處：東京大学工学部建築
計画室・建築学科岸田研究室編，〈都市
に織り込まれた大学：ボローニャ大学〉，
《大学の空間：ヨーロッパとアメリカの
大学23例と東京大学本郷キャンパス再
開発》，鹿島出版会，1997.5，頁77。

6.8　東京大学工学部建築計画室・建築学科岸
田研究室編，〈都市に織り込まれた大学：
ボローニャ大学〉，《大学の空間：ヨーロ
ッパとアメリカの大学23例と東京大学
本郷キャンパス再開発》，鹿島出版会，
1997.5，頁8。

6.9　東京大学工学部建築計画室・建築学科岸
田研究室編，〈都市に織り込まれた大学：
ボローニャ大学〉，《大学の空間：ヨーロ
ッパとアメリカの大学23例と東京大学
本郷キャンパス再開発》，鹿島出版会，
1997.5，頁70。

6.10　東京大学工学部建築計画室・建築学科岸
田研究室編，〈都市に織り込まれた大学：
ボローニャ大学〉，《大学の空間；ヨーロ
ッパとアメリカの大学23例と東京大学
本郷キャンパス再開発》，鹿島出版会，
1997.5，頁71。

6.11　依據「華盛頓州立大學平面圖」加改繪。
原圖出處：東京大学工学部建築計画室・
建築学科岸田研究室編，〈都市に織り込
まれた大学：ボローニャ大学〉，《大学の
空間；ヨーロッパとアメリカの大学23例
と東京大学本郷キャンパス再開発》，鹿
島出版会，1997.5，頁86。

6.12　東京大学工学部建築計画室・建築学科岸
田研究室編，〈都市に織り込まれた大学：
ボローニャ大学〉，《大学の空間；ヨーロ

ッパとアメリカの大学23例と東京大学
本郷キャンパス再開発》，鹿島出版会，
1997.5，頁89。

6.13　京都大学百年史編纂委員会，《京都大学
百年史》総説編，財団法人京都大学後援
会，平成10年（1998），頁802。

6.14　依據「大正7年（1918）京都帝國大學本部
地區建築分布區塊圖」加改繪。原圖出處：
京都大学百年史編纂委員会，《京都大学
百年史》総説編，財団法人京都大学後援
会，平成10年（1998），頁830。

6.15　京都帝國大學編，《京都帝國大學一覽》，
京都：京都帝國大學，昭和18年（1943），
卷尾附圖「京都帝國大學建物平面圖」部
份。

6.16　依據「昭和16年（1941）九州帝國大學本
部、法文學部、工學部、理學部配置平面
圖」加改繪。原圖出處：九州帝國大學編，
《九州帝國大學一覽》，九州帝國大學，昭
和16年（1943），卷尾附圖「九州帝國大
學本部、工學部、農學部、法文學部、圖
書館、第二學生集會所、學生第三集會所
平面圖（昭和十六年）」部份。

6.17　依據「1901年札幌農學校配置圖」加改繪。
原圖出處：北海道大學125年史編集室編，
《写真集北大125年＝Hokkaido university
1876-2001》，札幌：北海道大学，2001，
頁4。

6.18　依據「1906年札幌農學校配置圖」加改
繪。原圖出處：北海道大學125年史編
集室編，《写真集北大125年＝Hokkaido
university 1876–2001》，札幌：北海道大
学，2001，頁8。

6.19　依據「1943年北海道帝國大學校園平面
圖」加改繪。原圖出處：北海道大學125
年史編集室編，《写真集北大125年＝
Hokkaido university 1876–2001》，札幌：
北海道大学，2001，頁34。

6.20 作者拍攝，2015。

6.21 作者拍攝，2015。

6.22 作者拍攝，2015。

6.23 作者拍攝，2015。

6.24 作者拍攝，2015。

6.25 作者拍攝，2015。

6.26 パラーディオ原著，桐敷真次郎編著，《パラーディオ「建築四書」注解》，東京都：中央公論美術出版，平成5年（1993），頁218。

6.27 臺灣建築會編，《臺灣建築會誌》4 (1)：卷頭照片，1932.1。

6.28 作者拍攝，2015。

6.29 作者拍攝，2015。

6.30 作者拍攝，2015。

6.31 維基百科https://upload.wikimedia.org/wikipedia/commons/6/6e/Persepolis_-_carved_Faravahar.JPG，2017.01.24。

6.32 作者拍攝，2017。

6.33 作者拍攝，2017。

6.34 森田慶一著，《西洋建築入門》，東京：東海大學出版会，1994年改定版4刷，卷後照片72。

6.35 作者拍攝。

6.36 森田慶一著，《西洋建築入門》，東京：東海大学出版会，1994年改定版4刷，頁34。

—————————— 第7章 ——————————

7.1 作者拍攝（2011）。

7.2 作者拍攝（2000）。

7.3 作者拍攝（2016）。

7.4 作者攝影（2012）。

7.5 作者拍攝（2011）。

7.6 作者拍攝（2013）。

7.7 依照昭和3年「臺北市大日本職業別明細圖」加改繪而成，原圖為王同茂先生所藏，收錄於黃武達編，《日治時期臺灣都市發展地圖集：1895–1945》，臺北：南天書局，2006。

7.8 尾辻国吉，〈明治時代の思い出　その一〉，《臺灣建築會誌》13 (2)：94。

7.9 尾辻国吉，〈明治時代の思い出　その一〉，《臺灣建築會誌》13 (2)：94。

7.10 王大閎先生提供。

7.11 史維綱攝影，收錄於臺北市建築公會，「臺北建築」，臺北：臺北建築師公會，1985，頁106。

7.12 吳瑞真攝影（2016）。

7.13 《臺灣建築會誌》第四輯第01號，口繪，昭和8年1月，社團法人臺灣建築會，1933。

7.14 《臺灣建築會誌》第四輯第01號，口繪，昭和8年1月，社團法人臺灣建築會，1933。

7.15 《臺灣建築會誌》第四輯第01號，口繪，昭和8年1月，社團法人臺灣建築會，1933。

7.16 作者拍攝（2016）。

7.17 作者拍攝（2016）。

7.18 包遵彭，「国立歴史博物館的創建與発展」，『国立歴史博物館館刊』創刊号，国立歴史博物館，1961.12，頁3–7。

7.19 作者拍攝（2016）。

7.20 臺灣神職會，〈淡水神社廈門攻略一週年慰靈祭場〉，《敬慎》13 (7)：封面後2頁，1939.7.1。

7.21 作者攝影（2017）。

7.22 陳煜龍繪製，2017。

7.23 日出新聞社編，《日本社寺大観　神社篇》，京都日出新聞社，1933。

7.24 作者拍攝（2016）。

7.25 南天書局提供。

7.26 南天書局提供。

7.27 作者拍攝（2016）。

7.28 作者拍攝（2016）。

7.29 作者拍攝（2012）。

7.30 勝山吉作・勝山寫真館，《臺灣紹介最新寫真集》，1931，頁78。

7.31 作者拍攝（2012）。

7.32 冠德玉山教育基金會官網「2015跟著建築師看生態建築_第二梯次」(http://www.kindom.org.tw/%E8%B5%B0%E9%81%8A%E6%9D%B1%E5%8F%B0%E7%81%A3-%E8%B7%9F%E8%91%97%E5%BB%BA%E7%AF%89%E5%B8%AB%E7%9C%8B%E7%94%9F%E6%85%8B%E5%BB%BA%E7%AF%89/)，2016.07.08。

7.33 徐明松提供。

7.34 徐明松提供。

7.35 徐明松提供。

7.36 作者拍攝（2018）。

7.37 《中國一周》638期，1962.7.16，封面照片。

7.38 《中國一周》418期，1958.4.28，現代建築照片。

7.39 臺灣WORD「漢寶德」：(http://www.twword.com/uploads/wiki/de/55/44882_3.jpg)，2016.07.08。

7.40 徐明松提供。

7.41 徐明松提供。

7.42 黃寶瑜，〈中山博物院之建築〉，《故宮季刊》1 (1): 85, 1966.7。

7.43 黃寶瑜，〈中山博物院之建築〉，《故宮季刊》1 (1): 79, 1966.7。

7.44 黃寶瑜，〈中山博物院之建築〉，《故宮季刊》1 (1): 81, 1966.7。

7.45 作者拍攝（2016）。

7.46 作者拍攝（2016）。

7.47 作者拍攝（2016）。

7.48 作者拍攝（2016）。

7.49 作者拍攝（2016）。

7.50 作者拍攝（2009）。

7.51 作者拍攝（2016）。

7.52 作者拍攝（2016）。

7.53 作者拍攝（2016）。

7.54 作者拍攝（2016）。

7.55 作者攝影（2016）。

7.56 南天書局提供。

7.57 作者拍攝（2016）。

7.58 作者拍攝（2016）。

7.59 臺北市建築公會，「臺北建築」，臺北：臺北建築師公會，1985，頁178–179。林栢年攝影。

7.60 傅朝卿著，《中國古典式樣新建築：二十世紀中國新建築官制化的歷史研究》，臺北：南天書局，1993，頁292。

7.61 作者拍攝（2016）。

———————— 第8章 ————————

8.1 林淑卿攝影，臺北市建築公會，《臺北建築》，臺北：臺北市建築師公會，1985，頁130。

8.2 作者拍攝（2016）。

8.3 作者拍攝（2016）。

8.4 作者拍攝（2015）。

8.5 作者拍攝（2015）。

8.6 漢寶德，〈博物館展示空間的文化因素：以自然科學博物館的展示空間為例〉，收錄於國立歷史博物館編輯委員會編輯，《博物館學研討會：博物館的呈現與文化論文集》，臺北：國立歷史博物館，1998.1，頁80。

8.7 漢寶德，〈博物館展示空間的文化因素：以自然科學博物館的展示空間為例〉，收錄於國立歷史博物館編輯委員會編輯，《博物館學研討會：博物館的呈現與文化論文集》，臺北：國立歷史博物館，1998.1，頁81。

8.8 黃寶瑜，〈中山博物院之建築〉，《故宮季刊》1 (1): 77文後附圖, 1966.7。

8.9 黃寶瑜，〈中山博物院之建築〉，《故宮季刊》1 (1): 77文後附圖, 1966.7。

8.10 黃寶瑜，〈中山博物院之建築〉，《故宮季刊》1 (1): 77文後附圖，1966.7。

8.11 黃寶瑜，〈中山博物院之建築〉，《故宮季刊》1 (1): 77文後附圖，1966.7。

8.12 田中淡著，《中國建築史の研究》，東京：弘文堂，1989，頁10。

8.13 田中淡著，《中國建築史の研究》，東京：弘文堂，1989，頁11。

8.14 田中淡著，《中國建築史の研究》，東京：弘文堂，1989，頁11。

8.15 田中淡著，《中國建築史の研究》，東京：弘文堂，1989，頁26。

8.16 作者拍攝（2016）。

8.17 臺北市建築公會，《臺北建築》，臺北：臺北市建築師公會，1985，頁111。林栢年攝影。

8.18 華岡學會，華岡出版部合作主編，《中國一周》，第417期，臺北：中國新聞出版公司，1958，封面照片。

8.19 作者拍攝（2017）。

8.20 作者拍攝（2013）。

8.21 作者拍攝（2017）。

8.22 東京國立博物館編集，《東京国立博物館目でみる120年》，東京：東京國立博物館，1992，頁62。

─────── 第9章 ───────

9.1 阿部洋編，《米中教育交流の軌跡　国際文化協力の歴史的教訓》，1985，頁248。

9.2 Lamberton, Mary, St. John's University Shanghai 1879–1951, New York: United Board for Christian Colleges in China, 1955. pp. 52–53.

9.3 作者拍攝（2015）。

9.4 作者拍攝（2015）。

9.5 作者拍攝（2015）。

9.6 Thurston, Matilda S. (Calder), Ginling College, New York: United Board for Christian Colleges in China, 1955, pp. 38–39.

9.7 作者拍攝（2015）。

9.8 作者拍攝（2015）。

9.9 村松伸，〈二十世紀初期中国における「中国建築の復興」と西洋人建築家〉，《建築史論叢 稲垣栄三先生還暦記念論集》，中央公論美術出版社，1988，頁706。

9.10 Cody, Jeffery W. (郭偉傑), 2001, Building in China: Henry K. Murphy's "Adaptive Architecture," 1914–1935, Hong Kong: The Chinese University Press, p. 122.

9.11 傅朝卿，《中國古典式樣新建築：二十世紀中國新建築官制化的歷史研究》，臺北：南天書局，1993，頁101。

9.12 吉阪隆正，〈東海大學綜合計劃案〉，《建築文化》98: 26, 1955。

9.13 吉阪隆正，〈東海大學綜合計劃案〉，《建築文化》98: 27, 1955。

9.14 作者拍攝（2015）。

9.15 作者拍攝（2015）。

9.16 Giedion, Sigfried, 1992 / 1954, Walter Gropius, New York: Dover Publications, Inc.。引用自郭文亮，「解編織 —— 早期東海大學的校園規劃與設計歷程，1953–1956」，收錄於『建築文化研究6』，同濟大學出版社，2014.12。

9.17 Giedion, Sigfried, 1992 / 1954, Walter Gropius, New York: Dover Publications, Inc.。引用自郭文亮，「解編織 —— 早期東海大學的校園規劃與設計歷程，1953–1956」，收錄於『建築文化研究6』，同濟大學出版社，2014.12。

9.18 廖小東，《貝聿銘傳》，武漢：湖北人民出版社，2008，頁31。

9.19 東海大學特藏組資料。

9.20 東海大學特藏組資料。

9.21 東海大學特藏組資料。

9.22 東海大學特藏組資料。

9.23 作者拍攝（2015）。

9.24 東海大學特藏組資料。

9.25 作者拍攝（2015）。

9.26 東海大學特藏組資料。

9.27 東海大學特藏組資料。

9.28 東海大學特藏組資料。

9.29 東海大學特藏組資料。

9.30 作者拍攝（2016）。

9.31 袁藝峰提供。

9.32 作者拍攝（2016）。

9.33 吉田鐵郎，《日本の住宅》，鹿島出版會，1955，頁35。

9.34 劉敦楨，《中國住宅概說》，北京：建築工程，1957。

9.35 作者拍攝（2015）。

9.36 作者拍攝（2015）。

索 引

著者／黃蘭翔
國立臺灣大學藝術史研究所教授

主要著作／

〈中国古建築の鴟尾の起源と変遷〉,《仏教建築》272號,佛教
　　藝術編輯會／每日新聞社刊。

《越南傳統聚落、宗教建築與宮殿》,中央研究院亞太區域研究
　　專題中心。

〈臺灣板橋林本源園林的真假與虛實〉,《國立臺灣大學美術史研
　　究集刊》第30期,國立臺灣大學藝術史研究所。

〈初期中国仏教寺院の仏塔とインドのストゥーパ〉,《佛教藝
　　術》316號,佛教藝術編輯會／每日新聞社刊。

〈臺灣苗栗縣客家建築在日本統治下的結構與室內空間的變遷〉,
　　《客家研究》第4卷第1期,中央大學客家學院、交通大學客
　　家文化學院。

〈20世紀前後日本住宅形態之蛻變〉,收錄於曾曬淑主編,《師大
　　藝術史研究論叢》第1卷,臺北：國立臺灣師範大學藝術史
　　研究所。

《臺灣建築史之研究：原住民族與漢人建築》,南天書局。

專書翻譯／

《中國建築史之研究》（田中淡著,《中国建築史の研究》,弘文
　　堂,1989年）,南天書局。

《日本建築史序說》（太田博太郎著,《日本建築史序說》,彰国
　　社,1964年）,南天書局。

國家圖書館出版品預行編目 (CIP) 資料

臺灣建築史之研究：他者與臺灣／黃蘭翔著.
-- 初版. -- 臺北市：空間母語文化藝術基金會, 2018.09
418 面；19 × 25 公分 --（空間留聲機；1）（臺灣史研究叢書）
ISBN 978-986-92646-3-1（平裝）

1. 建築史　2. 臺灣

920.93　　　　　　　　　　　　　　　　　107015691

空間留聲機 01

臺灣建築史之研究
他者與臺灣

發行人	王俊雄
策畫	梁方齡
著者	黃蘭翔
文字編輯	吳瑞真　楊偉婷
校對	李宜庭　陳建融
封面設計	賴美如
印刷排版	秀威資訊科技股份有限公司

出版　財團法人空間母語文化藝術基金會
地址　臺北市中正區仁愛路二段 71 號 3 樓之 6
電話　+886-2-27513256

總經銷　秀威資訊科技股份有限公司
地址　臺北市內湖區瑞光路 76 巷 65 號
電話　+886-2-2796-3638
傳真　+886-2-2796-1377

版次　2018 年 9 月初版一刷
　　　2024 年 1 月初版三刷
定價　新臺幣 480 元
ISBN　978-986-92646-3-1